ANTIQUITÉS
NATIONALES,
OU
RECUEIL DE MONUMENS

Pour servir à l'Histoire générale et particulière de l'Empire françois, tels que Tombeaux, Inscriptions, Statues, Vitraux, Fresques, etc. tirés des Abbayes, Monastères, Châteaux, et autres lieux, devenus domaines nationaux.

Par Aubin-Louis MILLIN.

PROSPECTUS.

La réunion des biens ecclésiatiques aux domaines nationaux, la vente prompte et facile de ces domaines, vont procurer à la nation des ressources, qui, sous l'influence de la liberté, la rendront la plus heureuse et la plus florissante de l'univers: mais on ne peut disconvenir que cette vente précipitée ne soit, pour le moment, très-funeste aux arts et aux sciences, en détruisant des productions du génie et des monumens historiques, qu'il seroit intéressant de conserver.

L'Assemblée Nationale a formé un Comité d'aliénation; les Municipalités ont été chargées de veiller à la conservation de tous les objets qu'on pourroit arracher à l'avidité des anciens titulaires. Mais ce décret a été rendu peut-être un peu trop tard, et la preuve existe que déjà des Tableaux précieux ont été détournés, et que des Bibliothèques entières ont été vendues à l'encan (1).

On s'est occupé depuis quelque temps plus sérieusement de la réunion

(1) Celle de l'Abbaye de Saint-Faron.

des Bibliothèques et des Tableaux, mais il y a une foule d'objets intéressans pour les arts et pour l'histoire, qui ne peuvent être transportés, et qui seront infailliblement bientôt détruits ou dénaturés.

Ce sont ces monumens précieux que nous avons formé le dessein d'enlever à la faux destructive du temps. Quant aux autres, nous nous contenterons d'indiquer les lieux où ils auront été placés.

Nous avons déjà un grand nombre de desseins et de matériaux réunis ; les voyages que nous avons faits, ceux que nous nous proposons d'entreprendre dans les Départemens, et notre correspondance, nous mettent dans le cas de ne point interrompre notre entreprise, malgré sa difficulté et son étendue.

Nous donnerons la représentation des divers monumens nationaux, tels qu'anciens Châteaux, Abbayes, Monastères, enfin de tous ceux qui peuvent retracer les grands événemens de notre histoire.

Nous y joindrons les figures des Tombeaux, Inscriptions, Vitraux, Châsses, Reliques, Vases de forme extraordinaire, enfin tout ce qui nous paroîtra capable de piquer la curiosité de ceux qui veulent connoître les détails de notre histoire, devenue une des principales études des vrais Citoyens.

Il est aisé de sentir combien une semblable collection est nécessaire et précieuse ; combien les divers objets qui y seront décrits, peuvent être les sujets de discussions intéressantes.

Les Statues, les Vitraux retraceront les portraits des Hommes célèbres ; les tombeaux rappelleront le souvenir de leurs vices ou de leurs vertus.

Les Épitaphes, Inscriptions, etc. serviront à fixer diverses époques importantes, à éclaircir les noms de divers emplois, charges, etc. qui n'existent plus, à nous instruire de faits peu connus ; enfin cette collection sera la source et l'occasion d'une foule d'anecdotes piquantes, de singularités historiques qui seront lues avec plaisir et avec intérêt.

La vue des Édifices fera connoître les progrès de l'Architecture et des Arts, depuis l'origine de la Monarchie.

Les Ornemens, les Vases, les Reliquaires nous offriront ceux de la ciselure, de l'orfévrerie, enfin de tous les arts relatifs au dessein.

Ces divers objets réunis présenteront une suite des instrumens civils, religieux et militaires, et formeront une histoire complète de la vie privée des François, histoire trop négligée jusqu'à cette heure.

La description de chaque lieu sera précédée de son histoire.

Si cet Ouvrage est important pour rappeler à la mémoire des hommes les grands événemens historiques, en leur offrant ce qui reste de ceux qui en ont été les auteurs, il ne le sera pas moins pour recueillir une foule de petits faits curieux à connoître. S'il est utile pour nous représenter de grands personnages et nous retracer leur histoire, il ne le sera pas moins pour faire connoître ceux qui ont rendu des services moins éclatans peut-être, mais souvent aussi essentiels, et qui ont donné des exemples de bienfaisance, d'humanité et de vertu.

Enfin chacun y pourra retrouver l'histoire de sa famille, et lire avec sensibilité les noms et les actions de ses ancêtres. L'Assemblée Nationale, en rappelant les hommes aux droits imprescriptibles de la nature, à cette égalité sainte qui est la base de notre Constitution, en abolissant la noblesse héréditaire, n'a prétendu détruire, n'a pu annuller que ces vains titres, ces vains priviléges qui faisoient croire à quelques hommes qu'ils étoient nés pour commander, et les autres pour obéir; qu'ils étoient enfin d'une espèce supérieure aux autres hommes; mais elle ne peut ni ne veut empêcher qu'un nom porté par des personnages qui l'ont illustré, ne rappelle de grands souvenirs. Cette noblesse est celle d'opinion; c'est la seule, c'est la véritable; mais que d'obligations elle impose!

Nous avons laissé subsister les armoiries sur les tombeaux, parce qu'elles tiennent aux anciens monumens que nous avons à décrire, et en font une partie essentielle. Ces armoiries n'appartiennent plus à personne; mais elles étoient celles des hommes que ces tombeaux renferment. L'Assemblée Nationale elle-même, dans son sage décret, a défendu de troubler l'asile des Morts.

Cet exposé suffit pour faire voir que cet Ouvrage ne ressemble à aucun de ceux qui ont été publiés. Leurs Auteurs n'avoient pour but que de décrire les vastes Edifices, les Places publiques, etc; c'est aux Monumens historiques que nous nous attachons principalement.

Les Anglois ont été en cela nos modèles. Depuis la destruction du Clergé et du Monachisme dans leur île, ils ont publié, sur le même sujet, des ouvrages très-importans, et décrit avec soin toutes leurs Antiquités civiles, militaires et ecclésiastiques (1).

(1) Sinth. Antiquities — Grose Antiquities of England. Monasticon Anglicanum. Antiquarium repertory typographia Britannica. Nænia Britannica. Collection of Armures, Archæologia, etc. etc. etc.

Rien ne sera négligé pour la représentation fidelle des objets et pour l'exactitude des descriptions ; tous sera puisé dans les meilleures sources et appuyé sur les autorités les plus respectables.

Nous avons cru devoir numéroter séparément les descriptions de chaque lieu, afin que ceux qui le désireront puissent les classer par Départemens.

Six livraisons formeront un volume, qui sera accompagné d'une Table de matières, et d'une autre des Auteurs cités. La première, composée de dix feuilles de texte et de dix Estampes, a été mise au jour le 10 Décembre ; les autres suivront exactement de mois en mois.

L'Auteur prie tous les Savans, les Artistes, enfin tous ceux qui auroient des conseils ou des renseignemens à lui donner, de vouloir bien les lui adresser francs de port, au Bureau de la Souscription ; il les recevra avec reconnaissance.

CONDITIONS de la Souscription.

Le prix de la Souscription, pour l'année, composée d'environ quatre-vingt-seize Feuilles in-4^o, belle typographie, et de cent vingt Estampes, est de 84 l. pour Paris ; et par la Poste, jusqu'aux frontières, on payera 8 l. de plus. On sera libre de ne payer que par quartier si l'on veut, en payant le premier d'avance, ainsi de suite pour les autres.

On souscrit à Paris chez M. DROUHIN, Éditeur et propriétaire dudit Ouvrage, *rue Saint-André-des-Arcs*, N^o 92, jusqu'à Pâque, et à cette époque, rue Christine, N^o 2. On en tire cinquante exemplaires sur papier vélin. *Il faut affranchir le port des lettres & de l'argent. Cette condition est de rigueur.*

On souscrit chez le même pour les RECHERCHES SUR LES COSTUMES ET SUR LES THÉATRES DE TOUTES LES NATIONS, TANT ANCIENNES QUE MODERNES.

Ouvrage utile aux Peintres, Statuaires, Architectes, Décorateurs, Comédiens, Costumiers, en un mot, aux Artistes de tous les genres, non moins utile pour l'étude de l'histoire des temps reculés, des mœurs des peuples antiques, de leurs usages, de leurs loix, & nécessaire à l'éducation des adolescens.

Avec des Estampes, *au lavis en couleur*, dessinées par M. *Chéry*, et gravées par M. *Alix*. Avec cette Epigraphe :

Indocti discant, & ament meminisse periti.

Le prix de la Souscription pour l'année, composée d'environ quarante-huit Feuilles de texte, in-4^o, papier-vélin, et de quarante-huit Estampes, est de 48 l. pour Paris, et 54 l. pour la Province, franc de port jusqu'aux frontieres. *Il y a déjà sept livraisons au jour.* Il en paroit une chaque mois.

Il faut affranchir le port des lettres & de l'argent. Cette condition est de rigueur.

Cet Ouvrage est traité de manière à ne rien laisser à désirer aux vrais amateurs.

ANTIQUITÉS
NATIONALES,
OU
RECUEIL DE MONUMENS

Pour servir à l'Histoire générale et particulière de l'Empire françois, tels que Tombeaux, Inscriptions, Statues, Vitraux, Fresques, etc. tirés des Abbayes, Monastères, Châteaux, et autres lieux devenus domaines nationaux.

Présenté à l'Assemblée Nationale constituante, et favorablement accueilli par Elle, le 9 Décembre 1790.

Par Aubin-Louis MILLIN.

PROSPECTUS.

La réunion des biens ecclésiatiques aux domaines nationaux, la vente prompte et facile de ces domaines, vont procurer à la nation des ressources, qui, sous l'influence de la liberté, la rendront la plus heureuse et la plus florissante de l'univers : mais on ne peut disconvenir que cette vente précipitée ne soit, pour le moment, très-funeste aux arts et aux sciences, en détruisant des productions du génie et des monumens historiques, qu'il seroit intéressant de conserver.

L'Assemblée Nationale a formé un Comité d'aliénation ; les Municipalités ont été chargées de veiller à la conservation de tous les objets qu'on pourroit arracher à l'avidité des anciens titulaires. Mais ce décret a été rendu peut-être un peu trop tard, et la preuve existe que déjà des Tableaux précieux ont été détournés, et que des Bibliothèques entières ont été vendues à l'encan (1).

On s'est occupé depuis quelque temps plus sérieusement de la réunion

des Bibliothèques et des Tableaux, mais il y a une foule d'objets intéressans pour les arts et pour l'histoire, qui ne peuvent être transportés, et qui seront infailliblement bientôt détruits ou dénaturés.

Ce sont ces monumens précieux que nous avons formé le dessein d'enlever à la faux destructive du temps. Quant aux autres, nous nous contenterons d'indiquer les lieux où ils auront été placés.

Nous avons déjà un grand nombre de desseins et de matériaux réunis; les voyages que nous avons faits dans les Départemens, ceux que nous nous proposons d'y faire, et notre correspondance, nous mettent dans le cas de ne point interrompre notre entreprise, malgré sa difficulté et son étendue.

Nous donnerons la représentation des divers monumens nationaux, tels qu'anciens Châteaux, Abbayes, Monastères, enfin de tous ceux qui peuvent retracer les grands événemens de notre histoire.

Nous y joindrons les figures des Tombeaux, Inscriptions, Vitraux, Châsses, Reliques, Vases de forme extraordinaire, enfin tout ce qui nous paroîtra capable de piquer la curiosité de ceux qui veulent connoître les détails de notre histoire, devenue une des principales études des vrais Citoyens.

Il est aisé de sentir combien une semblable collection est nécessaire et précieuse; combien les divers objets qui y seront décrits, peuvent être les sujets de discussions intéressantes.

Les Statues, les Vitraux retraceront les portraits des Hommes célèbres; les tombeaux rappelleront le souvenir de leurs vices ou de leurs vertus.

Les Epitaphes, Inscriptions, etc. serviront à fixer diverses époques importantes, à éclaircir les noms de divers emplois, charges, etc. qui n'existent plus, à nous instruire de faits peu connus; enfin cette collection sera la source et l'occasion d'une foule d'anecdotes piquantes, de singularités historiques qui seront lues avec plaisir et avec intérêt.

La vue des Edifices fera connoître les progrès de l'Architecture et des Arts, depuis l'origine de la Monarchie.

Les Ornemens, les Vases, les Reliquaires nous offriront ceux de la ciselure, de l'orfévrerie, enfin de tous les arts relatifs au dessein.

Ces divers objets réunis présenteront une suite des instrumens civils, religieux et militaires, et formeront une histoire complète de la vie privée des François, histoire trop négligée jusqu'à cette heure.

La description de chaque lieu sera précédée de son histoire.

Si cet Ouvrage est important pour rappeler à la mémoire des hommes les grands événemens historiques, en leur offrant ce qui reste de ceux qui en ont été les auteurs, il ne le sera pas moins pour recueillir une foule de petits faits curieux à connoître. S'il est utile pour nous représenter de grands personnages et nous retracer leur histoire, il ne le sera pas moins pour faire connoître ceux qui ont rendu des services moins éclatans peut-être, mais souvent aussi essentiels, et qui ont donné des exemples de bienfaisance, d'humanité et de vertu.

Enfin chacun y pourra retrouver l'histoire de sa famille, et lire avec sensibilité les noms et les actions de ses ancêtres. L'Assemblée Nationale, en rappelant les hommes aux droits imprescriptibles de la nature, à cette égalité sainte qui est la base de notre Constitution, en abolissant la noblesse héréditaire, n'a prétendu détruire, n'a pu annuller que ces vains titres, ces vains priviléges qui faisoient croire à quelques hommes qu'ils étoient nés pour commander, et les autres pour obéir, qu'ils étoient enfin d'une espèce supérieure aux autres hommes; mais elle ne peut ni ne veut empêcher qu'un nom porté par des personnages qui l'ont illustré, ne rappelle de grands souvenirs. Cette noblesse est celle d'opinion; c'est la seule, c'est la véritable : mais que d'obligations elle impose !

Nous avons laissé subsister les armoiries sur les tombeaux, parce qu'elles tiennent aux anciens monumens que nous avons à décrire, et en font une partie essentielle. Ces armoiries n'appartiennent plus à personne ; mais elles étoient celles des hommes que ces tombeaux renferment. L'Assemblée Nationale elle-même, dans son sage décret, à défendu de troubler l'asile des Morts.

Cet exposé suffit pour faire voir que cet Ouvrage ne ressemble à aucun de ceux qui ont été publiés. Leurs Auteurs n'avoient pour but que de décrire les vastes Edifices, les Places publiques, etc; c'est aux Monumens historiques que nous nous attachons principalement.

Les Anglois ont été en cela nos modèles. Depuis la destruction du Clergé et du Monachisme dans leur île, ils ont publié, sur le même sujet, des ouvrages très-importans, et décrit avec soin toutes leurs Antiquités civiles, militaires et ecclésiastiques (1).

(1) Struth. Antiquities.— Grose Antiquities of England. Monasticon Anglicanum. Antiquarium repertory. typographia Britannica. Nænia Britannica. Collection of Armures; Archœologia, *etc. etc. etc.*

Rien ne sera négligé pour la représentation fidelle des objets et pour l'exactitude des descriptions ; tout sera puisé dans les meilleures sources, et appuyé sur les autorités les plus respectables.

Nous avons cru devoir numéroter séparément les descriptions de chaque lieu, afin que ceux qui le désireront puissent les classer par Départemens.

Six livraisons forment un volume, in-4°., belle typographie, composée d'environ 400 pages et de 60 Estampes, avec une table des matieres et une des Auteurs cités.

Les deux premiers volumes sont complets et le troisième sera terminé au premier Mai prochain.

L'Auteur prie tous les Savans, les Artistes, enfin tous ceux qui auroient des conseils ou des renseignemens à lui donner, de vouloir bien les lui adresser francs de port, au Bureau de la Souscription ; il les recevra avec reconnaissance.

Conditions de la Souscription.

Le prix de la Souscription, pour l'année, composée de douze Livraisons, faisant deux gros Volumes in-4°, est de 84 l. pour Paris; et par la Poste, jusqu'aux frontières, on payera 8 l. de plus.

On souscrit à Paris chez M. Drouhin, Editeur et propriétaire dudit Ouvrage, rue Christine, N° 2. On en tire cinquante exemplaires sur papier vélin.

On trouve chez le même les RECHERCHES SUR LES COSTUMES ET SUR LES THÉATRES DE TOUTES LES NATIONS, TANT ANCIENNES QUE MODERNES.

Avec des Estampes, au lavis en couleur, deux Volumes in-4°. 48 liv.

Ouvrage utile aux Peintres, Statuaires, Architectes, Décorateurs, Comédiens, Costumiers ; en un mot, aux Artistes de tous les genres, non moins utile pour l'étude de l'histoire des temps reculés, des mœurs des peuples antiques, de leurs usages, de leurs loix, & nécessaire à l'éducation des adolescens.

Il faut affranchir le port des lettres & de l'argent. Cette condition est de rigueur.

De l'Imprimerie de Vᵉ HÉRISSANT, rue Neuve Notre-Dame, 20 Mars 1792.

ANTIQUITÉS
NATIONALES
OU
RECUEIL DE MONUMENS

Pour servir à l'Histoire générale et particulière de l'Empire François, tels que Tombeaux, Inscriptions, Statues, Vitraux, Fresques, etc.; tirés des Abbayes, Monastères, Châteaux et autres lieux devenus Domaines Nationaux.

Présenté à L'ASSEMBLÉE NATIONALE, et accueilli favorablement par ELLE,
Le 9 décembre 1790.

PAR AUBIN-LOUIS MILLIN.

TOME DEUXIEME.

A PARIS,

Chez M. DROUHIN, Éditeur et Propriétaire dudit Ouvrage, rue Christine, N° 2.

L'an second de la Liberté.
1 7 9 1.

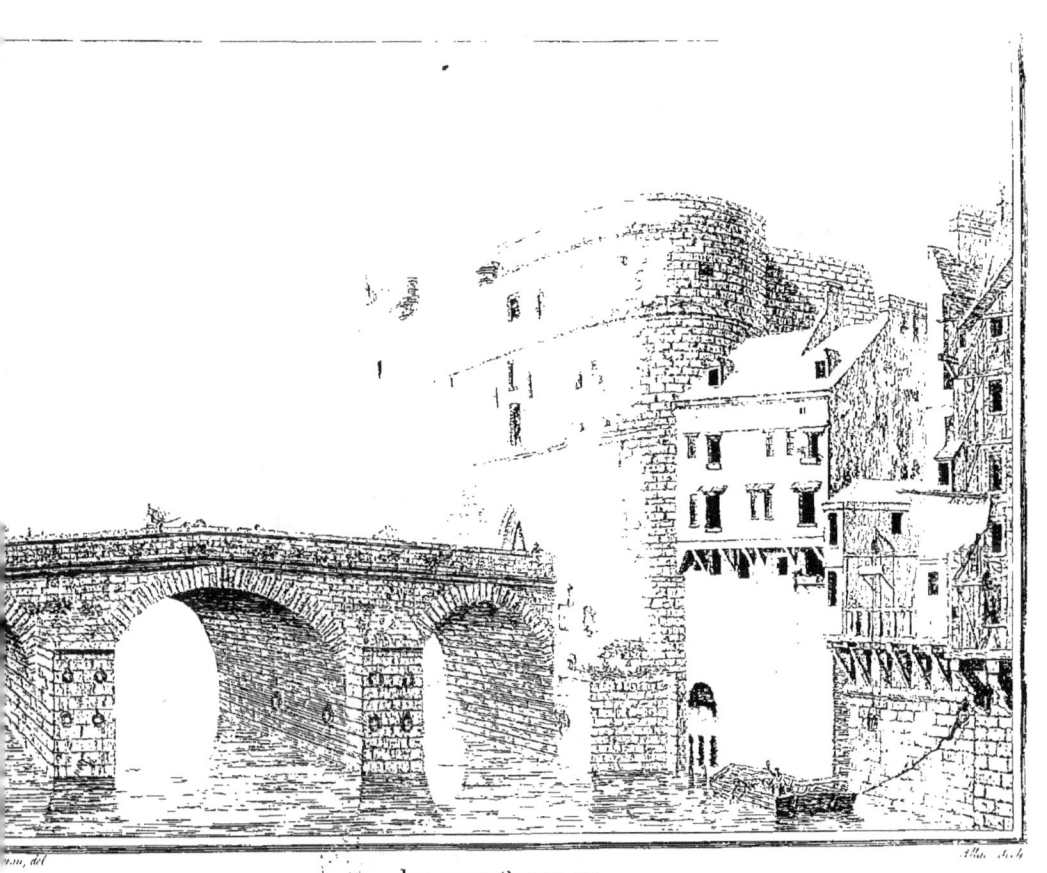
Le Petit Châtelet.

ANTIQUITÉS NATIONALES.

VIII.

LE PETIT CHATELET (1).

Département et District de Paris. Section de Saint-Séverin.

Paris ne consistoit encore que dans la cité, lorsque les Normands l'assiégèrent en 885, sous le règne de Charles le Gros. Cette cité étoit entourée de murailles flanquées de tours de distance en distance.

On n'y entroit que par deux ponts, le Petit Pont et le Pont au Change. Chacun de ces ponts étoit défendu par deux tours, dont l'une étoit de l'enceinte des murailles, et par conséquent en dedans de la cité ; l'autre en étoit séparée par le pont et la rivière. Ces tours extérieures étoient où est aujourd'hui le grand Châtelet, et où l'on voyoit il y a quelques années le petit, à l'extrémité du Petit par où l'on entre dans la rue Saint-Jacques.

Le 20 décembre 1296, veille de Saint-Thomas, la Seine crut à un point excessif, et causa une inondation dont on n'avoit pas encore vu d'exemple : les deux ponts furent emportés avec les maisons qui étoient dessus, et leur chute écrasa les moulins qui étoient dessous; le Châtelet du Petit Pont fut aussi renversé.

On voit dans le traité que Philippe Auguste fit avec Guillaume de Seignelai, évêque de Paris, en 1222, que la nouvelle enceinte de Paris passoit autour de ce Châtelet.

(1) De *castellum*, château.

LE PETIT CHATELET.

Dans un tarif fait par saint Louis, pour régler les droits de péage qui étoient dus à l'entrée de Paris, sous le petit Châtelet, on lit que le marchand qui apportera un singe pour le vendre, payera 4 deniers; que si le singe appartient à un *joculateur* (2), cet homme, en le faisant jouer et danser devant le péager, sera quitte du péage tant dudit singe que de ce qu'il aura apporté pour son usage; de-là vient le proverbe *payer en monnoie de singe*. Un autre article porte que les *jongleurs* seront aussi quittes de tout péage, en chantant un couplet devant le péager (3).

Les Normands mirent le feu à la tour du petit Châtelet, et la détruisirent entièrement.

Il y a toute apparence que quand ils eurent levé le siége, on en rebâtit un autre au même endroit; c'étoit celle qui subsista jusqu'au règne de Charles V (4).

En 1369, Hugues Aubriot, prévôt de Paris, qui avoit fait bâtir la Bastille, répara cette forteresse, et la rétablit comme on la voyoit en 1781, avant sa destruction, pour arrêter les incursions des écoliers de l'université sur les bourgeois de la cité, ou de l'île du palais.

Le 20 avril 1402, Charles VI destina, par une ordonnance, le petit Châtelet à servir de logement au prévôt de Paris, et à ses successeurs, qui logeoient auparavant à l'Hôtel de Ville, près le Saint-Esprit en Grève. Le petit Châtelet est appelé dans cette ordonnance une *demeure honorable* (5).

Cette tour devint ensuite une prison publique, et dans les derniers temps, elle étoit principalement destinée à enfermer les prisonniers pour dettes.

Cette tour étoit encore regardée comme l'entrée de Paris par le clergé de Notre-Dame, qui y faisoit les stations du *Gloria, laus*, pendant lesquelles le premier en dignité de ce clergé y entroit, et y délivroit un prisonnier qui le suivoit jusqu'à l'église métropolitaine.

(2) Bouffon, baladin.
(3) Saint-Foix, Essais sur Paris, Tome II, page 43.
(4) Saint-Foix, Essais sur Paris, Tome II, page 39.
(5) *Honorabilis mansio*. Hurtaud, Dict. de Paris, au mot Châtelet.

Cette forteresse massive et désagréable, percée par le milieu d'une ouverture étroite et obscure, sous laquelle les charrettes de pierres qui y passoient fréquemment causoient un grand nombre d'accidens, a été démolie en 1782. Ce quartier est devenu moins obscur et plus sain, et le passage plus commode.

Il n'étoit pas inutile pour l'histoire de nos anciens monumens, d'en conserver l'image. On voit que ce monument consistoit en une énorme tour, surmontée de quelques guérites dont on n'apercevoit plus que la base. Elle tenoit d'un côté à l'Hôtel-Dieu, et se prolongeoit de l'autre du côté de la rue de la Huchette.

Au pied étoit une boucherie appelée du Petit Pont, ou Gloriette (6) : elle étoit de dix étaux, et avoit été établie au mois d'avril de l'an 1416. Un de ces étaux appartenoit à la paroisse Saint-Séverin, les autres à différens particuliers.

(6) Gloriette : un petit édifice élevé et orné. Ducange, voce *Glorieta*.

IX.

MONUMENT DE LA PUCELLE.

Département du Loiret. District d'Orléans.

Après la mort de Charles VI, le royaume fut livré aux Anglois, qui, profitant des divisions des princes d'Orléans et de Bourgogne, s'en rendirent les maîtres. Betford fut déclaré régent de France, et à Paris on proclama roi de Londres Henri VI, fils de Henri V, enfant de neuf mois; la ville de Paris envoya même des députés à Londres, pour prêter serment de fidélité à cet enfant. Charles VII étoit réduit à l'état le plus déplorable; un miracle seul pouvoit sauver la France, et l'esprit inventif d'un jeune françois sut le procurer.

Un gentilhomme des frontières de Lorraine, nommé Baudricourt, trouva dans une jeune servante de Vaucouleurs un personnage propre à jouer le rôle de guerrière et d'inspirée. On la fit passer pour une bergère de dix-huit ans, quoiqu'elle en eût vingt-sept. Cette entreprise, qui auroit été ridicule si elle eût échoué, devint héroïque par le succès. Les matrones déclarèrent Jeanne d'Arc vierge, les docteurs et le parlement la déclarèrent inspirée; son courage suppléa à son éducation, et elle opéra des prodiges.

Les Anglois assiégeoient Orléans, la seule ressource de Charles; ils étoient près de s'en rendre maîtres: Jeanne vêtue en homme, et conduite par d'habiles capitaines, entreprend de secourir cette place. Les soldats, qui croient voir une divinité combattre pour eux, la suivent avec courage: elle marche à leur tête, bat les Anglois, et délivre Orléans.

Le monument que je décris est dû à la piété et à la reconnoissance de Charles VII, qui le fit faire en 1458. Il étoit placé sur l'ancien pont du côté de la ville, et en fut enlevé à l'occasion des ouvrages de charpente que l'on y fit en 1745, pour empêcher sa ruine. Les protestans, aux seconds troubles, en 1567, en avoient brisé les figures, à l'exception de celle du roi, quoique du Haillan

A

écrive qu'elles furent abattues par hasard d'un coup de canon. Elles furent refondues le 9 octobre, trois ans après, aux dépens de la ville, par un nommé *Hector Lescot*, dit *Jacquinot*, et replacées sur leurs bases le 15 mars de l'année suivante 1571.

Tous les membres de ces figures forment un jet séparé, et on croit que ce sont les secondes qui aient été fondues en France.

En 1606 parut un recueil in-4°. d'inscriptions en vers et en prose, et en plusieurs langues, destinées à remplir les tables d'attente qui se trouvoient sur la base du monument élevé sur le pont.

Enlevé depuis près de trente années de dessous les yeux du public, et relégué dans l'obscurité, ce monument destiné à perpétuer la reconnoissance des Orléanois, et le souvenir de leur patriotisme, faisoit naître leurs justes regrets. Les étrangers partageoient avec eux le désir de le voir rétablir d'une manière convenable. Enfin, en 1771, les officiers municipaux le firent replacer à l'endroit qu'il occupe aujourd'hui par les soins et sous la conduite de M. Desfriches, citoyen distingué par ses talens supérieurs pour le dessein, et dont le bon goût est bien connu.

Ce monument, porté sur un piédestal en pierre, de neuf pieds de longueur sur autant de hauteur, est composé de quatre figures de bronze, à peu près de grandeur naturelle, et d'une croix de même métal. La vierge est assise au pied de la croix, sur un rocher ou calvaire en plomb, qui réunit toutes les figures : elle tient sur ses genoux le corps de J. C. étendu : au-dessus de la tête du Sauveur, à quelque distance, est un coussin qui porte la couronne d'épines : à droite est la statue du roi Charles VII, et à gauche celle de Jeanne d'Arc, l'une et l'autre à genoux sur des coussins qu'on a ajoutés au nouveau monument. Ces deux figures, qui ont les mains jointes, sont armées de toutes pièces, à l'exception des casques qui sont posés un pied en avant ; celui du roi est surmonté d'une couronne ; l'écu des armes de France est entre les deux, appuyé sur le rocher, sans aucun support, sans couronne ni autre ornement. La lance de la Pucelle est étendue en travers de ce monument. Cette fille célèbre est en habit d'homme, et distinguée seulement par la forme de ses cheveux, qui sont attachés avec une espèce de ruban, et qui tombent au-dessous de la ceinture. Derrière

la croix est un pélican qui paroît nourrir ses petits de son sang; ils sont renfermés dans un nid ou panier, et étoient autrefois au haut de cette même croix, au pied de laquelle, sur le devant, on a ajouté un serpent tenant une pomme.

Le piédestal qui sert de base est entouré de cartouches et de tables de marbre, sur lesquelles on a gravé en lettres d'or deux inscriptions dont on doit la composition à M. *Jacques du Coudray*. Sur la première table qui regarde la rue Royale, on lit ce qui suit :

DU RÈGNE DE LOUIS XV;

Ce Monument érigé sur l'ancien pont, par le roi CHARLES VII, *l'an* 1468, *en action de grâces de la délivrance de cette ville, & des victoires remportées sur les Anglois par* JEANNE D'ARC, *dite LA PUCELLE D'ORLÉANS, a été rétabli dans sa première forme, du vœu des habitans et par les soins de* MM. JACQUES DU COUDRAI, *Maire ;* ISAMBERT DE BAGNAUX, VANDEBERGUE DE VILLEBOURÉ, BOILLÈVE DE DOMCY, DELOYNES DE GAUTRAY, *Echevins ;* MM. DESFRICHES, CHAUBERT, COLAS DE MALMUSSE, ARNAULD DE NOBLEVILLE, BOILLÈVE, LHUILLIER DE PLANCHEVILLIERS, *Conseillers. L'an* M. DCC. LXXI.

L'inscription de la face opposée est remarquable par sa noble simplicité :

D. O. M.

Pietatis in Deum,
Reverentiæ in Dei-param,
Fidelitatis in Regem,
Amoris in Patriam,
Grati animi in Puellam,
Monumentum

Instauravere Cives Aureliani,

Anno Domini, M. DCC. LVXI.

Les desseins du piédestal et de la grille simple et élégante qui l'entoure, sont de M. *Soyer*, ingénieur des turcies et levées ; et l'ensemble de ce monument est dû à M. *Desfriches*.

Ce monument élevé à la Pucelle d'Orléans n'est pas la seule marque subsistante de l'hommage que les Orléanois rendent à cette fille vertueuse, qui releva le courage de la nation dans la crise où elle se trouvoit, et arrêta les armes jusqu'alors prospères de nos ennemis. Ils consacrent chaque année à sa mémoire, le 8 mai, époque de la levée du siége de leur ville, une fête destinée à peindre toute leur reconnoissance. Ce jour-là, dès le matin, le corps de ville se rend en cérémonie à la cathédrale, où l'on prononce un discours en l'honneur de Jeanne d'Arc : il se fait ensuite une procession qui va de cette église à celle des Augustins ; elle passe en revenant par-devant le monument de la Pucelle. A cette procession assiste un jeune garçon vêtu d'un habit tailladé aux couleurs de la ville, dans le costume du temps. Il porte un drapeau, et est précédé d'une bannière : cet enfant est destiné à représenter la Pucelle (1).

(1) Essai historique sur Orléans.

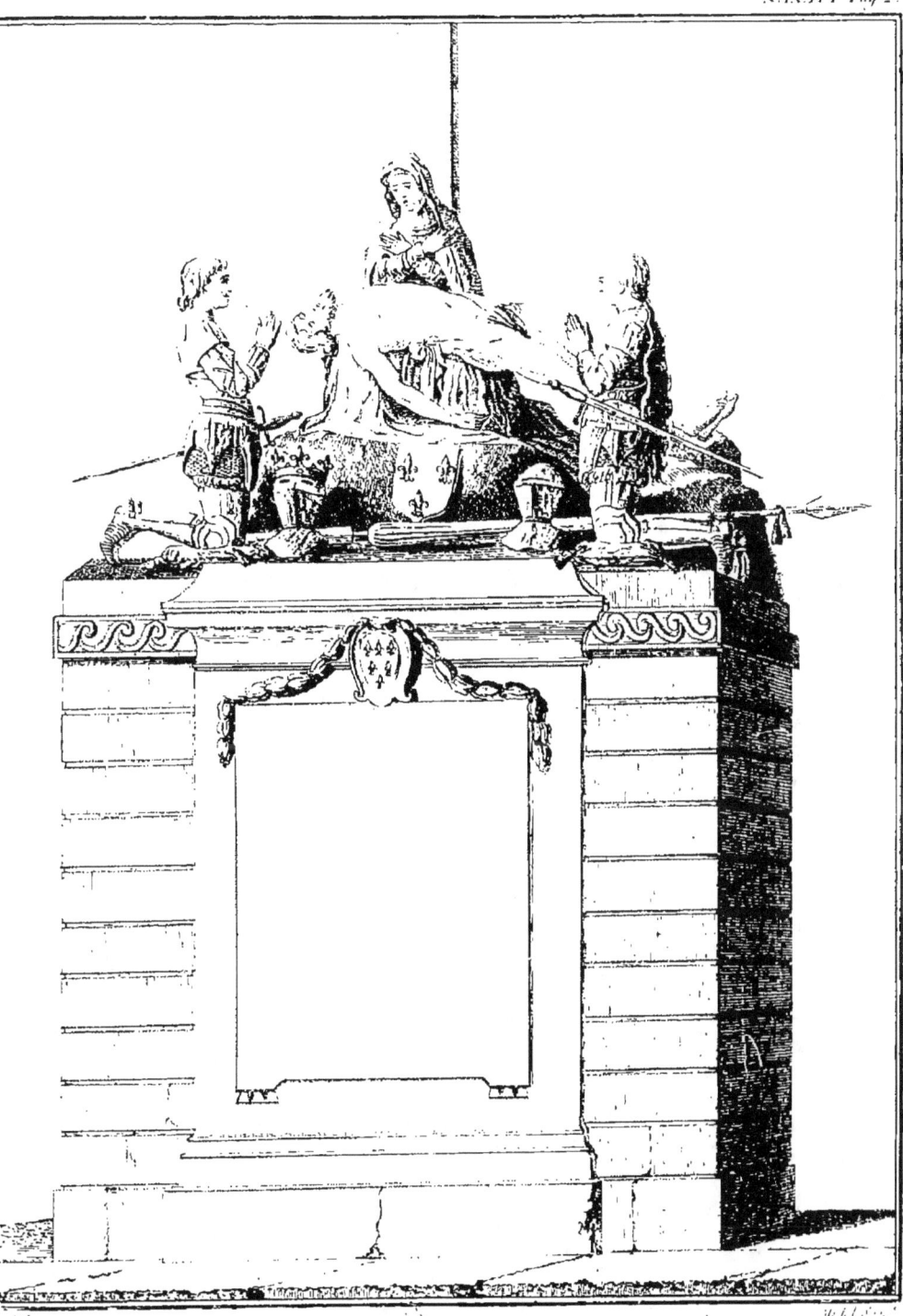

MONUMENT DE LA PUCELLE D'ORLEANS.

X.

VINCENNES.

Département de Paris. District du Bourg-la-Reine.

HISTOIRE

DE L'ANCIEN CHATEAU DE VINCENNES.

VINCENNES est un château royal, situé à une lieue de Paris, attenant au bois du même nom.

Les étymologistes ne s'accordent pas sur l'origine du nom de Vincennes : les uns, fondés sur d'anciens titres où il est écrit *Vicena* ou *Vicenæ*, ont pensé que ce château étoit appellé ainsi *à vitâ sanâ* (1), parce que la bonté de l'air y rend la vie saine. D'autres ont cru que ce nom venoit de ce que l'ancien parc contenoit environ deux mille arpens ou vingt fois cent arpens, d'où, par corruption, on fit *vingt-cent*, et ensuite Vincennes ; d'autres enfin, à cause que ce bois étoit éloigné de Paris de vingt stades, c'est-à-dire de deux mille cinq cents pas, car chaque stade étoit de cent vingt-cinq pas. Mais comme dans un temps très-reculé, depuis 847 jusqu'à 1190, on a écrit *Vilcena* (2), il est vraisemblable que ce nom vient de quelque mot des anciens Francs ou Germains, tel que *Wils* qui, dans la loi des Bavarois, signifioit un cheval médiocre, et qu'ainsi il auroit pu y avoir en ce lieu un petit haras qui auroit donné le nom au bois; c'est donc le retranchement de la lettre *l*, fait par l'usage vulgaire, qui fut cause qu'on dit depuis *Vicenna* et Vicennes, d'où l'on a fait Vinciennes et Vincennes (3).

(1) Pierre de Fenin, Mémoire sur Charles VI, p. 439. —— Dubreuil, page 1015.

(2) Le Bœuf, Histoire du diocèse de Paris, Tome V, seconde partie, page 74, a cité tous les titres dans lesquels ce nom est écrit *Vilcena*.

(3) Il y avoit aussi en Champagne, au dixième siècle, près de l'abbaye de Montirender, un lieu appelé *Velcenia*, où Heribert, comte de Troyes, assigna à ce monastère quelques maisons. *Annal. Benedict. Tom. IV, ad ann.* 991.

A

VINCENNES.

Vincennes n'a d'abord été connu que par le bois qui porte ce nom. Les rois qui y venoient souvent prendre le plaisir de la chasse, y avoient une demeure peu considérable. Philippe-Auguste le fit enfermer de murailles, en 1183; il y a beaucoup d'apparence que ce fut alors qu'on bâtit dans ce lieu la maison de plaisance qui, dans un acte de 1270, est simplement appelée *regale manerium* (4).

Ce prince, avant de jeter les fondemens du nouveau château qui est celui dont j'ai entrepris l'histoire, fit détruire le chétif édifice construit et habité par ses prédécesseurs, et fit élever le manoir royal connu aujourd'hui sous le nom de Tour du Donjon. Il s'y plaisoit beaucoup, et lorsqu'il projeta d'entreprendre le voyage de la Terre-Sainte, il y fit son testament en 1190, et ordonna, par une condition précise, qu'il ne seroit pourvu à aucun bénéfice ecclésiastique pendant son absence, sans l'avis et consentement de frère Bernard, correcteur des Bons-Hommes, ou Hermite du monastère du bois de Vincennes.

Quelle qu'ait été la maison de plaisance que Philippe-Auguste fit bâtir (5) dans ou proche le parc de Vincennes, cette maison et ce parc furent souvent visités et habités par saint Louis. Joinville dit: (6) « Mainte fois ai vu que le bon Saint, après qu'il » avoit ouï messe en été, il se alloit esbattre au bois de Vincennes, » et se séoit au pied d'un chesne, et nous faisoit asseoir tous auprès » de lui, et tous ceux qui avoient affaire à lui venoient à lui parler, » sans ce qu'aucun huissier ni autre leur donnast empeschement. »

On montroit encore du temps de Sauval, dans le bois de Vin-

(4) *Manerium*, manoir, maison de campagne, de *manere*, demeurer. Ducange, *voce* Manerium.

(5) Vie de saint Louis, page 12.

(6) Tous les derniers rois ont surpassé leurs prédécesseurs par la magnificence de leurs châteaux; mais ces derniers en possédoient encore un plus grand nombre il n'y avoit pas de province de l'empire où ils n'en eussent, et même souvent plusieurs, l'un pour la chasse, l'autre pour la pêche et le bois, d'autres ne servoient que pour le labour, les terres et les troupeaux. Ce grand nombre de maisons étoit d'un entretien ruineux. Le roi actuel a vingt maisons, ce qui est encore trop considérable: les poëtes, à qui l'argent ne coûte rien, n'en ont donné que douze au soleil.

cennes, un vieux chêne qui étoit, dit-on, celui où saint Louis, vêtu d'une cotte de camelot, d'un surcot de tirtaine (7) sans manches, d'un manteau de sandal (8) noir, et assis sur des tapis avec ses conseillers, terminoit les différends du peuple. Ce pouvoit être en effet la même place, mais pour le même chêne, la chose ne seroit pas possible.

Ce roi, au sortir de son sommeil après midi, se rendoit quelquefois à Vincennes, et y soupoit (9). Il y fit mettre, en 1239, la couronne d'épines en dépôt à son arrivée de Sens, et la porta depuis le bois de Vincennes jusqu'à Notre-Dame de Paris, nuds pieds, lui et ses frères (10).

Le comte de Champagne vint cette année à Vincennes conclure son accommodement avec saint Louis.

Le château étoit alors situé où est le cloître des chanoines, et l'une des tours sert encore à l'horloge du chapitre.

Ce fut à Vincennes qu'on rendit, l'année suivante, le Talmud aux Juifs; restitution qui parut si peu canonique, que, selon un auteur du même siècle, le prélat qui l'avoit prononcée fut atteint, au bois de Vincennes même, d'une maladie soudaine qui obligea saint Louis d'en sortir promptement. (11).

Le 24 avril 1254, saint Louis de retour de la Terre Sainte, arriva à Vincennes, et le 7 de mai suivant il fit son entrée dans Paris; puis il revint à Vincennes où il passa trois années, et où il rendit plusieurs ordonnances.

Quand saint Louis partit pour son second voyage d'outre-mer, en 1260, il vint coucher au bois de Vincennes pour y prendre congé de la reine son épouse (12).

(7) Tirtaine, tiretaine; étoffe de fil et de laine, Ducange, *voce Tiretanus*. L'ouvrier qui la fabriquoit, se nommoit Tiretannier. Thiretier, *Marchands drapiers, Thiretiers ou autres vendeurs desdits draps*, pièces et Thiretaines, etc. Un *surcot de Tyreteinne*, Joinville, Vie de saint Louis, édition de l'imprimerie royale, p. 14.

(8) Sandal, étoffe de soie. Ducange, *voce Sandalum*.

(9) Vie de saint Louis, dans les Bollandistes, 25 août.

(10) Duchêne, Tome V, page 333.

(11) Thomas Cantiprat., *lib. I, de Apibus, cap.* 3.

(12) Duchêne, Tome V, page 384.

Vincennes.

En 1270, il se passa à Vincennes un fait qui prouve combien les anciens évêques de Paris étoient peu galans (13). La reine et la comtesse de Nevers habitoient ce château, lorsqu'elles apprirent que saint Louis étoit mort devant Tunis, aussi bien que Jean son fils, comte de Nevers. Etienne Templier, évêque de Paris, y vint pour faire son compliment de condoléance à la reine et à la comtesse de Nevers, qui toutes deux pleuroient la mort de leurs époux. Cette comtesse, en voyant l'évêque, se ressouvint qu'elle lui devoit hommage pour la terre de Montjay; elle le pria de recevoir cet hommage au château de Vincennes, et de lui épargner la peine d'aller à Paris dans un instant où, affoiblie par la douleur, elle ne pouvoit pas faire ce voyage. L'évêque refusa la proposition de cette princesse affligée, en disant que ses prédécesseurs avoient toujours reçu cet hommage au palais épiscopal. La comtesse insista encore dans ses prières, mais inutilement. La reine voyant cette obstination, se joignit à la comtesse; alors l'évêque n'osa plus refuser; mais il ne consentit à recevoir l'hommage dans ce château, qu'à condition qu'il seroit fait mention, par un acte particulier, des difficultés que les princesses avoient eues pour obtenir cette grâce, et de sa ferme résistance à la leur refuser : ainsi, au mois de novembre 1270, ces princesses lui donnèrent acte de son opiniâtreté (14).

Ce fut aussi dans ce château, en 1262, que saint Louis confirma pour Vincennes la donation que Louis VII et ses successeurs avoient faite aux religieuses de l'abbaye d'Hières, en 1162, de la dîme de tout le vin qui entreroit à Paris pour le roi et pour la reine (15).

Ce prince fit entourer une partie du bois, du côté de Paris, d'un bon mur, et fit bâtir la tourelle qu'on voit encore sur le grand chemin, pour y mettre une garde.

Il fit aussi construire dans le même bois, au lieu où est actuelle-

(13) Dulaure, Description des environs de Paris, Tome II, page 341.

(14) Histoire ecclésiastique de Paris, Tome II, page 400.

(15) *Decimam vini quod bibitur in hospitio nostro apud Vicenas.* Tableau historique des maisons royales, par Poncet de la Grave, Tome I, page 52.

ment la Tour du Roi, de petits logemens pour lui servir de retraite au retour de la chasse où il alloit souvent.

Philippe le Hardi y rendit plusieurs ordonnances, entr'autres celle de 1270, qui fixe la majorité des rois à quatorze ans accomplis.

Il y épousa, en 1274, Marie, sœur de Jean, duc de Brabant.

Le même jour, avant la cérémonie, Edouard devenu roi d'Angleterre par la mort de Henri, son père, fit hommage à Philippe pour les domaines qu'il avoit en France; les fêtes les plus brillantes, et un banquet magnifique succédèrent à cette auguste cérémonie.

L'abbé de Saint-Denis vint dans la même année y recevoir l'hommage de cette princesse, pour la terre de Nogent.

En 1275, Philippe fit sacrer sa femme à Paris; il partit ensuite pour Vincennes, où il y eut des réjouissances qui durèrent trois jours.

Ce prince ayant perdu son fils aîné, qu'on crut être mort du poison, consulta les devins qui ne purent rien lui apprendre. Il vint à Vincennes où un moine lui présenta des lettres qu'il prétendit avoir reçues d'un courrier qui passoit. Le roi assembla son conseil; mais on garda un profond silence sur leur contenu, parce que la reine, sa seconde femme, étoit accusée d'avoir fait périr ce prince, fils du premier lit. Philippe fit arrêter à Vincennes Pierre de Brosse, son favori, accusateur de la reine; il lui fit son procès, et il fut pendu au gibet de Paris, en présence des ducs de Bourgogne et de Brabant, et du comte d'Artois qui voulut être témoin de son supplice. Philippe passa ensuite à Vincennes les années 1279, 1285, 1289, 1290 et 1292, et y rendit plusieurs ordonnances. La plus remarquable est celle de 1290, sur l'état de sa maison : il y est dit que le chancelier de France aura 6 sols par jour pour lui et les siens, lorsque le roi sera à Vincennes, et 20 sols quand il sera à Paris, pour toutes choses, en mangeant chez lui ainsi que les siens (16).

Jeanne de Bourgogne, fille aînée d'Othon IV, comte Palatin,

(16) Il falloit que le prix des denrées fut alors à bien plus bas prix que du temps de saint Louis, sous le règne duquel Philippe d'Antogoni avoit 7 sols parisis par jour. Le droit de bouche à la cour, pour le garde des sceaux et pour tous les siens,

de Champagne et de Mahaud, comtesse d'Artois, fut accordée, par contrat passé au chastel du bois de Vincennes, le 2 mai 1294, et depuis mariée à Corbeil.

Philippe le Bel tint conseil à Vincennes, le jeudi d'après la Trinité de l'année 1302, et il y donna ordre au bailli d'Amiens de défendre de faire partir pour l'armée de Flandres tous ceux qui auroient moins de 100 livres parisis de meubles. Il écrivit aussi de Vincennes, en 1303, une lettre circulaire, pour demander à tous les prélats des secours d'hommes et d'argent, en raison des terres qu'ils possédoient. « Que tous archevêques, dit-il, évêques, etc., et toutes autres personnes d'église, religieux et séculiers, exempts ou non exempts, etc. nous aident du leur, en la poursuite de cette guerre pour quatre mois, à savoir de chacune 500 livres de terre qu'ils ont à ce royaume (17). »

La reine Jeanne mourut au château de Vincennes le 2 août 1304, et y fut exposée sur un lit de parade.

Le roi y tint son parlement en 1305.

En 1314, le traité entre le roi Philippe IV, l'évêque de Meaux et le chapitre de Viviers, touchant la souveraineté du roi sur leur terre et justice, y fut confirmé, et les parties en jurèrent l'exécution.

Le roi y tint encore son parlement au mois de mars 1314; il y avoit dans ces occasions deux portiers en dehors de la salle; on leur donnoit 2 sols de gages par jour.

Louis X fit à Vincennes, le 2 juin 1326, son testament par lequel il confirma le douaire de 25,000 liv. de rente, assigné à Clémence de Hongrie, sa seconde femme. Il fit aussi plusieurs legs pieux, entr'autres d'une somme de 50,000 livres pour le passage d'outre-mer. Ce prince y mourut le 5 juin de la même année. Après s'être très-échauffé à la paume, il se retira dans une grotte où est

n'étoit évalué qu'à quatre sols par jour, puisqu'on ne lui donnoit que cela de plus quand il étoit à Paris, et qu'il mangeoit chez lui.

(17) Ce fait prouve qu'au quatorzième siècle le clergé servoit personnellement l'état, et l'aidoit par des contributions réelles, au même titre, sous la même forme, et dans la même proportion que les autres sujets de l'empire ; enfin, les impositions sur les ecclésiastiques de France se faisoient de l'autorité du roi, et étoient levées par ses officiers.

aujourd'hui le petit parc, pour y prendre le frais : il y fut saisi d'un grand froid et d'une fièvre qui l'emporta en trois jours malgré tous les secours des médecins qui ne purent jamais parvenir à l'échauffer. Ce prince avoit passé presque tout son règne à Vincennes qu'il aimoit par prédilection.

Clémence de Hongrie qui jouissoit du manoir royal de Vincennes, depuis la mort du roi son mari, le céda, le 15 août 1317, à Philippe le Long, son beau frère qui lui donna en échange sa maison du Temple et celle de Neelle, par transaction passée à Poissy.

Ce fut à Vincennes que Philippe V ordonna à Pierre de Marceuil d'aller tenir prison au Châtelet de Paris. Ce prince y mourut le 2 janvier 1322 ; ainsi, dans le cours de six ans, deux rois de France, trois même, si l'on compte le petit roi Jean I qui ne vécut que huit jours, moururent à Vincennes.

Charles IV lui succéda, et rendit, dans le même château, une ordonnance qui révoquoit tous les dons de ses prédécesseurs et toutes les aliénations du domaine de la couronne. Il y mourut le premier février 1328. Jeanne d'Evreux, sa troisième femme, y accoucha deux mois après.

Louis II, fils de Philippe VI, cousin germain du roi, qui étoit né au château de Vincennes, y mourut aussi le 17 Janvier de la même année, ainsi que Blanche, fille de Jean II, duc de Bretagne.

En 1335, Philippe de Valois rassembla à Vincennes tous les théologiens, et ce qu'il y avoit alors d'évêques et d'abbés à Paris, pour conférer à l'occasion des mouvemens causés à Paris par l'opinion de Jean XXII, sur la vision béatifique (18). Ce pape avoit avancé que

(18) La vision *béatifique* ou *intuitive* est la manière dont les bienheureux voient Dieu dans le ciel, non par une représentation idéale, telle que nous l'avons en cette vie, mais par une manifestation immédiate que Dieu leur fait de lui-même. Le premier objet de cette vision est l'essence divine, ses attributs, ses relations ; le second objet, ce sont les créatures que les bienheureux voient en Dieu, c'est-à-dire dans son essence, comme dans un miroir, non toutes à la vérité, mais seulement celles qui peuvent les toucher spécialement. Ils les voient dans le *verbe*, disent les théologiens, car le *verbe* est comme le miroir de toutes choses ; c'est dans le *verbe* que Dieu le Père a les idées de toutes choses soit existantes, soit possibles. La vision intuitive n'est pas égale pour tous les bienheureux, mais elle est proportionnée au mérite de chacun et à leur sainteté

la vue de Dieu, dont jouissent les ames des bienheureux dans l'autre vie, ne seroit entière et parfaite qu'après la résurrection et le jugement dernier. L'assemblée décida que, depuis la mort de J. C., les ames des fidelles jouissent, dans le Ciel, de la vue parfaite de Dieu, c'est-à-dire qu'ils le voient, comme s'exprime saint Paul, face à face, et que cette vue demeurera la même après la résurrection générale. Cette décision étoit aussi ridicule que la proposition ; mais elle fut la cause d'une démarche assez hardie de Philippe de Valois ; il l'envoya au pape, en lui mandant qu'il le feroit brûler, s'il ne se rétractoit. Le même prince usa aussi d'une fermeté louable et trop rarement imitée par ses prédécesseurs, contre les entreprises du clergé, et sur les remontrances des évêques qui vinrent le trouver à Vincennes le 31 décembre de l'année 1331. Il répondit que son intention n'étoit pas d'attenter à leurs droits, qu'il vouloit bien attendre un an pour voir s'ils remédieroient aux abus ; mais que, s'ils ne le faisoient, il y apporteroit lui-même remède. Cette querelle est le fondement des disputes encore subsistantes sur l'autorité des deux puissances temporelles et spirituelles.

Dans le mois de décembre de l'année 1334, Béatrix de Bourbon, fille de Louis, premier du nom, duc de Bourbon, épousa, à Vincennes, Jean de Luxembourg, roi de Bohême. Toute la cour assista à cette cérémonie ; les fêtes furent magnifiques ; elles durèrent huit jours ; le peuple fut nourri splendidement.

Philippe, duc d'Orléans, fils de Philippe VI et de Jeanne de Bourgogne, naquit au château de Vincennes le premier juillet 1336. Au moment où la reine accoucha de ce prince, un ouragan ébranla le château et causa beaucoup de dégât. Ce prince mourut à Vincennes le premier septembre 1375. Ce fut dans la même année que Philippe de Valois déclara Robert d'Artois l'ennemi de l'état.

réciproque. *Il y a plusieurs demeures dans la maison de mon Père*, dit J. C., Joan. 14 ; *une étoile diffère en clarté d'une autre étoile*, dit l'Apôtre, 1. Corrinth. 15. Cette vision, quoiqu'intuitive, n'est point compréhensive, c'est-à-dire, que l'esprit créé, quelqu'aidé qu'il soit de la lumière de la gloire, ne sauroit embrasser toute l'étendue de l'essence divine, parce qu'elle est infinie, et que la créature est essentiellement bornée. Diction. ecclésiast., Tome II, page 673. *O altitudo !*

Vincennes n'avoit pas jusque-là eu l'apparence d'un château : Philippe de Valois commença celui qu'on voit aujourd'hui, et l'éleva jusqu'au niveau de la terre, en conservant toutefois l'ancienne chapelle de Saint-Martin de la maison royale précédente. Vingt-quatre ans après, le roi Jean, son fils, fit élever ce bâtiment jusqu'au troisième étage.

Charles V naquit à Vincennes le 21 Janvier 1337. Jeanne de Bourbon, sa femme (19), y naquit aussi le 23 février : tous deux furent baptisés à Montreuil.

Ce fut dans cette année que Philippe de Valois éleva jusqu'au sol huit des tours que nous voyons à présent, au milieu desquelles il trouva renfermé le château bâti par saint Louis, dont une partie existe encore. L'une des tours du logement de la reine Blanche, mère de saint Louis, servoit en dernier lieu à l'horloge du chapitre, et une autre de cuisine à l'un des chanoines. Les murs de ce château servent aussi de cage à trois ou quatre maisons des chanoines du côté du jardin du gouvernement.

Philippe VI reçut à Vincennes, en 1339, les députés Normands qui vinrent lui offrir quatre mille hommes d'armes, pour soutenir la guerre contre les Anglois. Ces députés furent très-fêtés, pendant plusieurs jours, avec toute leur suite. Louis de France, roi de Naples, second fils de Jean II, roi de France, naquit cette année à Vincennes le 23 juillet.

Ce fut à Vincennes que Humbert, dauphin de Viennois, vint trouver Philippe VI, roi de France, en 1343, pour lui faire don de ses états : il y eut de grandes réjouissances pendant trois jours.

Philippe de France, duc d'Orléans, cinquième fils de Philippe VI, y naquit le 10 juillet 1344; Elisabeth ou Isabelle de France, mère de Valentine de Milan (20), y naquit aussi en 1348.

Philippe de Valois y logea souvent pour suivre les travaux. Philippe le Catholique y fit son testament en 1350.

Pendant la captivité du roi Jean, Charles V, qui avoit été déclaré régent du royaume, et que Paris refusa de recevoir, s'empara

(19) Ant. Nat., Célestins de Paris, Art. III. page. 12.
(20) *Idem.*

du château de Vincennes et y campa avec une armée de trente mille hommes.

Jeanne, troisième fille de Charles V, naquit au château de Vincennes le 7 juin 1366; elle y mourut le 21 décembre de la même année.

Charles V continuoit d'habiter Vincennes avec sa famille; il en donna le gouvernement à Nicolas de Braque, vieux chevalier qui avoit bien servi l'état, avec 1380 livres d'appointemens, à la charge d'entretenir six hommes d'armes et six arbalêtriers : c'est le premier gouverneur de ce château.

Le traité entre Robert Stuart, roi d'Ecosse, et Charles V, fut signé à Vincennes le dernier jour de juin de 1371.

En 1373, Charles V fit creuser les fossés du château de Vincennes, et commencer les remparts. Le 22 janvier 1378, il y fit un codicile où il interpréta plusieurs articles de son testament, et il y reçut, dans la même année, l'empereur et le roi des romains.

Lors des querelles des deux papes Urbain et Clément, Charles V assembla les docteurs à Vincennes, le 16 novembre 1378; il y fut décidé que l'élection d'Urbain avoit été forcée, et que celle de Clément VII étoit légitime.

Après la mort de Charles V, le duc d'Anjou, oncle du nouveau roi Charles VII, augmenta beaucoup les impôts; les Parisiens prirent les armes, et le jeune monarque fut obligé de se retirer au château de Vincennes avec sa cour et son conseil. On ferma exactement les ponts et on y mit de fortes gardes : de-là il se retira à Melun.

En 1382, le roi voulut partir pour les guerres de Flandres; il fit venir au château de Vincennes les députés de la ville de Paris, auxquels il recommanda d'être fidèles. A peine fut-il arrivé en Flandres, qu'il apprit l'insurrection des villes de Rouen et de Paris; il revient triomphant dans cette dernière ville où il fait enlever les chaînes des rues ; puis il les fait transporter au château de Vincennes, et s'y rend lui-même. Les bourgeois lui députèrent quelques docteurs de l'université ; il accorda à leur requête une amnistie presque générale.

Charles VI fit faire, en 1384, quelques nouveaux bâtimens à Vincennes et la basse-cour. Charles de France, dauphin de Viennois,

son fils, y naquit le 25 septembre 1386. Marie de France, sa fille, y naquit aussi le 22 août 1392. Il y fit son testament le 19 juillet 1393. Jean, fils de Louis, duc d'Orléans, y mourut le 31 octobre de la même année.

Pendant la maladie de Charles VI, la reine Isabelle de Bavière et les ducs d'Orléans et de Bourgogne y firent un accord qui ne fut pas de longue durée.

Après l'assassinat du duc d'Orléans, l'infâme Jean Petit osa entreprendre la justification de son maître (21); entr'autres crimes dont il chargea la mémoire du duc mort, il l'accusa d'avoir voulu usurper la couronne, et empoisonner le dauphin. « Ce fut monsei-
» gneur le dauphin, dit-il, étant au bois de Vincennes, il lui en-
» voya, par un jeune page, une fort belle pomme qui fut envoyée
» à sa nourrice, pour un sien fils qu'elle nourrissoit : elle l'arracha au
» porteur, et elle ne l'eut pas plutôt donnée à son enfant, qu'il mourut
« empoisonné ».

Isabelle de Bavière s'étoit retirée, en 1417, à Vincennes où elle avoit une cour nombreuse; c'étoit là qu'elle se livroit à son inclination galante : elle aimoit alors Louis Bourdon, beau chevalier qui s'étoit distingué à la bataille d'Azincourt. Un jour qu'il alloit à Vincennes à son ordinaire, il passa devant le roi qu'il salua, mais sans s'arrêter ni descendre, et continuant de pousser son cheval au grand galop. Ses amours avec la reine étoient publics, mais cette audace augmenta la colère du roi qui se vengea de cette insolence par un forfait : il le fit mourir.

Après avoir passé trois mois à Provins, Isabelle revint à Vincennes le 27 mai 1419 : il y eut force esbattemens, chasses et plaisirs. (22)

En 1420, l'imbécille Charles VI, par le traité de Troies, exclut le dauphin de la couronne, contre les lois fondamentales de l'état; il déclara Henri V, roi d'Angleterre, héritier de la couronne de France. Ce nouveau roi, époux de Catherine de France, avant de

(21) Antiquités nationales, Art. III. Célestins de Paris, page 8.
(22) Saint Foix, Essais sur Paris, Tome I.

quitter Paris pour aller à Rouen, mit une forte garnison dans le château de Vincennes, pour garder le roi et l'empêcher de s'échapper. Il donna le commandement de cette place, ainsi que la régence du royaume, au duc d'Exester, son oncle ; pendant ce temps-là le malheureux Charles VI, se laissant gouverner par sa marâtre Isabelle, abandonna lâchement son fils et la couronne, se contentant de végéter tantôt à Vincennes, tantôt à l'hôtel Saint-Paul à Paris.

Le château de Vincennes devint le théâtre des brigandages des ministres du roi d'Angleterre, qui y rendirent plusieurs édits tous à la charge du peuple; enfin le roi d'Angleterre y mourut le 13 août 1422.

En 1430, le commandeur de Giresme et Denis de Chally trouvèrent moyen de faire rendre à Charles VII plusieurs châteaux, et notamment celui de Vincennes; mais les Anglois le reprirent, car le jeune roi Henri y logea, en 1431, avec toute sa cour. Jacques de Chabannes le leur fit abandonner l'année suivante, et le roi le lui donna ; il le racheta bientôt pour vingt mille écus. Les Anglois le reprirent en 1334; mais bientôt ils en furent chassés par le duc de Bourbon qui corrompit un Ecossois de la garnison. Le roi le confia à la garde d'un écuyer nommé Jacques de Hulen.

Lorsque la maison royale de Vincennes eut tout-à-fait pris l'air d'une forteresse, il fut réglé que les habitans de Montreuil et de Fontenay y feroient le guet, savoir, quatre de Montreuil et deux de Fontenay par chaque nuit. Le roi avoit ordonné, dès le temps de Bertrand du Guesclin, que l'on feroit de grands manteaux de gros drap rouge où le chapeau tiendroit : le portier du château en avoit la garde, et les leur donnoit le soir en y entrant. En 1445, le comte de Tancarville, capitaine de ce château, et Sauvage, son lieutenant, eurent beaucoup de peine à faire continuer l'exécution de ce réglement. Les paysans allèguèrent que Vincennes n'étoit qu'un lieu de plaisance; ils se prétendirent affranchis de toute servitude, pourvu que ceux de Montreuil conduisissent les eaux à Vincennes, et ceux de Fontenay à Beauté. On leur répondit que de tout temps ils avoient mis en sûreté leurs effets dans cette maison royale de Vincennes, qu'autrefois tout le pays d'autour de Fontenay

et Montreuil étoit en garenne royale, tellement que les *conins* (23) y gâtoient les vignes, et que les gardes de cette garenne pouvoient aller jusqu'à leur maison, découvrir leur pot, regarder au four ce qu'il y avoit dedans, ce qui étoit autrefois une grande sujétion. Après des informations sur tous ces points, ils furent condamnés au châtelet; ceux de Montreuil à fournir deux hommes au guet, et ceux de Fontenay un, ou à payer seize deniers par chaque défaut, ce qui ne faisoit que six blancs par an, au lieu que, par l'ordonnance du roi, il étoit dit qu'on payeroit dix-huit sols par feu (24).

Pendant que la tendre Agnès Sorel étoit au château de Beauté, Charles VII venoit au château de Vincennes, pour être plus près de sa maîtresse chérie. Elle en eut deux filles dont l'une naquit au château de Beauté, l'autre dans le donjon.

Le dauphin qui s'étoit emparé de Vincennes, le rendit au roi en 1450.

En 1464, les princes qui étoient entrés dans la ligue du bien public (25), vinrent camper auprès du château de Vincennes. La paix fut signée, le 19 octobre, entre le roi, le duc de Berri, le duc de Bretagne, le comte de Foix, et le comte de Dunois, à Saint-Maur-les-Fossés. Le lendemain le roi se rendit à Vincennes où il reçut l'hommage de Monsieur pour le duché de Normandie. Les portes et les appartemens du château étoient gardés par les gens du comte Charolois, qui avoit exigé que le roi lui cédât, pour ce jour, le château de Vincennes, pour la sûreté des princes : le monarque politique ne voulut pas s'y refuser. Les parisiens ne consentirent point à ce que leur roi se livrât sans précaution à des ennemis nouvellement réconciliés; ils armèrent vingt-deux mille hommes qu'ils distribuèrent autour du château de Vincennes, et obligèrent le roi à revenir coucher à Paris. Les princes demeurèrent à Vincennes où ils furent servis magnifiquement par les officiers de la bouche du roi, et le lendemain le duc de Normandie partit. Peu de jours après, les

(23) Lièvres; de *cuniculus*, lièvre. On a dit en vieux langage françois, connil, et, par corruption, connin et conin.

(24) Le Bœuf, histoire du Dioc. de Paris, Tome V, page 82.

(25) Antiq. nat. Art. II, Montlhéry, page 8.

autres princes quittèrent ce château, et retournèrent dans leurs états. La paix fut ensuite publiée ; le roi revint à Vincennes le jour de cette publication, et y passa quinze jours avec toute sa cour.

En 1482, Louis XI avoit envoyé au parlement plusieurs édits contraires au bien de l'état, pour les enregistrer : la Vaquerie, premier président, vint à la tête de cette compagnie trouver le roi au bois de Vincennes, et lui dit : « Sire, nous venons remettre nos » charges entre vos mains, et souffrir tout ce qu'il vous plaira plutôt » que d'offenser nos consciences. » Le roi perfide feignit d'être touché de ces remontrances ; il révoqua quelques-uns de ces édits, et adoucit les autres.

Charles VIII, trop occupé pour habiter Vincennes, y venoit souvent à la chasse. La reine Anne de Bretagne y faisoit sa demeure en 1495, et y avoit un jardin. Louis XII et François I y donnèrent plusieurs lettres patentes.

En 1539, François I fit réparer les tours, le donjon et les bâtimens, et le bâtiment où il logeoit avec ses officiers ; ces bâtimens étoient situés entre le donjon et la tour du roi, sur le parc où est aujourd'hui l'aîle du roi et de la reine du côté de Paris. Ces préparatifs avoient pour but de recevoir et de loger l'empereur qui alloit d'Espagne en Flandres.

En 1556, les députés de Philippe II, roi d'Espagne, vinrent trouver Henri II au château de Vincennes, pour y traiter de la paix et de la délivrance des prisonniers.

Dans le temps des guerres de religion, Charles IX séjourna plusieurs fois au château de Vincennes ; il y signa l'édit de pacification. Les députés des non-catholiques y logèrent pendant les conférences qui précédèrent le traité de Lonjumeau.

En 1562, sur le bruit qui se répandit que les prétendus réformés faisoient des prêches au château de Vincennes, le parlement manda le capitaine qui y commandoit, et lui ordonna de les empêcher (26).

En 1574, le duc d'Alençon ayant avoué à la reine les projets des mécontens sur lui, elle le conduisit avec le roi de Navarre à Vincennes, dans la litière du roi, parce que ce prince n'étoit pas en

(26) Registres du parlement, 29 janvier.

état d'aller en carosse. Le duc d'Alençon s'apperçut bientôt qu'il étoit prisonnier dans le château, et se repentit de la confidence qu'il avoit faite. Les protestans firent, dans la semaine sainte, une tentative pour enlever ces deux princes, mais elle fut inutile.

Peu de temps après, Charles IX, consumé par une fièvre lente, et à qui le sang sortoit par tous les pores, mourut dans le château le lendemain matin 31 mai 1574. Le parlement députa à la reine-mère à Vincennes, pour la prier d'accepter la régence pendant l'absence de Henri III alors en Pologne.

La reine partit de Vincennes le 15 août, pour aller au-devant du roi ; elle séjourna à Lyon, et le ramena au château de Vincennes, d'où il se rendit dans la capitale. Ce prince revint dans ce château en 1575, et y passa les mois de mars, avril et mai : il s'y retira en 1583, et il n'y étoit accessible qu'à ses mignons. Il se livroit à tous les excès de la débauche qu'il mêloit aux pratiques les plus superstitieuses : il fut accusé d'avoir fait, dans ce château, des oblations au diable, et il en étoit bien capable. Il y revint, en 1585, passer quinze jours qu'il consacra à des exercices de piété.

Henri III y reçut, en 1587, le père Jean de la Barrière avec ses soixante-deux religieux des Feuillans. Ils y restèrent depuis le commencement du mois de juillet jusqu'au commencement de Septembre (27).

La duchesse de Montpensier entreprit, avec le conseil des Seize et les partisans du duc de Guise, son frère, de faire enlever le roi qui devoit aller en carrosse à Vincennes ; il y fut effectivement très-peu accompagné : les conjurés étoient cachés à la Roquette, et le coup étoit sûr. Le roi étoit pris au retour ; il en fut averti à temps par Poullain, et fit venir promptement six cents chevaux ; les ligueurs découverts se retirèrent, puis ils revinrent assiéger le château.

Saint-Martin, capitaine de ce château y soutint le blocus pendant un an, et le duc de Mayenne s'en rendit maître par composition vers la fin de l'année (28).

Après l'entrée de Henri IV dans Paris, Vincennes lui fut rendu.

(27) *Idem.*
(28) Le Bœuf, Tome V, pages 11, 84.

En 1594, Gabrielle d'Estrées y accoucha d'un fils nommé César, et depuis appellé Alexandre Vendôme, qui mourut prisonnier dans ce même château, sous le règne de Louis XIII.

Le légat Alexandre Médicis, qui vint apporter à Henri IV l'absolution du pape, logea au château de Vincennes.

En 1607, Diane de France, duchesse d'Angoulême, fit rendre les honneurs funèbres à son intendant des finances, mort au château de Vincennes dans son pavillon.

La vétusté du château de Vincennes, l'incommodité de sa distribution l'avoient rendu inhabitable.

Louis XIII ayant fait abattre quelques-uns des anciens bâtimens, fit élever deux grands corps de logis dans la cour, du côté du midi, l'un pour le roi, l'autre pour la reine ; ils n'ont été achevés que vers le commencement du règne de Louis XIV.

Le 17 juin on vit, est-il dit dans les Journaux du temps, une grosse boule de feu tombant sur Vincennes, avec une queue de la longueur et de la forme de l'un des pavillons du château ; ce prétendu prodige n'étoit probablement qu'une comète.

En 1654, la tour du gouvernement s'écroula et, dans sa chûte, elle écrasa un des concierges avec sa femme et trois enfans. Le roi, Louis XIV, voulut voir lui-même ce désastre (29).

Ici se termine l'histoire de l'ancien château de Vincennes, les rois n'ayant par la suite habité que le nouveau.

(29) Lettres de Gui Patin, du 26 janvier, numéro 96.

DESCRIPTION

VUE DU CHATEAU DE VINCENNES SOUS CHARLES V.

DESCRIPTION DE L'ANCIEN CHATEAU.

Le château de Vincennes est à trois milles et demi de la cathédrale de Paris ; on y arrive par une superbe avenue qui commence à la barrière du Trône, vulgairement appellée, le fauxbourg du Trône. L'entrée de cette avenue est en demi-lune; elle est décorée par deux belles colonnes élevées, à l'époque de la construction des barrières ; l'avenue est formée d'un double rang d'ormes (30), avec quatre contre-allées. Le grand chemin est soutenu par des terrasses très-élevées et flanqué de deux rangées d'arbres dans un terrein nivelé à une hauteur considérable, et de main d'hommes.

Cette avenue est grande et imposante. A un peu plus de la moitié, on trouve une petite tourelle qui joint le coin du mur du parc ; on découvre les hautes tours carrées qui bordent l'enceinte de cet antique château, et dont l'architecture sarrazine et majestueuse rappelle les merveilles de la chevalerie.

Tout l'ensemble forme un parallélogramme (31) régulier. Les murs sont très-épais, fort élevés, défendus par des meurtrières et des crenaux, et bordés de larges fossés dans lesquels il y avoit encore de l'eau, et qui étoient bien empoissonnés en 1610. Tout l'ensemble consiste en un donjon fort élevé, et neuf tours carrées dont les unes renferment encore de très-beaux logemens, et les autres sont totalement découvertes et tombent en ruine.

M. Poncet de la Grave a publié un plan très-ancien : on y voit l'emplacement de tous les vieux édifices du château, excepté celui de la chapelle; peut-être a-t-il été fait avant sa fondation. On lit au-dessous : *Planum antiquum Castelli*.

La *Planche I* représente le château de Vincennes tel qu'il étoit sous Charles V, avant que la Sainte-Chapelle eût été bâtie.

(30) Le mur qui forme la chaussée du grand chemin qui conduit de Paris à Vincennes, et la chaussée ont été faits dans les années 1667 et 1668, et achevés en 1671 ; ce fut dans le cours de cette dernière année qu'on planta la grande avenue du Trône à Vincennes.

(31) carré long.

On y voit parfaitement les neuf tours fort élevées qui en composoient l'ensemble ; elles servoient à loger les princes de la maison royale et les gens de la cour. La tour du donjon étoit l'habitation ordinaire des rois, des reines et de leurs enfans. Des fossés profonds revêtus en pierres en rendoient l'approche inaccessible. Un puits creusé dans l'intérieur donnoit l'eau nécessaire, et une grande cour avec deux petits jardins en faisoient l'ornement. Le petit parc entouré de murs servoit de promenade particulière. Les rois avoient un pont-levis jeté sur les fossés, qui y conduisoit. A l'exception du pont, les jardins existent encore dans leur entier.

Les murs étoient fort élevés et défendus par des meurtrières et des créneaux ; ils subsistent encore en grande partie.

La tour du milieu *A*, du côté du chemin de Paris, s'appelle la Tour du Village ; celle à droite *B*, est la Tour de Paris ; celle à gauche *C*, est la Tour du réservoir.

Celle qui suit du côté du parc, *D*, est la Tour de Calvin. On n'a jamais trop su pourquoi elle portoit ce nom : quelques personnes ont pensé que Calvin y avoit été enfermé, mais ce fait ne se lit nulle part ; il est beaucoup plus probable que ce fut dans cette tour que les Calvinistes tinrent ces assemblées que le parlement crut devoir défendre, et qu'ils lui donnèrent le nom du chef de leur secte.

La tour suivante *E*, est celle du Gouvernement ; il y avoit autrefois un pont-levis par où nos rois alloient à la chasse.

La suivante *F*, porte les noms de la Petite Tour, la Tour de la Reine, la Tour de la Surintendance. On y voit encore quatre cachots de cinq à six pieds carrés, où les lits et les traversins sont de pierre, et un grand caveau où l'on ne peut descendre que par un trou pratiqué dans la voûte, de sorte que cet endroit étoit plutôt un sépulcre qu'une prison (32).

Les Valois ont surpassé en cruauté les Mérovingiens ; on trouve dans les châteaux qu'ils ont habités autrefois, des vestiges de la barbarie avec laquelle ils traitoient les prisonniers d'état, soit qu'ils fussent criminels ou seulement suspects. Ces infortunés marchoient

(32) Mirabeau, Lettres de Cachet, pages 1, 15.

avec eux et étoient logés près de leurs appartemens. Les cachots que l'on voit encore à Blois sous la chambre de Catherine de Médicis, en sont la preuve. Quelquefois on se servoit aussi, comme aujourd'hui, de places fortes telles que le château de Loches, où Louis XI fit construire deux cages de fer, dans l'une desquelles fut detenu deux ans et mourut Ludovic Sforce, duc de Milan, prisonnier de Louis XII ; la grosse tour de Bourges où Louis XII, encore duc d'Orléans (33), fut renfermé trois ans entiers, après la bataille de Saint-Aubin ; le château d'Angers où l'évêque de Verdun fut mis dans une cage de fer (34) qu'il avoit fait construire.

Celle qui fait l'encoignure du côté de la rue royale G, porte le nom de la Tour de la Reine-Mère, parce qu'elle flanque le pavillon qui a été occupé par la reine, mère de Louis XIV.

Celle qui sert d'entrée dans la cour royale H, fut abatue en 1650 jusqu'à soixante pieds, ou au niveau du sol, et Louis XIV fit reconstruire, sur le massif qui reste, la belle porte que l'on voit aujourd'hui.

Enfin, la tour qui flanque le bâtiment du roi et de la reine du côté du petit parc, est appelée la Tour du Roi.

Au milieu s'élève le donjon K.

M. le Mellier a communiqué au père Montfaucon une miniature ou perspective à vue d'oiseau, qu'il dit être un dessin de l'élévation du château de Vincennes. L'original est de couleur de brique, les filets des couvertures sont en or, le sol des campagnes voisines est peint en verd, les arbres de même ombrés en or ; le fond de la

(33) Mirabeau, Lettres de Cachet, pages 1, 15.

(34) Dans mon article de la Bastille, j'ai attribué à cet évêque de Verdun, d'après Mézerai, l'invention des cages de fer ; mais les tyrans se sont toujours ressemblés. Cette invention est bien plus ancienne, et il faut la rendre à son auteur : on lit dans Sénèque, que Lysimachus, un des successeurs d'Alexandre, fit mutiler Thélesphore de Rhodes, son ami, et après lui avoir fait couper le nez et les oreilles, il le nourrit dans une cage comme un animal rare et singulier de son espèce ; *de Irâ, Lib. III, C. xvii*. Lysimachus n'est cependant pas encore le premier inventeur de cette atrocité ; Alexandre lui-même fit subir le même traitement à Calysthènes, et il le traînoit ainsi mutilé à sa suite, dans une cage de fer ; Lysimachus, disciple de ce philosophe, le délivra de ces tourmens, en lui procurant du poison.

miniature où perspective est peint en outre-mer, ombré d'or. Le château paroît fort étroit pour sa longueur, mais le point de vue est d'un angle à l'autre.

Voici ce qu'en dit Montfaucon (35); mais, malgré son autorité et celle de M. le Mellier, je ne puis croire que cette miniature représente en effet le château de Vincennes.

Les tours qui l'environnent ne devroient être qu'au nombre de neuf, et j'en compte douze. Il y a dans le milieu une chapelle, et, à cette époque, la Sainte-Chapelle n'étoit pas encore bâtie, et on sait que la chapelle Saint-Martin, qui subsistoit avant, n'étoit pas dans le lieu où l'on voit celle-ci.

Vincennes est placé au milieu d'un bois, et le peintre a représenté tout autour de ce château des champs de bleds et des moissonneurs. Enfin, ce château paroît s'élever au milieu des eaux, et on voit un vaisseau prêt à y arriver. Ces motifs me fondent à croire que ce n'est point le château de Vincennes que l'on représente dans cette miniature.

M. le Mellier en avoit communiqué une autre au père Montfaucon qui l'a fait graver sur la même planche; elle représente le roi Charles V se promenant dans les environs du château de Vincennes. Il est à cheval dans la campagne; il a, à sa droite, quatre gens de lettres, ou des hommes de loi, reconnoissables à la forme de leur bonnet. Ce prince aimoit à les consulter; il les recevoit bien, et les menoit souvent promener avec lui. A sa gauche, on voit un grand nombre de seigneurs et des gens armés, avec la visière du casque baissée: celui du roi est surmonté d'une couronne. Les harnois des chevaux sont ornés de grelots. « Dans l'éloignement, dit M. le Mellier, la
» tour de Montlhéry et la montagne sont peints en outre-mer, ou
» azur; les arbres & le terrain sont peints en verd, rehaussés d'or.
» Le château de Vincennes est de couleur de terre; les armures des
» cavaliers de la suite du roi sont en argent bruni, tirant sur la
» couleur d'acier, et les cottes d'armes sont les unes à fond de
» pourpre, les autres en azur, semées de fleurs-de-lis d'or. Le cheval
» du cavalier derrière celui du roi est de couleur bai; le cheval du

(35) Ant. de la Monarchie françoise, Tome III, page 32.

VINCENNES.

» roi est blanc; la cotte d'armes du roi est peinte à fond rouge cra-
» moisi, semée de fleurs-de-lis d'or. Pour ce qui est des gens de loi
» en robes longues, montés à cheval à la droite du roi, il y en a
» trois en arrière dont les robes sont peintes en azur, ayant des
» manches doctorales en pourpre, & celui qui marche à côté du roi
» a la robe teinte en pourpre; il est monté sur un cheval bai-
» brun. »

Le roi est monté sur un cheval blanc, ce qui étoit une marque de toute souveraineté. On voit, dans le lointain, entre deux tours du château de Vincennes, la tour de Montlhéry : on pourroit par-là assigner au juste le lieu où le roi étoit alors : c'étoit certainement le pied de la colline, qui est au nord de Vincennes, et dont le peintre a représenté une partie.

HISTOIRE DU DONJON.

CE fut Philippe de Valois qui éleva le Donjon (36) de Vincennes, lorsqu'il abattit le vieux château construit par Philippe-Auguste, pour jeter les fondemens de celui que nous voyons aujourd'hui. Ce donjon a servi de demeure à Charles V, à plusieurs de ses successeurs et à leur famille. Cette forteresse si élevée, dont l'aspect, dans les derniers jours du despotisme, causoit encore l'effroi, servit, jusque dans le quatorzième siècle, de maison de

(36) On a appelé donjon le lieu le plus élevé d'un château, en formant ce mot de *Dominicum*, ainsi que de *Dominus* on a fait *Dona*; tel est le sentiment de Ménage, dans son Dictionnaire.

Fauchet, au Liv. I, de l'origine des Chevaliers, dérive ce mot de *Dominio*, *Dominione*, *Dominjone*, et, par le changement ordinaire de l'*i* voyelle en *j* consonne, *Donjone*, *Donjon*.

J'adopterai plutôt l'étymologie de Ducange; il pense que ce mot vient du celtique *Dun*, qui signifie colline, hauteur, éminence. On a appelé Donjon, un château, *in duno aut colle ædificatum*. Les auteurs de la basse latinité l'ont appelé *Dunjo*, *Dungeo*, *Dongio*, *Dungio*, *Domgio* et *Domnio*.

D'autres pensent que Donjon vient de *Domus Jugi*, d'autres de *Domus Julii*. Guichard trouve encore quelque ressemblance entre le mot françois *Donjon* et le mot hébreu *Daïck* qui signifie forteresse, boulevard, lieu fortifié, d'autres s'égarent encore davantage. L'opinion de Ducange paroît la plus recevable.

plaisance aux rois et aux princes : c'est-là qu'ils venoient se *soulacier* et *s'esbattre* (37). Ce lieu de *soulas* et *d'esbattemens* devint bientôt un séjour d'angoisses et de douleur.

Ce donjon fut commencé et élevé jusqu'au rez-de-chaussée, pendant l'année 1333 et la suivante. Vingt ans après, le roi Jean le fit continuer jusqu'au troisième étage, et le roi Charles V, qui lui succéda, le fit entièrement achever.

Un compte de 1362 indique le prix des ouvriers employés à sa construction : les maîtres tailleurs de pierres avoient quatre sols par jour, les maçons en avoient trois, les compagnons deux, les varlets ou manœuvres avoient huit deniers. Jean Goupil étoit le trésorier chargé de la recette et de la dépense, avec dix sols par jour de gages. Il y avoit quatre-vingt tailleurs de pierres, deux cents maçons, deux cents compagnons et cent varlets. Trois cents voitures apportoient les pierres des carrières de Charenton et de Chantilly. En 1364, sous Charles V, le prix des ouvriers étoit un peu augmenté : les tailleurs de pierres avoient quatre sols six deniers par jour, etc. On couvroit alors l'édifice ; on trouve dans le même compte la paye des charpentiers : les chefs avoient neuf sols par jour, les compagnons huit sols. Le chef des tailleurs de pierres se nommoit Guillaume Arondel.

Les comptes annuels à rendre à la chambre des comptes, coûtoient, pour épices, 76 livres, et les gages de Goupil, au total, 176 liv. ; il étoit tenu à écrire deux copies de ses comptes en parchemin, et à faire les marchés avec les ouvriers ; à payer le papier pour enregistrer les journées, et arrêter et faire les paiemens. Il avoit 7 liv. pour l'exercice de son office, en donnant au portier du château 2 sols de gages par jour (38).

En 1365, Charles V fit pousser vigoureusement les travaux du donjon, et ajouta un grand nombre d'ouvriers aux premiers ; il logeoit dans le château de Philippe de Valois.

Quoique, en 1472, la grosse tour du château de Vincennes, nommée aujourd'hui Donjon, n'eût pas encore cent ans, on y met-

(37) Dulaure, Descript. des environs de Paris, Tome II, page 347.
(38) Poncet de la Grave, Histoire des Maisons royales, Tome I, page 122.

VINCENNES.

toit dès-lors des prisonniers; c'est peut-être la première fois qu'on la trouve destinée à cet usage: il n'eut probablement lieu qu'après que Louis XI eût fait faire d'autres bâtimens dans ce château (39).

L'amiral Chabot, dont j'ai déjà tracé l'injuste procès et la conduite pusillanime, fut envoyé prisonnier au château de Vincennes, en 1526; la commission qui le jugea, s'assembla dans le château pour procéder à l'interrogatoire.

En 1556, lorsque Philippe II fit traiter de la paix et de l'échange des prisonniers, on en excepta Philippe de Croni, duc d'Arcost, detenu au château de Vincennes; mais il s'échappa déguisé en paysan.

Gaspard de Har, sieur de Bui, gentilhomme de Metz, fut arrêté en 1560, et conduit au château de Vincennes; là on lui donna la question, et il fut pendu au garot, sous les yeux de Michel Vialard, lieutenant civil, et par le commandement du duc de Guise.

Après la mort des Guises, les Parisiens révoltés trouvèrent dans la chambre du roi, au donjon, en 1588, entr'autres meubles, deux satyres d'argent doré, soutenant des cassolettes remplies de parfums: on ne manqua pas de débiter que c'étoient des figures magiques dont Henri III se servoit pour faire des sortilèges (40).

Le 15 septembre 1617, le prince de Condé fut transféré de la Bastille au donjon de Vincennes, sous la garde du baron de Persan; il n'en sortit qu'en 1619. La princesse, sa femme, qui s'étoit enfermée avec lui, y accoucha d'un fils qui y mourut. Le baron de Persan, geolier de ce prince fut bientôt prisonnier lui-même.

Anne-Geneviève de Bourbon, fille de Henri de Bourbon, premier prince du sang, vit le jour au château de Vincennes le 17 août 1619. Le duc de Luynes, favori de Louis XIII, cherchoit alors à tirer le prince de Condé de sa prison: espérant le gagner par un si grand bienfait, il vint le trouver lui-même, le 26 octobre, et le conduisit à Chantilly vers le roi qui l'embrassa.

En 1626, Cromwel étoit en France; il visitoit les maisons royales et il vint au château de Vincennes avec un de ses plus intimes amis.

(39) Sauval, 3, page 512.
(40) Les Sorcelleries de Henri de Valois, imprimées chez Didier Millot, en 1589.

Voilà, dit ce dernier en lui montrant le donjon, un château qui a servi de prison aux princes. Je le sais, répondit Cromwel, mais il ne faut toucher les princes qu'à la tête. Cette réponse annonçoit une politique profonde, et dévoiloit déjà l'ame de ce tyran.

Il se forma, dans la même année, une conspiration à la cour, pour empêcher le mariage du duc d'Anjou avec mademoiselle de Montpensier, et pour chasser le cardinal de Richelieu, ou même l'assassiner ; on parloit de détrôner le roi et de l'enfermer dans un couvent comme un imbécile ; de faire épouser la reine Anne d'Autriche au duc d'Anjou, et de l'élever sur le trône avec elle. Le cardinal de Richelieu découvrit cette conspiration dont le maréchal d'Ornano étoit le chef. On employa tout pour le gagner et pour qu'il fit consentir Monsieur au mariage projeté. Rien ne put vaincre sa résistance. Il fut arrêté, le 4 mai, à Fontainebleau, en sortant d'avec le roi qui, par une dissimulation très-familière aux princes, venoit de lui faire plus de caresses qu'à l'ordinaire. On le conduisit à Vincennes.

Ornano, prisonnier au donjon de Vincennes, n'avoit d'autre compagnie que celle de ses gardes et d'un chanoine de la Sainte-Chapelle qui venoit lui dire la messe tous les jours, et qui avoit la permission de le confesser. Il fut d'abord servi par les officiers de la maison du roi ; on les lui ôta dans la suite, et le sieur d'Hécourt eut ordre de le faire servir par ses gens. Ce changement étonna le maréchal ; il craignit que d'Hécourt, qui le traitoit avec beaucoup d'inhumanité, n'eût ordre de le faire empoisonner : il refusa de manger ce qu'on lui présentoit. « Ne craignez pas qu'on » vous empoisonne, lui dit ce féroce geolier ; quand le roi le voudra, » je vous poignarderai de ma propre main. » Cependant, le maréchal fut moins sensible aux duretés qu'il éprouvoit dans sa prison, qu'à la nouvelle qu'il reçut que Monsieur venoit d'épouser mademoiselle de Montpensier, sans avoir stipulé sa liberté. Cette ingratitude l'accabla, et il mourut dans le donjon le 2 septembre, à 45 ans. Avant de mourir, il jura, sur la part qu'il prétendoit avoir au paradis, qu'il étoit innocent. Le roi, à qui on rapporta cette réponse, fit un signe de tête. Ornano évita, par sa mort, le supplice dont il étoit menacé, le roi ayant déjà envoyé l'ordre au parlement

lement de faire son procès. Ce maréchal, comme tant d'autres, n'avoit jamais servi.

Alexandre, dit le chevalier de Vendôme, fils naturel de Henri IV, fut arrêté à Blois, par ordre de Louis XIII, le 3 juin de la même année. Il y mourut le 10 février 1629, non sans soupçon de poison. Son frère, le duc de Vendôme, constitué prisonnier à la même époque, n'obtint sa liberté, après quatre ans et sept mois de captivité, qu'en promettant d'aller vivre hors du royaume, et en renonçant à ses emplois qui lui furent rendus ensuite.

Comme la reine-mère craignoit que le duc d'Orléans, qui refusoit de la suivre en Italie, ne voulut enlever et épouser la princesse Marie de Gonzague, elle le fit enfermer au donjon de Vincennes en 1629.

Antoine de l'Age, duc de Puilaurent, attaché à Gaston d'Orléans, qu'il trahissoit, reçut de la cour des gratifications, et la trahit ensuite à son tour. Le roi le fit enfermer à Vincennes, en 1635; il y mourut, peu de temps après, de désespoir.

Le jeune Collorédo, pris en Lorraine, par le marquis de la Force, fut mené au donjon le 15 août 1636; il en sortit, en 1637, en échange avec le marquis de Longueval.

En 1639, le prince Casimir et le comte Palatin furent mis à Vincennes.

Le duc de Beaufort, fils de César, duc de Vendôme, étoit le héros et le jouet de la France; il croyoit pouvoir gouverner le royaume quoique, suivant le cardinal de Retz, il ne fut pas plus en état de le faire que son valet-de-chambre. Les frondeurs se servirent de lui pour soulever la populace dont il étoit adoré et dont il parloit le langage; ce qui le fit appeler le Roi des Halles. Il avoit été mis au donjon de Vincennes, d'où il se sauva, en 1650, par son courage et sa présence d'esprit.

Ce prince entretenoit depuis long-temps une intelligence avec un de ses gardes appelé Vaugrimaut, lequel ayant fait provision de cordes et d'autres choses nécessaires pour son dessein, procura aussi au duc le moyen d'entretenir une correspondance avec les amis qu'il avoit à Paris; il convint avec eux que le 31 de mai, jour de la Pentecôte, à l'heure que ses gardes dîneroient, cinq hommes

forts et robustes se trouveroient sur les bords des fossés avec une corde en un certain endroit, et que, à quelque distance de là, il y en auroit cinquante autres à cheval, qui attendroient le duc de Beaufort. On fit tenir à Vaugrimaut une corde pour descendre le duc dans le fossé, d'où les cinq hommes devoient le retirer de l'autre côté avec une autre corde qu'ils avoient toute prête.

Le jour venu, le duc descendit du donjon dans une galerie extérieure qui environne la tour, où on lui permettoit de se promener. Vaugrimaut avoit coutume de dîner avec les autres gardes : il y alla, et, après avoir mangé un morceau, il feignit d'être incommodé, et sortit pour aller joindre le duc dans la galerie, qui se promenoit avec un officier nommé la Ramée, qui ne le perdoit pas de vue. En sortant de l'endroit où étoient les gardes, il eut soin de fermer deux ou trois portes par où il falloit passer pour aller à la galerie ; il en prit les clefs sans que les gardes y fissent attention. Quand il fut arrivé dans la galerie, le duc de Beaufort et lui se jettèrent sur la Ramée, lui bâillonnèrent la bouche, afin qu'il ne pût crier, et lui lièrent les pieds et les mains : on fut surpris de ce qu'ils ne le tuèrent pas, et on le soupçonna d'être d'intelligence avec eux. Le domestique descendit le premier dans le fossé, parce que c'étoit lui qui couroit le plus de risque, si l'entreprise eût été découverte : le duc de Beaufort ne descendit qu'après lui ; mais la corde s'étant trouvée trop courte, il fut obligé de se laisser tomber ; sa chûte le fit évanouir : il demeura quelque temps sans connoissance, ce qui alarma beaucoup les cinq hommes qui l'attendoient de l'autre côté.

Le duc de Beaufort, étant revenu à lui, eut encore assez de force pour se lier lui-même par le milieu du corps ; les cinq hommes le tirèrent à force de bras : quand il fut arrivé en haut, il se trouva si foible, qu'à peine étoit-il en état de se soutenir ; la crainte de perdre le fruit de ses peines, lui rendit ses forces. Il se leva et alla joindre au plus vîte les 50 hommes à cheval qui l'attendoient. Une femme et un petit garçon, qui cueilloient des herbes devant un jardin, furent témoins de cet événement; mais ils attendirent, pour avertir, que le duc de Beaufort eût disparu. Il se retira en Anjou, où il demeura long-temps caché dans la maison du curé de la Flèche.

Sur l'avis qui fut donné au cardinal de cette évasion, et que

l'abbé de Marivaux et Goizet, avocat, qui se mêloient d'astrologie, lui avoient prédite, il dépêcha un courrier au sieur de la Ramée, gouverneur de Vincennes, pour l'avertir de se tenir sur ses gardes, sans s'expliquer davantage ; mais la Ramée étoit dans un état à ne pouvoir recevoir le message, ni donner réponse. On ne découvrit que fort tard, le même jour, la situation singulière dans laquelle les deux prisonniers l'avoient laissé.

Le Maréchal de Rant-Zaw qui avoit passé près d'un an au donjon de Vincennes, en sortit le 22 janvier 1650.

Le prince de Condé, le prince de Conti et le duc de Longueville y furent mis dans la même année. Le prince de Condé fut le seul des trois qui conserva sa gaîté dans la prison : il chantoit, juroit et prioit Dieu ; jouoit tantôt du violon, tantôt au volant. Le duc de Longueville étoit triste et abattu ; le prince de Conti pleuroit et ne quittoit pas le lit. Il demanda au gouverneur une imitation de J. C. ; *et moi, monsieur,* dit le prince de Condé, *je demande une imitation de M. de Beaufort* ; nous venons de voir comment celui-ci s'étoit sauvé.

Bar, homme dur et farouche, étoit chargé de les garder. Le prince de Condé, aussi fier en prison qu'à la tête des armées, lui rendit mortifications pour dureté. Le goût que ce prince avoit pour la lecture, adoucit d'ailleurs beaucoup ses ennuis ; il étudioit la politique et l'histoire avec une grande application. Au bout de trois ou quatre jours, les princes trouvèrent moyen d'avoir des nouvelles de leurs amis, et ce fut pour eux une grande consolation.

Montreuil, secrétaire du prince de Conti, avoit fait faire deux écus creux qui se fermoient à vis ; il les mêloit avec l'argent qu'on envoyoit aux prisonniers pour jouer, et c'étoit le farouche Argus qui le remettoit lui-même.

Le prince de Condé avoit la jouissance des jardins qui entourent le donjon ; ce grand capitaine devenu jardinier pour se dissiper, disoit à Dalence, son chirurgien : *Aurois-tu jamais cru que je serois occupé à cultiver les fleurs, pendant que ma femme feroit la guerre.*

Ce prince fut bientôt transféré à Marcoussy : le comte d'Harcourt (41) fut chargé de l'escorter. Le prince de Condé dont rien

(41) Ant. Nat. Art. V, page. 30.

ne pouvoit altérer la gaîté, prioit ses gardes de se ranger de devant sa portière, pour voir plus à son aise le comte d'Harcourt qui faisoit un métier si bas, et qui étoit avec justice, dans cette circonstance, l'objet de ses railleries et de son mépris ; il fit sur lui un couplet qui fut bientôt su de tout le monde, et chanté dans toute l'Europe :

> Cet homme gros et court,
> Si connu dans l'histoire ;
> Ce grand comte d'Harcourt,
> Tout couronné de gloire,
> Qui secourut Cazal et qui reprit Turin,
> Est maintenant recors de Jules Mazarin.

Les princes revinrent à Vincennes, et Bar renchérit sur toutes les rigueurs qui se pratiquoient ordinairement à l'égard des prisonniers d'état ; il étoit si soupçonneux, que, ne sachant pas le latin, il vouloit obliger l'aumônier à dire la messe en françois, de crainte qu'il ne leur donnât quelques avis à son insçu.

Gourville fit, pour délivrer les princes, une tentative hardie, mais inutile : le projet fut découvert ; ils sortirent de prison le 13 janvier 1651. Le prince de Condé se laissa approcher de tout le monde, et distribua ce qu'il avoit d'argent et de bijoux ; il ne lui restoit plus que son épée : un officier dit tout haut qu'il voudroit avoir cette épée qui avoit gagné tant de batailles. *La voici*, lui dit le prince, *je souhaite qu'elle vous conduise au bâton de maréchal de France*. Cet officier s'en servit dignement ; il parvint au grade de brigadier des armées du roi, et fut tué au combat de Senef.

A peine Condé fut-il sorti de prison, que ces mêmes Parisiens qui avoient célébré sa disgrace avec tant d'éclat, visitèrent sa prison avec un respect religieux : tout ce qui avoit été l'objet de son amusement devenoit précieux : on se montroit les fleurs qu'il avoit cultivées de ses mains victorieuses. Mademoiselle Scudéri écrivit sur les murs de la chambre, où il avoit été détenu, ces quatre vers :

> En voyant ces œillets qu'un illustre guerrier
> Arrosa d'une main qui gagna des batailles,
> Souviens-toi qu'Appollon a bâti des murailles,
> Et ne t'étonnes pas de voir Mars jardinier.

La grand Condé justifia le mot de Cromwel ; il ne put pardon-

ner sa prison : la guerre civile recommença, et il servit contre sa patrie.

Le cardinal de Retz remplaça bientôt, dans les prisons de Vincennes, le grand Condé. Pendant sa captivité, il disoit souvent la messe avec des calices et des ornemens qu'il avoit fait faire : c'étoit probablement pour se désennuyer, comme l'abbé de Choisy dans son voyage; car sa dévotion n'étoit pas grande. Il eut la foiblesse de donner sa démission de l'archevêché de Paris, pour sortir de sa prison qui ne s'ouvrit pas pour cela ; on le transféra au château de Nantes, d'où il se sauva et se rendit à Rome.

Le fameux Fouquet demeura quelques mois à Vincennes, avant d'être transféré à la Bastille.

Les princes et les hommes d'état ne furent pas les seuls qui gémirent dans les cachots de Vincennes; au moins ils étoient dédommagés de leurs souffrances par les chimères de l'ambition. Nous voici bientôt parvenus à l'époque où des hommes obscurs, des prêtres égarés par un faux zèle, des libraires, des colporteurs furent plongés dans ces gouffres affreux.

En 1689, Raoul Foi, chanoine de Beauvais, accusa six chanoines de son chapitre d'une conspiration contre l'état : on arrête ces chanoines; quatre sont envoyés prisonniers au donjon de Vincennes, et deux à la Bastille. On les interroge ; ils sont pleinement justifiés de l'accusation, et Raoul Foi, calomniateur, est condamné à être pendu; ce qui fut exécuté.

Le 16 juillet, Louvois meurt; on le dit empoisonné ; on soupçonne de ce crime un malheureux frotteur chargé de nétoyer son cabinet; il avoit, dit-on, mis du poison dans un pot à l'eau que ce ministre avoit sans cesse auprès de lui. Sur ce simple soupçon, ce frotteur est mis à Vincennes. Il y demeura deux ans sans avouer ce crime imaginaire, et cependant ce malheureux n'obtint sa liberté qu'en promettant de quitter la France; sans doute pour épargner à ses persécuteurs une vue qui leur reprochoit sans cesse leur barbarie.

Madame Guyon, s'étant entêtée de la spiritualité, son ambition étoit de devenir une sainte Thérèse ; ses dogmes absurdes sur le quiétisme, qui ne méritoient que le ridicule, lui attirèrent des persécutions : elle fut enfermée à Vincennes, en 1695 ; mais l'amour

pur de J. C. , et la méditation devoient suffire à son bonheur quelque part qu'elle fût. Elle composa, dans le donjon, un recueil de vers mystiques plus mauvais encore que sa prose ; elle parodioit les vers des opéra et on l'entendoit souvent chanter :

> L'amour pur et parfait va plus loin qu'on ne pense ;
> On ne sait pas, lorsqu'il commence,
> Tout ce qu'il doit coûter un jour :
> Mon cœur n'auroit connu Vincennes, ni souffrance,
> S'il n'eût connu le pur amour.

Le seul changement fait à ces vers d'un ancien opéra, consiste dans la substitution de *pur amour* à *amour ;* cela n'étoit pas bien difficile.

La solitude tourmentoit l'ame tendre et expansive de madame Guyon ; pour en adoucir les ennuis, dans une de ses extases, elle épousa J. C. Depuis ce mariage, elle ne voulut plus prier les Saints; elle disoit que la maîtresse de la maison ne devoit pas s'adresser aux domestiques.

Madame Guyon fut transférée de Vincennes à la Bastille.

En 1784, sous le ministère de M. de Breteuil, l'état-major du donjon de Vincennes fut entièrement supprimé, et la garde habituelle du château fut réduite à trente hommes. Les prisonniers d'état furent transférés à la Bastille et ailleurs, et ce donjon cessa d'être prison d'état. Quand on vint chercher les prisonniers pour leur translation, presque tous firent une courageuse résistance, persuadés qu'on les menoit à la mort.

Enfin, une de ces terribles prisons royales étoit détruite ; toutes devoient bientôt tomber. L'empressement de ceux qui vinrent la visiter fut extrême, et aucun ne s'en retournoit sans avoir gravé, avec une sorte de complaisance, le nom d'un homme libre sur cette forteresse du despotisme.

Bientôt ce séjour d'horreur et de destruction fut destiné à un établissement utile : il s'y est établi, en 1785, une boulangerie qui fournissoit Vincennes et Paris, et qui donnoit le pain à un sol meilleur marché. On avoit construit deux fours dans la tour, et quatre autres dans la partie des fortifications, renfermée par le jardin et les fossés : on y faisoit du pain de toutes les formes, et pour toutes

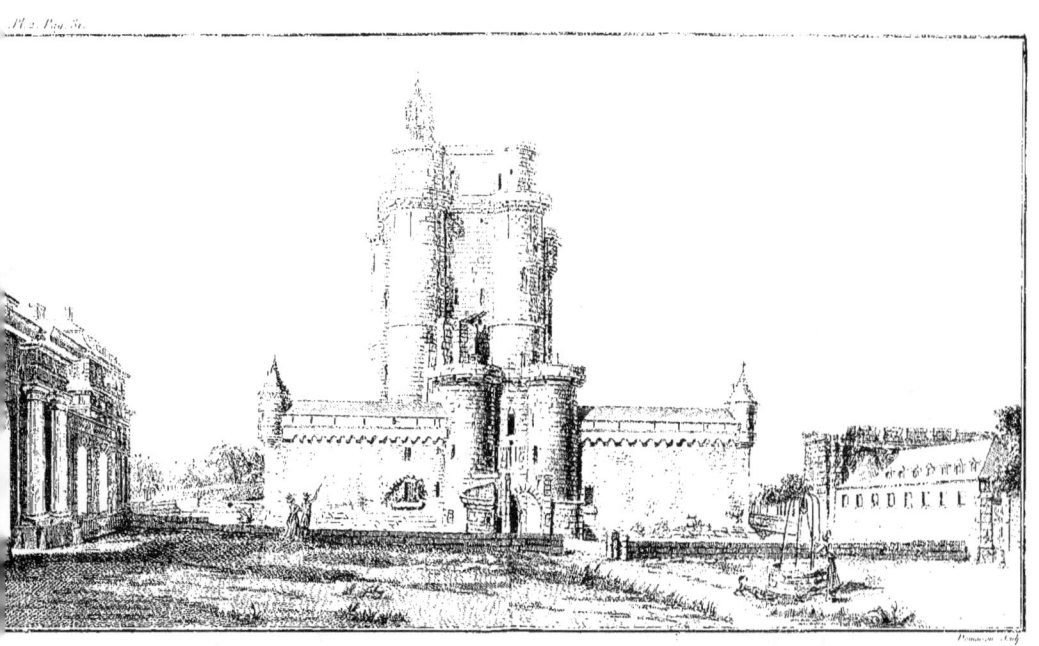

DONJON DE VINCENNES.

les classes des citoyens ; malheureusement cet établissement n'a pas pu subsister.

Bientôt, dans la même année, on y obtint un emplacement pour une manufacture d'outils, machines et matrices propres à fabriquer des platines et des garnitures de fusils, avec une telle précision, que ces pièces pussent s'adapter indifféremment à tous les fusils, et se changer sans difficulté.

Dans l'hiver de 1790, le conseil municipal nomma quelques commissaires pour visiter ce donjon, et voir s'il pourroit convenir au soulagement des prisons du Châtelet, où les prisonniers étoient amoncelés. M. Jallier, architecte et officier municipal, ayant fait un rapport par lequel il indiquoit que le donjon étoit propre à remplir les vues de la commune, elle demanda à l'Assemblée nationale d'y pouvoir transférer un certain nombre de prisonniers du Châtelet, et y fut autorisée par un décret.

Tout fut disposé pour rendre cette prison aussi commode qu'un pareil lieu pouvoit l'être ; mais, le 28 février 1791, des hommes malintentionnés répandirent parmi le peuple, qu'on vouloit faire servir cette forteresse à de nouveaux projets contre sa liberté. Des brigands y coururent aussi-tôt ; des citoyens égarés se joignirent à eux. Tout fut incendié et pillé dans le donjon, et déjà ils avoient commencé à le démolir, quand la garde nationale leur fit abandonner cette entreprise. On n'a pas cherché à rétablir le dégât, et l'on ignore encore ce que l'on fera du donjon.

Description du Donjon.

Le donjon de Vincennes qu'on a déjà pu voir dans la *Planche I*, est gravé séparément dans la *Planche II*.

La cour est entourée de fossés particuliers, profonds d'environ quarante pieds, et revêtus de pierres de taille. Ce revêtement est à pic, et vers le haut il règne une corniche, ou plutôt un talon qui saille tellement en dedans, qu'il faudroit se renverser pour le franchir, et, sans intelligence au-dehors, celui qui y seroit parvenu, y seroit encore aussi sûrement renfermé que dans les tours ; ainsi, les inquiétudes des geoliers n'étoient que feintes, et la garde des

prisonniers n'étoit pas, comme ils vouloient le faire croire, un ouvrage excessivement compliqué.

« Le haut des fossés est fortifié d'une galerie couverte, bordée de meurtrières. Les quatre angles sont flanqués d'une tour qui fait saillie dans le fossé.

On entroit dans ce lieu fatal par un pont-levis ; puis il falloit passer trois portes : celle qui communiquoit au château, ne pouvoit s'ouvrir ni en dedans indépendamment du dehors, ni du dehors indépendamment du dedans ; il falloit qu'un porte-clef et un sergent de garde y concourussent tous deux.

A côté du pont-levis pour les voitures, il y en avoit un petit pour les gens de pied. A main droite du premier, on voit, sur le mur, une large table de marbre noir, dans un cadre de fer, sur laquelle sont gravés, en caractères gothiques, les vers suivans qui contiennent toute l'histoire du donjon.

> Qui bien considère cet œuvre,
> Si comme se montre et descœuvre,
> Il peut dire que oncques à tour
> Ne vit avoir plus noble atour.
> La tour du bois de Vinciennes,
> Sur tours neusves et anciennes,
> A le prix. Or, sçaurez en çà !
> Qui la parfist ou commença.
> Premièrement Philippe Roys (42),
> Fils de Charles, comte de Valois,
> Qui de grand prouesse habonda,
> Jusques sur terre la fonda,
> Pour s'en soulacier et esbattre,
> L'an mil trois cens trente-trois-quatre (43).
> Après vingt et quatre ans passez (44),
> Et qu'il étoit jà trépassez,
> Le roi Jean, son fils (45), cet ouvrage
> Fit lever jusqu'au tiers estage ;
> Dedans trois ans par mort cessa :

(42) Philippe VI, de Valois.
(43) 1337.
(44) 1361.
(45) Jean II, dit le bon.

Mais

Mais Charles roi (46), son fils, lessa,
Qui parfist, en briéves saisons,
Tours, ponts, braies, fossez, maisons.
Nez fut en ce lieu délitable,
Pour ce l'avoir pour agréable,
De la fille au roi de Bahaigne (47),
Et or a espouse et compaigne,
Jeanne, fille au duc de Bourbon (48),
Pierre, en toute valour
De lui il a noble lignie :
Charles le Delphin et Marie.
Mestre Philippe Ogier (49) tesmoigne
Tout le fait de cette besoigne.
Achesverons. Chacun supplie,
Qu'en ce mond leur bien multiplie,
Et que les nobles fleurs de liz
Ez saints cieux aient leurs déliz.

Ces vers indiquent que le donjon fut commencé et élevé jusqu'au rez-de-chaussée, pendant l'année 1333 et la suivante, par Philippe de Valois. Vingt-quatre ans après, le roi Jean, son fils, le fit continuer jusqu'au troisième étage, et le roi Charles V, qui lui succéda, le fit entièrement achever.

A la première entrée, il y avoit une fortification servant au logement du portier; elle offroit une façade décorée de dauphins et d'écussons antiques semées de fleurs-de-lis : cette fortification a été détruite par les brigands, le 28 février 1791.

Cette entrée conduisoit au milieu de la cour où s'élève le donjon; trois portes en fermoient encore l'entrée; il auroit fallu de l'artillerie pour les abattre.

Ce donjon est d'une hauteur considérable; sa forme est carrée : il a quatre tours à ses angles.

(46) Charles V, dit le Sage, en 1364.

(47) Bonne de Luxembourg, fille du roi de Bohême (Bohaigne), femme du roi Jean, et mère de Charles V.

(48) Jeanne, fille de Pierre I, second duc de Bourbon, femme du roi Charles V.

(49) Philippe Ogier étoit secrétaire de Charles, régent de France, pendant que son père, le roi Jean, étoit prisonnier en Angleterre.

Il est divisé en cinq étages auxquels on monte par un escalier en volute, dont la hardiesse est étonnante.

Chacun des étages est entièrement voûté, il est composé d'une grande salle carrée (50), soutenue au milieu par un énorme pillier, et dans laquelle il y a une immense cheminée. Cette salle a, à chacun de ses quatre coins, une prison de treize pieds en tout sens, avec une cheminée.

A la hauteur du troisième étage, est une galerie extérieure, en saillie, qui règne autour du bâtiment.

Le comble du donjon forme une terrasse cintrée dont la coupe des pierres est curieuse ; on y jouit d'une vue très-étendue.

A un des angles de cette terrasse, s'élève, à une hauteur considérable, une guérite en pierres d'une grande délicatesse.

Cette forteresse a été si solidement bâtie, qu'elle ne porte pas encore la moindre marque de vétusté, et le canon du plus gros calibre y feroit difficilement brèche.

Outre le donjon, on apperçoit, dans la planche que j'ai fait graver, sur la gauche, l'arc triomphal et l'autre aîle du château neuf ; sur la droite, le puits qui est dans la grande cour et une partie des bâtimens du côté du village.

Salle du Conseil.

Chaque étage est, comme je l'ai dit, composé d'une grande salle qui communique à quatre pièces : cette salle est voûtée en ogive ; le centre est soutenu par un énorme pillier, et dans un des coins est une immense cheminée.

La salle du premier étage s'appeloit, Salle de la Question. Quand M. Jallier la visita, on y trouvoit encore des vestiges de la férocité des bourreaux : on y voyoit des sièges de pierre, destinés à placer les malheureuses victimes torturées par ordre des rois ; des anneaux de fer scellés dans les murs, et qui servoient à assujétir leurs membres au moment de leurs supplices, entouroient ces sièges de douleur. Dans ces cachots, privés d'air et de lumière, il y avoit encore des lits de charpente sur lesquels on enchaînoit celles à qui

(50) *Infrà.*

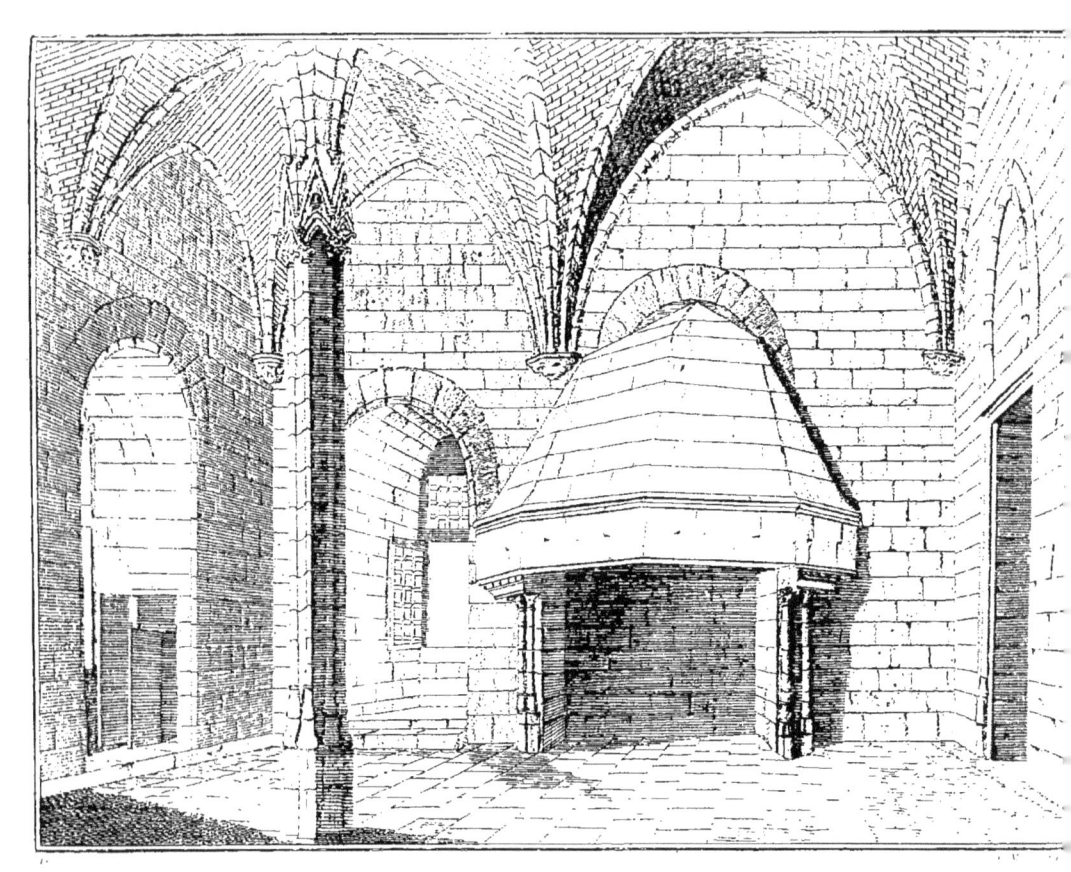

SALLE DU CONSEIL.

PRISON DE MIRABEAU.

on permettoit de se livrer à quelques momens d'un sommeil convulsif (51).

La salle de l'étage supérieur se nommoit, *Salle de Conseil*, parce que les rois y tenoient leur conseil dans le temps qu'ils habitoient le donjon. Comme c'est la plus belle et la plus ornée, c'est celle que j'ai fait dessiner, *Planche III*.

Prison de Mirabeau.

Le concierge qui fait voir aux étrangers ces tristes demeures, a grand soin de leur dire le nom des hommes illustres qui les ont habités : ici, dit-il, étoit le Prétendant ; là, le cardinal de Retz ; cette prison a vu M. de Beaufort ; cette autre, le grand Condé ; il montre sur-tout, avec complaisance, la prison du démosthènes de la France, d'Honoré Mirabeau, *Planche IV*, *fig.* 1.

J'ai décrit la forme des prisons : celle dont je donne le dessein, a renfermé Mirabeau ; c'est là que, forcé de concentrer toute son énergie, il a élaboré ces idées fortes, ces vastes conceptions qui lui ont mérité l'amour de ses concitoyens et les honneurs décernés à la mémoire des grands hommes.

La salle commune étoit fermée par une porte très-épaisse : chaque prison l'étoit encore par trois autres portes ; chaque porte étoit doublée de fer et armée de deux serrures, de trois verroux et de valets pour les empêcher de couler. Ces portes étoient placées en sens contraire : ainsi, s'ouvrant en travers l'une sur l'autre, la première barroit la seconde, et la seconde barroit la troisième. Telle étoit la fermeture de ces prisons dont les murs ont seize pieds d'épaisseur, et les voûtes plus de trente pieds de hauteur.

Ces sombres demeures seroient environnées d'une nuit éternelle, sans les vitres obscures qui laissent passer quelque foible rayon de lumière. Des barreaux de fer, placés en dedans, éloignoient encore de ces lucarnes étroites ; des barreaux croisés, et qu'il étoit impossible d'atteindre, interceptoient le jour et l'air en dehors ; souvent, entre ces deux grillages, il y avoit un autre rang de barreaux.

(51) Jallier, rapport sur le donjon de Vincennes, page 5.

Toutes les fenêtres donnoient sur les cours et sur les jardins du Donjon, excepté celles de trois chambres qui sont dans l'enceinte, élevées sur la crête des fossés, et au-dessous desquelles étoient les sentinelles. Les prisonniers seroient parvenus dans les cours et jardins; ils y auroient tenu leurs porte-clefs aux fers, qu'un enfant dans le corps-de-garde au-dehors auroit rendu leur victoire inutile. La nuit, la garde rentroit; deux sentinelles étoient placées de manière à pouvoir veiller sur toutes les issues du carré, qui ne flanquent que les tours. Une ronde passoit sous les fenêtres chaque demi-heure, et faisoit, le matin et le soir, avant l'ouverture et la fermeture des portes, le tour des fossés où les porte-clefs eux-mêmes ne pouvoient jamais pénétrer sans un ordre exprès.

Les commandans de la Bastille n'ont pas toujours été des hommes féroces et barbares, avant l'intraitable et avare Rougemont qui,

> Payé pour être terrible,
> Et muni d'un cœur de Huron,
> Unissoit, dans son caractère,
> La triple rigueur de Cerbère
> A l'ame avare de Caron.

M. Guyonnet jouissoit de l'estime générale, et sa mémoire a toujours été en vénération dans Vincennes. Généreux et compatissant, obligeant et zélé, franc et actif, il s'empressoit d'adoucir le sort des prisonniers qui lui étoient confiés : il les voyoit souvent et les consoloit; il leur promettoit de les servir, et tenoit encore plus qu'il n'avoit promis. On l'a vu envoyer dans des serres chaudes, pour satisfaire la fantaisie d'un convalescent.

Mais Rougemont, digne émule de Launey, employoit tous les rafinemens de l'avarice et de la cruauté; il spéculoit sur les alimens, sur l'air des prisonniers; il calculoit ses profits par la durée de leurs souffrances et de leur détention; il falloit des années entières pour obtenir les choses les plus nécessaires. Il refusoit à celui-ci un miroir, de peur qu'il ne pût, par son moyen, disoit-il, correspondre, et le jour entroit à peine dans la chambre du malheureux : il ne voulut pas laisser une montre à un autre, parce que, disoit-il, avec le ressort d'une montre, on peut scier un barreau de

fer; cette absurde réponse prouvoit une cruauté bien féroce, jointe à une ignorance bien stupide.

En voyant ces fossés, ces tours, ces triples portes garnies de fer, ces énormes verroux, en parcourant cette prison, on se sent pénétrer d'un sentiment d'horreur; c'est dans cet empire de l'esclavage que l'on aime la liberté et que l'on hait les tyrans. On compatit au malheur de ceux qui les ont habités, en lisant, sur les murs, les témoignages de leur mélancolie et de leur désespoir.

Une de ces prisons, celle à droite, au premier étage, contient un nombre considérable de ces inscriptions: on n'en voit plus que les traces; les lettres sont formées avec une exactitude et un soin dont un homme privé de sa liberté peut seul être capable. On juge, par ce qui reste de ces inscriptions, que plusieurs contenoient des réflexions politiques; d'autres, des plaintes amères contre le commandant Rougemont; mais on a eu grand soin de les effacer; cependant, il en reste encore des vestiges, et l'on voit que les ouvriers employés à cette destruction étoient pressés, et que ceux qui ont gravé ces caractères, avoient tout le temps de les imprimer profondément.

On distingue encore quelques-unes de ces inscriptions, mais en très-petit nombre, et ce sont celles que les geoliers n'ont pas cru dangereux de laisser subsister. Ceux qui les ont écrites, ont cherché, dans la religion, un soulagement à leurs peines; quelques-uns, assaillis de lugubres pensées, n'envisageoient que les approches de la mort. L'une est ainsi conçue:

Il faut mourir, mon frère; mon frère, il faut mourir, quand il plaira à Dieu.

Sur la porte d'une autre prison, on lit ce verset de S. Matthieu:

Beati qui persecutionem patiuntur propter justitiam, quoniam ipsorum est regnum cœlorum.

Sur la même porte on lit cette autre inscription qui est peut-être, comme la précédente, l'expression d'un cœur innocent et opprimé:

Carcer Socratis, templum honoris.

On voit par-tout un grand nombre de noms, mais ce sont en partie ceux des curieux qui ont visité ces prisons depuis qu'elles sont ouvertes. On y lit plusieurs vers anglois : ces hommes, fiers de leur constitution avant que nous eussions la nôtre, venoient visiter, avec plaisir, ce monument du pouvoir arbitraire dont ils ne redoutent pas l'influence, et gravoient, avec intérêt, sur les murs du despotisme, le nom d'un homme libre.

La plupart des prisons de Vincennes ont été peintes, les prisonniers s'amusoient à décorer ainsi leurs cages ; mais presque toutes l'ont été par un seul qui, pendant l'espace de trente-deux ans qu'il y a resté, n'a eu d'autre adoucissement que celui de changer de prison, et les a ainsi peintes successivement l'une après l'autre.

Cet infortuné étoit un ecclésiastique, curé de Ronchères ; il avoit probablement été enfermé pour les querelles du jansénisme 52), et on le laissa dans cette dure captivité. Au bout de trente-deux ans, un ministre se souvint enfin de lui, et on lui donna une liberté qu'il regarda comme un aussi grand malheur, que lui avoit semblé sa détention. On le força de sortir et de rentrer dans le monde, sans parens, sans amis, sans secours : il mourut de langueur au bout de dix-huit mois.

Dans les derniers temps, on lui permettoit de voir quelques personnes ; il prenoit six enfans les plus pauvres du village, leur montroit à lire et leur enseignoit les devoirs de la religion. Quand il les croyoit suffisamment instruits, il prenoit six nouveaux élèves. Cet acte charitable annonce un cœur sensible, et ajoute à l'intérêt, que les maux qu'il a souffert, doivent inspirer.

M. de la Tude qui parle de ce prisonnier (53), dit qu'il avoit beaucoup de liberté. La mère de l'ancien lieutenant de roi venoit le voir tous les jours avec son fils. Il apprenoit à lire au fils du maître d'hôtel du marquis du Châtelet, alors gouverneur, et à celui

(52) On trouve, dans le dépouillement qu'en a fait M. de Forbonnois, un article de cent trente six mille livres, pour le pain des prisonniers que le jésuite le Tellier avoit fait enfermer à Vincennes, à Pierre Scize, à Saumur, à Loche, sous prétexte de jansénisme.

(53) Histoire d'une détention de trente-neuf ans dans les prisons d'état, page 11.

d'un porte-clef, et ce furent ces enfans que M. de la Tude employa, sans qu'ils le sussent, pour son évasion.

Ces ornemens consistent assez ordinairement en une architecture en treillages, décorée de quelques niches au milieu desquelles est une fleur à longues tiges : dans un des côtés s'élève toujours un crucifix.

Ces peintures sont encore une image des privations de tout genre qu'on faisoit éprouver aux prisonniers, pour augmenter les tourmens affreux de leur ennuyeuse captivité. L'impitoyable gouverneur ne leur accordoit ni couleurs, ni règles, ni pinceaux, il falloit que la nécessité industrieuse suppléât à tout ; aussi la teinte de ces couleurs annonce-t-elle le vice de leur fabrication : le noir est fait avec du charbon pilé, le rouge avec de la brique, le jaune avec des morceaux de fer, trempés long-temps dans l'eau, et le verd avec le jus des épinards ou des autres herbes qu'on leur servoit à leurs repas. On sent combien on pouvoit faire peu de ces couleurs à la fois, et combien il falloit repasser souvent sur le même endroit pour que la teinte fut assez forte et la couleur assez durable; et, en voyant ces travaux qui, pour un homme libre, seroient l'ouvrage d'un jour, on ne peut penser, sans frémir, au nombre d'années qu'il a fallu employer pour les exécuter.

La prison la plus curieuse pour les travaux, qui ont contribué à sa décoration, est celle où étoit M. de Beauveau, fils du maréchal de France de ce nom : il fut enfermé à Vincennes, pour avoir épousé deux femmes, crime qui, selon Molière, est un cas pendable. Cet écrivain philosophe auroit dû ajouter, seulement pour les roturiers.

M. de Beauveau a dessiné sur les murs, des fortifications, des plans de villes, qui sont d'une précision et d'un fini achevé. Tous les traits sont tracés avec un couteau, et je dois remarquer qu'il étoit probablement rond, car on n'en permettoit pas aux prisonniers de pointus ; les autres sont faits avec du charbon : il ne s'est pas servi d'autres choses. On distingue parfaitement le cours des rivières, et jusqu'au moindre buisson. Il a exécuté de la même manière des vaisseaux avec tous leurs agrès, la coupe d'une frégate de dix-huit canons, celle d'une flûte de quatre cents tonnes, et, à

côté, il a tracé l'échelle de proportion qu'il a suivie avec une précision bien plus remarquable, s'il étoit privé de compas. On voit, dans une petite galerie qui dépendoit de sa prison, la figure d'une carte déroulée sur laquelle il se proposoit sûrement d'exécuter quelque grand ouvrage, quand on vint le chercher pour le transférer à la Bastille.

Ce qu'il y a de plus étonnant, c'est que ces ouvrages sont sur un mur enfumé et raboteux : les chiffres arabes qui marquent les pouces ou les degrés, sont faits comme par le graveur en lettres le plus exercé.

Il est malheureux que ces ouvrages aient été grattés et détruits par les brigands qui ont attaqué le donjon, ou par les curieux qui l'ont visité.

SAINTE CHAPELLE DE VINCENNES.

Son Histoire.

Vers le temps de l'ancienne maison du bois de Vincennes, il y avoit en ce lieu une chapelle, sous l'invocation de saint Martin, auquel tous les rois de France ont porté une grande vénération. Nous avons des lettres de saint Louis qui y fonda les chapelains en 1248, moyennant quinze livres de revenus, sur la prévôté de Paris, et auxquels on devoit livrer, chaque jour, pendant que le roi étoit à Vincennes, quatre pains, un septier de vin, quatre deniers pour la cuisine, et deux toises de chandelle (54); et moitié de tout, quand la reine y étoit seule.

En 1294, Simon, évêque de Paris, rendit une sentence par laquelle il ordonnoit que les droits de mariage, de baptême et d'enterrement qui se feroient dans la chapelle de Saint-Martin, au bois de Vincennes, seroient partagés, pour ce qui est hors de la basse-cour, par moitié, entre le curé de Montreuil et le chapelain de ladite chapelle.

(54) Ce passage indique que la chandelle se vendoit alors à la toise, comme aujourd'hui le boudin à l'aune.

Charles V

Charles V y fit construire une autre chapelle, à laquelle il donna le titre de collégiale de la Sainte-Trinité, et l'office canonial y fut commencé de son vivant, par ses lettres datées de Montargis, au mois de novembre 1379 : il y établissoit quinze personnes, savoir : neuf chanoines, dont un seroit trésorier, un autre chantre, quatre vicaires et deux clercs.

Le roi Charles V faisoit sa résidence ordinaire au château du Vivier. Pendant qu'il étoit dauphin, il avoit fondé, dans ce lieu, sous l'invocation de Notre-Dame, une Sainte-Chapelle composée de quatorze ecclésiastiques, pour y chanter l'office canonial et donner lieu à ses officiers et à ceux qui suivoient la cour, de satisfaire leur dévotion ; mais, après que ce château eût été abandonné, la chapelle tomba peu à peu en ruine : la discipline s'y relâcha, et la plûpart des ecclésiastiques négligèrent de se faire ordonner prêtres. On proposa de supprimer cette chapelle et de l'unir à celle de Vincennes : on envoya, sur les lieux, Harlay de Bonneuil, pour y prendre des informations, entendre les parties intéressées et dresser procès-verbal de l'état de la Sainte-Chapelle de Vivier. Son rapport fut que l'édifice ne convenoit nullement à la dignité d'une chapelle royale, qu'elle étoit dans un état indécent, située dans un château ruiné, au milieu du bois, où personne ne pouvoit profiter des bons exemples d'une communauté ecclésiastique.

Charles V n'avoit pas eu le plaisir de doter la chapelle de Vincennes ; Charles VI, son fils, lui accorda, la seconde année de son règne, toutes les confiscations et forfaitures advenues et à advenir dans tout son royaume, avec un grand nombre d'obligations dont les Juifs lui étoient redevables. Ces dettes n'étoient pas encore acquittées au mois de juillet 1394 (55).

Charles V n'avoit pu réunir à la nouvelle collégiale, les biens de la chapelle Saint-Martin du château, parce que le titulaire vivoit encore. Charles VI fit cette réunion, et, comme elle étoit à la collation de la Sainte-Chapelle de Paris, pour la dédommager, il lui donna les collations de la chapelle de Saint-Denis du château

(55) Sauval, Tome III, page 34, des Preuves.

de Cravanches, au diocèse de Rouen, qui étoit de nomination royale, le 19 mai 1389 (56).

Vingt ans après, la terre de Boisroyer, acquise par Philippe d'Auxi, seigneur de Dompierre, sénéchal de Ponthieu, fut aussi employée par ce prince pour la dotation de la chapelle ou collégiale de Vincennes.

Cette église étoit, dit-on, à l'endroit où est aujourd'hui le cloître des chanoines : elle resta toujours imparfaite (57).

Ce fut en 1380 que Charles V fit jeter les fondemens de la Sainte-Chapelle. Il mourut presqu'aussi-tôt, et l'ouvrage fut interrompu sous plusieurs rois.

Charles VI reprit, en 1400, le bâtiment de cette église, sous la conduite de Jean Annot, entrepreneur des œuvres du roi, qui porta ce bâtiment jusqu'à la hauteur de la base des croisées ou vitraux ; mais la maladie de ce prince le fit encore abandonner.

En 1426, il permit aux chanoines de se faire enterrer entre les pilliers de la Sainte Chapelle.

François I fit reprendre, en 1517, le bâtiment de la Sainte-Chapelle ; il fut continué jusqu'en 1531. La bâtisse fut alors entièrement achevée, même la couverture, sur le pignon de laquelle on voit la salamandre, devise de ce monarque ; mais la sacristie n'étoit pas faite, et les vitraux commandés par ce roi n'étoient pas finis ; il n'y avoit ni boiserie, ni ornement, ni sculpture, ni trône.

La charpente de la Sainte-Chapelle est de bois de châtaigner, pris dans le bois de Vincennes ; les charpentiers qui firent la couverture, s'appelloient : le premier, Guillaume, le second, Peuple.

Henri II acheva le bâtiment, en 1553 ; il fit changer les vitraux supérieurs et ceux de la nef, pour y mettre la devise d'Anne de Poitiers ; il ordonna ensuite aux chanoines de cesser le service divin dans la chapelle de Saint-Martin, et d'aller prendre possession de la nouvelle chapelle royale, ce qui eut lieu le 15 août.

La chapelle Saint-Martin, située où est aujourd'hui la cour

(56) Trésor des Chartes Rec. 141. pièce 315.

(57) Vie de Charles VI, par Besle, in-4°., page 346.

royale, du côté de la tour de l'appartement du roi, fut démolie jusque dans les fondemens.

Au registre capitulaire de la Sainte-Chapelle du château de Vincennes, de l'année 1555 (58), on voit qu'il a été fait défenses à un chanoine de jouer aux cartes, à peine de cent sols parisis d'amende ; cet acte est signé Guillebert, trésorier.

Henri II tint cette année, pour la première fois, le chapitre de l'ordre de Saint-Michel, dans la Sainte-Chapelle de Vincennes ; il y reçut chevalier, Martin de Bellay, seigneur de Laugey. Le roi étoit sur son trône, placé entre les deux portes qui servent d'entrée au chœur de cette chapelle.

On trouve dans les registres de 1555, sous la date de 1552, une plainte contre un chanoine qui avoit souhaité les fortes fièvres quartaines à un de ses confrères ; le trésorier fut autorisé par le chantre à connoître de ce fait, et à en faire justice.

Les assemblées de l'ordre de Saint-Michel se tenoient d'abord au Mont-Saint-Michel ; Henri II les transféra, au mois de septembre 1557, dans la Sainte-Chapelle de Vincennes : il voulut qu'on y célébrât l'office de saint Michel et les services pour les chevaliers défunts. Il voulut aussi qu'on mît, sur les chaises du chœur, les armes des chevaliers, selon l'ordre de leur réception, et on l'appeloit, pour cette raison, la chapelle Saint Michel.

Henri II ordonna aussi qu'il y auroit, au chœur, un coffre où seroit renfermé un livre contenant les faits et gestes des chevaliers ; ce réglement a été confirmé par ses successeurs, et même par Louis XIV, en 1645, et par Louis XV, en 1717. La chapelle de Vincennes, avant sa destruction, faisoit encore le service aux deux fêtes de saint Michel, et elle célébroit, le lendemain de chacune, un service pour les confrères de l'ordre.

Les ornemens, les décorations de cette chapelle, et principalement les vitraux, portent la marque de cet ordre. On y voit les portraits de François I, de Henri II, du connétable de Montmorenci et du duc de Guise, en habit de l'ordre. Le trône du roi, élevé dans le chœur

(58) *Folio* 45, *verso*.

et séparé de tous les stalles des chanoines, subsiste encore dans son entier.

La chambre des archives, au-dessus de la sacristie, étoit, dès l'époque de la construction, la chambre du conseil des chevaliers; enfin, ces chevaliers, en vertu d'un réglement du conseil, du 26 ou 28 avril 1728, s'assemblèrent, au mois de mai suivant, dans le grand couvent des Cordeliers de Paris, pour y célébrer l'office divin. Les chanoines de Vincennes représentèrent qu'ils étoient eux-mêmes les chapelains-nés de l'ordre, mais leur demande fut sans succès.

En 1571, le trésorier commanda à Martin, vicaire, d'aller en prison, sous peine d'inobédience, et de jeûner au pain et à l'eau, tant qu'il lui plaira, à cause de ses irrégularités et de ses insolences.

Deux années après, le trésorier, à cause du scandale causé par Richard Leber, chanoine, à raison qu'il tient notoirement une jeune femme, nommée Jeanne Deschamps, lui a fait commandement de la chasser et de la mettre dehors sous trois jours, sous peine de prison, et à faute de ce faire, d'être privé de ses distributions.

Les chanoines de Vincennes avoient toujours joui des privilèges du franc salé, il leur fut ôté en 1646.

Toutes les fois que le roi couchoit à Vincennes, il donnoit un écu d'or au chapitre; ce qui est prouvé par un compte de 1664.

Le 18 août de la même année, le duc de Mazarin reprit le corps de saint Modeste, martyr, qu'il avoit mis en dépôt dans la Sainte-Chapelle.

En 1694, les chanoines du Vivier, en Brie, et au diocèse de Meaux, à neuf lieues de Paris, qui avoient été fondés par Charles V, furent réunis au chapitre de Vincennes; en conséquence de cette réunion, il y eut, quatre ans après, un arrêt du conseil, à la requête de Nicolas Héron, trésorier, qui régla le partage des revenus. On lit dans cet arrêt, que le revenu des deux chapitres réunis montoit alors à 26,115 livres 12 sols 10 deniers, et les charges à 8615 livres (59).

(59) Dom Félibien, Histoire de Paris, Tome I, page 313.

On trouve dans du Breuil et ailleurs, plusieurs réglemens concernant le chapitre de Vincennes : l'office divin s'y faisoit dans des livres semblables à ceux de la Sainte-Chapelle de Paris, qui n'étoient autres que les livres parisiens. On voit, dans le catalogue de la bibliothèque de Charles V, que ce fut de-là qu'on en tira plusieurs : les apostilles que le garde de la librairie fit alors à ce catalogue, portent ces mots : *Baillé par le roi à ses chanoines qu'il a fondés au bois de Vincennes nouvellement.* Cela se lit à l'article d'un Missel, en deux gros volumes, grosses lettres. Ces livres étoient écrits sur parchemin avec grand soin.

Il y eut quelques changemens dans le dernier siècle, mais ils furent si légers, que, dans une requête au roi, présentée par le sieur Héron, trésorier, ils y avancent comme une chose sûre, que ce n'est pas la Sainte-Chapelle de Vincennes qui a changé ses usages, mais celle du Palais, à Paris.

La Trinité est qualifiée, dans leur *Ordo*, *Festum Patroni primarii*; l'Assomption, *Festum Patroni minùs principalis*. Ils ont toujours fait l'office de saint Eutrope, de saint Germain d'Auxerre, aux jours de ces Saints.

Vers le commencement de l'année 1749, les chanoines de cette Sainte-Chapelle ont repris leur ancien usage de se servir de livres parisiens, et ont adopté la dernière édition de ces livres (60).

Les officiers du chapitre de Vincennes, étoient officiers royaux, sans provisions du roi, et connoissoient des cas royaux.

Il y a eu aussi un réglement de M. de Harlay, qui porte que le bailli de Vincennes n'aura que la taxe des prévôts royaux, parce qu'il n'est bailli que par privilège.

Lorsqu'on établit une succursale à la Pissote, en 1547, elle étoit aussi *pro inferiori curiâ castri nemoris Vincennarum*; mais, depuis peu, le château formoit une paroisse particulière où les chanoines baptisoient, marioient et enterroient, et on lit dans un *Ordo*, que saint Martin est *Patronus parochiæ hujus Castri* : le trésorier en étoit curé.

Le 27 octobre 1706, le chapitre reçut la chasse de saint Gonsalve.

(60) Le Bœuf, Histoire du Diocèse de Paris, Tome V, pages 11, 93.

VINCENNES.

En 1734, le roi fit reconstruire douze des maisons des chanoines; en 1745, les cloches de la Sainte Chapelle furent baptisées (61) par M. du Châtelet, au nom du roi, et nommées Louise. Cet usage de baptiser les cloches, est d'une stupidité si dégoûtante, qu'il est inutile de le démontrer.

En 1777, il s'éleva une discussion relative à l'entretien des maisons canoniales, et le roi reconnut qu'il devoit être à sa charge.

La Sainte-Chapelle a été supprimée avec les autres, en 1784.

PORTAIL.

Ce portail, *Planche V*, ainsi que l'église, est dans le goût gothique; ce qui est étonnant, puisqu'il a été construit sous François I et Henri II, temps auquel on a cessé de bâtir de cette sorte. La rosasse du milieu étoit peinte avec beaucoup de soin, mais les vitres ont été cassées dans la grêle de 1788, et elle a été entièrement refaite : la porte a aussi été remplacée.

Il est orné de figures faites avec beaucoup de soin ; elles sont rangées l'une sur l'autre, comme c'étoit l'usage. Au sommet de

(61) Cette cérémonie ridicule du baptême des cloches a été imaginée par les prêtres, pour tirer l'argent des fidèles. Les parrains et les Marraines ne manquent jamais de faire, à cette occasion, des libéralités. On lave la cloche, on la frotte d'huile, puis on l'essuie et on la revêt d'étoffes plus ou moins belles, selon la générosité des parrains. Ces étoffes servent ensuite pour faire des ornemens. Cet usage du baptême des cloches n'est pas la seule superstition de ce sacrement : on a baptisé des hommes et des enfans morts, des femmes grosses, de peur que l'enfant mort-né ne pût entrer dans le saint Paradis ; d'autres, regardant ce baptême après la mort comme inutile, ont baptisé l'enfant à demi sorti du ventre de sa mère. Plusieurs rituels et statuts synodaux, cités par Thiers, Tome II, page 76, marquent que, dans cette circonstance, si c'est la tête qui a été baptisée, **il est inutile de rebaptiser l'enfant; mais que, si c'est la main, le pied ou quelqu'autre partie, il faut le rebaptiser sous condition. Enfin, on a été jusqu'à baptiser des chiens, des chats, des cochons et d'autres animaux morts ou vifs.

Un prêtre du diocèse de Soissons, dit Grégoire de Toulouse, voulant se venger d'un de ses ennemis, baptisa un crapaud, et le nomma Jean ; il lui fit ensuite avaler une hostie consacrée, le tua et en prépara un poison qu'il fut porter dans la maison de son ennemi; celui-ci en mourut misérablement.

D'autres ont baptisé des signes de cire, d'autres des livres des Phylactères, des plaques. Thiers, traité des Superstitions, Tome II, page 59.

De tous ces usages ridicules, il ne subsiste plus que celui du baptême des cloches et des vaisseaux.

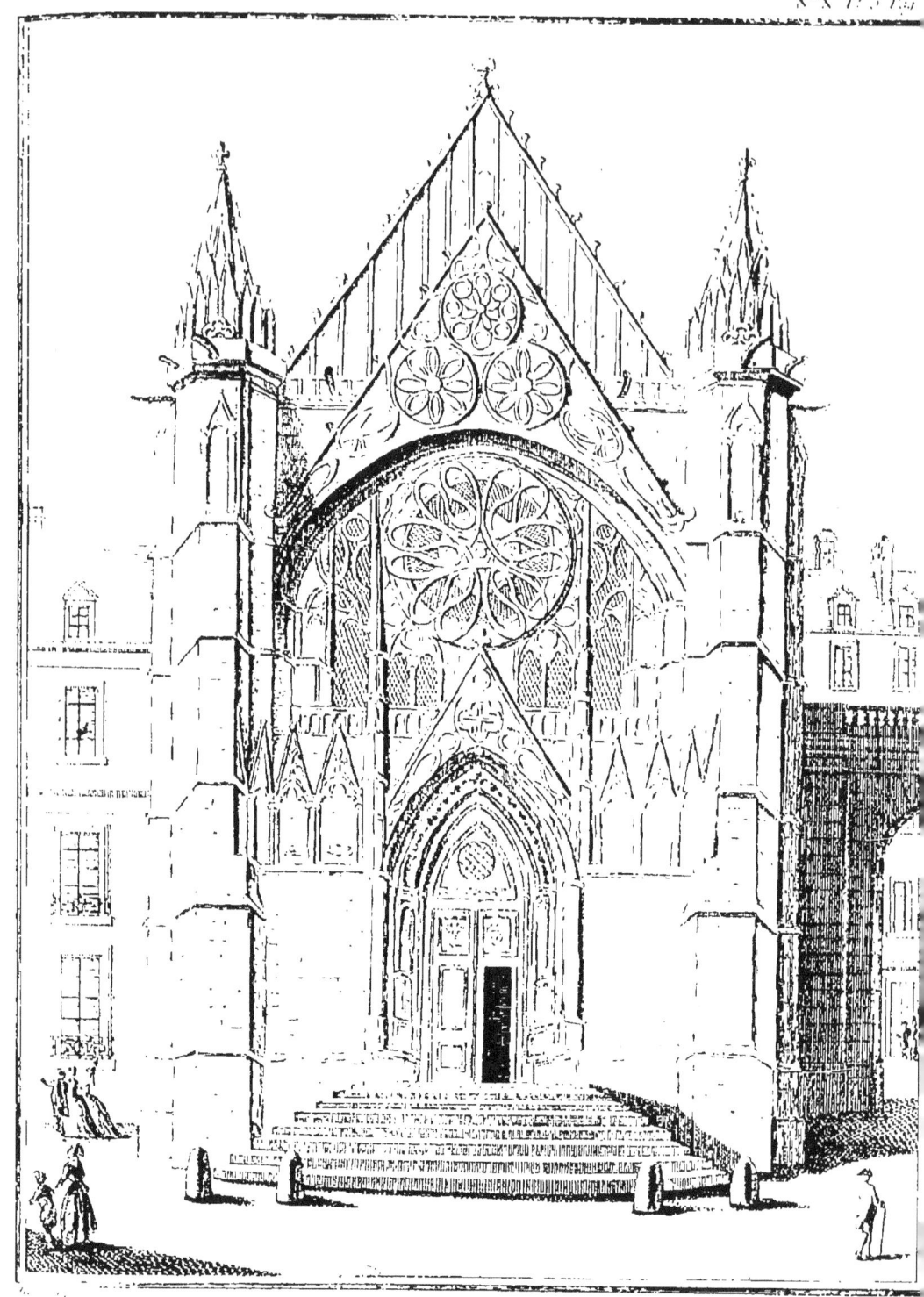

PORTAIL DE LA S.^{te} CHAPELLE DE VINCENNES

l'Ogive, *Planche IV*, *fig.* 1. On voit la sainte Trinité ; le Père éternel est coëffé d'une thiarre à trois couronnes, semblable à celle du pape : il a la main droite appuyée sur le globe qui représente le monde ; de la gauche, il embrasse son fils qui porte sa croix : entr'eux deux, on voit le Saint-Esprit sous la forme d'un pigeon.

Aux deux côtés, on voit des anges d'une forme assez singulière : on les représente ordinairement avec de grandes aîles, mais vêtus d'une longue tunique ; ceux-ci n'ont ni robes, ni tuniques, mais ils ont le corps tout emplumés comme un oiseau. *fig.* 2. Les autres figures que j'ai placées dessous, sur une même ligne, *fig.* 3. offrent des anges dans différentes attitudes, mais vêtus selon l'usage ordinaire. A chaque extrémité, il y a un vieillard : celui à droite a un chapeau de cardinal.

INTÉRIEUR DE L'ÉGLISE.

LA voûte est d'une grande hardiesse ; elle a tout au plus trois pouces d'épaisseur, et est construite avec de très-petites pierres artistement taillées, que l'on voit à nud dans les combles, sans aucune charge. La charpente, toute en bois de noyer, est un chef-d'œuvre de légèreté et de hardiesse.

Les arrêtes de la voûte sont chargées de chiffres et de lettres qui indiquent les rois qui ont concouru pour la construction de cet édifice. Le double K, de Charles V ; et le double D, de Henri II. Chaque pillier est supporté par une petite figure grotesque, revêtue du costume monacal.

Les peintures de la voûte sont de Carmoy.

NEF.

LA nef est très-petite, mal pavée, et sans lambris ; elle renferme trois chapelles : à droite, celle de saint Martin, avec un tableau représentant un miracle de ce Saint, fermé par un volet, sur lequel on lit cette inscription :

L'an mil V C LXXVII, M. Florette, conseiller en la court du parlement et aux requêtes du pallais, chanoine et tresorier de céans, a donné ce présent tableau. Priez Dieu pour luy.

Cette chapelle servoit de paroisse (62). A gauche est la chapelle Saint-Jean, et, sur la chapelle du milieu, on voit une sainte Famille. Voici à présent les épitaphes que j'ai pu déchiffrer.

TOMBES.

La Sainte-Chapelle en renferme un grand nombre; mais la plûpart ne sont que des pierres carrées dont les traits sont presqu'entièrement effacés.

(62) Saint Martin a été dans une grande vénération en France, depuis la première race de nos rois. Clovis I, ce roi barbare et superstitieux, qui brûloit ses enfans vivans, et courboit la tête sous le doigt d'un prêtre, ne manquoit jamais de lui adresser des prières, lorsqu'il vouloit entreprendre quelque guerre. Les chapelles de toutes les maisons royales étoient sous le titre de ce Saint, que nous avons déjà vu avoir été le fondateur de la vie monastique dans les Gaules (*a*). Clovis faisoit porter son capuchon à l'armée, pour obtenir la victoire contre ses ennemis. Ce capuchon étoit gardé, sous une tente, par les soldats, en-dehors, et en dedans par les prêtres; c'étoit le *Palladium* de l'état. Ce prince, passant avec son armée près de la ville de Tours, défendit à ses soldats, par respect pour la mémoire du Saint, de rien prendre dans le pays d'alentour. Un soldat osa enlever une botte de foin à un pauvre homme: Clovis ne vit point, dans cette action, une violation du droit de propriété qui doit être sacrée, même pendant la guerre, et que les tyrans ne respectent jamais, même pendant la paix; il n'éprouva que la crainte d'avoir outragé le grand saint Martin. Il mit l'épée à la main, en s'écriant: *et comment espérer la victoire, si le bienheureux saint Martin est offensé* (*b*)?

Même avant la première race, on avoit tant de respect pour saint Martin, que les années étoient comptées par l'époque de sa mort; les assemblées des parlemens, les états-généraux des anciens François se tenoient à la Saint-Martin (*c*), et, dans ces derniers temps, les parlemens et tous les corps judiciaires reprenoient leurs fonctions à la Saint-Martin, et les sermens se renouvelloient à cette époque.

Les François ont porté leur amour pour saint Martin à un tel point, qu'ils firent frapper des monnoies qui portoient son nom et son effigie, et Tours avoit pris le nom de *Martinopolis*, ville de saint Martin.

Robert donna son propre palais pour bâtir le prieuré de Saint-Martin-des Champs. La chapelle bâtie à Vincennes par saint-Louis, étoit sous le titre de saint Martin.

Sous la première et la seconde race de nos rois, les pélerinages des François se faisoient ordinairement à Saint-Martin de Tours; les rois même alloient souvent visiter son tombeau, et ces pélerinages n'ont cessé que vers la fin de la seconde race, lorsque les Normands eurent brûlé, à Tours, l'église de ce Saint.

(*a*) Ant. Nat. Art. IV.
(*b*) *Ubi erit spes victoriæ, si beatus Martinus offenditur?*
(*c*) *Ad Missam Sancti Martini.*

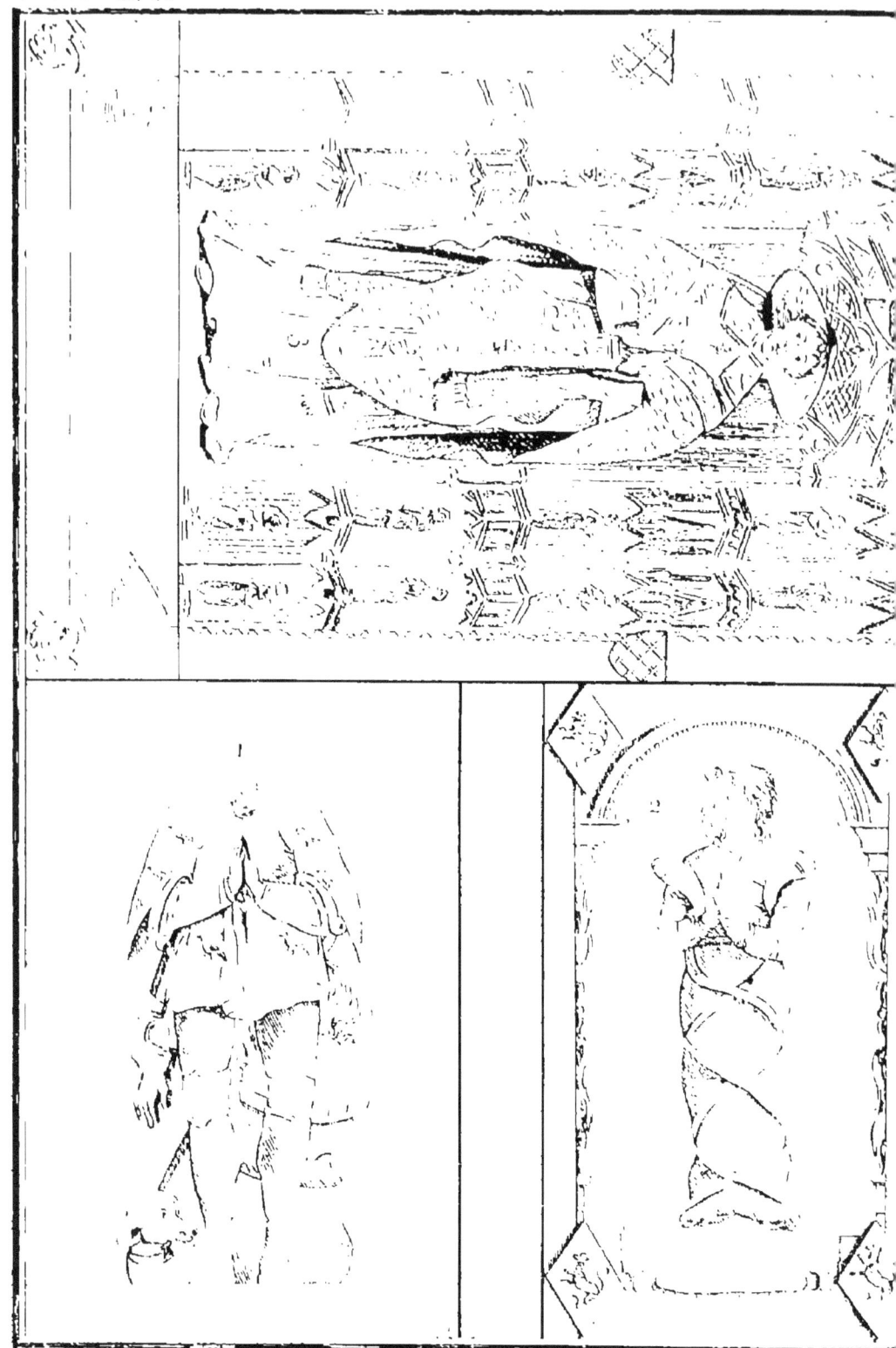

TOMBES DE LA Sᵗᵉ CHAPELLE DE VINCENNES.

Une des plus remarquables, est celle d'un chevalier, *Planche VII*, *fig*. 1. La tombe est presqu'effacée. Il a les mains jointes, et il est entièrement couvert de son armure, par-dessus laquelle il porte une espèce de soubreveste, qu'on appelait cotte-d'armes : elle est parsemée d'oiseaux qui, sans doute, entrent dans ses armoiries. Ses gantelets sont attachés, par un anneau, à l'angle droit de sa cotte-d'armes ; à sa gauche, est une longue épée ; sous ses pieds est un gros chien. L'inscription qui pourroit indiquer quel est le personnage que cette figure représente, est entièrement effacée. Son costume annonce qu'il doit être antérieur à 1500.

CY GIST

Marguerite de la Touch, fille de Pierre de la Touch, écuyer, lieutenant, capitaine du château du bois de Vincennes.

La figure tracée sur la tombe de cet enfant, est dessinée, *Planche VII*, *fig*. 2 ; elle m'a paru le mériter, parce qu'elle indique la manière dont on emmaillottoit alors les enfans. La date de l'épitaphe est effacée ; le titre de lieutenant du château de Vincennes que portoit son père, n'indique pas une haute antiquité ; elle doit être du milieu du seizième siècle.

Le corps et les pieds seuls, sont emmaillottés ; les bras sont libres et garnis, vers l'épaule, d'un bourrelet épais ; la figure est placée dans un encadrement, aux quatre coins duquel est un écusson.

CY GIST

Damoiselle Marie Deloustanneaut, fille de Jehan de Loustalleaut, écuyer, sieur de la Garde, sergent du régiment des gardes du roi, et commandant au château de Vincienne, pour le service de sa majesté, et de damoiselle Jeanne Guiton, laquelle décéda audit château de Vincienne, le septième de septembre 1677.

HIC JACET

Venerabilis et discretus vir M. Nicolaus Roze, sacerdos, pietate, doctrinâ insignis, et canonicus hujus sanctæ capellæ dignissimus, qui sanctissimè, sicut vixerat, obiit in Domino, die 24 april 1687, ætatis 54.

VINCENNES.

HIC

Jacere meruit spolium sui Joannes Petrus de Joly, Parisiis jureconsultus, à consiliis primorum de stirpe regiâ principum, inscriptoris, Marci Aurelii Antonini cultor et interpres, sed christianus judex venationum regiorum Vincenniis natus erat de nobili sanguine, apud Rhutenos, anno 1697 ; emigravit, anno 1774, die 7 decemb.

Jean-Pierre de Joly étoit né à Millau, dans la ci-devant province de Rouergue, en 1697 ; il étoit avocat de Paris, et doyen du conseil des premiers princes du sang. Il aimoit passionément les lettres de Marc-Aurèle ; il les a traduites en françois, et en a publié une édition.

CY GIST

Haut et puissant seigneur, Pierre-Antoine François, comte de Laurencin-Persanges, ancien commandant et lieutenant-colonel au régiment de Normandie, chevalier de l'ordre royal et militaire de Saint-Louis, nommé à la lieutenance de roy de Phalsbourg, lequel, après avoir servi 60 ans, et avoir reçu plusieurs blessures graves à la bataille de Berg-op-Zoom, où il se conduisit glorieusement, est décédé au château de Vincennes le premier janvier 1775, âgé de 83 ans. Priez Dieu pour son ame.

CY GISSENT

Dame Anne-Elisabeth de Berliche, veuve de Charles-Habraham Laisné, seigneur de Boismignon, écuyer, décédé le 3 décembre 1749, âgée de 84 ans.

Avec demoiselle Catherine Laisné de Boismignon, sa fille, décédée le 7 juillet 1782, âgée de 83 ans.

Et messire Charles-Emmanuel Laisné, son fils, chanoine en cette chapelle en 1729, et décédé le premier janvier 1785, âgé de 84 ans. Priez Dieu pour eux.

CY GIST

Messire François-Alexis comte de Laurencin Persanges, capitaine des grenadiers au régiment de Normandie, chevalier de l'ordre royal et militaire de Saint-Louis, ancien major de la citadelle de Lille, décédé au château de Vincennes le 20 novembre 1786, âgé de 56 ans.

Ses vertus et ses qualités ont fait le bonheur des siens ; il a rempli, avec gloire, la carrière militaire. Époux et père tendre, ami solide, compatissant envers les malheureux ; il a été enlevé à une famille qui lui donnera d'éternels regrets.

Le Chœur.

Le chœur n'est séparé de la nef que par une grille de bois, fort vilaine ; le trône du roi, de velours violet, occupe le centre ; les stalles sont assez belles ; le sanctuaire et le grand autel n'ont rien de remarquable.

Le chœur n'est guère mieux pavé que la nef, si l'on en excepte le sanctuaire. Au-dessus de la porte de la sacristie, est une châsse qui contient quelques os de saint Gonsalve.

La capse (63) qui renferme ces os, avoit été adressée, par le pape Alexandre VII, au cardinal Chisi, pour le chapitre de la Sainte-Chapelle ; elle fut placée, le 27 octobre, sur une table dressée au milieu du chœur, par Bochart de Saron ; on les trouva enveloppés d'une toile rouge, liée des quatre côtés d'un ruban de soie de la même couleur, avec une bande de parchemin sur laquelle étoit écrit : *Sanctus Gonsalvus, Martyr*. On trouve dedans une grande quantité de coton, et enfin le chef de saint Gonsalve, auquel il manquoit trois dents, et dont quelques os étoient vermoulus ; plus, treize côtes saines et entières. Après cette vérification, les reliques furent replacées dans la capse que l'évêque de Clermont posa sur le maître-autel ; puis il entonna le *Te Deum*.

Le chapitre fit ensuite faire la châsse dans laquelle ces ossemens reposent, par un ébéniste, nommé Bemère ; elle fut achevée le 4 mars 1707.

Tombes.

Le chœur renferme, comme la nef, diverses tombes.

Dans le côté droit du sanctuaire, il y en a une sur laquelle on voit la représentation d'un prêtre revêtu de ses habits sacerdo-

(63) La capse est la boîte qui sert à emballer et à envoyer les reliques ; la châsse sert à les enfermer.

taux. Les deux inscriptions suivantes nous apprennent que c'es[t] Guillaume Crétin, l'un de nos plus anciens poëtes françois. L'un[e] de ces inscriptions est en françois : elle entoure la tombe; on y lit :

C Y G I S T

Vénérable et discrette personne, M. Guillaume Crétin, en son vivant au[-] mônier du roi, chantre et chanoine de la Sainte-Chapelle du Palais, à Paris jadis trésorier de céans, lequel trespassa le X X X *jour de novembre, l'an* M. VC. XXV.

« L'autre est en latin; elle est placée au-dessous des pieds de Cretin dans un cadre, *Planche VII, fig.* 3.

Quisquis es, ô hospes, jacet hâc sub mole Cretinus,
Cretinus, placidam posce dari requiem.
Quattuor ille olim regum comes ordine honestè
Vixit, vir, meritis et pietate major.
Historiam à Franco complexus ad usque capetum
Hugonem, abruptum morte reliquit opus.
Hocce tui desiderium tenue derelinquis
Cetera ne vatem sint habitura parem.

Cette figure est placée dans un encadrement orné de bamboche[s;] le côté gauche est presqu'effacé : de chaque côté on voit un coq symbole de la vigilance.

Le vrai nom de Crétin étoit Dubois; Crétin n'étoit qu'un surnom; ce mot, selon Ménage (64), signifie petit pannier.

(64) De *Cratinus*, diminutif de *Crates*, *Cratis*, claie, panier, Ménage, Diction[-] naire étymologique.

François Charbonnier, dans son épître à la reine de Navarre, duchesse de Berri e[t] d'Alençon, laquelle est imprimée au-devant des Œuvres de Guillaume Cretin, dit « Les choses susdites par moy considérées, Madame; et mesmement que j'ay eu e[t] » prins nourriture avec feu maistre Guillaume Cretin, en son vivant chantre et chanoin[e] » du Palais-Royal à Paris : contraint par la force véhémente de la susdite vraye amiti[é] » et charité, me suis mis à recueillir aucuns petits escrits; pour après sa mort le faire » revivre, et demourer en mémoire : attendu sa bonté, honnesteté et savoir. Et confian[t] » de votre-dite clémence et douceur, crainte gettée à l'escart, me suis avancé et prin[s]

Il naquit à Paris; il avoit été chantre de la Sainte-Chapelle de Paris, aumônier du roi, enfin trésorier de la Sainte-Chapelle de Vincennes.

Il etoit *chroniqueur*, c'est-à-dire, historien du roi, sous Charles VIII, Louis XII et François I; il mourut le 30 novembre 1525.

Cretin devroit être regardé comme un grand écrivain, si on prononçoit d'après le jugement qu'en ont porté quelques poëtes, célèbres et estimés. Jean le Maire l'a beaucoup loué ; Geoffroy Thory le préfère à Homère, à Virgile et au Dante, et Marot le qualifie de *souverain poëte françois*.

Il s'exerça beaucoup dans les rimes équivoques, et, plus il avança en âge, plus il chercha à imaginer de nouvelles bizarreries en ce genre; en voici un exemple, tiré d'une épître qu'il adressa à Honorat de la Jaille.

> Par ces vins verds Atropos a trop os
> Des corps humains avez envers envers,
> Dont un quidam aspre aux pots, à propos
> A fort blasmé ses tours pervers par vers.

Lors même que Cretin ne court pas après l'équivoque, la recherche affectée de ses rimes riches, rend la lecture de ses vers on ne peut pas plus fatiguante.

> Comme Alexis, Melibæus, Tityre,
> Metus, Thyrsis, Dametas, tout y tire
> ! Entre ces deux bonnes gents, comme en çà
> Sera écrit. Lors Gallus commença.
> Papier faut-il? n'est encre à tard tarie?
> Vole ta plume au vent de Tartarie?
> Ici n'oy point le bruit des tombereaux,
> Je n'oy que vent souffler et tomber eaux.
> Herbes croîtront, fleurs et fruits nous riront;
> Brebis paistront, agneaux se nouriront
> Veux tu savoir quel dit et quel chant a
> Cette chanson que le prince chanta.

« la hardiesse vous en faire un présent ; c'est un petit *Cretin*, Madame, plein de bons
« et notables dits, sentences fructueuses et graves. C'est un *Cretin* non de joncs, d'ou-
« sier ou de festu; mais d'argent, plein de mots dorez.

Voici encore une autre rime de lui, assez singulière : il vouloit rimer à France, et rimer richement ; il y avoit dans sa phrase, *offrant ce que* ; il a séparé *ce* de *que*, et voici comment il a bâti les deux vers :

> Tu entends bien par le texte *offrant ce*
> *Que* Gallus prend pour le peuple de France.

Ce goût ridicule des rimes équivoques ou riches, avoit été inspiré par Jean Molinet qui faisoit assaut avec son illustre ami ; je suis forcé d'avouer qu'il l'a vaincu dans ces vers à la fois équivoques et riches.

> Molinet *n'est* sans bruit, ni sans *nom*, non ;
> Il a *son son*, et comme tu *vois voix*,
> Son doux *plaid plaist* mieux que ne fait *ton ton* :
> Ton vif *art ard* plus clair que charbon bon.
> Les tran*chants chants* percent ses parois roids ;
> D'entre*gent gent* ont noble François *choix*,
> Si ne *doits doigts* douter en son *laict laidz* ;
> Car souvent *vent* vient au Molinet *net*.

Il est étonnant qu'avec ces turpitudes, Cretin ait pu se faire la réputation d'un bon poëte. Voici l'épitaphe que lui fit Clément Marot :

> Seigneurs passans, comment pourez vous croire
> De ce tombeau la grand'pompe et la gloire ?
> Il n'est ni peint, ni poli, ni doré,
> Et si se dit hautement honoré,
> Tant seulement pour estre couverture
> Du corps humain cy mis en sépulture :
> C'est de Cretin, Cretin qui tout savoit.
> Regardez donc si ce tombeau avoit
> De ce Cretin les faits laborieux,
> Comme il devroit estre bien glorieux,
> Ver qu'il prend gloire au pauvre corps tout mort,
> Lequel partout vermine mine et mord !
>
> O dur tombeau, de ce que tu en cœuvres
> Contente toi ; avoir n'en peux les œuvres ;
> Chose éternelle en mort jamais ne tombe,
> Et qui ne meurt n'a que faire de tombe.

La postérité a jugé que, quand le dur tombeau renfermeroit les

œuvres de Cretin, comme il couvre son corps, il ne devroit guère en être plus glorieux.

Voici les autres tombes et épitaphes qui subsistent dans le chœur.

CY GIST

Vénérable & discrette personne Mathurin Perreau, en son vivant Chanoine de céans & de Saint-Nicolas du Louvre à Paris, lequel décéda le 9 jour d'octobre.

ICI EST LE DEPOST

De noble et vertueuse personne M. Gaspart Maceré de Poiffy, abbé de Lieu-Restauré, en Valois, commissaire-intendant des affaires de très-haute et très-illustre princesse madame Diane de France, duchesse d'Angoulême, qui a honoré sa mémoire de ce tombeau. Il décéda le XXIV juin 1607.

Il paroît que Diane de France étoit fort attachée à cet intendant qui logeoit dans son pavillon; elle lui fit faire des funérailles magnifiques.

ICI

Repose demoiselle Marie-Françoise Gigaut de Bellefont, fille de haut et puissant seigneur, Bernardin Gigaut de Bellefont, premier maréchal de France, commandant des ordres du roi; et de haute et puissante dame Magdeleine Fouquet. Elle est morte, à Vincennes, le 23 novembre 1603, âgée de 17 ans. Priez Dieu pour son ame.

J'ai déjà dit (65) que le cardinal de Mazarin mourut au château de Vincennes le 9 mars 1661. Son corps fut exposé sur un riche lit de parade, qu'on porta dans le chœur de la Sainte-Chapelle, où tous les prélats et tous les grands assistèrent au service solemnel qu'on lui fit. Son cœur fut porté, le 28 du même mois, aux Théatins, dans la maison de Sainte-Anne-la-Royale, qu'il avoit fondée, accompagné d'un pompeux cortège qui partit de Vincennes à sept heures du soir, accompagné d'un nombre infini de flambeaux.

(65) *Suprà.*

Le corps demeura en dépôt dans la petite sacristie de la Sainte-Chapelle, jusqu'à ce que le lieu de sa sépulture fût bâti dans la chapelle du collège des Quatre-Nations; il y fut porté, en grande cérémonie, le 9 septembre 1684.

Les entrailles restèrent dans la Sainte-Chapelle; elles sont déposées sous un marbre en forme de cœur, sur lequel on lit :

Soubz ce marbre

Sont les entrailles de Jules Mazarin, cardinal de la sainte église romaine, premier ministre d'estat de France, lequel décéda au château de Vincennes, le 9 de mars de l'année 1661, âgé de 57 ans. Priez Dieu pour le repos de son ame.

Après sa mort, on répandit cette épitaphe où l'on fait allusion aux deux cardinaux, Mazarin et Richelieu :

Cy gist l'éminence deuxième;
Dieu nous garde de la troisième.

Hic jacet

Joannes Labbé, parisinus presbyter et canonicus hujus sanctæ capellæ, qui sperans mensis martii anno Domini 1672. Ipsi benè precare; sape et novissima tua recordare. Requiescat in pace.

Ici repose

Le corps de Nicolas Bernot, prêtre, chantre et chanoine de cette Sainte-Chapelle, décédé le premier jour d'aoust 1695, âgé de 37 ans ou environ.

Repose aussy le corps de messire Nicolas Bernot, prêtre, chanoine de cette église, son neveu, décédé le 30 aoust 1741, âgé de 87 ans. Priez Dieu pour leurs ames.

Cy gist

Le corps de vénérable et discrette personne, messire Hyves Maudet, vivant, prestre du diocèse et chanoine de cette Sainte-Chapelle royale, qui décéda le 17 jour de novembre 1675, âgé de 69 ans et 9 mois. Priez Dieu pour son ame.

VINCENNES.

HIC JACET

M. Ant. Maindestre, presbyter, canonicus et doctor S. F. Parisiensis, qui obiit anno 1709, die 17 septembris, ætatis verò 70.

ICI REPOSE

Le corps de haute et puissante dame Louise Gigaut de Bellefont, veuve de haut et puissant seigneur, messire Charles-François Davy, chevalier, marquis d'Amfreville, lieutenant-général des armées navales de sa majesté, décédée à Vincennes, le 17 mars 1698, âgée de 31 ans. Priez Dieu pour son ame.

ICI REPOSE

Demoiselle Marie-Françoise Gigault de Bellefont, fille de haut et puissant seigneur, messire Bernardin Gigault de Bellefont, premier maréchal de France, commandeur des ordres du roi, et de haute et puissante dame Madeleine Foronet, morte le 23 novembre 1692, âgée de 17 ans.

Le cœur du marquis de Bellefont, son père, qui étoit gouverneur du château de Vincennes, et qui avoit été tué à l'armée, en combattant à la tête de son régiment, avoit été apporté à la Sainte-Chapelle, le 29 août de la même année.

ICI REPOSE

Le corps de très-haut et puissant seigneur Charles-Antoine, marquis du Châtelet et comte de Clermont, marquis d'Aubigny, baron de Thons, seigneur de la Neuvaine, Morize, Courvilly et autres lieux, lieutenant-général des armées du roi, gouverneur et capitaine des chasses de Vincennes, décédé audit Vincennes le 9 septembre 1720, âgé de 58 ans. Priez Dieu pour le repos de son ame.

CY GISSENT

Messire Godefroi de Guyonnet (66), chevalier, seigneur de Coulon et autres lieux, brigadier des armées du roi, chevalier de l'ordre royal et mi-

(66) Suprà, page 36.

litaire de Saint-Louis, lieutenant pour sa majesté au château et gouvernement de Vincennes, décédé le 3 octobre 1767.

Et dame Françoise de la Houssaye, son épouse, veuve en premières nôces, de messire René Malinguehem, chevalier, baron de Bretisel, seigneur de vieil Rouen et autres lieux, conseiller du roi, lieutenant général, civil et criminel de Beauvais, décédé le 12 juin 1782. Priez Dieu pour le repos de leurs ames.

On lit dans l'ancienne *Gallia christiana*, à l'article des évêques de Normandie, que Pierre Duval, évêque de Séez, mort en 1564, a été inhumé dans la Sainte-Chapelle de Vincennes.

TRÔNE DU ROI.

Au milieu de la séparation du chœur et de la nef, on voit le trône du roi, fait sous Henri II, et qui subsiste encore; il est de velours violet, garni de galons d'or, et orné du chiffre de Diane de Poitiers. J'ai fait dessiner, *Planche VIII*, ce trône, et l'on voit sur la même planche toute cette partie de l'église, ce qui donne une idée de sa construction.

VITRAUX.

Les vitraux de cette Sainte-Chapelle ont été peints par Jean Cousin (67), d'après les dessins de Raphaël.

Ces vitraux étoient fort avancés en 1547, comme on ne peut en douter par l'effigie de saint François qu'on voit dans le vitrail du milieu, derrière le sanctuaire; ils ne furent achevés que sous Henri II; partout on y remarque des H et des croissans, devise que ce prince avoit choisie par amour pour Diane de Poitiers.

Les peintures de ces vitraux représentent divers sujets de l'Apocalypse, et les passages qui y ont rapport, sont écrits dessous. Je n'ai point entrepris de faire dessiner tous ces sujets qui sont très-confus, mais j'en ai détaché quelques figures qui sont d'une grande beauté et quelques portraits, parce qu'ils sont historiques.

(67) Jean Cousin, peintre et sculpteur, né à Soucy, près de Sens, est le plus ancien artiste françois qui se soit fait quelque réputation : il peignoit beaucoup sur verre selon l'usage de son siècle. Il est mort en 1589, et a laissé quelques écrits sur la Géométrie : son dessin étoit pur et parfait. *Voyez* Ant. Nation., Art. III, page 57.

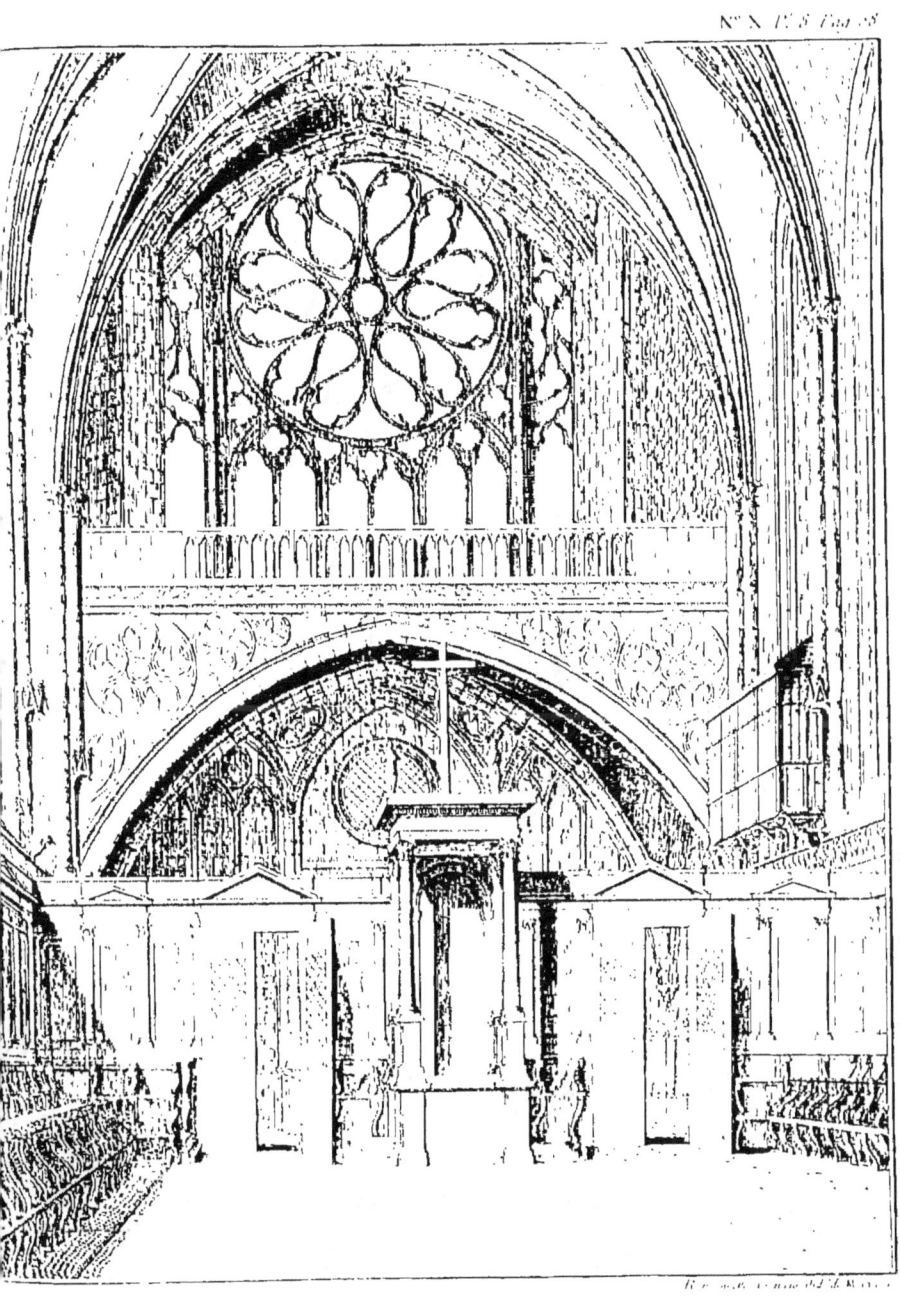

VINCENNES.

La *figure* 4, *Planche VI*, représente une vierge tenant l'enfant Jésus, assise dans un beau siège antique.

La *figure* 5, est celle d'un cordelier. Ces figures sont superbes pour les caractères et le fini du dessin et de l'exécution.

La *figure* 1, *Planche IX*, est celle de Diane de Poitiers; elle est représentée dans le purgatoire, au vitrail du milieu de la nef, à gauche; elle est nue, elle tient les bras serrés contre sa poitrine, et semble demander de sortir de ce séjour de douleur où quelques foiblesses la retiennent, pour entrer dans la demeure des bienheureux, où ses vertus doivent la placer : voilà sans doute ce que le peintre a voulu exprimer.

Diane de Poitiers a les cheveux attachés avec un ruban bleu. Selon la tradition, cette figure est son image frappante; ce morceau est admiré comme un chef-d'œuvre de l'art.

Diane de Poitiers, duchesse de Valentinois, étoit née en 1499; elle étoit fille de Jean de Poitiers de Saint-Valliers, d'une famille illustre et ancienne du Dauphiné; elle avoit reçu de la nature les agrémens de la figure et les charmes de l'esprit. La reine Claude l'avoit prise pour fille d'honneur, et elle se servit utilement de son crédit pour sa famille.

Son père avoit été condamné, le 16 janvier 1523, à avoir la tête tranchée : Diane de Poitiers fut se jeter aux genoux de François I; elle obtint sa grâce par ses larmes; d'autres disent, par ses attraits; mais il est plus probable que cette grâce fut accordée aux prières du comte de Maulevrier, grand sénéchal de Normandie, et des autres parens et amis de Saint-Vallier; c'est du moins ce qu'en dit François I, dans ses lettres de rémission, ou de commutation de peine.

Diane étoit veuve de Louis de Brezé, et elle avoit au moins quarante ans lorsque le roi Henri II, qui n'en avoit que dix-huit, en devint éperduement amoureux.

Sa beauté résista à l'épreuve du temps; Diane ne fut jamais malade; elle ne se lavoit qu'avec de l'eau de pluie, ne se servoit d'aucune pommade, ni d'aucun des moyens que les femmes emploient,

Pour réparer des ans l'irréparable outrage.

Elle avoit quarante-huit ans quand Jean Cousin fit ce portrait dont les formes sont si belles ; elle conserva la régularité de ses traits jusqu'à son dernier moment. « Je la vis six mois avant sa mort, dit Brantôme, si belle encore que je ne sache cœur de rocher qui ne s'en fût ému ; elle avoit alors 67 ans ».

Les Catholiques ont dit trop de bien de Diane de Poitiers ; les Protestans en ont dit trop de mal. Elle mourut à Anet en 1566.

Les vitraux supérieurs et les peintures des voûtes portent partout la devise du croissant, que Henri II avoit prise par amour pour elle ; ses chiffres et ceux du roi sont entrelacés dans les vitraux et les voûtes, avec des cors de chasse, des chiens, des croissans et des cornes d'abondance. J'ai fait dessiner, *Planche IX*, *fig.* 2 et 3, deux panneaux de boiseries, où ces chiffres sont élégamment tracés.

Les autres vitres portent les portraits de François I, de Henri II, du duc de Guise et du connétable de Montmorenci ; celui du cardinal de Lorraine y étoit aussi, mais il n'existe plus.

Le portrait de François I, *Planche VI*, *fig.* 6, ressemble beaucoup à celui que j'ai déjà publié d'après les vitraux des Célestins ; il est également à genoux, et, comme les trois autres figures, dans le grand habit de l'ordre de Saint-Michel, avec la fraise, le collier et le grand manteau.

Le manteau de Henri II, *Planche VI*, *fig.* 7, offre quelque différence par la manière dont il est ouvert sur le côté, et la pièce d'étoffe qui flotte sur le dos.

La *figure* 4, *Planche IX*, est celle du duc de Guise, le Balafré ; il est à genoux, comme la figure précédente, devant un prie-Dieu, sur lequel il y a un livre et un trophée d'armes ; en face de lui, on voit un bouclier chargé d'une croix de Lorraine (68) ; en face est l'écusson de cette maison portant en chef de quatre royaumes, Hongrie, Naples, Jérusalem et Arragon, et en pointes, de quatre

(68) La croix de Lorraine a été ainsi nommée, parce que les ducs de cette maison l'ont portée dans leurs armes ; on la voit sur les armoiries de René, duc de Bar, dans la Sainte-Chapelle de Dijon. On la nommoit autrefois, croix patriarchale : c'est une croix double dont chaque montant a une seconde traverse au tiers de sa longueur.

VINCENNES. 61

duchés, d'Anjou, de Gueldres, de Juliers et de Bar, et sur le tout, celui de Lorraine (69). Ces armes sont supportées par deux aigles accolés d'une couronne d'or, et l'estomach chargé d'une croix patriarchale, selon l'usage de cette maison.

Le dernier portrait est celui d'Anne de Montmorenci (70); il ressemble, pour le costume, à celui de Henri II. Ses armoiries dont le champ est d'or, a la croix de gueules, cantonnée de seize alérions d'azur (71), sont supportées par deux anges. Il n'est pas extraordinaire que les nobles n'aient pas cru cette auguste fonction indigne des anges; on en voit sur les tombeaux qui leur présentent un livre, qui leur tiennent un coussin sous la tête; enfin, le cardinal de la Rochefoucauld, à Sainte-Geneviève, en a un qui lui porte la queue.

SACRISTIE.

Cette chapelle est accompagnée de deux sacristies fort bien voûtées; les ornemens sont assez beaux: les plus anciens viennent de la chapelle de Viviers. Le trésor étoit peu considérable: on y remarquoit cependant une croix d'or, au-dessous de laquelle étoit un reliquaire surmonté d'une couronne d'or qui contenoit un morceau de bois de la vraie croix.

La pièce la plus curieuse de la sacristie, c'est la cuvette que j'ai fait graver, *Planches X & XI*, et qui est connue sous le nom de baptistère de saint Louis.

(69) Les armes de Lorraine sont une bande de gueules chargée de trois alérions d'argent. Ce fut Godefroi de Bouillon, un des ducs, qui les adopta en mémoire, disent les historiens, de ce que, d'un seul coup de flèche, il avoit enfilé trois oiseaux, en tirant contre une des tours de Jérusalem, appellée, la Tour de David. *Palliot, science des Armoiries*, page 50.

(70) Anc. nation., Art. III, page 73.

(71) *Ibidem*, page 73. Le nombre des alérions qui cantonnent cette croix est varié. Bouchard premier en avoit mis quatre, en mémoire de quatre enseignes impériales qu'il avoit gagnées à la défaite de l'armée des Saxons et des Danois, commandée par l'empereur Othon. Mathieu II, ayant gagné douze enseignes à la bataille de Bovine, Philippe-Auguste voulut qu'il augmentât le nombre de ses alérions de quatre, ce qui le porta à seize. La croix qui étoit d'argent, fut alors changée miraculeusement en une croix de gueules, *Science des armoiries*, page 19.

LE BAPTISTÈRE DE S. LOUIS.

LE nom sous lequel ce vase est connu, n'est pas exact ; car on appelle ordinairement baptistère, le lieu séparé de l'église où sont placés les fonds baptismaux, et non pas les fonds baptismaux eux-mêmes.

Ce vase est rond, très-creux, et ressemble à un vaisseau pour faire cette espèce de pâtisserie qu'on appelle *un flanc* ; il est de cuivre, et damasquiné en argent, genre de travail que nous avons appris des orientaux de la ville de Damas ; ainsi que son nom l'indique, et qui consiste à ciseler le cuivre et à remplir tous les vides avec de l'argent ou de l'or artistement coulé ou enchâssé.

Piganiol prétend que ce bassin (72) fut fait pour le baptême de Philippe-Auguste, en 1166 ; l'opinion la plus commune est, qu'il fut fait, en 897, chez les Sarrasins. Il est plus naturel de penser que ce vase fut rapporté par saint Louis, dans une de ses premières croisades, et qu'il le donna à la Sainte-Chapelle de Vincennes. Le nom de Baptistère de saint Louis, sous lequel il est connu, et les Chrétiens persécutés par les Mahométans qu'on remarque dans les figures, fortifient cette conjecture ; sans cela, on pourroit donner à ce vase une antiquité plus reculée, et dire qu'il étoit au nombre des curiosités envoyées à Charlemagne par le calife Aaron Raschild, dont plusieurs sont encore conservées dans le trésor de Saint-Denis et ailleurs.

Sans assigner une époque précise à la fabrication de ce vase, on peut donc assurer qu'il a été fait du temps des croisades.

Le fond de ce vase, *Planche X*, *fig.* 1, est parsemé de petits poissons, ce qui prouve qu'il étoit destiné à y mettre de l'eau, probablement pour des ablutions ; les petits poissons y étoient placés pour avoir l'air de nager dans l'eau qu'il contenoit.

Il y a ensuite un cercle intérieur, composé de petites pyramides qui ont la forme de belemnites (73).

Sur une autre bande, on remarque différens sujets : dans deux médaillons, on voit un empereur tenant un vase, et auprès de lui

(72) Tom. IX, pag. 508.
(73) Espèce de pierres coniques, appelées aussi pierres de foudre.

deux figures, dont l'une tient un sabre, l'autre un livre; aux côtés opposés, on voit un écusson prêt à recevoir des armoiries; cet écusson, et les fleurs-de-lys dont je parlerai bientôt, ont été placés après le reste, et probablement lorsque ce vase eut été apporté en France. Ce sont ces écussons qui ont remplacé les figures que je viens de décrire, et qui étoient encore répétées.

Entre ces médaillons et ces écussons, on voit des chasses et des combats.

Un autre cercle est composé d'une suite de chiens courans; enfin, le tout est terminé par une bordure.

L'intérieur du vase est encore plus remarquable, ainsi qu'on peut le voir, *Planche X, figure 2*, où j'ai fait dessiner le vase de côté. On y voit une inscription arabe dont il est impossible de tirer aucun parti pour l'explication du monument.

M. Langlès, jeune littérateur, très-versé dans les langues orientales, l'a traduit ainsi :

Opus Mohammedis, filii Abzeny, condonatio sit illi (peccatorum)

Ouvrage de Mohammed, fils d'Abzeny, qu'il obtienne le pardon (de ses fautes).

J'ai fait dessiner à part cette inscription, *figure 3*.

Comme les figures méritent d'être examinées plus en détail, je les ai fait dessiner séparément, *Planche XI*.

On voit d'abord le cercle des chiens courans, qui est sur les tranches; puis un autre cercle composé de petites pyramides semblables à celles du cercle intérieur.

Ensuite, différentes espèces d'animaux sauvages : un chacal (74), une antelope, un tigre, un cerf, un éléphant, une licorne (75), un chameau, etc.

La suite de ces animaux est interrompue par les fleurs de lis qui, comme je l'ai dit, ont été ajoutées depuis la fabrication du vase.

(74) Le Thos des anciens : *Dissertation sur le Thos*, par A. L. Millin de Grandmaison, Journal de Physique, Décembre 1787.

(75) Les Arabes croient, comme les anciens, à l'existence de cet animal, que, selon M. Sparman, on retrouveroit peut-être dans l'intérieur de l'Afrique.

Les figures que l'on voit ensuite, sont encore plus remarquables que celles de la partie intérieure du vase.

Dans le premier rond, on voit un cavalier arabe que l'on reconnoît à son turban dont l'extrémité est flottante, à son carquois sculpté, sur-tout à ses larges étriers qui sont absolument semblables à ceux dont se servent encore les Arabes modernes; enfin, au harnois de son cheval, sur-tout à la grosseur du mors.

Ce cavalier est armé d'un arc, et perce d'une flèche une bête féroce qui ressemble à un léopard. Cette ressemblance est d'autant plus vraisemblable, qu'il ne seroit pas étonnant que l'auteur, d'après l'inspection des bannières anglaises, eût voulu désigner ces insulaires sous l'emblême de cet animal. Un prince chrétien, la tête nue, (marque distinctive pour les francs) est à genoux devant ce cavalier; un arabe pèse de la main gauche sur la tête du chrétien; sa droite est armée d'un sabre : trois autres arabes, différemment armés, se tiennent derrière. Ces quatre arabes sembleroient indiquer le nombre d'années qu'il en a coûté aux sultans pour chasser les francs. Cette idée m'a été suggérée par la vue de l'animal emblématique dont chacun d'eux est accompagné. En effet, on sait que la souris, le lièvre, le chien et le coq sont les quatre caractères des douze années qui composent le cycle tartare, usité alors par les maîtres de la Judée et de la Syrie, tartares d'origine.

> Et je vais donc apprendre à Lusignan trahi,
> Qu'un *Tartare* est l'époux que sa fille a choisi (76).

Un François avec sa soubreveste, monté sur un cheval dont le caparaçon est très-orné, enfonce sa lance dans le ventre d'un ours renversé, qui désigne sans doute les Tartares; cinq françois bien reconnoissables à leur costume, lui présentent différens objets; le dernier porte un vase chargé de la même inscription arabe que celle ci-dessus.

Le premier rond inférieur présente un cavalier arabe, armé d'une massue; devant lui un chrétien profondément incliné, et tendant la main à un jeune enfant, semble attendre le coup de hache que lui prépare un arabe.

(76) Voltaire.

Dans

Dans le quatrième rond, on voit un tartare qui perce un dragon de sa lance; trois autres tartares, loin de ce rond, sont prêts à partir pour la chasse : l'un tient un tigre enchaîné, et sans doute apprivoisé, qu'il mène en lesse, l'autre un oiseau sur le poing, l'autre un chien (77).

Au-dessous de ces figures, il y a un cercle d'animaux et de fleurs de lys, semblable à celui déjà indiqué.

On remarque, sur les habits de plusieurs cavaliers, des inscriptions arabes, mais elles ne signifient pas autre chose que celle que j'ai déjà figurée et expliquée.

M. Bertereau, qui a fait une étude particulière de tout ce que les Arabes ont écrit sur les croisades, et d'autres orientalistes n'ont rien pu découvrir sur ce monument qui n'a jamais été publié, et qui donnera peut-être lieu un jour à quelques éclaircissemens pour l'histoire.

Il est à desirer que ce précieux monument soit conservé, et ne périsse pas comme tant d'autres qui ont déjà coulé dans les creusets nationaux.

Ce vase servoit de cuvette à baptiser dans la Sainte-Chapelle, pour la paroisse Saint-Martin; il a servi souvent, en France, au baptême des enfans des rois et des princes du sang, et on l'a fait venir jusqu'à Fontainebleau pour cet usage.

LE NOUVEAU CHATEAU.

Son Histoire.

J'ai laissé l'histoire de l'ancien château à l'époque où le nouveau fut construit, parce que, depuis cette époque, c'est dans ce dernier que se sont passés tous les événemens arrivés à Vincennes.

Louis XIII en posa la première pierre, le 17 août 1610. Cette pierre est sous l'angle du côté du parc; on y a gravé ces mots :

(77) Cette explication m'a été fournie par M. Langlés, savant orientaliste, à qui nous devons la Grammaire et le Dictionnaire Tartare Manchoux, et plusieurs traductions d'Ouvrages arabes et tartares.

VINCENNES.

En l'an premier du règne de Louis XIII, roi de France & de Navarre âgé de neuf ans, & de la régence de Marie de Médicis, sa mère. 1610.

Au-dessous sont les armes du roi et de la reine sa mère. Aux quatre coins, le roi mit une médaille où est la même inscription : savoir, deux d'or, et deux d'argent doré : à l'assise de cette première pierre, le duc de Sully donna au roi la truelle d'argent, un des seigneurs qui l'accompagnoit lui présenta le marteau, et un autre lui tenoit l'auge d'argent où étoit le mortier.

Louis XIII se plaisoit beaucoup dans cette demeure. Les bâtimens furent continués avec ardeur. Il y rendit plusieurs ordonnances, et y venoit souvent avec le cardinal Mazarin qui y mourut (78).

Louis XIV fit continuer les travaux ; il s'y rendoit fréquemment, et y donnoit des fêtes. C'est à Vincennes que l'opéra a pris naissance.

Jean Baïf (79) est le premier auteur qui ait tenté en France l'accord de la poésie et de la musique, à l'exemple des Grecs et des Latins. Il voulut introduire des vers composés de dactyles, de spondées et d'iambes, quoique le génie de notre langue se refusât à cette innovation. Il établit, avec Joachim Thibaut de Courville, une académie de musique, que Charles IX autorisa par ses lettres-patentes, et dont il se déclara le protecteur et le premier auditeur. Henri III les protégea aussi ; mais Baïf étant mort en 1592, cette académie finit avec lui.

Depuis cette époque jusqu'en 1659, aucun poëme n'avoit été mis en musique. L'abbé Perrin, introducteur des ambassadeurs auprès de Gaston de France, duc d'Orléans, hasarda, cette même année, une pastorale, que Cambert (80), organiste de Saint-Honoré, mit

(78) *Suprà*, page 55.

(79) Baïf, fils naturel de l'abbé de Grenetière, étoit né à Venise, en 1532. Il avoit fait ses études avec Ronsard & Cammelin. Il offroit, dans ses vers, un mélange barbare de mots tirés du grec & du latin. Ses poésies ont été imprimées en 1532. 2 vol. in-8°.

(80) Cambert étoit surintendant de la musique d'Anne d'Autriche. Il a la gloire d'avoir, le premier, donné des opéra en France. Mais Lully ayant éclipsé sa réputation, & obtenu le privilège de l'opéra, en 1672, Cambert passa en Angleterre où il mourut. Charles II le fit surintendant de sa musique : il conserva cette charge jusqu'à sa mort. Il reste de lui quelques opéra, & quelques divertissemens.

en musique. Cette pastorale fut répétée à Issy, avec succès. Louis XIV la fit représenter sur le théâtre du château de Vincennes, et il assista à ce spectacle avec la reine et toute la cour. Les acteurs, encouragés par le roi lui-même, s'associèrent le marquis de Sourdac, homme très-riche, et grand machiniste. Ils obtinrent, le 28 juin 1669, des lettres-patentes qui leur permettoient d'établir, dans Paris et dans les autres villes du royaume, des académies de musique; et telle a été l'origine de l'opéra.

Ce fut dans le parc de Vincennes que Louis XIV prit de l'amour pour la tendre la Vallière. Elle s'y promenoit le soir avec trois de ses compagnes, et s'y croyoit seule. La conversation tomba sur un ballet. Les trois compagnes de la Vallière louèrent plusieurs de ceux qui avoient dansé. Peut-on voir ces hommes, s'écrie la Vallière, quand ils sont auprès du roi! Ce prince sentit tout le charme d'être aimé pour lui-même, et l'amour-propre prépara son cœur à l'amour.

Louis XIV aimoit à donner des fêtes à Vincennes. Le 12 d'octobre 1663, il y eut un feu d'artifice dont la machine étoit en forme de rocher, sur lequel s'élevoit une pyramide soutenant une couronne royale, le tout embelli de figures et de chiffres remplis d'artifices, accompagné de girandoles et de fusées : pour prélude, il se fit une course de têtes, par quatre hommes uniformement vêtus, qui étoient dans des machines ressemblantes à des chevaux, accompagnés de trente autres, armés de lances et de dards, à la reserve de quatre, équipés en géans, qui portoient des flambeaux : après qu'ils eurent emporté ces têtes, dont il s'épancha diverses sortes de feux, ainsi que de leurs chevaux et de leurs armes, cinq animaux sortirent d'autant de cavernes du pied du rocher, et escarmouchèrent contre les géans, en jettant encore beaucoup de feux, les uns et les autres en étoient remplis; et enfin tout le corps de la machine en répandit une si prodigieuse quantité, qu'elle produisit un nouveau jour, et par leurs différens effets, ils divertirent beaucoup le roi et la reine.

Les ambassadeurs du roi de Siam arrivèrent à Vincennes, le 29 juin 1686; une foule de curieux accourut pour les voir. Le troisième ambassadeur refusa de coucher dans la chambre qui lui étoit préparée, parce qu'elle étoit au-dessus de celle du premier ambassadeur,

porteur de la lettre du roi de Siam au roi de France, et que son devoir lui imposoit, disoit-il, d'être toujours au-dessous de cette lettre. Ce rafinement de bassesse étoit bien digne de l'esclave d'un despote asiatique.

Louis XIV, dans son codicile, daté du 13 avril 1715, ordonna aussi-tôt après sa mort, de mener le jeune roi à Vincennes, *l'air y étant très-bon* (81).

Louis XV y reçut les ambassadeurs. Le conseil de régence s'y tint le 23 septembre.

Le 28 novembre, le régent présenta au roi un sellier, né dans le diocèse de Toul, et demeurant à Châteaudun, âgé de 114 ans, encore bien portant et vigoureux.

La reine douairière d'Espagne vint habiter le château de Vincennes, le 1^{er} juillet 1725. Cette reine partit le 26 décembre 1727, pour faire sa résidence au Luxembourg.

Enfin ce château est actuellement devenu domaine national.

DESCRIPTION DU CHATEAU NEUF.

L'entrée du château neuf est du côté du bois ; c'est une suite de quatorze arcades rustiques, formant une galerie couverte, et fermées par des grilles. Les entre-deux forment des niches occupées par des statues de marbre ; dans le milieu est la porte en arc de triomphe.

Cette porte, du côté extérieur, est d'un genre mixte, moitié moderne, moitié gothique, voyez *Planche XII* ; mais du côté de la cour, sa face présente un ordre dorique, formé de six colonnes, engagées avec des bas-reliefs et des statues de marbre.

Cette porte a été construite par le Veau, suivant un nouveau système, pour accomplir les colonnes doriques. Les règles de l'art y sont très-exactement observées : Elle est ornée de deux beaux bas-reliefs de marbre. Les ornemens et ces bas-reliefs ont été sculptés par Abraham Van-Obstal (82), Housseau et Philibert Bernard. Voyez *Planche XII, fig.* 1.

(81) L'air de Vincennes est en effet le plus sain que l'on puisse respirer : il est très-ordinaire d'y voir des centenaires.

(82) Ce sculpteur avoit un grand talent pour les bas-reliefs ; il travailloit supérieure-

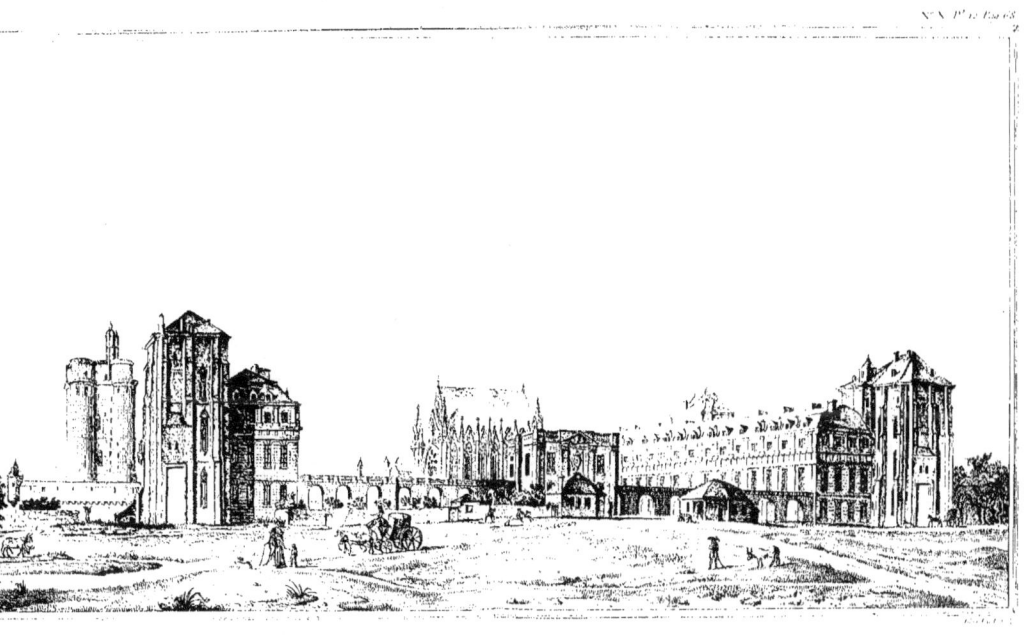

VUE DU CHATEAU DE VINCENNES COTÉ DU PARC.

L'artiste a placé sur la même planche, *fig.* 2, le dessin extérieur de la porte du côté du village. Cette tour gothique, appellée la tour du Diable, est d'un assez bel effet, et contraste bien avec la première.

Ce château est composé de deux grands bâtimens uniformes, placés en face l'un de l'autre, et auquel on communique par les galeries que je viens de décrire.

L'aîle gauche, en entrant par l'arc de triomphe, est un bâtiment double, orné d'un ordre dorique en pilastre ; les dedans ont de la grandeur et de la beauté ; l'appartement du roi est sur le petit parc ; sur la cour royale, est celui de la reine Marie-Thérèse d'Autriche, femme de Louis XIV : à droite du même corps-de-logis sont ceux du dauphin et de la dauphine. L'appartement du roi, composé de cinq pièces, a été peint par Champagne, aidé de son neveu.

Louis XIV indiqua à cet artiste, pour les sujets à peindre, la paix des Pyrénées, et son mariage avec Marie-Thérèse d'Autriche, infante d'Espagne. Après la salle des gardes, qui est la première pièce, vient la salle à manger, ornée de quatre frises des batailles d'Alexandre, peintes par le Manchole. Dans la salle du trône, le roi paroît sous la figure de Jupiter, ordonnant à la France d'embrasser la paix. Tous les arts personnifiés embellissent cette composition ; plusieurs de leurs attributs sont placés dans la frise, et désignés par des figures de grandeur naturelles, qui tiennent les chiffres du roi et de la reine.

Au plafond de la chambre à coucher, on voit Jupiter et Junon ; et dans un petit cabinet, des enfans qui supportent les chiffres du roi et de la reine.

De la salle des gardes, on entre dans l'appartement de la reine. La première pièce, nommée la salle des pages, est ornée de quatre paysages, et d'une marine de Borzon ; ensuite est la salle des dames de la reine. Le même peintre y a peint douze petits paysages avec des marines dans la frise.

Le plafond de la salle du concert est magnifique. Le milieu repré-

ment l'ivoire. Cet excellent artiste ayant eu une contestation avec une personne qui ne vouloit pas lui payer son ouvrage, l'avocat général Lamoignon soutint, avec beaucoup d'éloquence, que les arts libéraux n'étoient pas asservis à la rigueur de cette loi.

sente la reine sous la figure de Vénus, qui donne ses ordres à Mercure ; les grâces la suivent, et Iris l'accompagne. Au-dessous est le grouppe de Zéphyrs et de Flore. Les quatre morceaux qui l'environnent ont été peints d'après les pièces de tapisserie qui semblent avoir été attachées au plafond ; leurs sujets sont l'enlèvement d'Europe, Mars et Vénus, Apollon et Daphné, Hercule et Omphale. A côté de ces tableaux, diverses figures jouent des instrumens ; quatre camayeux en encoignure terminent cette belle composition.

Dans le sallon, on voit la reine soutenue par Mercure, qui lui montre Jupiter ; un génie aîlé semble aller au-devant d'elle et lui tendre les bras ; différentes divinités sont peintes sur le plafond ; les chiffres du roi et de la reine occupent les encoignures ; des figures aîlées leur servent de support ; d'autres prennent des fleurs dans des corbeilles peintes par Baptiste.

Au plafond de la chambre à coucher, sont Vénus et l'amour endormis : le petit oratoire de la reine offre la vie de sainte Thérèse, représentée par de Sève, sur les lambris, dans des cartouches de fleurs.

Les deux galeries découvertes, et l'arc de triomphe, dans le massif duquel on passe, servent de communication à l'appartement de la reine-mère, dont la chambre à coucher a une entrée sur cette galerie.

La salle des gardes est peinte en fleurs et dorures ; dans la salle à manger paroît le Temps, qui soutient un jeune prince, et le remet entre les mains de l'innocence ; des enfans sculptés accompagnent ce tableau ; et quatre bas-reliefs achèvent de remplir ce plafond.

Au plafond de la salle du conseil, qui est très-bien dorée, on remarque aux encoignures les quatre parties du monde, avec deux petits tableaux d'enfans qui tiennent des fleurs ; et au milieu, la Prudence et la Paix.

On voit dans le cabinet d'assemblée, un prince soutenu par des génies, dont le plus grand s'avance vers lui, pour le couronner ; les lambris présentent treize morceaux de Borzon.

Au plafond de la chambre à coucher, sont les trois vertus théologales, peintes par Dorigny, et huit petits tableaux de Borzon, dans les lambris. L'oratoire de la reine, qui a vue sur le parc, est tout

STATUES ANTIQUES DU CHÂTEAU DE VINCENNES

doré, ainsi que le cabinet de toilette, donnant sur la cour de derrière.

L'appartement de Monsieur et de Madame est dans ce même corps-de-logis, et l'escalier est commun à celui de la reine-mère. La salle des gardes est belle et spacieuse, peinte par compartimens et à fleurs. Le plafond de la salle à manger représente plusieurs sujets d'histoire, avec le chiffre de Monsieur, couronné.

Le salon est superbement doré, et le plafond, fait à compartimens, est orné de plusieurs nymphes qui folâtrent. On voit, dans la chambre à coucher, le portrait de Monsieur, dans un médaillon soutenu par la renommée, avec cette légende : *Non nisi grandia canto*.

Enfin le cabinet, qui est très-vaste, est peint par Champagne, et représente Mars et Bellone.

Les appartemens de la reine mère, du dauphin et de la dauphine, de Monsieur et de Madame, sont séparés par des retranchemens, et coupés par des entresols qui les déshonorent et dégradent les superbes peintures que le public ne peut voir.

Toute l'aîle où sont les appartemens du roi et de la reine, est voutée sous le premier plancher; l'aîle gauche ne l'est que sous le salon de la reine-mère.

Le grand escalier du roi, est un morceau d'architecture rare et hardie; il est digne de la curiosité du public, sur-tout par la voussure, par la hauteur de la cage, et la longueur des marches.

STATUES ANTIQUES DE VINCENNES.

DANS les niches de la galerie qui joint les deux aîles du château neuf on avoit placé quelques figures antiques de marbre. Ces figures, dont la plupart avoient déjà été restaurées, sont dans un état affreux de dégradation. Je les ai fait graver, *Planche IV & XIII*. Comme la plupart n'ont pas d'attributs, elles sont inexplicables.

BOIS DE VINCENNES.

AU mois de juin 1728, M. l'abbé Chevalier fit présent à dom Bernard de Montfaucon, d'une pierre portant une inscription donnée par un chanoine de Saint-Maur-les-Fossés, qu'il avoit trouvée dans le bois de Vincennes. Ce monument est actuellement à la bibliothèque de Saint-Germain-des-Prés.

Dom Bernard de Montfaucon lut, en 1734, un mémoire sur cette inscription (83), mais il n'en donna pas la description. C'étoit, dit l'abbé le Bœuf (84), une pierre plate, d'environ un pied en carré; elle paroît avoir été faite pour être incrustée dans le mur ou sur une porte (85); elle est composée de sept lignes; les lettres ont plus d'un pouce dans les premières lignes, et vont en diminuant à mesure qu'on approche de la fin. Il y a un point après chaque mot.

COLLEGIUM.
SILVANI. REST
ITUERUNT. M.
AURELIUS. AUG.
LIB. HILARUS.
ET. MAGNUS. CRYP
TARIUS. CURATORES.

Montfaucon a lu ainsi cette inscription.

Collegium Silvani restituerunt Marcus Aurelius, Augusti libertus Hilarus et Magnus Cryptarius Curatores.

Marcus Aurelius, affranchi d'Auguste, surnommé Hilarus, et Magnus Cryptarius, Curateur, ont rétabli le collège de Silvain.

Le nom de Marcus Aurelius marque qu'il étoit affranchi de Marc Aurèle, qui régna depuis l'an 161 de J. C., jusqu'en l'an 180, et que ce rétablissement du collège de Silvain a été fait sous cet empereur.

(83) Académie des Belles-Lettres, Tom. XIII, pag. 429.

(84) Hist. du Dioc. de Paris. Tom. V, part. 2, pag. 103.

(85) Elle avoit été trouvée vers l'an 1725, par terre, dans le bûcher de l'abbé Chevalier, comme pierre inutile. Ce bûcher faisoit partie de la grosse tour canoniale. Il falloit qu'elle eût été incrustée précédemment dans cette tour ou ailleurs, à Saint-Maur.

L'abbé Châtelain a écrit, dans son voyage manuscrit, qu'après avoir visité, vers l'an 1680, les curiosités de la Collégiale, il avoit vu, sur un marbre blanc, cette inscription : *Collegium Silvani.* Le Bœuf, Hist. du Dioc. de Paris Tom. V, part. 11 pag. 104. il est plus naturel de penser que cette pierre fut trouvée isolée, et qu'elle avoit appartenu au temple de Silvain.

Le

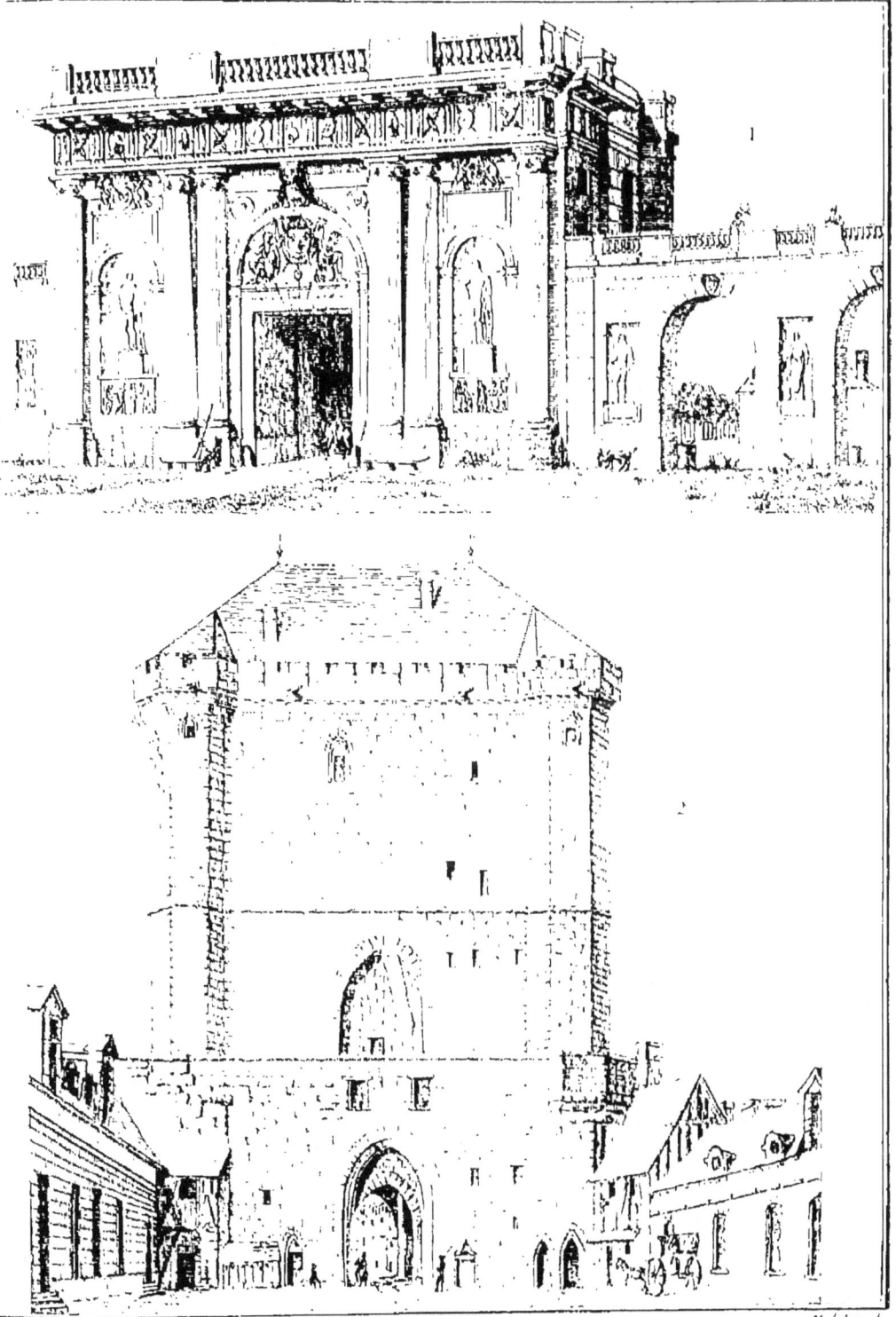

Le second Curateur, appellé Magnus, est surnommé *Cryptarius* (86).

Le collège de Silvain (87) étant tombé en décadence fut donc rétabli au bois de Vincennes, du temps de Marc Aurèle, probablement dans la partie de la péninsule formée par la Marne.

Après le règne de Constantin, les fausses divinités ne purent subsister, ou furent mal entretenues. Les Francs, parvenus dans les Gaules, s'emparèrent de tous les temples du paganisme, déserts et inhabités. Après la conquête de Paris, Clovis les regarda comme biens du domaine de la couronne. Le culte de Silvain dut alors cesser entièrement dans la forêt *Vilcenia* (le bois de Vincennes), sur-tout lorsque les rois l'eurent choisi pour y prendre, de préférence, le plaisir de la chasse.

Vincennes ne fut d'abord guère connu que par le bois de ce nom. Un titre de 847, dit que ce bois dépendoit de la paroisse de Fontenay (88).

En 1035, Henri Ier permit aux moines de Saint-Maur, de prendre, pour leur cuisine, du bois de la forêt du fisc royal, contigu à leur monastère (89).

En 1075, Philippe Ier fit don, à l'abbaye de Saint-Magloire, de deux charges d'âne de bois mort (90), pris à Vincennes (91).

En 1147, l'abbaye de Montmartre pouvoit y prendre une charretée de bois mort (92).

(86) Ce nom ne se trouve nulle part. Il indique sans doute un office. On appelloit *Crypta* une voute ou cave; le cryptarius étoit, probablement, celui qui en avoit l'administration et le soin. Il y avoit en effet des cryptes ou sous-terreins dans le bois de Vincennes. Il en restoit encore un, il y a cent ans, appellé la cave de Saint-Félix.

(87) Le mot collège indique une société, une confrairie. Celui de Sylvain étoit du nombre des collèges sacrés; les temples et les biens consacrés à ce dieu, étoient ordinairement dans les bois. Il étoit représenté entre des arbres, tenant une serpe, et portant une branche de pin ou de cyprès: de-là vient qu'on l'appelloit Dendrophore. Voyez, sur la constitution de ce collège, les mémoires de l'Académie des Belles-Lettres, Tom. XIII, pag. 435.

(88) Baluze, Capitul. Tom. II. Pub.
(89) *Est Autographo in tabula S. Mauri.*
(90) *Chartula. S. Magl. Bibl. Reg.*
(91) *In Silva quæ dicitur Vilcenia duæ summæ asininæ.*
(92) Hist. de Paris. Tom. III, pag. 62. col. II. *Hist. S. Martini.* pag. 329.

Philippe Auguste fit, en 1190, un échange avec les moines de Saint-Martin, pour le droit qu'ils avoient d'y prendre du bois (93).

En vertu d'une charte de Louis VII, les lépreux de Saint-Lazare de Paris pouvoient y prendre la charge d'un cheval, chaque jour.

Il faut croire que, depuis l'an 847, auquel l'évêque et l'église de Paris, comme seigneur de Fontenay, jouissoient d'une portion de forêt dans ce territoire, il s'étoit fait quelque échange entr'eux et le roi, de qui, sans doute, ces biens leur étoient venus : car, on ne voit pas, depuis bien des siècles, que l'église de Paris possède rien à Vincennes, qu'elle puisse dire provenir de ses anciens fonds.

En 1164, Louis VII déclara qu'il donnoit aux religieux de Grammont, toute la partie de ce bois, avec le fonds de terre qui étoit entourée de fossés, sans dire si c'étoit lui ou un de ses prédécesseurs qui eût fait faire ces fossés.

En 1183, Philippe Auguste, son fils, fit fermer ce bois de fortes et épaisses murailles. Avant ce temps, il étoit ouvert à tous les passans. Henri, roi d'Angleterre, lui envoya des cerfs, des daims, et d'autres bêtes fauves de ses forêts de Normandie et d'Aquitaine, pour les y mettre.

Philippe-le-Hardi, fils de saint Louis, donna des accroissemens au parc, par quelques acquisitions, faites en 1274. Il eut, du chapitre de Saint-Marcel, soixante-douze arpens de terre, sur lesquels ce chapitre avoit deux tiers de la dîme, et le curé de Charenton l'autre tiers : il donna en compensation, à ces chanoines, un muid d'avoine, à prendre sur son grenier, à Paris.

Depuis cette clôture, Philippe Auguste acheta encore, l'an 1211, des religieux de Grammont, quelques bois situés vers les nouveaux fossés, et même ces fossés neufs, pour le prix de 1000 livres.

En 1373, 1374 et 1375, Charles V acquit beaucoup de terres, pour l'augmentation de la garenne.

Ce parc a quatorze cents soixante-sept arpens d'étendue ; c'est une futaie mêlée de chênes, de charmes et d'ormes.

(93) Hist. de Paris. Tom. III, pag. 55. *Hist. S. Martini.* pag. 34.

VINCENNES.

Ce fut Philippe Auguste qui, en 1183, fit fermer ce parc de fortes et épaisses murailles (94). Rigord, auteur contemporain, assure qu'avant ce temps, ce bois étoit ouvert à tous les passans. Comme les historiens donnent, au mur de cette première clôture, la qualification de très-fort, c'est indubitablement celle qui n'est plus reconnoissable que par les vestiges éminens qui en restent, et qui sont couverts de gazon. Les paysans les appellent le dos d'ane. Il en subsiste encore des portions considérables entre le château et Saint-Maur. Ces vestiges prouvent que ces murs étoient épais de quatre à cinq pied. Ces dos-d'ânes ne sont donc point, comme quelques personnes l'ont prétendu, des restes d'un ancien chemin romain, sur lequel on a fait passer la charrue.

Philippe-le-Hardi fit une nouvelle clôture entre le bois et le hameau de Saint-Mandé. Il y acheta des fossés et des conduits d'eau, qui se déchargeoient dans le vivier, près le même lieu de Saint-Mandé.

Louis XIV fit faire, en 1660, une nouvelle clôture du parc. Il y eut un arrêt du conseil, du 30 juin, portant estimation des terres et héritages compris dans le premier dessin de cette clôture. Dans ce qui étoit du territoire de Charenton, sont mentionnés les chantiers ou cantons, nommés les Loges, les Épinettes, Savigny, les Besançons, situés le long des anciens murs du parc. De plus, le chantier de Bretesche : un grand canton, nommé les Fontaines, et le bout des vignes, autrement la justice de Charenton, les Chantiers des sallons, des limons, des papillons, les moinesses, jusqu'à la Croix boissée; le haut Baillet, les bannières, le clos de la Cerisaie, les Graviers, les Vignes-Blanches, les Haies-aux-Demoiselles, les Gaillardes, butte de Bonheur. Au territoire de Saint-Maur; le bois de Beauté, les Barres, le chemin de la Reine.

En 1731, on coupa et arracha tous les arbres du bois de Vincennes : on partagea le parc, ainsi qu'on le voit, et on y sema

(94) *Muro optimo, muro fortissimo.* Rigord. Guillaume le Breton.

Ce bois fut le premier entouré de murailles et porta seul le nom de Parc jusqu'à François I^{er}, qui fit clorre de mur le bois de Boulogne et celui de Chambord. Avant cette époque, il n'y avoit point en France de semblable clôture.

le gland, d'où sont provenus les chênes qui forment maintenant un taillis.

Avant la même année 1731, on distinguoit le grand parc du faux parc. L'enceinte du faux parc étoit plus petite et plus ancienne, quoique beaucoup postérieure à celle qu'avoit fait construire le roi Philippe Auguste. Elle commençoit à l'endroit où étoit le château de Beauté, en sorte que la porte de Beauté étoit dans ce mur. Elle traversoit ensuite les terres situées entre le bois et Saint-Maur, et s'étendoit du côté du couchant : au milieu de ce mur étoit une porte qui conduisoit à Saint-Maur. Cette enceinte a été abattue en 1731, excepté la porte qui subsiste encore.

On compte aujourd'hui six portes au parc de Vincennes. 1°. La porte au bout de ce qu'on appelle la basse-cour, à l'extrémité du chemin qui vient de Paris au château; 2°. la porte qui va à Fontenay; 3°. celle qui va à Nogent; 4°. celle qui conduit à Saint-Maur; 5°. celle qui entre dans le hameau de Saint-Mandé; 6°. celle qui est au bas de ce hameau, et que l'on nomme la porte du bel-air, nom que porte aussi une maison qui est au même lieu en dehors.

Avant l'an 1731, il y avoit, immédiatement après le parc du château, un mur qui alloit jusqu'à cette porte du bel-air, et qui formoit un parc avec le mur qui règne le long du grand chemin pavé de Vincennes. Ce mur intérieur a aussi été abattu alors, en sorte que le parc de Vincennes comprend aujourd'hui ce petit parc, le faux parc du côté de Saint-Maur, et le petit parc de Beauté.

On commença, vers l'an 1738, un grand travail au bout du parc, vis-à-vis les murs de l'hôpital de la Charité de Charenton. On y abattit le mur du parc, et on y creusa un fossé large, et revêtu de pierres. Cet ouvrage ne fut pas continué.

Sous le règne de Louis XI, il est souvent fait mention de l'étang de Vincennes; il est aussi parlé, dans quelques lettres de 1182, de l'île de Vincennes (95). Peut-être les fossés qui environnoient le bois étoient-ils remplis d'eau; ce qui le faisoit considérer comme une

(95) *Insula de Vicenis.*

espèce d'île, avant la clôture que ce prince y fit faire l'année suivante.

Lorsque les eaux des collines voisines eurent leur libre écoulement dans le bas vallon, il s'y forma un étang, peut-être le même qui subsistoit encore il n'y a pas long-temps; même par un compte de 1470, il y avoit alors au moins deux étangs à Vincennes : ce sont sans doute ces deux pièces d'eau qui furent données par Louis XI, sous le titre d'étang et de vivier du bois de Vincennes, à Olivier le Mauvais, barbier du roi, en 1473. Il étoit alors concierge du château. Il y planta, en 1474, trois mille chênes, dans un parc de deux cents arpens (96).

OBÉLISQUE.

On éleva, en 1731, vers le milieu du chemin qui conduit de Vincennes à Saint-Maur, au centre d'une étoile où neuf routes viennent aboutir, un obélisque d'ordre rustique, surmonté d'un globe, et d'une aiguille dorée, avec deux écussons. On y lit deux inscriptions qui constatent l'époque de la plantation du bois, et des changemens que l'on fit alors.

Sur la face qui regarde le grand chemin, on lit :

LUDOVICUS DECIMUS QUINTUS,

Vincennarum nemus, effectum

Arboribus novis conseri

jussit.

Et sur la face opposée, on lit :

Curante

ALEXANDRO LEFEVRE DE LA FALUÈRE,

aquarum et silvarum Magistro,

An. M. DCC. XXXI.

(96) Sauval. T.

Vincennes.

Village de Vincennes.

Christine de Pisan nous apprend, dans la vie de Charles V, que ce prince avoit eu intention de faire une ville fermée à Vincennes; qu'il y avoit établi en *heauls manoirs* la demeure de plusieurs chevaliers et autres, *les mieux armés*, et leur avoit assigné à chacun une rente viagère. Il voulut aussi que ce bien fût franc de toute servitude et redevance.

Le temps a formé, dans cet endroit, un village, qui consiste aujourd'hui en une grande place carrée entourrée de maisons de tous les côtés, excepté de celui du midi, où est l'une des portes d'entrée de la maison royale. Les bâtimens qui environnent cette grande place se nomment la basse-cour (97). Les bâtimens qui sont derrière ceux-ci, vers la campagne, se nomment la Pissote (98).

Il est difficile de dire ce que signifie le mot Pissote. Plusieurs biens ont été appellés de ce nom, et Sauval n'en a pu découvrir l'origine (99).

Le Bœuf pense que Pissote vient du mot *Pisca*, qui signifioit une chaumière, un mauvais logis (100).

La Pissote peut n'avoir commencée que par une simple chaumière des gardes du bois de Vincennes; elle sera devenue une auberge pour les passans, et ce lieu, après s'être aggrandi, en aura conservé le nom.

Les habitans de cet ancien hameau sont nommés, pour la pre-

(97) *Curia inferrior.*

(98) Le Bœuf Hist. du Dioc. de Paris, Tom. V, pag. 95.

(99) Il y avoit derrière le Temple, la Pissote S. Martin. Un Hôtel de la paroisse Saint-Paul, rue Saint-Antoine, qui fut appellé, en dernier lieu, l'Hôtel de la Reine, étoit nommé auparavant la Pissote de la Reine. Les Cartulaires de L'Évêque de Paris font mention, en l'an 1174, d'un *Guillelmus, de Pissota*. Un canton de vignes de la paroisse de Châtenai, près de Sceaux, est designé par cette expression, *ad Pissotam*, dans le Nécrologe de l'église de Paris. Le censier du prieur de Versailles, place une Pissote à Meudon, vers l'an 1400. Il y a, près de Montfort-l'Amaury, la Pissote de Beines. Le Bœuf, Hist. du dioc. de Paris, Tom. V, part. II, pag. 94.

(100) *Ut genitia nostra bene sint ordinata*, dit Charlemagne, dans son Capitulaire *de Villis*. Cap. 49. *Id est de Casis, Pistis, tuguriis.*

mière fois, dans une charte du roi Jean, du mois de mars 1360, qui les exempte de toutes prises, en se chargeant de faire couler les fontaines au bois de Vincennes, et le ruisseau dans le parc: par d'autres, de 1364, ils sont exemptés de toutes tailles.

La seigneurie de la Pissotte est nommée dans une épitaphe du 15 septembre 1439, sous les charniers de Saint-Paul, où Jean Turquan, bourgeois de Paris, est dit seigneur de la Pissote et de Montreuil.

Les eaux venoient de Bagnolet, et couloient entre les vignes de Montreuil et de la Pissote; ce qui formoit un ruisseau qu'on appelloit *le rus orgueilleux* (101), et le rus de la Pissote. L'abbaye de Saint-Victor, de Paris, avoit un fief dans ce lieu de la Pissote. Elle obtint de Louis XIV la permission de le vendre.

La Pissote n'étoit qu'un hameau et n'avoit qu'une chapelle. Comme les habitans couroient le danger de ne pas recevoir assez-tôt les sacremens, dans les cas pressés, elle fut érigée en succursale, le 4 janvier 1547, du consentement de Nicolas Boisseau, curé de Montreuil, à la réserve des jours solemnels et fêtes de patron. Charles, évêque de Mégare, en fit la bénédiction le dimanche 6 sept. 1551. Le premier curé fut un chanoine de Vincennes, nommé Anselme Larsonneur: Jean Marivel, curé de Montreuil, y consentit, moyennant cent livres de rente, pour l'indemniser lui et ses successeurs, et huit livres à la fabrique de son église.

(101) Le Bœuf, Histoire du Diocèse de Paris, Tome V, part. II, pag. 96.

XI.

ABBAYE DE ROYAUMONT.

Département de Seine et Oise. District de Gonesse. Municipalité d'Anières.

SON HISTOIRE.

L'ABBAYE de Royaumont étoit célèbre de nos jours, par ses richesses, par le luxe de ses religieux, et la magnificence avec laquelle ils recevoient les étrangers de l'un et l'autre sexe.

Elle est située dans une plaine, au milieu des bois, à une lieue et demie de Beaumont-sur-Oise, et à une pareille distance de Luzarches. Son éloignement de Paris, est de sept lieues. On y arrive par la route de Beauvais, que l'on quitte à une demi-lieue au-dessus de Moissel, pour prendre la route particulière de Viarmes ; chemin superbe, qui ne conduit pourtant qu'à un petit village, mais ce village étoit la demeure d'un intendant, M. de Viarmes. Et ce n'est pas le seul, qui, pendant que les peuples souffroient encore la corvée, a baigné la terre des sueurs des malheureux villageois, pour éviter un peu de fatigue à ses chevaux, et pour épargner à sa grandeur l'ennui d'une plus longue route.

Cette abbaye doit sa fondation à la piété prodigue de Louis IX. Ce prince, pour obéir aux volontés de son père, Louis VIII, acheta, des bénédictins de Saint-Martin de Borrene, du consentement d'Ermengarde, abbesse du Paraclet, dont le prieuré de Borrene dépendoit, un bien nommé Cuimont, auprès de Beaumont-sur-Oise ; et il y éleva ce beau monastère de l'ordre de Cîteaux, qu'il appella Royaumont, en latin *Regalis-Mons* (1).

L'ouvrage fut achevé en 1228. Ce prince-religieux fit venir, de Cîteaux, des religieux, les y logea, et les combla de bienfaits.

(1) *Gallia Christiana.* Tom. VIII, pag. 842.

ABBAYE DE ROYAUMONT.

Sept années après, Jean, archevêque de Mitylène, consacra l'église, le 19 octobre 1235, en l'honneur de la sainte Croix, de la Vierge, et de tous les Saints. Le pieux monarque assista, avec toute sa cour, à cette solemnité, et il assigna 500 livres de revenu pour l'entretien de soixante moines dans ce monastère.

Ces religieux n'eurent pas de peine à persuader à saint Louis qu'il devoit beaucoup à l'efficacité de leurs prières : ce prince ajouta de nouveaux dons au premier, pendant ses voyages et à son retour. Ses bienfaits attirèrent, dans ce monastère, un grand nombre de religieux ; et il en trouva 114, à son arrivée en France, qui vivoient alors selon la réforme, mais qui, depuis, se sont bien relâchés de cette première institution.

Non-seulement saint Louis dota cette abbaye, mais dans son impatience de voir achever cette fondation, il visitoit les travaux, pressoit les ouvriers ; on dit même qu'il travailla à l'édification de cette église, de ses mains royales (2). Tandis qu'à la Chine, l'empereur, dans une des plus pompeuses et des plus importantes solemnités, ouvroit, lui-même, avec le soc de la charrue, le sein de la terre, pour exciter ses sujets aux utiles travaux de l'agriculture, seule véritable richesse d'un grand état, Louis IX donnoit, en France, l'exemple de la superstition, et élevoit un palais pour des moines

(2) Encores, comme l'on faisoit un mur en l'abéie de Roiaumont, li benoiez rois, qui demoroit en cel tens en son manoir d'Anières, qui est assez près de ladite abéie, venoit souvent à cete abéie oir la messe & l'autre service, et pour visiter le lieu ; et comme les moines issisoient, selon la costume de leur ordre de Cistiaux, après heure de tierce, au labour, et à porter les pierres et le mortier au lieu où l'on faisoit ledit mur ; li benoiez rois prenoit la civière et la portoit charchiée de pierres, et aloit devant, et un moine portoit derrière ; et ainsi fist li benoiez rois par plusieurs fois au tens devant dit ; et ainsi en ces tens si benoiez rois fesoit porter la civière par ses frères, monseigneur Robert, monseigneur Alfons et monseigneur Challes, et avoit avec chacun d'els un des moines desuz dit à porter la civière, d'une part ; et ce méesme fesoit fere li sainz rois par autres chevaliers de sa compaignie. Et pour ce que ses frères voloient aucunes foiz parler, et crier, et jouer, li benoiez rois leur disoit : « Les moines tienent orendroit silence, et aussi le devons nos tenir ». Et comme les frères du benoiez roy charchassent mout leur civières, et se vosissent reposer et mi la voie, ainçois que ils venissent au mur, il leur disoit : « Les moines ne se reposent pas, ne vous ne vos devez pas reposer ». Joinville, Hist. de saint Louis, pag. 334.

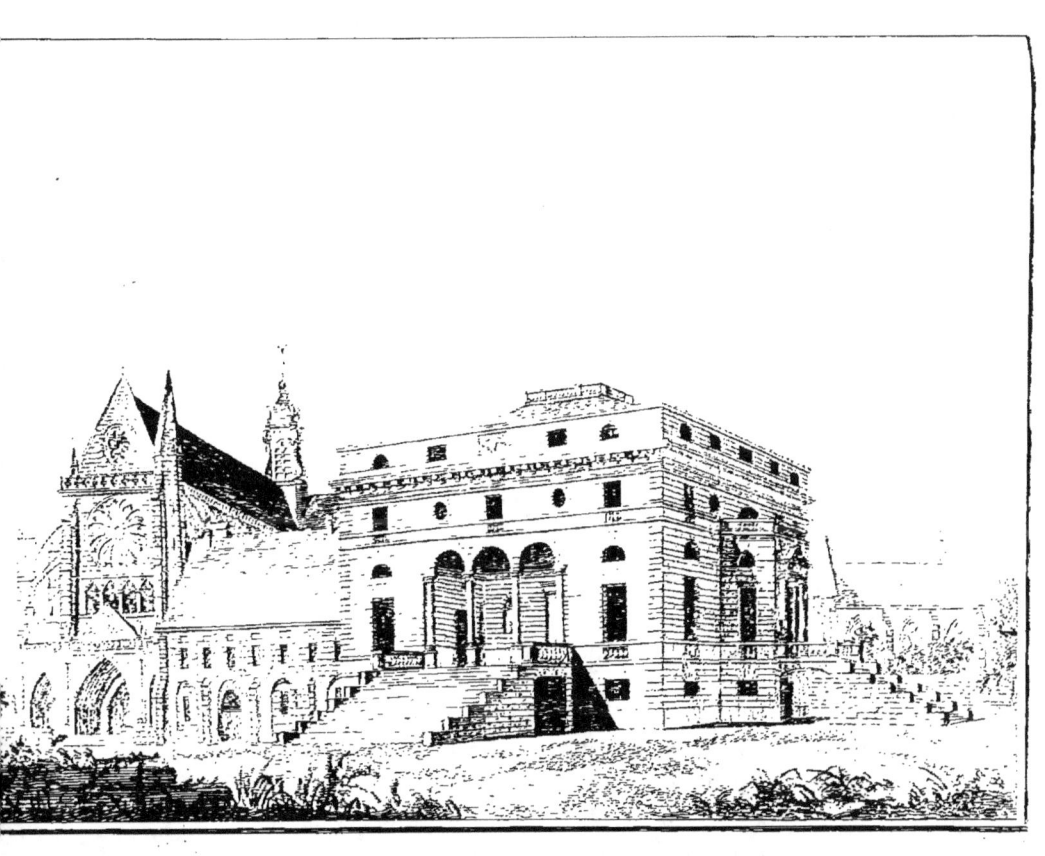
ABBAYE DE ROYAUMONT

fainéans, qui devoient s'engraisser en paix de la subsistance de plus de cinq cents familles.

Ce prince se retiroit souvent à Royaumont, pour s'y livrer tout entier à des exercices de piété. Il y secouroit les malades, et mangeoit au réfectoire, avec les religieux ; il couchoit dans une des chambres du dortoir.

Cette abbaye étoit alors en grande réputation. Les frères et les enfans de saint Louis y furent enterrés, et plusieurs personnes de marque de ce temps y choisirent aussi leur sépulture.

L'empereur des Romains lui donna, en 1240, le chef de saint Jacques le mineur.

Le premier abbé régulier de Royaumont, se nommoit Bartholomée (3).

Lorsque les Anglois se furent rendus maîtres du Royaume, le roi d'Angleterre donna cette abbaye à Ægidius Cupe, le 29 janvier 1421.

Ce ne fut qu'en 1549 que Royaumont devint une abbaye commendataire. Matthieu de Longuejoie a été son premier abbé commendataire, en 1549. Le dernier, à l'époque de la suppression, étoit M. de Balivière.

DESCRIPTION DE ROYAUMONT.

On entre par une belle grille dans une vaste cour. En face, on apperçoit l'antique église ; à côté sont les bâtimens pour les religieux, et à droite, un pavillon à l'italienne, d'un assez mauvais goût, que faisoit bâtir M. de Ballivière, abbé commendataire, connu par son excessive passion pour le jeu. Voyez *Planche I*.

Aux deux côtés de la grille, on voit, à main droite, un petit pavillon moderne, qui servoit de logement au jardinier ; et à gauche, un vieux pavillon gothique, réparé plusieurs fois, mais qui porte des marques non équivoques d'antiquité ; il est du douzième ou du treizième siècle ; c'est la demeure du fermier.

(3) On peut trouver, dans la *Gallia Christiana*, la liste de ses successeurs.

L'ÉGLISE.

L'église est une des plus belles de France : elle a été bâtie en 1228 ; le feu du tonnerre y causa quelques ravages en 1760, et elle fut restaurée en 1761.

Le portail a été reconstruit selon le goût gothique, mais ses sculptures annoncent qu'il est moderne. Il est chargé de chiffres de saint Louis, et de croix de Lorraine, qui indiquent que ces sculptures ont été faites vers 1650, dans le temps que Alphonse de Lorraine, fils de Henri d'Harcourt (4) étoit abbé commendataire de cette maison.

Cette église est magnifiquement bâtie : elle a cent quarante pas de longueur ; la largeur de la nef est de trente-deux pas, le chœur est de soixante-neuf pas de longueur, et la croisée, de soixante-huit pas de largeur. La hauteur de la voûte du milieu de l'église est de quatorze toises. Il y a dans les chapelles, et dans le chœur, cinquante-six stalles hautes, et trente-huit basses (5).

Sa forme est en croix latine (6). Les piliers sont d'une bonne proportion, et la voûte très-élevée et d'une grande hardiesse.

Elle a des bas-côtés (7), et les chapelles sont dans le rond qui la terminent, à l'extrémité du bâton de la croix.

Dans un des côtés de la croisée, à droite au-dessus de la sacristie, on lit cette inscription, qui indique l'époque de la fondation de l'église, de son incendie et de sa restauration.

(4) *Infrà*, pag. 5.

(5) Histoire et Antiquités du pays de Beauvoisin Tom. I, pag. 592.

(6) On peut réduire la forme des églises à trois classes ; 1°. celles qui sont en forme de vaisseau ; 2°. celles qui sont en croix ; 3°. celles qui sont rondes. On appelle église en croix latine, celles dont la nef est plus grande que la croisée ; telles sont la plûpart des églises gothiques.

(7) On distingue encore les églises simples de celles qui sont à bas côtés. Les premières consistent uniquement en une nef et un chœur ; les autres ont, à droite et à gauche, un ou plusieurs rangs de portiques en manière de galerie voûtées, avec des chapelles dans le pourtour.

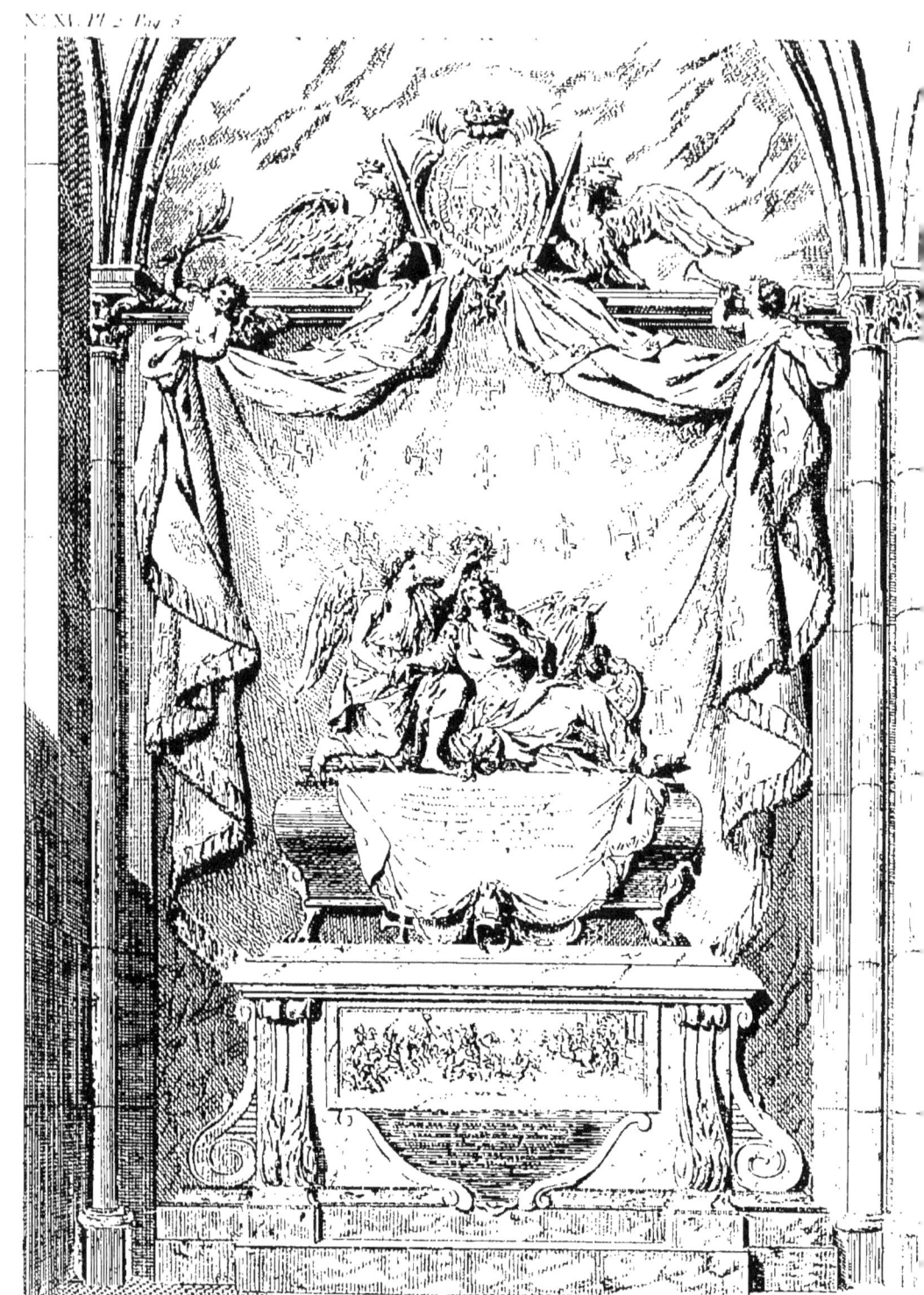

TOMBEAU DE HENRY D'HARCOURT.

ABBAYE DE ROYAUMONT.

ÆDIFICAT, ANN. 1228.
COMBURIT, ANN. 1760.
RESTAURAT, ANN. 1761.

Auprès de cette inscription, est un bel escalier par où on descendoit du dortoir dans l'église.

Au-dessus de l'inscription est un cadran.

La porte d'entrée est ornée de belles sculptures modernes, chargées de fleurs de lis, de croix de Lorraine, de châteaux et d'SL. Au-dessus est un orgue magnifique. Aux deux côtés de la grille du chœur sont deux chapelles très-simples, et qui font un très-mauvais effet, parce qu'elles interrompent la vue du chœur et du reste de l'église. Dans l'une des chapelles, il y a une mauvaise statue de saint Louis; dans l'autre, une plus mauvaise encore, qui représente S. Bernard.

Ces deux statues sont de plâtre. Saint Louis est en habit militaire, semblable à celui des anciens Grecs: il a, sur la tête, une couronne fermée; il tient, dans sa main gauche, une main de justice, et dans sa main droite, la couronne d'épine: il foule, sous ses pieds, le croissant et le turban.

Saint Bernard a les mains jointes; il est vêtu de ses habits abbatiaux; il tient une crosse, et il est coëffé d'une mître.

Deux grilles de fer séparent la nef du chœur.

TOMBEAU DE HENRI D'HARCOURT.

A côté de cet escalier est le tombeau de Henri d'Harcourt, dont j'ai décrit et publié le superbe cénotaphe qui est dans la nef des Feuillans de la rue Saint-Honoré, à Paris.

J'ai déjà donné, à cette occasion, une notice sur Henri d'Harcourt, et j'ai dit qu'il mourut (8) à l'abbaye de Royaumont, le 25 juillet 1666, à 65 ans. Son fils en étoit abbé commendataire (9).

(8) Ant. Nat. Art. V, pag. 32. Art. X, pag. 28.
(9) *Suprà*, pag. 4. Art. V, pag. 35.

Ce monument est comme celui des Feuillans, de Coysevox (10) et c'est un des meilleurs ouvrages de ce célèbre sculpteur : il le fi[t] en 1711.

La figure de Henri d'Harcourt mourant est de marbre blanc ; ell[e] est couchée sur une tombe de marbre portor (11). Cette figure e[st] bien drappée : la tête a de la noblesse et de l'expression, mais l[a] perruque énorme qui l'ombrage est d'un très-mauvais effet. Hen[ri] expire dans les bras de la Victoire, qui est aussi en marbre blanc elle a sous ses pieds des faisceaux, symbole de la force ; et derrière des trophées : le tout est appuyé sur une grande draperie de marbr[e] blanc, parsemée de croix de Lorraine, en or, soutenue par de[s] génies de marbre blanc, et des aigles de même matière, ayant un[e] couronne d'or. Tous les autres ornemens sont de plomb doré. Au[-] dessous de la tombe, sur le coussin, on lit : *Antoine Coysevox*, F. 1721 sur le socle est un bas-relief, qui représente la prise de Turin, e[t] au-dessous, on lit cette épitaphe dans un cartouche de marbre blanc *Planche II :*

Celsissimo

Principi Henrico à Lotharingia Harcurii comiti, summo regii stabuli præfecto, Ludovicus filius, titulorum hæres laudum æmulus posuit.

Au-dessous on lit, sur une table de marbre noir :

Hic vir, hic est,

Qui maximos inter ævi sui bellatores, fide, fortitudine præcellens, Lerinen sibus insulis totoque mari Gallico Hispanos exterminavit ; eosdem Casa[le] circumvallentes castris exuit et fudit ; Taurinum obsessor idem et obsessus (12)

(10) Antoine Coysevox naquit dans le Lyonnois, en 1640. Il passa en Alsace, à 2[1] ans, pour décorer le superbe palais de Saverne, du cardinal de Furstemberg : de retou[r] en France, il fut chancelier de l'académie de peinture. Il mourut en 1720.

(11) Espèce de marbre noir, mêlé de grandes taches de veines métalliques d'un jaun[e] d'or.

(12) L'*obsessor idem et obsessus*, dont il est parlé dans cette épitaphe, forment un[e] circonstance si particulière, qu'elle n'est peut-être jamais arrivée qu'au siège de la vill[e]

cæteris ter cæsis, factiosis ejectis, legitimo principi restituit, Guerium in Pedemontio ; Laurentium in Catalaunia victoriis insignivit ; Normanniam in officio, Flandriam in metu continuit ; in Aquitania denique majestatem regiam strenuè ultus ; obiit in hoc secessu palmis et annis gravis, ætatis LXVI, ann. domini M. DC. LXVI.

Dans la chapelle de la vierge, près du tombeau de Henri d'Harcourt, on lisoit cette épitaphe de Jean de Montirel, docteur en théologie, abbé de Royaumont, mort en 1453.

> Mille quadragentos post quinquaginta volutos
> Tres annos Christi sacra de virgine nati,
> Civem Pontis aræ quem condet petra Johannes,
> Abbas conscendit regalis culmina montis.
> Virginis ex valle, cui, rex, post fata rependas
> Scandere sidereas superorum, Christe cathedras.

TOMBEAU DE PHILIPPE D'ARTOIS.

Dans la nef, auprès du chœur, est un tombeau de pierre, sur lequel on voit une figure mutilée, des caractères gothiques ou capitales, et un écusson en très-mauvais état ; là, repose Philippe d'Artois. *Planche III*, *fig.* 1

LE CHŒUR.

Le chœur est de mauvais goût, en ce qu'il masque une partie de cette superbe église. Il est séparé de la nef par une grille d'un dessin très-commun, mais d'un travail superbe pour la serrurerie ; elle porte, dans des médaillons, le sceptre, la main de justice, les clous et la couronne d'épine.

La boiserie des stalles n'a rien d'extraordinaire. Le grand autel

de Turin, en 1640. Les François étoient dans la citadelle, et assiégés par le prince Thomas de Savoie, qui étoit dans la ville. Celui-ci étoit assiégé à son tour par le comte d'Harcourt, qui commandoit l'armée du roi ; et ce dernier l'étoit par le marquis de Léganez, qui commandoit les Espagnols. Malgré ces deux armées, le comte d'Harcourt se rendit maître de Turin.

a été fait avec plus de prétention que de goût ; il est plus riche qu'élégant.

Sur une niche formée par des palmiers dorés, au-dessus desquels des anges, dans des nuages, font une voûte, est la vierge avec l'enfant Jésus, aux deux côtés sont les statues de Bernard et de Louis IX. Bernard, en simple habit de moine, prie, les mains jointes. Saint Louis, la tête nue et prosterné, présente, à l'enfant Jésus, la couronne d'épine et les trois clous sur un linge. Aux deux côtés de l'autel, sont des chérubins dorés.

TOMBEAUX DU CHŒUR.

Les tombeaux des frères et des enfans de saint Louis sont ce qu'il y a de plus remarquable dans ce chœur, mais ils sont dans le plus mauvais état. Cette indifférence des moines, pour ceux de la libéralité desquels ils tenoient toute leurs richesses, est révoltante. Ces tombeaux avoient été mis en pièces, quand on a réparé l'église, et les fragmens ont été scellés contre les murs. Ces moines ont poussé la barbarie jusqu'à scier ces tombeaux dans toute leur longueur, afin qu'ils ne dépassassent point le coin exigu qu'ils avoient bien voulu leur laisser. Ceux qui subsistent encore sont au nombre de sept.

TOMBEAU DE LOUIS DE FRANCE.

Le premier tombeau est celui de Louis de France, fils de saint Louis et de Marguerite, fille du comte de Provence. Ce jeune prince mourut à l'âge de 16 ans ; son corps, dit Nangis, fut d'abord déposé à Saint-Denis : Le roi d'Angleterre, qui s'y trouvoit alors l'accompagna jusqu'au lieu de sa sépulture, et le porta quelques fois sur ses épaules, pendant la route, avec les autres barons.

Ce tombeau est de pierre ; Louis est couché dessus ; il a les mains jointes ; ses cheveux sont taillés comme ceux des ecclésiastiques : il a par-dessus son surcot, une cotte-hardie à larges manches. Tout le tombeau étoit peint de diverses couleurs ; le bleu, sur-tout, y dominoit, et ce bleu étoit fait avec de l'outremer (13). Il en reste

(13) Bleu fabriqué avec le lapis-lazuli.

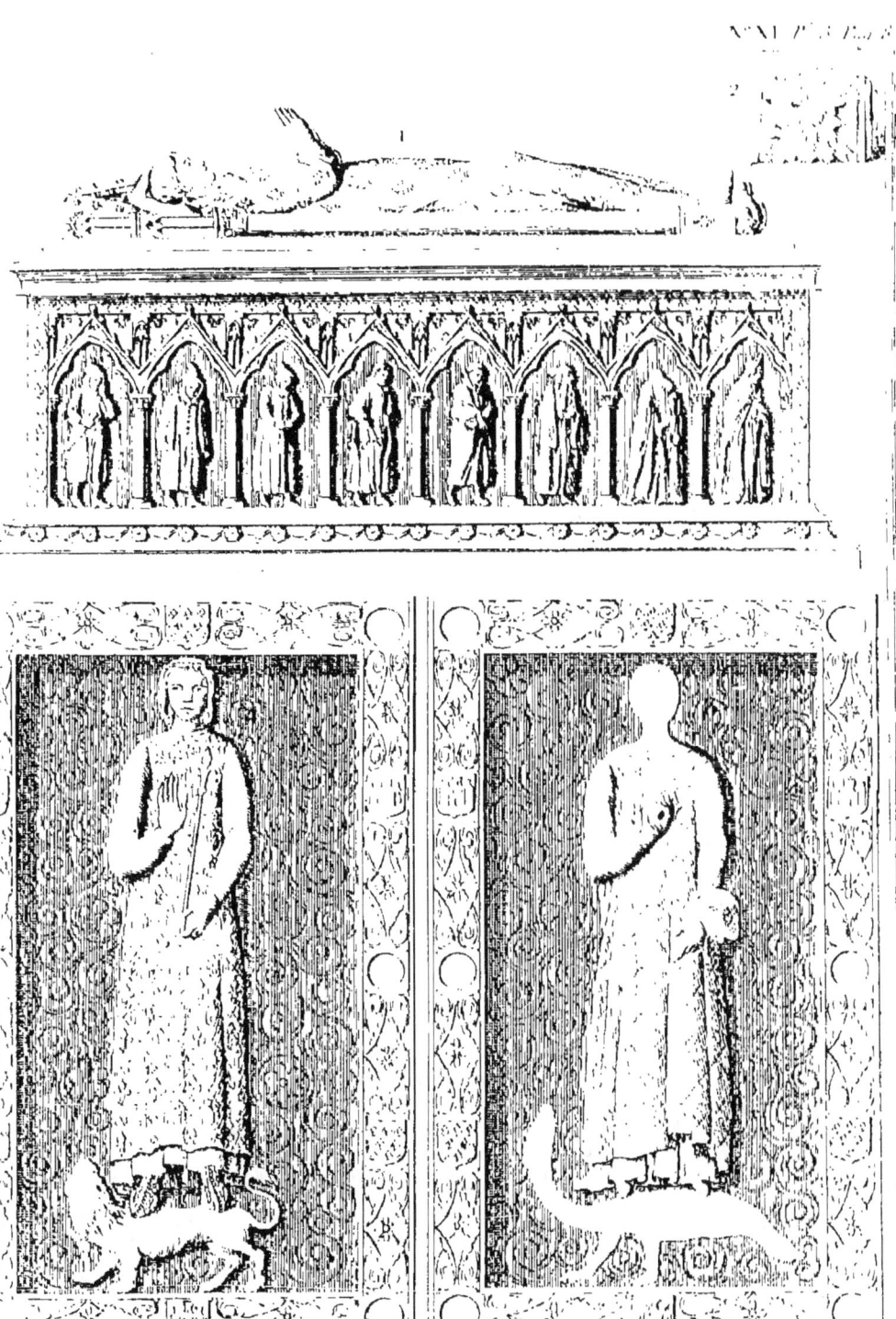

encore des morceaux considérables. Louis a, par-dessus sa cotte-hardie, un manteau qui étoit bleu, et semé de fleurs de lys d'or; ses souliers sont attachés par une courroie, avec une boutonnière; ses pieds posent sur un chien; sa tête est portée sur un coussin.

Le corps est placé sous une niche gothique; la pointe en flèche de l'arcade, est composée de feuillages; les deux montants de cette niche étoient autrefois dorés. Le pied du montant droit est orné d'une tête composée de feuilles qui forment les cheveux, les sourcils et la barbe, d'une manière assez singulière; l'autre montant a, pour ornement, un oiseau. *Planche III, fig.* 2.

Cette figure est étendue sur une pierre carrée, entourée de petites figures placées dans des niches, sur un fond de verre bleu. Ces petites figures représentent la cérémonie de la pompe funèbre: on y voit, des deux côtés, des prêtres en habits sacerdotaux; l'un portant le benitier; l'autre, le goupillon; l'autre, l'encensoir.

Sur l'autre face, du côté de la nef, sont des moines de différens costumes, qui suivent le convoi, en pleurant. Ces petites figures ont de l'originalité et de l'expression. *Planche III, fig.* 1.

Au petit côté, vers la nef, sont deux femmes en pleurs: du côté de l'autel, on apperçoit le cercueil porté par les barons, parmi lesquels on distingue un personnage couronné, qui est à leur tête, et qui porte également un des bâtons sur son épaule: c'est le roi d'Angleterre, qui, comme je l'ai déjà dit, prit une grande part à cette lugubre cérémonie (14).

Ce tombeau étoit chargé de plusieurs épitaphes écrites en vers, sur

(14) Il avint que Loys, li presmier hers, le roi de France, trespassa à Paris, de cet siècle, et fu porté la première nuit à l'abbaye de Saint-Denis, pour estre enterré à Royaumont. Icele nuit veilla devant le cors li couvent de Saint-Denis, et distrent le service des mors et leurs sautiers moult dévotement. Lendemain matin li roys Henris d'Engleterre et li plus noble baron qui là furent, pristrent le cors et le portèrent aucun poi petite partie du chemin de la voie à leurs propres espaules, jusques à Royaumont, et firent fère le service et l'obsèque, si comme il appartenoit à royal enfant. Après ce, li roy Henris d'Engleterre et si barons pristrent congié au roy de France, qui moult les honnoura, et retournèrent chascuns en sa terre et en son pays. Joinville, Histoire de saint Louis, pag. 246.

un fond d'or, mais il n'en subsiste plus que quelques lettres; heureusement elles nous ont été conservées par d'autres religieux dont le savoir a fait la gloire de leur ordre, et l'honneur des lettres.

Sainte-Marthe et Duchêne nous apprennent qu'on y lisoit cette épitaphe latine :

Hic jacet Ludovicus, filius S. Ludovici IX, regis Franciæ, et Margaritæ, filiæ comitis Provinciæ, qui obiit anno ætatis suæ 16, anno Domini 1259, et sepultus est in loco isto in octavis Epiphaniæ Domini adolescens, Deo et hominibus gratiosus, honestate morum adornatus.

Et cette autre, en françois :

Icy gist oté fils messire Phelippe d'Artois, qui trépassa l'an de grace M. CC. LXXXXI, le jour des morts.

Louis de France, fils aîné de saint Louis, naquit le jour de saint Matthias, dans l'année bisextile 1244; il fut baptisé par Guillaume, évêque de Paris, et tenu sur les fonds par Eudes Climens, abbé de Saint-Denis; le roi aimoit beaucoup ce jeune prince. Etant malade à Fontainebleau, il lui recommanda de bien gouverner son peuple, et de s'en faire aimer. Sa piété égala presque celle de son père. Il porta, avec Philippe son frère, le second malade qui entra dans la maison de Dieu, après sa construction.

TOMBEAU DE PHILIPPE DE FRANCE,
Frère de saint Louis.

Derrière ce tombeau, il y en a un dont la forme est à-peu-près semblable; c'est celui de Philippe de France, frère de saint Louis: Ses cheveux sont plus courts et ne flottent pas comme ceux des ecclésiastiques. Deux coussins posés l'un sur l'autre soutiennent sa tête; ils sont supportés par deux anges. La figure ressemble à celle de Louis de France; le vêtement est le même, à l'exception du surcot qui a, près du col, un appendice formant un triangle allongé, fermant avec une boutonnière, sert à en élargir l'ouverture, et donne plus de facilité pour le passer; il a aussi, par-dessus l'épaule, une pièce qui ressemble assez au chaperon qu'on portoit dans le siècle suivant.

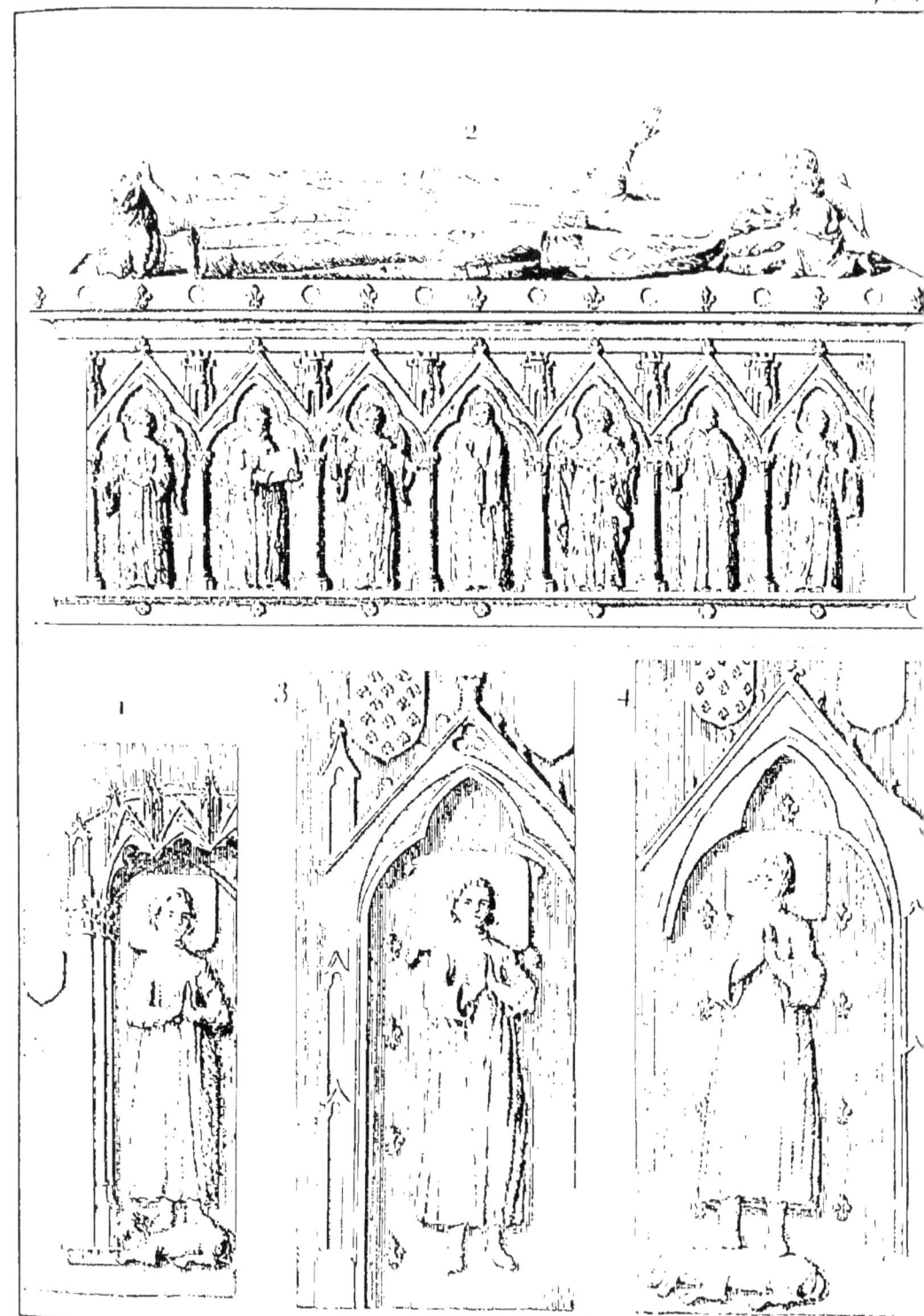

Le manteau est semé de billettes et de losanges dorés sur un fond bleu : un chien repose sous ses pieds. *Planche IV, fig.* 2.

Autour du tombeau, on voit des ronds et des fleurs de lys taillés en creux et dorés. Au-dessous, il y a une suite d'arcade semblable à la précédente ; et sous chaque niche, on remarque alternativement un ange et un moine ; les anges sont vêtus de longues robes parsemées de fleurs de lys d'or, ce sont des anges royaux.

Les épitaphes sont actuellement effacées ; on y lisoit :

Hic jacet Philippus cognomen habens Dagoberti, frater S. Ludovici, hujus monasterii fundatoris.

Et dans un autre endroit, ces vers :

Ecce Philippus ego cognomen habens Dagoberti,
Ad te tendo manus, ad te volo Christe reverti,
Natus magnifico patre rege fui Ludovico,
Rex meus et frater meus Ludovicus Blanchaque mater.
Rex, qui regna regis, regium diadema perenne,
Me sobobolem regis tuearis ab igne Gehennæ.
Vermibus hic ponor, escas extendere conor,
Et sicut hic ponor, ponitur omnis honor.

On voyoit autrefois, sur une vitre actuellement détruite, une autre figure de Philippe de France. M. de Gaignières l'a fait dessiner, et je l'ai fait graver *Planche V, fig.* 1. (15). Ce prince est absolument vêtu sur cette vitre comme la figure qui est sur son tombeau. Son surcot

(15) La note qui est jointe à la figure de M. de Gaignières, et qui a été copiée dans la bibliothèque du père le Long, Tom. IV, part. II, pag. 112, dit que cette figure est celle de Philippe-le-Hardi, fils et successeur de saint Louis, avant qu'il fût roi; et en donnant la figure du tombeau, il ajoute : *figure du même sur son tombeau, à Royaumont*. Il y a là plusieurs erreurs. Philippe-le-Hardi n'a point été enterré à Royaumont, mais à Saint-Denis. Le tombeau est celui de Philippe de France, surnommé Dagobert, frère de saint Louis ; et la conformité exacte du costume prouve que cette figure de la vitre est encore la sienne. Ce prince mourut fort jeune, et ces deux figures sont celles d'un jeune homme.

est bleu parsemé de carrés et de losanges d'or, pièces de son armure; ses souliers sont noirs, brodés en or.

Du côté gauche du chœur, on remarque quatre tombeaux.

Tombeau de Louis, fils du comte d'Alençon,
Frère de saint Louis.

Le premier, *Pl. IV, fig.* 3, est celui de Louis, fils comte d'Alençon, jeune prince, mort à un an. Il est vêtu d'une petite tunique, placé dans une niche, et a les mains jointes. Tout ce tombeau est dégradé et mutilé : on n'y distingue plus que quelques caractères; on y lisoit :

Cy gist Loyz li ainznez fils mesire Pierre, comte d'Alençon, jadis fils le boen Loys, roy de France : et deça gist Phelippes, ses seconds frères; li premier avoit un an, et li second, XIIII mois.

Ces mots, *et deça gist Philippes*, prouvent que ce jeune prince étoit auprès de son frère, mais les moines ont scié ce tombeau pour le faire tenir dans la place étroite qu'il occupe, et en ont jetté la moitié. On a placé l'autre partie derrière. Voyez *Pl. IV, fig.* 4 *et* 5.

Tombeau de Blanche.

A côté est le tombeau de Blanche, la première fille de saint Louis : c'est un plaque de cuivre émaillé, dont le travail est singulier. Sur le rebord intérieur, on lit :

Hic jacet Blancha excellentissimi Ludovici, regis Francorum, primogenita, quæ in ætate infantiæ migravit ad Christum anno gratiæ 1243. *III cal. maii.*

Cette jeune princesse a une tunique en mosaïque, et dans chaque losange on voit alternativement une fleur de lys et une tour : elle tient d'une main une pomme pour la jeter, et de l'autre, elle retrousse sa robe, pour la lancer avec plus de facilité. *Pl. III, fig.* 3.

Tombeau de Jean.

Derrière est le tombeau de Jean, deuxième fils de saint Louis : la plaque de cuivre est entièrement pareille; le costume est le même;

mais il tient dans sa main gauche une espèce de sceptre surmonté d'une fleur de lys. *Planche III*, *fig.* 4. Comme ce tombeau, ainsi que le précédent, a été scié dans sa longueur, l'épitaphe n'est plus reconnoissable ; on y lisoit :

Hic jacet Joannes excellentissimi Ludovici, regis Francorum filius, qui in ætate infantiæ migravit ad Christum, anno gratiæ 1247, VI, idus martii.

Près du grand autel, on lisoit l'épitaphe suivante :

Qui Saxo hoc tegitur, patrem venerare Johannem
 Abbas namque fuit, doctor et ille fuit,
Cumque ter undenos rexisset forte per annos,
 Et premerent canum tempora multa senem
Sponte sua cessit, lectumque ex ordine fratrum
 Substituit clarum relligione suum.
Qui cineres caros, fuerat nam sanguine junctus
 Condidit : ad superos spiritus hinc abiit.
Obiit anno 1490, *mensis julii penultima luce.*

Elle est aussi effacée, ainsi que celle-ci, de Guillaume Salé, surnommé de Bruyères, le dernier abbé régulier de Royaumont.

Hic jacet morum probitate, et vitæ puritate præclarus dominus Guillelmus Sale, aliàs de Bruyeres, qui huic Regalis Montis cœnobio 30 annis utiliter præfectus, die 20 mensis decembris anno virginis partus 1537 ; animam Deo feliciter reddidit.

Busta vide, lector, Guillelmi tristia Salsi,
 Quo patre, Regalis Mons, spoliate doles
Heu ! jacet hic fidei cultor, pietatis alumnus,
 Norma pudicitiæ, relligionis apex
Dux fuit ille æqui monachis quis rexit et ipsum.
 Quæ docuit certum est exhibuisse priùs
Diræ famis latè bacchantis tela repressit,
 Pauperibus præstans nempe parentis opem,
Ipsaque porta fuit, tectis dum præfuit istis

Clausa malis, verum semper aperta probis:
Si verum est justos æternam vivere vitam,
Vivit adhuc, vita est mors melior iterum.

Auprès du grand autel, on lisoit :

Clausit Johannis Merrei plurima de se
Jam meriti saxis hæc domus ossa suis;
Regalis Montis qui verus rector et abbas,
Campanila sua struxit et auxit ope ;
Unde illi merito cognomen venit ab illo,
Campanis sortis quamvis id esse putent.
Mille et quingentenos ac septem clauserat annos
Quartus in aprilis, quo venit ipse dies.
Requiescat in Domino. Amen.

Ce Jean Meré mourut le 4 avril 1507.

La sacristie est belle ; on y voit encore un reliquaire en forme d'église, qui renfermoit une partie du chef saint Jacques le mineur.

CLOITRE. BATIMENS.

Les bâtimens de cette abbaye sont vastes et magnifiques. Le cloître est superbe : il a été repavé. On y lisoit les épitaphes suivantes :

Hic jacet Ivo, quondam, abbas Regalis Montis, qui ante obitum suum reliquit officium abbatis obiit 26 januarii 1247.

Hic jacet domnus Adam, quondam abbas Regalis Montis, qui ante obitum suum reliquit officium abbatis anno 1256

Hic jacet domnus Theobaldus, quondam abbas Regalis montis, qui obiit anno Domini M. CCCC. LXXXVIII, pridie idus aprilis.

Hic jacet domnus Robertus de bello puteo, quondam abbas regalis Montis, qui obiit anno Domini M. CC. LXXXXIII, V idus januarii.

Hic jacet bonæ memoriæ domnus Robertus de Vernolio, quondam abbas hujus ecclesiæ XIII qui per XXVI annos huic monasterio in spirituali tres, et temporalibus laudabiliter præfuit ac profuit. Obiit autem anno Domini 1347, octavo die februarii.

Hic jacet domnus Petrus à Cavanilla, quondam abbas Regalis Montis, qui ante obitum suum reliquit Baculum pastorale in manu fratris Bertrandi de Balneolis. Animæ eorum requiescant in pace: anno 1400, *prima die julii. Fr. Bertrandus de Balneolis, monachus Fontaneti, abbas Regalis Montis. Orate pro eis.*

Outre ces épitaphes, il y avoit aussi des tombes qui n'existent plus; quelques-unes ont été dessinées dans la belle collection de M. de Gaignières, où je les ai fait copier.

Catherine de Bove, femme de Guillaume Desvignes, morte au mois d'avril, de l'année 1277 : elle a sur la tête une espèce de voile comme celui des religieuses, et par-dessus son surcot un long manteau, brodé en-dessous. Cette broderie est formée de petites fleurs en grelots, qui ressemblent à celle du muguet (16). *Planche V, fig.* 2.

Guillaume Desvignes, époux de Catherine de Bove, n'étoit probablement pas parent du fameux Pierre Desvignes, mort en 1249 : Celui-ci étoit d'origine Italienne, et d'une naissance obscure.

Petronille, épouse de Reli de Mareuil, chevalier, morte vers 1280. Son costume est à peu près le même que celui de Catherine de Bove, à l'exception de la coëffure; elle a, sous son voile, une espèce de cercle ou de couronne; et, à sa ceinture, pend une aumonière ornée de trois houpettes. *Planche V, fig.* 3.

N. . . . Lescuyer, valet du roi Philippe-le-Bel, mort en 1293.

Ce mot valet n'indique pas une condition servile; il falloit, au contraire, que ce Lescuyer fut d'une noble origine pour en être décoré; on le prononçoit varlet : ce titre étoit synonime de celui de damoiseau : on le donnoit aux fils de roi (17), et des grands seigneurs, quand ils n'étoient pas encore chevaliers (18). Ce titre,

(16) *Convallaria majalis.* L.

(17) Dans Villehardouin, le fils de l'empereur d'Orient est nommé valet de Constantinople. Dans un compte de la maison de Philippe-le-Bel, les trois fils de ce monarque sont appellés *varlets.* Fabliaux, Tom. II, pag. 115. Dans le joli conte d'Aucassin, on lit : Dieu garde le gentil valet Aucassin, notre damoiseau.

(18) Le mot valet signifie aujourd'hui homme de service. Les varlets étoient aussi obligés de servir les chevaliers. Quelques étymologistes dérivent ce mot du mot hébreu

donné à Lescuyer, sur sa tombe, indique qu'il mourut jeune, et avant l'âge de recevoir l'ordre de la chevalerie, c'est-à-dire qu'il avoit moins de vingt-un ans (19).

Le costume de Lescuyer, *Planche V, fig.* 4, est remarquable.

Il est coëffé d'un chaperon ou capuchon de mailles. Ce chaperon tenoit au haubert, et on le relevoit sur la tête pour se couvrir.

Lescuyer a son chaperon relevé; la partie inférieur de ce chaperon s'appelloit le gorgerin.

Il est vêtu d'un haubert, armure défensive faite de chaînons ou de mailles de fer (20).

Cette chemise de fer avoit la forme du sarrot de nos rouliers. Elle se serroit sur le corps avec une ceinture, et descendoit jusqu'aux genoux; on avoit soin de se mattelasser en-dessous, pour empêcher les impressions que ce treillis de fer devoit laisser sur la peau : malgré ces précautions, il y imprimoit encore des marques qu'on nommoit *camois*, et qu'on faisoit disparoître par les bains.

Le haubert étoit à l'épreuve de l'épée, quelques lourdes qu'elles fussent alors. Il y avoit peu d'hommes assez vigoureux pour pouvoir l'entamer, et c'est-là une des prouesses que les Romanciers prêtent à leur héros. L'effet de la lance étoit plus à craindre; elle pouvoit blesser soit en perçant les mailles, soit en les enfonçant dans le corps. On y avoit pourvu par une espèce de camisole épaisse et fortement rembourée, qu'on nommoit *gambeson*, *gambison*, *ganbeson*

valad. Ménage pense qu'il vient du mot *baro* ou *varo*, qui signifie un goujat. M. Ducange le dérive de *vassalettus*, diminutif de *vasallus*, vassal. Aujourd'hui, le mot valet signifie en général un homme de service, et le mot laquais, un homme de suite.

(19) C'étoit l'âge ordinaire auquel on étoit reçu chevalier. On dérogea cependant souvent à cette règle. Il y a plusieurs exemples de chevaliers de quatorze et quinze ans : on fut même jusqu'à faire recevoir les fils des princes chevaliers sur les fonds; mais c'étoit une exception : c'est d'après ce principe qu'on les revet encore, en naissant, du cordon de l'ordre du saint Esprit.

(20) Ce mot vient des mots allemands *hals*, col, et *berger*, conserver. On appelloit aussi cette armure, habit à cotte de mailles, chemise de fer. Les Grecs connoissoient ce genre de cuirasse, ils l'appelloient Θώραξ ἁλυσιδωτός, *lorica concatenata*. Les Romains appelloient aussi *catena* les mailles dont ces cuirasses étoient tissues. La couverture dont on bardoit les chevaux, a été aussi nommée haubergerie, parce qu'elle étoit faite de mailles.

ou *auqueton*; et ordinairement, en outre, par une plaque de fer ou cuirasse nommé *plate*, qui s'appliquoit immédiatement sur la peau. L'avantage de cette arme, qui fut en usage pendant deux cents ans, étoit si grand que les chevaliers se l'attribuèrent exclusivement, et le défendirent aux simples écuyers, comme si ils eussent voulu être seuls invulnérables. Cette armure étoit si incommode dans les fortes chaleurs, à cause des garnitures qu'elle exigeoit, que, vers la fin du treizième siècle, on commença à y renoncer (21).

En route, le haubert se rouloit et se portoit en trousse (22).

Les baronies, dans quelques coutumes, sont appellées fiefs de haubert, parce qu'on étoit obligé de les desservir avec le haubert, le heaume, l'écu et les armes complettes du chevalier (23).

J'ai dit plus haut que, dans l'origine, le haubert ne descendoit que jusqu'aux genoux; cela suffisoit dans les combats particuliers, où il étoit défendu de frapper ailleurs qu'entre les quatre membres: bientôt on y ajouta des gants et des chausses faits de la même matière. Lescuyer a l'un et l'autre.

Les chausses de Lescuyer sont garnies d'éperons. Ces éperons sont censés être d'argent : les chevaliers seuls avoient le droit d'en porter qui fussent d'or. Les éperons n'étoient d'abord que des espèces de poinçons qu'on faisoit tenir en les enfonçant, par une de leurs pointes, dans le talon du soulier. L'éperon de Lescuyer n'est qu'un cercle de fer passé dans le pied, et armé d'une branche, terminée en pointe acérée, mais garnie d'un anneau pour l'empêcher d'enfoncer trop profondément.

Lescuyer a, dessous son haubert, une espèce de casaque ou de chemise sans manches, qu'on appelloit *cotte d'armes*. Cette cotte est chargée des armoiries de la maison de Lescuyer, selon l'usage, à dix billettes, quatre, trois, deux, une; et à l'épée, l'écusson qui est à ses pieds est absolument le même.

A cette cotte d'arme est attaché un ceinturon de cuir, garni de

(21) Falliam et Curte. Tom. II, pag. 28.
(22) *Idem*.
(23) *Idem*.
(24) Ce mot vient de περωνη, *fibula*.

petits clous, auquel est suspendue une épée longue et large, qui, au moyen de la barre transversale qui lui sert de garde, représente une croix.

Il tient à sa main une pique.

Blanche, fille de Jean de Laon, chevalier, sire d'Atteinville, morte en 1310. Voyez *Planche VI, fig.* 1.

Son costume diffère des précédens ; c'est même une chose remarquable, que parmi cette uniformité apparente des habits que nous voyons sur les tombes, il y en ait très-peu de semblables.

Son long surcot à manches n'est point attaché avec une ceinture ; le voile de sa tête est posé avec art, et les petites touffes de cheveux qui passent font un assez bon effet.

Alix, femme de Pierre de Noisy, échanson du comte de Clermont, fils de saint Louis, morte au mois de juin, de l'année 1303. Voyez *Planche VI, fig.* 2.

Son surcot est retroussé sous les deux bras, ce qui le drappe par le bas. Le voile de la tête, serré sur le col, est posé d'une manière lourde et désagréable. Alix se mettoit avec bien moins de goût que Blanche.

Philippe le Bègue, du village de Pourpoint, mort le 20 mai 1301. *Planche VI, fig.* 3.

Il a sur sa tête un bonnet d'une étoffe grossière ; et sur le corps, une espèce de sarreau comme la tunique des capucins ; ses souliers ont une longue et large pièce sur le coup-de-pied, et les oreilles sont attachées avec un bouton.

L'escalier par lequel on monte au dortoir est d'une hardiesse qui étonne par sa légéreté. Les dortoirs sont vastes ; un d'eux porte le nom de saint Louis, parce que ce prince y avoit, dit-on, sa cellule.

Les jardins étoient vastes et bien entretenus.

XII.
COUVENT DES BONS-HOMMES
DE CHAILLOT.
Département et District de Paris.

Histoire des Minimes

Le couvent des Bons-Hommes de Chaillot étoit de l'ordre des Minimes.

Les Minimes ont eu pour fondateur saint François de Paule, ainsi appellé du lieu de sa naissance, dans la Calabre Citérieure, au royaume de Naples; il vint au monde en 1416. Sa mère, qui croyoit devoir la naissance de ce fils à l'intercession de saint François d'Assise à qui elle avoit fait un vœu, le nomma François, par reconnoissance; elle se nommoit Vienne de Fuscado, et son père s'appelloit Martorille.

François, regardé par ses parens comme un don du ciel, fut élevé dans toutes les pratiques de dévotion qu'ils croyoient devoir le rendre agréable à Dieu, et ils eurent peu de soins à employer pour le porter à la piété; dès son enfance, il aimoit la solitude, la prière et l'abstinence.

A l'âge de treize ans, ils crurent qu'il étoit temps d'accomplir leur vœu, et de l'offrir à saint François, dans le couvent des religieux de cet ordre, à Saint-Marc, ville épiscopale de la même province. Ce fut là qu'il apprit à surpasser les religieux les plus robustes par ses austérités; il fut ensuite se cacher dans une solitude, où il se creusa une loge, et où il vécut, pendant quelque temps, comme les solitaires de la Thébaïde.

Sa réputation attira une foule de personnes pour le voir, et, en 1435, il commença à avoir des disciples; c'étoit-là, sans doute, l'objet de son ambition. Il sortit alors de sa solitude pour se retirer dans un lieu voisin de Paule, qui appartenoit à ses parens, et où il jeta les fondemens de son ordre. Ses disciples et lui y bâtirent des cellules avec une chapelle où ils chantoient les louanges de Dieu,

et, comme cette chapelle étoit apparemment dédiée à saint François d'Assise, on leur donna le nom d'*Ermites de saint François*.

Ils vécurent ensemble près de dix ans; mais les habitans de Paterne, pour attirer sur eux les bénédictions du ciel, offrirent à saint François un bien pour bâtir un couvent. Il vint s'y établir en 1414; le nombre de ses disciples ayant encore considérablement augmenté, il prit ensuite, en 1452, la résolution de bâtir à Paule un monastère plus étendu. Il fut aidé, dans cette entreprise, par saint François d'Assise lui même qui lui apparut dans le temps qu'il commençoit cet édifice, et lui fit prendre de nouveaux allignemens. Depuis cette époque jusqu'en 1460, il fonda encore plusieurs couvens.

Il visitoit souvent ces couvens, pour hâter la construction des édifices, et sur-tout pour instruire ses religieux; mais il fut forcé de les quitter pour un temps : sa réputation s'étant répandue dans toute l'Italie, plusieurs villes voulurent le voir, et lui envoyèrent des députés. Il partit, en 1464, avec deux de ses religieux, pour aller en Sicile.

Ils ne trouvèrent pas de vaisseaux; aucun passager ne les vouloit passer dans sa barque, parce qu'il étoit pauvre, et n'avoit rien à leur donner. Que fait François de Paule? il détache son manteau, l'étend sur la mer, monte dessus avec assurance, ses deux compagnons l'y suivent, et, sans voile ni gouvernail, ce manteau devenu aussi solide qu'un navire, les porta sur la rive où ils vouloient aborder.

Arrivé en Sicile, il fut droit à Milazzo, où on lui bâtit, en peu de temps, un monastère : ce fut le premier de son ordre dans ce royaume; il donna promptement naissance à plusieurs autres. François, après y avoir passé quatre ans, retourna, en 1468, en Calabre où il assista les pauvres pendant la famine. Ses historiens ne disent pas si le second passage sur la mer se fit par le même moyen que le premier.

Paul II, instruit de la réputation de François et de ses miracles, envoya un de ses camériers (1), pour s'assurer lui-même de la

(1) Camerier est un nom qu'on donne aux officiers de la chambre du pape, d'un cardinal, d'un prélat italien. Le pape en a deux, dont l'un est chargé des aumônes,

vérité des faits extraordinaires qu'on en racontoit. Le camerier voulut baiser la main de François qui s'en défendit. Il lui parla ensuite de ses austérités, qu'il qualifioit de rigueur indiscrète et de singularité dangereuse : c'étoit sur-tout la vie quadragésimale (2) qu'il voulut combattre. Le Saint l'écouta tranquillement ; mais, décidé à soutenir un établissement dont il prétendoit avoir reçu l'ordre du ciel, il resolut de lui imposer silence par un miracle, argument sans réplique. Il prit des charbons ardens entre ses mains, et les tint long-temps sans se brûler. « Vous voyez, lui dit-il, ce que je puis faire par la vertu de Dieu, et vous ne devez pas douter, qu'assisté de cette vertu, je ne puisse supporter les plus grandes rigueurs de la pénitence. » Le camerier voulut se jeter à ses pieds, et recevoir sa bénédiction ; François lui demanda, au contraire, la sienne. Le pape se montra alors très-zélé pour l'ordre des Minimes (3) : c'étoit le nom qu'il avoit donné à ses religieux par humilité. Sixte IV qui lui succéda, donna à cet ordre une approbation authentique, et, sous le nom des Ermites de saint François, il établit, en 1474, François de Paule supérieur général de sa congrégation, qu'il exempta des jurisdictions ordinaires.

La prospérité de cet ordre attiroit de tous côtés de nouveaux religieux, et il falloit augmenter le nombre des monastères. Ferdinand I, roi de Naples, trouva mauvais qu'il se permît de fonder des couvens et de faire de nouveaux établissemens sans sa permission. François osa lui résister ; Ferdinand envoya un maître de galères pour l'arrêter, mais François sut lui inspirer une vénération si profonde, qu'il s'en retourna sans avoir exécuté l'ordre, ou plutôt il craignit

et l'autre de la garde de l'argenterie, des joyaux et des reliquaires. Ce sont deux prélats qui sont toujours en soutane violette, les manches pendantes, sans manteau.

(2) C'est l'observance continuelle des jeûnes et des abstinences auxquelles les autres chrétiens ne sont assujétis que pendant le carême.

(3) Saint François d'Assise avoit donné, par humilité, à ses religieux, le nom de *Frères Mineurs*, c'est-à-dire *moindres* : il vouloit leur enseigner par-là qu'ils devoient se rendre plus petits et moindres que les autres. Les religieux de saint François de Paule crurent devoir aller plus loin dans la pratique de l'humilité, et se nommèrent *Frères Minimes*, c'est-à-dire, infiniment petits, ou les plus petits de tous.

que l'arrestation de cet homme qui avoit su inspirer à tous les habitans des lieux voisins une admiration fanatique, ne les portât à une sédition, et il crut servir son prince en ne mettant pas son ordre à exécution.

La réputation de François de Paule avoit franchi les Alpes, et étoit parvenue jusqu'en France. Louis XI, tyran cruel et superstitieux, entendit le récit de ses miracles, et desira de le voir (4).

Ce prince étoit alors malade dans le château de Plessis-les-Tours; il avoit épuisé en vain l'art des médecins, et employé tous les remèdes connus pour rétablir sa santé ; les neuvaines, les pélérinages et les autres dévotions n'avoient pas été plus efficaces ; il ne conservoit guère plus d'espoir de guérison, mais il avoit un grand attachement à la vie ; il crut que François de Paul, le thaumaturge (5) de son temps, pouvoit faire quelques miracles en sa faveur, et obtenir de Dieu sa guérison par des prières. Il lui fit les promesses les plus avantageuses pour lui et pour son ordre. François feignit d'abord de ne pas vouloir se rendre à ses desirs ; Louis employa la ressource des despotes, l'autorité. Il écrivit au roi de Naples et au pape Sixte IV, qui ordonnèrent à François de remplir ses vœux, et il partit. Un peuple immense l'accompagna, et ce ne fut pas sans peine qu'il put s'en arracher.

François passa par Rome ; le pape lui fit rendre des honneurs qu'on n'accordoit pas même aux princes. Il voulut lui donner des

(4) La superstition de Louis XI étoit aussi rafinée que sa cruauté : il avoit le corps bardé de reliques ; il faisoit des profusions aux moines dans l'espoir de prolonger sa vie malheureuse ; il porta toujours le nom de très-chrétien, il alloit de tous côtés en pélérinage ; il avoit à son chapeau une petite vierge de plomb ; et, quand il commettoit un crime, il lui disoit : encore celui-là, bonne Vierge. Il donna le comté de Boulogne à la vierge ; il demanda au pape le corporal *sur quoi chantoit monseigneur saint Pierre ;* il en obtint le droit de se faire frotter de l'huile de la sainte ampoule, celui d'assister à l'office avec le surplis et l'aumusse ; il établit la coutume de chanter à midi l'*Angelus ;* il ne vouloit pas jurer par une certaine croix de saint Lo, parce qu'on disoit qu'elle avoit la vertu de faire mourir, dans l'année, ceux qui se parjuroient sur elle, mais il ne manquoit jamais de faire jurer les autres sur cette croix. Millot, Elémens de l'Histoire de France, Tome II, page 295.

(5) Thaumaturge, qui opère des miracles.

dignités ecclésiastiques; François les refusa, et n'accepta de tous les pouvoirs que Sixte IV lui offrit, que celui de bénir des cierges et des chapelets pour faire des présens en France. Il connoissoit bien, à ce qu'il paroît, l'esprit superstitieux qui régnoit alors dans cette cour, et il savoit ce qu'il pouvoit faire au moyen d'une distribution bien entendue de ces pieuses bagatelles. Ces cierges bénits, si l'on en croit les historiens du temps, opérèrent en effet une infinité de miracles dans le royaume.

François parla au pape du vœu de la vie quadragésimale qu'il vouloit établir dans son ordre; le pape fit des difficultés pour lui en accorder la permission. François, sans insister davantage, prit la main du cardinal de la Rouvère, en disant que ce cardinal lui donneroit cette permission quand il seroit pape : ce fut en effet lui qui, sous le nom de Jules II, approuva la règle des Minimes, avec le quatrième vœu de la vie quadragésimale.

Peu de temps après, François alla s'embarquer à Ostie, et sa route fut marquée par des guérisons miraculeuses. Dès que Louis XI apprit son arrivée en France, il en eut tant de joie qu'il fit présent au porteur de cette bonne nouvelle, d'une bourse de dix mille écus, somme qu'il faisoit compter tous les mois à son médecin depuis sa dernière maladie. Dès qu'on sçut que François approchoit de la Touraine, le dauphin qui régna depuis sous le nom de Charles VIII, fut le recevoir à Amboise : quand il approcha de Tours, Louis XI lui-même fut au-devant du saint personnage, et le reçut avec autant d'honneur et de soumission, que si c'eût été le pape, et le conjura de lui sauver la vie. François lui répondit que la vie des rois comme celle des autres hommes étoit entre les mains de Dieu ; c'étoit en même-temps lui faire entendre que l'Eternel se pourroit laisser toucher par ses prières, et qu'il en auroit selon la mesure de ses libéralités.

François de Paule s'agenouilla, pour obtenir du Tout-Puissant la santé de l'ame et du corps du prince : *Ne demandons pas tant de choses à la fois*, dit le roi, *contentons-nous de la santé du corps, celle de l'ame viendra après.*

Louis XI le fit loger dans la basse-cour de son château, dans une petite maison près de la chapelle de Saint Matthieu, afin de pouvoir

jouir plus facilement de son entretien. Ambroise Rombaut, qui savoit également le latin, le françois et l'italien, lui servoit d'interprète, et deux officiers étoient chargés du soin de la subsistance de François de Paule et de celle des religieux qu'il avoit amenés avec lui.

La crainte de la mort toujours présente à l'esprit du cauteleux et cruel Louis XI, l'espoir qu'il avoit dans les prières d'un personnage aussi saint, le lui faisoient traiter avec une grande considération; mais les courtisans choqués de la rudesse de ses manières, et de la mal-propreté de son habillement, le tournèrent en ridicule; ils l'appelloient, par dérision, le *bon-homme*, et c'est de-là que les Minimes ont reçu, en France, le nom de *Bons-Hommes*.

Pendant que le roi de France demandoit ainsi la vie à un Ermite étranger, il croyoit en ranimer les restes en s'abreuvant du sang des jeunes enfans, dans la fausse espérance de corriger ainsi l'âcreté des siens (6).

Celui à qui le crédit de François de Paule causoit le plus de jalousie et d'ombrage, étoit Jean Coctier, médecin du roi (7); il craignoit que François ne lui enlevât, par un miracle, l'honneur de guérir son maître, ou plutôt, que le roi n'attribuât l'effet de ses remèdes aux mérites du thaumaturge. Ils eurent ensemble plu-

(6) Voici le passage de Robert Gaguin, général des Mathurins, qui écrivoit sous Charles VIII, et qui avoit connu personnellement Louis XI : *Humano sanguine quem ex aliquot infantibus sumptum hausit salutem comparare vehementer optabat. Compendium super Francorum gesta*, Cap 33.

(7) Ce Jean Coctier dominoit entièrement Louis XI, et il étoit fâché de voir que l'adroit François de Paule et des Ermites artificieux, véritables aventuriers, vinssent partager son crédit; ce médecin avoit l'ame entièrement faite pour son maître; comme lui, il étoit perfide et cruel; il l'entretenoit dans des terreurs qui le rendoient nécessaire. Louis régna en tyran sur son peuple : son médecin régna en tyran sur lui. Plus Louis combloit Coctier de présens, plus celui-ci abusoit de son empire; un seul mot de ce médecin le faisoit trembler : il lui parloit comme à un valet et le traitoit de même; et pour être plus redoutable il prétendoit joindre la connoissance de l'astrologie à celle de la médecine. Un jour Louis, qui peut-être avoit déjà décidé l'instant de sa mort pour éprouver sa science, lui demanda quel jour il devoit mourir : *trois jours avant votre majesté*, lui répondit l'adroit Coctier. On sent bien que le crédule Louis XI se jugea dès-lors autant intéressé à la conservation de son médecin qu'à la sienne propre.

sieurs démêlés assez vifs; enfin, ils se réunirent quand il n'y eut plus aucun espoir de salut pour le roi : leurs efforts communs le disposèrent à la mort, et François de Paule, n'ayant pu le guérir, se vanta du moins d'avoir changé le cœur de ce monstre, et de l'avoir rendu agréable à Dieu; c'étoit le plus grand de ses miracles.

Charles VIII combla François de Paule de plus d'honneurs, que n'avoit fait Louis XI, son père ; il le voyoit souvent ; enfin, il lui fit tenir le dauphin, son fils, sur les fonds de baptême, et voulut même qu'il le nommât. Il lui fit bâtir un beau couvent dans le parc de Plessis-les-Tours, au bois appellé *les Montils*, et lui donna une pension suffisante pour lui et pour ses religieux. Il lui en fit encore bâtir un autre à Amboise, sur la place où il l'avoit reçu, n'étant encore que dauphin, et voulut que les religieux de ce monastère fussent entretenus sur le revenu actuel de ses finances.

Charles VIII porta plus loin ses libéralités pour les Minimes ; lorsqu'il fit son entrée à Rome, où Alexandre VI l'avoit proclamé empereur, il y fonda un autre couvent, sous le nom de la Trinité, au mont Pincio.

Après que l'ordre des Minimes eut été établi en France, François de Paule eut bientôt le plaisir de le voir recevoir en Espagne. Enfin, en 1493, la Reine Anne de Bretagne fonda, à Chaillot, un couvent de Minimes, sous le nom de *Bons-Hommes*.

Les Minimes s'établirent, en 1497, en Allemagne. François de Paule voulut retourner en Italie. Louis XII, qui le lui avoit d'abord permis, craignant de faire une si grande perte, révoqua ensuite cet ordre. Il le combla de biens, et lui permit de bâtir des couvens par-tout où il lui conviendroit.

En 1501, François de Paule ayant corrigé sa règle, la fit encore approuver : il y ajouta d'autres ouvrages.

Un correctoire dans lequel il marque la pénitence qu'il faut infliger, dans son ordre, pour les transgressions des commandemens de Dieu et de l'Eglise.

Un cérémonial dans lequel il prescrit ce que l'on doit observer dans la récitation des offices divins et dans les fonctions ecclésiastiques.

François de Paule sentant que sa fin approchoit, se retira dans

sa cellule du couvent de Plessis-les-Tours, et ne voulut plus voir personne. Il mourut le Vendredi-Saint, en avril 1507, à quatre-vingt-onze ans. Son corps fut porté dans l'église de son couvent : il opéra plusieurs miracles, et Léon X le canonisa en 1562.

Ce corps fut conservé précieusement dans l'église de son couvent de Plessis jusqu'en 1562. Les Huguenots qui mettoient la France en combustion, y étant entrés, les armes à la main, pour la saccager, comme ils avoient fait en plusieurs endroits du royaume, le tirèrent de son tombeau où ils le trouvèrent encore couvert de sa peau, quoiqu'il y eut cinquante-cinq ans qu'il fût mort, le traînèrent, revêtu de ses habits comme il étoit, avec une corde qu'ils lui mirent au cou, dans la chambre destinée pour recevoir les hôtes, et l'y brûlèrent avec le bois du grand crucifix de l'église qu'ils avoient arraché. Les ossemens furent néanmoins, pour la plupart, retirés du feu par les Catholiques zélés qui se mêlèrent parmi les soldats calvinistes, dans la chambre où se passoit cette scène, et, dans la suite ils furent distribués à diverses églises.

Le chapitre général se tint à Rome après sa mort ; l'ordre étoit divisé alors en cinq provinces : celles d'Italie, de Tours, de France, d'Espagne et d'Allemagne. Il devint ensuite si nombreux, qu'à l'époque de sa destruction il comptoit quatre cents cinquante couvens divisés en trente-une provinces.

On ne pouvoit entrer dans l'ordre des Minimes qu'en qualité de frères clercs, de frères laïcs, ou de frères oblats. L'habit des frères clercs et des frères laïcs descendoit jusqu'aux talons, et étoit d'une étoffe vile, de laine naturellement noire et sans teinture. Le chaperon étoit aussi de la même couleur, et descendoit devant et derrière jusqu'au milieu de la cuisse ou à-peu-près. Ils avoient encore une ceinture de laine de semblable couleur, nouée de cinq nœuds, et ils ne pouvoient jamais ni jour, ni nuit, quitter le cordon, ni l'habit, ni le chaperon. Ils se servoient, à leur choix, de soques ou de sandales, faites de genets ou de feuilles de palmier, ou de paille, ou de corde, ou de jonc ; ils ne pouvoient se servir de souliers ouverts par-dessus, à moins qu'une pressante nécessité, ou la dispense des supérieurs ne les exemptassent d'aller nuds pieds ; cette dispense leur

avoit

avoit été donnée depuis près de deux siècles, et ils étoient chaussés lors de l'abolition des maisons religieuses.

Les oblats avoient un habit de la même couleur, mais il n'alloit que jusqu'au gras de la jambe ou environ, et ne pouvoit descendre plus bas ; ils avoient aussi un cordon noué seulement de quatre nœuds ; ils étoient chaussés et portoient un chaperon avec sa cornette, ou bien un bonnet décent et commode, suivant le climat du pays. Il étoit permis à tous les frères de porter, sous leur habit, selon leurs besoins, des tuniques d'étoffe vile et de petites tuniques de serge ; ils pouvoient se servir, à volonté, d'un manteau de la couleur de l'habit, auquel étoit attaché une cuculle, propre à couvrir la tête, et cette cuculle devoit être cousue par derrière. Les oblats pouvoient se servir, au-dedans et au-dehors, d'un petit manteau fermé, de la longueur de leur habit, sans capuce ni cuculle. Dans les voyages, ils pouvoient, avec la permission du correcteur, se servir d'un âne, et au défaut d'ânes, de mulets, et même de chevaux s'ils ne trouvoient point de mulets.

La règle de leur ordre fixoit le nombre des *Pater*, des *Ave*, des *Gloria Patri*, des *Requiem*, etc. etc., pour les différentes prières et heures du jour et de la nuit.

Tous les frères devoient s'abstenir entièrement de viandes grasses ou paschales : ils ne mangeoient ni chair, ni aucune chose qui tirât son origine de la chair, comme œufs, beurre, fromage et toutes sortes de laitage, si ce n'est dans les grandes maladies. Quand quelqu'un tomboit malade, il étoit conduit dans l'infirmerie claustrale, où il étoit traité avec beaucoup de soin, et nourri de viandes de carême ; quand la maladie augmentoit, il étoit conduit dans l'infirmerie extérieure, bâtie dans l'enceinte du couvent, où il recevoit tous les alimens nécessaires pour rétablir sa santé. Ces alimens étoient apportés par un autre endroit que par le cloître, qui devoit être éloigné de l'infirmerie au moins de cinquante pas. Personne n'y pouvoit entrer sans la permission du supérieur.

Les frères clercs et les laïcs jeûnoient depuis le lundi de la Quinquagésime jusqu'au Samedi-Saint inclusivement, et depuis la fête de tous les Saints jusqu'à Noël exclusivement ; ils jeûnoient aussi tous

les jours ordonnés par l'église et tous les mercredi et vendredi de l'année.

Les oblats jeûnoient tous les vendredi de l'année, et depuis la fête de sainte Catherine jusqu'à Noël exclusivement et tous les jours ordonnés par l'église. Personne ne pouvoit être exempt du jeûne, si ce n'étoit dans les maladies ou dans les voyages; cependant les supérieurs pouvoient, pour de justes raisons, en dispenser.

Les Minimes devoient garder le silence en tout temps dans l'église, dans le cloître, dans le dortoir, au réfectoir et en tous lieux, depuis l'heure de complies, jusqu'à prime du jour suivant (8).

Les supérieurs avoient le nom de *correcteurs*. Tous les ans, le jour de Saint-Michel, ils étoient élus par les religieux de chaque couvent, et ne devoient exercer cet office que pendant un an, sans pouvoir sortir du couvent pendant ce temps, si ce n'étoit pour de justes causes, après en avoir donné connoissance au chapitre, et avoir eu le consentement des anciens du couvent.

Voici quelle étoit la formule du vœu de cet ordre :

Je, frère N., voue et promets à Dieu tout-puissant, à la bienheureuse vierge Marie, à toutes les cours célestes, et à vous, mon révérend père, N., et à cet ordre sacré, de demeurer ferme, et de persister, tout le temps de ma vie, sous la manière de vivre, et la règle de l'ordre des Frères Minimes de saint François de Paule, laquelle est approuvée par notre très-saint père le pape, Jules II, après Alexandre VI, d'heureuse mémoire, aussi pontife de Rome; en vivant, avec persévérance, sous les vœux de pauvreté, de chasteté et d'obéissance, et de la vie de carême, suivant les déterminations et les circonstances marquées et prescrites dans la même règle.

Les oblats ajoutoient :

Et, de plus, je promets de garder la foi à ce même ordre, et de représenter fidellement les aumônes qui lui seront faites (9).

(8) Héliot, Hist. des Ordres monastiques. Tome VII, page 422 et suivantes.

(9) Thuilier, Traduction de la règle du Correctoire, et du Cérémonial des Minimes, avec des notes historiques.

Voici la description que l'auteur de la Monachologie nous a donnée des Minimes (10).

Moine, minime, imberbe, tête garnie de poils, avec une tache ronde, nue dans le milieu ; les pieds chaussés, le derrière culotté ; tunique de laine, ample et noire ; capuchon triangulaire, mobile, ponctué, roide, formé de deux draps cousus ensemble, ce qui lui donne, lorsqu'il a la tête couverte, l'air d'un animal cataphracté (11) ; le collier noir, bordé de blanc ; les manches larges, repliées sur le poignet, formant au coude un sac, qui descend jusqu'aux genoux ; le scapulaire large, arrondi par le bout, divisé antérieurement jusqu'aux genoux, postérieurement plus bas, formant une queue large ; il est divisé, dans toute sa longueur, par une suture longitudinale qui le traverse dans le milieu ; et par deux autres sutures transversales triangulaires dont l'antérieure a son angle dirigé vers la poitrine, et la postérieure, son angle dirigé vers les fesses ; le cordon de laine cylindrique augmenté d'un autre, orné de deux régions de nœuds, cinq à chaque, tombant sur l'extrémitée inférieure droite. Les tégumens intérieurs dont il ne se dépouille jamais, pas même la nuit, ont une odeur d'huile très-forte.

Le moine minime est gras au toucher, sa démarche est imbécille et incertaine ; il exhale une odeur rance qui soulève l'estomach et cause des nausées. Rien de plus infect que les vents dont il est rempli : il n'a ni poux ni puces, ni aucun autre insecte qui fuient l'huile.

Il chante, au milieu de la nuit, d'une voix criarde ; le jour il demeure couché, ou à rien faire : il perd son temps et son huile (12).

Il rejete la chair, le laitage et les œufs, et ne se nourrit que de poissons et de végétaux qu'il arrose abondamment d'huile : il

(10) Monachologie, page 27.

(11) On appelle ainsi les animaux couverts d'un têt osseux ou écailleux, tels que les tatous, les pangolins, etc.

(12) C'est un proverbe commun dans l'antiquité. Comme les anciens ne s'éclairoient qu'avec des lampes entretenues avec de l'huile, quand un homme travailloit beaucoup, et passoit même la nuit sans que le succès couronnât ses peines, on disoit de lui : *operam et oleum perdit*, il perd son temps et son huile.

étend cette cuisine fétide jusque sur les oiseaux aquatiques, tels que les macreuses, les sarcelles, les poules d'eau qu'il a métamorphosées, contre toutes les lois de la nature, en poissons; enfin, sur les grenouilles et les serpens mêmes. Il est tourmenté continuellement par une soif inextinguible, et pressé sans cesse par l'aiguillon de la chair.

Il est probablement androgyne; on n'a jamais pu découvrir, dans cette espèce, l'individu femelle (13).

Les frères laïs sont aisés à distinguer à leur scapulaire, plus long par-devant, et plus court par derrière.

Ce moine habite les villes et les bourgs. Cette espèce a pris naissance dans la Calabre: elle eut pour père François de Paule, et fut mise au jour par le pape Alexandre VI, au quinzième siècle. On dit que ce François, macéré dans l'huile, flottoit sur l'eau, et on regarda cette action comme un miracle (14). Qui ignore cependant que l'huile est plus légère que l'eau?

Les Minimes avoient pour armoiries, le mot *Charitas*, d'or, entouré de rayons de même couleur, dans un champ d'azur.

Histoire des Minimes de Chaillot.

Les Minimes de Chaillot durent leur fondation, comme je l'ai déjà dit (15), à la reine Anne de Bretagne.

Le lieu sur lequel leur couvent est bâti, est celui où il y a eu primitivement un village avant que celui sous le nom de Chaillot, fut connu. On le nommoit Nijon (16).

Les Minimes étoient la plus ancienne maison religieuse de Chaillot, et ils étoient bâtis sur ce territoire. Les ducs de Bretagne avoient, en ce lieu, au quatorzième siècle, une maison de plaisance, appellée, pour cette raison, le manoir de Nigeon, ou l'hôtel de Bre-

(13) M. de Born se trompe; il y a, en Espagne, des religieuses Minimes. Voyez Héliot, Hist. des Ordres monastiques, Tom. VII, page 445.
(14) *Suprà*, page 4.
(15) *Suprà*, page 6.
(16) C'est ainsi qu'on peut traduire le mot latin, *Nimio*, comme on traduit *Divio* par Dijon.

tagne. Gui de Bretagne y mourut en 1331. Marie de Bretagne, fille de Charles de Châtillon, posséda cette maison, en 1360, et la porta en mariage à Louis, duc d'Anjou, frère du roi Charles V. Cet hôtel ou châtelet qui appartenoit, en 1427, au duc de Bretagne, fit une partie des biens situés à Chaillot, que le roi d'Angleterre donna, le 28 avril de la même année, au comte de Salisbury, avec un autre Hôtel et des terres qui appartenoient à un nommé Jean Tarenne. Ce don n'étoit que pour la vie ; ainsi, le comte de Salisbury, étant mort le 3 novembre 1428, le duc de Bretagne rentra dans ce bien, et en jouit jusqu'à sa mort (17).

Anne de Bretagne ayant hérité de cette maison, la destina à l'établissement d'un couvent de Minimes (18) ; elle y joignit un hôtel contigu qu'elle acheta, en 1496, de Jean de Censy, bailly de Montfort-l'Amaury. Il y avoit, dans cet hôtel, une petite chapelle appellée Notre-Dame de toutes Graces. Anne de Bretagne la fit abattre pour en commencer une plus grande, qui ne fut achevée que sous le règne de François premier, et peut-être encore plus tard, puisque ce ne fut qu'en 1563 que le roi donna à ces religieux toutes les pierres de taille restées sur le bord de la Seine, du côté de Grenelle. Cette nouvelle église eut le même nom que l'ancienne chapelle, et elle fut dédiée, sous ce titre, le 12 juillet 1578, par Henri le Meignen, évêque de Digne, au nom de l'évêque de Paris. L'anniversaire fut fixé au premier de Juillet.

Ce couvent fut le premier que ces moines eurent dans les environs de Paris, et ils en furent redevables aux soins de deux doc-

(17) Le Bœuf, Antiquités de Paris, Tome III, page 55.

(18) Anne de Bretagne ne fut pas la seule qui accorda aux Minimes de Chaillot sa protection, et les combla de ses bienfaits ; Louise de Savoie, mère de François premier, leur fit aussi beaucoup de bien, ce qui a donné lieu à l'erreur suivante, consignée dans plusieurs histoires de ce roi.

On a prétendu faussement que François premier naquit après une longue stérilité de sa mère, et que Louise de Savoie ne l'avoit obtenu du ciel que par les prières de François de Paule ; cependant cette princesse accoucha d'une fille à 15 ans, et d'un fils à 17. C'est Bayle qui a relevé cette friponnerie des Minimes, imaginée pour ajouter à la gloire de leur patriarche, Tome II, page 505. U.

teurs de Paris qui s'y étoient d'abord opposés. Ces deux docteurs étoient Jean Quintin, pénitencier de Notre-Dame, et Michel Standon, principal du collège de Montaigu. Le premier logea, pendant quinze mois, chez lui les six religieux que François de Paule y envoya, en attendant que le couvent de Nijon fût en état. Tous deux engagèrent également la reine à faire cet établissement.

Ces deux docteurs n'étoient pas d'abord très-bien disposés en faveur de François de Paule qu'ils regardoient sans doute comme un imposteur. Il sçut bientôt les mettre dans son parti, et, comme il étoit difficile de donner de bonnes raisons pour ce raccommodement, ils prétendirent qu'il avoit été opéré par un miracle.

On répandit, qu'étant allé au Plessis-les-Tours, il leur avoit pris une fantaisie de voir ce saint personnage devenu si à la mode ; il les appela par leur nom sans les avoir vu, et sans avoir été prévenu de leur arrivée, à ce qu'ils crurent, ou firent semblant de croire ; ils firent ensuite tomber la conversation sur l'Ecriture, et, quoique François n'eut jamais étudié la philosophie (c'est ainsi qu'on nommoit alors la théologie scholastique), il leur dit des choses si justes et si pleines de sens, qu'ils ne purent cacher leur admiration et qu'ils se réunirent pour seconder l'avancement de son ordre (19).

Ce fut dans ce couvent de Notre-Dame de Grace que les Minimes imprimèrent, en 1535, leur cérémonial, dressé par un religieux appellé, Hugues de Varenne, livre curieux, et qui fait voir que les ordres les plus récens qui s'établissoient en France, prenoient les rits du royaume. Audigier parle de la galerie où étoit encore, en 1789, la bibliothèque des Minimes, et de la chûte du feu du ciel sur ce lieu, dans le temps que Henri IV assiégeoit Paris.

La chapelle des Cinq-Plaies, ou depuis a été bâti Saint-Roch, dans cette ville, avoit été réunie, le 29 août 1605, à cette maison de Minimes, afin qu'ils eussent un hospice pour s'y retirer le soir, en hiver. La suite du temps amena du changement.

En 1520, on tint, dans ce couvent, un chapitre général de de l'ordre. Il s'en étoit tenu un, trois ans avant, à Rome : c'étoit

(19) Dubreuil, Antiquités de Paris, page 1291.

XII. Pl. 2 Pag. 15.

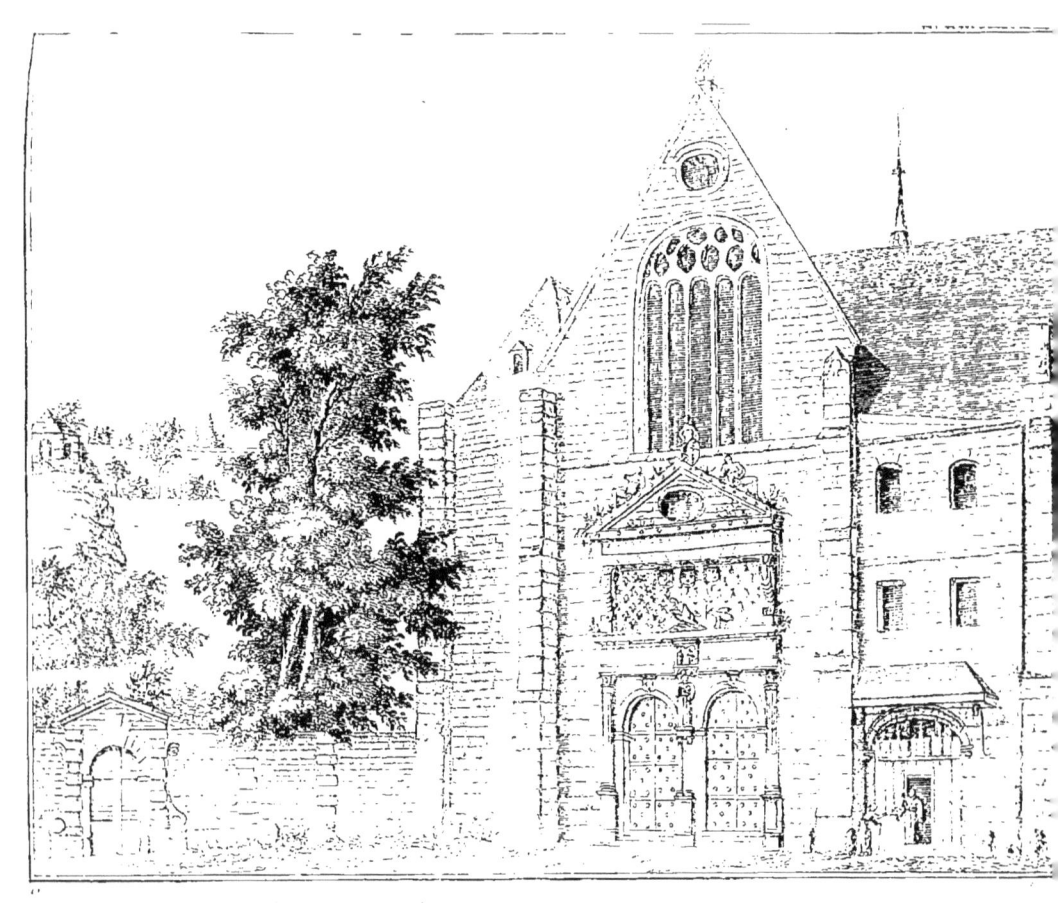

Portail de l'église des Bons Hommes de Chaillot.

mois de mai ; il s'y rendit un grand nombre de religieux. On appeloit ce chapitre, dans l'ordre, le Chapitre Parisien. François Inet y fut élu général, quoiqu'alors il fût absent.

Dans un autre chapitre, tenu dans ce convent, le 19 septembre 1654, Sébastien Quinquet, alors provincial, lut une lettre du père général, qui déclaroit Henri de Senneterre, qui avoit fait orner le sanctuaire à ses frais, Anne de Béthune, son épouse, Henri de Senneterre, et Charles, marquis de Château-Neuf, son fils, et Jean-Charles de Senneterre, son neveu, fondateurs du couvent, et ayant le droit de jouir des droits, honneurs et privilèges attachés à cette qualité. Cette lettre reçut de grands applaudissemens (20).

En 1663, dans le chapitre provincial, on accorda le droit de sépulture, dans le chœur, à quelques bienfaiteurs de la maison.

DESCRIPTION DU MONASTÈRE.

CE monastère étoit situé dans une belle position, sur la route de Versailles à Paris. On en appercevoit de loin le clocher qui présentoit un aspect assez pittoresque : du reste, la maison avoit peu d'apparence. Voyez, *Planche I* ; on y remarque le portail qui sera plus détaillé dans la *Planche II*. A droite, est la petite porte du couvent, à gauche, la porte de l'enclos. On voit, de ce côté, une partie de la montagne, nommée autrefois Nigeon, et appellée aujourd'hui, la Montagne des Bons-Hommes.

PORTAIL.

CETTE église est au fond d'une petite cour ; la porte de la rue est ornée d'un fronton sur lequel il y a des figures de Saints. Sur cette porte d'entrée est une figure de François de Paule, qui peut donner une idée du costume des Minimes (21) ; voyez *Planche II*, figure 2.

Sur le fronton de ce portail, on remarquoit trois petites figures qui n'avoient guère la mine catholique : celle du haut est nue, et

(20) Thuillier, *Diarium Minimorum*, Tome 1, page 2.
(21) *Suprà*.

représente un enfant gros, gras et riant; il tient, sous le pied droit, une tête de mort, et, de la main droite, un bouclier sur lequel on voit une croix enlacée d'une couronne d'épine.

Les deux autres figures sont également nues, mais maigres et tristes; celle à gauche a l'épaule appuyée sur une tête de mort l'autre est dans la même attitude : elle tient une tête de mort dans la main droite, et paroît la considérer en faisant des réflexions douloureuses. La figure du côté droit tenoit probablement aussi une tête de mort qui sera tombée quand le bras qui lui manque s'est détaché.

Il n'est pas aisé de découvrir ce que signifient ces trois figures; c'est probablement une allégorie de ceux qui attendent la mort avec effroi, tandis que d'autres en rient et foulent aux pieds la crainte qu'elle inspire aux ames plus timides.

L'attitude de ces trois figures n'est guère pieuse. M. Dulaure a pensé qu'elles representoient quelques divinités payennes qui ornoient autrefois l'hôtel de Bretagne (22). Ce ne seroit pas la première fois que la dévote ignorance auroit fait de semblables bévues.

Au milieu du fronton est un œil de bœuf qui éclairoit la nef; ce fronton est entouré de las d'amour et d'ornemens très-élégans qui contrastent singulièrement avec les idées lugubres que font naître ces hideuses têtes de mort dont je viens de parler.

Au-dessus du fronton sont les écussons de France, de Lorraine et de Bretagne, et au-dessous on lit ces quatre vers :

Annæ felicis monimenta britannica fulgent,
Octavi et Karli et Lodoici lilia regum :
Quorum animas sanctis precibus perducat ad astra
Christus, qui vivis rex est, judexque sepultis.

Sur le portail il y a une vierge, Notre-Dame de pitié, tenant

(22) Description des Environs de Paris, Tome I, page 52.

ésus-Christ mourant dans ses bras, au-dessous de laquelle on lit cette inscription sculptée en relief dans la pierre :

> *Virgo expers nævi et primariæ nescia culpæ,*
> *Quæ dominum ancilla, et filia nixa patrem,*
> *Hæreseos pestes, scelerum contagia mundo,*
> *Hæc tibi divinâ luce secare datum est.*

Au côté droit de cette Notre-Dame de pitié, est un K couronné, chiffre de Charles VIII : tout auprès est une épée flamboyante et couronnée, tenue par une main. Tout ce côté est semé de fleurs-de-lis, symbole des armes de France. L'autre est semé d'hermines de l'écusson de Bretagne : on y remarque une L, chiffre de Louis XII. De chaque côté de ces chiffres, on remarque un cochon ailé ; ces animaux ont sans doute été placés là par l'ignorance du sculpteur; c'est probablement le porc-épic que Louis XII portoit dans ses armes qu'il a voulu figurer, et cette pièce de l'armoirie de Louis XII annonce que l'L de ce portail est son chiffre et non celui de Louis XI ; ce qui le prouve davantage, c'est qu'il est placé sur les hermines de l'écusson de Bretagne, armoiries d'Anne, son épouse, qui a fait construire cette église.

Au-dessus de ce fronton, on a placé, dans un encadrement, deux figures qui représentent l'Annonciation : la vierge paroît prier debout devant un livre, attitude peu commune dans ces sortes d'ouvrages. Voyez *Planche II*, *fig*. 3.

Les cartels, *Planche II*, *fig*. 4 et 5, ornés de têtes d'anges et de morts qui sont à côté, se voient en divers endroits.

INTÉRIEUR DE L'ÉGLISE.

L'église (23) étoit assez grande : c'étoit une longue voûte avec

(23) Quand l'église fut consacrée, le roi et la reine assistèrent à cette cérémonie ; tout ce qu'il y avoit de Minimes autour de Paris y accourut, et l'appareil de cette fête donna naissance à des imputations ridicules. Les uns accusèrent les Minimes d'avoir exhumé le cadavre d'un gentilhomme récemment enterré ; d'autres disoient avoir vu quelques-uns de ces religieux qui s'étoient envolés dans le clocher, par le secours du diable ; ils ajoutoient que le diable, en s'envolant, avoit jeté leur table à terre, et c'étoient eux-mêmes qui l'avoient renversée dans leur ivresse. François Gorac crut devoir réfuter ces calomnies par un traité particulier.

des chapelles sur le côté ; elle avoit de grandes vîtres sur lesquelles on avoit peint l'ancien et le nouveau testament : les draperies des figures étoient d'un bleu et d'un rouge très-vifs, comme dans toutes les anciennes églises.

Le chœur étoit orné de quatre tableaux de Bourdon (24).

Tombeau de Françoise Veyni.

La plus ancienne sépulture de cette église, est celle de Françoise Veyni d'Arbouse, femme d'un avocat du roi, au parlement de Toulouse, qui devint successivement maître des requêtes, premier président au parlement de Paris, chancelier de France, évêque de Meaux et d'Albi, archevêque de Sens, cardinal, enfin légat du saint siége, qui fut l'homme le plus intriguant, le plus vicieux, le plus honoré de son siècle, et peut-être le plus fatal au bonheur des peuples. A ces traits on reconnoît Antoine Duprat, dont la mémoire doit être en horreur à la nation françoise (25).

Guillaume Duprat, évêque de Clermont, fit élever ce monument à sa mère ; elle est représentée dans le costume de son temps, à genoux. Ce tombeau est placé dans un encadrement sur lequel on a sculpté des têtes et des os de morts en sautoir. *Pl. III, fig.* 1.

Une image de la Vierge est placée contre le mur, derrière Françoise Veyni ; il y a un Minime qui étend les bras, comme pour la présenter à la Vierge.

Au haut de la voûte du tombeau, on lit cette inscription :

Quis dedit hæc si quis quærat, mihi grata secundi
munera sunt nati qui tenit ossa lapis.

Et sur le tombeau même on a gravé :

Nobilis et generosæ matronæ, FRANCISCÆ VEYNI *Epitaphium :*

Hic Francisca tegor, clari quæ conjugis uxor,
Felix prole fui, et sanguine clara meo :

(24) Les quatre tableaux ont été adjugés pour moins de deux cents livres, par la municipalité de Passy ; quelques jours après, on en a offert douze mille francs.

(25) C'est à lui qu'on doit cette odieuse maxime, *qu'il n'y a point de terre sans seigneur.* Ce fut lui aussi qui introduisit la vénalité des charges.

Me pietas cœlo et terra dat vivere proles,
Vitam ergo geminam mors dedit una mihi :
Sex animam post lustra Deo, quam præbuit ille
Restitui, et tellus quæ dedit ossa tenet. (26)

On y lit aussi cette autre épitaphe françoise :

CY GIST.

Madame Françoise Veyni, en son vivant femme de messire Antoine Duprat, seigneur de Nantovillet, alors maître des requêtes, et avocat général au parlement de Toulouse, depuis, premier président de celui de Paris, chancelier de France, garde des sceaux, évesque de Meaux et d'Albi, archevesque de Sens, cardinal et légat, à latere, par tout le royaume. Elle est décédée pleine de vertus et de mérite, l'an de grace 1507, et de son âge le trentième. Guillaume Duprat, son second fils, évêque de Clermont en Auvergne, lui a fait ériger ce monument.

TOMBEAU DE JEAN D'ALESSO.

Dans la chapelle, dite, du Nom de Jesus, on voyoit le tombeau de Jean Dalesso, petit-neveu de saint François de Paule. *Planche III, fig. 2.*

La sœur de la mère de ce Thaumaturge se nommoit Brigitte ; elle avoit épousé Antoine Dalesso, son cousin-germain, dont deux enfans vinrent en France : l'un d'eux, Pierre Dalesso, se fit religieux dans l'ordre des Minimes, et l'autre, Antoine Dalesso, épousa Jaqueline ou Jaquette Molandrin.

Ce fut de ce mariage que naquit, à Blois, Jean Dalesso, fils du neveu de la sœur de François de Paule ; il étoit maître des comptes, et mourut le 3 septembre 1572, à 59 ans.

(26) Pasquier, Amelot de la Houssaye, et l'auteur du Dictionnaire des Hommes illustres assurent que Guillaume Duprat, évêque de Clermont, n'étoit pas fils légitime du cardinal, son père. Cette épitaphe et ce tombeau semblent pourtant prouver le contraire : L'accusation de bâtardise a pu être fondée sur la haine que l'on portoit à cet homme ambitieux, ou sur l'ignorance de son mariage dont les liens ont été bientôt rompus, puisque Françoise Veyni est morte à l'âge de trente ans, en 1517. Sa famille originaire de Rioms, en Auvergne, subsiste encore à Clermont-Ferrand. Dulaure, Description des environs de Paris, Tome I, page 55.

D. O. M.

Nobiliss. Joann. Dalesso, Bleseno Andreæ Dalesso, D. Francisci à Paulà, ex sorore nepotis filius, dum vixit, bonis gratiss., morum comitate, ingenii suavitate, et animi candore erga omnes commendatiss., regiarum rationum magister, vitæ suæ rationem redditurus expiravit III sept., anno ætatis LIX reparatæ salutis humanæ M. VC. LXXII, cujus memoriam Maria Saussaya, uxor castiss. matrona, prudentiss. quamdiù superfuit, coluit religiosissimè. Idibus sextil., anno ætatis LXII et Christi Servatoris M. VC. LXXXXI vitam hanc cum meliore commutavit, et in eodem monumento cum conjuge suavissimo, quo cum septem lustra unanimiter exigerat, voluit tumulari, relictis quinque liberis, qui parentibus opt. chariss. piiss. ac benè merent. ad perpetuam memoriam.

H. M. P. CC.

Jean Dalesso, évêque d'Orléans, avoit épousé la sœur de Mathurine de la Saussaye ; il en eut plusieurs enfans.

Michelle, mariée à Nicolas le Clerc de Courcelles.

Anne, femme d'Olivier le Fèvre d'Ormesson.

François, qui épousa Marie de Vigni.

André, qui épousa Marie de Longueil.

Magdeleine, femme de Pierre de Chaillou. (27)

Tous ont eu des descendans qui ont obtenu d'importantes dignités dans l'état ; mais ils se sont sur-tout tenus honorés de descendre de François de Paule.

Le père Claude Duvivier, religieux minime, osa imprimer, en 1620, que François de Paule étoit fils unique (28).

Les d'Ormesson ne supportèrent pas facilement qu'on osa tenter de leur ravir une origine aussi illustre, et ils suscitèrent au malheureux Duvivier une terrible persécution. Ils ne se contentèrent pas de le faire réfuter par Louis des Armoises (29), ils adressèrent

(27) Héliot, Hist. des Ordres monastiques, Tome VII, page 427.

(28) Vie de saint François de Paule, par Claude Duvivier, minime, Rome, 1620, 1630, 1640, in-8°.

(29) Lettre à M. Duvivier, pour prouver que saint François de Paule a eu des neveux, par Charles-Louis des Armoises, sieur d'Aufouille.

leurs plaintes au général des Minimes, qui ne crut pas devoir se refuser à des hommes qui avoient un crédit si puissant et des charges aussi considérables dans l'état ; il ordonna à Duvivier de se rétracter. Celui-ci ne voulut pas démentir ce qu'il avoit écrit avec permission ; il aima mieux être malheureux que parjure : il s'enfuit et se cacha. Les d'Ormesson ajoutant alors à la persécution une ironie barbare, firent imprimer une seconde réfutation intitulée : *Lettre à M. Duvivier quelque part qu'il soit*. Il mourut une année après la publication de la seconde édition de son livre, en 1631.

Les d'Ormesson jouissent en paix actuellement de l'honneur de descendre du thaumaturge Martorille.

Dans la même chapelle, on lit l'épitaphe de Magdeleine d'Alesso, une des filles de Jean, épouse de Pierre de Chaillou.

Cy-devant gissent

Noble damoiselle Magdeleine d'Alesso, en son vivant, femme de noble homme messire Pierre Chaillou, conseiller-secrétaire du roy ; laquelle trespassa le XXIII jour d'aoust M. VIc. IIIIxx III, ayant esleü ici sa sépulture, avec feues nobles personnes Jehan d'Alesso, petit-neveu de M. S. François de Paule, sieur de l'Escau et d'Eraigny, et damoiselle Marie de la Saussaye, ses père et mère. Priez Dieu pour leurs ames.

Tombeau d'Olivier d'Ormesson.

Olivier le Fèvre d'Ormesson, conseiller d'état, contrôleur général des finances, et président de la chambre des comptes, marié à Anne d'Alesso, une des filles de Jean, repose aussi dans la même église ; son buste est vêtu comme au temps de Louis XIII. Il mourut le 16 mai 1600. *Planche IV*, *fig*. 3. Sur la pierre qui est entre les colonnes, on lit cette épitaphe :

En cette Chapelle reposent

Messire Olivier le Fèvre, chevalier, seigneur d'Ormesson, d'Eaubonne et de Lezeau, lequel, après avoir, par l'espace de cinquante-cinq ans, fidellement exercé plusieurs belles et grandes charges, entr'autres, celles de conseiller du roy en ses conseils d'estat et privé, d'intendant et contrôleur

général des finances, et de président en la chambre des comptes, est décédé le XXVII may l'an M. DC, aagé de LXXV ans.

Et dame Anne d'Alesso, sa femme, fille de Jehan d'Alesso, petit-neveu de S. François de Paule, laquelle décéda le VIII novembre l'an M. DXC aagée de L ans. Priez Dieu pour eux.

TOMBEAU DE JEAN D'ESTRÉES.

Jean d'Estrées, comte de Tourpes, étoit vice-amiral et maréchal de France, gouverneur de Nantes, vice-roi d'Amérique : il avoit combattu sur terre et sur mer contre les Turcs, les Hollandois et les Espagnols. Il est mort le 14 juillet 1607 ; il voulut que son cœur fût déposé aux Minimes de Chaillot, parce que sa femme y étoit enterrée ; et sa fille cadette, Elisabeth-Rosalie d'Estrées, leur fit élever ce monument. *Planche IV, fig. 1.*

Jean d'Estrées et Marguerite Morin, son épouse, sont placés dans un même médaillon porté par un génie placé entre des trophées d'armes, au milieu desquels s'élève un palmier. Le tout est placé sur des éperons de navire. On lit sur la table du tombeau :

HIC SITUM EST

Cor perillustris et præpotentis viri DD. Joannis d'Estrées, comitis de Tourpes, primarii in tractu Bononiensi baronis, regiorum ordinum equitis torquati, vice-amiralii et mareschalli Franciæ, Nannetensium gubernatoris, Americæ proregis, terrâ marique, orbe veteri et novo bellâ fortiter feliciterque gestis, Turcâ, Batavo, Hispano non semel victis, alnim Pictonum armoricæ præfectura cum laude functus, christianâ morte vitam præclarissimè peractam clausit XIV kalend. junii, anno ætatis octuagesimo tertio reparatæ salutis M. DC. CVII. Marguerita Morin, conjux amantissima decessit idibus maii anno M. DC. CXIV.

Moriens hîc cor suum condi voluit, ne quod Deus conjunxerat mors ipsa separaret. Optimè et benè meritis parentibus, Elisabetha Rosalia, filia natu minima, æternæ pietatis monumentum posuit mœrens.

TOMBEAU DE PHILIPPE.

Dans la chapelle, à droite en entrant, on voyoit un monument moderne, élevé par la tendresse d'une fille à son père, mort octogénaire.

Aux pieds d'une pyramide, surmontée d'une urne, et accompagnée d'un cyprès, est un génie pleurant et éteignant son flambeau, ayant la main droite posée sur le médaillon de Jean-Baptiste Philippe. On lit son épitaphe sur la table du tombeau. *Pl. IV, fig. 2.*

Ici repose

Jean-Baptiste Philippe, écuyer, mort octogénaire, le 13 juin 1768, après avoir servi cinquante ans sa patrie dans les affaires, et, dans sa vie privée, les malheureux, tout le reste de ses jours.

Sa fille consacra ce monument à sa mémoire.

Diverses Sépultures.

On trouvoit dans la nef et dans les chapelles divers autres épitaphes.

Cy gist

Dame Claude Chanterel ; au jour de son décedz femme de M. Germain Simon, grenetier au grenier à sel de Soissons, laquelle décéda le vingtième jour de novembre mil VI neuf, à l'intention de laquelle et de ses parens et amis, les religieux de céans seront tenus de dire, chanter et célébrer, par chacun an, deux services complects et deux basses messes, par chacune semaine, l'espace de cinq ans, durant ès jour, et selon qu'il est plus au long déclaré dans le contract passé par-devant Briquet et de Saint-Fussien, notaires au Chastelet de Paris, le neuvième jour de mars 1610.

En mémoire de laquelle, Claude Bazin, escuyer, sieur de Bezons, conseiller du roi et trésorier général de France, en Champagne, Simon Bazin, escuyer, sieur de Champigny, docteur en médecine, à Paris, Hyerosme Bazin, escuyer, sieur du Saussay, et noble homme Claude Sandras, sieur de Cordon, ses nefveux ont fait mettre ce présent épitaphe, l'an 1615.

Messire Laurent Coignet de Marmese, prêtre, ancien chapelain de la chapelle du roi, abbé commendataire de N. D. de Quincy, en Bourgogne, a fondé, dans cette église, une messe basse, tous les jours, à perpétuité, laquelle se doit célébrer entre neuf et dix heures du matin, pour demander à Dieu qu'il lui fasse miséricorde de ses péchés, et à toute sa famille, ainsi qu'il est porté au contract passé entre ledit sieur abbé et les religieux, par-devant Baglan et son compagnon, le II décembre 1698. Priez Dieu pour lui.

Marie Dudrac étoit douée, dit Thuillier, d'un esprit pathétique, et du don précieux des extases. Le père Etienne publi[a] son éloge en 1590.

On voyoit son image que le même religieux avoit fait graver et auprès il avoit écrit cet épitaphe :

Maria Dudrac, nobilis patritia, viduitatis ornamentum, sæpè in extasi rapta. Obiit XI septembris, anno 1590, ætatis suæ 46.

Voici l'autre épitaphe que ses enfans ajoutèrent :

D. O. M.

Nobilis et veterum series dignata parentum,
 Dives eras, formæ conspicienda bonis.
Quid juvat hic rerum splendor, nisi nomen inane
 Ut ferat, et fragili luceat actus ope ?
Fortunæ hæc bona sunt terris linquenda, nec amplum
 Post obitum pariunt vita abeunte decus ;
Sed tibi siderei flammis mens arsit amoris
 è que solo in cœlum rapta secuta Deum
Ætheris hoc munus fuerat, tenuique negandum,
 Utque suum nobis, abstulit ipse Deus.

Jacobus et Joannes Avrillot, optimi liberi dulcissimæ matri benè merenti.

H. M. P.

CY GIST

Noble dame Marie Dudrac, en son vivant, vefve de mons. M.e Jacqu[es] Avrillot, vivant, conseiller du roi en sa cour de Parlement, à Paris, laquelle fut le singulier ornement des vefves de son âge, et persista en viduit[é] l'espace de XVIII ans, s'adonnant du tout à la vie contemplative, esta[nt] souvent ravie en Dieu, et s'exerçant ès œuvres pitoyables vers les pauvre[s], desquels elle estoit très-charitable mère, et estant parvenue à l'âge de XLVI ans, passa de ce siècle à la vie immortelle, et décéda le XI septemb[re] M. V. XC.

Anne le Lieur, imita Marie Dudrac, et fut inhumée dans [le] même tombeau.

En ce même tombeau repose noble damoiselle Anne le Lieur, en son vivant, veufve de Me René Vivian, jadis conseiller du roi, et correcteur en sa chambre des comptes, à Paris, laquelle enflambée d'un ardent desir d'imiter la sainte vie de la susdicte défuncte, après avoir employé XVI ans de viduité en larmes, jeusnes, oraisons et œuvres de piété, estant oultrée de tristesse, pour se voir privée de celle qu'elle s'estoit proposée pour l'en suivre comme patron et formulaire de vertus, décéda vij mois après le iij avril M. Vc. XCJ, et ordonna estre inhumée en ce lieu, afin que, comme en leur vie, elles s'estoient aymées, aussy elles ne fussent séparées après leur trespas.

Priez Dieu pour leurs ames, car elles ont été procuratrices et singulières bienfaictrices à ce couvent.

D. O. M.

Felici et æternæ memoriæ Ursini Durand, in senatu parisiensi senatoris, qui, quod à proavis accepit nobilitatis, luce propriâ maluit insignire, quàm fulgere alienâ, adolescentiam senii maturitate decoravit.

Nondum ætate vir, virtute senex, civitatem Cenomanensem habuit virtutis suæ admiratricem. Senatum parisiensem, cui L annis præfulsit senator clarissimus habuit perpetuæ memoriæ debitorem.

LXXVI annorum vitam immortalis vita consecuta est, utramque morte dividente anno M. VI. C. XXXVI. VI idus aprilis. Ultimo pietatis monumento fundavit celebrandum quotannis, hoc in templo, solemne missæ sacrificium.

Au-dessous on lit ces mots :

Mariæ le Chesne nobili loco et familiâ ortâ, suâ virtute nobilior, voluit eodem quo maritus condi tumulo, amore magis quàm morte præcipitante, ipsum subsecuta, die 14 Feb. ann. salut. M. VIc. XLVII, ætatis nonagesimo.

Viri sui pietatis hæres, missam singulis diebus, his in ædibus, celebrandam curavit et fundatione sancivit.

La plus singulière de ces épitaphes, est celle du cœur de Jean Quintin.

Jean Quintin, étoit né à Autun, en 1500. Ses opinions nouvelles

sur la religion le forcèrent à quitter Poitiers où il enseignoit ; mais sa foi ne fut point à l'épreuve d'une longue persécution ; il s'accommoda bientôt d'un bénéfice assez considérable qu'on lui donna dans l'ordre de Malthe, et, quand il revint à Paris de cette isle, où il avoit été de la maison du grand maître, il fut fait professeur en droit canonique en 1536.

Jean Quintin étoit fanatique et sanguinaire : il prononça, aux états d'Orléans, en 1560, une harangue qui fit beaucoup de bruit : il y demandoit que *les hérétiques ne fussent point admis en la congrégation et conversation des subjets chrétiens, et que désormais tout commerce quelconque fût interdit, nié et défendu à tous hérétiques.*

Il termina cette harangue par ces mots : « Voilà, Sire, ce que, » en toute simplicité, obédience, humilité, submission et correc- » tion votre clergé de France propose et remonstre à votre majesté » touchant l'honneur et service de Dieu, en votre royaume, et » pour l'abolition et extirpation de ce qui lui est contraire, sçavoir » des sectes et hérésies, le tout plus amplement et articuléement dé- duict et couché en son cahier duquel attendons response (30) ».

Ce qui pouvoit excuser Jean Quintin, c'est qu'il ne faisoit qu'exprimer les vœux du clergé ; mais il s'étoit chargé là d'une infâme commission. Quant au clergé, il est clair que ses très-humbles et dévots orateurs proposoient l'effusion du sang, si elle étoit nécessaire à leurs projets, car ils répétoient au roi, dans leurs cahiers, les ordres et les menaces de Moyse, et Jean Quintin disoit encore expressément dans sa harangue, « que sa majesté forte et armée de » fer, devoit résister aux hérétiques ; qu'en cette fin, non autre, » Dieu lui avoit mis le glaive en main pour défendre les bons et » punir les mauvais, et que nul ne peut nier que l'hérétique ne » soit mauvais capitalement, *ergò* punissable capitalement, et subject au glaive du magistrat ».

Si le fanatique Quintin eût prévu la vigueur que sa harangue devoit donner aux protestans, pour résister à la persécution, et l'énergie de leur réponse, dans les états, il se seroit contenté d'expliquer

(30) La Place, Commentaires de l'estat de la Religion et République, page 134.

quelques décrétales à ses écoliers, plutôt que de donner des leçons de cruauté au roi son maître.

L'amiral de Châtillon (31) se plaignit si hautement de la harangue de Jean Quintin, que le roi et la reine-mère le mandèrent; il répondit qu'il n'avoit fait que suivre les ordres et les mémoires du corps pour lequel il avoit porté la parole. On ne fut pas content de cette réponse; il fallut qu'il s'engageat à déclarer, devant l'assemblée des états, qu'il n'avoit point eu en vue l'amiral de Châtillon, et il s'acquitta de sa promesse. On publia contre lui divers écrits satyriques dont il conçut un tel chagrin qu'il en mourut au commencement d'avril 1561.

Quintin a laissé plusieurs ouvrages dont voici les titres:

Scholia in Tertulliani librum, de præscriptionibus Hæreticorum.

Repetitæ prælectiones Capituli de multâ providentiâ, de Præbendis et Dignitatibus, et Cap. nov. de Judiciciis; cet ouvrage traite de la pluralité des bénéfices.

Octoginta quinque Regulæ seu Canones Apostolorum, cum vetustis Joannis Monachi Zonaræ scholiis latinè modo versis.

Speculum Sacerdotii.

Synodus Gangrensis explicata commentariolis, ex Gratiani distinctione trigesimâ.

Hæreticorum Catalogus et Historia ex Gratiano.

Melitæ Insulæ Descriptio, Tractatus de Ventu, et nautica Buxula ventorum indice.

Il avoit traduit en latin le *Syntagma Canonum græcorum*, composé par le moine Matthieu Blastares. Cette traduction n'est qu'en manuscrit dans la bibliothèque du roi (32).

Pierre Ramus prit Jean Quintin pour juge dans la dispute qu'il soutint contre Govea, en 1543; mais Quintin et l'autre juge choisis par Ramus, ne voulurent pas se mêler de cette affaire, lorsqu'il fut question de prononcer la sentence.

(31) Il avoit été désigné d'une manière infâme, dans la harangue, sous le nom de *fossoyeur de vieilles hérésies.*

(32) Bayle, Diction., Tome II, page 14.

J'ai dit plus haut (33) que Jean Quintin avoit signalé son zèle pour l'établissement des Minimes. Son corps fut porté à Saint-Jean de Latran, mais il voulut que son cœur fût enterré dans la Chapelle de Sainte-Anne de l'église de Chaillot, et on y grava les vers qui suivent :

> Cy gît au bas de ce pillier
> Le cœur du bon pénitencier,
> Maître *Jean Quintin* sans errer,
> Qui de ce couvent bienfaiteur
> Fut, et de l'ordre amateur.
> Et pour ce y a donné son cœur.
> Vous qui lirez cet épitaphe,
> Vers Dieu veuillez intercéder
> Que à son ame mercy face
> Et à tous autres trespassez. *Amen.*

On y lisoit autrefois cet autre épitaphe de Jean Quintin :

> *Mors mortis morti mortem si morte dedisset,*
> *Hic vivens essem vel vivus ad astra volassem ;*
> *Sed morsus patris sordet caro morsa, remorsus,*
> *Mentis tolle Deus.* MAG. JEH. QUINTINI EPITAP.

Plusieurs autres personnes de marque sont inhumées dans cette église, sans épitaphes.

François Jourdan, professeur royal en langue hébraïque.

Josias, comte de Rautzaw y est, dit-on, inhumé ; ce grand général étoit de la maison de Rautzaw, dans le duché de Holstein. Après avoir bien servi dans son pays, il vint en France avec Oxentiern, chancelier de Suède. Louis XIII l'y retint, le fit maréchal de camp et colonel de deux régimens. Il servit, en 1636, au siège de Dôle, où il perdit un œil, d'un coup de mousquet. Il défendit vaillamment Saint-Jean de Lône, en Bourgogne, contre le général Galas, qu'il obligea de lever le siège. En 1640, il servit celui d'Arras, où il perdit une jambe, et fut estropié d'une main. L'année suivante, il se trouva au siège d'Aire, et fut fait prisonnier au combat d'Honnecourt, en 1642. Sa valeur se signala en

(33) *Suprà*, page 14.

core au siège de Gravelines, en 1645, et il reçut le bâton de maréchal de France, le 16 juillet. Il abjura le luthéranisme la même année. Sa fidélité, malgré ses services, devint suspecte; on l'arrêta le 27 février 1649. Il se justifia, sortit de prison; mais, peu de temps après, il mourut hydropique. Il étoit instruit, savoit plusieurs langues, connoissoit bien l'art de la guerre, et avoit une bravoure éprouvée; mais toutes ces qualités étoient ternies par son penchant pour le vin qui lui fit manquer plusieurs occasions importantes. On dit qu'il est inhumé aux Minimes : il est étonnant qu'il n'y ait ni mausolée ni épitaphe. On auroit pu au moins graver celle-ci qui fut faite dans le temps, et qui est si connue.

> *Du corps du grand Rautzaw, tu n'as qu'une des parts,*
> *L'autre moitié resta dans les plaines de Mars ;*
> *Il dispersa par-tout ses membres et sa gloire :*
> *Tout abattu qu'il fut, il demeura vainqueur ;*
> *Son sang fut en cent lieux le prix de la victoire,*
> *Et mars ne lui laissa rien d'entier que le cœur.* (34)

Jean Dehem fut enterré dans le monastère de Chaillot, avec cette épitaphe :

Cy gist

Le corps de Jean Dehem, de grand sçavoir, et vie bonne et austère ; mais son esprit est au sein d'Abraham, prenant son repos en son siège de gloire, qui trespassa le mercredi seizième de décembre 1562. (35)

Nicolas des Voisins (36), supérieur du monastère de Nigeon, en 1516, puis général de l'ordre; il est auteur d'un petit traité ascétique, intitulé : *le Trésor de l'Ame*, imprimé chez Michel le Noir. La Croix du Manie fait mention de cet ouvrage (37).

(34) On dit qu'à sa mort il n'avoit qu'un œil, qu'une oreille, qu'un bras et qu'une jambe.
(35) Launoi, page 265.
(36) *Nicolaus à Vicinis.*
(37) Lanoue, *Chronicon generale Ordinis Minimorum*, pag. 131.

Auprès du sanctuaire, il y avoit une représentation, en pierre, de la passion; elle étoit célèbre par les indulgences que les Minimes de ce lieu avoient su persuader que l'on gagnoit en la visitant; il y avoit, dans le jardin, sept autres stations qu'il falloit faire pour les obtenir.

Plusieurs choses annonçoient, dans ce couvent, une magnificence royale : premièrement, l'église, où il y avoit de beaux tableaux, et le chœur, décoré aux frais de la maison de Senneterre. La sacristie renfermoit de très-beaux ornemens; on y voyoit de fort beaux reliquaires, où l'on révéroit du bois de la vraie croix, des épines de la couronne de Jesus-Christ, du lait de la Vierge, des ossemens, des fragmens d'habit, des pailles de l'oreiller de saint François de Paule, des fragmens d'os de différens saints, tels que saint Etienne, saint Sébastien, saint Innocent, des martyrs de la légion Thébaine, des onze mille Vierges, des saints Innocens, de saint Denis et ses compagnons, du grand saint Antoine et de plusieurs saints évêques (38).

Le cloître de ce couvent étoit en pierre de taille et avoit cinquante-deux arcades, entre lesquelles on avoit peint, sur verre, les persécutions de l'église militante. Le long de la nef de l'église, on voyoit ceux qui ont versé leur sang pour le nom de Dieu, depuis Abel jusqu'à saint Jean-Baptiste. Dans tout le reste du cloître, on avoit peint les persécutions de l'église militante pour la loi évangélique, depuis Jesus-Christ jusqu'à nos jours.

Ces vitraux représentoient, avec des couleurs bleues et rouges fort vives, les tourmens de plusieurs martyrs; les voûtes étoient peintes en rouge et or : on voyoit, sur une voûte, les armoiries de l'archevêque de Paris, et ce prélat lui-même, priant à genoux devant une image du jugement dernier.

Il y avoit un vaste réfectoire, garni de beaux tableaux. Les dortoirs étoient commodes; les jardins agréables. L'infirmerie, bâtie dans un temps moins reculé, étoit fort grande, située antérieurement sur le penchant de la montagne, dans un site fort agréable.

(38) Lanoue, page 295.

DE CHAILLOT.

L'apothicairerie étoit bien fournie, et on y venoit chercher des médicamens de Paris même.

Chaillot, où étoient situés les Bons-Hommes, étoit autrefois un village; il en est fait mention, avant le onzième siècle, dans une bulle du pape Urbain II, de 1097. On le nommoit alors, *Ecclesia de Calcio*, et, dans le douzième siècle, *Ecclesia de Callevio*, ou de *Calloio*, ou de *Challoio*. Le lieu se nommoit *Caloitum*, que l'on traduisoit en françois *Chaillot*. Au quatorzième siècle, on l'écrivoit aussi quelquefois *Cahilluau*, et, au quinzième, *Chailleau*, *Château Chailliau* (39).

Le village qui avoit existé sur la côte avant celui de Chaillot, du temps de Saint-Bernard, évêque du Mans, au septième siècle, s'appelloit *Nimio*. Les habitans, par la suite du temps, se partagèrent: les uns fondèrent Chaillot, et les autres Auteuil; ceux qui fondèrent Chaillot, l'établirent au bout de la forêt de Rouvret (40), et ce lieu eut le nom de *Chal* ou *Chail*, et quelquefois celui de *Cal* (41). Après cette distinction, le nom de Nijon seroit devenu inconnu; on ne sauroit aujourd'hui où placer ce village, si quelques-uns de nos princes n'y avoient pas eu un château.

Chaillot n'est éloigné des Tuileries que d'une demi-lieue; son territoire consiste en quelques vignes et en terres labourées, sa situa-

(39) Le Bœuf, Hist. du diocèse de Paris, Tome III, page 54.

(40) Bois de Boulogne.

(41) Ce mot signifioit, *destructio arborum*; c'est-là que vient le mot *chalas*, dit Hurtaud, dans son Dictionnaire; cette étymologie est terriblement forcée. Quant à celle de Chaillot, l'auteur de la dissertation badine sur *l'antiquité de Chaillot*, imprimée chez Prault, en 1736, *in-12*, et qui seroit digne de figurer dans les Mémoires de l'académie de Troie, dit que quelques antiquaires ont pensé que ce nom venoit du mot grec *Kalos*, beau. Ceux qui ont adopté ce sentiment, dit-il, ont prétendu que Jean VI, empereur de Constantinople, surnommé, *Calo-Jean*, consumé par le chagrin qu'il avoit éprouvé, abdiqua la couronne, et qu'un de ses officiers vint se retirer dans un lieu où il jeta les fondemens de ce village qu'il nomma Chaillot, du nom de son maître, *Calo-Jean*. L'auteur de la dissertation va plus loin; il attribue la fondation de Chaillot à Chalot, Israélite de la tribu de Lévi, qui, ayant quitté la Palestine, vint s'établir dans les Gaules, et, comme Chalot, signifie, en hébreu, suivant dom Calmet, *Couronne*: il en conclud que Chaillot deviendra un jour un grand empire.

tion sur le bord de la Seine est fort riante, et il y a plusieurs jolies maisons de campagne.

L'église paroissiale, située dans le milieu, est sous le titre de Saint-Pierre, et n'a rien de remarquable que la sépulture d'Amaury-Henri Guyon de Matignon, chevalier, comte de Beaufort, décédé le 8 août 1701.

Les religieuses de la Visitation devinrent, en 1651, dames de Chaillot. Ce village étoit, au douzième siècle, un de ceux qui appartenoient au roi. Avant les affranchissemens, on y vivoit sous la coutume, appellée *Besche*, c'est-à-dire, que la femme suivoit le sort du mari, quant à la servitude; aussi, une femme de Chaillot, serve du roi par sa naissance, épousant un homme d'Auteuil, devenoit serve de l'abbaye Sainte-Géneviève, et il en étoit de même dans le cas contraire. Louis le Gros accorda, à la prière d'Etienne, doyen de Sainte-Geneviève, en 1124, que cette coutume fût continuée à perpétuité dans la terre de Chaillot. Les habitans de ce village devoient, chaque année, à l'abbé de Saint-Germain-des-prés, ou, en son absence, à son receveur, deux grands bouquets à mettre sur le dressoir, et une demi-douzaine de petits, avec un fromage gras, fait du lait de leurs vaches qui viennent paître dans l'isle Maquerelle, et un denier parisis pour chaque vache.

En 1543, le roi François I fit don, aux habitans de Chaillot, de la dépouille des vignes et des terres du parc de Boulogne, pour une année seulement.

L'année 1638 fut féconde en projets d'établissemens de religieuses à Chaillot; il s'y forma une congrégation de religieuses Augustines qui depuis furent s'établir à Picpuce où elles sont restées.

J'aurai occasion de parler des religieuses de la Visitation, en décrivant leur couvent qui est fort beau; c'est un ancien palais que Catherine de Médicis avoit fait bâtir.

On trouve peu de rois ou de princes qui soient venus à Chaillot: Louis d'Orléans y expédia des lettres en 1393. Leur date est, à Challuy-au-les-Paris.

Le duc de Bourgogne se mit en bataille, le 10 février, entre Chaillot et Montmartre.

Henri IV se tint à Chaillot pendant qu'il assiégeoit Paris.

Ce village a donné naissance à Jean du Housset, célèbre reclus du Mont-Valérien, qui mourut en odeur de sainteté le 3 août 1609.

François-Eudes Mézerai, historiographe de France, avoit une maison à Chaillot; il voulut s'y faire enterrer dans son clos, sur une éminence, à l'extrémité de sa vigne, et s'y faire construire une espèce de mausolée en pyramide, soutenu d'un piedestal, orné de bas-reliefs, où devoient être gravés cinq ou six volumes, avec le titre d'anecdotes, et une inscription. Il avoit nommé l'abbé de la Chambre pour exécuter ce projet.

Le président Jeannin a eu pareillement sa maison de campagne à Chaillot.

Le président de Meinières y en avoit une aussi.

M. Bailly, maire de Paris, y logeoit une grande partie de l'année, à l'époque de la convocation des états-généraux.

M. Treilhard y a aussi une maison.

On y a établi, depuis quelques années, une cazerne de Suisses.

Ce lieu fut déclaré faubourg de Paris, en 1659, sous le titre de faubourg de la conférence. Il fait aujourd'hui partie de Paris, la barrière ayant été reculée jusqu'à Passy.

Madame de Marbœuf a, auprès de l'ancienne grille de Chaillot, un jardin très-agréable et curieux, sur-tout pour les arbres étrangers qu'on y cultive.

C'est au bas de Chaillot qu'est la pompe à feu de M. Perrier qui fournit de l'eau à une moitié de Paris. C'est aussi là qu'est placée leur fonderie.

La dissertation sur l'antiquité de Chaillot, déjà citée, n'est pas la seule plaisanterie qui ait paru sur ce lieu; Romagnesi a donné, en 1723, au théâtre italien, une pièce intitulée : *Agnès de Chaillot*; c'est une parodie d'*Inès de Castro*.

Voici la liste des Minimes de Chaillot, qui ont acquis quelque célébrité :

JEAN-BAPTISTE DES BOIS, instruit dans les langues, théologien célèbre et auteur de quelques Écrits mystiques et théologiques; mort en 1559.

JEAN DEHEM, prédicateur, mort en 1562.

HUGO FOURCY, né d'une condition noble; il recherchoit, par humilité, les emplois les plus vils dans la maison. Au chant des cantiques, et sur tout du *Magnificat*, son ame s'exaltoit, et il croyoit voir Dieu, la Vierge et les Saints; il mourut en 1567.

MATHURIN AUBERT, missionnaire, convertisseur zélé, et peintre assez habile; mort en 1590.

PIERRE NAUDÉ; il a fait imprimer, en 1596, une Règle suivie d'une histoire abrégée de l'Ordre des Minimes. En 1575, il publia une déclamation contre les artifices diaboliques des sorciers et des magiciens, qui, dit le père Thuillier, pullulent à présent en France. On n'accusera sûrement pas le père Thuillier d'être un de ces sorciers. Naudé mourut en 1598.

JACOB-RADULPHE LE CARON, professeur de théologie; il aimoit la poésie et les lettres, et cependant il s'appliquoit rudement la discipline, pour dompter le démon de la chair, mort en 1610.

FRANÇOIS DUCROISET, homme dont la simplicité alloit jusqu'à l'oubli de son propre nom et de soi-même. François Lanoue lui a fait une épitaphe dans laquelle il loue cette stupidité comme une vertu; il est mort en 1624.

PIERRE HEBERT, qui obtint plusieurs emplois distingués dans l'ordre. Un jour qu'il étoit près de l'autel, son visage parut rayonnant, et on entendit autour de lui un chœur d'anges qui le saluèrent comme un être destiné pour le ciel; il est mort en 1629.

FRANÇOIS GUERIN, prédicateur renommé, mort de la peste, en 1631.

NICOLAS ROUILLARD; il a publié un tableau des Minimes illustres par leur piété; mort en 1635.

ROBERT TROUSON, célèbre par ses austérités: un jour d'hiver il étoit si occupé à méditer sur les peines de l'enfer, que son corps gela, et qu'on eut bien des peines à lui faire recouvrer l'usage de ses membres. Il avoit un arsenal d'instrumens de pénitence et de mortification pour vaincre le démon de la chair: là étoient suspendus ses fouets et ses cilices; il s'exerçoit quelquefois à la poésie, et il a mis en vers tout le Martyrologe romain. Ce sublime ouvrage existe en manuscrit dans la bibliothèque du couvent. Robert Trouson est mort en 1636.

Antoine Finet, missionnaire, mort en 1642.

Nicolas Dupont, auteur du *Soleil mystique de sainteté*, et de quelques ouvrages aussi utiles; mort en 1653.

Abel Libault, professeur de théologie, auteur de quelques ouvrages : *le Parfait Religieux*, et *petit Exercice de Religion* ; mort en 660.

Marin Jomart, confesseur célèbre ; ce fut lui qui mena à Richelieu une de ses pénitentes, qui découvrit à ce cardinal une trahison contre le roi ; mort en 1663.

Louis Doni d'Atticci, florentin, se fit minime dans le couvent de Chaillot. Le cardinal de Richelieu lui fit donner l'évêché de Rioms d'où il passa au siège d'Autun. On a de lui une *Histoire des Minimes*, in-4o, *la Vie de la Reine Anne, Fondatrice des Annonciades*, in-8o, *Vita Cardinalis Berullii*, in-8o, *Vitæ Cardinalium*, 2 vol. in-fol. Son style est ennuyeux, et ses idées sont plates. Il mourut en 664.

Isaac Quatroux, célèbre Pharmacien auteur d'un traité sur les *Maladies pestilentilles*, mort en 1673.

Charles le Roi, auteur d'un cathéchisme, intitulé : *le Roi des Enfans*; mort en 1674.

Adrien Jolivet, habile Jardinier, mort en 1687.

François Giry devint provincial des Minimes ; il a composé plusieurs ouvrages de dévotion. Le plus grand est sa *Vie des Saints* en deux vol. in-fol. Cette histoire est remplie de contes mystiques et absurdes. Giry mourut en 1688. Le père Raffin a écrit sa vie.

Antoine Masson, missionnaire zélé, et auteur de quelques ouvrages, tels que des *Questions sur la Genèse*, une *Histoire de Noë et du Déluge*, une *Histoire d'Abraham*, un *Traité des Signes de la Prédestination* ; mort en 1700.

N° XIII Pl. 1 Page 1

XIII.

ABBAYE DE BARBEAU.

Département de Seine et Marne, District de Melun.

Son Histoire.

Barbeau étoit dans la Brie-françoise, diocèse de France, parlement et intendance de Paris, élection de Melun, situé sur la rive droite de la Seine, auprès de Fontainebleau. Il est actuellement dans le département de Seine et Marne, district de Melun.

Sa position est très-agréable; voyez *Planche I*, *fig.* 1. On y arrive par une grille, flanquée de deux logemens de concierge : dans le fond, on apperçoit l'église, et, sur les côtés, les bâtimens des moines.

Cette abbaye étoit fille de Prully : elle a été fondée par Louis VII qui la dota par un diplôme de 1147, dans la onzième année de son règne. Quelque temps avant, deux frères, Guillaume et Radulphe, et trois de leurs compagnons, Hermès, Renard et Gauthier, hermites d'un lieu nommé Saint-Acire (1), qu'ils avoient construit auprès de Melun, le cédèrent à l'abbaye de Prully, pour y bâtir une autre abbaye du même ordre; c'est ce qui donna l'occasion de construire l'abbaye de Barbeau. Dix ans après, les religieux ayant abandonné ce lieu mal-sain, vinrent s'établir sur un port de la Seine, dans le voisinage de Samoi, dans un lieu appellé Barbeau (2), que Louis VII leur céda par un autre diplôme de 1156. Philippe-Auguste confirma cette donation en 1190 (3).

Le véritable nom de cette abbaye est, *Sacer Portus*, *Sequanæ Portus*, parce qu'il y avoit un port utile à la navigation. Elle a été aussi nommée, *Barbellus*, et c'est le nom qui lui est resté. La tradition,

(1) *S. Assirius.*
(2) *Barbellus.*
(3) *Gallia Christiana*, Tome VII.

ABBAYE DE BARBEAU.

dans les environs, est qu'on la nomme ainsi, parce qu'elle a été bâtie du prix d'une pierre précieuse que l'on trouva dans un barbeau qui fut pêché dans ce lieu. L'histoire du barbeau est une fable, mais il est très-croyable que le nom n'a pour origine que cette supposition (4). En effet, les armes de Barbeau sont deux barbeaux d'or, et trois fleurs-de-lis sur un champ de gueules.

Barbeau valoit soixante mille livres de rentes à celui qui en étoit pourvu par le roi; la taxe, en cour de Rome, étoit de huit cents florins.

Les bâtimens qui étoient dégradés, venoient d'être reconstruits de la manière la plus somptueuse, peu de temps avant la suppression des ordres monastiques. Ces nouvelles constructions ne sont pas encore achevées.

Voici quels ont été les abbés de Barbeau, depuis l'époque de sa fondation :

I. MARTIN, cellerier de Prully, premier abbé de Sacré-Port, en 1146; il est cité dans la charte de donation de Louis VII. Ce fut lui qui obtint la translation du monastère au lieu où est aujourd'hui Barbeau, que le roi donna ensuite à l'abbaye, ainsi que les bois voisins.

II. HUGUES, qui permuta avec l'abbé de Fossateuli, du consentement de Louis VII, en 1151.

III. TECELIN I, en 1162.

IV. HENRI, 1164.

V. TECELIN II; il acheta des bois voisins.

VI. IVO, à qui Alexandre III confirma tous les dons faits par Louis VII.

VII. BARTHOLOMÉE I, 1186.

VIII. GUILLAUME I, 1197.

IX. GIRARD, en 1200. Il eut des querelles pour la dîme du roi avec les chanoines de Nemours, de *Nemosio*.

(4) Vincent de Beauvais, appelle cette abbaye, *Bar beel*, et M. de Valois en conclud que Bar, dans ce temps-là, signifioit *Port*, et *beel*, *sacré*.

ABBAYE DE BARBEAU.

X. BARTOLOMÉE II, 1214. Il fut déposé par l'abbé de Prully; mais, comme celui-ci n'avoit pas suivi, pour cette déposition, les formes prescrites, le chapitre général de 1221 lui imposa la pénitence usitée pour les fautes légères, et il y fut statué qu'aucune déposition ne pourroit se faire, à l'avenir, que dans un chapitre, et sur le témoignage de deux ou de trois abbés.

XI. GUIBERT, 1225. Il avoit son épitaphe dans le chapitre; elle a été enlevée.

XII. HERVÉE I, 1228.

XIII. ADAM.

XIV. MICHEL.

XV. GILBERT.

XVI. PIERRE, 1255.

XVII. MENARD. Alexandre VI accorda, à lui et à ses successeurs, le privilège de donner les Ordres mineurs, en 1260.

XVIII. GUILLAUME II, de Provins, 1266.

XIX. ÉTIENNE I, 1274.

XX. DENIS, 1280.

XXI. JEAN I, DE SANCI, 1287; il fut fait abbé de Clairvaux, en 1291.

XXII. PHILIPPE DE LARIGNAC, 1308.

XXIII. ALMARICUS, 1320.

XXIV. JEAN II, DE BRACÉ; il fit construire le clocher en 1328, et fit don de plusieurs reliques.

XXV. GUILLAUME III, 1335.

XXVI. ÉTIENNE II, 1340.

XXVII. JEAN III, 1356.

XXVIII. GUILLAUME IV, 1370.

XXIX. JEAN IV, 1380.

XXX. HERVÉE II, 1393.

XXXI JEAN V, 1396.

XXXII. Laurent, 1409.

XXXIII. Jean VI, Fleury, 1412.

XXXIV. Jacob I, le Thuilier, 1421.

XXXV. Laurent II ; sous cet abbé, et ses quatre successeurs, l'abbaye fut réduite à un état méconnoissable par leur négligence et leur méchanceté, et par la suite des guerres civiles. Tous les moines furent dispersés et ne revinrent que quarante ans après : la maison fut pillée, ses bois envahis par les nobles des environs, et principalement par l'amiral Graville (*Gravilleus*) qui gouvernoit cet abbé à son gré.

XXXVI. Jean VII, de Ferrières, 1451.

XXXVI. Nicolas de S. Gengron.

XXXVIII. Pierre II, de la Porte, 1481 ; il fut reprimandé dans le chapitre général de 1487, et privé, pendant un mois, de sa stale abbatiale.

XXXIX. Louis de Menou, 1490.

XL. Jean VIII, d'Espinay, abbé commendataire, 1498.

XLI. Mace, 1499.

XLII. Pierre III, Pignol, 1502.

XLIII. Marc le Heron, 1506 ; mort à Paris, en 1516 : il est enterré dans l'église des Bernardins.

XLIV. Michel la Mule, 1534.

XLV. Jean du Bellay, cardinal, évêque de Paris, 1543.

XLVI. Jean IX, de Jaucourt, 1547.

XLVII. Guillaume V, de la Marche, protonotaire du siège apostolique, 1550.

XLVIII. Robert de Lenoncourt, cardinal, évêque de Catalogne, 1556.

XLIX. Philippe de Lenoncourt (*Catalonensis*), neveu de Robert, 1558.

L. Benjamin de Brichanteau (*Laudunensis*), évêque de Laon, abbé de Sainte-Geneviève et de Barbeau.

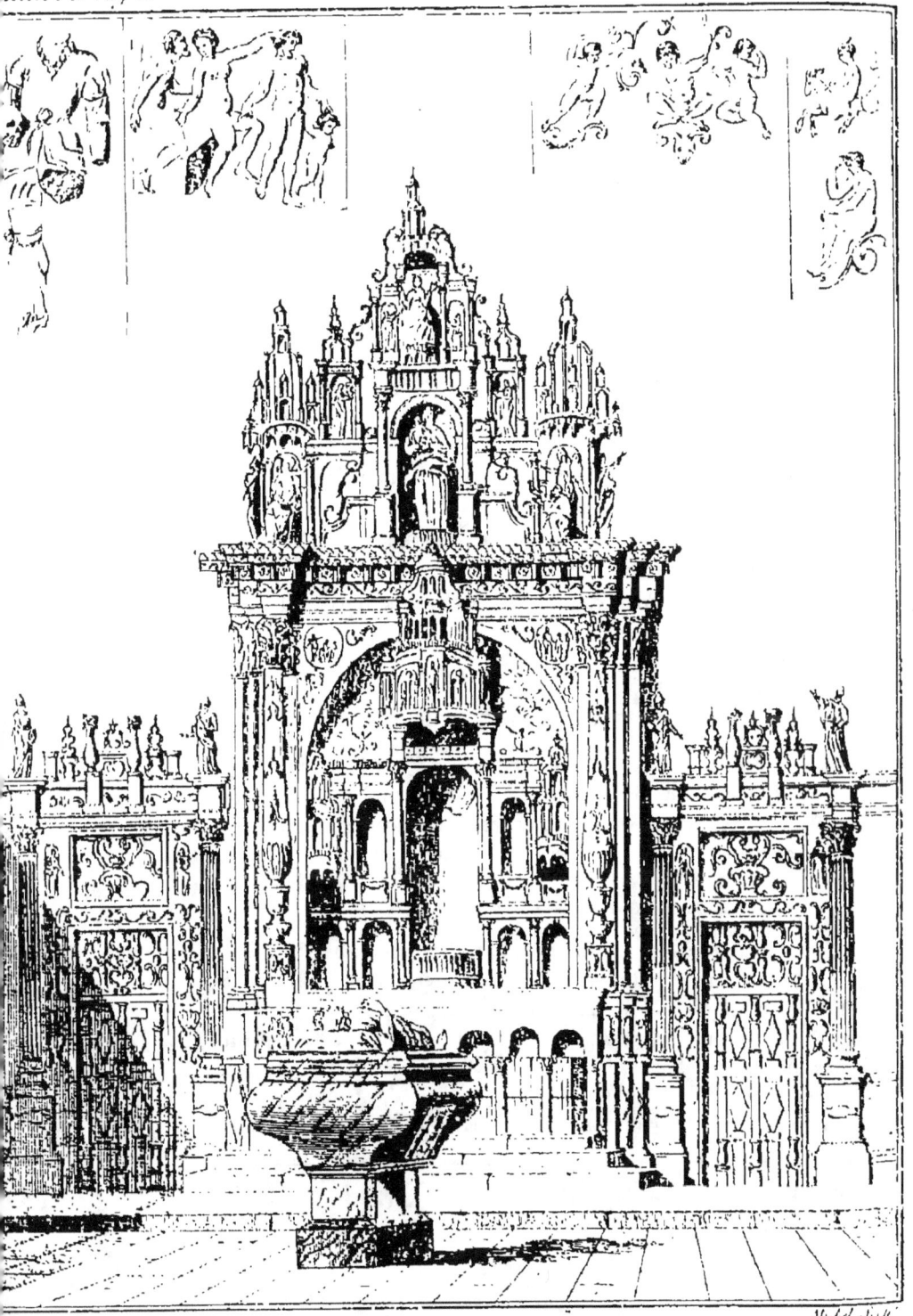

GRAND AUTEL DE L'ABBAYE DE BARBEAU.

ABBAYE DE BARBEAU.

LI. Antoine de Brichanteau, son cousin, mort en 1638.

LII. Charles de Brichanteau, leur neveu, succéda à son oncle, en 1644, et épousa, le 17 février 1650, Marie le Bouteiller de Senlis.

LIII. Claude-Alfonse de Brichanteau.

LIV. Basile Fouquet, 1652.

LV. Guillaume VI, Egon de Furstemberg, 1680.

LVI. Felix Egon, prince de Furstemberg, neveu de Guillaume, 1689.

LVII. Charles-Philippe d'Aspremont, comte de Rechheim, 1696.

LVIII. Claude-François de Montboissier-Canillac, chanoine de Lyon, refusé par le roi en 1721.

LIX. Pierre IV, Durand de Missy, évêque d'Avranches, en 1739.

LX. N. de Rastignac, 1746.

Description de l'Eglise.

L'église de Barbeau est en croix latine (5), et bâtie avec assez de hardiesse ; elle n'a plus de portail ; il étoit probablement situé du côté qui regarde la Seine, où on en voit encore les traces. On y entre actuellement par une petite porte qui donne sur le cloître.

Le grand Autel.

Le grand autel est ce qu'elle offre de plus singulier, *Planche I, fig.* 2. Il est d'une grande hauteur, et entièrement en pierre, mais sculpté avec un soin admirable. La richesse, ou, si l'on veut, le luxe des ornemens est prodigieux : il y a une multitude de petites figures qui n'ont pas plus de trois à quatre pouces de haut, et sont terminées avec un art infini. On est étonné du temps et de la patience qu'il a fallu employer pour achever cet ouvrage singulier.

(5) Antiquités nation., Art. IX, pag. 4.

Dans cette multitude d'ornemens, il n'y en a pas deux qui se ressemblent ; le sacré est mêlé au profane d'une manière bizarre : on y voit des saints et des amours nuds, avec tous les attributs qui les caractérisent ; des satyres et des têtes de morts. Les médaillons sont sur un fonds bleu, qui leur donne l'air de camées antiques. Cet ouvrage me paroît être du temps de François I.

Ancienne Boiserie.

Après le maître-autel, ce que j'y ai remarqué de plus singulier, est une ancienne boiserie formant six stalles qui restent encore de celles qui ont été remplacées par une boiserie moderne.

Cette boiserie est extrêmement singulière : c'est un chef-d'œuvre de sculpture, pour la patience et le fini de l'exécution ; elle est surchargée d'ornemens dont aucun ne se répète, ni ne se ressemble, ainsi qu'on peut l'observer, *Planche I*, *fig*. 5. On lit, sur un panneau, *Sodrat*; étoit-ce le nom du sculpteur ? c'est ce que j'ignore.

Tombeaux.

Il y avoit dans l'église de Barbeau plusieurs tombes anciennes ; mais ces tombes ont été détruites : on n'en voit plus que deux qui soient remarquables.

Tombeau de Louis VII.

Louis VII a fait beaucoup de fondations ecclésiastiques ; il a bâti et doté des abbayes ; il a été loué par les moines. Ce prince a été cruel et sanguinaire ; il doit être maudit par les philosophes et flétri par les historiens.

Il étoit fils de Louis VI, surnommé le Gros. Il naquit en 1120, et succéda à son père en 1137, à dix-huit ans. Il avoit été élevé dans le cloître de Notre-Dame, comme son père l'avoit été dans le cloître de Saint-Denis, et ce fut là sans doute ce qui lui inspira ces goûts monastiques indignes d'un roi.

Les premières années de son règne furent marquées comme tous les règnes de ses prédécesseurs, par des démêlés avec le pape. Innocent II lui avoit l'obligation de l'avoir fait préférer à son con-

current Anaclet II, dans le concile tenu à Estampes ; cependant, cet insolent pontife nomma et sacra archevêque de Bourges, Pierre Effenouard de la Châtre, contre la volonté du roi qui vouloit procurer ce siège à Caduree, son chapelain. Louis VII qui, pour cette fois, suivit plus les mouvemens de sa colère que de sa dévotion, voulut résister. Innocent mit son royaume en interdit. Louis attaqua Thibaut, comte de Champagne, qui soutenoit l'attentat du pape : il entre dans ses états et marche droit à Vitri qu'il prend et saccage d'une manière barbare. Il s'y fait un carnage horrible : les habitans des campagnes s'étoient retirés dans cette ville infortunée, s'y croyant plus en sûreté. Treize cents étoient réfugiés dans une église, pour se soustraire au féroce mais dévot Louis VII : la sainteté même de cet asyle ne put les sauver. Louis y fit mettre le feu, et ils y furent dévorés par les flammes.

Bientôt une pitié stérile succéda à cet acte sanguinaire : Louis pleura sur ses victimes. Inutiles regrets : il s'adressa, pour appaiser ses remords et calmer ses inquiétudes sur les peines éternelles dont il se crut menacé, à l'adroit saint Bernard, qui, profitant habilement de sa foiblesse, lui persuada de tenter une croisade ; ainsi, le crédule Louis VII, pour expier le massacre de Vitry, courut au-delà des mers attaquer des peuples qui ne l'avoient point offensé, et fit périr cinq cents mille citoyens françois. En vain Suger voulut-il s'opposer à cette frénésie : les solides réflexions de ce ministre ne purent tenir contre les saillies du bel-esprit saint Bernard, et le prédicateur l'emporta sur l'homme d'état.

Louis reçoit la croix, à Vézelai, des mains de l'abbé de Clairvaux ; il part à la tête de plus de deux cents mille hommes ; mais cette entreprise est malheureuse. Son armée est presqu'entièrement détruite. Il est pris sur mer, et, heureusement, bientôt repris par les siens ; enfin, il revient dans ses états ; il les retrouve heureux et florissans sous l'administration de Suger, ministre toujours occupé à réparer les maux que le roi faisoit au royaume.

Eléonore, femme de Louis VII, méprisoit ce monarque imbécile ; elle le haïssoit ; c'étoit une disposition pour aimer ailleurs ; aussi son cœur se laissa-t-il charmer par Raimond d'Antioche, son oncle paternel. Elle eut aussi des bontés pour un jeune turc, nommé

Saladin. Louis VII, de retour en France, songea à consommer le divorce qu'il méditoit ; en vain Suger s'y oppose-t-il, Bernard ne cesse de l'y exciter : il répudie Éléonore qui va porter en dote à Henri, duc de Normandie, moins scrupuleux que Louis, les deux plus belles provinces de France, l'Aquitaine et le Poitou, et ce vassal, avec celle qu'il possédoit déjà, devint aussi puissant en France que le roi même, son suzerain. Henri II, roi d'Angleterrre, étoit duc de Normandie et d'Aquitaine, comte d'Anjou, de Poitou, de Touraine et du Maine.

Louis VII épousa ensuite, à Orléans, Constance, fille d'Alfonse VIII, roi de Castille, après il entreprend le pèlerinage de Saint-Jacques avec son épouse, et de-là ils vont rendre visite au roi de Castille; peu de temps après leur retour, il arriva à Louis une aventure singulière : il voyageoit dans les environs de Paris ; la nuit le surprend à Créteil ; il s'y arrête et se fait défrayer par les habitans, serfs de l'église de Paris. La nouvelle en étant promptement parvenue aux chanoines, ils cessent aussi-tôt l'office divin, résolus de ne le reprendre qu'après que le monarque aura restitué à leurs *serfs de corps*, les dépenses qu'il leur a occasionnées. Louis, arrivé à Paris, veut assister aux offices dans la cathédrale ; il en trouve les portes fermées; il en apprend le motif, et s'offre à dédommager les habitans de Créteil des frais qu'il leur a causés. L'évêque se rend caution, et engage deux chandeliers d'argent jusqu'à l'exécution de la promesse du monarque. L'acte de cette réparation fut gravé sur une verge que l'église de Paris a long-temps conservée, en mémoire de ses libertés (6).

Bientôt Louis VII, outrageant la nature comme il avoit outragé l'humanité, ne craignit pas d'exciter à la révolte les trois fils de Henri II, roi d'Angleterre, contre leur père; il leur aida à s'emparer de plusieurs places de la Normandie, et leur fournit des troupes et de l'argent pour accabler leur père infortuné.

Louis VII accorda un asyle à Thomas de Cantorbéry ; mais cette action avoit pour motif son amour extrême pour les questions théologiques, et non son respect pour le savoir dont il faisoit peu de cas.

(6) Bouquet, Tome XII, page 98.

ABBAYE DE BARBEAU.

Il épousa, en troisièmes nôces, en 1160, Alix, fille de Thibaut le Grand, comte de Champagne. Il mourut à Paris, le 18 septembre 1180, à 60 ans, après un règne de quarante-trois ans et un mois.

Les historiens lui ont donné le nom de *Pieux*, et il en étoit digne, si quelques pratiques extérieures de religion, l'abstinence et la prière peuvent faire mériter ce nom. Louis observoit trois carêmes : il s'abstenoit de vin et de poisson tous les vendredi ; il assistoit régulièrement aux offices divins, et il respectoit les ministres des autels au point que, dans les processions, il faisoit passer devant lui jusqu'au moindre clerc ; mais, si la piété est le respect que l'on doit au sentiment de la nature et de l'humanité, jamais Louis VII ne dut obtenir ce titre.

Son gouvernement fut pourtant assez doux : L'agriculture devint florissante ; on vit des forêts se changer en terres labourables ; la population s'augmenta en proportion des progrès de l'agriculture ; On bâtit de nouveaux édifices ; on releva les anciens ; on fortifia et on embellit les villes (7).

Le corps de Louis VII fut porté à l'abbaye de Barbeau.

Adèle, son épouse, lui fit élever un tombeau magnifique ; il étoit orné d'or et de pierreries avec un art nouveau (8). Ce tombeau a été remplacé depuis par un autre moins somptueux, que le cardinal de Furstemberg a encore fait réparer.

Philippe-Auguste ordonna, par une charte de 1182, qu'on entretiendroit toujours un cierge allumé devant son tombeau.

Adèle confirma, en 1183, les dons que son époux avoit faits à cette abbaye.

Ce tombeau est placé au milieu du rond point devant le grand autel, voyez *Planche III*. La figure du roi, *Planche III*, *fig.* 1, est couchée sur la tombe d'une construction moderne ; il est vêtu d'une

(7) Ces constructions attirèrent en France des ouvriers étrangers, et sur-tout des arabes d'Espagne : ce sont eux qui nous apportèrent cette manière élégante et hardie de bâtir, qu'on appelle improprement, le *gothique moderne*, et qu'on devroit plutôt appeller l'*arabesque*.

(8) Voyez l'épitaphe ci-dessous, vers II.

tunique garnie d'une espèce de falbalas brodé par le haut, ainsi que le sont les bouts des manches. Il a le manteau royal et la couronne fleur-de-lysée ; il tient dans sa main gauche un sceptre d'une forme très-singulière ; il n'est pas terminé par une fleur-de-lis, mais par une masse qui ressemble à un cône de pin.

Le sceptre, comme nous le verrons dans le cours de cet ouvrage, a beaucoup varié, sur-tout dans la partie du haut : celui de Louis le Pieux a une touffe de feuilles qui ressemble à un cône de Pin. Ceux de Childebert et de Louis le Débonnaire sont à-peu-près semblables.

Le sceptre a été dans tous les temps une marque de commandement : c'étoit une verge ou un bâton que portoient les rois, les princes, les chefs des troupes ; on l'appelloit, en latin, *virga* ou *scipio*, et en grec, σκῆπτρον, d'où on a fait le mot *sceptrum*, sceptre, mot qui étoit déjà en usage au temps de Cicéron. Ce mot a été consacré ensuite pour indiquer le bâton de commandement que portent les empereurs et les rois.

Les consuls et les hommes consulaires portoient aussi le sceptre, ainsi que le prouvent plusieurs dyptiques ; ce sceptre étoit surmonté d'un aigle, et beaucoup de médaillons en offrent la représentation. Les empereurs de Constantinople ont aussi le sceptre surmonté d'un aigle, mais souvent accompagné d'une croix, d'une fleur, ou de quelqu'autre ornement arbitraire.

Le plus ancien sceptre que nous voyons dans la main de nos rois, est celui que tient Clovis au portail de l'abbaye Saint-Germain-des-Prés. Il est surmonté d'une aigle, comme le bâton consulaire ; il l'aura sans doute pris quand il fut déclaré consul par l'empereur Anastase. Cet aigle a été cassé depuis, mais dom Mabillon et dom Thierry l'ont vu entier ; ils l'ont fait dessiner, ainsi que Bernard Montfaucon (9) d'après eux.

Le roi Childebert, qui est de l'autre côté du portail, a sur son sceptre une touffe de feuilles qui a presque la forme d'un cône de pin (10).

(9) Monumens de la Monarc. franç., Tome I, Dissert., page 34, Planche III.
(10) Vulgairement, Pomme-de-pin.

Depuis cette époque, l'ornement du sceptre a beaucoup varié ; le plus ancien est celui de Dagobert, que l'on voit au trésor de Saint-Denis, et que Montfaucon a également fait graver ; il n'y a que le haut qui soit fort ancien, le reste est d'un temps beaucoup plus moderne : on y voit un aigle qui emporte un homme sur son dos ; c'est le symbole d'une apothéose.

Il y a long-temps que ce sceptre ne sert plus dans le sacre de nos rois ; et, ce qui paroît prouver son antiquité, c'est que celui qu'on lui a substitué, et qui sert encore aujourd'hui, paroît être fort ancien. Il est représenté dans la planche suivante, auprès de l'autre. Sur un bâton fort long, couvert d'argent, s'élève un globe d'où sort une fleur. Sur cette fleur est posé un trône sur lequel est assis un empereur, reconnoissable par sa couronne fermée en haut, et surmontée d'un globe. De sa main droite, il tient un long sceptre qui a au bout une fleur-de-lis, et, de l'autre un globe sur lequel est une croix. Je croirois volontiers que ce sceptre aura été donné par Charles-le-Chauve, un des plus grands bienfaiteurs de l'abbaye de Saint-Denis, et qui venoit souvent à cette abbaye. Il semble que cela lui convienne mieux qu'à son père et à son grand-père, qui, à cause des grands mouvemens et des guerres de la Germanie, venoient très-rarement à Paris et à Saint-Denis. Quoiqu'il en soit, il y a toujours grande apparence que c'est un empereur qui a mis là ce sceptre impérial.

La figure des capitulaires qui représente ou Pepin ou quelqu'un de ses descendans, montre un sceptre tout particulier terminé en haut par une fleur-de-lis. Lotaire, empereur, a un sceptre terminé par un globe. Charles-le-Chauve en a un de même : ces deux sceptres ressemblent à l'haste romaine, représentée plusieurs fois dans l'*Antiquité expliquée*, comme nous faisons voir plus bas en parlant des monumens de ces deux empereurs. De deux autres images de Charles-le-Chauve, l'une a un sceptre tout différent ; l'autre en a un terminé par une fleur-de-lis. Les premiers rois de la troisième race tiennent un bâton fort court, terminé aussi par une fleur-de-lis. Saint Louis, dans son sacre, en tient un, de chaque main, d'une forme toute particulière. En un mot, on remarque autant de variété dans les sceptres que dans les couronnes.

La tombe sur laquelle Louis VII est couché, est semée de fleurs-de-lis, mais cette tombe a été faite en 1671 : on y lit des épitaphes.

Du côté de l'autel :

> *Hæc sacra Lodoix quiescit urna,*
> *Quem regum ordine septimum recenses,*
> *Et vivens meruit pius vocari.*
> *Inter mille Deo elevata templa,*
> *Dotatasque domos piissimus rex,*
> *Barbellum sibi condidit sepulchrum :*
> *Immortale decus, perenne amoris*
> *Signum præcipui, perenne lumen.*
> *Jactent, et merito, sibi superbas*
> *Construxisse domos, dedisse Cræsum:*
> *Nobis, quid melius ? dedit seipsum.*
> *Gemmis, arte nova, profuso et auro,*
> *Quondam magnificum fidelis uxor,*
> *Sponso tota suo regens Adela,*
> *Erexit lapidem ; at diebus, annis,*
> *Transactis quoque sæculis, et ævo*
> *Consumptus ruit. Hunc prioris umbram*
> *Cernis marmoreum, aureum futurum*
> *Si per fata licet. Deum precatus,*
> *Et mortis memor. Hinc abi viator.*

Sepulto est anno 1130, mense septembri.

Du côté de la nef ;

Piissimo regi Francorum, Ludovico VII, hic sepulto XIX septembris M. DCLXXX. Mausoleum quondam magnificum erexit Adela, regina ejus uxor, quod vetustate collapsum instauravit, pretiosas ejus reliquias colligendo, eminentissimus, reverendissimus et celcissimus princeps Guillelmus Ego, Landgravius de Furstemberg, S. R. E. cardinalis, episcopus et princeps Argentinensis, hujus regii monasterii abbas, anno M. DCXCV.

Ce tombeau étoit menacé, ainsi que l'église, de la destruction qui a déjà anéanti plusieurs monumens de notre histoire. L'assemblée

nationale a décrété, sur la demande du département de Seine et Marne, qu'il seroit transporté à Fontainebleau.

Montfaucon a fait graver une figure de Constance de Castille, seconde femme de Louis le Jeune, qu'il prétend être à Barbeau (11), mais je n'ai point vu cette figure, et je ne connois aucun historien qui en ait fait mention.

TOMBEAU DE MARTIN FREMINET.

Martin Freminet naquit à Paris en 1567 ; il eut pour père un peintre assez médiocre qui l'éleva dans son art. Son génie suppléa à la foiblesse du maître. Après avoir fait plusieurs tableaux, entr'autres un saint Sébastien, pour l'église de Saint-Josse, à Paris ; il partit à l'âge de vingt-cinq ans pour l'Italie, il y trouva les peintres divisés entre Caravage et Josepin : il préféra l'amitié de ce dernier, et le talent de Caravage, et il s'attacha sur-tout à la manière de Buonarota et du Parmesan.

Freminet demeura quinze ou seize ans, tant à Rome qu'à Venise, et dans les autres villes de l'Italie : il y forma son goût par de grandes études ; il peignit, pour le grand duc de Savoie, plusieurs tableaux allégoriques.

Freminet revint en France, où Henri IV le choisit pour son premier peintre, après la mort de Dubrueil, et lui donna la conduite de sa chapelle de Fontainebleau. Il continua son ouvrage sous Louis XIII qui, pour récompenser son mérite, le fit chevalier de l'ordre de Saint-Michel. Il tomba malade dans le temps qu'il achevoit la chapelle de Fontainebleau, et se fit conduire à Paris où il mourut en 1619 : on l'enterra dans l'abbaye de Barbeau.

Suivant le supplément de Moréri, Freminet a laissé un fils, assez bon peintre ; mais on ne connoît point d'auteur qui en ait parlé ; on ne sait point non plus qu'il ait formé des élèves.

L'ouvrage le plus considérable de Freminet, est la chapelle de Fontainebleau, dans laquelle on compte vingt-deux tableaux ovales et seize carrés.

(11) Antiquités de la Monarchie françoise, Tome II, Planche XXXII.

Freminet connoissoit bien l'anatomie, la perspective et l'architecture; mais sa manière trop marquée ne plaisoit pas à tout le monde (12).

Il étoit l'ami du poëte Regnier qui lui adressa sa douzième satyre (13).

Le buste de Freminet est placé dans un encadrement d'architecture. La niche s'élève au milieu du fronton; elle est surmontée d'un globe, et accompagnée de deux enfans pleurant sur une tête de mort; voyez *Planche I*, *fig.* 2.

Ce buste est vêtu comme au temps de Louis XIII, avec les cheveux courts, la moustache à la royale et le cordon de Saint-Michel. Au-dessus on voit les armoiries de Freminet.

On lit, sur son tombeau, cet épitaphe:

Siste sis viator et perlege: jacet hic Freminetus, cujus penicillo debemus quod Gallia jam suo gloriatur Apelle, quem nasci voluerunt oculorum deliciæ, rex, aula, virtus, si per fata liceret, voluissent immortalem. Postquam artis suæ nobilitaverit lumen et umbras istas hic reliquit. Illud verius retinuit. Obiit ann. MATTINUS DE FREMINET, 18 *junii* 1619.

Auprès de la tombe de Freminet, on voit celle de Jean Hory.

Jean Hory, peintre, n'a point d'épitaphe: voici celle qu'il a fait graver sur la tombe de son épouse:

Tombeau de feu honorable femme, Marie Recouvre, femme de noble homme Jean de Hory, peintre ordinaire et valet-de-chambre du roi, laquelle décéda le dernier jour d'avril 1607.

 Arrête-toi passant, voy Marie Recouvre,
 Que Dieu ces jours passés voulut avoir à soy;
 Mais ce n'est que son corps que cette lame couvre,
 Son esprit dans le ciel fut porté par la foy.

 Nous vécumes conjoints d'une amitié si rare,
 Que passant avec moi jusqu'à six fois six ans,

(12) D'Argenville, Vies des Peintres, Tome IV, page 6.
(13) Œuvres de Regnier.

Dieu de notre union que la parque sépare ;
Gage de notre amour fit naître dix enfans.

Deux sont allés à Dieu, et les huit sont en vie,
Qui, pour me consoler, s'efforcent bien souvent
De cacher le regret de leur perte infinie,
Cessant le deuil du mort pour plaindre le vivant.

Agréables objets, qui charmeroient mes peines,
Si rien que la mort seule en avoit le pouvoir ;
Mais de me consoler l'espérance est si vaine,
Que ma douleur s'accroît du plaisir de les voir.

Tu peux donc voir ici la moitié de moi-même,
Qui de son autre part attend l'assemblement :
Je suis l'autre moitié que la bonté suprême
Fait vivre pour plorer la mort incessamment.

Que dis-je, vivre ? hélas, quel devin me transporte ?
En disant que je vis, je me trompe bien fort :
Non, non je ne vis plus en celle qui est morte,
Mais elle vit en moi qui suis mort en sa mort.

Diverses Sépultures.

On voyoit encore dans l'abbaye de Barbeau plusieurs tombeaux dont quelques-uns étoient plats, et d'autres élevés : l'ignorance des moines les a laissées détruire, mais quelques-uns ont été conservés dans les collections de M. de Gaignières.

Il y en avoit trois du côté de l'évangile ; deux de ces tombeaux représentoient des évêques. Sur l'un, on lisoit :

Anno M. CCXXI, *sepultus est in hoc loco, piæ memoriæ, Guillelmus, quondam Meldensis episcopus, cujus anniversarium agitur* XIV *septembris.*

Les autres n'avoient point d'épitaphes.

Les moines, en détruisant ces tombes, ont conservé le souvenir de la sépulture de deux évêques. On voit, sur le mur, deux plaques de marbre noir, taillées en losanges, sur lesquelles on a gravé en lettres d'or, sur la première :

† *Hic jacet Anselmus, episcopus Meldensis, qui obiit* XII *junii ann.* M. CCVII.

Sur la seconde ;

† HIC JACET Guillelmus I, episcopus Meldensis, qui obiit mense augusto, ann. M. CCXXI.

On lit, dans la nef, cette épitaphe :

D. O. M.

A la gloire de Dieu, cy gist le corps de maître André Florent, conseiller du roi ; garde-marteau de la maîtrise particulière des eaux et forêts de Fontainebleau ; dans sa charge, fidèle à son roy, dans sa conduite, uni à Dieu ; et, plein de sa divine présence, il consacra son temps à la prière, sa santé à la pénitence, son cœur à l'amour des pauvres, ses biens à leur soulagement. Au milieu de tout, détaché de tout, et, par inclination, il choisit, pour sa sépulture, ce monastère où il se retira souvent. Il expira, dans l'exercice de tant de vertus, le 18 janvier 1741, âgé de 65 ans.

Lecteur, souvenez-vous de lui dans vos prières, et, pour devenir ce qu'il est, imitez ce qu'il fit. Priez Dieu pour son ame.

DESCRIPTION DE LA MAISON.

J'ignore ce qu'étoit la maison de Barbeau avant sa réédification ; mais on n'a rien épargné pour la rendre magnifique : les dortoirs étoient voûtés, les escaliers somptueux. On lit, dans le cloître, cette inscription qui contient l'époque de la reconstruction des bâtimens ; elle est en lettres d'or sur une pierre noire.

D. O. M.

Sub invocatione Mariæ, anno domini 1788, mense aprili, Pio VI, pontifice maximo, Ludovico XVI regnante, reverendissimo domino, domino Francisco Trouvé, abbate generali Cistercii, domine Joanne Baptistâ Roux, priore, D. Michaele Antonio Prost, D. Francisco Joanne de Fremont, D. Nicolao Josepho Dubroux, D. Cæsare Augusto Leopoldo Longuet, D. Joanne Baptistâ Hemart, omnibus hujusce domûs expressè professus, ibidem nunc commorantibus, D. Stephano Lejeune, B. M. V. de Valle lucenti, presbytero religioso expressè professo, hujusce monasterii cellerario.
Absentibus

Absentibus, *D. Nicolao Tissier*, *B. M. V. de Valle lucenti priore*, *D. Petro Labour*, *D. Ludovico Soulier de S. Victor*, *D. Remigio Josepho Despinoy*, *D. Joanne Baptistâ Langlet*, *hujusce domûs expressè professis hæc domus, vetustate temporum ferè diruta, à fundamentis tota de novo constructa est, quæ priùs fundata fuerat in loco Sancti-Portus, ann.* 1143, *à piissimo Francorum rege, Ludovico VII. Deindè ab eodem in hunc locum translata, anno* 1156, *lapidem primum posuit illustrissimus* **DD**. *de Cheyssac, eques magnus Franciæ forestarius.*

L'ancien cloître et le chapitre étoient pavés de tombes d'abbés de cet ordre; il y en avoit aussi quelques-unes de personnes distinguées qui heureusement ont été conservées par Gaignières.

Les deux premières sont celles de Thibaut et de Jean de Sancerre.

Cette maison, dans le Berri, étoit fameuse dans notre histoire, par sa noblesse et par ses illustrations : le comte Estienne étoit un des grands personnages de son siècle, et j'aurai occasion d'en donner l'histoire (14).

Les auteurs qui ont écrit la vie d'Etienne de Sancerre, en parlant des enfans qu'il a eus, ne font pas mention de ces deux jumeaux. Etienne s'étoit marié en 1179; on ignore le nom de sa femme : les uns la nomment Alix, les autres, Matilde; d'autres, Marie : il laissa à sa mort, arrivée en 1191, deux fils ; Guillaume, l'aîné des deux, lui succéda au comté de Sancerre, et partit pour la Terre-Sainte (15).

Ces deux enfans étoient en bas-âge, puisque Guillaume ne parvint à sa majorité qu'en 1209 : il n'avoit que dix à onze ans à la mort de son père, et il étoit l'aîné; c'est ce qui a engagé avec raison la Ravalière à le regarder comme le fils de la femme qu'Etienne épousa en 1179, et non comme celui d'Hermensède de Donzy et de Gien épousée et délaissée en 1153.

Cette Hermenséde, dite aussi Alix, fille de Geoffroi III, comte de Donzy, venoit d'épouser, depuis quelques jours, Ansel, sire de

(14) A l'article de l'abbaye de Lagny.

(15) La Ravallière, Mém. de l'Académie des Belles-Lettres, Tome XXVI, pag. 693 — Dom Clément, Art de vérifier les Dates, Tome II, page 404.

Trainel, lorsqu'Etienne l'enleva et l'épousa; mais, dans l'année même, il la rendit à son premier époux.

Les deux jumeaux, Etienne et Thibaut, dont il est ici question, ne sauroient être les enfans de la dernière femme d'Etienne; il auroit fallu qu'ils eussent été moins âgés que Guillaume, qu'ils eussent eu moins de onze ans, âge auquel on ne leur auroit pas permis d'aller se baigner dans une rivière loin de l'habitation de leurs parens. On pourroit présumer qu'ils étoient les aînés de Guillaume, mais Etienne se remaria en 1179, et, calculant l'âge de Guillaume, il est facile de voir que cela ne sauroit être.

Il y a encore une raison qui milite contre cette opinion : lorsque ces deux jumeaux se noyèrent, le même jour, en nageant dans la Seine, Etienne, leur père, seigneur de Châtillon-sur-Loing, donna aux moines de Barbeau dix livres de la monnoie de Sancerre (16), pour leur dire des prières. Etienne vivoit donc à l'époque du malheur de ces deux jeunes gens; il ne peuvent donc pas être de sa seconde femme.

Etienne accompagna, en 1171, Hugues III, duc de Bourgogne, dans son voyage d'outre-mer; il en revint l'année suivante. Cet événement arriva pendant son séjour en France; je crois devoir le placer avant l'époque de son voyage, et regarder ces jumeaux comme les fils d'Hermensède. Etienne enleva cette princesse en 1153; ces enfans devoient avoir à-peu-près quinze ans quand ils se noyèrent; ce fut donc vers 1168, trois ans avant le voyage d'Etienne dans la Terre-Sainte.

Telles sont les conjectures que j'ai cru pouvoir suppléer au défaut de date de l'épitaphe que je vais rapporter; s'il m'avoit été possible d'avoir communication des titres de l'abbaye, peut-être en auroit-on trouvé qui auroient déterminé, d'une manière plus précise,

(16) *Moneta sacri Cesaris*, deniers des comtes de Sancerre, dont quinze équivaloient douze petits tournois. Ducange, Tome IV, page 994, nous a donné les représentations de deux de ces monnoies. Les princes et les barons accordèrent quelquefois à leurs vassaux le droit de basse-monnoie, et le plus souvent ils l'usurpèrent pendant les guerres civiles.

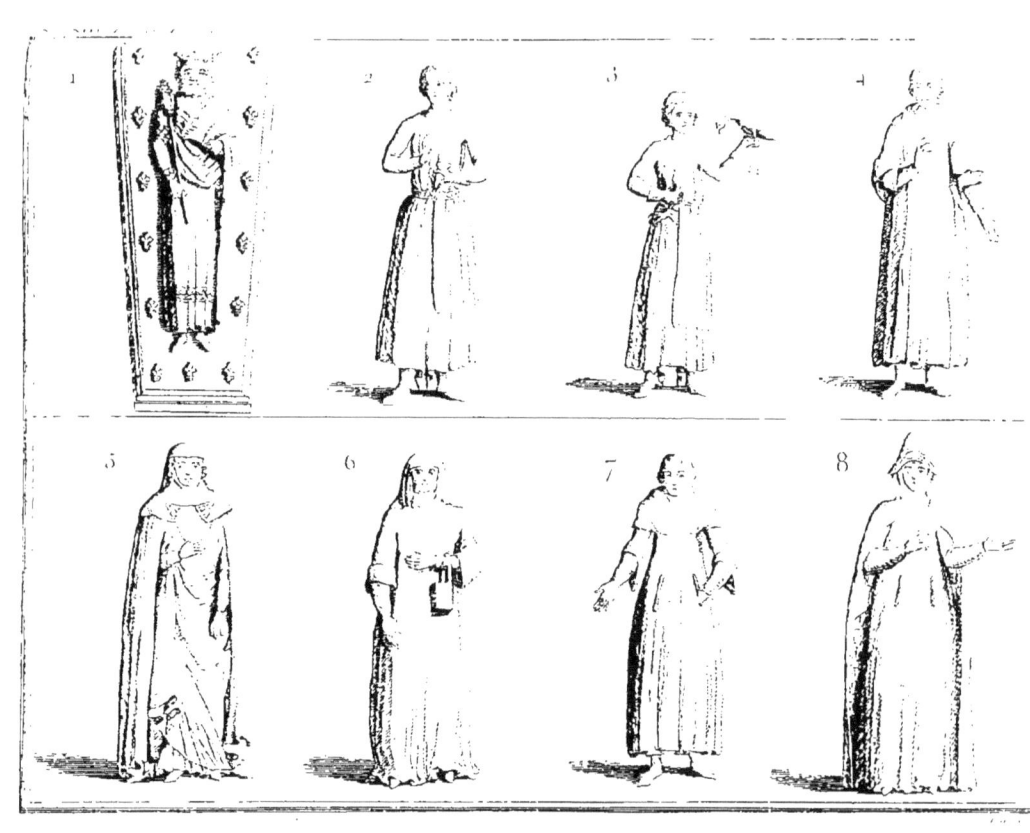

ce point d'histoire. Je prie ceux qui seront à portée de le faire, de vouloir bien me communiquer leurs observations.

On lisoit sur la première de ces tombes, à l'époque où dom Martenne visita Barbeau.

Hic jacent filii domini Stephani de Sacro Cæsare (17).

Ici gissent les fils du comte de Sancerre, et, au-dessus de la figure : *Theobaldus* Thibaut.

Ce prince, *Planche III*, *fig.* 2, est représenté, vêtu d'une tunique retenue par une ceinture garnie de petites plaques ; il tient un gant dans sa main droite.

La tombe suivante, *Planche III*, *fig.* 3, représente son frère, Jean, habillé de la même manière. Il a les mains gantées ; il tient de la droite un faucon qui a encore la petite chaîne aux pattes, et de la gauche, une patte d'oiseau de proie. On lisoit au haut de sa tombe, le mot *Johannes* Jean, et autour, ces vers :

> *Regia progenies isdem parentibus orti*
> *Nos fuimus morti quos dedit una dies.*
> *Lusimus, ó teneri, si luditis, ergò cavete*
> *Ne turbet vestros mors lacrymosa dies.*

La tombe suivante est celle d'Evrard Polet ; je n'ai rien trouvé sur ce personnage dont on ne nous a pas conservé l'épitaphe : il est simplement vêtu d'une longue tunique, *Planche III*, *fig.* 4.

La tombe, *Planche III*, *fig.* 5, est celle d'Emmeline de Montmor, femme d'Albert de Bemorville, chevalier : elle a par-dessus sa cotte hardie, un ample manteau parsemé, sur la doublure, de fleurs en grelots (18). Sa poitrine est couverte d'une guimpe, et elle est coeffée d'un voile.

(17) La ville de Sancerre, en Berri, porte deux noms latins ; les auteurs qui ont écrit avant Philippe-Auguste, l'appelle *Sincerra* ; mais ceux qui sont venus après, la nomment *Sacrum Cæsaris*, d'où l'on a conclu mal-à-propos qu'elle a été fondée par Jules-Cæsar.

(18) Antiq. nat., Art. XI, page 15.

On lisoit, sur sa tombe, cette épitaphe :

CY GIST

Madame Emmeline de Montmor, femme jadis de monseigneur Albert de Bomorville, chevalier, qui trépassa l'an de Notre Seigneur M. CCCXIII, *le jour de la Conception de* N. D. *Priez Dieu pour l'ame de luy.*

J'ai déjà dit un mot sur les religieuses appellées Béguines ; en voici une, représentée dans son costume, sur une ancienne tombe de Barbeau, *Planche III, fig.* 6 : elle est vêtue d'une longue robe, d'une guimpe, et d'un voile appellé *beguin* (19) ; elle tient, au bras droit, son livre suspendu à un ruban. On lisoit cette épitaphe :

CY GIST

Madame de Goresse, beguine, jadis demourant aux Beguines, à Paris, qui trespassa l'an de grace M. CCC. XXI, *le mardi dernier jour de mars. Priez pour elle.*

J'ai déjà indiqué où étoit, à Paris, le couvent des Beguines ; dans le lieu où existent encore les filles de l'*Ave-Maria*. Marie de Goresse avoit probablement obtenu la permission d'en sortir lorsqu'elle mourut dans les environs de Barbeau où elle fut enterrée.

Les deux dernières figures, *Planche III,* sont celles de Pierre le Maire de Fresnoi et de sa femme. Pierre le Maire, *figure* 7, est vêtu d'une cotte-hardie à longues manches boutonnées, d'un surcot

(19) J'ai déjà donné, dans une note de mes Antiq. nat., Art. VI, pag. 5, une histoire abrégée des beguines ; je dois ajouter ici quelques observations sur l'origine de leur nom. Quelques auteurs prétendent qu'elles ont été ainsi appellées de Begga, sœur de sainte Gertrude, laquelle Begga fut, dit-on, leur institutrice. Cette étymologie n'a d'autre fondement que la rencontre du nom ; d'autres pensent qu'on les appelloit ainsi du voile qu'elles portoient, qu'on nommoit beguin. Ducange croit, avec raison, que le nom de béguin a été donné à ce voile, parce que l'usage en est venu des Béguines ; d'autres imaginent qu'elles prirent leur nom d'un certain Lambert le Bègue qui les dirigeoit ; mais cette étymologie vaut celle de *Begga* ; les commentateurs de Ménage la dérivent du mot anglo, **saxon**, *began*, prier ; le fait est qu'on ne peut rien dire de certain sur ce sujet.

longues manches pendantes, et ne viennent qu'au coude, et garni
un capuchon. Son surcot a, sur le devant, deux fentes pour
passer les mains, comme celles de la soutane des ecclésiastiques,
sa main gauche est passée dans l'une de ces fentes.

Son épitaphe n'a point été conservée.

La *figure* 8 est celle de Jeanne, son épouse; elle est vêtue d'une
tte hardie et d'un surcot semblables à ceux de son époux, et,
r-dessus tout cela, d'un ample manteau semé, en-dessous, de
urs en grelots, et garni, à son extrémité supérieure, d'un coque-
chon conique, également semé de grelots. On lisoit, sur sa tombe,
tte épitaphe :

Cy gist

Johanne, jadis femme de Pierre le Maire de Fresnoy, laquelle trespassa
an mil quatre cents cinquante-trois, le mardi d'après l'Ascension. Priez
Dieu pour l'ame de li.

Outre ces tombes conservées par Gaignières, dom Martenne, dans
on Voyage littéraire, nous a encore transmis quelques épitaphes
ue voici.

Hic jacet

Domina Agnes, uxor Petri de Prissimo, militis.

Hic jacet

Dominus Johannes de Buneto, miles.

Hic jacet

Domina Heloys, uxor domini Simonis de Nigella, militis.

Hic jacet

Gilo de Vernoto, miles.

Hic jacet

Dominus Joannes Castellanus de Bunoto, miles.

Hic jacet

Theobaldus de Molendinodato, miles.

HIC JACET

Guillelmus de Vernoto, quondam decanus de Sparnone.

ICY GISSENT

Hernaul de Mez, Hiaumier (20) *de notre seigneur le Roi de France, et Jeanne, sa femme. Priez pour eux que Dieu leur face mercy. Amen.*

ICY GIST

Jeanne, vicomtesse.

ICY GIST

Noble dame madame Jehanne, jadis dame de Saintyon. Priez notre Seigneur Jesus-Christ qu'il ait mercy de l'ame de luy. Amen.

Dans le même côté du cloître, en sortant de l'Eglise, on trouvoit trois sépulcres élevés, dont l'un avoit cette inscription :

Anno Incarnationis dominicæ M. CCV, sepultus est in hoc loco Gatterus, quondam camerarius regis.... Francorum, cujus anniversarium recolitur octavo kalendas novembris.

On y voit encore une grande tombe sur laquelle est gravée une croix avec ce mot :

A G N È S.

Et une autre tombe sur laquelle on lisoit cette épitaphe :

ICI GIST

Sire Renaux de Mourmart, chevalier, et madame sa femme. Dieu leur fasse mercy. Amen.

Et, sur une autre, on lit :

HIC JACET

Dominus de Nemozio, miles.

(20) Pour Heaumier, faiseur de heaumes, de casques.

Le chevalier qui y étoit représenté, portoit, dans son écusson à trois jumelles, et au lambel de cinq pièces.

Il y avoit, dans cette abbaye, une bibliothèque peu considérable.

Martenne et Mabillon, dans leur Voyage littéraire (21), disent que cette bibliothéque ne contenoit qu'un petit nombre de manuscrits. Un étoit intitulé : *Liber I , de Sæculo et religione , editus à Collatio Pierri, cancellario florentino, ad fratrem Hyeronimum de Uzano, ordinis Camaldunensis, in monasterio sanctæ Mariæ de Angelis de Florentiá.*

Ce premier livre est suivi d'un second ; ils parlent aussi d'un autre manuscrit ayant pour titre : *Incipit manipulus florum, sive extractiones originalium à magistro Thomá de Hiberniá, quondam socio Sorbonico.*

Je ne puis achever ce que j'avois à dire sur l'abbaye de Barbeau, sans faire mention d'une anecdote assez singulière :

On assuroit qu'il y avoit dans cette maison une vertu miraculeuse pour la propagation de l'espèce humaine ; cette vertu étoit sur-tout attachée à une cloche dont on faisoit tirer le cordon à la jeune épouse qui desiroit de la postérité ; elle devoit se trouver seule avec le plus jeune moine, et, pour peu qu'il fût de son goût, le miracle s'opéroit.

(21) Tome I, page 60.

XIV.

COUVENT DE L'ORATOIRE,

RUE SAINT-HONORÉ.

Département & District de Paris. Section du Louvre.

SON HISTOIRE.

La congrégation de l'oratoire a été une des plus utiles de toutes les associations sacerdotales. Elle doit son institution à Philippe de Néri.

Philippe de Néri naquit à Florence, en 1515; on l'appelloit, à cause de sa douceur, le *bon petit Philippe*. Au lieu de suivre l'état de son père, qui étoit commerçant, il chercha la béatitude céleste par les austérités: il réunit quelques prêtres pour prier en commun et donna ainsi naissance à la congrégation de l'oratoire. Les papes même l'honorèrent. Il fit de grands miracles avant et après sa mort (1).

Ce fut en 1550 qu'il fonda, dans l'église de Saint-Sauveur *del Campo*, une célèbre confrairie pour le soulagement des pauvres étrangers, des pélerins, des convalescens qui n'avoient point de retraite. Ce fut le berceau de la congrégation de l'oratoire.

Néri s'étant adjoint Salviati, frère du cardinal du même nom, Tarugio, depuis cardinal, Baronius, et quelques autres hommes distingués, ils commencèrent à former un corps; c'étoit en 1564.

Les exercices spirituels furent transférés, en 1558, dans l'église de Saint-Jérôme de la Charité, que Philippe ne quitta qu'en 1574, pour aller demeurer à Saint-Jean des Florentins.

Le pape Grégoire XIII approuva sa congrégation l'année suivante, et le père de cette nouvelle milice détacha quelques enfans, qui répandirent son ordre dans toute l'Italie. Il mourut à Rome, en 1595, à 80 ans. Il s'étoit démis du généralat trois ans avant en faveur

(1) Giry, Vie des Saints Tome I, II.^{ème} Partie, pag. 547.

de Baronius, qui travailloit, par son conseil, aux Annales Ecclésiastiques. Les constitutions qu'il avoit laissées à sa congrégation ne furent imprimées qu'en 1612 ; il fut canonisé en 1622, par Grégoire XV (2).

Pierre de Bérulle (3) apporta cet ordre en France, et l'institua, le 11 novembre 1611, sous le titre de congrégation de l'oratoire de N. S. J. C.

Cette congrégation fut approuvée par Paul X, en 1613, et nommée de France, pour la distinguer de celle de l'oratoire de Rome, appellée la Valicelle, qui fut instituée par Philippe de Néri.

M. de Bérulle, pour exécuter son projet, s'associa Jean Bance, François Bourgoing, Paul Métézeau, Antoine Bérard et Guillaume Gibieuf ; ils logèrent d'abord à l'hôtel du petit Bourbon, autrement nommé, le séjour de Valois, au fauxbourg Saint-Jacques, à l'endroit où est aujourd'hui le monastère du Val-de-Grace. En 1616, il acheta, de Catherine-Henriette de Lorraine, l'hôtel du Bouchage (4), pour la somme de 90,000 liv., et bientôt il y fit bâtir une chapelle, et travailla lui-même à sa construction.

La communauté devint en peu de temps très-nombreuse. La proximité du Louvre attiroit dans cette chapelle un grand concours de monde. Bérulle fut bientôt obligé de bâtir une chapelle plus grande, que le roi déclara chapelle du louvre ; les gens de cour s'y montrèrent très-assidus ; et pour les rendre plus attentifs, le père Bourgoing mit les pseaumes et quelques cantiques sur des airs qu'on chantoit alors : c'est-là l'origine du chant particulier, que ces religieux ont substitué au chant grégorien.

Bientôt, sur l'invitation des évêques, cette congrégation se répandit par toute la France, par les soins de Charles de Condren, de Jean-

(2) Dictionnaire Historique, voce Néri.

(3) Infrà.

(4) Cette maison avoit appartenu au cardinal François de Joyeuse, et elle se nommoit l'hôtel de Montpensier En 1594, on la nommoit l'hôtel d'Estrées, et la duchesse de Beaufort y demeuroit. Ce fut dans cette maison que J. Châtel blessa Henri IV, ainsi que l'atteste un registre de l'hôtel-de-ville, quoique plusieurs historiens disent que ce fut au Louvre. Piganiol de la Force. Description de Paris, Tome II, pag. 283.

Baptiste Gault, et de François Bourgoing, qui conduisit des colonies d'oratoriens jusques chez les Belges.

Cet ordre a fait de grands progrès en France; il étoit composé d'environ quatre-vingt maisons, en y comprenant les collèges, et gouverné par un supérieur général, aidé de trois assistans. Le but de cet institut étoit d'instruire, de prêcher, d'enseigner, et de vaquer à toutes les fonctions du sacerdoce, sous l'autorité des évêques. Les membres de cette congrégation ne faisoient pas de vœu. C'est un corps, disoit Bossuet, dans lequel tout le monde obéit, et personne ne commande; mais c'étoit un péché de manquer aux statuts qui se faisoient dans les assemblées générales. Ces assemblées se tenoient tous les trois ans.

Les oratoriens étoient connus par leur attachement particulier à la doctrine la plus pure et la plus rigide du christianisme. Les disputes théologiques qu'ils ont eu avec d'autres corps enseignans, ont fait beaucoup de bruit alors, et n'en feront plus.

Quant à l'esprit de leur institution, c'est le même que celui de l'oratoire de Rome. Les oratoriens se livrent uniquement aux fonctions du sacerdoce, sans faire de vœu. Ils honorent particulièrement Dieu et la Vierge, et ils cherchent sans cesse à faire connoître, par leurs veilles et leurs discours, leurs actions et leurs mystères. Ils s'attachent sur-tout à l'interprétation de l'écriture et à l'explication des paroles de Jésus-Christ.

Ils forment, dans des séminaires, des clercs et des prêtres; ils enseignent, dans les collèges, les humanités, les lettres et la philosophie.

Le roi Louis XIII, par ses lettres-patentes du mois d'avril 1627, voulut que les prêtres de l'oratoire de cette maison fussent tenus ses chapelains, ainsi que ceux des rois ses successeurs.

Tous les ans, le jour de la Saint-Louis, l'académie des sciences et celle des inscriptions et belles-lettres, faisoient chanter, dans cette église, une messe en musique, avec un motet, et on y prononçoit le panégyrique de ce roi.

C'étoit dans cette maison que le général de la congrégation faisoit sa résidence, et où se tenoient, de trois ans en trois ans, les assemblées générales, composées de députés qui représentoient toutes les

maisons. Le généralat étoit à vie ; mais les trois assistans qui composoient son conseil, n'étoient que trois ans en charge. Cette congrégation n'a eu que huit supérieurs généraux, dont Pierre de Bérulle, son instituteur, fut le premier.

Cette congrégation avoit pour arme, les noms de Jésus et de Marie, d'azur en champ d'or ; l'écu entouré d'une couronne d'épine de sinople.

LE PORTAIL.

Le portail a été bâti sur les dessins de Caquier. Il est d'une assez bonne architecture. Le rez-de-chaussée est élevé sur plusieurs marches. Il est composé d'un avant-corps d'ordre dorique, dont les colonnes sont isolées. L'architecture des deux arrière-corps est en pilastres du même ordre. Les deux petites portes carrées de ces arrières-corps, portent deux grands médaillons ovales, qui représentent Jésus naissant et Jésus agonisant. Cet ordre dorique est surmonté d'un ordre corinthien en colonnes, qui porte sur l'avant-corps. Les deux entre-colonnes sont ornées de trophées d'église en bas-relief, et toute cette architecture est terminé par un fronton d'une bonne proportion. *Planche I.* Bien des gens ont critiqué le plan de ce portail, qui suit celui de l'église : ils auroient souhaité qu'on l'eût aligné aux maisons de la rue ; par-là on eut évité le biais de sa position ; cependant on peut le justifier, en ce qu'il donne à ce portail l'avantage d'être vu de beaucoup plus loin, en arrivant par la rue de la Féronnerie, et bien mieux que s'il n'eut été vu qu'en face et d'un seul point. Quant à l'irrégularité qu'eût produit dans l'intérieur de l'église, son alignement à la rue, il eût été aisé de la dérober à la vue.

L'ÉGLISE.

La chapelle fut commencée sur les dessins de Métézeau (5) ; il en jeta les fondemens, mais on lui préféra ensuite Jacques le Mercier, qui lui étoit fort inférieur. Celui-ci conduisit l'ouvrage jus-

(5) Clément Métézeau, né à Dreux, florissoit sous le règne de Louis XIII. Il s'est immortalisé par la fameuse digue de la Rochelle. Paul Métézeau, son frère, étoit de la congrégation de l'oratoire.

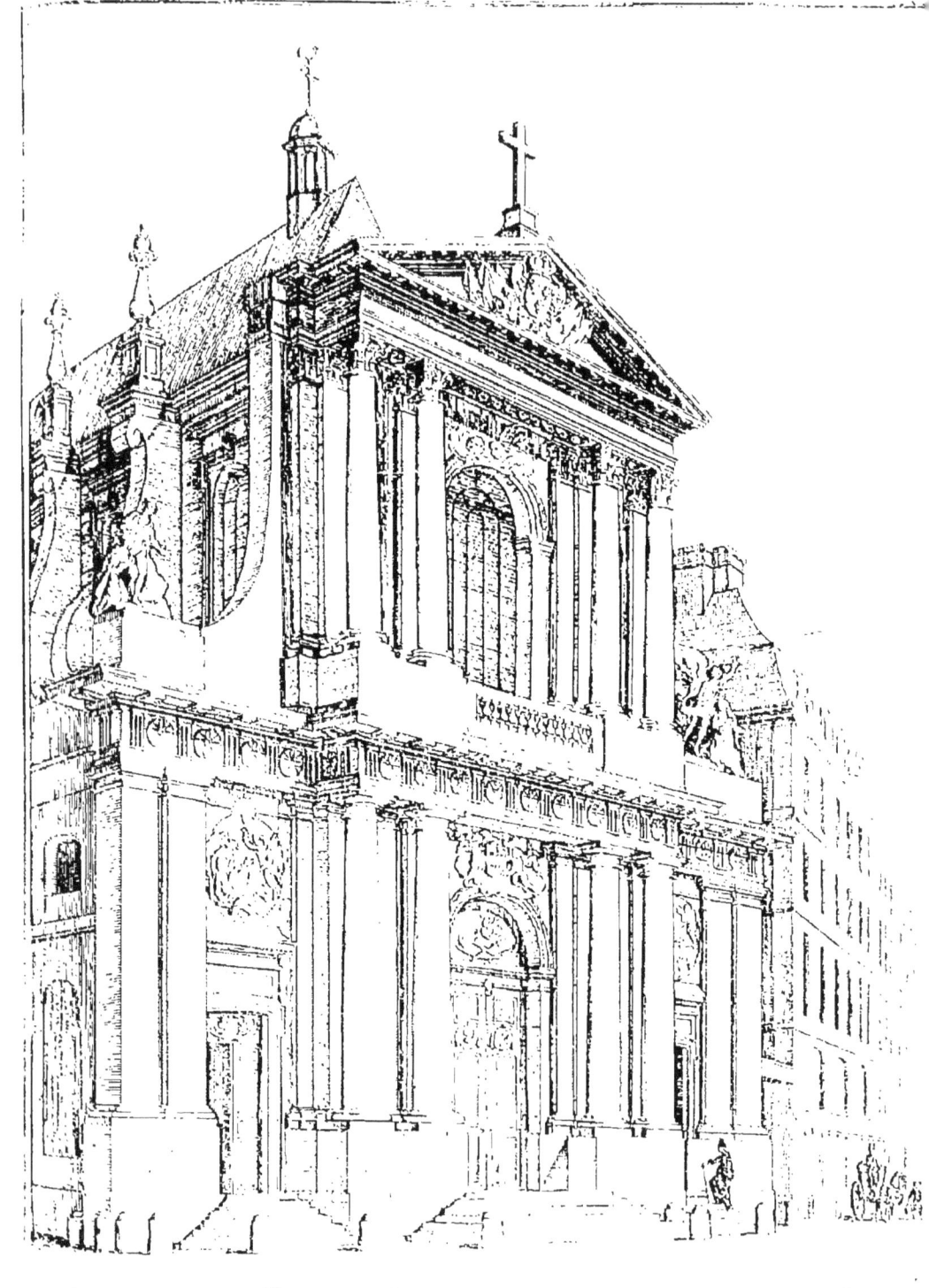

PORTAIL DE LA Ste VIERGE

qu'au chevet (6) de la croisée : il étoit resté imparfait, et ce ne fut que bien des années après que l'on prit la résolution de l'achever. Il a été entièrement fini sur les mêmes dessins, à l'exception de la grande tribune et du portail.

Le beau chœur qui forme le chevet de cette chapelle, attire les regards de tous les connoisseurs, par la difficulté et la parfaite exécution de son plan elliptique. Dans cette partie étoit placé le maître-autel, avant l'achèvement de cette chapelle. Il étoit décoré d'un tabernacle d'un goût singulier : c'étoit le modèle d'un temple circulaire, et en forme de dôme : on y voyoit, sur les quatre faces, quatre porches élevés de plusieurs marches d'un architecture uniforme d'ordre composite, et terminé par quatre frontons. Les petites colonnes de cet ordre étoient de marbre de Sicile, dans de bonne proportions. Leurs chapitaux, leurs bases et tous les ornemens extérieurs de ce temple étoient en cuivre doré d'or moulu, parfaitement ciselé, et modelés par Michel Anguier, excellent sculpteur. Le P. Louis-Abel de Sainte-Marthe, alors général de cette congrégation, et savant dans les beaux arts, étoit l'auteur de cette composition, où rien ne fut épargné pour sa perfection. Lorsqu'on eut résolu d'achever cette église, le maître-autel fut transporté dans la nef, près de l'entrée de ce chœur. Son intérieur est décoré d'un ordre corinthien en pilastres accouplés, et les renfoncemens des arcades, entre les pilastres, sont remplis par trois grands tableaux du Challe, peintre médiocre, dont les compositions sont dans une petite manière. Ils sont enfermés sous des bordures dorées, dont les ornemens sont dans le goût mesquin qui régnoit alors. Il y a encore deux tableaux de la même main, qui sont ceintrés ; mais on n'a point suivi le contour du ceintre, dans la forme des tableaux, ce qui la rend de très-mauvais goût. Le maître-autel, *Planche II*, est fort bien placé où on le voit à présent.

Tombeau de Bérulle.

Pierre de Bérulle étoit fils de Claude de Bérulle, conseiller au parlement, et de Louise Séguier, qui, après la mort de son mari,

(6) Le chevet est la partie antérieure d'une église ; les anciens l'appelloient rond-point ; la croisée est l'endroit où elle forme la croix.

se fit carmélite (7). Il naquit le 4 février 1575, au château de Sérilly, en Champagne, et fut baptisé à Paris. Dès son enfance, il donna de grandes preuves de piété. Il avoit sur-tout une haute dévotion à sainte Catherine de Sienne, dont le secours, disent ses biographes, lui fut plus d'une fois utile. A sept ans il fit vœu de chasteté (8); ce qui déplut tellement au diable qu'il ne put s'empêcher de le lui reprocher; mais Bérulle ne s'occupa que des moyens de le vaincre: il se livra tout entier à ses études dans lesquelles il fit de grands progrès: son seul délassement étoit de ranger et de balayer la chapelle de la vierge (9); et, à l'exemple de Jésus-Christ, dit encore Habert, on l'a souvent vu pleurer, mais jamais on ne l'a vu rire.

Bérulle, avant de parvenir à l'âge de dix-sept ans, eut des ravissemens, des extases, chassa des démons; enfin, tout annonçoit en lui ce qu'il devoit être: et déjà

<blockquote>Odeur de saint se sentoit à la ronde.</blockquote>

Il eut, avec la sainte vierge, un entretien; il lui demanda de lui apporter son cher fils; elle le lui promit et tint parole, mais Bérulle, toujours modeste, au lieu de se baisser pour le prendre, s'écria: Non, non, sainte Vierge; il est bien plus sûrement entre vos mains (10).

Bérulle désira embrasser la vie monastique: trois ordres différens le refusèrent. Ses parens voulurent le faire entrer au parlement, mais il préféra l'étude de la théologie à celle du barreau. Il convertit plusieurs hérétiques; enfin, à vingt-quatre ans il reçut la prêtrise.

Ce fut à cette époque qu'il pratiqua les plus grandes mortifica-

(7) Elle passa vingt-un ans aux carmélites, et y mourut à soixante-dix-huit ans, après avoir reçu le viatique des mains de son fils. Son visage, décharné et couvert de rides, devint alors si beau, si plein et si uni, qu'elle ne paroissoit pas avoir quarante ans. *Vie de Bérulle*, par Habert de Cerisi. Paris, 1646, in-4°. pag. 16.

(8) Nous avons déjà vu Pierre de Luxembourg faire vœu de virginité, à six ans. Ant. Nat. Art. III, pag 17.

(9) Habert, vie de Bérulle, pag. 25.

(10) *Idem*, page 50.

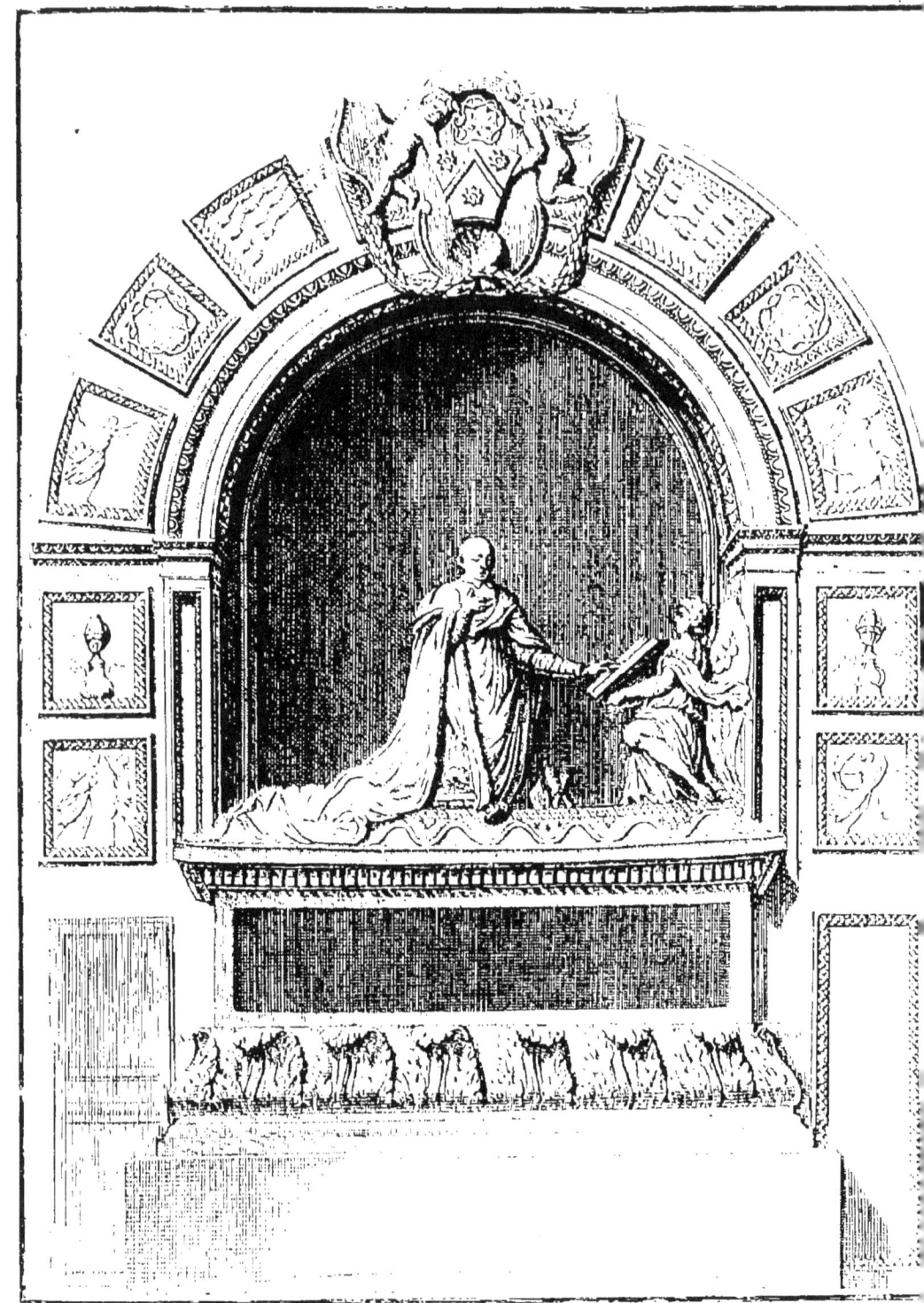

ons : comme il se donnoit à Dieu, il se sépara de tous les siens ; aucun parent, aucun ami ne fut invité à la cérémonie malgré l'usage. Dieu, pour le récompenser, lui fit voir clairement le miracle de la Trinité, et cette faveur, dont aucun autre n'a jamais pu se vanter, fut la cause qu'il choisit le jour de la fête de la Trinité pour célébrer sa première messe (11) : alors commença son intime liaison avec mademoiselle Acarie (12) ; jamais ils ne se quittoient : si elle étoit malade, Bérulle la veilloit toute la nuit, ils s'entendoient sans se parler, et un seul signe leur suffisoit pour s'avertir qu'ils s'éloignoient de la perfection.

Bérulle fit une retraite à Verdun ; il fit encore des conversions remarquables, et il se livra sur-tout à la confession et à la conduite des ames. Il contribua beaucoup à l'établissement des Carmélites en France : il fut en Espagne pour y chercher quelques-unes de ces religieuses, et, malgré les oppositions, il les amena en France.

Bérulle étoit désigné pour être précepteur de Louis XIII ; il ne savoit s'il devoit accepter. Sœur Angélique de la Trinité, fille du maréchal de Brissac, morte depuis quelques jours, vint l'avertir qu'il n'obtiendroit pas cet emploi ; en effet, le roi changea subitement de pensée (13).

Il fonda alors la congrégation de l'Oratoire pour des prêtres qui voudroient s'occuper uniquement ensemble de la perfection du sacerdoce (14). Il fit un voyage à Bordeaux : quelques propositions insérées dans une prière qu'il avoit rédigée, excitèrent les réclamations de quelques docteurs ; les Carmes même s'élevèrent contre lui (15).

Il fut envoyé à Rome pour obtenir la dispense de mariage de Madame, sœur de Louis XIII, avec le roi d'Angleterre, alors prince

(11) Habert, vie de Bérulle, page 110.

(12) L'ame de David ne fut pas si fortement collée à celle de Jonathas que celle de cette bienheureuse et de ce saint prêtre furent unies en Jesus-Christ. *Id.*, page 114.

(13) *Idem*, page 294.

(14) *Suprà*, page 2.

(15) *Idem*, page 498.

de Galles ; il conduisit ensuite la princesse en Angleterre (16) où il fut assez mal vu.

Il obtint, à son retour, le chapeau de cardinal ; et, après l'avoir reçu, il fut aussi-tôt à Notre-Dame, s'offrir à la Vierge dans les habits de sa nouvelle dignité.

Le cardinal de Bérulle tomba dangereusement malade, et on attribua sa guérison à la Vierge.

Il mourut en 1629, à 55 ans, en disant la messe, et il fut lui-même la victime de ce sacrifice, au moment où il prononçait ces mots du canon : *hanc igitur oblationem*, ce qui donna lieu à ce distique :

Capta sub extremis nequeo dum sacra sacerdos
Perficere, et saltem victima perficiam.

On répandit que Bérulle avoit été empoisonné (17), parce qu'il mourut subitement, et parce qu'il avoit les parties nobles attaquées, mais il languissoit depuis un an. Le duc d'Orléans insinua ce soupçon dans une lettre au roi : on prétendit que ce poison lui avoit été donné par le cardinal de Richelieu qui voyoit son élévation avec chagrin, parce qu'il s'opposoit constamment au dessein qu'il avoit formé d'humilier la maison d'Autriche. (18).

J'ai déjà parlé de sa dévotion à la Vierge, à la Trinité, aux

(16) Habert, vie de Bérulle, page 546.

(17) Les Carmes furieux de ce qu'il avoit la direction des Carmélites qu'on leur avoit refusée, se déchaînèrent contre Bérulle, ils l'appellèrent anti-pape, huguenot couvert, impie, libertin. Ils accusèrent ses mœurs, censurèrent sa doctrine, et firent tout ce qu'ils purent pour noircir sa réputation, *V. l'Anti-Basilic, pour réponse à l'Anti-Carme*, page 141.

(18) Bérulle appuyoit sa politique dévote des stupides raisonnemens de sa théologie mystique, et débitoit ses principes au conseil de la reine-mère. On l'écoutoit comme un prophète : le garde des sceaux avoit formé un plan pour s'élever sur les débris de la fortune du cardinal (*) ; les Carmélites, grandes visionnaires, trouvoient ce plan admirable ; Dieu leur avoit révélé, dans leurs oraisons et leurs extases, que telle étoit sa volonté. Bérulle étoit honnête homme, et, s'il soutenoit cette opinion, c'est que, dans sa tête étroite, il la jugeoit avantageuse au bien de l'état, et sur-tout au rétablissement du culte romain, Bayle, Tome I, page 545.

(*) Antiquités Nation., Art. VI, p. 28.

anges, etc. ; il fit, selon ses biographes, plusieurs miracles avant et après sa mort : ces miracles sont des guérisons (19).

François de Sales, César de Bus, le cardinal Bentivoglio avoient été ses amis et ses admirateurs. On a publié, en 1644, une édition *in-folio* de ses œuvres de Controverse et de Spiritualité ; elle a été réimprimée, en 1657, par les pères Bourgoing et Gibreuf.

Sa vie a été écrite par Habert, abbé de Cérisy, en un énorme volume *in-*4° de près de mille pages, imprimé à Paris, en 1646 (20) Son portrait a été gravé plusieurs fois. (21).

Le tombeau du cardinal de Bérulle est de François Anguier.

Le cardinal est représenté en marbre blanc ; il est à genoux, et lit dans un livre qu'un ange tient ouvert devant lui. *Planche III.*

Autour de cette tombe est un encadrement composé de petits tableaux renfermant des figures allégoriques et des couronnes d'épines, au milieu desquelles on lit ces mots : *Jesus Maria ;* c'étoient les armoiries de la congrégation de l'Oratoire ; le tout est terminé par l'écusson de Bérulle, supporté par deux génies ; ces armes sont de gueule au chevron d'or, accompagnés de trois molettes de même, et une couronne d'épines enfermant les mots *Jesus Maria.*

(19) Hébert, Vie de Bérulle, pag. 856 et 906.

(20) On peut encore consulter, sur le cardinal de Bérulle, l'Oraison de Pierre de Bérulle, par Jean Gauchet, 1629, *in-*8°.

Philippi Cospiani Nannetensium episcopi, pro patre Berullio epistola apologetica, Parisiis, 1622, *in-*8°.

Vie de Pierre de Bérulle, par Fr. Bourgouin, supérieur de la congrégation de l'Oratoire.

De vita et rebus gestis Petri Berulli, auctore L. Donio d'Attichy, Parisiis, 1749, *in-*8°.

Histoire du même, par Gilbert Saunier, sieur du Verdier.

Vie du même, par François Giry : cette Vie se trouve dans le recueil de ses Vies des Saints, tome II, page 2013, 1684, *in-fol.*

Eloge de Bérulle, par Charles Perrault, de l'académie françoise, *V.* Tome 1, des Hommes illustres, page 3, Paris, 1699, *in-fol.*

Vie du même, par M. de Caraccioli, Paris, 1764, *in-*12.

Histoire du même, par M. l'abbé Goujet. *V.* sur cette histoire, le Dictionnaire historique, en 4 vol. *in-*8°, 1759.

(21) Voyez le Long, Biblioth. de France, Tome IV, page 148.

B

Sur la table du tombeau on lit l'épitaphe qui suit :

PETRUS S. R. E. CARDINALIS DE BÉRULLE, congregationis Oratorii D. JESU institutor et fundator : vir electus ab utero ; sanctus à puero, in arce Gentilitiâ apud campanos natus ; Parisiis tinctus et renatus Christo, generis utriusque nobilitatem, virtutibus evexit, dum in meliorem, quâ Christi servitus est, transtulit ; tota vita omnibus exemplo plerisque propè miraculo fuit ; septennis se totum JESU CHRISTO votivâ consecratione mancipavit ; vixdum egressus ex ephebis, profunda mysticæ theologiæ verbo et scripto arcana penetravit, frequenter cum hæreticorum primiceriis conflixit, numquam sine victoriâ, rarò sine prædâ. Assumptus ad sacerdotium, prævio quadraginta dierum pio secessu ; nullâ deinceps die ab altari, nisi semel et iterùm, maris et febris æstu jactatus, obstinuit ; calumniis per decennium impetitus, tandem librum sublimem de majestate JESU opposuit, sanctimoniales Carmelitas ex Iberiâ traduxit in Gallias ; superior et visitator perpetuus à summo pontifice datus, spiritu fovit, et ad præcelsæ vocationis apicem promovit, zelo instaurandæ pietatis in clero et primævæ in JESUM DEUM hominem religionis, congregationem presbyterorum Oratorii D. JESU instituit ; verbo incarnato addixit, et paucis adscitis sibi presbyteris, inchoavit ann. 1611. Institutor et præpositus generalis dictus, à summo pontifice, ad triginta domicilia per Galliam et extrà disseminatam vidit ; e annis octodecim sanctissimè rexit ; exindè suggestus, libri, scholæ JESUM CHRISTUM ejusque vitam Θεανδρικω status et mysteria crebriùs et clariùs intonuerunt, ac deinceps institutis ad imitationem piis clericorum sodalitiis De afflante spiritu, ecclesiæ cultus mirificè propagatus est. Dissidium regem inter et augustam matrem Mariam Medicæam, acceptus utrique pacis internuncius composuit ; et bis imminentem toti galliæ tempestatem avertit ; summum pontificem regius legatus adiit, ineundi matrimonii causâ Henricæ Mariæ Henrici Magni filiæ, cum Carolo, Magnæ Britanniæ rege, quâ apud sedem apostolicam, apud principes purpuratos, odoris JESU CHRISTI fragrantiâ ipsius ore pontificis angelus vocitatus, novæ reginæ datus comes, et conscientiæ arbiter, allectis duodecim compresbyteris, cum illâ migravit, et in avitâ fide firmavit, et in spem reducendæ in eumdem angliæ, si stetissent proceres, conventûs. Redux, in Augustini consilium cooptatus, curam gessit agendi cum legatis exteriorum principum, sicut fœderis ineundi cum hæreticis, sic movendo adversùs catholicas bello perpetuus intercessor, uti expeditionis Bear-

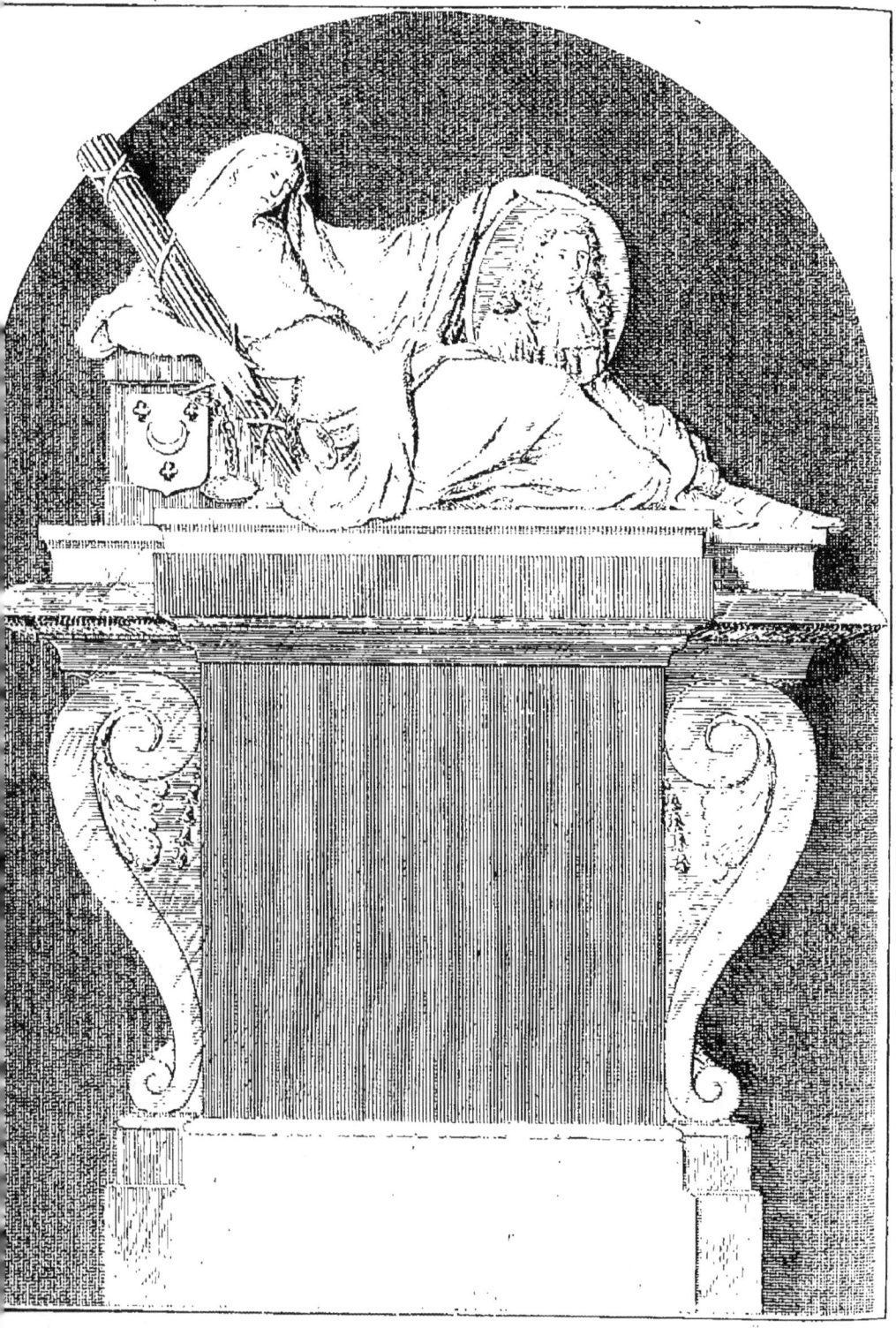

nicæ, et obsidionis Rupellæ auctor præcipuus, ut undè religio exulaverat, post liminio reversa triumpharet; ad tanti operis pondus divino, ut creditur, instinctu in sacrum cardinalium collegium inscitus et renitens allegitur, et vitam in promovendâ religione, paceque firmandâ, jam laboribus exhaustam, tandem ad ipsas aras, ut optaverat, Deo factus victima consummavit 5 *nonas octob. ann. sal.* 1629, *ætatis* 55, *cujus sanctitas tam viventis humilitate latuit, quàm functi signis non obscuris claruit.*

Tombeau d'Antoine d'Aubray.

Dans une des chapelles, à droite du sanctuaire, il y a un tableau de Vouet : c'est un saint Antoine ; en face est le tombeau d'Antoine d'Aubrai, comte d'Offemont.

Antoine d'Aubrai, lieutenant civil, étoit le frère aîné de la marquise de Brinvilliers (22), et fut la seconde victime de sa barbare cupidité. Son père avoit été empoisonné à Offemont ; il le fut à sa terre de Villeguay, en Bausse, pendant les fêtes de Pâques de l'année 1670; il traîna, pendant quelque temps, une vie languissante, et mourut enfin à Paris, le 17 juin de la même année.

Le tombeau d'Antoine d'Aubrai, *Planche IV*, est de Marbre de couleur ; il y a dessus une figure de la justice, vêtue à l'antique, et tenant, d'une main, les faisceaux, symboles de la force, et la balance, symbole de l'equité ; elle est appuyée sur l'écusson du mort, et tient, dans sa main droite, un médaillon dans lequel on voit son buste habillé en lieutenant civil, avec une ample cravatte selon le goût du temps. On lit, sur ce tombeau, cette épitaphe :

D. O. M.

Antonius d'Aubray, comes d'Offemont, vir natalibus ac moribus inclytus, qui in supremâ Parisiensi curiâ senator, ann. VIII, libellorum supplicorum magister ann. VII, apud Aurelianos missus dominicus, pos-

(22) Célèbre empoisonneuse, qui fit périr son père, son mari et ses frères. Elle assistoit à tous les offices, et avoit la réputation d'une dévote. La mort de Sainte-Croix, son amant, découvrit ses forfaits inouis. Il avoit appris l'art de composer des poisons d'un Italien, nommé Exili. En travaillant un jour à un poison actif et violent, il laissa tomber le masque de verre qui le garantissoit de la vapeur du venin, et mourut sur-le-champ. Ses effets furent mis sous le scellé : on y trouva une cassette pour la mar-

tremò prætor urbanus ann. III, collapsam fori disciplinam restituit. Singulari in jure dicundo religione ac diligentiâ ; obiit XV k. julii anno salutis rep. M. DC. LXX, ætatis suæ XXXVII.

THERESIA MANGOT, fœmina majorum à secretis regni sigillis secretisque clarorum genere spectatissimâ, dulcissimo conjugi uxor unicè amans ac mœrens posuit, anno salutis M. DC. LXXI.

Thérèse Mangot de Vilarceaux, son épouse, ne lui survécut que pour venger sa mort ; elle traîna toujours une vie languissante, et mourut le 29 juillet 1678, huit ans après son mari.

TOMBEAU DE NICOLAS DE HARLAY.

Dans la quatrième chapelle, à gauche, est, sur l'autel, une adoration des mages, peinte par Vouet. Les panneaux, cachés en partie par un confessionnal, sont bien peints ; ils représentent l'histoire de la Vierge ; c'est dans cette chapelle qu'est le tombeau de Nicolas de Harlay et de son épouse. *Planche V, fig. 1.*

Nicolas Harlay de Sancy naquit en 1646 ; il étoit de la seconde branche de la maison de Harlay : il entra d'abord dans la magistrature, et prit une place de maître des requêtes ; il se trouvoit à Blois, près de Henri III, lorsque le parti de la ligue commença ses hostilités, et mit le roi dans le cas de lui opposer des forces qui pussent lui résister. Sancy proposa d'aller en Suisse lever des troupes pour le service du roi (23).

Henri III étoit réduit alors à une telle extrémité, qu'il n'étoit pas même en sûreté dans la ville de Blois, et qu'il ne savoit où se retirer. Il n'avoit pas un écu ; aussi le conseil, qui regardoit cette levée de troupes comme impossible, se moqua-t-il de Sancy qui leur répondit avec fierté : *Messieurs, puisque de tous ceux qui*

quise de Brinvilliers ; on l'ouvrit : elle étoit pleine de poisons étiquetés ; elle fut arrêtée et exécutée le 17 juillet 1786.

Au milieu de tant de crimes, la Brinvilliers avoit une espèce de religion ; elle alloit souvent à confesse, et on lui trouva dans sa poche, en l'arrêtant, une confession générale.

(23) Mémoire de Villeroy, Tome III, page 129.

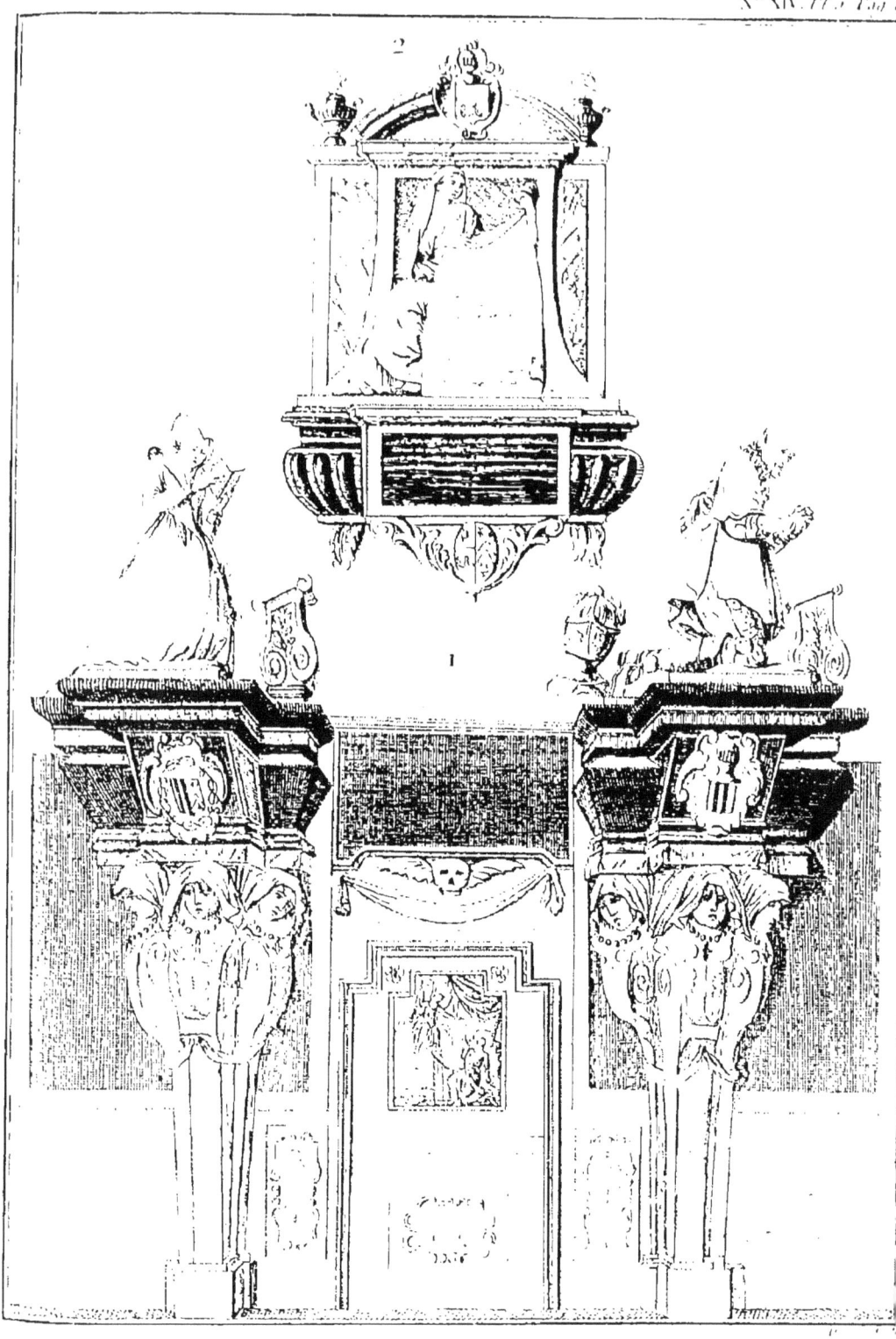

ont reçu tant de bienfaits du roi, il n'y en a pas un seul qui veuille le secourir, je vous déclare que ce sera moi qui leverai cette armée. On lui donna sur-le-champ la commission, et point d'argent : il partit.

En six semaines il eut quinze mille hommes ; mais on les lui confia pour faire la guerre au duc de Savoie, avant de rien entreprendre en France ; les Suisses fournirent en outre 100,000 écus. Sancy leur promit de la cavalerie, et n'en donna pas ; il marcha contre les troupes du duc de Savoie, qu'il battit en plusieurs rencontres, et il lui prit quelques places. Ses succès lui acquirent l'estime et l'amitié des Suisses ; ce fut alors qu'il les engagea, par des prières et des promesses, à marcher au secours de Henri III. Ce prince, ayant appris l'arrivée de cette petite armée, envoya M. de la Guiche pour la conduire ; mais Sancy répondit fièrement *qu'après avoir combattu le duc de Savoie, et couru plusieurs dangers pour conduire ces troupes en France, il sauroit aussi bien les lui amener qu'un autre.* En effet, il les lui présenta entières au bout du pont de Poissy, avec trente enseignes et six cornettes qu'il avoit prises au duc de Savoie. Ce fut à Sancy que l'on dut de voir, pour la première fois, les Suisses donner des hommes et de l'argent.

Cet important service lui valut la faveur de Henri III ; il étoit dans sa chambre quand ce prince fut blessé, et quand il mourut ; et il s'attacha ensuite à la fortune du roi de Navarre. Ce fut pour lui obtenir un secours semblable à celui qu'il avoit eu l'année précédente, que Sancy passa en Allemagne, malgré les périls et les difficultés du voyage, et il parvint encore à procurer des troupes à Henri.

Ce prince reconnut, comme il le devoit, ces services, et Sancy, conseiller d'état, capitaine de cinquante hommes d'armes, et colonel-général des Cents-Suisses, alloit être nommé sur-intendant des finances à la place du marquis d'O qui venoit de mourir ; mais les plaisanteries qu'il se permit contre la marquise de Monceaux, maîtresse du roi, le privèrent de cet emploi, et, tout ce qu'il put obtenir, fut d'être admis dans un conseil de plusieurs personnes auxquelles le roi commit, pour un temps, l'administration de ses finances. Il étoit parvenu à s'emparer de toute l'autorité dans ce conseil ; mais ses prodigalités déplurent au roi qui lui donna Sully

pour collègue. Celui-ci éclaira de si près la conduite de Sancy, et le gêna tellement, que Sancy quitta la place. Comme il étoit général des Suisses depuis qu'il en avoit amené douze mille au secours de Henri III, il reprit le parti des armes, en 1597, sous le prétexte d'aller servir, en cette qualité, à la tête de ses cinquante hommes d'armes, dans l'armée du roi, occupée alors à faire le siège d'Amiens (24).

Sancy étoit né dans la religion réformée ; il se fit catholique, parce que, disoit-il, *il falloit être de la religion de son prince ;* maxime qui donna la juste mesure de son caractère, et prouva qu'il ne rendit aux deux Henry que les services d'un esclave et d'un fidèle domestique, et qu'il ne fut jamais excité par le grand intérêt de la patrie.

Sancy changea plusieurs fois de religion ; il se fit catholique à Orléans, lors des massacres de l'an 1572 ; il professoit la religion réformée lors de la trève entre Henri III et le roi de Navarre, en avril 1589, et enfin il imita Henri IV, et embrassa encore la religion catholique en 1593 (25). Cette mobilité de sentimens justifie les satyres de ses ennemis : Daubigné en publia, contre lui, une très-violente, sous le titre de *confession catholique de Sancy* (26),

(24) Journal de Henri III, Tome V, page 44.

(25) Ce fut au mois de mai 1597, que Sancy abjura solemnellement la religion réformée dans l'église des Jésuites, rue Saint-Antoine ; le légat lui donna l'absolution, et le frappa de plusieurs coups de houssine, pour pénitence de son hérésie. Sansy se mit à pleurer, ou il en fit semblant, comme dit l'Estoile ; alors le légat dit tout haut : « Voyez-vous ce pauvre gentilhomme qui pleure son erreur, et a le cœur si gros, » qu'il ne peut parler. Henri IV, apprenant cette conversion, et en connoissant bien les » motifs, s'en moquoit en disant qu'il ne manquoit plus à Sancy que le tuban.

(26) *Confession catholique du sieur Sancy*, par Théodore-Agrippa d'Aubigné, avec les notes de MM. le Duchat et Godefroi. Voyez le *Journal de Henri III*, tome V. Les divers changemens de religion de Sancy ne sont pas seulement ce qui engagea d'Aubigné à le déchirer aussi cruellement qu'il le fit dans cet ouvrage; on connoît trop l'humeur caustique de l'auteur qui n'épargnoit aucune personne quelque distinguée qu'elle fût, ce qui n'a pas peu contribué à l'éloigner des charges et des récompenses. Il paroît que cette pièce a été composée à diverses reprises ; elle est divisée en deux livres : les faits particuliers qui y sont répandus, et qui quelquefois n'y sont qu'indiqués, la rendent mystérieuse. Les notes de MM. Geoffroi et le Duchat sont d'un utile secours : l'enjouement et le naturel caractérisent cette satyre ; l'ironie y est bien soutenue.

tyre ingénieuse et sanglante dans laquelle il impute à Sancy tout
qu'il peut imaginer de crimes.

Il seroit injuste de juger Sancy d'après cette virulente diatribe;
disoit lui-même les motifs de ses changemens de religion.
n'étoit pas le fanatisme qui l'égaroit, ainsi que le prétend le
uchat (27); mais il s'étoit fait catholique dans l'espoir de se sou-
nir ainsi avec plus d'avantage contre Sully qui étoit protestant.

Malgré la sévérité que mérita ce courtisan, on ne peut s'em-
cher d'observer que Henri IV ne lui témoignât pas autant de
connoissance qu'il en méritoit. Ce prince ne devoit pas oublier
ue ce furent ces même troupes que Sancy avoit amenées à
enri III qui lui servirent à faire la conquête de son royaume.
ncy, loin de s'enrichir dans la surintendance des finances, en
rtit pauvre et sans avoir payé une seule de ses anciennes dettes,
Henri le sacrifia au ressentiment d'une femme offensée.

Sancy a donné, dans un discours très-intéressant adressé à
ouis XIII, l'histoire de ses services (28). Il mourut en 1629.

Il y a, dans le garde-meuble national, un diamant appellé, *le
ancy*, et dont l'histoire est assez singulière.

Ce diamant avoit appartenu à Charles le Hardi, duc de Bour-
ogne (29) qui en ornoit ordinairement son bonnet. Le jour de
bataille de Grantson, donnée, le 3 mars 1475, contre les Suisses

(27) Journal de Henri III, page 46.

(28) Discours fait par Nicolas de Harlay, conseiller d'état, sur l'occurrence de ses
faires, Paris, in-4°. Ce discours fut composé sous le règne de Louis XIII, pour
stifier sa conduite. On y trouve beaucoup de particularités sur les affaires publiques,
squ'au temps où il fut disgracié, à cause de la duchesse de Beaufort dont il empê-
a le mariage avec Henri IV; il y raconte tout ce qu'il a fait pour le service du roi
ns plusieurs affaires où il a employé son bien et celui de ses amis, dont il n'a pu
couvrer, dit-il, les intérêts, ce qui a dérangé extrêmement sa fortune; il y supplie
oi de lui rendre justice, et de le mettre en état de laisser à sa famille de quoi
re et continuer ses services à sa majesté et à l'état. Le tombeau que ses enfans lui
t fait élever, prouve qu'il ne les laissa pas dans l'indigence.

(29) Charles le Hardi possédoit les plus belles pierres précieuses de son siècle. Louis
Bergues, natif de Bruges, le premier inventeur de l'art de tailler et de polir le
iamant à la meule, tailla les premiers pour ce prince en 1475.

qui défirent son armée entière et pillèrent son camp, ce prince perdit ce diamant avec tous ses trésors ; sa vaisselle d'argent fut vendue comme vaisselle d'étain, et son diamant, aujourd'hui le plus bel ornement de la couronne, estimé plus de 180,000 liv., fut donné pour un florin, et revendu, pour un écu, par un curé. Quel succès un despote pouvoit-il espérer de ses armes contre une nation qui connoissoit si peu le luxe, et n'avoit d'autre richesse que le fer et la liberté ?

Ce diamant d'une figure oblongue, taillé à facettes, forme une double rose ; il passa entre les mains d'Antoine, roi de Portugal, qui l'engagea à Sancy pour quarante mille livres, et fut ensuite si dénué d'argent, qu'il ne put le retirer. Sancy lui donna encore vingt mille francs et le garda ; mais bien-tôt il fut obligé lui-même de le mettre en gage chez les Suisses pour une somme d'argent dont Henri III avoit un besoin pressant. Sancy recommanda surtout à l'homme qu'il en avoit chargé de prendre garde aux voleurs : ils m'ôteroient la vie, répondit ce fidèle serviteur, qu'ils ne m'enlèveront pas ce diamant. Ce qu'avoit craint Sancy, arriva. Le domestique apperçut une troupe de brigands qui l'attendoient au passage : aussi-tôt il avale le diamant et continue sa route ; c'étoit dans la forêt de Dôle ; il est arrêté, fouillé, égorgé. Sancy ne le voyant pas revenir, se doute du fait ; il ordonne les plus exactes perquisitions, découvre le lieu de sa sépulture et le fait exhumer : on l'ouvre en sa présence, et on retrouve le bijou. Il pleura sincèrement un domestique si fidèle ; et admira une générosité qui devoit nécessairement lui coûter la vie, à cause de la grosseur du diamant qui pesoit cinquante karats.

Ce diamant a passé à la couronne, pour six cents mille livres ; il est gravé dans l'Oryctologie de Danville (30), et est figuré sur le chapeau de Charles le Hardi, dans des manuscrits cités par Debure et par Lambécius (31).

L'auteur du Voyage historique et littéraire de la Suisse parle ainsi de ce diamant : « Les historiens suisses ont dit que ce diamant

(30) Page 157.
(31) Catal. de la Vallière.

» ayant

ayant été vendu à un Bernois, nommé de May, homme très-considéré en ce temps, ce dernier le vendit à des marchands Génois qui le revendirent au duc de Milan, d'où il passa sur la tiarre du pape Jules II. L'éditeur des Mémoires de Commines, et d'autres veulent que ce diamant soit celui qui porte le nom de Sancy, et se trouve parmi les diamans de la couronne de France. Nicolas de Harlay, seigneur de Sancy, l'avoit, disent-ils, acheté d'un certain Antoine, prieur de Crato, et le vendit au roi; mais tous ces écrits sont contredits par Fugger, Historien de la maison de Habsbourg auteur très-digne de foi, qui affirme que son grand oncle Fugger, homme très-riche, avoit acheté ce diamant et d'autres rubis, avec plusieurs dépouilles de Charles de Bourgogne dont il paya 47,000 flor.

Le même auteur ajoute plus loin, qu'il règne tant de variétés dans le récit des historiens, qu'on est tenté de croire qu'ils ont parlé de deux diamans différens, tous deux de la même dépouille. En effet, celui qu'on voit au milieu du collier que Lambécius a fait graver (32), est absolument d'une autre forme que celui qui est sur le bonnet du duc Charles le Hardi, représenté dans notre miniature.

Il n'est donc pas certain que le diamant laissé à Sancy par dom Antoine, soit celui que le duc de Bourgogne portoit à son chapeau, mais il peut, comme lui, avoir fait partie de sa dépouille.

La maison de Harlay a fourni des chambellans aux rois Charles VI et VII, et des commandans dans les troupes; elle a donné deux archevêques de Rouen, un archevêque de Paris, un premier président, et un président au parlement de Paris, des maîtres des requêtes; des conseillers au parlement, deux ambassadeurs à Constantinople; et des lieutenans des provinces de Bourgogne et d'Orléans, etc.

La figure de Harlay est dans le costume militaire du temps de Louis XIII : derrière lui on voit son casque dont la visière est fermée; il est à genoux devant un prie-dieu.

(32) Commentaires, Tome II, page 516.

Sa femme a une toque à l'Espagnole, et une robe en baleines, ouverte sur le devant, et attachée avec des rosettes; elle tient un livre, et elle est également à genoux devant un prie-dieu.

Les figures de marbre blanc portent sur une plinthe de marbre noir; elles sont supportées par des Caryatides de marbre blanc dont le col est orné d'un chapelet. Chaque figure a au-dessous d'elle son écusson.

Celui de Harlay est d'argent à deux pals de sable.

On lit cette épitaphe sur le tombeau.

<center>D. O. M. V. Q. M. L.</center>

Nicolaus Harlæus Sancius, Germanicâ Britannicâ, Helveticâ, Rheticâ, legationibus feliciter defunctus, Henrico tertio, nisi detestando parricidio, sublatus è vestigio foret, satis in tempore advenientis suppetias Helvetiorum exercitus, fide suâ et ære conducti ductor, ex itinere multorum oppidorum in Sabaudiâ expugnator, disjectis ipsius reguli copiis, et in censâ, in lacu Lemano, classe Helvetiorum quos decessori adduxerat, ut novo regi Henrico quarto, quatuor menses sine stipendio militarent, jam, sublatis vexillis, abeuntium exorator et stator; eidem regnum incunti, dum obtentu religionis, quidam proceres regium nomen statim deferendum negarent, ejus tituli et juris quæsiti, sine quo partium authoritas labesceret acerrimus propugnator; cui et summus ærarii dispensator et diù omnia unus; consiliis in certum cui belli occasionibus efficacior; vir liberi oris et animi, absque metu offensionis; imparis conjugii, regi dissuasor, eoque publicarum rationum assertor, suarum immemor, semper optimè meritus de patriâ, non æquè merita, haud ab similem Scipionibus et Belisariis sortem nactus; hic demùm quiescit.

Duo filii Achilles et Henricus, studio pietatis, jampridem aulicorum fumorum transfugæ, hoc sacellum patri, matri, fratri, quondam Molæ baroni (33), totique Harlæo Sancio nomini proprium dicarunt. Ambo nunc satis convenienter fortunæ domus antistites et ministri sacrorum quibus nulla nedum non sine sacris paterna obvenit hæreditas.

(33) Baron de Meule.

Dans la chapelle de Harlay, on lit encore cette épitaphe du marquis de Moucy, époux de Marie de Harlay.

HIC JACET

Franciscus Baticularius Silvanectensis Marchio de Moucy, cujus corpus in hoc familiæ suæ tumulo condidit uxor Maria de Harlay; ut viva, piis lacrimis, caros manes coleret, et mortuæ cineres dilectis etiam cineribus miscerentur. Siluit quæ plura et magna de viro dici vera poterant, et hoc ei, in funere amoris et obsequii argumentum dedit, ut laudibus mortui abstineret, quas vivus mereri satis habuit, au lire nunquam tulit.

La chapelle suivante appartenoit à la maison de Tubœuf. Sur l'autel est une Nativité, peinte par Philippe de Champagne; les panneaux qui représentent plusieurs traits de l'histoire de la Vierge, sont du même peintre, ainsi que l'Assomption qui est au plafond.

Dans la sixième chapelle, près du sanctuaire, il y a un tableau peint par M. Lagrenée, l'aîné, il représente saint Germain donnant une médaille à sainte Geneviève.

Dans la troisième chapelle, à droite, on voit, sur l'autel, un Saint-Pierre dans les liens, à qui un ange apparoît.

La nef est pavée de quelques tombes; plusieurs sont effacées: voici les épitaphes qu'on y lit encore:

CY GIST

Messire Claude de Nocey, *chevalier, seigneur de Fontenay, sous-gouverneur de S. A. R.* monseigneur le Duc d'Orléans, *illustre par l'ancienneté de sa noblesse, plus illustre encore par son mérite. Il conserva, dans un commerce continuel du grand monde, une probité sans tache; il joignit à tous les agrémens de l'esprit toute la solidité de la raison; aux qualités d'honnête homme, les vertus les plus sublimes du chrétien. Après le cours d'une longue vie, il mourut de la mort des justes, le* 10 *mars* 1704, *âgé de* 87 *ans.*

Dame Marie le Roy de Gomberville, *son épouse, lui a fait mettre ce monument, en attendant que sa mort la rejoigne dans le tombeau à celui dont la mort seule l'a pu séparer.*

Philippe de France, duc d'Orléans, avoit eu grand soin de ne mettre auprès du duc de Chartres, son fils, que des hommes d'un mérite distingué. M. de la Bertière, homme sans naissance, mais qui, par sa bravoure et par sa probité, s'étoit fait une grande réputation dans les armées, étoit un de ses sous gouverneurs ; l'autre étoit M. de Nocey.

M. de Nocey étoit un homme probe ; il avoit su conserver, dans une cour corrompue, l'austérité de ses principes. L'anecdote suivante, qui est la seule que j'ai pu recueillir sur lui, fait honneur à sa franchise et à sa loyauté.

Il soupoit un jour chez le régent avec les autres courtisans de ce prince : *que dit-on de Dubois*, demanda ce prince aux convives, *ne trouve-t-on pas étrange que je l'aie fait cardinal et ministre presque en même-temps ?* Tout le monde se tut ; le comte de Nocey seul eut le courage de répondre : « Personne n'a été surpris de vous le voir » faire cardinal et même premier ministre ; on ne doute pas que vous » le fissiez pape si vous l'entrepreniez ; mais, malgré votre cré-» dit, toute la France vous défie d'en faire jamais un honnête » homme. »

Cette hardiesse ne déplut pas au régent ; mais Dubois irrité expédia sur-le-champ une lettre-de-cachet qui exiloit le comte de Nocey dans sa terre de Saint-Martin de Beauvais. Le régent en fut étonné : cependant, malgré la tendresse qu'il avoit pour la comtesse de Tort, sœur du comte de Nocey, malgré l'attachement qu'il devoit à son ancien gouverneur, malgré le sentiment intime qu'il avoit de l'injustice de ce procédé, tout ce qu'il put faire, fut de lui dire : *Obéis ; je te donne ma parole que tu n'y resteras pas long-temps*.

Le comte de Nocey partit, en faisant observer au régent que Dubois, après avoir essayé son autorité sur ses favoris, pourroit bien l'exiler lui-même. Ce mot jeta le régent dans quelques réflexions ; mais enfin Nocey partit (34).

Madame Desson, sa fille, est inhumée auprès d'eux.

(34) Vie du cardinal Dubois, page 323.

Rue Saint-Honoré.

Cy gist

Dame Marie-Claude de Nocey, veuve de messire André Desson, chevalier, seigneur du Torp, de la Chapelle-Bevel, de Boishellam et autres lieux, qui a voulu être enterré ici aux pieds de monsieur et de madame de Fontenay, par son tendre respect pour un père et une mère dont elle avoit hérité les rares qualités et les vertus.

Elle est morte le vingt-deuxième mai mil sept cent quarante-deux.

Requiescat in pace.

On lit, tout auprès, l'épitaphe de M. de Moy.

Ici gist

Haut et puissant seigneur, MESSIRE CHARLES DE MOY, marquis de Riberpré et de Bove, lieutenant-général des armées du roi, gouverneur de la ville et château de Ham, lequel est décédé le 13 février 16....

Priez Dieu pour son ame.

Le chœur est placé derrière le sanctuaire : trois grands tableaux, peints par Challe, remplissent le fond des trois arcades ; celui du milieu représente le Jugement dernier; celui qui est à gauche, la Résurrection : il est assez mal peint ; et l'autre est une ascension. Les deux petits tableaux au-dessus des portes, offrent, l'un, les Pélerins d'Emmaüs, et l'autre, l'incrédulité de saint Thomas. On les croit peints aussi par Challe.

C'est dans ce chœur que sont inhumés les généraux de l'Ordre. Voici leurs épitaphes.

L'épitaphe de Charles de Condren est séparée des autres ; elle est dans une chapelle auprès du chœur ; la voici :

R. P.

Carolus de CONDREN, secundus præpositus generalis congregationis Oratorii, J. C. D. N., hic quiescit. Obiit ann. sal. M. DC. XLI. 11 id. Jan. ætatis LII, prævosituræ XII.

Derrière le maître-autel, on lit ces épitaphes des supérieurs de la maison.

MEMENTOTE PRÆPOSITORUM VESTRORUM.
HEBR. 13. 7.

HIC JACENT.

Franc. BOURGOING, *præpositus generalis tertius ; obiit* 28 *octob.* 1662, *ætat.* 78, *præpositura* 21.

Joann. Franc. SENAULT, *præpositus generalis quartus ; obiit* 3 *augus.* 1672, *ætat.* 71, *præposit.* 9.

Abel Ludov. DE SAINTE-MARTHE, *præpositus generalis quintus ; obiit* 8 *april.* 1697, *ætat.* 77, *præposit.* 24.

Petrus Franc. DE LA TOUR, *præpositus generalis sextus ; obiit* 13 *febr.* 1733, *ætat.* 80, *præposit.* 37.

Ludov. Thomas DE LA VALLETTE, *præpositus generalis septimus ; obiit* 22 *decemb.* 1772, *ætat.* 95, *præposit.* 40.

Dionys. Ludov. MULY, *præpositus generalis octavus ; obiit* 9 *jull.* 1779, *ætat.* 87, *præposit.* 7.

Salvatus MOISSET, *præpositus generalis nonus ; obiit* 18 *nov.* 1790, *ætat.* 86, *præposit.* 11. (35).

Il y a, dans le passage qui conduit à la sacristie, une tombe qui représente une femme pleurant et tenant un voile déployé. On y lit cette fondation. *Planche V, figure* 2.

LOUIS BARBOTEAU, conseiller du roi, contrôleur général de la trésorerie de sa maison, ayant vécu en tout honneur et piété, et rempli d'un zèle ardent pour l'augmentation du service divin, a fondé, à perpétuité, en cette maison de l'Oratoire, une messe basse chacun jour de l'année, et un service complet chacun, le 26 *d'octobre, auquel assisteront les* GARDIEN *e*

(35) On trouvera une notice sur ces généraux dans le catalogue des Oratoriens de cette maison, qui se sont rendus célèbres.

…ICAIRE, et trois RELIGIEUX du couvent des Capucins de la rue Saint-Honoré, selon qu'il est énoncé au contrat de ce passé par-devant DESJEAN LEVESQUE, notaires, le premier février 1667, avec les exécutions testamentaires du sieur BARBOTEAU, décédé le 26 d'octobre 1666.

Priez Dieu pour son ame.

Il y a, dans la sacristie, un tableau, bien dessiné, mais froid, peint par M. Suvée ; il représente une Annonciation.

Les bâtimens de cette congrégation sont vastes et magnifiques : ils seroient très-propres à faire un collège.

La bibliothèque est intéressante : dans la première salle, on voit les portraits des Oratoriens célèbres, peints par de bons maîtres. Cette bibliothèque n'est composée que d'environ vingt-deux mille volumes ; mais elle est une des plus curieuses. M. de Bérulle commença par y mettre un petit nombre de livres bien choisis, et surtout des livres de controverse : il y plaça aussi quelques ouvrages de controverse qu'il avoit apportées d'Espagne, et qui sont fort rares en France. Plusieurs personnes contribuèrent depuis à augmenter cette bibliothèque ; mais, ce qu'il y a de plus curieux et de plus rare, ce sont les manuscrits qu'Achilles de Harlay, marquis de Sancy, et ambassadeur à Constantinople, apporta de son ambassade. Parmi ces manuscrits, on remarqua un beau Pentateuque samaritain, que Pietro della Valle avoit acheté, dans le Levant, pour ce ministre, et quelques bibles, dont deux ou trois sont d'un grand prix. On y voit aussi un exemplaire grec des œuvres de saint Ephrem, une chaîne grecque sur Job, et une autre sur l'Evangile de Saint-Jean, écrites en grands caractères grecs qui sont liés ensemble comme des caractères arabes.

On y conserve, entre plusieurs manuscrits, un rituel écrit sur vélin, et orné de miniatures : celle qui précède l'hymne de la Conception, représente ce mystère d'une manière un peu matérielle. On y voit un jeune homme qui embrasse une jeune femme, et la baise sur la bouche : ce qu'il y a de remarquable, c'est que ces peintures sont l'ouvrage d'une religieuse.

Hommes Célèbres du Couvent de l'Oratoire.

La communauté de cette maison a toujours été composée d'hommes distingués par leur esprit ou leur érudition : les plus célèbres sont :

Charles de Condren, général de la Congrégation, mort en 1641.

Nicolas Bourbon, petit-neveu du Poëte latin de ce nom, professeur de langue grecque au collège royal, reçu de l'Académie françoise en 1637, entra dans la maison de l'Oratoire, et mourut peu de temps après, en 1644, à 70 ans. La France le compte parmi ses meilleurs poëtes latins. Les deux fameux vers, placés sur les portes de l'Arsenal, sont de lui. Son *Imprécation sur le Meurtre de Henri IV*, est regardée comme un chef-d'œuvre ; ses poésies furent imprimées à Paris, en 1661, en un vol. *in*-12. Ses pensées sont pleines d'élévation et de noblesse ; ses expressions, de force et d'énergie. Il écrivoit aussi bien en prose qu'en vers : il adressa quelques lettres à Balsac, sur sa querelle avec Goulu (35) ; mais, en le priant de ne les point publier, Balsac eut l'indiscrétion de les imprimer ; ce qui fut cause de leur rupture.

Jérôme Vignier, né à Blois, en 1606, dans le Calvinisme, devint bailli de Beaugency, et, après avoir abjuré la religion réformée, entra dans la congrégation de l'Oratoire. Il mourut à Paris, à Saint-Magloire, en 1661, à 55 ans. Il connoissoit parfaitement les langues, les médailles, les antiquités, l'origine des maisons souveraines de l'Europe ; ses recherches sont profondes, mais son style est rebutant. Il a laissé beaucoup d'ouvrages sur différens sujets ; les principaux sont : *La véritable Origine de la Maison d'Autriche, d'Alsace, de Lorraine*, etc., un *Supplément aux Œuvres de Saint Augustin*, etc.

François Bourgoing, né à Paris, en 1585, et mort en 1662 ; il fut d'abord curé de Clichy, ensuite général de l'Oratoire. Il pu-

(36) Antiquités nation., Art. VI, page 42.

blia les ouvrages du cardinal de Bérulle. On a de lui des Homélies. Bossuet prononça son oraison funèbre.

Jean Morin, né à Blois en 1591, de parens calvinistes, étudia les humanités à la Rochelle; de-là il passa à Leyde, où il apprit la philosophie, les mathématiques, le droit, la théologie et les langues orientales. Orné de ces connoissances, il se consacra à la lecture de l'Ecriture-Sainte, des conciles et des pères. Venu à Paris, il abjura le calvinisme entre les mains du cardinal du Perron. Quelque temps après, il entra dans la congrégation de l'Oratoire. Les prélats de France le consultoient sur les matières les plus épineuses. Le pape Urbain VIII l'appella à Rome, et se servit de lui pour la réunion de l'Eglise grecque à l'Eglise latine, il auroit sans doute obtenu le chapeau de cardinal; mais Richelieu força ses supérieurs à le rappeller. Il mourut à Paris d'une attaque d'apoplexie, en 1659, à 68 ans. Il a fait revivre, en quelque sorte, le Pentateuque samaritain, en le publiant dans la Bible polyglotte de le Jay. Il a laissé divers ouvrages sur des points de théologie et d'histoire ecclésiastique, et une satyre contre la congrégation de l'Oratoire, intitulée : *Des défauts du gouvernement de l'Oratoire.*

Abel-Louis de Sainte-Marthe, général des Pères de l'Oratoire, se demit de cet emploi en 1696, et mourut l'année suivante, à 77 ans, à Saint-Paul-au-bois, près de Soissons; il laissa divers ouvrages manuscrits de Théologie et de Littérature; il étoit frère de Pierre-Scévole de Sainte-Marthe, historiographe de France; mort en 1690.

Jean-François Senault étoit né à Anvers, en 1599 : attiré par le cardinal de Bérulle dans la congrégation naissante de l'Oratoire, il y professa d'abord les humanités; ensuite il se consacra à la chaire qu'il dégagea du galimathias et du phœbus auquel elle étoit alors livrée. Ses succès lui firent offrir des pensions et des évéchés qu'il refusa par modestie. D'abord supérieur de Saint-Magloire, il en fut élu général en 1662; il exerça cette charge pendant dix ans, et mourut en 1672, à 71 ans; il a laissé divers ouvrages estimés, parmi lesquels on distingue celui intitulé : *Le Monarque, ou les devoirs du souverain.*

Denis Amelotte, né à Saintes, en 1606, prêtre de l'Oratoire, en 1650, mourut à Paris en 1678 : il reste de lui, entr'autres ouvrages, la *Traduction du nouveau Testament*, en françois, avec des notes, en 2 vol. *in*-4°. Cette version, imprimée aussi *in*-12 sans notes, est très-répandue.

Charles le Cointe, né à Troyes, en 1611, entra fort jeune dans la congrégation de l'Oratoire. Le père Bourgouin, général, qui le regarda long-temps comme un homme inutile, parce qu'il s'adonna à l'étude de l'histoire, le proposa pour aumônier à Servien, plénipotentiaire à Munster. Il travailla, avec ce ministre, aux préliminaires de la paix, et fournit les mémoires nécessaires pour le traité. Colbert lui fit donner une pension de quinze cents livres. Vers 1665, il commença à publier son grand ouvrage intitulé : *Annales ecclesiastici Francorum*, en 8 vol. *in-fol.*, depuis l'an 235 jusqu'en 835. C'est une simple compilation ; mais elle renferme des recherches singulières faites avec sagacité. Le Cointe mourut à Paris, en 1681, à 70 ans, estimé, et par sa lumière et par son caractère. Cette double qualité le faisoit aimer de tout le monde. Alexandre VII lui écrivoit souvent, et Louis XIV avoit pour lui une considération particulière : on vante beaucoup la douceur de son commerce.

Jules Mascaron, fils d'un avocat, né à Marseille, en 1634, entra fort jeune dans la congrégation de l'Oratoire, où ses talens pour la chaire lui firent bientôt une réputation. Il mourut à Agen, dont il étoit évêque, en 1703, à 69 ans. Ses oraisons funèbres ont été recueillies en 1740 ; celle de Turenne est la plus belle, on compara quelque temps son talent à celui de Bossuet ; mais cette comparaison ne servit qu'à faire voir combien Bossuet étoit au-dessus de lui.

Jean de la Roche, oratorien, né dans le diocèse de Nantes. Son talent pour la prédication se manifesta de bonne-heure. Ses sermons sont solides, écrits avec noblesse et élégance. Il reste de lui, entr'autres ouvrages, 2 vol. *in*-12 de Panégyriques : c'est en ce genre qu'il excelloit. Il mourut en 1711, dans sa cinquante-cinquième année.

Nicolas Mallebranche, auteur du célèbre ouvrage, *Recherche de la Vérité*, naquit en 1638, entra à l'Oratoire en 1660, et mourut en 1715 à 78 ans. C'est un des plus profonds méditatifs qui ayent jamais écrit. Il a laissé plusieurs traités métaphysiques, principalement sur la Grâce.

Jacques le Long, né à Paris en 1665, fut, dans sa jeunesse, à Malthe, pour y être admis au nombre des clercs de Saint-Jean de Jérusalem; il y trouva la peste, et échappa avec peine à la contagion; il quitta l'isle, et revint à Paris où il entra à l'Oratoire en 1686. Après avoir professé dans plusieurs collèges, son érudition immense le fit choisir pour bibliothécaire de la maison de Paris; il s'y livra à des travaux prodigieux, mais l'excès du travail l'épuisa, et il mourut d'une maladie de poitrine, en 1721, à 56 ans.

Le père le Long, savoit les langues anciennes et modernes, et il étoit instruit dans toutes les parties de la bibliographie. Ses principaux ouvrages sont : un Supplément à l'Histoire des Dictionnaires hébreux de Wolfius, inséré dans le Journal des Savans, du 17 janvier, 1770. — *Bibliotheca sacra seu syllabus omnium fermè sacræ scripturæ editionum ac versionum, cum notis criticis*, Parisiis, André Pralard, 1709, 2 vol. *in*-8°. — Un Discours historique sur les principales éditions des Bibles polyglottes, Paris, André Pralard, 1713, *in*-12. — Histoire des Démélés du pape Boniface VIII avec Philippe-le-Bel, roi de France, Paris, François I, 1718, *in*-12; cet ouvrage est d'Adrien Baillet : le père le Long n'en fut que l'éditeur; il fut aussi l'éditeur de la nouvelle Méthode des Langues hébraïque et Chaldaïque, par Jean Renau; mais son plus bel ouvrage est sa Bibliothèque historique de la France, comprenant une liste de tous les Ouvrages manuscrits et imprimés qui ont rapport à l'Histoire de France, *in-fol.* : M. de Fontette en a publié depuis une édition en 5 vol. *in-fol.*

Jean Soanen, fils d'un procureur au présidial de Riom, en Auvergne, et de Gilberte Sirmond, nièce du savant Jacques Sirmond, naquit à Riom en 1647; il entra en 1661, dans la congrégation de l'Oratoire, à Paris, où il eut le P. Quesnel pour confesseur. Plein de talent pour la chaire, il prêcha à Lyon, à

Orléans, à Paris et à la cour. Fénélon proposoit pour modèle de l'éloquence de la chaire, *Massillon et Soanen.* Après avoir refusé l'évêché de Viviers, il accepta celui de Senez; il assistoit tous les pauvres. A son désintéressement, à sa piété, il joignoit une grande fermeté de caractère. Condamné comme Quesneliste dans le concile d'Embrun, tenu en 1727, il fut suspendu des fonctions d'évêque et de prêtre, et exilé à la Chaise-Dieu, où il mourut en 1740, âgé de 92 ans. Les Quesnelistes en ont fait un saint, et les Molinistes un rebelle.

Le Père DE LA TOUR, général de la Congrégation, mort en 1733.

JEAN-JOSEPH MAURE, prédicateur, mort le 27 février 1728.

JEAN-BAPTISTE MASSILLON, fils d'un notaire dHières en Provence, né en 1663, Oratorien en 1681, Evêque de Clermont en 1717. C'est le prédicateur qui a le mieux connu le monde; il étoit homme d'esprit, philosophe modéré et tolérant; il mourut en 1742.

THOMAS DE LA VALLETTE, général, mort en 1773.

DENIS-LOUIS MULY, général, mort en 1779.

CHARLES-FRANCOIS HAUBIGAN, homme pieux et savant, né à Paris en 1686, mort en 1783, dans sa quatre-vingt-dix-huitième année; il a travaillé toute sa vie à des Traductions de l'Ancien et du Nouveau Testament; il a encore laissé quelques autres ouvrages.

SALVAT MOISSET, général, mort en 1790.

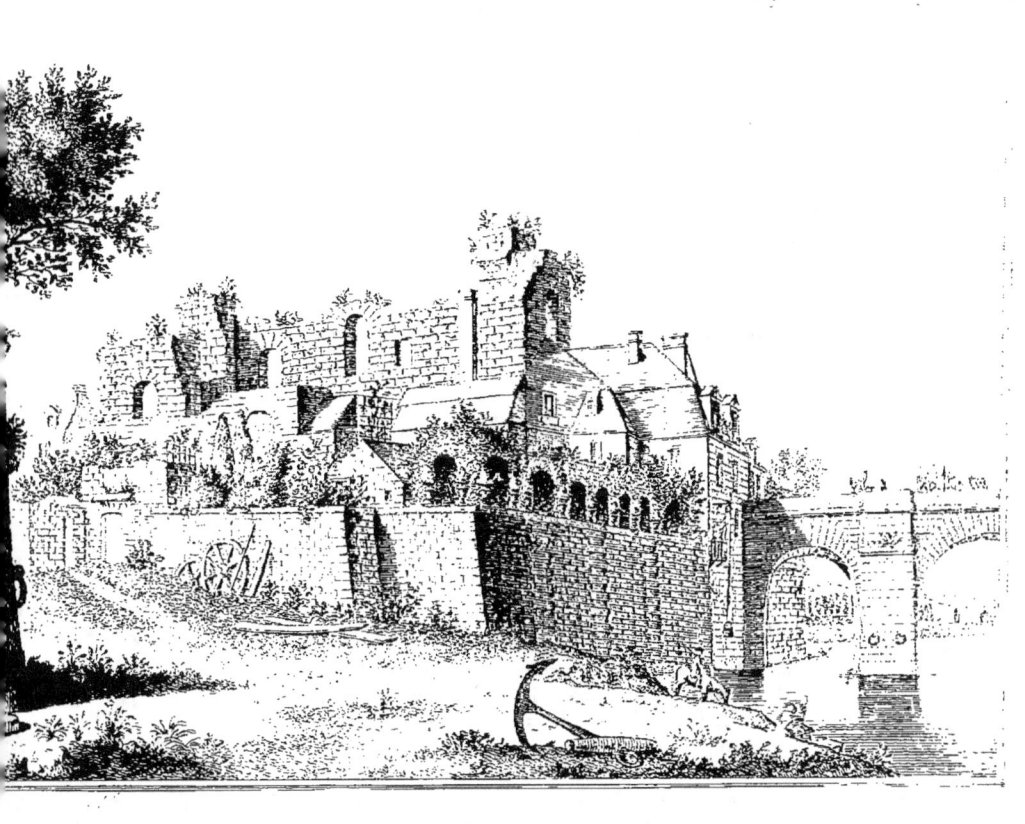

X V.

ANCIEN CHATEAU DE CORBEIL.

Département de Seine & Oise ; district de Corbeil.

CORBEIL est une jolie petite ville, bâtie dans une situation riante, sur les bords de la Seine, à huit lieues de Paris.

On distingue cette ville en vieux Corbeil et nouveau Corbeil : c'est la Seine qui forme la ligne de démarcation ; la communication est établie par un pont de pierre.

La Barre (1) a supposé au vieux Corbeil une antiquité qu'il n'a pas, en le difant bâti par une colonie d'habitans de la ville gauloise de Corbilo-sur-Loire, dont parle Strabon : il prétend, avec aussi peu de fondement, que Corbeil est le *métiosedum* des Commentaires de César, parce que c'étoit, dit-il, une ville assise au milieu des deux villes, Lutèce et Melun (2).

Le vieux Corbeil n'est plus guères regardé que comme un fauxbourg du nouveau, qu'on appelle proprement, la ville ; ce nouveau Corbeil, dit aussi la Barre, a été fondé un siècle et demi après l'ancien, par Cnæus-Domitius Corbulo (3), lieutenant-général,

(1) Histoire de Corbeil, pages 1, 2, 3, 4, 5 et 6.

(2) *Metiosedum*, par corruption, de *medio sedium*, lieu intermédiaire.

(3) L'étymologie du nom de Corbeil a beaucoup exercé les écrivains. Il ne faut cependant pas attendre de leurs recherches des choses plus merveilleuses que ce qui a été dit sur l'origine grammaticale de villes bien plus considérables. Sa ressemblance avec *Corbilo*, ville gauloise sur la Loire, et avec *Corvinus* et *Corbulo*, anciens romains, a fait imaginer aux uns qu'il pouvoit bien dériver de quelqu'une de ces sources. Le vol des corbeaux qui purent abonder dans ces parages, a donné lieu de croire à d'autres que son origine devoit se tirer du génitif latin pluriel de ces oiseaux, *à volatu corvorum*, d'où, *Corvolium*, puis *Corbolium*, ou *Corboïlum*. On voit aujourd'hui sur le drapeau de la garde nationale de la ville un cœur de gueules, chargé d'une fleur-de-lis sur un champ d'argent, avec cette devise : *Cor bello pace que fidum*. Ce sont, en effet, les armoiries de la ville. Quelques-uns se sont contentés de dire, que la seule inspection de son ancien plan suffisoit pour reconnoître la forme d'une ancienne corbeille, et que

A

pour l'empereur Néron, des armées placées sur le Rhin; mais ceci est encore une erreur de cet écrivain; car, à l'époque de l'établissement des paroisses, il n'y en eut point d'érigée à Corbeil, ce qui prouve qu'il n'y avoit alors que peu d'habitans. Le terrein fut attribué à la paroisse d'Essone, que l'on sait avoir été un *vicus* (4) dès le temps de la première race de nos rois, au seizième siècle (5).

Le nouveau Corbeil faisoit, en 853, partie du territoire de Châtres (6); peu de temps après il se forma, à la jonction de la Juine et de la Seine, une espèce de hameau. Il étoit naturel que quelques batteliers cherchassent à s'y établir, soit pour conduire les marchandises à Paris, soit pour faciliter le passage dans la Brie, car il n'y a aucune preuve qu'il existât alors un pont sur la Seine, pour aller d'Essone à Corbeil. Les maisons qui y furent bâties, prirent le nom de Corbeil dont elles n'étoient séparées que par la rivière.

En 884, sous le règne de Charles le Gros, les Normands se disposoient à remonter la Seine au-dessus de Paris : ils le firent, en effet, en 886, et ils pénétrèrent dans la rivière d'Yonne. On fut obligé de prendre alors, au-dessus de Paris, les mêmes précautions dont on avoit usé au-dessous du temps de Charles le Chauve, c'est-à-dire, d'élever quelques défenses sur les bords de la Seine, et d'opposer quelques obstacles à la navigation. On bâtit, à l'embouchure de la Juine, dans la Seine, un château fortifié, et le roi y commit un comte, pour veiller, avec des troupes, à la sûreté des rivages et des villages adjacens. On ne peut guères placer cette époque plus tard qu'environ l'an 900, puisqu'on trouve un comte de Corbeil vers l'an 940 (7).

Bouchard I, dit le Vieux, comte de Vendôme, fils de Foulques

c'est-là tout simplement l'étymologie de sa dénomination ; ce qu'il y a de certain, c'est que plusieurs personnes écrivent, à *Corbeille* : est-ce par système, ou par impéritie ?

(4) On appelloit *Vicus*, une réunion de maisons qui n'étoient pas entourrées d'un mur commun ; c'est ce que nous nommons aujourd'hui un *village*.

(5) Le Bœuf, Histoire du Diocèse de Paris, Tome XI, page 159.

(6) *Idem*, page 162.

(7) *Idem*.

le Bon, comte d'Anjou, reçut de son père, en partage, les terres de Vendôme, de Montoire, de Lavardin; il étoit un des zélés partisans de Hugues Capet, avec qui il avoit été élevé : il devint comte de Corbeil, en épousant Élisabeth, veuve d'Aymon; et Hugues Capet, en considération de cette alliance, ajouta à ses domaines le comté de Melun. Bouchard, après avoir vécu en guerrier, se retira au monastère de Saint-Maur-les-Fossés, où il mourut en moine le 26 février 1012 (8).

Mauger, ou Maugis, fils de Richard, premier duc de Normandie; obtint le comté de Corbeil en épousant Germaine, petite fille d'Aymon, après la mort du roi Robert, en 1031. Mauger prit la défense de Henri, fils aîné de ce prince, contre la reine Constance, sa mère, qui vouloit mettre sur le trône son second fils Robert. Ses autres exploits et la date de sa mort sont inconnus.

Guillaume, fils de Mauger, finit ses jours, comme Bouchard I, dans l'abbaye de Saint-Maur-les-Fossés.

Après Guillaume, la Barre et le Bœuf nomment Rainaud, cinquième comte de Corbeil : il est, en effet, cité dans l'acte de la dédicace de Saint-Martin-des-Champs, de 1067, *Raynaldus, comes Curbuliensis*. Les auteurs de l'*Art de vérifier les dates* n'en ont pas fait mention.

Bouchard II, dit le Superbe, répara l'église de Saint-Spire, et la fit fortifier : c'étoit un homme hautain qui osa former le projet d'enlever au roi Philippe I, et à Louis, son fils, la couronne de France. Il périt dans la bataille qu'il leur livra en 1073.

Eudes, fils de Bouchard II, prince sans esprit et sans caractère, leur succéda. Hugues de Crécy irrité contre lui, parce que, dans les derniers débats, il avoit embrassé la cause de Louis le Gros, le surprit à la chasse, et l'enferma dans son château de la Ferté-Beaudouin, d'où il ne sortit qu'après que Louis eut vaincu Hugues. Selon Suger, Eudes ressembloit plus à une brute qu'à un homme, mais la Barre prétend que Suger ne s'exprime ainsi qu'à cause de son ressentiment contre Eudes, parce qu'il avoit persécuté quelques

(8) Art de vérifier les Dates, Tome II, Pages 640 et 809.

moines que son prédécesseur avoit placés dans le prieuré de Notre-Dame-des-Champs sur Essone. Eudes mourut en 1111.

Hugues, dit le Jeune, son neveu, devoit lui succéder; mais Louis le Gros le tenoit prisonnier au château Laudon, après l'avoir forcé dans son château de Puiset; traitement que ses brigandages lui avoient attiré. Louis le Gros craignant que, devenu comte de Corbeil, il ne se rendît plus formidable que son père, voulut profiter de son emprisonnement pour lui enlever son héritage, et le réunir au domaine de la couronne; mais il y trouva plus de difficultés qu'il n'avoit pensé: André de Beaudemont, père de la veuve du comte Eudes, gardoit le château de Corbeil, bien résolu de ne pas le rendre que Hugues, son petit-fils, n'eût obtenu sa liberté. Celui-ci accorda tout, pour sortir de prison; mais à peine fut-il dehors, qu'il voulut avoir et Corbeil et le château de Toury; Louis le Gros marcha contre lui; la victoire fut long-temps incertaine; mais elle se décida pour Louis qui détruisit encore le château de Puiset.

Il tâcha de rentrer en grace; mais bientôt il renouvella ses violences. Sur les plaintes des opprimés, le château de Puiset est assiégé pour la troisième fois; Hugues, en le défendant, tue le sénéchal Anseau de Garlande. Quelque temps après, la superstition ébranla cette ame que les travaux guerriers ne pouvoient abattre. Il partit pour la Terre-Sainte, où il mourut, et le château de Puiset fut réuni à la couronne, comme celui de Corbeil l'avoit été quelques années avant (9).

Ce fut ainsi que Corbeil devint une terre du domaine royal, vers l'an 1120.

Il s'y forma alors une châtellenie assez étendue. Cette terre continua d'avoir des vicomtes; elle fut souvent donnée en douaire aux reines de France: les rois y vinrent plusieurs fois; elle a soutenu des siéges, et donné le jour à quelques hommes célèbres.

Le titre de châtellenie étoit attribué à Corbeil, sous le règne de Louis VII; il fut souvent besoin, pour sa formation, de traiter avec l'église de Paris, et de-là vint la redevance d'un cierge de

(9) Art de vérifier les Dates, Tome II, page 642.

vingt sols dont le château de Corbeil étoit tenu envers l'évêque. Le roi Philippe-Auguste reconnut ce droit en 1222, ainsi que celui de *portage* (10), à sa nouvelle réception. Ces droits n'avoient peut-être commencé que sous l'évêque Renauld, au temps du roi Robert.

L'église de Paris avoit des serfs à Corbeil, au commencement du douzième siècle : le doyen Bernier et le chapitre leur accordèrent, en 1109, de pouvoir hériter de leurs parens.

Le Bœuf a donné la liste des chevaliers de cette châtellenie, rédigée sous le règne de Philippe-Auguste : un des plus considérables est Gui de Donjon; ces seigneurs de Donjon étoient sortis des anciens comtes de Corbeil dont ils prenoient quelquefois le nom, mais, le plus souvent, celui de la forteresse que leurs prédécesseurs avoient bâti, et dont la figure se trouve sur le sceau des descendans.

La Barre (11) remarque que ce donjon y est surmonté d'une espèce de pomme ou de pêche, et fait observer qu'il restoit, de son temps, à Corbeil, entre la porte Saint-Nicolas et la porte Saint-Laurent, une maison appellée le donjon, derrière laquelle il existoit encore une tour carrée, battue par les Espagnols en 1580.

Lorsque la qualité de comte fut devenue héréditaire, les comtes créèrent celle de vicomte, vers le temps de Hugues Capet. Le vicomte devoit représenter le comte pendant qu'il étoit à la guerre. On assigna au vicomte de Corbeil la terre de Fontenay, à trois ou quatre lieues de cette ville, vers le couchant, et le nom de Fontenay-le-Vicomte lui en est resté (12).

Le premier vicomte qui nous soit connu, s'appelloit Robert; il vivoit sous le roi du même nom.

Nanterus, son fils, lui succéda vers 1040.

Gui mit son seing, comme vicomte, au bas d'un privilège accordé à l'église de Saint-Spire, en 1070.

(10) Antiquités Nation., Art. II, page 2.

(11) Histoire de Corbeil.

(12) Par succession de temps, cette seigneurie fut détachée de la vicomté, et la vicomté possédée par divers seigneurs de fiefs assis en la châtellenie de Corbeil, jusqu'à ce que cette dignité a été attachée à la seigneurie de Tigery qui n'est éloigné de Corbeil que d'une lieue.

ANCIEN CHATEAU DE CORBEIL.

Gilbert, vicomte de Corbeil, vendit, vers l'an 1148, au chapitre de Notre-Dame de Paris, une dixme qu'il avoit à Bonneuil-sur-Croud.

Gilles Mallet étoit vicomte de Corbeil au commencement du règne de Charles VII.

On a prétendu, dans un mémoire communiqué à l'abbé le Bœuf (13), que la vicomté de Corbeil étoit un fief indépendant du comté, quoiqu'il en relevât. La maison de Villeroi l'a eu, en 1710, par retrait de M. Roland-Pierre Gruyn, maître de la chambre aux deniers, qui l'avoit eu de Jean-Baptiste de Flesselles, comte de Bregy, en 1709.

L'office de prévôt étoit le plus ancien après celui de vicomte; il est parlé, dans la vie de Burchard (14), premier du nom, comte de cette ville, d'un *Bado* ou *Baldinus*, prévôt de son temps, sous le roi Robert. Ce prévôt donna une partie de ses biens à l'abbaye de Saint-Maur-les-Fossés.

Le prévôt de Corbeil qui présenta, en 1174, sa fille à saint Pierre de la Tarentaise, pour la guérir, n'est pas désigné par son nom; il n'est pas moins certain qu'il a existé (15).

Jean de Corbeil étoit prévôt en 1297 (16).

Jean le Moutardier, en 1332.

Valentin de la Roque, huissier d'armes du roi, le devint en 1464, par lettres du roi, datées de Tours le 24 avril (17). Louis XI donnoit cet office pour récompense.

Antoine de Rubempré, chevalier, lui succéda (18).

Jean de Neufchâtel, aussi chevalier, en 1480.

Noël de la Lande, prévôt nommé dans la coutume de Paris, de l'an 1510 (19).

(13) Histoire du diocèse de Paris, Tome XI, page 212.
(14) Duchêne, tome IV, page 121. Dubois, Tome I, page 657.
(15) *Vita sancti Petri Tarentasii.*
(16) Histoire de Corbeil, pages 183, 292.
(17) Sauval, tome III, page 387.
(18) Histoire de Corbeil, pages 211, 212.
(19) *Idem*, page 221.

ANCIEN CHATEAU DE CORBEIL.

Pierre de Maumont le fut après lui.

Betengger Boucher l'étoit en 1530.

Claude Cordeau, en 1567 (20).

Les capitaines de Corbeil ne sont pas connus depuis si long-temps que les prévôts.

Jean de Dicq l'étoit en 1388.

En 1429, Jean Fastol, anglois, jouissoit de cet emploi; il prit la fuite à la bataille de Portay, en Beauce, et il y resta encore six ans; enfin il passa en Angleterre, et laissa à Corbeil le capitaine Ferrières, Nivernois, qui livra cette ville à Jacques de Chabannes; capitaine sous le duc de Bourbon (21).

Miles de Saux, écuyer, fut commis à la garde et conservation de Corbeil, après la rebellion de la ville de Melun.

Giraud de Toulonjon fut alors qualifié du titre de capitaine de Corbeil (22).

En 1454, le roi donna à madame la Rocheguyon, première dame d'honneur de la reine, la garde de la place de Corbeil, avec quelques gages marqués dans les comptes du temps (23); elle y est quelquefois désignée sous le nom de Perette de la Rivière.

Il est fait mention, dans le même compte, de Jacques Raoul, créé capitaine de Corbeil en 1461, au lieu de madame la Rocheguyon (24).

Jean l'Huilier cessa d'avoir cette capitainerie, en 1467, et Antoine de Rubempré, chevalier, lui succéda.

Jean de Neufchâtel jouit ensuite de cet office jusqu'en 1583.

La suite des capitaines de Corbeil est interrompue jusqu'à Jean Auger qu'on trouva qualifié de ce titre, en 1530.

Antoine de Chabannes, comte de Dammartin, est dit capitaine de Corbeil en 1487.

(20) Histoire de Corbeil, page 247.
(21) *Ibidem*, pages 205, 206, 214.
(22) Sauval, Tome III, page 590.
(23) Comptes de l'ordre de Paris, 1457. Sauval, *ibid.*, page 359.
(24) Le Bœuf, Hist. du Diocèse de Paris, Tome XI, page 22.

Corbeil a été assiégé plusieurs fois. Des hommes célèbres y ont fait leur séjour, et les rois y ont aussi quelquefois habité.

Le pape Calixte II, retournant de Paris à Rome, passa à Corbeil en 1120. Les chanoines d'Estampes vinrent l'y trouver, pour lui parler de leurs différends avec les moines de l'abbaye de Morigny (25).

Isburge, ou Isemburge, ou enfin Ingelburge, épouse de Philippe-Auguste, fit bâtir l'église de Saint-Jean-en-l'Isle, où elle est inhumée. Elle s'étoit retirée à Corbeil, après la mort du roi, en 1223.

Corbeil fut aussi l'un des lieux où le fameux Abeilard eut une école sous le règne de Louis le Gros, avant qu'il vint enseigner à Paris. La célébrité du maître fait croire qu'il s'y assembla d'illustres écoliers, sur-tout si son dessein étoit de nuire aux écoles que Guillaume de Champagne avoit fondées à Melun. Peut-être fut-ce en conséquence de l'établissement fait par Abailard, dans Corbeil, et en vertu d'un décret du Pape Eugène III, environ dans le même temps, que la famille des Trousseau, qu'on croit descendue de Gui Troussel de la maison de Montlhéry, fournit à la subsistance d'un maître pour les grandes écoles de Corbeil. Ces écoles subsistoient du temps de Saint-Louis, et c'étoit l'un des descendans du fondateur qui y nommoit. Ce droit fut confirmé à Jean Trousseau, chanoine de Notre-Dame de Paris et de Saint-Spire de Corbeil, par une sentence de l'official de Paris, rendue en 1248; mais il y fut dit aussi, qu'après sa mort ce seroit au chapitre de Corbeil à y pourvoir; apparemment que la branche des Trousseau devoit finir en sa personne (26).

Louis VII étoit à Corbeil, en 1143, lorsque saint Bernard (27) vint lui parler de l'incendie de Vitry (28), en Champagne, dont il étoit la cause. Il y confirma, en 1142, un don fait aux moines de Saint-Maur (29).

(25) Duchêne, Tome IV, page 369.
(26) Le Bœuf, Histoire du Diocèse de Paris, Tome XI, page 223.
(27) *Bernard. Epist.*
(28) Antiquités Nation., Art. XII, page 7.
(29) Le Bœuf, Histoire du Diocèse de Paris, Tome XII, page 202.

ANCIEN CHATEAU DE CORBEIL.

Le cardinal Viviers, légat, en France, du pape Alexandre III, vint à Corbeil entre les années 1160 et 1170. Saint Thomas, archevêque de Cantorbéry, y conféra avec lui sur les affaires qu'il avoit avec le roi d'Angleterre (30).

Adèle de Champagne, épouse de Louis VII, y résida quelquefois depuis la mort de ce prince. On a des lettres d'elle, datées de ce lieu, en 1403. La Barre a suffisamment réfuté ceux qui se sont imaginé qu'elle étoit lépreuse, et qu'elle se lavoit dans une fontaine, proche Saint-Germain du vieux Corbeil (31).

Saint Pierre de Tarentaise eut occasion de passer par Corbeil, lorsque le pape Alexandre III lui donna la commission d'aller trouver, dans le Vexin, les rois de France et d'Angleterre, pour rétablir la bonne intelligence entr'eux. Le prévôt avoit eu ordre de Louis VII d'aller au-devant de lui sur la route de Melun, d'où il venoit, et de le loger dans la maison du roi, *in regiâ domo*; c'étoit dans l'hiver de l'année 1174. Le prélat fut reçu dans cette ville avec beaucoup de magnificence; et, pour en témoigner sa reconnoissance, pendant le séjour qu'il y fit, il rendit miraculeusement la santé à une fille du prévôt, âgée de cinq ans, qui ne pouvoit se tenir sur ses jambes (32).

Blanche de Castille qui resta veuve de Louis VIII, dès l'an 1226, et vécut jusqu'en 1250, étoit à Corbeil en 1248, lorsque saint Louis, avant de partir pour la Terre-Sainte, la même année, l'établit régente du royaume par lettres datées de l'Hôpital-lez-Corbeil, c'est-à-dire, Saint-Jean-en-l'Isle. Une sentence de l'official d'Eudes, archidiacre de Paris de l'an 1242, parle d'un procès pendant alors à Corbeil, *coram Baillivo dominæ Reginæ Corboliensi* (33).

A peine Louis IX étoit-il monté sur le trône, que plusieurs barons et seigneurs du royaume conçurent le projet d'engager le comte de Bretagne à s'élever contre lui; et ce fut à Corbeil qu'ils tinrent leur assemblée. Philippe, comte de Boulogne, qui préten-

(30) Histoire de Corbeil, page 142.
(31) Histoire de Corbeil, pages 25 et 139.
(32) *Vita sancti Petri Tarent.*, *apud Bolland.*
(33) Histoire de Corbeil, pages 164, 167, 168.

doit avoir le gouvernement de l'état pendant la minorité de ce prince, vint loger à Corbeil le même jour que Louis IX devoit coucher à Montlhéry, dans le dessein d'aller le lendemain l'enlever. Les habitans de Corbeil en ayant donné avis à Paris, il en partit douze mille hommes qui ramenèrent le roi dans la capitale (34).

Ce prince fit bâtir une chapelle à Corbeil, auprès de celle de Saint-Guenault, et y eut un entretien, en 1258, avec Joinville et Robert Sorbon; il logea à Corbeil plusieurs fois. Jacques I, roi d'Arragon, vint l'y trouver en 1262, pour régler leurs différends, et le mariage de sa fille, avec Philippe le Hardi, y fut conclu (35).

Sous le règne de Philippe le Bel, en 1290, Charles de France, son frère, comte de Valois, fut marié à Corbeil, le 16 août, à Marguerite de Sicile, fille de Charles II, roi de Sicile (36).

Les Flamands assurent que ce fut au château de Corbeil que Gui de Dampierre, comte de Flandres, fût tenu quelque temps en arrêt, par ordre de Philippe-le-Bel qui séjournoit alors en cette ville. Après qu'il en fut sorti, il suscita à ce prince la longue guerre dont parlent nos histoires. Il est certain que ce même roi étoit à Corbeil en 1303, le dimanche après la Saint-Luc. Il y fit, ce jour-là, un règlement au sujet des indemnités accordées aux nobles qui avoient vendus leurs revenus pour subvenir à cette guerre (37).

Philippe le Long, second fils de Philippe le Bel, et qui avoit eu en appanage les comtés de Poitiers et de Corbeil, afin d'être plus près du roi, son père, y fut marié, au mois de Janvier 1306, avec Jeanne, fille d'Othon IV du nom, comte de Bourgogne. Cette princesse y accoucha d'abord d'un fils, nommé Louis, qui mourut âgé de sept mois ou environ. En faveur de sa naissance, Philippe avoit remis aux habitans de Corbeil, la moitié du droit de mesurage de leurs grains. La comtesse Jeanne y accoucha encore d'une

(34) Joinville, Histoire de saint Louis. Ant. Nat, Art. II, pag. 4.
(35) Le Bœuf, Histoire du Diocèse de Paris, Tome XI, page 213.
(36) Histoire de Corbeil, page 183.
(37) Trésor des Chartes, Reg. 35, 36, 37.

ANCIEN CHATEAU DE CORBEIL.

fille qui fut appellée aussi Jeanne, et épousa Eudes, duc de Bourgogne. Comme elle fut baptisée à Saint-Jacques, succursale de Saint-Germain du vieux Corbeil, on pourroit croire qu'elle étoit née sur cette paroisse (38).

Charles le Bel étoit à Corbeil au mois d'avril 1329; il y signa une alliance avec Robert, roi d'Ecosse (39).

Marguerite de Provence, veuve de saint Louis, séjourna à Corbeil en 1278.

Clémence de Hongrie, veuve de Marie Hutin, y demeura aussi en 1316.

Corbeil fut pillé l'an 1357, par un capitaine appellé Bergue de Villaines, dans le dessein d'affamer la ville de Paris, parce que les Parisiens, dont il étoit l'ennemi, vouloient empêcher Charles V, dauphin, de gouverner l'état pendant la prison de son père. On y conclut quelques articles de paix la même année.

Cette ville fut encore pillée, en 1358, par les Anglois et les Navarrois qui courroient la France (40).

En 1363, les gens d'armes accoururent pour reprendre le château des Murs, voisin de Corbeil, dont quelques brigands s'étoient emparés par ruse; mais ils s'y rendirent aussi formidables par leurs extorsions, que s'ils avoient été réellement des ennemis (41).

Sous le règne de Charles V, le Captal de Buc qui conduisoit des Anglois, pour ravager la France, ayant été pris, fut enfermé dans la tour de Corbeil, et y mourut (42).

Robert Kanole, célèbre capitaine anglois, vint, en 1369, fondre sur les fauxbourgs de Corbeil, et y mit le feu.

En 1380, il y eut une revue de troupes à Corbeil (43).

Vers cette époque, le vicomte n'avoit plus, à Fontenai, qu'une maison, quelques terres et vignes, des censives et le cours de

(38) Histoire de Corbeil, page 186.
(39) Le Bœuf, histoire du Diocèse de Paris, Tome XI, page 114.
(40) Histoire de Corbeil, page 196.
(41) *Contin. Chr. Nangii*, Tome III, *spicil. in-fol.*, page 131.
(42) Histoire de Charles V, par Christine de Pisan, chap. 26.
(43) Histoire de Corbeil, page 198.

l'eau; mais il y avoit beaucoup de fiefs à Tigery et dans le reste de la Brie, qui étoient mouvans de sa vicomté, et dont il fit hommage au roi, à cause de son comté de Corbeil, en 1385. La suite de ces vicomtes est la même que celle des Seigneurs de Tigery. François de Saint-André, donnant, au seizième siècle, l'état du revenu de cette vicomté, ne le fit monter qu'à soixante livres (44).

Sous le règne de Charles VI, après la perte de la bataille d'Azincourt, en 1415, le duc de Bourgogne eut des vues sur Corbeil, pour empêcher qu'on ne portât des vivres à Paris, et forcer les Parisiens à le recevoir à la place de ceux qui les gouvernoient. Le Seigneur de la Tour-Bourbon et Barbasan, prévenant ses desseins, entrèrent dans cette ville, et la garnirent de soldats et de munitions. Ce duc fut environ un mois à l'attaquer, sans la pouvoir prendre; il y perdit beaucoup de monde, et ses grosses bombardes y demeurèrent (45). En 1418, lors de la surprise de Paris par le capitaine l'Isle-Adam, Tannegui du châtel amena le dauphin à Corbeil: et de-là à Montargis. Des Ursins, chancelier du même dauphin, se réfugia, à pied, dans Corbeil, la nuit de cette surprise. Le prévôt Regnaud de la Porte, lui fournit un cheval, pour aller trouver son prince; et, une heure après, les gens du duc de Bourgogne étant survenus à Corbeil, se saisirent de ce prévôt, et lui coupèrent la tête.

Durant le siège de Melun, par Henri V, roi d'Angleterre, en 1420, ce roi envoya Catherine, fille de Charles VI, à Corbeil où l'on fit aussi venir le roi son père. Monstrelet raconte les fêtes que les Anglois y firent, et ajoute que les reines Catherine et Isabeau de Bavière, sa mère, y étoient souvent visitées par les Anglois et les Bourguignons. La ville de Melun s'étant rendue, le roi Henri passa à Corbeil; y prit le roi Charles VII et la reine, et les ramena en triomphe à Paris. Peu de temps après, il fut attaqué de maladie, et il alla mourir à Vincennes le 29 août 1422. Charles VI ne lui survécut que deux mois.

(44) Histoire de Corbeil, page 61.
(45) Juven. des Ursins.

ANCIEN CHATEAU DE CORBEIL.

Quelques années après que Charles VII eût été sacré, le cardinal de Sainte-Croix, légat du pape, en France, fit tenir quelques assemblées pour procurer la paix : la ville de Corbeil fut choisie. On lit dans les registres du parlement, que le 26 mars 1431, plusieurs présidens et conseillers partirent de Paris pour s'y rendre. Ailleurs, on voit que l'évêque de Paris s'y transporta avec Gilles de Clamecy, chevalier, et quelques autres (46).

Louis XI se retira à Corbeil après la bataille de Montlhéry, donnée en juillet 1465 (47), et il y resta deux jours. Vers son règne, le seigneur de Montagu fut pourvu de la châtellenie de Corbeil.

En 1487, George d'Amboise fut enfermé dans la grosse tour de Corbeil. Il n'étoit alors qu'évêque de Montauban. On trouve, dans les registres du Parlement, que, pendant qu'il y étoit détenu par ordre du roi Charles VIII, il fut transféré en l'une des chambres du même château, pour y être pansé et médicamenté, et gardé par le capitaine, suivant l'ordre du roi (48).

Louis XII y venoit assez souvent : ce fut aussi en cette ville que le recteur de l'université de Paris et ses suppôts vinrent auprès de lui pour rentrer dans ses bonnes graces (49).

Ce même prince rendit Corbeil, le 17 mai 1513, à Louis, sieur de Graville, avec deux autres villes, savoir, Melun et Dourdan, pour la somme de quatre-vingt mille livres de rente, à la charge qu'après sa mort elles retourneroient au roi, en constituant à ses héritiers quatre mille livres de rente : ce seigneur les remit depuis par son codicile (50).

Dans le même siècle, la seigneurie de Corbeil fut engagée par les rois, successivement à plusieurs particuliers. François I la céda, en 1530, à Antoine du Bois, évêque de Béziers, en échange d'autres

(46) Sauval, Comte de Paris, Tome III, page 590, année 1434.
(47) Antiquités Nation., Art. II, page 6.
(48) Registres du parlement, 24 juillet 1487.
(49) Histoire de Corbeil, page 220.
(50) Regist. du Parlement, 28 juillet 1513.

terres que ce prélat lui donna pour le rachat de sa personne (51).

Il fut permis aux habitans de Corbeil de lever les *octrois* accordés par les rois pour la réparation de leurs murs, le 26 septembre 1526.

Henri II donna, en 1550, à François Kervenenoy, la châtellenie de Corbeil, rachetable de vingt-cinq mille mille livres (52); d'autres assurent qu'en 1552, elle fut engagée à Gui l'Arbaleste, vicomte de Melun, seigneur de la Borde, président en la chambre des comptes (53). On trouve ensuite qu'en l'an 1680, la demoiselle de la Borde jouissoit, par engagement, du domaine de Corbeil (54); c'étoit apparemment la veuve de Gui l'Arbaleste, ou la veuve de son fils; mais, quelques années après, cette seigneurie passa à Nicolas de Neufville, seigneur de Villeroy, d'Alincourt, etc., sur le même pied d'engagement, en sorte que l'an 1599 (55), il y eut une déclaration du roi, qui permettoit à ce secrétaire d'état de réunir au domaine de Corbeil, tant qu'il en seroit seigneur, tous fiefs, justices et autres choses, faisant partie de ce domaine qui en auroient été aliénés. Ce seigneur mourut en 1614. La seigneurie a toujours resté depuis dans sa famille, et même en 1709 (56), François de Neuville, duc de Villeroy, pair et maréchal de France, son arrière-petit-fils, obtint du roi des lettres-patentes qui portoient que lui et ses hoirs, tant qu'ils seroient propriétaires du domaine de Corbeil, jouiront du droit de prélation et retrait féodal, en remboursant les acquéreurs suivant la coutume de Paris.

La ville de Corbeil manqua d'être prise, en 1662, par le prince de Condé; mais comme elle se défendit vigoureusement, les protestans levèrent le siège le 21 novembre. Dans ces troubles les moulins à papier qui étoient sur la rivière de Juine, furent détruits.

(51) Registres du Parlement.
(52) Mémoires de la Chambre des Comptes.
(53) La Barre, Histoire de Corbeil, page 258.
(54) Huitième vol. des Ben. du Châtelet : fol. 18.
(55) Régist. du Parlement, 13 mai 1599.
(56) *Idem*, 10 décembre 1709.

ANCIEN CHATEAU DE CORBEIL.

Les habitans restèrent toujours attachés à la catholicité, et très-fidèles aux rois Charles IX et Henri III. Ils furent aussi des premiers à reconnoître Henri IV. Après lui avoir présenté les clefs de la ville dans le prieuré de Saint-Jean-en-l'Isle, ils le reçurent processionnellement dans leur enceinte.

L'armée espagnole tâcha de reprendre Corbeil ; le château, situé au bout du pont vers le fauxbourg, eut fort à souffrir : ceux qui le défendoient pour le roi, y ayant mis le feu, les Espagnols l'éteignirent et s'accommodèrent de ce qui resta. Ensuite ils vinrent à bout de s'emparer de la ville, et y commirent plusieurs meurtres le 16 octobre 1591 ; mais l'armée du roi, conduite par Givry, ne tarda guère à la reprendre, depuis ce temps elle resta à Henri IV (57).

La journée de la Saint-Barthelemi, en 1572, ne se fit point sentir à Corbeil (58) ; le peu de calvinistes qu'il y avoit, trouvèrent un asile au château de Villeroi, et depuis ils revinrent au sein de l'église, et moururent catholiques ; entr'autres, Claude Berger, prévôt, qui décéda en 1607.

Les murailles de Corbeil sont détruites ; mais, ce qui reste de l'ancienne anceinte, atteste leur solidité ; il n'existe des portes de la ville que celle de Saint-Nicolas, au-delà de la maison commune. Les rues sont mal alignées ; il n'y a que deux places : l'une, appellée, de Notre-Dame ; sa forme est triangulaire : l'autre, carrée, en face de Saint-Guenault, et dite de ce nom.

Quoique la ville soit coupée par plusieurs bras de la rivière de Juine ou d'Estampes, on s'apperçoit peu de son cours dans l'intérieur, à cause des maisons qui la couvrent. Le grand pont qui traverse la Seine, et joint le nouveau Corbeil à l'ancien, est en pierre et assez bien bâti : c'est à son extrémité qu'on apperçoit les ruines du château de Corbeil, et ces ruines sont en partie cachées par les maisons qui ont été construites autour, et auxquels plusieurs pans des anciens murs servent d'appui.

(57) Histoire de Corbeil, pages 244, 246, 247.

(58) Ibidem, pages 249, 276.

Les édifices les plus considérables de Corbeil, après les églises, sont les magasins du roi, et la nouvelle Halle aux grains, bâties sur les dessins de M. Viel.

Les églises sont celles de Saint-Spire, Saint-Guenault et Notre-Dame; et, dans le nouveau Corbeil, les Récollets et Saint-Jean-en-l'Isle, qui en est très-voisin. On trouve, dans le vieux Corbeil, Saint-Germain et Saint-Jacques. J'aurai occasion de revenir sur quelques-unes de ces églises.

La Seine et la Juine sont de la plus grande ressource pour le commerce et les usages de la vie, à Corbeil. La première sert à la navigation, l'autre fait tourner des moulins, et sert aux manufactures.

On voit, dans le vieux Corbeil, près de Saint-Germain, un ancien champ que l'on appelle *champ dolent*; ce nom lui vient sûrement d'une bataille; mais non pas, comme le dit la Barre, de la défaite des Gaulois, et de leur capitaine Camulodenus, par Labienus, lieutenant de Jules-Cæsar (59).

On voyage de Paris à Corbeil par un coche d'eau, qui en a pris le nom de Corbillard.

Un manuscrit de l'abbaye de Saint-Germain-des-Prés, où plusieurs villes sont désignées par ce qu'elles avoient de singulier à la fin du treizième siècle, porte ces deux mots : *Oignons de Corbeil*. Le recueil de ces proverbes pouvoit avoir été fait dès le douzième siècle. La Barre tâche néanmoins d'insinuer que c'étoient les pêches de Corbeil qui étoient renommées : il dit qu'elles y sont très-bonnes, et il prétend que c'est une pêche et non une pomme ou un autre fruit qui est représenté, au-dessus d'une tour, dans les armoiries des sieurs du Donjon, autrement dits, de Corbeil (60); mais, un de nos vieux romanciers, dans un fabliau intitulé : *Le Forgeron de Creil*, dit proverbialement, *rouge comme oignon de Corbeil*.

La Framboisière, qui écrivoit en 1613, soutient que la meilleure pêche est celle de Corbeil. Champier les cite avec éloge. Charles

(59) Histoire de Corbeil, page 157.
(60) Idem.

Etienne

Etienne et Rabelais ne l'ont pas oubliée (61), d'où l'on peut conclure que les oignons et les pêches de Corbeil ont été également estimés.

Corbeil a donné naissance à plusieurs hommes célèbres dont voici la liste chronologique :

GUILLAUME DE CORBEIL, prieur et chanoine de Sainte-Osithe, fut élu archevêque de Cantorbéry, en 1112, suivant Orderic Vital (62).

EUSTACHE DE CORBEIL, fondatrice de l'abbaye d'Yères, y mourut en 1132; sa sépulture étoit une tombe de fer doré, posée sur quatre piliers au milieu de l'Eglise; mais les débordemens de la rivière l'ont totalement détruite.

JEAN DU DONJON, surnommé *de Corbeil*, fut fait évêque de Carcassonne vers l'an 1196 : il manque dans les catalogues (63).

PIERRE DU DONJON étoit de Corbeil, et portoit, dans ses armoiries, une pêche qu'on sait être une production particulière de l'endroit. Fauchet parle de ce seigneur dans son livre de l'origine des chevaliers, et l'y qualifie comte de Corbeil, titre qu'il n'eut jamais : celui de donjon lui vient d'une tour de ce nom dans Corbeil, et d'une maison contiguë, connue sous cette dénomination. Il ne faut pas le confondre avec Beaudoin, Jean et Gui du Donjon, également chevaliers et de la même famille. Ils florissoient à la fin du douzième siècle, et l'on conserve encore dans les titres de Notre-Dame de Corbeil, ceux des fondations qu'ils y ont faites.

MICHEL DE CORBEIL, célèbre professeur de théologie, de Paris, sur la fin du douzième siècle, après avoir été doyen de Meaux, de Laon et de Paris, fut fait archevêque de Sens, et mourut l'an 1199.

GILLES DE CORBEIL vivoit dans le même temps : il écrivit un

(61) Almanach de Corbeil, page 6.
(62) Annal. Bénéd., Tome VI, page 91. Hist. de Corbeil, page 89.
(63) Schedæ D. Lancelot.

ouvrage de six mille vers latins, sur la Vertu et le Mérite des Médicamens. On dit qu'ensuite il se tourna vers la théologie. Il devint chanoine de Notre-Dame de Paris, et fut médecin de Philippe-Auguste (64).

Mahault de Corbeil, abbesse de Chelles, en 1224, étoit sœur de Michel et de Pierre de Corbeil, archevêque de Sens (65).

Pierre de Corbeil, professeur de théologie à Paris, où il eut pour disciple le pape Innocent III, vécut aussi sous Philippe-Auguste ; il fut successivement évêque de Cambrai, puis archevêque de Sens. Tritème et d'autres lui attribuent un Commentaire sur Saint-Paul, des sermons et encore d'autres Opuscules. Il mourut en 1222 (66).

Thierric de Corbeil étoit chambellan ou chambrier de la reine Blanche, épouse de Louis VIII, en 1222, selon un titre de l'abbaye du Jard (67).

Edeline de Corbeil, sœur de Regnault de Corbeil, évêque de Paris, vivoit en 1264 (68).

Jean, dit Licochères de Corbeil, prévôt de Melun, en 1266, est un de ceux qui ont le plus anciennement occupé cette place (69).

Regnaud de Corbeil, dont le nom de famille étoit Mignon, fut sûrement natif de Corbeil, suivant le nécrologe de l'église de Paris, *oriundus de Corbolio*, où il se trouve ; parce qu'il en a été évêque du temps de Saint-Louis : il fut aussi confesseur de la reine Blanche. Il mourut en 1268. (70).

Saint Guillaume, chanoine régulier de l'Abbaye Sainte-Geneviève de Paris, puis abbé en Dannemarck, étoit de Corbeil,

(64) Hist. Univ. Paris, Tome II, page 718.
(65) J. de la Barre, page 154.
(66) *Vita archiep. Senon*, Taveau, page 94.
(67) Histoire de Melun, page 371.
(68) De la Barre, page 272.
(69) Séb. Rouillard.
(70) Hist. Eccl., Tome II, page 458.

selon quelques-uns, et ils prétendent que c'est de lui qu'un vallon voisin de cette ville a été appellé Saint-Guillaume-des-Vaux (71).

Jean Trousseau ou Troussrau, Chanoine de Saint-Spire de Corbeil et de Notre-Dame de Paris, étoit d'une famille noble de Corbeil, laquelle a donné le nom à un fief et à une maison sise en la paroisse de Riz; il légua ses biens à la collégiale où il avoit été élevé, et employé à l'éducation de la jeunesse, au treizième siècle, suivant l'usage des anciens chapitres.

Baudouin de Corbeil étoit ambassadeur de France, au treizième siècle, et du Tillet parle d'un Traité de la Trêve jurée de par Saint-Louis, par Jean, maréchal de France, et Baudouin de Corbeil, ses ambassadeurs.

Perrenelle de Corbeil, dame de Pussay et de Blanchefouasse, femme de Pierre de la Neuville, chevalier et conseiller du roi, avec lequel elle gît à Saint-Etienne-des-Grès, à Paris, étoit sœur de Baudouin de Corbeil.

Adam de Corbeil, chantre de l'église de Chartres, est mentionné au martyrologe de Melun, en septembre 1296 (72).

Odon, ou Eudes de Corbeil avoit un canonicat dans l'église de Paris, et fit part de ses fruits et revenus à la maison de Saint-Victor, qui en renouvelle tous les ans le souvenir le 19 juillet, jour de son décès.

Thibaud de Corbeil fut sous-chantre de l'église de Paris, il y a plusieurs siècles, avec le titre de *Magister* (73).

Milon de Corbeil étoit chanoine de l'église de Paris, vers le milieu du treizième siècle, et qualifié du titre de *magister*, qui ne se donnoit pas à tous. Il choisit pour l'un de ses exécuteurs testamentaires, le fameux Robert de Sorbon (74). Il eut pour frères, Féric de Corbeil, et Maître Adam, qui doit être le même qu'Adam

(71) Jean de la Barre, pages 85 et 89.
(72) Séb. Rouillard, His. de Melun.
(73) *Necrol. S. Victor.*, Paris., 7 kal. junii.
(74) *Necrol. Eccl. Paris.*, 15 junii.

de Corbeil, chantre de l'église de Chartres (75), mentionné au nécrologe de Notre-Dame, de Melun, au mois de septembre 1296 (76).

JEANNE DE CORBEIL, fille de Philippe le Long, comte de Corbeil, naquit en cette ville; elle fut mariée depuis à Eudes, duc de Bourgogne. Elle étoit sœur du prince Louis qui ne vécut que quelques jours (77).

LOUIS, fils de Philippe le Long, naquit à Corbeil, et mourut peu de temps après son baptême (78).

JEAN DE CORBEIL étoit prévôt de cette ville en 1277; c'étoit, dit Jean de la Barre (79), l'un des surgeons de nos anciens comtes.

JEAN DE CORBEIL étoit maréchal de France en 1310 (80).

SIMON CAPITANT, natif de Corbeil, a excellé de son temps, entre les professeurs du droit canon de l'Université de Paris; il mérita d'être pourvu d'un état de conseiller-clerc au parlement. Par son testament, il élut sa sépulture en l'église de Notre-Dame et de Saint-Spire (81).

MICHEL SIMON, prêtre, natif de Corbeil, chanoine de Paris, où il mourut en 1505. Sa tombe étoit devant la chapelle de Saint-Crépin, derrière le chœur de Notre-Dame de Paris.

FREDERIC DE CORBEIL, est porté au nécrologe de Notre-Dame de Melun, comme bienfaiteur de cette église, au témoignage de Sébastien Rouillard (82).

SEVERIN JACQUES, né sur la paroisse de Saint-Léonard de Corbeil, et inhumé dans l'église de Balancour dont il a été bien-

(75) *Necrol. Eccl. Paris.* 15 *junii.*
(76) Histoire de Melun, page 371.
(77) Jean de la Barre, page 185.
(78) *Idem.*
(79) *Idem.*
(80) Almanach de Corbeil, page 99.
(81) Histoire de Corbeil, page 213.
(82) Histoire de Melun, page 372.

faiteur : c'est à ce titre qu'il y a une épitaphe dans cette église, en mémoire de ses donations.

JEAN BOCQUET étoit chanoine du chapitre de Notre-Dame de Corbeil ; et, lors de sa réunion à Saint-Spire, en 1601, il passa à cette dernière collégiale, et lui prouva son attachement en publiant les vies de saint Exupère et de saint Loup, *in*-12 1627 (83).

JEAN DE CORBEIL, chanoine de la Sainte-Chapelle du roi, est mentionné dans le nécrologe de Saint-Victor, au 27 décembre, à titre de bienfaiteur de cette abbaye.

GILBERT DE CORBEIL, dit, de son nom de famille, *Gilbert Ponchet*, religieux de Saint-Jean-en-l'Isle, à Corbeil, et natif du lieu, fut docteur en droit canon : il avoit fait bâtir à Paris, au clos Bruneau, une maison qui fut appelée *le petit Corbeil*, où l'on a enseigné autrefois le droit (84).

JEAN-BAPTISTE LE MASSON, archidiacre de Bayeux, auteur d'une *Vie de saint Spire*.

NICOLAS et JEAN DE LA COSTE, imprimeurs à Paris, étoient de Corbeil. Jean de la Barre leur donna la préférence pour imprimer les antiquités de leur patrie, en 1647.

GARNIER DE CORBEIL, ancien prébendé de Saint-Méry, à Paris, disposa de ses biens en faveur de l'abbaye de Saint-Victor, et la mémoire s'en renouvelle tous les ans, au mois de juin, dans les prières de cette communauté.

JEAN DE LA BARRE, prévôt de Corbeil pendant dix-sept ans, s'occupa à recueillir des mémoires, pour en composer une histoire intitulée : *Les Antiquités de la Ville, Comté et Châtellenie de Corbeil*, *in*-4°., 1647. Cet ouvrage est dédié au maréchal de Villeroi, protecteur de l'auteur.

JACQUES BOURGOIN, qui fonda le collège, en 1657, a son mausolée dans le sanctuaire de Notre-Dame de Corbeil, sa paroisse natale.

(83) Almanach de Corbeil, page 95.
(84) Histoire de Corbeil, page 212.

Bouette de Blémur (Eustache), prieur de Saint-Guenauld, mort en 1691, est auteur d'un Éloge latin de Henri du Bouchet de Bournonville, in-4°., 1654. Ce discours avoit été prononcé par l'auteur, étant bibliothécaire de Saint-Victor.

Mariette de Mongardel, officier qui s'étoit trouvé à la bataille de Ramillies, en 1706, étoit de Corbeil. Il étoit couché parmi les blessés, sans espérance de vie, lorsqu'un récollet qui l'avoit vu à Corbeil, le reconnut au milieu des mourans, et le sauva. Il a fini ses jours dans sa patrie, où la douceur de ses mœurs le fit regretter.

Jean-François Beaupied, docteur en Théologie, abbé de Saint-Spire en 1732, a écrit les Vies et Miracles de Saint Spire et Saint-Leu, évêques de Bayeux, in-12. Il a aussi fourni aux auteurs du *Gallia Christiana*, l'article qui concerne le chapitre de Saint-Spire, dans cet ouvrage.

Michel Godeau, professeur d'éloquence, au collège des Grassins, à Paris, traducteur de Boileau, en vers latins, mourut à Corbeil en 1736, et fut inhumé dans la collégiale. Il avoit été curé de Saint-Côme, à Paris.

Simon Hervieux de la Boissière, desservoit l'église de Saint-Germain du vieux Corbeil, en 1741. C'est-là qu'il commença son Préservatif contre l'Illusion des Convulsions, et le Traité des Miracles.

Louis Pinchault, sculpteur, étoit des environs de Corbeil, et il a demeuré long-temps en cette ville en qualité de jardinier. Il n'eut jamais d'autres maîtres que la nature.. C'est lui qui a fait, en bois, la chasse de Saint-Renobert, l'une des trois principales qui soient honorées dans la collégiale de Saint-Spire.

Michel et Gabriel Mathis, abbés de Saint-Spire, étoient de Corbeil. Le premier avoit été de la musique du roi; le second, curé de Notre-Dame de Corbeil; il fut le dernier des abbés du chapitre de Notre-Dame.

Jean le Bœuf, abbé, n'a pu parler de Corbeil avec autant d'étendue, dans son *Histoire du diocèse de Paris*, sans avoir fait quelque

séjour dans cette première ville. Il en a trop bien mérité en refondant et en éclaircissant de la Barre, pour n'être pas compris au nombre de ceux dont la mémoire doit lui être précieuse.

Dandam, avocat et bâtonnier de son ordre, à Paris, où il est mort à la fin de 1767, étoit un des plus considérables propriétaires de Corbeil. Il y résidoit habituellement, et étoit le conseil du chapitre de Saint-Spire. On a de lui plusieurs mémoires intéressans.

Jean-Baptiste Ouin, huissier à cheval au Châtelet de Paris, né à Corbeil, est auteur du *Manuel des Huissiers*, in-12, 1775; il est mort, au fauxbourg Saint-Léonard, l'année suivante.

Michel-Gabriel Dardenne, horloger à Corbeil; avec les talens de son état, il avoit le goût de l'histoire, mais trop peu cultivé pour classer et lier les faits journaliers qu'il recueilloit avec soin; il se contenta de les marquer chaque jour pendant un demi-siècle. Il est mort en 1781.

Jean-Baptiste Reculet, mort principal du collège de Corbeil, a composé plusieurs pièces de Poésie latine et françoise, dont la plus connue est une Ode latine, présentée à M. l'archevêque de Paris, lors de sa visite au collège, en 1783.

Rousseau, père et fils, sculpteurs à Paris, sont nés à Corbeil; ils ont fait les contre-tables de Saint-Spire et des Récollets : il faut y ajouter l'écusson des armes de France au pont de Corbeil.

XVI.

FONTAINES DE JUVISY.

Département de Seine et Oise. District de Corbeil.

Juvisy est un village à quatre lieues de Paris, dans le département de Seine et Oise, district de Corbeil, sur la grande route de Fontainebleau.

Ce village est situé sur la rive gauche de l'Orge, près du lieu où elle se partage en plusieurs branches pour se jeter dans la Seine. Grégoire de Tours parle d'un des ponts qui étoient placés sur cette rivière, de manière à faire croire qu'elle séparoit, en 582, le royaume de Chilperic, dans lequel Paris étoit compris, de celui de Gontran. Ce fut à ce pont que Chilperic mit des gardes qu'Asclépius et ses gens tuèrent lorsqu'ils parcoururent et ravagèrent le pays (1); mais Grégoire de Tours ne nommant aucun village particulier, on ne peut pas savoir si ce pont étoit dans le canton de Juvisy ou dans celui de Châtres où passoit le grand chemin pour venir à Paris.

Aucun titre ne parle de Juvisy avant le douzième siècle : on l'appelloit alors Gevisi, ou Givisi, ou bien Gevesi : et, en latinisant ce nom, *Gevesiacum*. Il n'est pas aisé de trouver l'étymologie de ce nom, l'usage a fait changer le G en J consonne.

Il y avoit alors à Juvisy une maison de moines de Marmoutier, qui recevoient des hôtes et des religieux qui desservoient une léproserie; peut-être ces religieux étoient-ils de la même communauté.

Cette léproserie étoit une des plus riches en 1351. Lorsque l'archevêque de Paris la fit visiter, on étoit obligé d'y recevoir les malades de dix paroisses (2).

Juvisy n'a eu long-temps que des moines pour seigneurs : le premier seigneur séculier, nommé dans les titres, est Jean Dupuis, en

(1) *Greg. Turon.*, Lib. *VI*, pag. 19, *ad ann.* 582.
(2) Le Bœuf, Histoire du Diocèse de Paris, Tome XII, page 105.

1430; ensuite, Jean Hurault, conseiller au grand conseil, en 1554: il avoit épousé Magdeleine de l'Hôpital; c'est peut-être à cette occasion que le chancelier de l'Hôpital, dans une de ses lettres, a fait mention de Juvisy, qu'il nomme *Gevisum*. Cette terre a passé depuis à différens propriétaires (3).

Le dauphin, depuis Charles VII, étoit à Juvisy, d'où il alloit à Melun où la reine l'envoyoit, quand le duc de Bourgogne l'atteignit et le ramena à Paris.

Il est parlé encore de ce village dans les cahiers de la Prévôté de Paris, l'an 1423, à l'occasion du vicomte de Tremblay, que son attachement au roi Charles VII fit absenter, et dont les biens situés à Juvisy furent donnés, par le roi d'Angleterre, à Jacques Pesnel, et ceux de Jean de la Cloche, aussi absent pour le même sujet, à Mademoiselle de Gaillon.

Charles IX étant à Fontainebleau, au mois de février 1563, accorda, à la prière des habitans de Juvisy, qu'il y auroit en ce lieu deux foires par an, aux deux fêtes de Saint-Nicolas, de mai et de décembre, et un marché le vendredi de chaque semaine.

L'église paroissiale a pour patron saint Nicolas : on voit, dans le chœur, des restes d'édifices du treizième siècle, et on lit sur un pilier une inscription qui apprend que ceux qui le visiteront, le 29 juin, jour de sa dédicace, obtiendront quarante jours d'indulgence.

En 1709, on comptoit 110 feux à Juvisy; mais, dans le dénombrement de 1745, on n'y compte que 67 feux. Cette diminution a sans doute été occasionnée par le transport du chemin hors du village, en 1728.

Toutes les voitures qui alloient de Paris à Fontainebleau, ou plus loin, passoient autrefois à travers le village de Juvisy, mais avec une difficulté extrême, et souvent même avec beaucoup de risque, à cause de la roideur de la descente. On méditoit depuis long-temps de remédier à cet inconvénient; enfin, on résolut de l'exécuter. La

(3) Pierre le Venier, pénitencier d'Auxerre, dont on a une Route de Paris à Auxerre, en vers hexamètres, imprimée dans une édition des colloques d'Erasme, de Nicolas Mercier, appelle Juvisy, en latin, *Givisum*, et cite, en notes, les lettres du Chancelier de l'Hôpital. Le Bœuf, histoire du diocèse de Paris, Tome XII, page 108.

route devoit, dans ce plan, passer encore par Juvisy, mais le seigneur refusa de céder, de son parc, le terrein qui auroit été nécessaire; on construisit la grande route à peu de distance de ce village; ce qui n'a pas laissé cependant de lui être très préjudiciable.

On commença, en 1727, l'exécution de cet ouvrage, et on surmonta les obstacles qu'on rencontra; il falloit s'ouvrir un passage à travers une montagne escarpée, et formée de rochers. On triompha de tout: le projet fut exécuté, et l'on fit un ouvrage digne d'être mis en parallèle avec les monumens du même genre que nous ont laissé les Romains. Il fallut une année entière pour transporter les terres, miner les rochers, et pour joindre les deux collines entre lesquelles passe la petite rivière d'Orge, on jeta un pont extrèmement singulier, et qui, au pied de ces collines et du bord de cette rivière, offre l'aspect le plus pittoresque. *Planche I.*

Il fallut construire deux ponts l'un sur l'autre : le premier, composé de sept arches, ne sert qu'à retenir les terres des deux collines ; il est surmonté d'un autre pont auquel il donne de la solidité ; ce pont n'a qu'une seule arche, et forme la grande route.

On voit, dans cette planche les sept arches qui forment le premier pont. Ces arches soutiennent le second qui réunit les deux montagnes ; au milieu s'élève la Fontaine.

Pendant qu'on fouilloit le rocher, on découvrit une source qui incommodoit beaucoup. On résolut d'en tirer parti, pour l'embélissement du pont; on l'y conduisit par des canaux, et on y construisit deux belles fontaines qui ont fait donner à ce lieu le nom des fontaines de Juvisy. *Planche II.*

Ces fontaines sont surmontées de groupes (4) qui représentent des trophés à la gloire du roi. L'un est de Coustou, le jeune; il représente le Temps qui porte le médaillon de Louis XV, couronné par un genie : au bas est la discorde sous la figure d'une femme. L'autre est un grouppe d'enfans qui soutiennent un globe aux armes de France.

Chacune de ces fontaines est accompagnée d'une grande cuvette

(4) Ce grouppe n'est pas un des meilleurs ouvrages de Coustou.

et ornée d'une table de marbre blanc; sur l'une on lit l'inscription suivante :

LUDOVICUS XV.

Rex christianissimus, viam hanc difficilem, arduam ac penè inviam, scissis, disjectisque rupibus, explanato colle, ponte et aggeribus constructis, planam, rotabilem et amœnam fieri curavit, anno M. DCC. XXVIII.

On a de ces fontaines la vue la plus riante et la plus agréable; l'eau qui retombe ensuite dans la rivière d'Orge, en est claire et limpide : il n'est presque aucun voyageur qui ne s'y arrête pour s'y désaltérer, ou pour y faire boire son cheval.

Le Bœuf (5) et Hurtaud (6) ont dit que cette eau étoit celle de la rivière d'Orge, élevée par une pompe; ils se sont trompés : cette eau vient, comme je l'ai dit, des hauteurs; mais la plupart des voyageurs, n'examinant pas, avec soin, le lieu, croyent que ce qu'ils voient au-dessous du pont est une pompe. Cette erreur où ils sont, que l'eau qu'ils boivent est celle de la rivière d'Orge, leur a fait appeler cette eau, l'*Orgeat de Juvisy*.

C'est pour rendre plus facile le chemin des rois à une de leurs maisons de plaisance, que ce grand travail a été entrepris; peut-être, s'il n'eût été question que de l'avantage du peuple, n'y au-roit-on pas songé. Il faut cependant convenir, qu'on ne trouve, dans aucun royaume, des routes plus belles et plus commodes que celles de la France.

Les grands chemins, les canaux, les moyens de communication de toute espèce, sont de la plus grande nécessité pour la prospérité d'un empire, parce que, sans eux, il n'existeroit point de commerce; l'industrie, sans récompense et sans objet, ne sauroit exister : c'est une vérité dont les anciens ont été aussi pénétrés que nous.

Le mot *Chemin* tire son origine de l'italien, *Camino* (7), il est un usage pour désigner les voies publiques, les routes, les grands passages. Les Grecs et les Romains nommèrent leurs grands chemins, *voies royales*, *voies militaires* (8).

(5) Histoire du Diocèse de Paris, Tome XII, page 102.
(6) Dict. de Paris, Tome II, page 344.
(7) De *Caminare*, cheminer, marcher.
(8) Τὰς ὁδὰς Βασιλικάς, *vias regales*, ou *militares*.

Quoique l'origine des grands chemins soit très-ancienne et très-obscure, il est naturel de penser qu'il y en a eu dès que les hommes ont commencé à se former en société, et qu'ils se sont étendus à mesure des progrès de la civilisation et de l'accroissement de la population.

Le sénat d'Athènes se réservoit le soin des grands chemins; Lacédémone, Thèbes, et d'autres principales villes de la Grèce, ne les confioient qu'aux plus éminens personnages. Les Grecs plaçoient sur les voies publiques, des termes des dieux tutélaires qui étoient chargés de les protéger, et ils les regardoient comme un des principaux objets de leur culte.

Les Carthaginois portèrent encore plus loin leur attention pour l'entretien des grands chemins: ce furent eux qui imaginèrent les premiers de les rendre plus solides, en les pavant (9).

Les Romains ne négligèrent pas cet exemple; et ils en profitèrent avec tant d'avantage, que rien n'atteste plus leur grandeur et leur puissance, que les grands chemins qu'ils ont laissé (10).

Appius-Claudius entreprit le premier de paver un chemin qui a passé pour le plus beau de tous ceux que les Romains ont faits (11); il étoit assez large pour que deux chariots venant à l'encontre l'un de l'autre, pussent y passer librement. La pierre, pour le paver, fut tirée de carières fort éloignées qu'Appius fit tailler en carreaux de trois, quatre ou cinq pieds de face. On les joignoit si bien, sans le secours d'aucune autre matière, que l'on voyoit à peine les séparations. Ce chemin, qui reçut le nom de *Voie Appienne*, alloit depuis Rome jusqu'à Capoue.

Après ce chemin, le plus considérable est la *la Voie Aurélienne*, construite par Caïus-Aurélius Cotta, l'an 512 de la fondation de Rome: il sortoit de la porte, dite, *Porta Aurelia*, et continuoit le long de la Mer Tyrrhène jusqu'au lieu appellé *Forum Aurelii*.

Le troisième des grands chemins pavés étoit, la *Voie Flaminienne*; on ne sait à quel Flaminius l'attribuer; elle alloit jusqu'à Rimini.

(9) *Tite-Live*, *Lib. I, decad.* 2.
(10) Bergier, Histoire des Grands Chemins de l'Empire.
(11) La Voie Appienne.

Ces anciennes voies ont toujours conservé le nom de leurs auteurs : ils se rendirent d'autant plus célèbres, en les faisant paver, que l'on avoit cru jusqu'alors la chose impossible.

Ces premiers ouvrages furent jugés si utiles, qu'on pava alors tous les grands chemins, même loin de l'Italie. Dans la dernière guerre d'Afrique, les Romains construisirent un chemin pour aller d'Espagne dans la Gaule, jusqu'aux Alpes : il étoit pavé de cailloux taillés en carré.

Auguste, pendant son consulat, ne fit qu'entretenir le chemin de l'Italie ; mais, dès qu'il fut parvenu à l'empire, il regarda les grands chemins comme essentiels pour s'assurer la paisible possession de la monarchie. Il trouvoit, dans ces travaux, le moyen d'occuper ses troupes et les peuples nouvellement subjugués, d'établir des postes et des commis pour être promptement informé de tout ce qui se passeroit dans ses vastes états, de faciliter la marche des armées, dans les occasions, et de rendre Rome plus florissante par le concours des étrangers que les commodités des routes y attiroient.

Auguste fit ouvrir, à travers les Alpes, des chemins qu'il voulut continuer jusqu'aux extrémités orientales et occidentales de l'Europe. Celui d'Espagne fut fait sous ses ordres.

Agrippa, chargé du soin des grands chemins, commença, à Lyon, la distribution de ceux de la Gaule.

Les Romains ne se contentèrent pas de faire ouvrir et paver des grands chemins dans toutes les provinces où ils pouvoient aller par terre, en sortant de l'Italie, ils continuèrent ces ouvrages au-delà des mers, par-tout où s'étendoit leur domination. Suivant l'itinéraire d'Antonin, et la carte de Peutinger, on comptoit plus de six cents lieues de chemins pavés dans la Sicile, près de cent dans la Sardaigne, soixante-treize dans la Corse, onze cents environ dans les Isles Britanniques, quatre mille deux cents cinquante en Asie, et quatre mille six cents soixante-quatorze en Afrique. Un des chemins dont je parle, alloit depuis Rome jusqu'à Clysma, ville sur la mer rouge.

Que de forêts ouvertes, de ponts construits ! combien d'argent et d'ouvriers employés pour la construction de ces chemins ! Les lé-

gions y étoient sans cesse occupées, et ces grands travaux étoient regardés, par les romains, comme un moyen d'entretenir les forces et l'ardeur du soldat, et de soumettre entièrement les peuples vaincus.

L'argent nécessaire pour ces constructions, étoit le produit des impositions : souvent même les empereurs prirent sur ce qu'ils appelloient leurs revenus, pour fournir à cette dépense.

Les chemins étoient creusés, dans le milieu, d'environ trois pieds, et remplis de plusieurs couches de sable, de gravats, de ciment et de pierres ; quelques-uns étoient entièrement pavés de grosses pierres.

On voyoit le long des chemins des colonnes plantées, d'un mille à l'autre, pour indiquer la distance des lieues ; des pierres posées de distance en distance, pour aider à monter à cheval et reposer les gens de pied; des temples, des mausolées, des tombeaux et des termes qui tenoient une inscription pour diriger les voyageurs dans les endroits douteux.

Les stations, mutations ou mansions étoient, sur les routes, des établissemens essentiels : on y entretenoit des chevaux, et les courriers y trouvoient des relais pour porter des nouvelles d'un lieu à un autre, et il y avoit des édifices capables de loger les empereurs et leur suite, et même des légions ; des magasins pour les vivres et les fourrages; des arsenaux et des lieux de repos pour les voyageurs.

Ainsi, les grands chemins facilitoient la marche des armées, le transport des munitions et des marchandises, et mettoient l'empereur dans le cas d'apprendre promptement et facilement, par ses courriers, tout ce qui se passoit dans l'étendue de sa domination (12).

Ces grands et importans ouvrages furent négligés dans les pays qu'ils furent successivement forcés d'abandonner. Les barbares, leurs vainqueurs, s'embarrassoient peu du soin de les entretenir.

Il faut, relativement à la France, passer à Dagobert, pour trouver les premiers réglemens faits sur les voies publiques (13), et Charle-

(12) Bergier, Histoire des grands Chemins de l'Empire.
(13) Il paroît que la reine Brunehaut s'occupoit beaucoup de la construction des grands chemins ; plusieurs chaussées portent encore le nom de *Chaussée-Brunehaut*.

magne est le premier de nos rois qui ait donné une forme à la police des grands chemins, et qui se soit occupé de leur entretien, et de leur construction; il les regardoit comme si nécessaires à un grand état, qu'il s'en réservoit toujours l'intendance, ou ne la confioit qu'aux premières personnes de l'état. Il employoit, comme les Romains, les peuples et les troupes à la confection de ces ouvrages (14).

Louis le Débonnaire et ses successeurs voulurent suivre le même plan, mais ils ne l'exécutèrent pas : ils n'entretinrent que les chaussées qui facilitoient l'abord des villes, l'entrée des ponts et le passage des lieux marécageux qu'il n'étoit pas possible d'abandonner. Les chemins n'étoient pas pavés; on ne connoissoit pas cet usage dans les principales villes du royaume, et Paris n'a été pavé, pour la première fois, qu'en 1184, par les ordres de Philippe-Auguste; c'est la première époque du pavé des villes et des grands chemins (14).

La police des grands chemins fut confiée au prévôt de Paris, dans toute l'étendue de la vicomté : on nomma ensuite des commissaires généraux; les juges ordinaires des lieux succédèrent à ces fonctions. Henri III voulut établir l'unité d'autorité : il créa l'office de grand-voyer de France, et Sully en fut revêtu en 1626. Louis XIII supprima cette charge et attribua la jurisdiction des chemins aux trésoriers de France : leur construction fut ensuite confiée au corps des ingénieurs des ponts et chaussées.

Il n'y a pas d'empire où les chemins soient plus nombreux et plus soignés qu'en France. Le règne de Louis XV, si désastreux et si corrompu, a au moins eu l'avantage sur tous les autres dans cette partie, et c'est une justice qu'il faut lui rendre.

Mais comment ne pas voir avec douleur ces grands travaux, quand on pense qu'ils sont le fruit de la sueur et de la misère de milliers d'infortunés, et ne pas bénir le décret qui a prononcé l'abolition de la corvée.

(14) *Capitularium Regum Francorum*, Tom. I, col. 776.
(15) Lamarre, Traité de la Police, Tome IV, page 473.

XVII.

PRIEURÉ DES DEUX AMANS.

Département de l'Eure ; District du Pont-de-l'Arche.

LE prieuré des deux Amans est une des plus anciennes fondations de maisons religieuses qu'il y ait en Normandie. Sa position sur une montagne élevée de trois cents cinquante pieds environ au-dessus des vallons que parcourent la Seine, d'une part, et l'Andelle (1), rivière du Pont Saint-Pierre, de l'autre, lui donne une des vues les plus agréables de France, sur-tout au printemps : les pommiers qui couvrent ces vallons étant alors en fleurs. La montagne n'est qu'un promontoire où l'on arrive de plein pied du côté de Paris.

Cette maison religieuse n'étoit, dans les premiers temps, qu'un ermitage : ce ne fut qu'en 1400, qu'un des seigneurs du Pont Saint-Pierre, de la maison de Mallemain, l'augmenta considérablement, ainsi que le prouvent les armoiries de cette maison, qui sont sur l'église, et quelques titres.

Les poëtes ont voulu donner à ce prieuré une origine romanesque : un seigneur du château de Cante-Loup, situé au bas de la montagne, du côté de la Seine, et vers la partie la plus rapide, avoit une fille, la beauté du canton. Tous les chevaliers du voisinage aspiroient à sa main : le père, fatigué de leurs instances, et original dans ses idées, promit sa fille à celui de ses amans qui la porteroit jusqu'au haut de la montagne. Un des plus forts, aux épaules larges, se présente, se charge du poids et gravit la montagne à pas redoublés : il ne falloit point s'arrêter ; la fatigue survient, il fait des efforts, mais en vain ; à peine parvenu au haut de la montagne, la respiration lui manque, il tombe sous le poids

(1) Cette rivière prend sa source auprès du village de Forges en Broi, d'où, après avoir reçu quelques petits ruisseaux, elle descend à l'abbaye de l'Isle-Dieu, à Pernier, à Noyon-sur-Andelle, à Fontaine-Guérard, et enfin elle se jette dans la Seine entre la côte des deux Amans et le village de Pitres, une lieue au-dessus du Pont-de-l'Arche.

et expire. L'amante désolée ne peut lui survivre, et tous deux sont enterrés dans le même lieu. Le père, touché d'un repentir très-sincère, fonde le prieuré des deux Amans.

Les romanciers ont été jusqu'à baptiser l'amante, qu'ils nomment Geneviève, et le chevalier qu'ils appellent Baudoin. Voici comment cette aventure est racontée dans le Journal de Paris (2) :

Un de nos barbares titrés qui s'énorgueillissoit de l'impunité, digne prérogative du gouvernement féodal, ne savoit comment égayer son féroce despotisme : il lui passoit continuellement dans la tête les plans d'amusemens les plus absurdes et les plus inhumains, et c'étoit toujours aux derniers que sa stupide imagination s'arrêtoit. Il faut croire que c'est de cette manie brutale de singularité que sont nées les bisarres redevances attachées à nos anciens fiefs, sottises dont une législation reconnue sensée devroit bien nous affranchir. Notre Banneret se livroit donc à toutes les extravagances que lui permettoient et sa naissance et ses richesses ; il avoit une fille, nommée Geneviève, que toutes les chroniques du temps nous peignent comme un miracle de beauté. D'après cette idée, il est tout simple d'imaginer qu'une infinité de prétendans disputoient sa main. On peut croire encore que Geneviève étoit sensible, et Baudoin, jeune chevalier du voisinage ne pouvoit en douter. Il avoit su lui plaire : tous deux s'aimoient de l'ardeur la plus tendre et la plus vive ; mais le jeune homme cachoit sa passion à tous les yeux : il étoit sans fortune, et, de tout temps, l'intérêt a présidé aux mariages. Le père de Geneviève ne voyoit que le peu de bien dont son amant jouissoit ; sa vue étoit fermée sur tant d'heureuses qualités qui sont les véritables bienfaits de la nature. Baudoin étoit donc convaincu qu'il ne seroit jamais l'époux de la belle Geneviève, mais l'amour raisonne-t-il? La tendresse de ces deux jeunes infortunés ne faisoit qu'augmenter ; rien n'approche de la crédulité des amans : ils croient, il embrassent tout ce qu'ils desirent. Le père est enfin instruit de la passion de sa fille; il surprend le jeune homme avec elle ; ses premiers mouvemens sont pour l'immoler à une vengeance qui brûle d'être assouvie. Geneviève se jete aux

(2) Du lundi 8 mars 1779.

pieds de son père, les arrose de ses larmes, lui demande grace pour son amant, menace de s'arracher la vie, si l'on attente à celle de Baudoin. Le vieux Banneret sort de son délire furieux, et, montrant du doigt une colline située près de son château : « Tu » as été assez téméraire, dit-il à Baudoin, pour oser lever les » yeux sur ma fille ; eh bien, sois son époux aux conditions que tu » porteras Geneviève jusqu'au sommet de cette colline sans t'arrêter : » le moindre repos te fera perdre ta conquête... » Le jeune chevalier ne le laisse pas achever ; il vole à sa maîtresse, l'emporte dans ses bras, s'élance vers la colline, en s'écriant : je te posséderai. Une foule de vassaux assistoit à ce spectacle tout-à-la-fois extravagant et barbare.

On a bien raison de peindre l'amour avec un bandeau sur les yeux : Baudoin n'avoit consulté que l'excès de sa tendresse ; ses regards s'étoient fermés sur la difficulté de la tâche qu'on lui imposoit : ils ne s'ouvroient, ils ne se fixoient que sur Geneviève. Il montoit la colline avec rapidité ; il avoit des aîles ; il sentoit le cœur de son amante palpiter contre le sien. Je tremble, lui disoit-elle ; oh ! tu n'arriveras pas, tu n'arriveras pas au sommet ; modère ton impétuosité. — Ne crains rien, mon adorable Geneviève, tu ne connois donc pas l'amour ? j'atteindrois jusqu'au ciel. Toute l'assemblée formoit des vœux pour ce couple aimable ; on excitoit Baudoin par des applaudissemens : ses forces se ralentissent ; il commence lui-même à s'en appercevoir. Chère amante, disoit-il à sa maîtresse, parle-moi, répète-moi que tu m'aimes, attache tes yeux sur les miens, je m'élèverai au-dessus de l'humanité ; cependant la nature l'abandonnoit, il n'y avoit plus que l'amour qui le soutint. Il tourne sa vue sur la hauteur de la colline : elle est bien élevée, lui dit son amante déjà consternée et remplie de frayeur. = J'y atteindrai, j'y atteindrai. Baudoin n'étoit plus un homme ; il triomphoit des obstacles les plus insurmontables. Des cris s'élevoient de la part des spectateurs ; ils frémissoient, ils montoient, il souffroient avec le jeune chevalier qui regardoit toujours fixément le sommet comme le terme de ses travaux. On suivoit tous ses mouvemens, on voyoit ses membres se roidir et combattre la lassitude. Geneviève étoit éplorée ; enfin, Baudoin a gagné la hauteur, et aussi-tôt il

tombe avec son précieux dépôt sur la terre qu'il sembloit embrasser comme le monument de sa victoire. Une acclamation universelle se fait entendre : il est vainqueur, il est vainqueur. Mon amant, s'écrie à son tour Geneviève, sera donc mon époux ! Elle se précipite dans son sein ; elle lui adresse les paroles les plus touchantes, il ne lui répond point, il a les yeux fermés, en un mot, il est sans mouvement. O ciel (s'écrie Geneviève, il ne seroit plus ! il a succombé à la fatigue ; il est mort. Ces paroles passent de bouche en bouche ; la consternation est sur tous les visages ; tous les yeux sont fixés sur le sommet de la colline. Geneviève pleuroit, embrassoit son amant, s'efforçoit de le rappeler à la vie : ses baisers, ses larmes ont ranimé Baudoin ; il ouvre un œil presqu'éteint, et il ne peut que murmurer d'une voix défaillante : je meurs, Geneviève, que du moins sur mon tombeau on me donne le nom de ton époux. Cette idée me console, ô mon unique amour ! reçois mon dernier soupir. Les spectateurs qui ne perdoient rien des moindres gestes qui échappoient à Geneviève, s'étoient rendus avec elle à l'espérance ; ils avoient aisément compris que le chevalier étoit revenu au jour ; ils jugèrent de même qu'il n'avoit eu qu'un moment rapide d'espoir ; ils en furent convaincus au cri affreux que poussa Geneviève en retombant sur le corps de son amant. L'inhumain Banneret n'est plus rempli que d'un seul transport, de toutes les craintes de l'amour paternel : il vole à la colline ; on se précipite sur ses pas ; on est parvenu au sommet ; on trouve Geneviève pressant encore de ses deux bras glacés le malheureux Baudoin. Son père cherche à la faire revivre ; son ame l'avoit pour jamais abandonnée. Alors toute l'assemblée éclate en reproches furieux contre le barbare qui serroit vainement sa fille contre son sein. On relève les deux corps, on les dépose en pleurant dans le cercueil ; la piété vint consacrer les sentimens de la nature et de la sensibilité : on érigea, sur cette hauteur une chapelle. Le père desirant en quelque sorte expier sa cruauté, y fit élever un tombeau ; il ordonna que ceux qu'il avoit voulu séparer pendant leur vie, y fussent réunis après leur mort. Ce lieu, comme nous l'avons observé, a porté depuis le nom de *Prieuré des deux Amans*.

Telle est la fable que l'on a débitée sur l'origine du nom de ce

Prieuré; peut-être ce nom de *deux Amans* n'est-il qu'une prononciation altérée pour les *deux monts* : c'est le sentiment de Duplessis, dans sa *Description de la haute et basse Normandie* (3). Il se fonde sur ce qu'il y a, en effet, deux hautes montagnes qui se touchent presque. Le monastère est situé sur la dernière des deux, en suivant la Seine ; sur l'autre, on voit le village de Flipou, et, au pied, sur le bord de la rivière, celui d'Aufreville, qu'on appelle sans doute, à cause de ces deux montagnes, Aufreville-sous-les-Monts. Ceci rendoit probable que ce lieu auroit été appellé originairement les deux Monts, et que c'est la véritable origine du nom des deux Amans. Ce qui fortifie encore cette conjecture, c'est que, dans divers endroits du royaume, comme dans la Brie, on donne le nom de Jumaux, ou des deux Jumaux à deux hautes montagnes adossées l'une contre l'autre.

Telles sont les différentes origines que l'on donne au nom de ce Prieuré ; mais, de toutes, voici la plus probable :

Sur le portail de l'Eglise, on voyoit autrefois les deux images de Jesus-Christ et de la Magdeleine, patrone de l'église ; ce sont peut-être ces deux images que l'on aura d'abord appellées, les deux Amans, en faveur du divin amour qui attacha la Magdeleine à Jesus-Christ, et ce nom aura bientôt été donné à l'église, et ensuite au monastère. L'application du mot amant paroît un peu profane ; mais elle n'est pas plus ridicule que celui d'époux que les religieuses donnent au sauveur (4).

Il y a aussi, en Brie, une commanderie de l'ordre de Malthe, sous le nom de *Dieu l'Amant* ; cependant ce dernier nom vient peut-être de celui de la forêt de Maant dans laquelle la commanderie étoit située (5).

On fait honneur de la fondation du Prieuré des deux Amans aux anciens Seigneurs de Mallemains, comtes du Pont Saint-Pierre.

Un Roger de Mallemains, de la famille des Mallemains-des-Collibeaux passa en Angleterre à la suite de Guillaume-le-Conquérant.

(3) Tome II, page 331.
(4) *Idem*, page 332.
(5) *Idem*.

Les armes de cette maison étoient de gueules à trois mains gauches d'or ; celles-ci, au contraire, sont d'or à trois mains gauches de gueules ; ce sont celles de Sassé de Mallemains (6).

La fondation du Prieuré des deux Amans n'est pas mieux connue que l'origine de son nom : on la rapporte communément à la fin du douzième siècle. Il est sûr qu'il y avoit des chanoines en 1206, mais on ne marque pas que ce fussent des chanoines réguliers.

Albéric, comte de Dammartin, fit quelques libéralités, en 1200, à l'abbaye de Fontaine-Guérard. L'acte est daté : *apud Alisi in monasterio sancti Germani*. Il s'ensuit que l'église de Saint-Germain d'Alisai, aujourd'hui simplement paroissiale, pourroit bien avoir été autrefois un monastère de chanoines réguliers.

Ce monastère dépendoit-il de celui des deux Amans, ou plutôt, après avoir subsisté pendant quelque temps à Alisai, ne l'auroit-on pas transféré, dans la suite sur la côte voisine des deux Amans ? Si cela est, la translation a dû se faire avant l'an 1200 ; car cette année-là même la cure de Saint-Germain d'Alisai étoit du patronage laïc (7).

La mense prieurale a été unie au collège des Jésuites de Rouen, par Paul V, dont les lettres sont datées des années 1607 et 1608, et par des lettres-patentes de l'année 1649. La mense conventuelle fut donnée, en 1652, aux réformés de la congrégation de France. Ce sont eux qui ont rebâti à neuf l'église et tous les lieux réguliers.

J'ai fait graver, *fig*. 1, le site de ce prieuré, pris du côté du Pont Saint-Pierre : on voit les deux montagnes (8) séparées par une vallée et la campagne arrosée par l'Andelle, ainsi que le clocher du village du Pont Saint-Pierre. Le site de ce Prieuré a déjà été gravé, mais pris d'un autre côté.

La *fig*. 2, sur la même planche, représente les divers bâtimens du Prieuré, la maison et l'église.

(6) Le premier de cette maison qui se donna des armoiries, étoit sans doute gaucher, voilà pourquoi on le surnomma Mallemains, et pourquoi il prit des mains gauches dans ses armes. V. Palliot, Science des Armoiries, page 443.

(7) Description de la haute et basse Normandie, Tome II, page 332.

(8) *Suprà*, page 5.

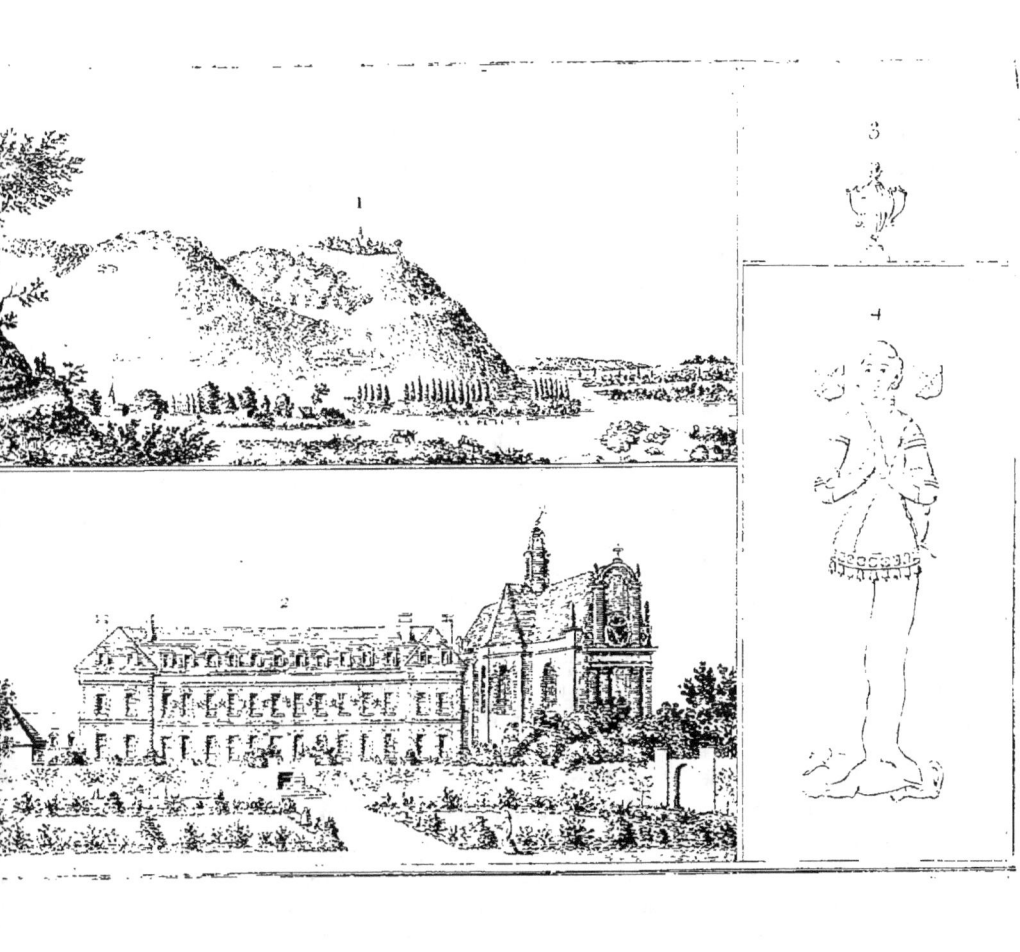

Le bâtiment est composé d'un rez-de-chaussée, d'un étage et d'une mansarde, avec deux pavillons : il y a neuf croisées de front au corps-de-logis du milieu, et deux à chaque pavillon, ce qui fait treize à chaque étage, avec la porte du milieu, en tout trente-croisées.

Ce bâtiment a été construit en 1685, ainsi que l'indique l'inscription en brique, *fig.* 2.

A côté de ce bâtiment est l'église qui a été entièrement réparée, à l'exception du pan de muraille du côté de l'ancien portail dont on a conservé la rosette. Ce portail n'existe plus, et on n'entre dans l'église que par l'intérieur de la maison. Elle est d'un assez mauvais goût, le bâton de la croix étant plus court que le croisillon. Cette église a été dédiée le 22 septembre 1726, par M. Jean Gaulet, évêque de Grenoble (9).

L'autel est dans le milieu : sous cet autel est un vase, *fig.* 3, qui, selon la tradition, renferme les cendres des deux amans : il est de bois peint, et très-moderne. Il contient, en effet, quelques portions d'os, mais ce sont ceux de quelques Saints dont on ignore le nom, parce qu'on a perdu l'étiquette.

Dans cette église on remarque trois tombes plates : les gens du pays assurent que ce sont celles des deux Amans et du barbare Banneret.

Une de ces tombes est entièrement effacée, selon eux, c'est celle de Geneviève.

Celle en face représente un chevalier, *fig.* 4; c'est, disent-ils, l'image de Baudoin. Ce chevalier est tout habillé de mailles avec une dague et une épée. Les armoiries sont très-effacées, et l'inscription n'est pas lisible.

La troisième tombe offre l'image d'un homme d'un certain âge; c'est le Banneret, c'est le père lui-même qui a voulu être réuni aux deux Amans. L'habit religieux et sacerdotal dont il est vêtu ne les embarrasse pas ; c'est pour expier sa faute qu'il a voulu être inhumé ainsi. Malheureusement pour cette histoire, l'inscription reste, et détruit toute cette fable : elle nous apprend que ce prétendu père

(9) Description de la haute et basse Normandie, Tome II, page 334.

est un prieur des deux Amans, bienfaiteur du prieuré, Michel Langlois, mort le 24 novembre en 14.... On y lit :

CY GIST

Vénérable et personne, frère Michel Langlois, natif de Neufchâtel, lequel a été prieur de cette église des deux Amans, pendant l'espace de XXVII ans, et a grandement augmenté ledit lieu en édifices, ustensiles, ornemens et revenus. Il trépassa l'an de grâce Mil CCCC.... le XXIV de novembre.

Priez Dieu pour lui.

Le Prieuré est entouré d'un joli jardin, on y jouit de la vue la plus vaste et la plus étendue; on y découvre une grande partie du département de l'Eure, de la Seine inférieure et du Calvados, les villes du Pont-de-l'Arche et de Louviers; la Seine qui serpente aux pieds, rend ce site le plus agréable qu'il soit possible de voir.

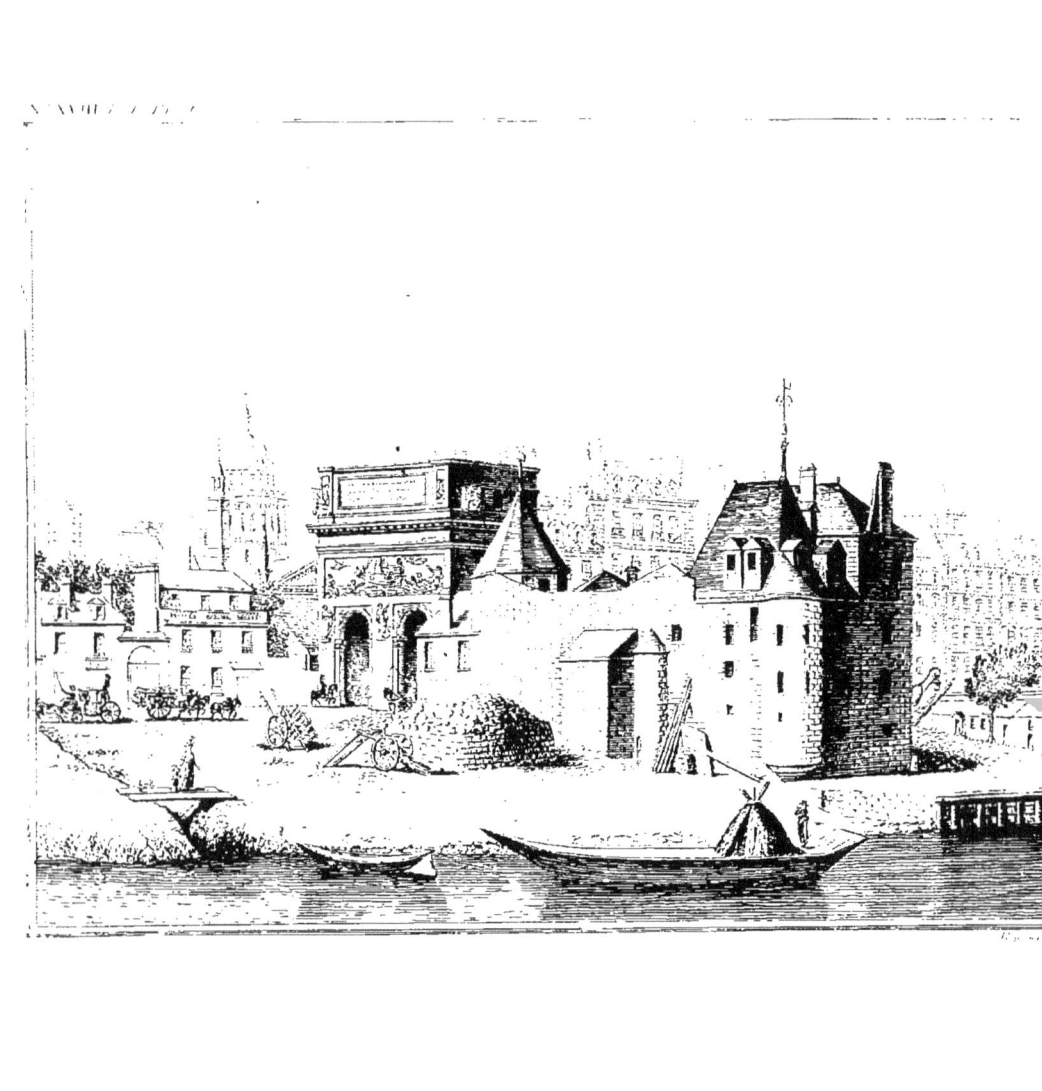

XVIII.

LA PORTE SAINT-BERNARD

ET LA GEOLE, DITE LA TOURNELLE.

Département et District de Paris. Section du Jardin des Plantes.

PORTE SAINT-BERNARD.

La ville de Paris avoit autrefois des portes fermées ; ces portes jugées inutiles, puisqu'elles ne pouvoient plus être regardées comme clôture de la ville, lorsque les bâtimens, construits hors de leur enceinte, furent devenus d'une étendue plus considérable, on les abattit : on leur substitua d'autres portes qui n'étoient que pour la décoration de la ville, ou des arcs de triomphe. Plusieurs de ces portes gênoient la vue, et elles ont aussi été abattues.

Ces anciennes portes étoient, la porte Barbette, fausse porte, construite vers la vieille rue du Temple, au bout du monastère des Blancs-manteaux, et dans la rue qui a retenu le nom de Barbette. J'ai déjà parlé de cette porte et de l'hôtel qui y étoit contigu (1).

La porte Baudoyer (2) ou Baudet, *Porta Bagaudarum, Porta Balderii, Porta Baudia*; en françois, la Porte Baudet; Baudoyer, Baudayer, ainsi nommée, parce que, étant située rue Saint-Antoine, elle conduisoit au camp des Bagaudes, *ad castrum Bagaudarum*, qui étoit à l'endroit où est aujourd'hui le village de Saint-Maur-les-Fossés.

La porte Bucy, au bout de la rue Saint-André-des-Arcs, près la rue Contrescarpe. Simon de Bucy, conseiller du roi, en 1350, l'avoit achetée des religieux de l'abbaye Saint-Germain, et lui donna son nom.

(1) Antiquités Nationales, Art. VI.
(2) Peut-être ce nom venoit-il d'une représentation d'un chien ou barbet.

A

La porte de la Conférence, ainsi nommée des premières conférences qui se tinrent, à Surêne, entre les députés du roi et ceux de la ligue, le 29 avril 1593. Elle étoit située sur la rive droite de la Seine, près des Tuileries : elle fut démolie en 1730.

La porte de Paris, rue Saint-Martin, auprès de St-Méry (3).

La porte de Paris, sous le grand Châtelet.

La porte Gaillon, construite presque au bout de la rue de ce nom.

La porte Saint-Michel, près la place du nom.

La porte du Temple, au bout de la rue du Temple.

La porte Montmartre, placée où est aujourd'hui la Boucherie, près de la rue des Fossés Montmartre.

La porte Richelieu, bâtie en 1640, vers l'endroit de la rue de Richelieu, où vient aboutir la rue des Petits-Champs.

La porte Saint-Germain, rue des Cordeliers, près de la fontaine.

La porte Saint-Honoré : cette porte, sous Charles IX, étoit près de l'endroit où est aujourd'hui le marché des Quinze-Vingts. Louis XIII la fit reconstruire près le boulevard.

La porte Saint-Antoine, à l'endroit où le boulevard se termine dans la rue Saint-Antoine.

La porte Saint-Jacques, au bout de l'estrapade, près la rue Saint-Hyacinthe.

La Porte Saint-Louis, sur le Pont-aux-Choux.

La porte Saint-Marcel, près celle de Saint-Victor.

La porte Saint-Victor, au coin des murs du séminaire des Bons-Enfans.

La porte Saint-Bernard étoit du nombre de celles encore subsistantes, et on est actuellement occupé à la démolir.

Il y avoit à cet endroit une ancienne porte, appellée aussi Saint-Bernard, ou de la Tournelle ; elle fut abattue en 1670, et on éleva à sa place l'arc de triomphe que l'on détruit actuellement.

Cette porte fut bâtie par Blondel, célèbre architecte, qui en donna aussi les inscriptions. Elle étoit haute de dix toises, et large de huit.

(3) Hurtaud, Dict. de Paris, Tome IV, page 118, etc.

Elle est composée de deux portiques avec une pile au milieu, ce qui s'éloigne d'une façon peu agréable des formes ordinaires ; ces sortes d'édifices ayant toujours un ou trois portiques : aussi sa destruction n'est-elle pas une grande perte pour les arts.

La corniche soutient un entablement, et une attique construit en forme de piédestal : le travail des mutules est assez bon.

Cette porte est ornée de six grandes statues qui, comme les bas-reliefs, sont de Jean-Baptiste Tubi (4).

Trois de ces statues sont du côté de la ville. Voyez *Planche II*, *figure* 1.

La première, *fig.* 1, représente une femme appuyée sur l'écu fleur-de-lysé : elle a la tête ceinte d'une couronne radiale, sur laquelle est tracé le plan d'un amphithéâtre.

La seconde, *fig.* 2, est la Charité : deux enfans s'empressent autour d'elle, et elle en tient un troisième dans ses bras.

La troisième, *fig.* 3, est l'abondance ; elle est reconnoissable à sa corne renversée, d'où sortoit une quantité de pièces monnoyées.

Les trois autres statues sont du côté du faubourg.

La statue, *fig.* 4, relève, d'une main, un pan de sa robe pour aller plus vîte, et de l'autre, elle tient un éperon.

La seconde, *fig.* 5, est accompagnée d'un écureuil ; elle tient, dans ses mains, un compas.

La troisième, *fig.* 6, est accompagnée d'une cigogne.

Les bas-reliefs sont des allégories qui indiquent que cet endroit est le plus grand abord des marchandises qui arrivent à Paris par la Seine, et qu'elle reçoit des mers par son embouchure.

Le bas-relief du côté de la ville, représente Louis XIV répandant l'abondance sur les peuples. Il est assis sur son trône. Auprès de lui, une corne d'abondance verse ses bienfaits : la ville de Paris, désignée par le vaisseau gravé sur l'écu qu'elle a devant elle, les reçoit à genoux. Derrière elle, le fleuve de la Seine, accompagné

(4) Jean-Baptiste Tubi, dit *le Romain*, un des artistes distingués du siècle de Louis XIV, mort, à Paris, en 1700, à 70 ans. On a de lui, dans les jardins de Versailles, une figure représentant le Poëme épique, et, dans le jardin de Trianon, une belle copie du Laocoon.

de Naïades qui se réjouissent des biens qu'ils reçoivent. A la droite du roi, sont, l'abondance qui lui présente une de ses cornes, pour la répandre encore comme la première; Mercure, le dieu du commerce, vole au-dessus d'elle; trois divinités dont l'une présente au roi une clef, l'autre une couronne, et la troisième, Hercule qui terrasse de sa massue l'hydre renaissant des impôts, sont à côté. Des clefs sont jetées à leurs pieds; des enfans jouent, dans le lointain, avec des ballots.

Blondel, à qui l'on doit l'invention du sujet de ces bas-reliefs, a aussi composé les inscriptions. Voici celle qui étoit de ce côté, au-dessus du bas-relief, et accompagnée du chiffre du roi.

LUDOVICO MAGNO

ABUNDANTIA PARTA

PREF. ET EDIL.

C C.

ANN. R. S. H. M. DCL. XXIV.

Le bas-relief du côté du faubourg représente la ville de Paris assise, des tritons montés sur des dauphins, et faisant résonner des buccins, précèdent un vaisseau dont les voiles enflés ont le vent en poupe, et que cependant d'autres tritons poussent encore. Les voiles sont parsemés de fleurs-de-lys. Louis XIV est assis au gouvernail; Venus et l'Amour, Mercure, Iris et Zéphyre les précèdent et les suivent dans les nuages. On voit derrière un grouppe de Naïades e de Tritons, la Seine et la Marne qui marient leurs ondes si utile pour la navigation et le commerce. Au-dessus est cette inscription

LUDOVICI MAGNI

PROVIDENTIÆ

PREF. ET EDIL. PONI.

C C.

ANN. R. S. H. M. DCL. XXIV.

Il est tout simple de se demander quelle est cette abondance que Louis XIV avoit répandue sur les peuples alors ruinés par ses maîtresses, son faste, ses guerres ambitieuses, ses bâtimens et ses prodigalités de tous les genres. Il venoit de supprimer un léger impôt placé sur les marchandises qui arrivent de ce côté, et c'est en reconnoissance de ce bienfait que cet arc de triomphe fut élevé.

Cet arc paroîtroit un monument de la satyre contemporaine, si l'on n'étoit sûr qu'il en fût un de la plus basse flatterie ; aussi, un plaisant à qui l'on demandoit la traduction de ces deux mots, *abundantia parta*, l'abondance acquise, répondit qu'ils signifioient, *l'abondance est partie*.

La porte Saint-Bernard a été gravée plusieurs fois, mais isolément. Les bas-reliefs ne l'ont point été séparément, et méritoient d'être reproduits et conservés.

LA TOURNELLE.

La Tournelle (5) étoit une vieille tour carrée, bâtie par Philippe-Auguste, en 1185, pour défendre, avec la tour de Lauriaux, ou Lauriot, élevée dans l'isle Saint-Louis et celle de Billy, qui étoit près des Célestins, l'entrée de la ville de Paris des deux côtés de la rivière de Seine. On avoit attaché à ces tours de grosses chaînes qui traversoient la rivière ; ces chaînes étoient portées sur des bateaux disposés de distance en distance.

Vincent de Paule (6) qui, parmi ses œuvres nombreuses de charité, avoit donné une attention particulière à l'état des galériens, obtint du roi, en 1632, qu'ils seroient logés dans ce château, et les prêtres des Missions étrangères qu'il avoit fondés, furent chargés de son administration.

(5) Diminutif du mot Tour. V. Ménage, au mot *Tournelle*.

(6) Vincent de Paule étoit aumônier général des galères en 1619 : son zèle et sa charité pour les galériens furent long-temps célèbres à Marseille. Ayant vu un jour un malheureux forçat inconsolable d'avoir laissé sa femme et ses enfans dans la plus extrême misère, il obtint de prendre sa place, et l'échange fut accepté. Il fut attaché à la chiourme, et ses pieds demeurèrent enflés du poids des fers honorables qu'il avoit portés.

En 1634 M. l'archevêque de Paris permit de célébrer, dans la chapelle de la Tournelle, la grand'messe les fêtes et les dimanches, et alors les prêtres de la mission furent déchargés des soins spirituels. Vincent fit accorder aux prêtres de Saint-Nicolas une rétribution annuelle qu'il n'avoit jamais demandée pour les siens. Le concierge étoit nommé par le secrétaire de la Marine.

On déposoit les galériens dans ce lieu, jusqu'à leur départ pour Toulon, Brest ou Marseille ; c'est de-là que partoit cette chaîne de malheureux dont quelques-uns l'œil fixe et le front audacieux sembloient défier le mépris ; mais dont la plupart, la tête penchée, les yeux baissés, le front pâle et humilié, craignoient de lire dans tous les regards l'horreur qu'on a pour eux.

On voit à main droite de la porte Saint-Bernard, *Planche I*, les prisons de la Tournelle ; et dans l'enfoncement, les maisons du quai qui porte le même nom. A gauche de la porte s'élève la superbe coupole du Panthéon des grands hommes : auprès sont les tours de ce monument, celle de Saint-Etienne du Mont, et plus loin, la tour de Sainte-Geneviève la vieille.

XIX.

NOTRE-DAME DE MANTES.

Département de Seine et Oise, District de Mantes.

L'ÉGLISE de Notre-Dame de Mantes, suivant les annalistes de cette ville, a une origine fort ancienne et fort obscure : leur opinion est qu'elle a été fondée par Charles-le-Chauve qui habitoit le palais de Pittes situé dans les environs de la ville, dont il ne reste aucun vestige qui puisse indiquer sa situation (1). On prétend qu'on y a frappé des monnoies qui portoient ce nom (2).

Ils placent, mais sans preuve, en 860 ou 862 l'époque de sa fondation : elle fut bâtie sur un terrain appellé Monteclair, Mont-Epervier.

Cette église fut brûlée par Guillaume-le-Conquérant, lorsqu'il vint se venger d'une plaisanterie du roi des François.

En 1087, Guillaume demanda au roi Philippe I le Vexin françois que le roi Henri II avoit promis au duc Robert, son père, pour récompense des services qu'il lui avoit rendus contre la reine Constance, sa mère, qui vouloit lui ôter la couronne. Philippe éluda la question et Guillaume demeura en repos ; mais un mot ridicule de Philippe le tira de son inaction et l'excita à la vengeance. Guillaume étoit fort gras, et il prenoit des remèdes pour diminuer le volume

(1) Edit des Pistes ou Pittes, daté de ce château le 7 des kalendes de Juillet 854.
(2) C'est l'opinion de plusieurs personnes qui s'occupent de l'Histoire de Mantes ; mais je ne puis croire qu'elle soit admissible. Il y a bien eu, en effet, dans le douzième siècle, une monnoie appellée *Picta*, en françois, Pitte ; mais elle portoit ce nom, parce qu'elle étoit frappée par les comtes de Poitou, *Pictavia*. Cependant, malgré cette origine incontestable, il y avoit aussi des Pittes Parisiennes, Pittes de Tours, *Pictæ Parisienses, vel Turonenses*. Quoiqu'on n'en trouve pas qui porte le nom de Mantes, on pourroit croire que celle de Paris étoit frappée dans le palais de Pittes ; mais il est plus naturel de penser que le nom de Pitte a été donné à cette monnoie à cause de sa ressemblance avec les Pittes de Poitou, comme on disoit un Louis d'Orléans, un Louis de Strasbourg. Les Pittes qui nous restent, portent toutes le nom du comte de Poitou qui les a fait frapper.

de sa graisse qui l'incommodoit. Philippe demandoit toujours à ceux qui venoient d'auprès de lui quand il releveroit de ses couches. Ce propos ridicule fut rapporté à Guillaume. « Je ne tarderai pas, » répondit-il ; au jour de mes relevailles j'irai le visiter avec dix mille » lances en guise de chandelles. »

Guillaume qui voulut se venger et s'emparer du Vexin, ne tint que trop scrupuleusement parole ; dès qu'il put monter à cheval, il ravagea tout le pays, s'empara de Mantes dont il fit passer tous les habitans au fil de l'épée, et n'épargna pas même les églises, où l'on vit périr dans les flammes la plupart de ceux qui en avoient fait leur asyle, et de-là il envoya porter le fer et le feu jusqu'aux portes de Paris ; tels furent les malheurs que produisit un mot ridicule que Philippe dut bien se reprocher.

L'église de Notre-Dame fut, comme la ville, entièrement consumée ; mais le vent étoit violent; il poussa les flammes en divers sens. Le cheval de Guillaume eut peur : il se cabra et jeta son maître par terre. Guillaume ne put guérir de cette chûte qui fut regardée comme un effet de la vengeance du ciel. Il se fit porter à Hermentruville, village voisin de Rouen, et il mourut.

Ce prince terrible fut agité de sombres frayeurs aux approches de la mort. Le sang que son ambition lui avoit fait verser, sembloit s'élever contre lui : il exposa pathétiquement ses craintes à ses courtisans : son corps fut conduit à Caen, et inhumé dans l'église du monastère de Saint-Etienne qu'il avoit fondé (3). On prétend que, par son testament, il avoit laissé des fonds pour rétablir l'église de Mantes; il n'est pas étonnant que sa superstition lui commanda de reconstruire le monument pieux que sa cruauté lui avoit fait incendier.

Si Guillaume mit cette clause dans son testament, elle ne fut pas exécutée ; car la collégiale de Mantes, telle qu'elle subsiste à présent, ne fut reconstruite que par les ordres et par les soins de Blanche de Castille, mère de Louis IX, et de Marguerite de Provence, femme de ce saint roi.

La direction de l'ouvrage fut confiée au même architecte qui a

(3) Art de vérifier les Dates, Tome II, page 846.

bâti l'église de Royaumont. Il y employa le temps des croisades, et il fit un édifice plus admirable encore que le premier dont j'ai déjà donné la description (4).

C'est à cause de Blanche, sa fondatrice, qu'on remarquoit sur les vitres de cette église, les armes de Castille et de France ; elles en ont été enlevées il n'y a pas long-temps.

Le chapitre de Notre-Dame étoit originairement composé d'un abbé et de plusieurs chanoines réguliers, ayant chacun un vicaire perpétuel.

Pierre de Boisguillaume, bienfaiteur de l'Eglise, fut abbé de Mantes en 1145.

Philippe, frère de Louis VII, archidiacre de Paris et abbé de Saint-Spire de Corbeil, lui succéda. Ils sont tous deux enterrés dans le chœur.

Philippe-Auguste fut le dernier abbé.

Les revenus des chanoines étoient considérables, et leurs droits honorifiques étoient très-étendus : c'est ce que prouve la déclaration suivante de 1220.

« Philippe, par la grace de Dieu, roi de France, à nos chers
» chanoines de Mantes ; salut. Puisqu'il a plu au Saint-Siège de
» vous faire si puissans et indépendans dans le spirituel, que vous ne
» connoissez que lui au-dessus de vous, par les bulles que nous avons
» vues de nos yeux, et même lues.... parce que vous avez toujours
» eu pour vos abbés et prélats des enfans de la maison royale de
» notre sang dont à présent vous remplissez la dignité, et tenez pai-
» siblement la place comme vous la tiendrez à perpétuité ; ensorte
» que vous célébrez solemnellement ; vous avez les mêmes honneurs,
» et usez de la mître et crosse abbatiale, comme lesdits enfans de la
» maison royale et de notre sang, vos abbés dont vous êtes succes-
» seurs, par un privilège exprès confirmé par le même siège apos-
» tolique... ajoutant à vos grands avantages à la mense que vous
» avez eue des rois et dont vous percevez plus de vingt mille pièces
» d'or de revenu par an... nous voulons que vous soyez à perpé-
» tuité absolus seigneurs de notre ville... excepté le titre de comte. »

(4) Antiquités nation. Art. XI.

Après Philippe-Auguste, dernier abbé, le chapitre fut composé d'un trésorier (5) et de huit chanoines, de huit vicaires perpétuels et de plusieurs chapelains.

Les chanoines jouissoient alors d'une très-grande considération. Quand un d'eux officioit, un hérault alloit à cheval publier par la ville que monseigneur tel devoit officier tel jour.

Le chanoine officiant donnoit la bénédiction au peuple qui la recevoit à genoux, et baisoit son anneau et le bas de son rochet.

Ce fut sous le règne de ce prince que se fit la transaction entre les chanoines de Mantes et l'abbé Jean de Saint-Victor de Paris, au sujet du droit de Port. Il est dit que, du consentement du seigneur roi, Philippe-Auguste, abbé de cette église, le chapitre et les chanoines de Mantes ont cédé aux abbé et communauté de Saint-Victor, le premier Saumon qui se prend, chaque année, au gord des coupes, rivière de Seine. Il y est déclaré que ce droit leur est annuellement dû. Au moyen de cette transaction, les procès qu'ils avoient pour cet important sujet, fut entièrement assoupi, et les religieux de Saint-Victor mangèrent le saumon sans être aucunement inquiétés. (6).

Marie de Brabant qui passa à Mantes les années de son long veuvage, y fit plusieurs fondations, entr'autres, celles des chapelles Saint-Paul, Saint-Louis et Saint-Blaise; elle donna aussi plusieurs ornemens de son temps. L'honoraire d'une messe étoit de quatre deniers.

Louis, comte d'Evreux, son fils, étant devenu veuf de Marguerite de Valois, et, voulant exécuter son testament, assigna, pour l'anniversaire du décès de sa femme, trente sols tournois de rente

(5) On donnoit ce nom, dans les églises cathédrales ou collégiales, à un officier dont les fonctions peuvent se rapporter à celles de sacristain ou custode. Le trésorier étoit, dans plusieurs églises de France, un dignitaire ou un personnat ayant sous lui plusieurs officiers, ce qui le distinguoit du sacristain qui n'a communément qu'un office. Dans les saintes chapelles de Paris, de Vincennes et de Bourges, la trésorerie étoit la première dignité : dans d'autres églises, elle étoit la seconde, la troisième ou la quatrième dignité, selon l'usage ou le privilège des lieux. Il y a quelques églises telles que celle de Saint-Cloud, proche Paris, où le trésorier n'étoit point chanoine.

(6) Mémoire manuscrit, page 16.

annuelle; mais il faut remarquer qu'alors les sols étoient d'or, et les deniers d'argent, et que cette somme valoit cinquante écus d'aujourd'hui.

Charles-le-Mauvais, roi de Navarre, s'étant rendu maître de la ville de Mantes, fit construire, dans l'église de Notre-Dame, un puits, des moulins à bras et des fours. Il fit aussi entourer la ville de murs et de fossés: on y entroit par un pont-levis; enfin il en avoit formé une forteresse où il pouvoit se défendre.

Le roi Jean vint à Mantes à l'occasion des couches de la reine de Navarre, qui mit au monde Charles surnommé le Noble. Le roi fit présent au chapitre de deux pièces de drap d'or ondé pour faire des ornemens.

L'*Angelus* (7) fut fondé à Notre-Dame de Mantes en 1442, par Gui-le-baveux; cet usage se répandit alors par toute la France.

En 1535, Nicolas Cochery, bourgeois de Mantes, laissa 16 livres parisis de rente pour faire tous les ans, le jour de la Trinité, une distribution de pains d'une livre depuis le soleil levant jusqu'au soleil couchant, sur le pont de Mantes. Cette distribution a eu lieu jusqu'à nos jours; elle a été changée depuis peu d'années: on en a distribué une partie à l'hôpital, une autre aux capucins, et la troisième aux pauvres honteux de la Miséricorde.

Le clergé tint, en 1641, son assemblée dans l'église de Mantes, et lui fit don, à cette occasion, d'un très-riche ornement.

Le chapitre étoit curé primitif de Saint-Maclou, et le doyen étoit par concession du chapitre curé de cette paroisse. Il y alloit célébrer l'office le dimanche et les fêtes. Le jour de la fête de Saint-Maclou, le chapitre alloit en corps y célébrer l'office, et il per-

(7) L'*Angelus* est une prière à la Vierge, qui commence par ce mot. On la récite trois fois le jour, le matin, à midi et le soir. Jean XXII institua cette dévotion en 1316. Louis XI établit la coutume, en France, de sonner l'*Angelus* à midi; il obtint du pape trois cents jours d'indulgence pour tous les fidèles qui, aux trois coups de cloche diront trois fois à genoux l'*Ave Maria* pour la conservation de la personne du roi et du royaume. On avoit commencé vers l'an 1330 à sonner l'*Angelus* le soir, avant que l'on couvrit le feu dans les familles: on appelle cette prière le *Pardon*, à cause des indulgences qui y sont attachées.

cevoit le droit que l'on recevoit des bateaux qui passoient sous le pont depuis le soleil couché jusqu'au lendemain au soir.

Tels étoient les droits dont, selon les traditions, les chanoines jouissoient alors; mais pendant les guerres les Anglois ruinèrent leur chapitre, et pillèrent les titres (8), et ils furent réduits au produit de leur dîme.

Le doyenné (9) fut créé par la suite et remplaça l'office de trésorier, en 1304. Nicolas de Poix jouit le premier de cette dignité.

Depuis cette époque on avoit érigé, dans l'église Notre-Dame, la paroisse de Sainte-Croix, Jean Deschamps en avoit été le premier curé. Depuis la révolution, toutes les églises et paroisses de Mantes ont été détruites, et leur débris sont employé à la décoration de Notre-Dame, devenue la seule paroisse de la ville.

(8) Mémoires manuscrits, pag. 10.

(9) Le doyen étoit au-dessus des autres membres de sa compagnie, et à la tête du chapitre, soit comme le plus ancien en réception, soit comme le premier en dignité.

Les églises séculières avoient des doyens en dignité aussi bien que les réguliers. Ce n'étoit d'abord que des officiers destituables au gré des prélats; ils se sont, dans la suite, érigés en titre de bénéfices, d'abord dans les chapitres séculiers, et après dans les réguliers.

La jurisdiction et le pouvoir des doyens varioient suivant les titres et la possession qu'ils avoient, et l'usage des lieux. Leurs principales fonctions étoient d'officier aux fêtes solemnelles, en l'absence de l'évêque, de paroître à la tête du chapitre en toutes assemblées publiques et particulières, d'y porter la parole à l'exclusion de tous autres, de présider au chœur et au chapitre, d'y avoir la préséance et les honneurs, le droit d'y régler, par provision, tout ce qui concernoit la discipline du chapitre. Le doyen étoit aussi considéré comme le curé de tous les membres du chapitre, et des autres ecclésiastiques qui y étoient attachés. Il exerçoit, au nom du chapitre, toutes les fonctions curiales envers eux. Dans les actes il étoit toujours nommé le premier avant les chanoines et le corps du chapitre, parce qu'il remplissoit la première place, ce qui s'entend lorsqu'il étoit doyen en dignité. Cette dignité n'étoit point élective, si ce n'étoit par quelque coutume particulière ou statut du chapitre. L'ecclésiastique qui en étoit revêtu n'étoit pas du corps du chapitre, à moins qu'il ne fût en même temps prébendé, ou qu'il n'eût ce droit par un privilège spécial, ou en vertu de l'usage observé dans son église; ceci étoit commun aux autres dignitaires des chapitres.

Suivant la jurisprudence des arrêts, le doyen avoit double voix, c'est-à-dire, voix prépondérante dans les délibérations du chapitre, pour la nomination aux bénéfices; mais dans toute autre affaire, il n'avoit qu'une seule voix, tant comme doyen que comme chanoine.

Notre-Dame de Mantes.

Description de l'Eglise.

Cette église est, par sa beauté et par sa hardiesse une de celles qui méritent le plus l'attention des curieux, et des hommess qui aiment la théorie et l'histoire des arts.

Avant de faire la description de cette prodigieuse construction d'Eudes de Mareuil, il ne sera pas inutile de donner quelques détails sur l'histoire de l'architecture gothique.

L'Europe, depuis trois siècles, étoit devenue la proie des peuples du Nord, qui l'avoient ravagée depuis la mer Baltique jusqu'aux rivages de la Méditerrannée. Ennemis des arts et des sciences, ils ne respectèrent aucun monument, et détruisirent avec une égale fureur les maisons et les édifices majestueux dans lesquels l'architecture des Grecs et des Romains, dépositaires des sciences, s'étoit déployée avec autant de succès que de complaisance. Un très-petit nombre échappa à leur barbarie et résista, par sa solidité, à leurs efforts redoublés. C'est à ces précieux restes que nous devons la renaissance de l'architecture, lorsque les arts sortirent, à la fin du quinzième siècle, des ténèbres où ils étoient plongés depuis si long-temps. Les architectes modernes cherchèrent au milieu de ces ruines les proportions admirables que le dieu du goût sembloit avoir fixé lui-même chez les Grecs, et qu'on ne négligea jamais sans nuire à la grace ou à la solidité des édifices. Cependant un travail semblable auroit pu le ressusciter plutôt, et les malheurs de l'architecture n'auroient eu qu'une courte durée, si les Goths n'en avoient créé une nouvelle, dont les monumens sont encore placés sous nos yeux. Ils commencèrent par abandonner la simplicité de l'architecture grecque, sa sagesse dans le choix, et sa réserve dans l'emploi des ornemens. Ils s'accoutumèrent à ne plus voir une utilité réelle ou convenue dans les membres qui la composoient, ils substituèrent à cette élégante solidité, qui flatte l'œil, une hardiesse téméraire, et faite pour remplir de crainte au premier aspect le plus intrépide spectateur. Aux angles droits, aux formes arrondies, on vit succéder les angles aigus, et les sections plus aiguës encore, des portions de courbes irrégulières. Tantôt on appuya des voutes

immenses sur des pilastres massifs et lourds ; ce fut le premier âge de l'architecture gothique, tantôt on éleva des berceaux qui sembloient fuir l'œil le plus perçant sur des faisceaux de colonnes légères et évidées ; ce fut là le second âge. Tous les angles furent obliques, toutes les interjections des courbes furent accompagnées d'un masque ridiculement hideux ou maussadement gai ; tous les piliers furent couverts de feuillages bizarres et d'animaux fantastiques ; le jour ne pénétra plus qu'à travers des découpures sans nombre ; le mérite du travail consistoit à donner à la pierre la grande facilité qu'offre le bois d'être taillé dans tous les sens : la nature enfin parut être abandonnée pour jamais ; l'on ne se distingua, dans ces siècles barbares, que par l'éloignement qu'on montra pour elle, et qui éclata sur-tout dans les êtres organisés, et les ornemens dont on surchargea les édifices.

Les Maures qui habitoient les fertiles contrées de l'Espagne et ses provinces méridionales, y multiplioient les monumens de leur opulence et de leur goût dépravé. Ennemis, par religion, des figures d'hommes et d'animaux, ce sont eux qui introduisirent la profusion vicieuse des rinceaux de feuillages, et des fruits, tandis que les Francs, devenus chrétiens, prodiguoient, dans leurs sculptures, les figures de nains ou de géants, et de griffons ou de sphinx.

L'empire entier d'Occident avoit conspiré contre l'ancienne architecture ; et les cathédrales d'Europe en seront encore long-temps les tristes témoins. De lourdes façades surchargées d'une multitude innombrable de figures indécentes et ridicules, percées constamment de trois portes hautes et étroites, servent de base à deux tours d'une élévation et d'une grosseur effrayantes. Un nombre prodigieux d'arcboutans découpés en mille façons différentes, et ayant par-dessus des voutes légèrement appuyées sur le front des colonnes qui embarrassent l'intérieur, et qui le partagent ordinairement en forme de croix. L'envie de paroître extraordinaire dénatura jusqu'aux goutières, en leur donnant la forme d'homme ou d'animaux, et jusqu'aux fenêtres qui ressemblent, par leur sculpture, au portail d'un temple. Cette dernière forme s'empara exclusivement de tous les objets susceptibles d'ornemens, des sculptures de boiseries, même des vases employés aux usages domestiques. Tel fut l'empire de la mode

mode ou plutôt de l'ignorance et du mauvais goût qui l'accompagne toujours.

On a voulu chercher, dans les forêts du Nord, une autre origine à l'architecture gothique. Les bois immenses de sapins qui avoient été le berceau des Huns, des Vandales et des Goths, présentent, disoit-on, par-tout des ogives formés par la réunion de deux arbres inclinés l'un vers l'autre. Les Goths y trouvèrent le modèle de leur voutes et de leurs arceaux : les grouppes de rejettons assemblés autour du tronc commun firent naître les piliers grouppés qui soutiennent les édifices gothiques. Les jours multipliés et interrompus par les feuillages et les branches des arbres, furent représentés par les roses et les découpures qui sillonnent et partagent les fenêtres des anciennes églises. Je lui donne une origine plus vraisemblable, parce qu'elle est prise dans la nature de l'esprit humain. Dès qu'une fois il a abandonné le vrai et le beau, tous ses pas sont marqués par des écarts, et il ne se repose sur rien avec plus de complaisance, que sur les objets et les formes qui contractent le plus avec la simplicité de la nature. L'écriture, la peinture, le gouvernement même et les mœurs gothiques dont on n'a jamais cherché l'origine dans la forêt noire, prouvent abondamment cette triple vérité.

L'architecture moderne a cependant une obligation essentielle à la gothique; obligation que l'on a senti seulement dans le dix-huitième siècle. Nos architectes étonnés de la hauteur des voutes gothiques, de leur adresse, de leur solidité, et de la foiblesse apparente de leurs piliers, ont recherché l'artifice de cette construction. Les deux artistes célèbres qui, à Sainte-Geneviève et à la Madeleine de Paris, ont osé substituer les colonnes isolées aux massifs des Goths, l'ont découvert, et nous donnent, dans ces deux temples, le résultat de leurs observations, que je développerai ici en peu de mots.

Les montagnes de granit et de marbre, dans lesquelles le Nil est encaissé, ont fourni aux Egyptiens des blocs d'une grandeur prodigieuse, que le voyageur admire encore dans les ruines de leurs temples, et ces obélisques fameux qui ont embelli deux fois la superbe Rome. Ces peuples n'ont eu d'autre travail à faire qu'à

tailler des colonnes colossales, et à placer sur leurs chapiteaux des plate-bandes aussi colossales. Paros et le mont Pentilique offrirent aux Grecs des masses moins considérables mais assez grandes pour tenir lieu des voutes et des dômes ; et la bonté du ciment des Romains les dispensa d'étudier l'art du trait, c'est-à-dire la coupe des pierres. Mais les peuples du Nord, forcés d'employer les matériaux qu'ils trouvèrent dans leurs climats, et jaloux de donner à leurs édifices une hardiesse inconnue à l'antiquité, approfondirent cette savante partie de l'architecture. Nous devons aux Goths les recherches les plus profondes sur l'art du trait, et ils ont eu la gloire de le porter à sa plus haute perfection. Heureux s'ils avoient su n'en faire usage que pour imiter la noble architecture grecque et romaine, et non pour créer un genre aussi bizarre que ridicule ! Les voutes de leurs nefs ont beaucoup moins de poussée que les nôtres, quoiqu'elles les surpassent en élévation. Celles de Notre-Dame de Paris n'ont pas plus de six pouces d'épaisseur, tandis qu'elles en ont le triple à Saint-Sulpice de la même ville. Cette légèreté diminua la force de la poussée et leur permit d'employer des piliers foibles qui nous frappent d'étonnement, et des ouvrages découpés à jour dignes des temps de féerie. Qu'on cherche dans les monumens antiques, ces voutes surbaissées, ces arrière voussures, ces trompes sur le coin, ondées et rampantes, ces descentes biaises qui font l'ornement et la sureté des édifices modernes ; on sentira par leur privation combien le trait a ajouté à l'architecture antique.

Philibert de Lorme en donna les premières règles en 1567. Le Louvre, les Tuileries et Anet nous apprennent que cet habile architecte joignoit la pratique à la théorie. Mathurin Jousse produisit quelques traits en 1642 ; mais le père Deran donna, l'année suivante, l'art du trait dans toute son étendue : le système imaginé par M. Desaigue, et publié par Bosse, ne diminue rien de sa gloire. M. de la Rue lui-même ne redonna, en 1718, que les traits du jésuite, avec une légère addition. Jusques-là les auteurs n'avoient fait connoître qu'une pratique sèche, insuffisante pour ceux des lecteurs qui veulent des démonstrations et cherchent des principes féconds et lumineux. M. Frezier, ingénieur de Landau, a suppléé abondamment au défaut des anciens traités de la coupe des pierres.

Plus de la moitié de ses ouvrages traite des solides et vient par-là au secours des élémens de géométrie ordinaire qui les ont trop négligés. La solidité des démonstrations de M. Frezier, fondée par les principes reconnus de la statique et de la dynamique, ne fait pas leur seul mérite aux yeux de ceux qui savent apprécier l'ordre et la méthode. Avec un traité aussi lumineux, les plus légères teintures de mathématiques formeront un excellent architecte : s'il peut y joindre les recherches savantes de M. l'abbé Bossut, il aura un cours complet de la théorie des voutes et de leur construction.

Lorsque les procédés de l'architecture furent totalement perdus, les édifices n'étoient presque bâtis qu'en bois ; telle étoit la manière de bâtir des peuples du Nord. Les Ecossais, par exemple, ne construisirent leurs édifices qu'avec des poutres couvertes de roseaux (10). Les ouvriers exécutèrent ensuite en pierre ce qu'ils avoient fait en bois. Ce fut ainsi que Guillaume de Soissons reconstruisit l'église de Cantorbéry, qui originairement étoit en charpente (11). Cet artiste eut la hardiesse de former des arches de petites colonnes de pierres en forme de piles de bois ; on peignit ensuite la voute et on assembla autour du pilier principal plusieurs autres petits piliers.

Mais c'est dans la Gothie même qu'on peut bien observer quelle étoit la véritable architecture gothique ; l'église d'Upsal est la plus ancienne de ce genre dont nous ayons connoissance (12).

Ce ne fut guères qu'au temps de Clovis que l'architecture commença à paroître en France avec distinction ; ce fut lui qui fit bâtir, à Paris, l'église de Saint-Pierre et de Saint-Paul, qui fut reconstruite dans le douzième siècle, sous le nom de Sainte-Geneviève. Il fit aussi commencer les tours de la cathédrale de Strasbourg.

(10) Bede, *ecclesiastical history*, Tom. III, cap. 25.

(11) *Willielmus Senonensis, vir admodum strenuus, in ligno et lapide artifex subtilissimus, ad lapides formandos tornemmata fecit valde ingeniose ; formas quoque ad lapides formandos his qui convenerant sculptoribus tradidit. — Ibi cœlum ligneum egregiâ picturâ decoratum, hic fornix est lapide et tofo levi decenter composita est. Chronicon Gervasii.* Achæologia, T. IX, pag. 113.

(12) *Idem*, pag. 114.

Clotaire I fit élever l'église de Saint-Médard de Soissons; Childebert I celle de Saint-Vincent, à Paris, actuellement Saint-Germain-des-Prés, dont il ne reste que la grosse tour à laquelle tient la principale porte de l'église.

Au commencement du septième siècle on construisit, par ordre de Dagobert I, l'Eglise de l'abbaye de Saint-Denis.

Charlemagne avoit subjugué une partie de l'Europe, il essaya d'en bannir la barbarie, et contribua plus qu'aucun autre prince à relever la gloire de l'architecture; on peut juger de l'état de ce bel art sous son règne, par la description que Ferius Ulpericus a faite de son palais à Aix, et de la chapelle contre ce palais. Ce prince y avoit encore fait bâtir une vaste église.

Depuis Charlemagne, les rois de France cherchèrent tous, par des fondations pieuses et en bâtissant des églises, à mériter la miséricorde du ciel; et souvent ils eurent ce degré de générosité en proportion de leurs autres vices.

Sous Charles-le-Chauve on a rétabli quelques murs des édifices détruits par les Normands, les Danois et les Sarrasins. L'achèvement de l'église métropolitaine de Reims, commencée sous Louis-le-Débonnaire, est dû à son règne.

Parmi les temples élevés sous le roi Robert, on admire la cathédrale de Chartres. La construction de l'église abbatiale de Beauvais est rapportée au règne de Philippe I : celle de la cathédrale d'Annecy à celui de Philippe-Auguste.

Nous devons à ce prince l'achèvement du grand portail de l'église de Paris, commencé sous le roi Robert.

Suger, abbé de Saint-Denis et ministre de Louis-le-Gros, fit rebâtir et augmenter la basilique de cette abbaye, au commencement du douzième siècle, ouvrage qu'on assure avoir été construit dans moins de trois ans et trois mois (13).

(13) M. Pouwnall, dans une dissertation lue à la société des Antiquaires de Londres, a voulu établir que les francs-maçons doivent leurs origine à une compagnie d'architectes et de maçons que les papes envoyèrent dans diverses contrées au treizième siècle pour

N.º XIX. *Pl. 1.ª Pag. 13.*

Ce même siècle vit élever les cathédrales de Verdun, de Laon, de Lisieux, de Saint-Remi de Reims, et d'autres édifices que le temps a épargné, et dont je donnerai une description détaillée.

Saint Louis eut plus qu'aucun de ses prédécesseurs le goût ruineux de la construction des églises; par-tout on trouve des monumens pieux, fruit de ses libéralités et de celles de sa mère Blanche, ou de ses courtisans, qui tous sacrifioient au goût de leur siècle, ou à l'envie de plaire à leur roi en l'imitant (14).

La plupart des basiliques du temps de saint Louis, ont été construites par Eudes de Montreuil.

Cet architecte étoit fort estimé de ce prince, qui le conduisit avec lui dans son expédition de la Terre-Sainte, où il lui fit fortifier la ville et le port de Jaffa. De retour à Paris, il bâtit plusieurs églises, celles de Sainte-Catherine du val des écoliers, de l'Hôtel-Dieu, de Sainte-Croix de la Bretonnerie, des Blancs-Manteaux, des Mathurins, des Cordeliers, des Chartreux, la Sainte-Chapelle de Paris, et les églises de Royaumont et de Maubuisson.

Ce fut Eudes de Montreuil qui introduisit l'usage d'interrompre fréquemment la maçonnerie par de hautes croisées dont les trumeaux sont fort étroit. Il s'attacha sur-tout à la légéreté dans ses constructions; et les dernières étoient toujours plus hardies que les précédentes.

Il faut bien se garder de confondre Eudes de Montreuil avec Pierre de Montreuil, autre architectte célébre du même temps, dont j'aurai aussi occasion de parler.

Après cette digression, il est temps de commencer la description de l'édifice dont j'écris l'histoire.

Le Portail.

Le portail, *Planche I*, mérite toute l'attention des curieux en architecture : il est composé de trois portes et de deux tours fort élevées.

rétablir les églises ; mais il n'appuie cette opinion que sur des conjectures. *Archæologia*, T. IX p. 122.

(14) Dargenville, *Vie des Architectes*, discours préliminaire.

Les trois portes ne se ressemblent nullement et ne sont pas du même temps.

La première du côté droit est beaucoup plus ancienne que les autres, ce qui est clairement indiqué par les figures de rois et de saints qui y sont sculptées. Ces figures sont longues et plus étroites par le bas que par le haut, avec des draperies collées sans aucune forme, à peu près comme celles de Saint-Germain des Prés. L'antiquité de ces figures fait soupçonner que cette porte résista à l'embrâsement qui détruisit l'église au temps de Guillaume, et qu'elle est de l'époque de la fondation.

Une de ces figures est celle de Hugues, abbé de Saint-Denis, et voici la raison pourquoi elle y a été placée.

Philippe-Auguste étant en possession de l'abbaye de Mantes, fut pressé par le pape de s'en défaire. Ce prince, par ses lettres datées à Compiègne, en 1196, déclare que Hugues, abbé de Saint-Denis, et son couvent, lui ayant cédé le village de leur moutier (15), il leur confère son abbaye de Notre-Dame de Mantes, sous condition que lorsqu'elle viendroit à vaquer, elle tomberoit dans les mains de l'abbé et du monastère de Saint-Denis, pour en faire à leur volonté. Cette donation fut confirmée par le pape Célestin, en y ajoutant que lors du décès des chanoines de Mantes, l'abbé de Saint-Denis seroit tenu d'y mettre des religieux pour y faire le service divin. Hugues et ses moines se croyoient déjà propriétaire ; ils échangèrent, avec Thibaut de Gallande, du consentement de ses frères Guillaume et Robert, les droits qu'ils avoient sur la rivière de Seine, les bois d'Arthis, le ravelin de la ville, contre le château neuf et l'église de Saint-Denis au village de Saint-Clair, dans le Vexin normand ; ils établirent l'abbaye du Val-Sainte-Marie où ils placèrent des moines prêts à se mettre en possession de l'abbaye de Mantes, lors du décès des chanoines ; enfin, cet Hugues fit poser sa figure en pierre sur le pilier du grand portail, et fit sculpter en haut de l'autre porte les armoiries de l'abbaye de Saint-Denis.

(15) *Moutier*, vieux mot qui signifie église, couvent ; on dit encore proverbialement dans quelques provinces, *mener la mariée* au *Moutier*, c'est-à-dire à l'église. Ce mot est abrégé de *monasterium*, monastère.

Cependant, toutes ces marques de propriété furent illusoires, car Philippe-Auguste resta toujours abbé de Notre-Dame.

Ces religieux du Val-Sainte-Marie, pour aider à leur subsistance, et voulant profiter du privilège des habitans, achetoient du vin qu'ils revendoient : les habitans s'en étant plaint, le roi leur défendit de vendre d'autre vin que celui de leur récolte, sous peine de confiscation ; et comme il est parlé d'abbé et de moines bénédictins, plusieurs auteurs ont cru que l'abbaye avoit été desservie pendant quelque temps par ces religieux.

En l'an 1220, Philippe étant à Mantes, un légat du pape vint l'y trouver pour lui demander le rétablissement des abbayes qui avoient été détruites pendant les guerres. Le roi n'y ayant point déféré, le légat prononça des censures dont il fut appelé au pape par le clergé de France assemblé dans cette ville. Il en résulta que le roi céda, en dédommagement, à l'abbaye de Saint-Denis, une partie des biens de la mense abbatiale de Mantes, que les armes ainsi que le portrait de l'abbé restèrent sur le portail de l'église ; et qu'en mémoire de la cession de l'abbaye de Mantes à celle de Saint-Denis, on convint de célébrer dans la première l'office de ce saint le jour et l'octave de sa fête ; ce qui a toujours été exécuté au son d'une cloche nommée la Denise, qui sert particulièrement à sonner le jour de cette fête.

La porte du milieu est postérieure. Les figures, quoiqu'à peu près de même style, y sont moins barbares ; il y en a même d'assez nettes. Sur le milieu des piliers, entre les deux arcs, est un prince avec un sceptre surmonté d'une potence T (16). Cette pièce de l'écusson de Thibaut, comte de Champagne, indique assez que c'est sa figure ou celle de son second fils, et la sculpture annonce qu'elle est en effet du temps de la reine Blanche.

Le bas de ce portail a été refait à neuf, en 1405, par le maire et ses douze pairs.

Ils y firent poser, sur un même rang leurs figures en pierre, en grand relief, sous les attributs des saints dont ils portent le nom,

(16) *Infrà*, pag. 20.

et firent graver leurs noms et surnoms sur les piédestaux de chacune de ces figures.

Cet ouvrage prouve que les maires de Mantes avoient l'inspection et la direction des monumens publics. Les chanoines, qui étoient alors des seigneurs, dont la plupart ne se donnoient pas même la peine de dire l'office, regardoient cette action comme un attentat contre leur autorité.

La vierge qui est entre les ogives de la troisième porte est terminée, et le petit Jésus tient un globe surmonté d'une croix en pointe de fuseau. La couronne de la vierge est ornée de fleurons nets et bien faits.

Dans le milieu de la porte il y a un bas-relief qui représente Jésus-Christ sur une croix en arbre, et accompagné de plusieurs figures, le tout est surmonté d'une pyramide gothique, décorée d'ornemens fort légers.

C'est au-dessus de cette porte qu'on a placé le cadran qui ne répond pas au style de ce portail, et qui est d'un goût moderne.

Les battans des portes, comme celles de la plupart des anciennes églises, sont de bois recouvert de plusieurs lames de fer en spirale.

Au-dessus des trois portes, il y a sur le milieu trois petites arcades en ogive, et deux sur les côtés.

Au-dessus est la rose, et des deux côtés une petite arcade.

On voit ensuite une galerie extérieure un peu dégradée. La tour à gauche est formée de trois rangs de petites arcades avec une galerie extérieure entre les deux premiers rangs.

Au premier rang d'arcades on remarque les ecussons de France et d'Orléans; au milieu est un soleil très-reconnoissable à la forme de ses rayons.

La tour à droite est d'une construction bien plus légère et plus élégante. Le premier étage ne paroît soutenu que par des petits piliers extrêmement minces; le second étage est étayé par une suite de tables de pierres taillées en tuiles.

Les deux tours ont été bâties par les habitans, et principalement par le corps de ville, auquel les rois avoient accordés de fort beaux droits. Les deux grosses cloches ont été faites par les ordres de Michel de Porcheville, maire, en 1256.

La

La tour de Notre-Dame de Mantes, du côté du fort, fut commencée à être rebâtie en 1492, aux dépens de l'église, et principalement des offrandes ou oblations des châsses, et achevée en 1508. François Robert, et après Quentin Petit, étant prêtre de la châsse. Quelques mémoires disent que cette tour fut commencée en 1409, et finie en 1430. Cette tour, qui étoit endommagée par les vents, et qui menaçoit ruine, fut réparée dès le pied, elle étoit auparavant semblable à l'autre. L'église, l'hôtel-de-ville et la communauté n'étoient pas en état d'entreprendre ce rétablissement considérable, mais la providence de ce temps-là y pourvut mieux que celle d'aujourd'hui ne le feroit. Les chanoines, tenus à l'entretien du vaisseau, s'étoient depuis plusieurs siècles déchargés de cette dépense sur le maire, les pairs et la communauté des habitans qui avoient pris de tout temps, sur leur compte, le soin des monumens, murailles et fortifications de la ville. C'étoit à eux à faire la dépense de la réédification de la tour de Notre-Dame, mais les magistrats ne manquoient pas de se faire rendre compte exactement des dons, offrandes, émolumens, tant ordinaires que casuels, de l'église et de la communauté.

Le maire et les pairs, comme marguilliers primitifs de toutes les fabriques, avoient le droit de nommer des personnes capables de cette administration, sans que l'évêque s'en mêlât; mais aussi tous ces revenus étoient employés de bonne foi au profit tant des églises que de la communauté. Dans ce temps, il n'y avoit point de fabrique dans Notre-Dame, parce que la paroisse de Sainte-Croix n'existoit point de la manière dont elle a été formée par la suite. C'étoit le chapelain destiné à prendre soin des châsses qui en recevoit les offrandes; mais ces offrandes ayant beaucoup augmentés par la dévotion et le concours des peuples, depuis les grands miracles opérés par saint Marcoul et ses compagnons, les magistrats nommèrent un prévôt de la châsse pour les recevoir : or, ce fut de ce produit qu'on bâtit la tour, pendant la prévôté, comme je l'ai déjà dit, de François Robert et Quentin Petit. Pour recevoir ces offrandes, le maire-prévôt, revêtu de sa robe longue à grands plis, fermée d'une large ceinture, de laquelle pendoit une grande bourse nommée *escarcelle*, se rendoit toutes les grandes fêtes à l'hôtel-de-

ville, où se trouvoient les douze pairs, et d'où ils marchoient tous ensemble avec les autres officiers, précédés de leurs massiers et sergens à verge, pour aller à Notre-Dame entendre la grand'messe, placés dans les stalles du chœur qui leurs étoient destinées. Après la messe, ils passoient devant l'autel de la Vierge, placé de l'autre côté de celui de Sainte-Croix, et ils alloient au tronc, qui est encore placé à côté de cet autel, et qu'on appelle la tête de fer, où se mettoient toutes les offrandes que le prévôt de la châsse recevoit à son banc placé dans la nef, pendant l'office : on mettoit ce qui étoit dans le tronc dans l'escarcelle, pour en distribuer la plus grande partie aux pauvres qui se trouvoient à la porte ; le surplus étoit, au retour à l'hôtel-de-ville, replacé dans un coffre dont les trois principaux magistrats avoient une clef différente : on y mettoit aussi les autres revenus de la ville, et on en tiroit ce qui étoit nécessaire aux dépenses communes, dont le receveur rendoit compte aux magistrats. La dévôtion s'étant éteinte, la charge de prévôt de la châsse a été réunie à celle de marguillier.

Du haut de ces tours, dans le beau temps, on apperçoit le Calvaire et les moulins de Montmartre.

A droite, est la chapelle du Rosaire, dont je parlerai plus bas.

Sur le devant, dans le parvis, il y a une croix de bronze entourée d'une légende gothique et surmontée d'une croix portant d'un côté un crucifix, avec cette date 1312, et de l'autre une vierge assise et pleurant : de la base de cette croix coule une fontaine. On lit, dans un médaillon, cette inscription :

Utilis hic fluxi, refluo gratissima fertis ;
Ex concesso urbis. Ann. Dom. 1755

Il y avoit devant l'église un grand nombre de maisons qui furent abbatues en 1257, pour commencer la place.

INTÉRIEUR DE L'ÉGLISE.

Quand on a passé la porte, on est frappé de la hauteur des

voûtes et de la légéreté des piliers : on admire les voûtes et galeries au-dessus des bas-côtés, qui seroient assez larges pour y jouer à la paulme ; on voit avec plaisir les trois croisées au-dessus de la rose qui a été rétablie en 1624 ; mais on admire sur-tout le rond-point en cul de lampe. MM. Gabriel, Soufflot et Perronet ne purent le voir sans étonnement ; et M. Gabriel ajouta devant eux que quand on oteroit les six petits piliers qui le soutiennent, ce rond-point resteroit encore suspendu en l'air, parce que par la coupe des pierres tout le poids porte sur le mur des bas-côtés (17). M. Soufflot fit lever le plan de ce rond-point, pour faire voir à l'académie que ce qu'il faisoit à Sainte-Geneviève n'approchoit pas de la légéreté de cet édifice.

La hauteur de la voûte prise du marchepied du grand autel est de 96 pieds.

Eudes de Montreuil fut si étonné lui-même de la hardiesse de son ouvrage, qu'il alla jusqu'à douter un moment du succès. Il ne voulut pas assister lui-même au décintrement des voûtes ; il y envoya son neveu, et quand celui-ci lui annonça que tout avoit parfaitement réussi, Eudes, que ses ennemis avoient sans doute calomnié, fut dans une joie inexprimable.

Il y avoit au premier pilier en entrant, un grand saint Christophe de pierre, d'un tiers moins colossal que celui de Paris, mais dans le même genre de sculpture. Ce qu'il y avoit de particulier, c'étoit un petit Diogène qui sortoit du rocher, avec sa lanterne, pour regarder saint Christophe. Il vient d'être abattu cette année. L'usage étoit autrefois d'avoir dans les églises de pareils saint Christophe, parce que l'on croyoit que quand on avoit vu cette image, on ne pouvoit pas mourir dans la journée.

A la fin du dernier siècle, en 1600, on trouvoit encore, à la porte de Notre-Dame, un marguillier placé à l'entrée de l'église, devant un banc, demandant aux fidèles l'aumône ordonnée pour la permission de l'usage du beurre pendant le carême, qui étoit

(17) Il est très-important que M. Gabriel ait rencontré juste dans sa décision; car quelques-uns de ces petits piliers se fendent, et on a été obligé de leur mettre des cercles de fer.

autrefois interdit, excitant le peuple à cette aumône par ces mots: *Payez vos heures.*

La charpente est magnifique, et de bois de châtaignier.

Le toit de l'église est assez remarquable, il est couvert en tuiles de différentes couleurs, qui par la manière dont elles sont placées, forment les potences, qu'on observe dans les armes de Champagne (18).

Ces potences sont là placées, parce que ce fut, dit-on, Thibault, comte de Champagne, qui donna cette couverture. Tous les historiens ont parlé de la galanterie de ce prince, et la Ravaillère a prouvé que tout ce qu'on avoit raconté de son amour pour Blanche étoit une fable; mais il est constant qu'il avoit beaucoup d'attachement pour elle, ce qui donnoit à cette reine un grand ascendant sur son esprit; ce fut, ajoute-t-on, pour lui plaire qu'il donna la couverture de cette collégiale, qu'elle avoit bâtie. En lui supposant de l'amour pour Blanche, il seroit curieux qu'elle en eut profité pour l'engager à faire des dons aux églises. Ces idées si contradictoires sont pourtant conformes aux mœurs de ce siècle, où l'on faisoit un bizarre assemblage de la religion et de la galanterie.

L'auteur de l'histoire manuscrite de Mantes attribue, avec plus de probabilité, la réparation de cette église à Thibaud, son second fils, aussi comte de Champagne, à qui Saint Louis avoit donné en mariage Isabelle, sa seconde fille, et pour dote, le comté de Mantes.

Le chapitre, de ses épargnes, a fait faire, en 1788, l'autel de marbre à la romaine, tel qu'il est à présent, la balustrade de pierres et paver à neuf le sanctuaire, avec l'autel où est la Vierge, qui est un morceau de M. Bridan, de l'académie de sculpture.

Auparavant l'autel étoit formé par un baldaquin, soutenu par cinq piliers de cuivre, dont quatre étoient surmontés de petits anges dorés, de deux pieds de hauteur. Le pilier du milieu de l'autel

(18) La potence, malgré son ignominie, se retrouve dans plusieurs écussons. On appelle croix potencée, celle qui a les bouts en forme de potence, telle qu'étoit la grande croix de Jérusalem, prise par Godefroi de Bouillon, et qui avoit été montée sur le Gonfanon, que Thomas, patriarche de Jérusalem, envoya à Charlemagne, en 799. C'étoit un drapeau carré de soie blanche, avec une croix potencée. Les armes des comtes de Champagne étoient garnies de petites potences et le pays les a retenues jusqu'à l'abolition des armoiries.

soutenoit une suspence dorée, pour mettre le saint ciboire, les quatre autres piliers supportoient par des tringles des pentes et des rideaux, que l'on changeoit selon les fêtes ; ils embrassoient tout le sanctuaire, et cachoient la muraille nue, qui étoit à la hauteur de huit pieds entre les petits piliers.

En dernier lieu le maître autel étoit un massif de pierre, dont la contretable étoit de même matière, avec des figures sculptées en relief, qui représentoient la Vierge en couche. Le tout étoit caché par un devant d'autel, et la contretable conforme aux rideaux et aux pentes, ornés de franges. Sur cette contretable étoit une Vierge de marbre blanc, donnée par Marie de Brabant.

L'autel de derrière, où est à présent la Vierge, étoit de bois peint et doré, avec un tabernacle, sur la porte duquel étoit peint un petit enfant Jesus, couché sur la paille, avec trois têtes d'anges dans des nuages au-dessus. Plus haut étoient des armoires, pour y renfermer quatre châsses, dont je parlerai plus bas. Sur les portes de ces armoires on avoit peint deux moines en habit de bénédictin.

Au-dessus de cet autel étoient trois grands tableaux ; celui du milieu, le plus grand, représentoit une résurection ; celui de la droite, Louis XIII guérissant les écrouelles ; celui de la gauche, trois moines bénédictins. Ceux-ci avoient l'air de parler à un jeune bénédictin qui avoit la figure d'une jeune et jolie femme, avec des cornes sur la tête ; sur le portique, qui étoit derrière lui, étoit un petit diable qui avoit l'air de prendre intérêt à la conversation.

Le reste du chœur étoit entouré de murailles et d'une boiserie, couverte les fêtes d'une tapisserie assez mal faite, représentant la vie de la Sainte Vierge. Le chœur étoit séparé de la nef, par un jubé de pierre de taille, le côté de la nef décoré d'une mosaïque de pierre, étoit soutenu par des petits piliers de pierre, pour laisser voir deux chapelles, l'une à droite et l'autre à gauche, fort simples. Celle de la Vierge, à gauche, avoit pour contretable une pierre sculptée, représentant des petites figures de la passion enluminées, dans le goût de la contretable du maître autel. Dans le jubé étoit une élévation de plusieurs marches, sur lesquelles étoit un Saint Jean, surmonté du dais, qui servoit de pupitre pour chanter l'évangile.

Il y avoit au-dessus du jubé, qui séparoit le chœur de la nef,

une poutre dorée, semée de fleurs de lys, laquelle traversoit l'église. Sur cette poutre étoit un grand crucifix de bois doré, à côté étoient deux anges à deux visages, les ailes étoient repliées sur le corps, qui étoit doré, et dont le bas se terminoit en poisson. A côté de chaque ange étoient deux figures, que l'on prenoit pour saint Jean et la Vierge, mais que des gens plus instruit croyoient être les statues de Charles-le-Mauvais et sa femme, parce qu'ils avoient chacun un manteau royal, parsemé de fleurs de lis d'or. Il y avoit sur le bord du manteau une inscription gothique, que l'on n'a pas déchiffrée.

A huit heures du soir, à la fin des matines de la fête de l'Assomption, toute la ville se rassembloit à l'église, pour la cérémonie de la Vierge. Pendant le *Benedictus*, un nuage ovale, parsemé d'étoiles, s'ouvroit de la voûte, deux anges de carton en descendoient, et venoient poser une couronne sur la tête de la Vierge, aussi de carton, qui étoit sur le jubé, après quoi ils se plaçoient sous ses pieds, et l'enlevoient à la voûte. En passant devant le grand crucifix on lui faisoit faire trois révérences. Elle avoit dans le dos une poulie avec de grands rayons, ornés de morceaux de glace, après quoi elle montoit à la voûte, dans le nuage, qui se fermoit.

Le lendemain cette cérémonie se répétoit avec grand concours de monde qui venoit de dix lieues à la ronde : dans des années où il faisoit beau temps on manquoit de pain dans la ville. Cette cérémonie avoit été inventée par un sonneur, nommé Fournier, pour gagner de l'argent. Le chapitre, autorisé par l'évêque, l'a supprimée il y a vingt ans, à cause des propos indécens et du désordre qui arrivoit dans l'église. Depuis ce temps les gens de la campagne, lorsqu'il y avoit des orages ou des gelées qui nuisoient aux récoltes, accusoient les chanoines d'en être la cause, par la supression de la cérémonie de la Vierge.

Le jour de la Pentecôte, pendant le *Veni Creator*, on faisoit tomber de la voûte, sur les assistans à l'autel, des fleurs de pavots rouges, pendant ce temps un pigeon attaché par la patte descendoit le long de la corde qui suspendoit le grand crucifix à la voûte sur le jubé ; mais un jour la corde s'étant rompue, un chien se jeta sur le pigeon blanc, qui alloit ordinairement dans la cuisine du sonneur, ce qui fit cesser cet usage.

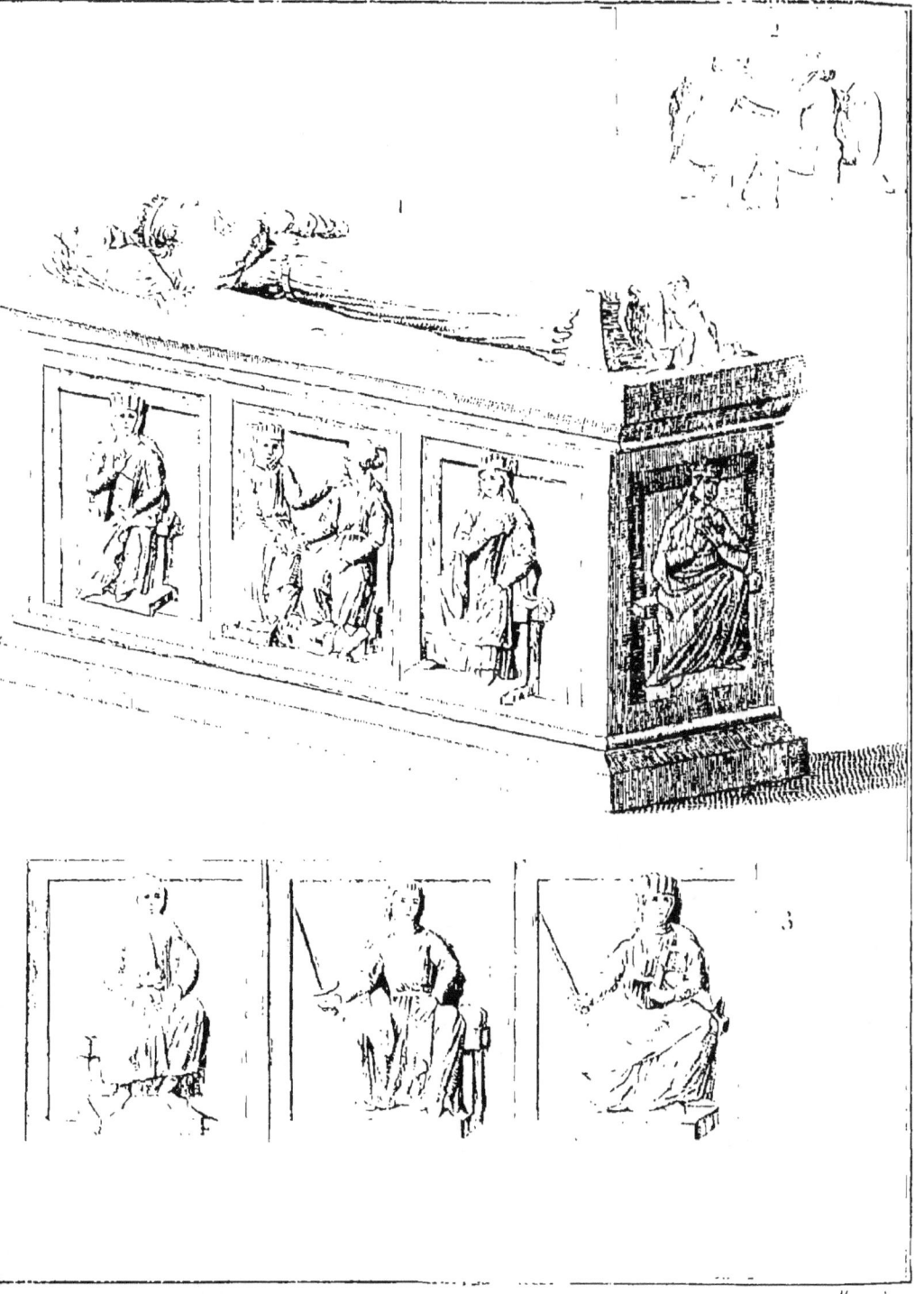

Le jour de la Fête-Dieu chaque corps de métier faisoit porter par deux hommes une grosse torche, avec tous les attributs de sa profession; ces torches, au nombre de vingt à trente, devançoient la procession. Cet usage subsiste encore, mais le nombre des torches n'est plus que de cinq ou six.

Le même jour, en 1588, la confrérie des cinq plaies de Mantes, représenta à la procession les trois vertus, la foi, l'espérance et la charité, la Véronique, le sacrifice d'Abraham, les douze Apôtres suivant notre Seigneur, portant une croix sur ses épaules, à l'aide de Simon le Cyrenéen qui la soutenoit. Les juifs étoient représentés fappant Jesus-Christ avec des rouleaux de parchemin remplis de laine ou de filasse; mais il arriva que les juifs tourmentèrent et frappèrent tellement le porteur de croix, succombant d'ailleurs sous son poid, qu'il en mourut bientôt après, ce qui fit cesser cette cérémonie. La confrérie de la Charité, qui aujourd'hui est destinée à la sépulture des morts, prit son origine dans le même temps, sous le règne de Henri III.

On voyoit encore, il y a un an, dans l'église, un Saint Georges, patron des Anglois, qui ont été maîtres de Mantes pendant trente-six ans. Ce saint étoit à cheval, et perçoit de sa lance un dragon ailé.

Les chapelles de Notre-Dame de Mantes ont été fondées en différens temps.

Celle de Saint Eutrope, par Jean de France et Philippe d'Evreux.

Celle de Notre-Dame de Pitié et de saint Jean l'évangéliste, par Robert Dunesme, maire et prevôt de la ville, en 1412.

Les chapelles de la Trinité ont été fondées; l'une par Jean de Seauville et Agnès sa femme, en 1359; l'autre par Etienne le Ventrier et Marie d'Escauville sa femme, sous Charles VII.

La chapelle de l'Assomption a été fondée, en 1339, par Robert de Monlay, bourgeois de Mantes, et Jeanne sa femme.

Les vitres de la collégiale furent rétablies par la reine Blanche; on y voit encore les armes de Castille, qui sont les siennes.

Tombeaux.

A la droite et en arrière du maître autel, près de la muraille,

entre les petits piliers, étoit un tombeau de pierre, *Planche II*, qui depuis a été mis dans la chapelle Saint Étienne, quand on a pavé le sanctuaire à neuf.

Il y a sur ce tombeau une figure de pierre, couchée, de grandeur demi naturelle, représentant une femme, ayant sur sa tête une couronne; au chevet, deux anges, portant des encensoirs; sous les pieds, deux autres petits anges, qui se tiennent par la gorge. Sur les flancs de ce tombeau sont placés des bas reliefs, représentant, en petit, des princes et princesses. Au-dessous de l'effigie de chacun d'eux on lit leurs noms, ainsi qu'il suit: *Comitissa Maria Campaniæ, rex Navaræ. Regina Navaræ. Comitissa Campaniæ. Comes Theobaldus. Comes Henricus.*

La tradition commune de la ville de Mantes, porte que la figure principale, qui est couchée sur la tombe, est celle de *Ligarde*, comtesse de Mantes et Meulan, fondatrice ou bienfaitrice de cette église. Cette tradition bien nue m'a paru peu satisfaisante. Je me suis adressé à un littérateur instruit, qui a bien voulu me communiquer ses idées (19).

Plusieurs mémoires manuscrits, dit M. Levrier, qui traitent des antiquités de la ville de Mantes, et notamment ceux de MM. Chrestien et Desbois, rédigés au commencement de ce siècle (20), portent

(19) M. Levrier, correspondant de l'académie royale des inscriptions et belles-lettres de Paris, associé de celle des sciences, arts et belles-lettres d'Orléans, &c., ci-devant lieutenant-général du bailliage de Meulan, connu par plusieurs ouvrages de littérature, et particulièrement par ses recherches historiques sur les antiquités du Vexin, &c. Il m'a communiqué des notes recueillies par lui depuis plus de vingt ans, sur le tombeau dont il s'agit, ainsi que sur cette *Ligarde*, dont la tradition n'a transmis que le nom. Je pense ne pouvoir mieux faire que de donner l'extrait des mémoires de M. Levrier, tel qu'il a bien voulu me le remettre. On y trouvera des recherches fort curieuses et très-approfondies, qui annoncent un homme exact et instruit. S'il ne se flatte pas d'avoir résolut entièrement le problème historique, on ne peut disconvenir du moins que ses observations ne mettent sur la voie, et ne procurent de grandes facilités à ceux qui viendroient après lui, en leur faisant éviter beaucoup de méprises et d'erreurs dans lesquelles sont tombés tous ceux qui l'ont précédé. Il semble que personne ne seroit plus en état que lui de donner la dernière main à ce travail qu'il a si utilement commencé. On doit désirer que ses occupations le lui permettent.

(20) Ils n'ont jamais été imprimés. Tout ce que j'ai dit jusqu'ici de la collégiale de Mantes & tout ce que j'aurai à dire sur cette ville, après cet article de M. Levrier,

qu'une dame de grande qualité, nommée *Ligarde*, fit don à l'église collégiale de Notre-Dame de Mantes, des terres et dîmes d'Arnonville, Mante-la-Ville, Limay, Hadancourt, Issou et Aufreville, par une charte en date de la vingtième année du règne de Lothaire, qui revient à 974. Ils ajoutent que cette *Ligarde*, qui étoit comtesse de Mantes et Meulan, est la même que Ligarde ou Ledgarde (21) de Vermandois, fille d'Herbert II, comte de Vermandois, femme de Thibaut, comte de Champagne et de Chartres, laquelle donna, à l'abbaye de Saint-Père-en-Vallée de Chartres, les terres de Juziers près Meulan, Fontenay-Saint-Père, Limay, et une maison à Meulan, par une charte donnée quatre ans après celle ci-dessus, c'est-à-dire en 978, confirmée par un diplôme de Louis le jeune, de l'an 1174.

La charte de 978, portant don de Juziers, etc.... est une pièce authentique, bien connue, et imprimée dans plusieurs recueils. À l'égard de celle de 974, relative à l'église de Mantes, les auteurs des mémoires conviennent que la pièce ne se retrouve plus ni en original ni en copie, et ils ne s'autorisent, pour en constater la réalité, que d'une note manuscrite, anonyme, qui se trouve insérée sur un registre du chapitre de Mantes des années 1594 et 1595. Cette note parle du don des terres et dîmes nommées plus haut, comme ayant été fait sous la date rapportée, par cette dame qui y est appellée.... *Ligardis comitissa de Medunta et Meulanto*.

Les historiographes Mantois ajoutent que la figure qui se voit couchée sur le tombeau du chœur de l'église de Mantes est si bien celle de cette même princesse Ligarde, qu'elle y est représentée avec une couronne *ducale*. Ils corroborent enfin toute cette tradition, par une autre qui dit que cette dame habitoit la ville de Mantes, qu'elle

est tiré en grande partie d'un extrait manuscrit de ces mémoires, rédigé en 1762, sous le titre d'*Histoire des Antiquités de la ville de Mantes* in 4° et d'un mémoire particulier d'un ci-devant chanoine de Notre-Dame de Mantes, homme instruit de l'Histoire de son pays, qui m'a imposé l'obligation de ne le point nommer, mais à qui je ne puis m'empêcher d'offrir le juste tribut de ma reconnoissance.

(21) Ligarde, Litegarde, Luitgarde, Leudegarde, Eldegarde, Heldgarde ou Hildelgarde, sont constamment le même nom orthographié diversement par les auteurs quelquefois dans un seul et même acte.

y avoit des propriétés, et que c'est elle qui exerça des libéralités envers plusieurs autres églises et abbayes, et singuliérement en faveur de Hautes-Bruyères et de Coulombs, auxquelles elle donna des biens situés aux environs, et l'on désigne particuliérement l'isle Champion, près le pont de Mantes, dont elle gratifia l'abbaye de Coulombs.

Avant de passer à la discussion détaillée de tous ces faits, il ne sera pas inutile d'en connoître quelques autres, qui seront comme la clef des premiers.

Waleran, comte du Vexin, qui comprenoit alors Meulan, Pontoise, Chaumont, Mantes, etc., mort vers l'an 965, avoit épousé *Eldegarde* de Flandre, comtesse d'Amiens, qui apporta le comté d'Amiens en dot à son mari, auquel elle survécut, n'étant morte que vers 981. Dans le même-temps vivoit *Ledgarde* de Vermandois, comtesse de Chartres, etc.... Il ne faut pas confondre ces deux comtesses contemporaines et voisines, qui sont en effet deux personnes très-différentes.

La première, Eldegarde de Flandre, comtesse d'Amiens de son chef, étoit fille d'Arnoud, comte de Flandre, femme de Waleran, comte du Vexin François, mère de Gautier I^{er}, successeur de Waleran, et nièce de Ledgarde de Vermandois, à cause d'Alix de Vermandois sa mère, laquelle Alix étoit fille d'Herbert II, et par conséquent sœur de Ledgarde, comtesse de Chartres.

La deuxième, Ledgarde de Vermandois, étoit, comme on vient de le dire, fille d'Herbert II, comte de Vermandois, femme en premières noces de Guillaume, surnommé Longue-épée, duc de Normandie, et en secondes noces, de Thibaut, surnommé le Tricheur, comte de Chartres, Champagne, Blois, Tours, etc. C'est elle qui, en 978, fit don à l'abbaye de Saint-Père-en-Vallée, au faubourg de Chartres, des terres et villages de Juziers, Fontenay et Limay-lès-Mantes ; lesquels biens lui appartenoient, ainsi qu'elle nous l'apprend elle-même, du chef de son père Herbert, qui les lui avoit donnés à titre d'hérédité.

Ce n'est pas sans beaucoup de peine que l'on est parvenu à éviter la confusion qui naissoit naturellement de la ressemblance, pour ne pas dire de l'identité du nom, du rapport de parenté, des alliances

et des dates, du voisinage des comtés, enfin de la situation des diverses propriétés. Mais ce qui y conduisoit plus que tout encore, c'est un diplôme de Louis le jeune, de l'an 1174, déjà cité plus haut, confirmatif de la charte de Ledgarde, de l'an 978. Cette pièce, qui paroît avoir servi de base aux traditions que nous examinons, étoit si intéressante, elle s'expliquoit d'une manière si positive, l'on étoit d'ailleurs tellement persuadé de son authenticité, que l'on auroit rejeté le témoignage de mille auteurs, plutôt que de s'écarter des points de fait dont elle offroit littéralement la preuve. Elle rappelloit de la manière la moins équivoque le don des terres de Juziers, etc. par Ledgarde, d'où il résultoit que cette donatrice, que le roi Louis le jeune appelloit, en 1174, sa très-chère cousine Ledgarde, jadis comtesse de Meulan.... *Charissima cognata mea Ledgardis quondam comitissa de Molento*, étoit effectivement la même que Ledgarde, comtesse de Chartres, bienfaitrice de Saint-Père-en-Vallée, en 978 ; et conséquemment que la même personne avoit été tout-à-la-fois comtesse de Chartres, de Champagne et de Meulan.

Cette conséquence, dont il étoit impossible de ne pas convenir, contrastoit tellement avec d'autres faits certains de l'histoire, que l'on est demeuré long-temps dans l'incertitude sur le parti qu'il y avoit à prendre pour concilier des contradictions si choquantes. Mais à force de recherches et de combinaisons, convaincu de l'impossibilité absolue d'accorder le diplôme de 1174, avec les preuves claires qui résultoient de plusieurs autres actes authentiques, il est venu dans la pensée que ce pouvoit bien être l'une de ces pièces fabriquées, dont les dépôts de quelques monastères n'ont que trop souvent offert le scandale. Cette idée ne s'est pas plutôt présentée que le faux qui, par une espèce de fascination, avoit échappé jusqu'à ce moment à la sagacité de tant d'yeux clair-voyans, a frappé de toutes parts, et semblé sortir de chacune des expressions de ce monument de la mauvaise foi, dont on a enfin secoué les entraves.

Qui n'y auroit pas été pris ? Il offre dans sa forme extérieure tous les caractères d'authenticité que l'on peut désirer dans l'usage ordinaire. L'original ne se voit pas, à la vérité, mais son ancienne existence paroît avoir été constatée avec toutes les solemnités requises, en jugement et publiquement, au bailliage de Chartres, par un procès-verbal

de l'an 1458. Une copie collationnée, en forme probante, se trouve déposée au chartrier de Juziers, près Meulan, où l'on en a donné communication. Elle a été produite par les religieux, et reconnue solemnellement devant les commissaires du roi sur le fait des amortissemens, en 1471 : elle a eu son exécution pleine et entière depuis cette époque, sans aucune réclamation. L'auteur de l'ancienne édition de la *Gallia christiana* n'en avoit pas fait mention, mais le nouvel éditeur en parle, et la cite sous sa date. Enfin elle offre un caractère apparent d'authenticité, tel qu'il y auroit bien de la témérité à l'attaquer aujourd'hui, si le concours des diverses preuves de tout genre rassemblées dans une dissertation particulière faite sur cet objet, ne démontroit pas jusqu'à l'évidence que c'est l'ouvrage d'un faussaire, et même d'un faussaire mal adroit (22).

Les historiens de Mantes sont tombés dans le piège, et bien d'autres après eux. Ils ont cru, sur la foi de cette fausse charte de 1174, que Ledgarde, comtesse de Chartres, qui vivoit en 978, avoit été comtesse de Meulan, Mantes, etc., tandis qu'il est prouvé qu'à cette même époque ces deux villes et le surplus du Vexin faisoient partie du comté de Waleran et de ses successeurs, et ne dépendoient pas des comtes de Chartres. Peu importe que ces derniers, et la comtesse Ledgarde en particulier, eussent des propriétés dans l'enclave du Vexin, telles que Juziers, etc., le domaine utile et la directe ne sont pas nécessairement réunis, et les monumens du temps nous offrent mille fois la preuve que les comtes, ainsi que tous les autres propriétaires, avoient des fiefs et des domaines hors de leurs comtés, dans l'enclave et la mouvance les uns des autres : ensorte que, si Ledgarde, comtesse de Chartres, avoit des terres dans le Vexin et ailleurs, il ne s'en suit pas qu'elle fût comtesse de ces lieux.

(22) L'opinion de M. Levrier, à cet égard, doit paroître d'autant moins suspecte, qu'il eût été fort intéressant, pour l'histoire particulière qu'il a écrite, de trouver les anciens comtes de Meulan, fondateurs de l'abbaye de Chartres et du monastère de Juziers, et de faire paroître, sous leurs noms, la charte de l'an 978, qui est l'un des plus beaux titres du dixième siècle. Mais, en homme digne d'écrire l'histoire, il n'a pas pu sacrifier la vérité au désir de flatter ses compatriotes par des fables. D'ailleurs, personne n'a porté plus loin que lui l'application et le discernement sur toutes les circonstances et les monumens de l'histoire de cette province.

Cette méprise est plus excusable que celle des mêmes auteurs qui ont pris, dans cette charte de 978, le nom propre *Emma conjux*, etc., pour *Domina conjux*, cet., qu'ils ont rendu en françois par *Madame son épouse* : et comme le mot *Conjux* se trouve placé, aux signatures, immédiatement au-dessous du nom d'*Eudes*, évêque de Chartres, ils en ont fait la femme de ce prélat, et sont partis de là pour faire une dissertation pleine d'érudition sur le mariage des évêques à cette époque : tandis qu'ils auroient dû lire à la suite du mot *Conjux*, ceux-ci : *Guillelmi ducis*, c'est-à-dire, Emme, femme de Guillaume, duc d'Aquitaine.

Passons à la donation prétendue faite par Ligarde, au chapitre de Mantes, en 974. On a vu plus haut, par l'aveu même des historiens de Mantes, que l'on ne conserve ni l'original ni aucune copie de cette pièce (ils pouvoient ajouter qu'aucun auteur connu n'en a parlé); en sorte qu'il n'en subsiste d'autres traces qu'une note informe et anonyme, insérée sur des registres capitulaires de cette église, des années 1594 et 1595. Cette note doit paroître d'autant plus suspecte qu'elle a visiblement emprunté les expressions de la fausse charte de 1174, dans laquelle Ligarde est qualifiée *Comitissa de Molento*; avec cette seule différence que, dans les notes, on lui donne le titre collectif de *comitissa de Meduntâ et Meulanto*. Or, l'accolade des noms de ces deux villes, et l'orthographe de la dernière, dont on fait le défi à toute personne de rapporter un seul exemple du temps de Ledgarde, et plus de trois siècles après, cette accolade, dis-je, et cette orthographe ne font qu'ajouter un nouveau dégré de suspicion, soit contre la note, soit contre l'acte de 1174 : cette expression ne s'étant introduite que plus d'un siècle et demi après la réunion du comté de Meulan à la couronne, sous Philippe-Auguste, en 1204. Les comtes, avant cette époque, ne se sont jamais qualifiés que comtes de Meulan simplement, *comes Mellenti*, et jamais comtes de Mantes, quoique cette dernière ville fut comprise dans l'enclave de leur comté. *Molento et Meulanto* ressentent aussi la fabrication moderne, puisqu'il est reconnu que la seule manière constante et uniforme d'écrire ce nom en latin, à l'époque dont il s'agit, étoit *Mellentum*.

En attaquant ces monumens diplomatiques, l'on ne prétend pas

que les terres et dîmes d'Arnouville, Hadancourt, etc. n'appartinssent pas réellement et légitimement au chapitre de Mantes, et même qu'elles ne lui ayent pas été aumonées par une comtesse de Meulan, si l'on veut. Les charges dont ce chapitre étoit tenu envers les comtes et leur église patronale de Saint-Nicaise de Meulan, qui consistoient dans l'obligation d'envoyer, tous les ans, une députation du chapitre à Meulan, pour aider à célébrer l'office divin le jour du patron, charges prouvées par des pièces non suspectes, sont une preuve assez sensible d'une ancienne dépendance, et des conditions imposées par les fondateurs; mais, par cela même que l'église de Mantes auroit été dotée par les comtes ou comtesses de Meulan, il s'ensuivroit que ce ne peut pas être par Ledgarde de Vermandois, comtesse de Chartres, qui a donné Juziers à Saint-Père-en-Vallée, parce que cette dame ne fut jamais comtesse de Meulan.

Au moyen de la distinction que l'on a établie entre cette première Ledgarde et l'autre Eldegarde sa nièce, femme de Waleran, comte du Vexin, l'on pourroit croire que la donation, dont nous cherchons l'auteur, doit être attribuée à cette dernière dame, qui étoit véritablement comtesse de Meulan, qui y est morte, et qui vraisemblablement y est inhumée; mais l'existence de cette donation elle-même, à une époque si reculée, est déjà trop douteuse pour que l'on se permette de nouvelles conjectures sur son auteur. Quel en seroit en effet le résultat? de dire que c'est peut-être telle personne, qui étoit peut-être propriétaire de tels biens, qui les a peut-être donnés en tel temps, par un titre qui n'a peut-être jamais existé.

Il est d'ailleurs une raison plus tranchante que tout ce que l'on a dit jusqu'à présent, c'est que l'abbaye ou chapitre de Mantes n'existoit point en 974. Aucun monument, aucun titre, aucun auteur n'en font mention. Il ne suffit pas, pour couvrir ce silence, d'alléguer une raison bannale, qui, étant au service de tout le monde, ne prouve rien pour personne, c'est-à-dire, que les titres ont été perdus, brûlés ou enlevés dans des temps de troubles, et lors de l'invasion des Anglois. On doit sentir le danger d'une preuve commode qui dispense de toutes les autres. Quand les titres originaux ou des copies authentiques n'existent plus, la foi des auteurs contemporains en tient lieu; mais lorsque cette ressource manque, les traditions vagues et décousues ne peuvent pas y suppléer.

Il résulte constamment du silence de l'histoire, à cette époque, et des faits postérieurs avérés, que cette abbaye ou chapitre n'a pris naissance que plus d'un siècle après Ledgarde. Le premier abbé fut Samson, qui vivoit en 1125, et auparavant ce n'étoit qu'une simple église ou oratoire sans titre. Le motif unique des historiens de la ville de Mantes pour placer sa fondation si haut, n'est que le désir puéril, mais trop commun parmi les hommes, de faire parade d'une origine qui se perd dans la nuit des temps. Nous ne devons pas oublier de remarquer ici que l'on conserve aux manuscrits de la bibliothèque du roi un obituaire de Notre-Dame de Mantes, du treizième siècle, qui nomme tous les fondateurs et bienfaiteurs de cette église, et désigne même, à l'égard d'un grand nombre, le nom et la situation des biens qu'ils ont donnés; or, ce monument très-authentique ne dit rien de Ligarde, de ses prétendues libéralités, ni du tombeau qui auroit du se voir dans le chœur, si sa construction eût précédé cette époque. Rien ne nous paroît plus frappant que cette preuve muette, encore qu'elle ne soit qu'indirecte et négative.

Le tombeau dont nous parlons peut bien être celui d'un fondateur ou d'une fondatrice, mais ce fondateur est demeuré inconnu jusqu'à présent; et la figure qui couvre le monument ne peut être celle d'aucune des deux comtesses Ledgarde ou Eldegarde.

1°. Ledgarde, comtesse de Chartres, est inhumée dans l'église de Saint-Père-en-Vallée de Chartres. On y voit sur sa tombe un écusson de gueules, diapré d'argent, à la bande de sable. MM. de Sainte-Marthe, dans leur *Histoire de France*, tom. I, pag. 366, estiment que ce sont ses armes ou celles de l'un de ses maris (23). Le cartulaire de la même église, dont la copie se trouve aux manuscrits de la bibliothèque du roi, page 9, rapporte son épitaphe en ces trois vers :

Hic jacet illustris quondam comitissa Legardis,

(23) Voyez l'*Art de vérifier les dates*, aux comtes de Champagne; et *Gallia Christiana*.

Cui Deus eternam det, letâ sede, coronam.
Hujus ab oppositis clypei nunquam tumuletis (24).

2°. Eldegarde, comtesse de Meulan et du Vexin, selon les preuves rapportées par M. Carlier dans son *Histoire de Valois*, tom. I, p. 227, est morte sur la fin du dixième siècle, à Meulan, où vraisemblablement elle est inhumée avec plusieurs autres seigneurs de la première race des comtes de Meulan. Il n'y a nulle apparence qu'elle ait été transportée à Mantes; aucun titre, aucun passage d'histoire, aucune tradition ne parle de ce transport; et ce qui achève d'en détourner l'idée, c'est l'existence actuelle du tombeau. En effet il est prouvé par l'histoire, de la manière la plus positive, que l'église de Notre-Dame de Mantes a été incendiée, et totalement détruite, lors du sac de Mantes par Guillaume-le-Conquérant, en 1087. Si le tombeau de Ledgarde avoit été érigé à sa mort, c'est-à-dire plus d'un siècle avant l'incendie, il auroit été détruit avec l'église, et ne subsisteroit pas sain et entier de nos jours. Supposera-t-on que celui d'aujourd'hui n'est qu'un cénotaphe élevé depuis la reconstruction de l'église et sur la foi de la tradition? mais de suppositions en suppositions on se perdroit dans un vague qui, loin de diriger au but, ne serviroit qu'à égarer de plus en plus.

On a pu remarquer dans l'exposé qui a été fait ci-dessus des diverses traditions relatives au monument dont il s'agit, que les historiens de Mantes ont cru leur donner plus de poids en disant que l'effigie, dont nous cherchons l'original, étoit si bien celle de Ledgarde, comtesse de Chartres et de Meulan, qu'elle est représentée avec une couronne *ducale* sur la tête. Cette circonstance, en la supposant bien reconnue, fournit une double preuve contre la conséquence que l'on voudroit en tirer : puisque, d'un côté, il est constant, pour tous ceux qui ont quelques notions sur les costumes du moyen âge, que la distinction des couronnes de diverses dignités n'étoit pas encore établie dans le dixième siècle; d'un autre côté, si le monument n'a été élevé que depuis, et à une époque où l'art

(24) Ce dernier vers présente une espèce d'énigme à résoudre; mais la recherche n'appartient pas au sujet que l'on traite en ce moment.

héraldique avoit créé les diverses formes de couronnes, il est à présumer que l'artiste, instruit du vrai titre de celle dont il sculptoit la statue, l'auroit costumée en comtesse et non en duchesse. On dira peut-être qu'elle avoit été duchesse, puisqu'elle avoit épousé en premières nôces Guillaume-longue-épée, duc de Normandie : mais outre que les ducs de Normandie, dans les titres du dixième siècle, étoient le plus souvent qualifiés *comtes*, il ne paroît pas naturel que l'on eût conservé à Ledgarde les marques d'une dignité accidentelle, qu'elle n'avoit eue que quelques années, dans laquelle elle n'étoit pas née, et qu'elle n'avoit plus à sa mort. Croyoit-on l'honorer en lui conservant les ornemens de la plus haute dignité dont elle eût été revêtue ? alors il falloit lui donner les attributs de princesse du sang royal, puisqu'elle étoit de la maison de Charlemagne, branche de Vermandois. Enfin le mausolée n'étant pas placé en Normandie, et la donation que l'on attribue à cette dame n'étant faite ni en faveur d'une église de Normandie, ni avec des biens situés en Normandie, ni en sa qualité de duchesse de Normandie, c'étoit inévitablement avec le titre qu'elle avoit dans le lieu de son bienfait que l'on devoit la peindre.

L'on se reprocheroit le temps employé à discourir sur de pareilles observations, si l'on ne savoit qu'en ce genre il n'est rien d'indifférent, rien à négliger.

Les mémoires de la ville de Mantes ne sont pas plus heureux, par rapport aux autres donations qu'ils attribuent à cette dame en faveur de Hautes-Bruyères et de Coulombs. L'anachronisme saute aux yeux, puisque cette dernière abbaye n'a pris naissance que cinquante ans, et la première plus de cent ans après la mort de Ledgarde. Les curieux peuvent consulter la *Gallia christiana* (25), ils y trouveront un diplôme du roi Robert, de l'an 1028, qui confirme et détaille tous les biens donnés au monastère de Coulombs. L'on n'y rencontre pas l'île de Champion à Mantes, ni aucun autre bien en ce lieu ; l'on n'y voit pas même le nom de Ledgarde ; enfin la donation faite par Simon de Crépy, dernier comte du Vexin, de la branche de

(25) Première édition, Tom. IV, pag. 184.

Vermandois, des terres de Mantes la-Ville, Arnouville, etc. en faveur de l'abbaye de Cluny, constatée par une charte authentique de l'an 1076, porte avec soi la preuve que le chapitre de Mantes, s'il existoit alors, ne jouissoit pas encore de ces mêmes terres que l'on attribue à la libéralité de Ledgarde, morte un siècle auparavant.

Il est plus facile de détruire et de nier, que de bâtir et de prouver. Ce n'est donc pas assez d'avoir relevé les méprises de ceux qui ont parlé et de la prétendue donation de Ledgarde en faveur de Mantes, et du tombeau qui est dans l'église, il faut établir actuellement une opinion fondée sur des bases plus solides. On se flatte de pouvoir y parvenir quelque jour, en suivant un travail commencé sur cet objet, mais interrompu par bien des événemens. Quant à présent, on se contentera de présenter plusieurs observations neuves : on ne les propose que comme de simples conjectures qui peuvent diriger des recherches ultérieures.

On trouve, dans le treizième siècle, une autre dame nommée *Ligarde*, femme de Pierre de Meulan, échanson de France, seigneur d'Aubergenville et lieux circonvoisins près Mantes, fils de Roger de Meulan, seigneur d'Aubergenville, Fresne, Eposne, Nezée ; Mézières, etc. aux environs de Mantes, et vicomte héréditaire d'Evreux ; lequel Roger vendit cette vicomté à Philippe-Auguste, en 1204. Cette *Ligarde* ne seroit-t-elle pas l'inconnue que nous cherchons ?

1°. Le registre capitulaire de Notre-Dame de Mantes, qui rappelle la donation dont on ignore l'auteur, nomme la donatrice *Ligarde*. Les différens mémoires de la ville de Mantes, la tradition orale que l'on tient des personnes du lieu les plus instruites, sont conformes en ce point, qu'ils écrivent et prononcent *Ligarde*, et non Ledgarde ni Eldegarde, etc. Or, encore que toutes ces versions ne soient que les variantes d'un seul et même nom, il ne nous paroît pas indifférent d'observer que le nom *Ligardis* est littéralement aussi celui que les chartes de l'an 1260 donnent à la femme de Pierre de Meulan, de laquelle nous parlons.

2°. La même tradition représente l'inconnue comme une dame de qualité : or, celle-ci étoit issue d'une maison noble de Normandie, héritière de la terre de Pinterville : elle portoit pour armoiries, burelé d'or et d'azur de dix pièces.

3°. En suivant toujours la tradition, la dame en question doit être une *comtesse de Meulan* : or, quoique celle dont nous parlons ne fût pas exactement parlant comtesse de Meulan, héréditaire et souveraine, comme les ancêtres de son mari, puisque le comté de Meulan étoit réuni à la couronne à cette époque, ne suffit-il pas que son époux fût un seigneur du nom, et issu de la maison comtale de Meulan, pour autoriser l'usage de lui donner le titre de *comte?* d'autant qu'il est prouvé par nombre d'actes que plusieurs descendans de cette famille ont pris le titre de *comtes* depuis la réunion même, prétendant que cette réunion, fondée sur le prétexte d'une félonie non jugée, étoit nulle et illégale, et qu'elle n'étoit que l'usurpation du plus fort.

4°. Enfin, en prenant toujours la tradition pour guide, la donatrice habitoit la ville de Mantes : or, l'on a la preuve, par plusieurs chartes, que Roger, beau-père de Ligarde, et père de son mari, demeuroit à Mantes quelquefois, et qu'il y avoit une habitation. L'obituaire de l'église de Notre-Dame, cité plus haut, fait mention, en plusieurs endroits, de Roger et de Pierre de Meulan, comme bienfaiteurs de cette église, sans détailler néanmoins l'objet de leurs dons. Enfin, d'autres titres, tels que des comptes du domaine de Meulan, font foi que le receveur du comté payoit au chapitre de Mantes plusieurs rentes pour l'anniversaire du *vicomte d'Evreux*. Ligarde, à la vérité, n'est pas nommée dans l'obituaire ; mais ce registre du treizième siècle a pu être clos avant la mort de cette dame, qui vivoit dans le même temps.

Le rapprochement de toutes ces particularités ne pourroit-il pas donner lieu de soupçonner, avec quelque vraisemblance, que si une dame nommée Ligarde a fait quelques aumônes à l'église de Notre-Dame de Mantes, ce pourroit être elle que nous indiquons ici, plutôt que celle que la tradition veut identifier avec la comtesse de Chartres et de Champagne du dixième siècle ?

Mais que l'on y fasse bien attention ? lors même que l'on se préteroit à cette conjecture probable, il ne s'ensuivroit nullement que cette dame seroit celle dont la figure est représentée sur le tombeau du chœur de Mantes. Non-seulement il n'y a pas de relation nécessaire entre la donatrice que nous cherchons et cette figure ; mais plusieurs

présomptions assez fortes éloignent même toute idée de rapport.

Le tombeau qui est à Mantes est plus moderne que tout cela. L'on n'oseroit pas encore déterminer nommément quels sont les personnages indiqués par les inscriptions, parce que les uns ne sont désignés que par leurs qualités, sans y joindre leurs noms, et les autres par des noms communs à plusieurs : mais l'on est très-persuadé que c'est le cénotaphe de plusieurs princes et princesses de la maison de Navarre, comtes de Champagne, et depuis comtes d'Évreux. Leurs descendans ont possédé Mantes dans le quatorzième siècle; cette ville fut même comprise, ainsi que Meulan, dans la pairie d'Évreux, érigée en leur faveur, et en ce sens ils furent comtes de Mantes et Meulan. Ils faisoient quelquefois leur résidence à Mantes : plusieurs titres offrent la preuve qu'ils y ont formé des établissemens, et répandu des bienfaits. Les noms inscrits au-dessous des figures en bas-relief ne permettent pas d'en douter, et rien au contraire n'y parle de Ligarde. L'on ne conçoit pas même, après une telle autorité, pourquoi les annalistes du lieu ont été chercher si loin ce qui se rapproche infiniment plus de leur temps. Comment imaginer que l'on eût rassemblé dans un seul et même mausolée des personnes aussi étrangères les unes aux autres, que le sont Ledgarde de Vermandois, comtesse de Champagne et de Chartres, du dixième siècle, avec les rois et reines de Navarre, nouveaux comtes de Champagne et d'Évreux par alliances, dans les quatorze et quinzième siècles ? Comment imaginer que l'on eût fait servir les rois et les reines de Navarre d'ornement au mausolée d'une femme inconnue, en les plaçant en bas-relief sur les flancs de sa tombe ?

Nous finirons en observant que la couronne que l'on voit au bas-relief, sur la tête du roi de Navarre, nous a paru du même genre et d'une forme pareille à celle qui est placée sur la tête de la figure principale couchée sur le tombeau : ce qui nous porteroit à penser que ce pourroit être une reine de Navarre. Cette princesse ne seroit pas inhumée pour cela dans l'église de Mantes, puisque l'on connoît les lieux où reposent les diverses reines; mais ce seroit une simple représentation, élévée en mémoire de ses bienfaits envers le chapitre de la collégiale (26).

(26) L'on a observé plus haut que la figure n'étoit que de grandeur demi-naturelle;

L'on ne voit d'autre inconvénient à l'opinion qui vient d'être annoncée, sinon que d'obliger les annalistes de Mantes à faire le sacrifice d'une haute antiquité si flateuse, en en rabattant de trois à quatre siècles. Mais dans un moment où le prestige de la noblesse héréditaire des plus illustres familles de France disparoît aux yeux de la loi, les provinces et les villes pourroient-elles donner des regrets, attacher quelque prix aux avantages frivoles d'une existence reculée ? Pourroient-elles chercher dans les ténèbres d'une antiquité fabuleuse une gloire et des illustrations qu'elles ne doivent attendre que d'une louable émulation à se surpasser les unes les autres par la sagesse de leur administration, et par la soumission de leurs habitans à l'empire des lois ? Il s'en faut bien que l'on veuille détourner de leurs travaux ceux qui s'adonnent à des recherches sur les monumens de notre histoire, recherches précieuses, et qui ne sauroient être trop encouragées : l'on voudroit seulement consoler les habitans des lieux chez lesquels le génie, le luxe ou le hasard n'ont placé aucuns monumens remarquables, et en guérir d'autres de la manie des traditions apocriphes qui flattent leur amour-propre : en leur rappellant que, comme l'on peut être un citoyen fort utile sans prouver les seize quartiers, une petite ville très-agréable par sa situation, telle que Mantes, n'est pas moins intéressante et recommandable, encore que son origine ne remonte pas au temps des Celtes, des Belges et des Romains, comme les annalistes nés dans son sein voudroient le faire croire, et qu'elle n'ait joué aucun rôle sous la première ni la seconde dynastie de nos rois.

Quelle que soit la personne représentée sur ce tombeau il n'en est pas moins très-singulier par les bas-reliefs qui l'entourent.

La figure a les traits assez délicats, ils annoncent une grande jeunesse, *Planche II, fig.* 1. Elle a une couronne légère et une tunique fermée sur la gorge par un gros bouton ou *fermail*, et retenue par une ceinture plate et large d'un doigt, le bout de cette ceinture, du côté droit, est plus long que celui du côté gauche, et il est terminé par un gland; elle a les mains jointes, deux anges lui

ce qui confirmeroit que la personne n'est pas inhumée en ce lieu, mais seulement représentée.

portent la tête, et à ses pieds sont deux autres petits anges nus qui se battent et se tiennent à la gorge : ils sont gravés séparément, *fig.* 2.

On ne voit sur le plat de la tombe aucun vestige d'inscription. Au bas, sur le côté, il y a des encadremens qui portent les inscriptions que j'ai citées, et dont il ne reste plus que quelques lettres indéchiffrables ; ce monument ayant encore été dégradé en dernier lieu.

Dans ces encadremens sont des figures couronnées dont plusieurs tiennent un livre et une épée, *fig.* 3 ; mais le plus extraordinaire est celui où l'on voit un homme et une femme assis qui se tiennent par la main, tandis que l'homme foule un enfant sous ses pieds : je n'ai rien pu découvrir qui me donna la clef de l'explication de ces figures.

J'ai fait encore graver deux autres petits tombeaux qui se voyent aussi dans l'église, *Planche III.*

Le premier est celui de Catherine Lefevre ; elle est représentée à genoux, dans le costume du temps, avec sa fille derrière elle. Le n°. 1 offre le tombeau entier dans sa juste proportion. Le n°. 2 représente les deux figures plus grandes.

On lit sur les tables de marbre noir de ce tombeau :

1598.

Catherine Lefebvre en ce tombeau repose,
Esperant de revoir l'éternelle clarté :
Sa grâce, son printems, sa naïve beauté
Passèrent tous ainsi que l'âge d'une rose ;
Mais l'esprit, la vertu comme astre reluisans
Méprisent et la mort et la fuite des ans,
Sur la mort et les ans ont gagné la victoire
Pour triomphe immortel.
Mongros (27) et ses enfans,
Avec pleurs ont sacré ces vers à la mémoire.

(27) Ce Mongros étoit apparemment son époux.

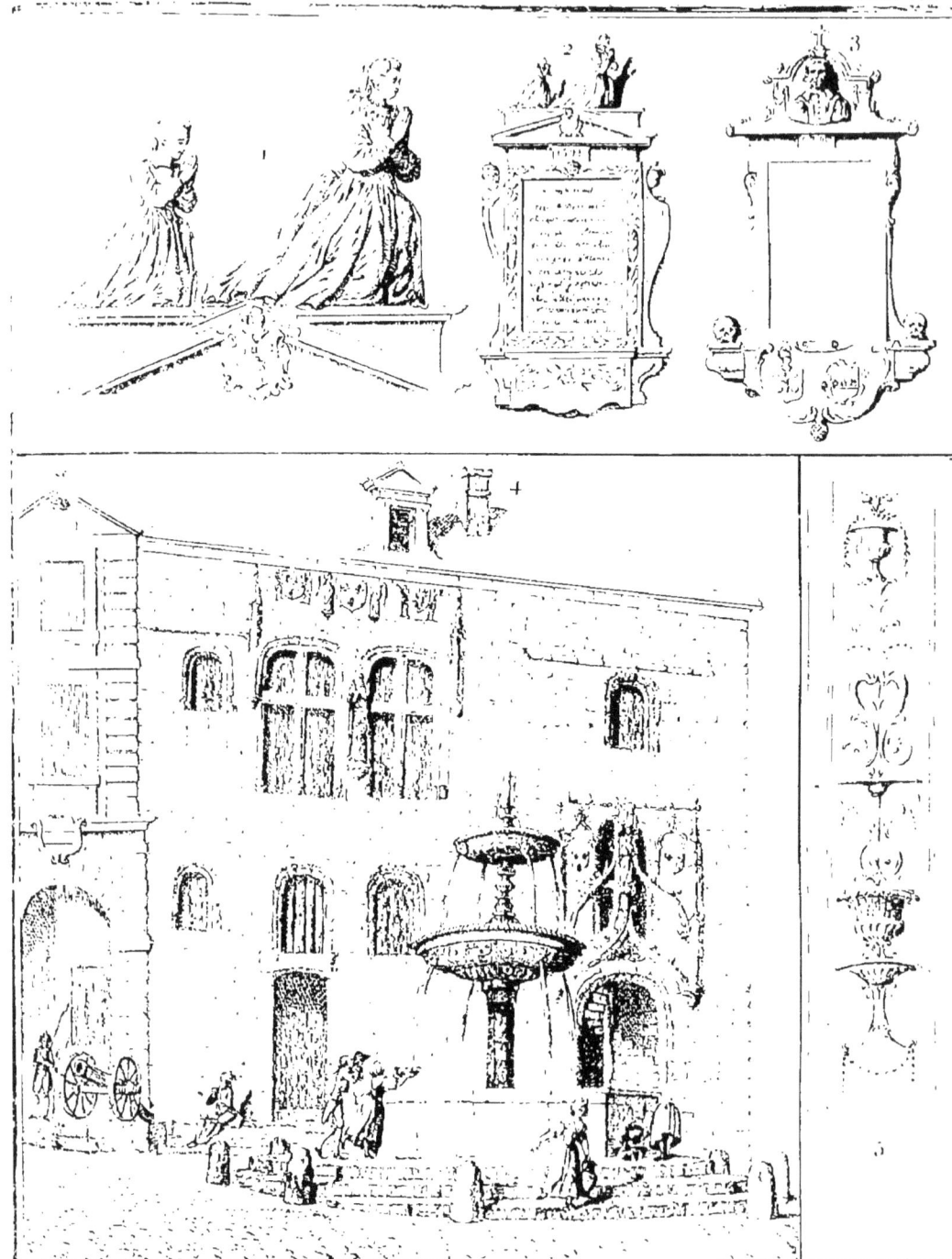

Plus bas on lit ces vers latins :

Sancta. suo. conjux. placat. deffuncta. marito.
Numina. vir. causam. lachrimis. cinerique. superstes
Hanc aram, posuit. mescit mors. solvere. casti.
Fœdera. connubii et divinum. in funere amorem.

Après ce tombeau on voit, *fig.* 3, celui de Jean le Couturier, conseiller de la reine Marie de Médicis, c'est un buste costumé comme au temps de Louis XIII, placé dans un fronton coupé. On lit au-dessus cette épitaphe :

D. O. M.

Hic jacet vir clarissimus Joannes le Couturier, reginæ de Medicis primo deinde à secretariis, essactioribus regi consiliis ordinarius, sedis meduntæ præses, vir sagaci ingenio, præstanti corpore fronteque majestatem præ se ferente, suavis moribus, ore facundo civib. exterisq. gratus, ad publicæ rei, natus commoda, regum imprimis patronus dignissimus, deinde catolicus. Juridicundo urbi sediq. diu legatus æquissimus perfuncto eo munere annos etiam urbis populo ultro flagitare rexit fasces. His evectus honoribus dignus majorib. majori cœlo soloq. at illi satis benevolæ patriæ de qua optime meritus fuit usque ad ultimum vitæ spiritum præfuisse, nec ullo ei unquam officio defuisse vixit annos octoginta quinq. pulchra feliciq. ad extremum senecta. Eheu viator maximum occuluit patriæ lumen forisq. decus; at ora, ut quam populis dissidentib. æquus arbiter sumopere conciliavit. Pacem, eam Deus opt. max. Ille justo misericordiæ judicio in luce gloriæ referat. obiit anno 1654, *mensis decemb.* 28, *filius unicus Philippus le Couturier, regia consiliis et secretis, Petri solo marmore superstes hanc tabulam dicavit obiens anno* 1649, *mensis aug.* 17, *ætatis* 50. *Qua uxor Margarita Coulon, tanti viri mœrens relicta consignavit anno* 1656, *obiit et ipsa.*

Le défunct sieur président a donné à l'église et fabrique de céans la somme de vingt-quatre livres de rente, par contract du vingt-six octobre 1633, et la somme de soixante livres une fois payée, pour l'embellissement et décoration de ladite église, et à la charge de par les marguilliers faire célébrer à perpé-

tuité, en la chapelle de la cure de cette église, par chacun an, l'un à pareil jour du décès dudit sieur président, l'autre à pareil jour du décès de ladite dame Marguerite Coulon son épouse, lesquels services seront de trois hautes messes, chacun avec le Libera et les prières accoutumées pour les trépassés, le pseaume qui commence Miserere mei Deus, avec l'antienne Domine non secundum peccata, pour le remède de leurs âmes, ainsi qu'il est plus à plein contenu audit contract, pardevant Noël Bezançon, notaire à Mantes.

Isabelle, fille de Charles-le-Mauvais, roi de Navarre, est aussi enterrée dans l'église de Mantes. Les entrailles de Philippe-Auguste, mort à Mantes, sont dans un coffre de plomb au bas des marches du maître autel.

Plusieurs personnes de la maison de Béthune sont inhumées dans le sanctuaire, du côté de la crédence. Les armes de cette maison se voyoient encore en peinture sur le petit pilier avant qu'il fut mis en couleur. Pierre de Bois-Guillaume, et Philippe, frère du roi Louis VII, tous deux abbés de Mantes, sont enterrés dans le chœur.

Il y a au côté droit un avancement formé par une chapelle gothique, c'est celle du rosaire.

La chapelle du Rosaire (28) étoit la chapelle royale. Le tableau représentoit la sainte vierge tenant sur ses genoux l'enfant Jésus, donnant un chapelet à saint Dominique à genoux, ayant auprès de lui un chien tenant dans sa gueule un flambeau allumé. Au haut de l'autel il y avoit, à gauche et à droite, les armes de France et de Navarre, etc.

On vient d'enlever à la porte de cette chapelle, en dedans de l'église, plusieurs statues. On y voyoit la figure d'une reine qui portoit dans ses mains une église sans tours : c'étoit probablement Blanche de Castille tenant le modèle de la collégiale dont les tours n'ont été bâties que long-temps après sa construction.

Ce qui fait présumer que cette reine étoit Blanche de Castille, c'est que de l'autre côté on voyoit son fils saint Louis.

(28) Ant. Nat. Art. III, pag. 133.

Plus loin, à l'autre porte de la même chapelle, on voyoit une femme avec une couronne de comte, tenant dans ses mains la chapelle du Rosaire, telle qu'elle est à présent; c'étoit probablement encore la reine Blanche.

On voyoit encore, de l'autre côté, une figure avec la couronne de comte; ce pouvoit être Thibault, comte de Champagne.

En 1413, le chapitre fit rétablir, à ses dépens, la sacristie ou trésor, et la chambre au-dessus où se tenoit le chapitre, et où étoient renfermés les titres de la collégiale.

On voit, dans cette sacristie, de riches ornemens donnés par les princes qui ont habité Mantes, sur-tout ceux donnés en 1351, par le roi Jean.

L'église possède quatre châsses qui ont été trouvées par un berger, en 1340, dans les champs du côté de Gassicourt, à l'endroit où l'on a mis depuis une croix de pierre.

Ces reliques sont de saint Marcoul, de saint Cariulphe, de saint Domard, et la petite châsse contient des reliques de sainte Agathe.

La tradition du pays, sur cette découverte, est qu'un berger ayant apperçu en cet endroit une place plus garnie d'herbes que les autres, y conduisit ses moutons; non-seulement aucun n'y voulut manger, mais un d'eux se tenoit couché sur la touffe sans vouloir paître : ce qui arriva plusieurs jours de suite. Le berger jugeant qu'il y avoit là quelque chose de mystérieux, fouilla sous cette herbe et y découvrit ces reliques. C'est ainsi que le rapporte le doyen Faroult, dans l'ouvrage imprimé qu'il a composé sur la vie et les miracles de ces trois saints. Il dit aussi que ces châsses avoient été enterrées dans le val de Rosery, par des bénédictins de l'abbaye de Nanteuil, en fuyant les persécutions des Danois. On invoque le suffrage de ces saints et particulièrement de saint Marcoul pour la guérison des écrouelles.

Il se fait pendant l'année deux processions solemnelles de ces châsses, l'une le premier jour de mai, jour de la mort de saint Marcoul, l'autre le 18 octobre, fête de saint Luc, jour qu'elles ont été trouvées et apportées dans Notre-Dame.

F

Outre ces deux processions il y en a d'extraordinaires dans les calamités publiques. La veille de leurs processions on les descends et on les expose sur une table au pied de la première marche du sanctuaire. Autrefois, et jusques bien avant dans les derniers siècles, on célébroit une grand'messe de minuit devant ces châsses ainsi descendues la nuit du premier mai ; mais cette cérémonie a été supprimée à cause de certains abus qui se commettoient par des impies.

Les armoires qui servent de retable à la chapelle derrière le maître autel où on remet ces châsses après leurs processions, restent ouverte neuf jours pour satisfaire la curiosité publique.

En 1363, les maire, prévôts, pairs et habitans de Mantes fondèrent la chapelle et œuvre de la châsse qui fut dotée, pour la subsistance d'un chapelain, de vingt livres parisis de rente, à la charge de serrer et d'exposer les châsses de l'église, de dire cinq basses messes par semaine, et tous les samedis l'office de la vierge pour le repos de l'âme des fondateurs. C'étoit un bénéfice amovible que les maire et échevins donnoient à quelques prêtres habitués.

En décembre 1451, l'évêque de Chartres, Bichebien, vint à Mantes, à la réquisition du clergé, et des maire et habitans ; il fit la visite des reliques des saints Marcoul, Domard et Cariulphe, les mit dans des châsses neuves qu'on avoit fait faire par l'ordre du chancelier d'Angleterre, le duc de Betfort. La châsse de Saint-Marcoul étoit couverte d'argent aux dépens de la ville ; celles de ses deux compagnons n'étoient que de bois polis, et ce n'est que dans les derniers temps qu'elles ont été couverte d'argent. Les procès-verbaux de cette ville sont renfermés dans les châsses.

En 1613, Mre Philippe Hurault, évêque de Chartres, vint à Mantes, à la sollicitation du clergé, des nobles, des magistrats, et des principaux habitans, pour faire la visite et l'ouverture des trois châsses, où plusieurs incrédules faisoient courir le bruit qu'il n'y avoit rien, ou du moins que ce n'étoient pas des reliques aussi précieuses qu'on vouloit le faire croire. Ce prélat commença par les châsses de Saint-Domard et de Saint Cariulphe, dont il montra les reliques aux assistans si charmés de leur bonne odeur qu'ils furent désabusés de leurs doutes, mais il ne jugea pas à propos de faire

voir ce que renfermoit la châsse de Saint-Marcoul, il se contenta d'en toucher les reliques au travers du sac de cuir qui les renfermoit et de lire les procès-verbaux de translation faite par Bichebien, l'un de ses prédécesseurs, qui étoit renfermé dans chacune de ces châsses, enfin, il y mit aussi le sien et les referma.

Les orgues de la collégiale de Mantes furent commencées en 1583, achevées en 1588, par Nicolas Barbier de Laon, et réparées en 1600.

AUDITOIRE DE MANTES.

L'Auditoire royale de Mantes représenté, *Planche III*, à la suite de l'église Notre-Dame, *figure 4*, est le lieu où se tenoit la jurisdiction de la ville.

On reconnoît aisément à la bâtisse de cet édifice la manière du règne de Charles VI, ce qu'on peut vérifier, en comparant avec la porte, celle de la porte Barbette (29), qui est également surmontée d'une haute pyramide légérement sculptée.

Cet édifice fut en effet commencé par le maire, le prevôt et les pairs de Mantes, dans le temps que Louis, duc d'Orléans, avoit le gouvernement de la France, pendant la maladie de son frère Charles VI.

La construction fut interrompue pendant les guerres civiles et celles des anglois, et elle ne fut achevée que sous le règne de Charles VIII (30).

Ce bâtiment a été reblanchi, mais il est en très-bon état.

La porte est ornée d'une longue pyramide, au-dessus de laquelle est une figure de Saint-Yves, patron des avocats et des procureurs, dans le costume du temps, pour les gens de loi.

Cette pyramide est soutenue par des arcboutans, supportés par d'autres pyramides.

Le tout est sculpté et évidé avec beaucoup de légéreté.

Entre les pyramides on voit deux écussons; celui à droite est aux

(29) Ant Nat. Art. VI.
(30) Mémoires manuscrits sur la ville de Mantes.

armes de Milan, qui sont d'argent, au givre ou serpent d'azur, dévorant un enfant de gueules (31). Ces armoiries que Louis d'Orléans prenoit du chef de sa femme Valentine (32), prouvent que le bâtiment étoit à cette hauteur, et que la porte étoit construite quand il fut interrompu par les guerres.

A gauche sont les armes de France, au-dessus du ceintre on voit un porc-épic, symbole de l'ordre que ce prince avoit institué (33).

Dans le fond de la porte on apperçoit un escalier en limaçon.

(31) Le serpent a été, dans tous les temps, un symbole adopté par les hommes d'état et par les guerriers. Epaminondas en portoit un sur son bouclier, parce qu'il se disoit descendu de Cadmus ; d'autres avoient pour emblême un serpent qui se mord la queue, pour faire entendre qu'un prince habile doit également considérer le commencement et la fin d'une entreprise ; d'autres ont cependant regardé le dragon comme un symbole de la tyrannie, parce qu'ils disoient faussement que le serpent ne peut vivre qu'en mangeant les serpens plus petits et moins forts que lui.

Dans la science héraldique, le serpent nommé givre, par corruption de *vipera*, est une grosse couleuvre à la queue ondée ou tortillée. Les armes de Milan portent un givre dévorant un enfant.

Exiliens infans sinuosi e faucibus anguis
Est gentilitiis nobile stemma tuis.

On n'est pas d'accord sur l'origine de ces armoiries, selon Alciat, dans son Traité des Duels, chap. 43. Othou, vicomte de Milan, qui étoit dans l'armée de Godefroi, combattit sous les murs de Jérusalem un sarrasin nommé Volux ; ce guerrier portoit sur son cimier un serpent jetant un enfant par la gueule : *Vix natum, et adhuc manantem sanguine infantem ore evomens.* Paul Jove, dans la vie des ducs de Milan, dit la même chose, mais il représente le serpent dévorant et non rejetant l'enfant, *Puerum parcis manibus devorantem.*

Plutarque, *Memorabilia*, chap. 4, donne encore une autre origine à ces armoiries; selon lui, Azzo, jeune gentilhomme, qui depuis obtint la principauté de Milan, allant à certaine expédition militaire, par ordre de son père, traversa les Appennins. Il descendit un jour de cheval pour se reposer, et ayant posé son casque à terre, un serpent se glissa dedans : quand il voulut le replacer sur sa tête, le reptile le frappa à la joue, sans pourtant lui faire de mal. Azzo prit ce serpent pour un bon augure et le choisit pour son enseigne de guerre. Mais Pétrarque ne dit pas pourquoi il y ajouta un enfant. L'opinion d'Alciat et de Paul Jove est la plus recevable.

(32) Ant. Nat. Art. III, pag. 100.

(33) *Idem*, pag. 99.

Le reste de la maison est fort simple, les croisées sont ornées de pyramides, il y a entre deux une vierge.

Au-dessus sont trois écussons, qui indiquent aussi que cette partie du bâtiment a été faite du temps de Charles VIII et de Louis XII.

Le premier est mi partie de France et de Bretagne (34).

Le second est l'écu de France.

Le troisième porte les armes de Mantes : ces armes sont une branche de chêne et une fleur de lys.

Avant l'établissement des officiers royaux, les affaires majeures étoient jugées par les comtes et les gouverneurs, elles le furent ensuite par le maire et par ses pairs.

En 1552, Henri II créa les présidiaux pour débarasser les parlemens des petits procès qui retardoient l'expédition des grandes affaires : Montfort fut d'abord désigné pour le siège d'un présidial, qui fut ensuite transféré à Mantes.

La coutume de Mantes fut rédigée en 1556.

Il y a aussi eu d'autres tribunaux à Mantes, en 1592. Pendant qu'Henri IV y faisoit sa résidence, le châtelet y fut transféré, il y demeura jusqu'après la réduction de la ville de Saint-Denis, en 1593.

Marie de Brabant avoit établi à Mantes, en 1353, sa chambre des comptes.

Le grand conseil avoit aussi été transféré dans cette ville, en 1556 ; il y condamna un gentilhomme à être décapité, pour des vols et des viols qu'il avoit commis avant les troubles : aussi-tôt après l'exécution le boureau mourut de la peur qu'il avoit eue de manquer son coup.

En 1699, Charles de Goubert, gentilhomme, seigneur de Saint-Chéron, dont le fils avoit été pendu quelques années auparavant, fut aussi condamné au même supplice, pour vol avec effraction, par sentence prevôtale, et en dernier ressort des officiers de la maréchaussée de Mantes. Le genre du supplice ameuta toute la noblesse, et ils portèrent la fille de cet homme à se pourvoir contre le jugement,

(34) Les armes de Bretagne étoient autrefois trois gerbes d'or ; un de ses ducs ayant vu, dans le ciel, la vierge avec un manteau d'hermines, l'adopta dans son écu.

qui fut cassé : Charles de Goubert fut déclaré innocent, et les juges furent destitués et condamnés à faire dire des messes et en de fortes amendes. Il fut ordonné que cet arrêt seroit placé sur le pilier le plus remarquable de l'église Notre-Dame ; ce qui n'a pas eu lieu, M. Godet des Marais, évêque de Chartres, ayant obtenu du roi que cette église ne fût pas déshonorée par un monument aussi odieux. Quant au greffier, qui étoit absent, il fût ordonné que son effigie seroit attachée à un poteau devant la place publique où l'exécution de ce Férieres s'étoit faite : tout ceci n'eut lieu que parce que ce gentilhomme voleur avoit été pendu au lieu d'être décapité, car son crime paroît être constant (35).

A côté de l'Auditoire est l'hôtel-de-ville, dont on apperçoit sur le dessin un pavillon, avec une L couronnée dans le fronton. La porte est ornée d'un écusson aux armes d'Harcourt, qui étoient de gueules, à deux faces d'or.

Cet hôtel-de-ville étoit dégradé en 1655 ; il fut rétabli en l'état où on le voit aujourd'hui, tant du produit des domaines de la ville que de celui des octrois, qui alloit à 14,000 liv.

FONTAINE DE MANTES.

Devant l'auditoire est une petite place, au milieu de laquelle est une fontaine à deux cuvettes l'une sur l'autre, qui est d'un excellent goût, et d'une très-jolie forme : on voit aisément qu'elle est du temps de Louis XII.

Le pilier qui la soutient est exagone ; chaque face est ornée d'arabesques d'un très-bon goût. J'ai fait graver, *fig.* 5, celle d'une de ces faces, pour donner une idée de leur fini et de leur exécution.

Ce fut en 1500 que la ville de Mantes fit conduire à cette fontaine l'eau qui prend sa source à la Carelée, dans le clos des Célestins, elle passe le long du pont : la ceinture de pierre contenoit 1068 toises six pieds.

Le bassin que je viens de décrire fut fait en 1526, aux dépens de l'hôtel-de-ville.

35) Histoire manuscrite de la ville de Mantes.

X X.

LE VIEUX PALAIS A ROUEN.

Département de la Seine inférieure, District de Rouen.

L'union qui a existé, pendant plusieurs années, entre le duché de Normandie et le royaume d'Angleterre, a été long-temps extrêmement intime. Ces deux contrées furent souvent alors gouvernées par les mêmes lois, et les rapports fréquens que les Anglois et les Normands eurent ensemble, les unirent d'intérêt, de manière, qu'il n'y avoit pas d'homme d'un état distingué qui n'eût des possessions et des parens sur l'un et l'autre territoire ; c'est ce qui fait que l'histoire de ces deux contrées a une telle connexion, qu'elle ne peut être séparée, et les monumens des rois anglois, et des ducs normands pendant les dixième, onzième et douzième siècles, ne peuvent manquer de fournir aux antiquaires quelques observations dignes de remarque.

Les habitans les moins instruits de la Normandie attestent, sans le vouloir, ces richesses que les rois d'Angleterre leur ont laissées. « Quand les Anglois, disent-ils, furent obligés de » quitter la Normandie, ils y laissèrent une infinité de trésors d'un » grand prix. » Le fait est incontestable ; la Normandie est remplie de trésors, mais non pas de ceux dont le peuple entend parler.

Ces trésors sont des palais magnifiques, des églises superbes, des monastères somptueux, des monumens de toute espèce qui annoncent assez la richesse et la générosité de leurs fondateurs.

Ces considérations m'engageront à revenir souvent sur les monumens de la Normandie qui n'ont pas été assez étudiés, et qui méritent toute l'attention des antiquaires et des historiens.

La ville de Rouen renferme plusieurs de ces monumens, pieux ou civils ; du nombre de ces derniers est le château, appellé le *Vieux Palais*, dont je donne la représentation. Il est situé à l'extrémité du boulevard neuf, et a été bâti par Henri V, roi d'Angleterre.

Ce prince avoit succédé à son père Henri IV; il embrassa, en 1412, le parti des Armagnacs (1), et tenta une descente à Dieppe; mais les Normands, sans aucun secours étranger, le roi trop occupé des guerres civiles n'ayant pu leur en procurer, repoussèrent ses troupes. L'armée angloise fut deux fois battue devant Dieppe.

Henri V, outré de tant de perte, vint en personne, en 1415, avec près de quinze cents voiles: il fondit sur le pays de Caux où il prit Honfleur, et avança dans les terres pour aller jusqu'à Calais qui lui appartenoit, et où il voulut placer ses munitions: ce fut l'époque de la fatale bataille d'Azincourt.

Henri rencontra l'armée françoise bien supérieure à la sienne. Il se crut vaincu et demanda le passage en offrant de rendre Honfleur. Le roi rejetta ces conditions. Henri y ajouta la proposition de rembourser tous les frais de la guerre; le roi refusa encore, et persista à demander qu'on se rendît à discrétion. Les Anglois n'ayant plus de ressource que dans leur désespoir, firent des prodiges de valeur: l'armée françoise fut taillée en pièces. Il périt, dans cette journée, un nombre prodigieux de gentilhommes françois; six princes et le connétable d'Albret y perdirent la vie.

Charles VI ne se trouva point à cette bataille; il étoit à Rouen avec le duc de Berri qui l'y avoit retenu, et c'est là qu'il reçut les diverses députations que Henri V lui envoya avant le combat.

Ce fut à cette bataille que l'oriflamme parut pour la dernière fois; elle y fut portée par Guillaume Martel, seigneur de Baqueville, au pays de Caux. On choisit ce chevalier entre tous, comme étant loyal prud'homme et brave par excellence. Lorsque l'assemblée des nobles lui eût fait savoir le choix honorable qu'elle avoit fait de lui, il s'excusa sur son grand âge; mais on le força d'accepter en lui donnant son fils pour adjoint.

Après cette bataille funeste, les débris de l'armée françoise se répandirent jusque sous les murs de Rouen où ils firent un dégât affreux. Le peuple des villages prit les armes pour s'opposer à ces brigandages, et il y eut des actions sanglantes dans quelques cantons. La sédition éclata plus vivement à Rouen, sous les yeux du

(1) Ant. Nat. Art. VI.

LE VIEUX PALAIS A ROUEN.

oi ; Gaucourt, son bailli fut massacré ; le peuple voulut s'emparer du château, mais il ne put s'en rendre maître.

Le peuple ne s'étoit porté à cette extrémité, qu'à cause des maux qu'on lui avoit fait. Le dauphin vint à Rouen, pour punir les auteurs de cette révolte ; et il fut forcé de leur pardonner ; il repartit de Rouen en y laissant le comte d'Aumale pour gouverneur.

Le roi d'Angleterre, enhardi par le succès de ses armes, ne se proposa rien moins que la conquête de la France entière. Il y revint en 1416 ; les deux amiraux qui devoient empêcher sa descente, et qui en avoient la possibilité, le vicomte de Narbonne et le sieur de Montenai lui étoient vendus : les François furent encore vaincus. Henri attaqua Tonques, ville qui pouvoit l'arrêter long-temps, mais dont l'argent corrupteur lui ouvrit les portes. Les Anglois se répandirent, comme un torrent, dans toute la Normandie : en trois mois ils s'emparèrent de toute les villes de cette province ; et ils inondèrent toute la France.

Il ne restoit plus que Rouen dont Henri ne s'étoit pas rendu maître. A l'entrée de la campagne suivante, en 1417, Henri vint l'assiéger. Gui Boutillier qui commandoit alors cette place, avoit prévu cette attaque, et avoit exercé quinze mille bourgeois dans l'art militaire, auxquels le roi joignit quatre cents soldats ; il fit éloigner les bouches inutiles et fit un grand nombre de sorties dans lesquelles il tua beaucoup de monde aux assiégeans.

Plusieurs combats singuliers livrés sous les murs, sembloient promettre aux assiégés un heureux succès. Un officier de Rouen, nommé l'Ange Bâtard fut provoqué par un Anglois, nommé le Blanc ; ils se battirent dans un champ voisin de la ville : l'Anglois fut tué, l'officier normand emporta son corps, et le vendit ensuite aux assiégeans pour le prix de cent roubles d'Angleterre.

Après sept mois de siège, la ville n'ayant plus de vivres, et les Anglois ayant eu l'habileté de couper les chemins par où on auroit pu en apporter, fut obligée de se rendre, par composition, le 13 janvier 1418. Les conditions furent d'une dureté extrême : le comte de Warwick, qui traitoit au nom du roi, exigea trois cents mille écus d'or, et demanda trois têtes pour en disposer à son gré.

Les trois victimes furent, Robert Livret, grand-vicaire de l'archevêque, Jean Jourdain, maître de l'artillerie et Louis Blanchard, capitaine des bourgeois. Les deux premiers furent rachetés par une somme d'argent, mais le troisième, homme d'une probité et d'une valeur distinguées, fut décapité (2). On ne jugea probablement pas qu'il valût la peine d'être racheté, parce qu'il n'étoit ni noble, ni prêtre.

Henri redevint ainsi maître de la Normandie, que ses prédécesseurs avoient perdue, sous les règnes d'Arthur et de Jean-sans-Terre, et la ville de Rouen fut le chef-lieu du parti anglois.

Par un article de la capitulation, Henri s'étoit réservé le droit de prendre un terrain à son gré, pour y construire un palais. Quelques historiens pensent que ce fût comme un monument de sa victoire; mais il est plus naturel de croire que, n'imaginant pas que ses succès seroient de si courte durée, il voulut avoir, dans Rouen, au centre de la Normandie, un logement bien défendu, sûr et commode.

Ce fut en 1420 qu'il voulut mettre son projet à exécution; il choisit un espace considérable qui étoit sur le bord de la Seine, à côté de la porte du pré de la bataille, et il y fit commencer la citadelle, appellée aujourd'hui le *vieux Palais* (3).

Henri V voulut choisir le terrain qui lui convenoit le mieux, mais non pas l'usurper : il dédommagea les particuliers qui lui cédèrent leur héritage, parce qu'il se trouvoit, dans l'étendue que devoit occuper son château.

Il fit d'abord construire une forte tour qui fut nommé alors, *mal s'y frotte*, pour faire entendre qu'on recevroit mal ceux qui auroient la fantaisie de l'attaquer. Cette tour ne fut achevée qu'en 1443. Dans la suite des temps, elle a été bien diminuée de sa hauteur, et on n'a pas jugé à propos de lui rendre sa première élévation.

Ces constructions n'étoient pas encore achevées dans la vingt-unième année du règne de Henri VI, en 1443; ce prince, plus puissant en France que ne l'avoit encore été son père, voulut voir

(2) Histoire de la ville de Rouen, par Servin, Tome I, page 344.
(3) *Ibidem*, page 445.

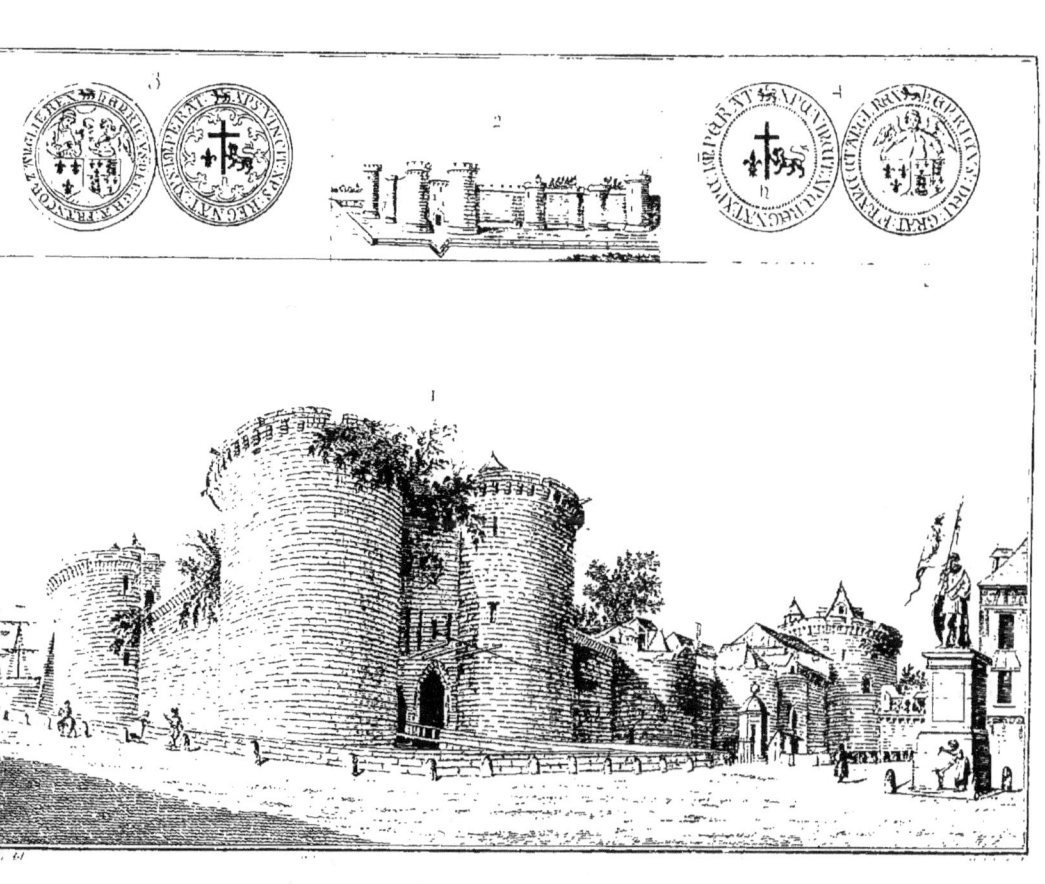

terminer cet édifice : il rebâtit, sur cette place, le monastère des *Maîtresses Béguines* antérieurement sur le chemin du rempart. Henri VI le fit démolir ; mais il les récompensa au double, et leur donna, en échange, la maison qu'elles occupent encore.

Le roi d'Angleterre avoit construit cette citadelle pour s'y loger et pour contenir la ville; elle a servi depuis à la défendre contre toute entreprise.

Ce ne fut qu'en 1569 qu'on fit le bastion du vieux Palais qui donne sur la rivière.

L'an 1706, comme la tour du côté de la Seine menaçoit ruine, on ne jugea pas à propos de la rétablir, parce qu'on la jugea inutile : on la démolit, et on se contenta de tirer un parapet et de faire un escalier de communication à la tour voisine. On apporta des terres pour applanir le terrain, et les jardins furent tracés tels qu'ils sont à présent (4).

La vue du vieux palais que j'ai fait dessiner dans son état actuel, *Planche I*, est prise de la place derrière la fontaine de Henri IV. On voit les deux principales tours et la porte d'entrée, et, dans le lointain, les mats de quelques vaisseaux.

On apperçoit, sur la porte d'entrée, les armes de France qui y ont été placées après l'expulsion des Anglois.

J'ai fait dessiner à côté le vieux Palais tel qu'il devoit être, d'après Ducarel (5). On voit combien cet écrivain est inexact dans ses dessins comme dans ses relations ; il est aisé de s'en convaincre, en examinant la porte qui est carrée au lieu d'être voûtée en ogive comme dans la nature. Il n'a pas non plus marqué, comme dans notre dessin, la place du pont-levis ; du reste, il a pris sa vue du même point.

On voit la statue de Henri IV qui est sur la place : ce prince est représenté avec un habit royal et une couronne de laurier, appuyé sur un bouclier qu'il tient de la main gauche. Sa main

(4) Histoire de la ville de Rouen, *in*-4°., Tome I, page 101.
(5) Ducarel, Anglo-Normands Antiquities, page 31.

droite est chargée d'un sceptre avec lequel il montre cette inscription gravée au milieu du bouclier : *Ma sureté est dans le cœur de mes sujets.*

Depuis la révolution, le peuple lui a ceint la tête d'un ruban national, et lui a mis dans la main un drapeau flottant sur lequel on voit, au bout d'une pique, le bonnet de la liberté.

De la base de la statue coule une fontaine : la ville de Rouen en a un grand nombre ; on y compte trente-cinq fontaines publiques, et deux d'eaux minérales qui ne contribuent pas peu à entretenir la salubrité.

Sur la base de cette statue on lit cette inscription :

REG. LUD. XVI.
NORM. GUB. FR. HENR. DUCE DE HARCOURT.
HENRICO MAGNO
DICATUM OLIM
MOMUMETUM HOC
RESTAURARI DECREVERUNT.
URBIS MAJOR,
NIC. ALEX. BIGOT DE SOMMENIL, MILES.
ÆDILES,
AUG. LE BOURGEOIS DE BELLEVILLE.
PET. LUD. LEZURIER EQ.
STEP. SIM. MARTIN DE BOISVILLE EQ.
JOANN. BARTHOL. LE COUTEUX EQ.
CAR. ANT. LEFEBURE.
PROC. REG. ET CIVI.
FRANC. MAUR. DURAND.
ANN. M. DCC. LXXX.

Rouen avoit pris, contre Henri IV, le parti des ligueurs. Ce Prince, après la mort de Henri III, partagea son armée en trois,

et vint, à la tête d'une de ces divisions, porter la guerre en Normandie. Presque toutes les villes se rendirent à lui; Rouen et quelques autres dont les catholiques séditieux s'étoient emparés, refusèrent d'ouvrir leurs portes.

Henri ne se hâta pas d'attaquer Rouen; il la menaça pour éloigner les forces de la ligue du centre du royaume. En effet, Mayenne accourut avec vingt mille hommes, après avoir promis aux Parisiens de leur amener le Béarnois pieds et poings liés.

Le roi qui avoit son camp à Dernetal, se retira dans le pays de Caux; il battit Mayenne à Arques, et vint assiéger Rouen.

Quelques bourgeois tentèrent inutilement de livrer cette ville à Henri IV; ce prince, après avoir gagné la bataille d'Ivry, attaqua la ville de Paris. Il leva le siège, et revint attaquer Rouen le 11 novembre 1591.

La ville étoit bien fortifiée, garnie de bonnes troupes, et le fanatisme doubloit le courage de ses défenseurs. Martin Hébert, curé de Saint-Patrice, dans une seule sortie, tua dix-sept François de sa main.

Henri leva le siège le lundi 20 avril 1592, après avoir tenté inutilement de réduire la ville par la soif.

Enfin, ce prince fit abjuration, et, au lieu de combattre, il commença à négocier. Rosni fut introduit, en secret, dans le fort Sainte-Catherine, et il y dissipa les craintes de Villars; il entra ensuite publiquement dans Rouen, avec une espèce d'appareil; il fut défrayé de tout, même des musiciens et des baladins qu'il fit venir pendant le repas, et qui ne voulurent rien prendre de lui.

Rosni revint une troisième fois à Rouen, pour faire expliquer décidément M. de Villars; il soupa avec lui tête à tête. Le lendemain il se trouva sur la place avec plusieurs membres du parlement et de la noblesse, le peuple étoit assemblé en foule autour d'eux. Rosni fut à Villars, l'embrassa et lui demanda tout haut s'il tenoit encore pour la ligue « Je ne connois plus qu'une ligue, ré-» pondit-il, celle de tous les bons François, pour aimer et » servir leur roi. » A ces mots, Rosni lui jeta au col l'écharpe blanche; alors tous les canons tirèrent, toutes les cloches furent en branle, et le peuple cria, *vive le roi Henri.* Sulli dit à Villars :

« Ces cloches et sur-tout cette George d'Amboise qui vous rap-
» pelle le souvenir d'un homme si cher à la France par l'attache-
» ment qu'il eut pour son roi, nous invitent à aller à la cathé-
» drale ; allons-y donc, M. de Villars » En même-temps il le prit
par la main, et ils y furent ensemble, on y chanta le *te Deum*. (6).

Le roi, après avoir affermi son autorité dans le royaume, voulut se montrer à tout son peuple dans une assemblée générale des notables : il la convoqua à Rouen où il se rendit avec toute sa cour, et il y fit son entrée, le 16 octobre 1596, avec un appareil magnifique. La dépense de cette fête monta à quatre cents mille écus, somme beaucoup trop considérable dans un temps si malheureux.

On sera bien aise de connoître les principales circonstances de cette entrée superbe : le roi fit savoir son intention au duc de Montpensier, gouverneur de Normandie, qui les remit aux échevins pour arrêter l'ordre que l'on devoit tenir.

Le 14 d'octobre 1596, les conseillers de ville firent publier dans les carrefours, et au haut de la tour du beffroi, où est la grosse horloge (lieu où l'on a coutume de faire ces sortes de proclamations), que cette entrée se feroit le 16 du même mois. La publication fut faite par le sergent ordinaire de la ville, accompagné de six trompettes à cheval, vêtus de taffetas aux couleurs du roi, avec des banderolles aux armes de France et de Navarre.

Le jour donné, le roi se rendit à la maison qu'on lui avoit bâtie au-dessus et du même côté des Religieuses emmurées (7), afin d'y recevoir les hommages de ses sujets, et de voir passer les troupes et les compagnies ordonnées pour son entrée.

Le grand maître des cérémonies de France s'offrit pour présider à celles qu'on devoit observer, et trois notables bourgeois furent

(6) Il se passa, à la suite de la reddition de Rouen, quelques faits dignes de remarques. La ville avoit fait présent à Rosni d'un buffet de vermeil, en reconnoissance des soins qu'il avoit pris pour la réconcilier avec son roi. Rosni qui s'étoit fait une loi de ne rien tenir que des libéralités de son maître, fit apporter le buffet dans la chambre du roi, et ne voulut le remporter chez lui que lorsque le roi lui en eût fait une donation par écrit.

(7) Religieuses fondées et dotées par saint Louis, Abrégé de l'Histoire de Rouen, page 108.

choisis

choisis pour les régler avec lui. Toutes les compagnies s'étant assemblées dans la plaine de Grammont, commencèrent à marcher dans l'ordre qui suit :

Les Capucins, les Cordeliers, les Jacobins, les Carmes, les Augustins, le clergé de toutes les paroisses, et les religieux des prieurés de la Magdeleine, de Saint-Lo, de Saint-Ouen.

Ensuite le sergent-major de la ville, nommé de la Lande, les douze capitaines des bourgeois à la tête de leur compagnie composée chacune de quatre cents hommes diversement vêtus des couleurs du roi.

Les mesureurs et porteurs de grains, et les mesureurs et porteurs de sel, vêtus de taffetas violet, avec le chapeau gris, la plume blanche et l'épée argentée.

Les courtiers et les quêteurs de menus bois, bien montés et vêtus de taffetas tanné (8) canelé, avec le chapeau et le panache de même couleur.

Les commissaires quêteurs et courtiers de vins, vêtus de taffetas gris, passementé d'argent, avec le chapeau gris, le panache blanc et les bottines de maroquin blanc.

Les courtiers et auneurs de draps, vêtus de taffetas violet, avec le chapeau et le porte-épée de même couleur.

Les auneurs de toile, vêtus de satin noir, avec le manteau de taffetas noir.

Les visiteurs, les vendeurs de poissons et les déchargeurs, vêtus de satin noir, avec le manteau de taffetas noir.

Les priseurs de vins, vêtus de velours noir à ramage, avec le manteau de taffetas noir.

Les officiers de la monnoie, vêtus de manteaux de taffetas noir, sur une saie, et des chausses de satin noir.

Le prieur et les consuls, avec le procureur-syndic des marchands, accompagnés de quelques-uns des principaux, couverts chacun d'une

(8) Lazarre de Baïf et Ferrari, dans leur traité, *de Re Vestiariâ*, dérivent ce nom de *Castaneus*, Châtaigne, en retranchant les trois premières lettres *cas*, c'est-à-dire, couleur de châtaigne. Je pense avec Scaliger, *Exercitatione* 325, que ce mot signifie la couleur que les tanneurs donnent aux cuirs.

petite robe de taffetas noir, avec le bonnet de velours noir; et leur greffier, d'un manteau à manches de taffetas noir, montés sur des chevaux couverts de housses; et devant eux marchoit un des sergens royaux. Les notables bourgeois qui les accompagnoient, étoient tous montés de même.

Les officiers de la romaine (9) : le maître du port étoit vêtu d'un manteau à manches de satin noir; le lieutenant; d'un manteau à manches de taffetas noir; les receveurs, les contrôleurs et les autres officiers, de manteaux à manches de taffetas noir, de pourpoints et de chausses de satin, avec des bonnets de velours noir, tous montés sur des chevaux couverts de housses, accompagnés chacun d'un homme à pied.

Le visiteur-général de la province, vêtu de satin tanné-cannelé, le manteau de taffetas noir, et les bas de soie de couleur de feuille morte. Les quatre gardes couverts de manteaux de camelot, et d'un habit de damas de couleur changeante.

Le grenetier, le contrôleur et le greffier du magasin à sel : les deux premiers étoient vêtus de satin avec des manteaux de taffetas noir, et des toques de velours noir; le greffier étoit vêtu de taffetas noir, d'un manteau de soie, avec une toque de velours.

Les présidens, lieutenans et élus en l'élection de Rouen, étoient vêtus d'un manteau à manches de taffetas noir, d'une saie de satin noir, avec des bonnets de velours noir.

Le procureur du roi en l'élection et bureau de la romaine et du magasin à sel, étoit vêtu d'une robe de damas noir, d'une saye de velours noir, avec le bonnet carré : les quatre procureurs vêtus de taffetas noir et de manteaux de soie à manches pendantes : les quatre commissaires vêtus de damas violet. Le sergent de la même élection vêtu de satin gris, avec le chapeau gris.

Le vicomte de l'Eau (10) suivoit, étant vêtu de satin avec la

(9) La Romaine est un grand bâtiment sur le quai, où siégeoit le maître des ports, pour y juger, avec ses assesseurs, les différends touchant les impositions foraines, les droits d'entrée et de sortie, et autres faits particuliers au port.

(10) La juridiction de la vicomté de l'Eau étoit la plus ancienne de la ville : du temps des ducs de Normandie, le vicomte étoit seul juge politique, civil et criminel de

toque de velours noir; les quatre clercs-silgés, vêtus de satin noir et de manteaux de soie. Les quatre réaux vêtus de taffetas gris avec des chapeaux gris, l'épée argentée, les bottines blanches.

Les officiers de la charrue, vêtus des mêmes couleurs; les compteurs d'Orange, vêtus de taffetas de couleur colombine.

Le vicomte de Rouen, les conseillers et les officiers de la même vicomté vêtus de longues robes.

Le lieutenant criminel.

Les conseillers et officiers du baillage et siège présidial; les avocats et les procureurs au baillage qui sont aussi pour la vicomté, tous en robes longues, sur des chevaux en housse de drap noir.

Les lieutenant, avocat et procureur du roi des jurisdictions de l'Amirauté et des Eaux et Forêts, au siège de la Table de Marbre; les avocats et les procureurs qui sont les mêmes pour les cours de parlement, des aides et de la chambre des comptes.

Le capitaine et la compagnie des cent quatre arquebusiers dont le capitaine en chef étoit vêtu d'un pourpoint de satin incarnat découpé, couvert d'un coletin de velours gris, le chapeau de castor, l'aigrette blanche, la ceinture et le porte-épée de broderie, et portoit une pique à fer doré, couverte de velours, faisant porter, par un laquais richement couvert des couleurs du roi, une rondache, une cuirasse et un coutelas vernis et doré; son lieutenant vêtu de velours gris, faisoit pareillement porter ses armes; l'enseigne vêtu de satin blanc, avec le chapeau de castor et l'aigrette; les sergens vêtus d'un pourpoint incarnat, de chausses de velours verd; et les arquebusiers et les mousquetaires vêtus d'un pourpoint de toile fine et blanche, et de mandilles de velours verd doublé de taffetas incarnat, avec des chausses de taffetas gris, et des bas d'estame incarnat.

Les cinquante hommes d'armes de la ville, dont le capitaine, le lieutenant, l'enseigne et le guidon portoient sur leurs habits de

tous cas, tant par eau que par terre. Sa compétence s'étendoit sur les chemins et quais des rivières de Seine et d'Eure, depuis la pierre du poirier, au-dessous de Caudebec, jusqu'au ponteau bleu, au-dessus de Vernon. Du Souillet, *Histoire de la ville de Rouen*, page 143.

velours gris, enrichi de passemens d'or, des casaques de velours verd, enrichis de broderie d'or aux armoiries du roi et de la ville, avec les chapeaux gris de castor, garnis de cordons d'or et de panaches blanches et bleues ; les anciens capitaines de cette compagnie vêtus de satin gris, avec des passemens d'or ; et les gendarmes habillés de satin gris.

La compagnie des sergens royaux : à leur tête étoit porté un guidon sur lequel étoit empreinte l'image de saint Louis et les armes du roi, sur un fonds de taffetas blanc ; puis marchoient les quatre dizainiers suivis des sergens à masse et de ceux de la ville, vêtus de grandes casaques d'armes à manchettes et ailerons de velours gris-brun passementé d'argent.

Les six trompettes de la ville, équipés comme ils étoient quand ils firent la publication de cette entrée.

Le lieutenant-général du bailly de Rouen, le procureur et l'avocat du roi au bailliage, les six conseillers-échevins modernes, représentant le corps de la ville, vêtus de robes de velours noir sur des saies de satin noir, accompagnés des anciens conseillers de ville, vêtus de robes de taffetas noir et de saies de satin noir.

Les quatre quarteniers, le receveur, le greffier et le maître des ouvrages (vêtus de robes de satin noir, doublées de velours, sur des saies de velours noir, ayant tous des toques de velours noir, excepté le lieutenant et les gens du roi qui portoient leurs bonnets carrés. Le sergent royal à masse, et celui de la ville, précédoient le lieutenant, vêtus de manteaux et d'habits de taffetas noir, portant à la main les masses royales de la ville : les housses de leurs mules étoient de drap noir avec des grandes bandes de velours, et ils avoient chacun leur laquais.

Le corps de ville étant parvenu jusqu'au trône où étoit le roi, le lieutenant-général, le procureur du roi et les six conseillers-échevins modernes descendirent de cheval et montèrent en la salle royale où ils saluèrent le roi et lui firent compliment.

La cour des aides s'en absenta, parce qu'elle prétendoit avoir le pas sur la chambre des comptes, ce que le réglement du roi ne lui accordoit pas.

La chambre des comptes dont les présidens étoient vêtus de

robes de velours noir sur des saies de satin noir; les maîtres des comptes, de robes de satin noir; les auditeurs, de robes de damas, ayant tous leurs toques de velours noir; les gens du roi de la même chambre, de robes de satin noir, avec leurs bonnets carrés, et tous montés sur des mulles couvertes de housses de drap noir avec des bandes de velours. Le premier président monta dans la salle royale et harangua le roi.

Le parlement suivoit : savoir, les quatre présidens, les conseillers, les deux avocats-généraux et le procureur-général; les greffiers civil et criminel, et les requêtes, tous vêtus de longues robes d'écarlate rouge (11), doublées de velours noir, avec le chaperon d'écarlate fourré d'hermines et le bonnet carré. Les présidens avoient, par-dessus leurs robes, leurs épitoges ou petits manteaux d'écarlate, aussi doublés d'hermine, étendus sur leurs épaules, leurs mortiers de velours noir, garnis d'une boucle de toile d'or; les greffiers portoient des chaperons de drap noir : ils étoient tous montés sur des mules couvertes de housses; au-devant d'eux marchoient les huissiers de la cour : savoir, le premier huissier, vêtu d'une robe d'écarlate, doublée de velours, ayant son mortier de drap d'or en tête; les autres huissiers, avec des robes d'écarlate brune.

Les présidens, accompagnés de quelques conseillers, montèrent pour saluer et haranguer le roi.

Les trois compagnies des enfans d'honneur, à pied, s'avancèrent ensuite au nombre de trois cents jeunes hommes bien faits.

Les enfans d'honneur à cheval, les suisses du roi, les trompettes, le roi d'armes et les hérauts avec leurs cottes d'armes; les comtes, les barons et la noblesse, les chevaliers de l'ordre du Saint-Esprit, les maréchaux de France, le grand-écuyer et le connétable de Montmorency.

Le roi qui étoit descendu de son trône, monta à cheval, ayant à ses côtés le duc de Montpensier, prince du sang, gouverneur et lieutenant-général de la Normandie et les autres princes.

Les capitaines des gardes du roi se rangèrent sur les aîles; les

(11) Nous verrons plus bas qu'on disoit aussi, écarlate brune; ainsi, ce mot indiquoit plutôt la qualité du drap que la couleur.

ducs et autres seigneurs suivoient, et les gardes du roi fermoient la marche pour empêcher le désordre.

Le cortège passa sur le pont, monta la grande rue, détourna devant Saint-Cande le Jeune, Saint-Pierre du Châtel, Saint-André, Saint-Georges, et par la rue de la Grosse-Horloge, et se rendit dans la cathédrale par le grand portail où le doyen, tous les chanoines et les chapelains l'attendoient revêtus de leurs plus belles chappes, et le reçurent avec les cérémonies accoutumées.

A l'entrée du premier pont étoit une masse d'un grand portique à demi ruiné : on voyoit au haut des figures de maçons qui sembloient travailler, et autour plusieurs devises latines.

A la première porte du grand pont, étoit un arc de triomphe, et, à l'autre bout du pont, vers la ville, étoit représenté un ciel d'où descendoit un ange apportant au roi l'épée de paix et une couronne.

La porte du pont, du côté de la ville, étoit bien ornée, chargée de plusieurs devises grecques et latines ; ce fut là que les quatre échevins modernes commencèrent à porter le dais sur la tête du roi.

Au détour de la rue aux Ours, on voyoit un obélisque de 65 pieds de haut, sur lequel étoient représentés les travaux d'Hercule.

Devant Saint-André, étoient deux grandes figures, l'une représentoit la Justice, et l'autre la Victoire.

Dans la rue de la Grosse-Horloge, au bout de la rue du Mûrier, étoit la figure de la Renommée, posée sur une haute colonne.

Devant l'hôtel-de-ville étoit représenté un jardin avec toutes sortes de verdures, de fleurs et de compartimens, et tout ce qu'on y pouvoit souhaiter d'agréable à la vue.

Proche l'église cathédrale étoit un arc de triomphe devant lequel étoient une figure de Saint-Louis et d'une Sybille sur deux pilastres carrés.

Deux jours après, les conseillers-échevins firent présent au roi, au nom de toute la ville, d'un grand bassin au milieu duquel s'élevoit un vase contenant deux canaux qui couloient artificiellement en forme de fontaine avec six grandes coupes, le tout de vermeil, doré et ciselé.

Le 24 du même mois, on représenta sur la Seine un combat naval de plusieurs vaisseaux, après lequel on prépara la collation au roi dans l'hôtel-de-ville.

Quelque temps après, en 1599, Henri donna pour archevêque à la ville de Rouen son frère naturel, le cardinal de Bourbon.

Henri IV, pendant son séjour à Rouen, s'y étoit fait aimer par sa bonté naturelle et sa popularité. Sa mémoire y est encore chère aux habitans qui lui ont élevé un monument.

Ce fut Sully qui engagea Henri à tenir cette assemblée à Rouen; elle s'ouvrit, le 4 novembre, dans la salle de Saint-Ouen, et elle ne finit qu'au mois de mars de l'année suivante.

Le roi reçut, à Rouen, solemnellement l'ordre de la Jarretière que la reine Elisabeth lui envoya (12).

Comme il restoit de la place sur la planche, j'y ai fait graver deux monnoies du règne de Henri VI, roi d'Angleterre, qui a achevé le vieux Palais pendant qu'il étoit aussi roi de France. La première est du nombre des pièces qu'on appelloit: *Saluts aux Armes de France et d'Angleterre* (13).

On y voit représenté *fig.* 3, d'un côté, l'Annonciation (14): la vierge est d'un côté au-dessus de l'écu de France; de l'autre, est un ange au-dessus de l'écusson mi-partie de France et d'Angleterre: de sa main sort un rouleau sur lequel on lit: *Ave*. Au-dessus est une gloire rayonnante qui indique la descente du Saint-Esprit.

La légende porte ces mots: HENRICUS DEI GRATIA FRANCORUM ET ANGLIÆ REX. A l'endroit où l'inscription commence et se termine, on voit un léopard passant comme dans l'écu d'Angleterre. Le revers de cette monnoie porte une croix platte, avec une fleur-de-lis d'un côté et un léopard de l'autre, au-dessous est une H initiale du mot HENRICUS, Henri: on lit autour XPS. VINCIT XPS. REGNAT XPS. IMPERAT; c'est-à-dire, *Christus vincit, Christus regnat, Christus imperat*.

(12) Servin, Histoire de la ville de Rouen, Tome II, page 90.

(13) *Salutes cum armis Franciæ et Angliæ*.

(14) Εὐαγγελισμός.

On frappa aussi d'autres saluts à-peu-prés semblables : ils ne différèrent que par la face sur laquelle, au lieu d'une Annonciation, on voit seulement un ange qui a les aîles et les bras étendus, et tient les écussons de France et d'Angleterre : on appelloit ces monnoies, *Angeli*, et en françois, *Angelots*, *fig.* 4.

Une autre monnoie du même prince, et frappée également en France, le représente armé de toutes pièces, sur un cheval vêtu d'une superbe housse aux armes de France et d'Angleterre, comme la cuirasse du prince. La légende est la même : le revers représente une croix chargée d'ornemens et accompagnée de quatre fleurs-de-lis.

XXI.

CORDELIERS DE VERNON.

Département de l'Eure ; District de Vernon.

LES Cordeliers de Vernon étoient d'une fondation fort ancienne : on y voyoit plusieurs épitaphes de 1400. Ce couvent est actuellement détruit ; l'église n'avoit rien d'extraordinaire : il n'y avoit qu'un tombeau remarquable ; celui de François de Montmorenci et de son épouse.

François de Montmorenci-Hallot étoit fils de François de Montmorenci (1) baron d'Auteville du Hallot, de Crève-Cœur-en-Auge, de Boutteville, de la Roche-Millet, seigneur de Precy-sur-Oise, capitaine de cinquante hommes, chevalier de Saint-Michel, et de Jeanne de Mondragon.

Hallot assista, en 1581, au mariage de Guillaume de Montmorenci, seigneur de Thoré, et d'Anne de la Lain ; il fut d'abord chambellan du duc d'Anjou, frère de Henri III, et ce fut en cette qualité qu'il porta la bannière d'Anjou à son enterrement en 1584. Il servit, avec valeur et fidélité, les rois Henri III et Henri IV (2) pendant les troubles de la ligue, et il en mérita des récompenses. Henri lui donna plusieurs emplois : il fut fait chevalier de l'ordre, capitaine de cent hommes d'armes, bailli et gouverneur de Rouen, bailli de Gisors, enfin lieutenant-général, pour le roi, de toute la Normandie, en l'absence du duc de Montpensier.

Hallot se jeta en Normandie lorsqu'il eut appris la mort du duc de Guise ; il disposa si bien la noblesse de cette grande province en faveur du roi et de son successeur, qu'ils ne trouvèrent,

(1) François de Montmorenci, baron d'Auteville, étoit second fils de Claude Montmorenci, baron de Fosseux, lieutenant-général de la maison de France, petit-fils de Louis de Montmorenci, baron de Fosseux, le second des fils exhérédés de Jean II, baron de Montmorenci, grand chambellan de France.

(2) Duchêne, Histoire de la maison de Montmorenci, page 355.

dans aucune contrée du royaume, plus d'obéissance et de secours. Bientôt après il conduisit au duc de Montpensier une nombreuse troupe de gentilshommes à la tête desquels il contribua beaucoup à la victoire complette que ce prince remporta sur les Gauthiers, auprès de Falaise. De plus de vingt mille hommes qui avoient pris les armes, il y en eut trois mille de tués, douze cents de pris, et le reste fut tellement dissipé, que le nom de ces fanatiques qui avoient été jusqu'alors le fléau des villes de Normandie, fut éteint. Peu après, Hallot prit Neufchâtel, et battit un corps de sept cent ligueurs. Il se comporta avec le même courage au combat d'Arques, à la bataille d'Ivry et au siège de Paris (3); mais celui de Rouen lui fut fatal. Le roi lui avoit promis, en récompense de ses services, le gouvernement de cette ville importante. Hallot se surpassa lui-même dans cette fameuse expédition; mais, le 7 février, 1592, comme il voloit au secours de la tranchée sur laquelle Villars avoit fait une vigoureuse sortie, il fut blessé à la cuisse d'un coup d'arquebuse, et renversé de dessus son cheval qui fut tué.

Hallot se retira dans la ville de Vernon dont il étoit gouverneur, pour y faire panser ses blessures, et il y trouva la mort.

Flavacourt étoit suspect à Henri IV; il lui avoit ôté, en 1590, le gouvernement de Gisors, pour le donner à d'Alègre (4); mais cet emploi n'avoit pu contenter son ambition; depuis long-temps d'Alègre conservoit une secrette jalousie contre Hallot: il avoit vu avec peine, qu'aussi-tôt après la mort de Henri III, Henri IV ayant pris son chemin vers la normandie, pour y attendre le secours que lui envoyoit la reine d'Angleterre, avoit donné le gouvernement de Vernon, auquel il prétendoit, à Hallot (5).

Le traître d'Alègre sut cacher son ressentiment sous les dehors d'une feinte amitié: pendant que Hallot s'occupoit du soin de sa guérison, il arrive avec seize chevaux, et le lendemain matin va lui rendre visite et lui fait demander s'il peut monter à sa chambre;

(3) Désormeaux, Histoire de la maison de Montmorenci, Tome III, page 177.
(4) De Thou, Tome V, page 66 F.
(5) Mémoire du duc d'Angoulême, page 44.

le blessé veut lui épargner cette peine : il va à lui, malgré son incommodité, en s'appuyant sur deux béquilles; mais, comme il alloit embrasser d'Alègre, ce scélérat et les siens le percent de coups d'épées et le laissent mort sur la place.

Après cet attentat, d'Alègre ne se trouva pas en sûreté dans la ville ; il en sortit et se jeta dans le parti de la ligue. Son ame n'étoit pas encore tranquille : huit de ses complices avoient été exécutés; il croyoit toujours voir le bourreau à sa suite ; il eut recours au privilège de la fierte de S. Romain.

Ce privilège, dont j'aurai occasion de parler, consistoit dans le pouvoir qu'avoit le chapitre de délivrer un meurtrier condamné à mort le jour de l'Ascension, en mémoire de ce qu'aidé d'un homme coupable d'un pareil crime, ce patron du chapitre avoit délivré la ville d'un énorme serpent qui l'infestoit et que les légendaires appellent *la Gargouille*.

D'Alègre résolut d'échapper, à l'aide de S. Romain, à la juste punition de son crime : il n'osa cependant s'y fier tout-à-fait, car il auroit fallu se rendre prisonnier ; es si le chapitre, manquant à sa parole, eût laissé fixer son choix sur un autre, il étoit perdu. comme le pardon accordé au criminel s'étendoit à tous ses complices, il se fit remplacer par un jeune gentilhomme, nommé Pehu, seigneur de la Motte qui avoit été son page.

Pehu porta la fierte le jour de l'Ascension 1593, et d'Alègre et ses complices furent ainsi absous, par arrêt du parlement, de cet horrible assassinat, à condition que tous feroient serment à la ligue.

La veuve de Hallot et sa fille indignées de voir ainsi leur vengeance vaine, furent implorer le roi : il ne restoit plus qu'une ressource ; elle fut employée : le crime de d'Alègre fut qualifié de crime de lèse-majesté, et ne pouvant être compris dans le privilège de la fierte ; ainsi, d'Alègre, absous par le plus absurde, le plus infâme et le plus détestable de tous les privilèges, fut remis en cause par un faux, car le meurtre de Hallot étoit un grand crime, mais non pas un crime de lèse-majesté.

Le parlement de Rouen séant à Caen, rendit un arrêt semblable

le 9 janvier 1394, et d'Alègre fut condamné à de si fortes réparations que tout son bien n'auroit pu suffire (6). Le cours de la justice fut cependant encore interrompu pour lui, puisqu'il méritoit la mort, et que quelques-uns de ses complices avoient péri sur l'échafaud.

Après la paix, la veuve de Hallot et sa fille apprirent que Pehu étoit à Paris, et elles eurent le crédit de le faire arrêter et constituer prisonnier au grand châtelet. L'affaire fut évoquée au conseil : Pehu prit des lettres d'abolition ; il avoit su intéresser pour lui le cardinal de Joyeuse, archevêque, et les doyen, chanoines et chapitre de Rouen qui présentèrent leur requête d'intervention pour la défense de leur privilège. Cette cause, devenue célèbre, fut plaidée par quatre avocats qui firent très-bien, au jugement de Pasquier (7), mais assez mal, si nous en croyons Mézerai (8). C'étoient, Cerizey pour Pehu, Monstreuil pour le chapitre, Boutillier pour les deux dames, et Foulé, avocat-général. Enfin, le 16 mars 1608, il y eut un arrêt par lequel le grand conseil, n'ayant aucunement égard aux lettres d'abolition, pour les cas résultans du procès, bannit Pehu de la suite de la cour, dix lieues à la ronde, et des pays de Normandie et Picardie, pour neuf ans ; enjoint à lui de garder son ban sous peine de la vie ; pendant lequel terme de neuf ans il serviroit le roi à ses dépens en tel lieu qu'il lui plairoit ; condamné en quinze cents livres de réparations envers les deux dames, quinze cents livres envers les pauvres, et autres quinze cents livres applicables à la discrétion du conseil, et aux dépens. Par le même arrêt, on apporta du moins cette modification au privilège de la fierte, que celui que le chapitre auroit nommé pour la lever, seroit tenu de prendre des lettres d'abolition au grand sceau, afin que cette grace vînt du pouvoir du prince, et fut dans l'ordre judiciaire (9).

Hallot avoit épousé Claude Hébert ou Herbert, dite d'Ossonvilliers,

(6) Pasquier, Recherches sur la France, page 1010.
(7) *Idem*, Liv. II, chap. 424.
(8) Mézerai sur l'an 1607.
(9) Satyre Ménippée, Tome II, page 44.

N.º XXI. Pl. 1. Pag. 5.

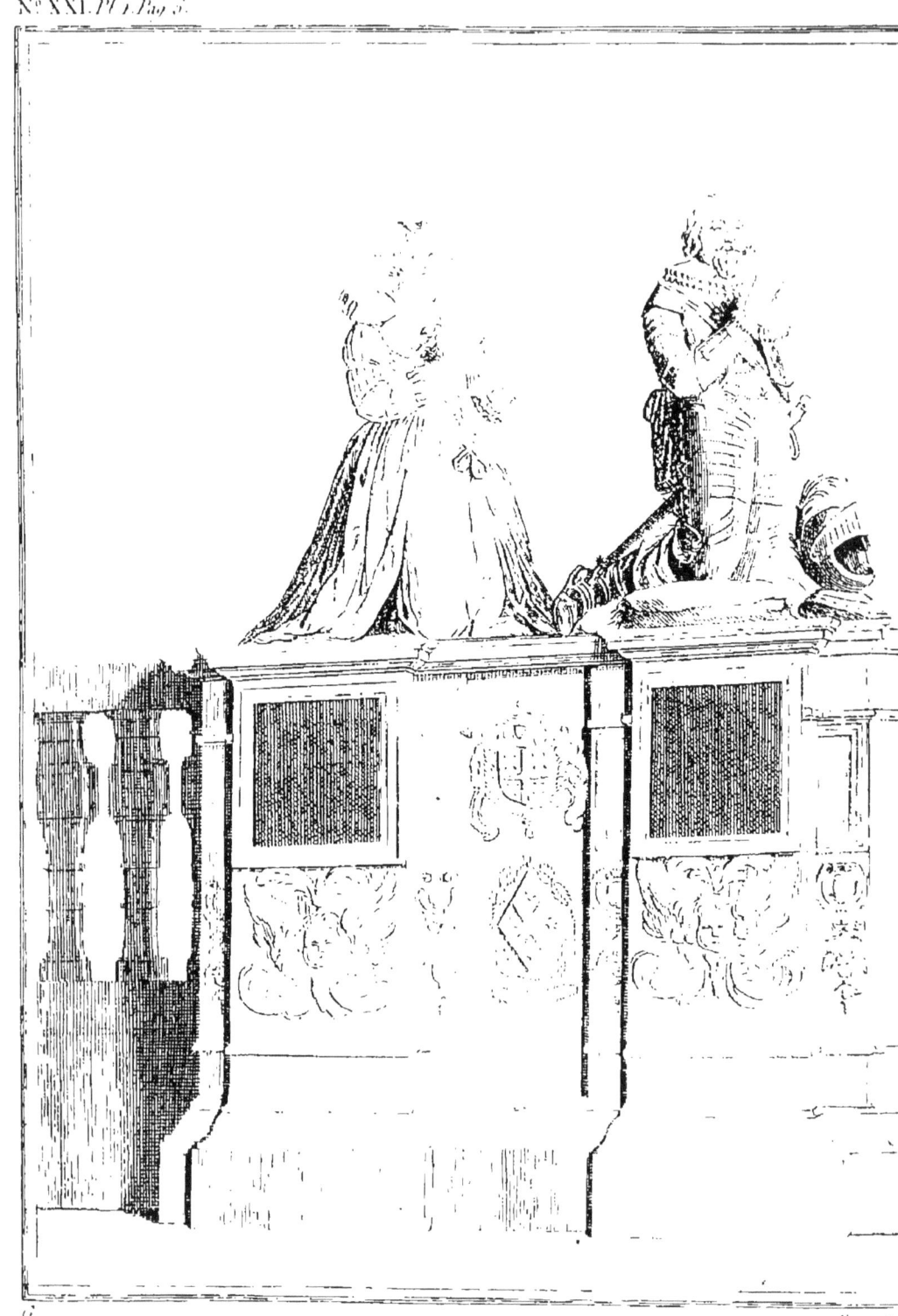

femme vertueuse qui poursuivit courageusement la vengeance de l'assassinat de son mari.

Il ne laissa que deux filles : Françoise de Montmorenci, femme de Sébastien de Rosmadec, baron de Molac, et Jourdaine-Madeleine de Montmorenci, femme de Gaspard de Pelet, vicomte de Cabanes.

Les figures de Hallot et de son épouse étoient placées sur une balustrade auprès du chœur. *Planche I.*

Hallot est dans le costume militaire du temps; il a les mains jointes, et son casque est posé devant lui.

Son épouse a la tête toute bouclée, une toque à l'espagnole, une robe à baleines et des manches tailladées.

Au bas de la statue de François de Montmorenci, on lit d'un côté cette inscription :

EPITAPHIUM.

Adsta viator et vide quàm sit fragilis et in lubrico vita illustrium. Tegitur hoc marmore vir nobilissimus Franciscus Montmorentiacus Hallotius, soli Rhotomagensis et Gisortiani præfectus, regii ordinis eques, et religione clarus, virtute et moribus insignis, principi suo carus, animi fortitudine illustris, de patriâ benè meritus, qui anno 1592 die 13 septembris, multis saucius vulneribus, cum ab exercitis regio curationis ergà Vernonem incoleret, à pessimo inimicorum blandiente simultatæ amicitiæ ac officii larva, nudus illio et inermis, miserè ac proditoriè extinctus est. Requiescat in pace.

Au-dessus on lit ces vers :

EPITAPHIUM.

Quem non mille hostes, quem nulla pericula terrent,
 Occidit unius proditione viri.
Siste gradum atque tuæ memorare novissima mortis
 Quæ, licèt incerto tempore, certa manet.
Busta vides tu, pacem animæ veniamque precare,
 Territus atque hominem sorte viator abi.

En face de la figure de François de Montmorenci, sur une grande table de marbre noir, scellée dans le pilier, on lisoit cette longue inscription :

CY GIST

Haut et puissant seigneur, messire François de Montmorency, seigneur de Hallot, chevalier de l'ordre du roi, capitaine de cinquante-quatre hommes de ses ordonnances, lieutenant-général des bailliages de Rouen et de Gisors, après avoir fidellement et courageusement servi le roi pour rétablir et raffermir son authorité en la province de Normandie contre les efforts de la ligue, commandant une partie de l'armée et une des batteries au siège de Rouen, eut la cuisse froissée d'un coup de canon, ce qui l'obligea de se retirer dans Vernon, ville de son gouvernement, pour donner ordre à sa santé ; mais il trouva la mort où il venoit chercher la vie ; et celui qu'il estimoit son meilleur ami lui ôta, par trahison, ce que tous les ennemis du roi, de l'état, et les siens n'avoient pu lui ôter de vive force ; il fut proditoirement, et sous prétexte d'amitié, assassiné par Christophe d'Alègre et les siens, le 13 septembre 1592, son corps mis en depôt en l'église des PP. Cordeliers dudit Vernon, a été depuis enterré sous une voûte, proche de ce tombeau qui lui a été élevé par madame Claude Brégement, sa veuve, laquelle, après avoir vivement et généreusement poursuivi la justice de cette perfidie qu'elle a vu payer de la vie ôtée, par la main du bourreau, à huit des complices de ce crime, pleure, le reste de ses jours, la mort de son cher mari. On voulut que son corps reposât, après sa mort, auprès de celui qu'elle avoit seul aimé en sa vie, et en ayant chargé, par son testament, ses héritiers, Sébastien marquis de Rosmadec, comte de la Chapelle et de Crozon, baron de Molac, Rostrenen Penhoet et Serant, fils aîné de défunte madame Françoise de Montmorenci, leur fille aînée, héritière, qui fut femme de feu maître Sébastien marquis de Rosmadec, baron de Molac, chevalier de l'ordre du roi, colonel de l'infanterie de Bretagne, Grégoire de Dinan, son père, exécutant les volontés de ladite dame de Hallot, décédée le 6 octobre 1629, a fondé et assis 150 liv. de rente sur sa terre et seigneurie de Pleinville, et sont les religieux tenus de dire une messe basse de requiem tous les lundi de chacune semaine, et deux services complets et solemnels chaque année, l'un le 13 septembre, l'autre le 16 octobre, savoir, la veille desdits jours, vigiles à neuf leçons, laudes et recommandances, et

le lendemain trois hautes messes avec le libera et autres prières accoutumées, fournir luminaires et ornemens nécessaires. Le présent tombeau, figures, épitaphes, arcades, voûtes et caveau sont et demeureront à jamais en cette église, prohibitifs, ainsi qu'il est plus en plein contenu en l'acte de fondation, rapporté par Jacques Morel et François Ogier, notaires au châtelet de Paris, le XVI mars M. DC. XXXI.

Sous la figure de son épouse on lisoit :

EPITAPHIUM.

Felici illustrissimi viri memoriæ, nobilissima Claudia Herbert d'Ossonvilliers, domina de Plainville, ex antiqua Herbertiorum prosapia, quæ quatuor insignes episcopos constanciæ duos Abrinciæ archiepiscopum Aquisgrano unum suppeditant fidelissima et mæstissima conjux in hâc domini Francisci basilica perpetua cinerum societati commune monumentum extruxit. Ora, viator, ut de his quæ humanitatis occidunt ambo veniam et misericordiam consequantur.

Au-dessus sont ces vers :

EPITAPHIUM.

Ornatum titulis et vastâ mole sepulchrum,
Ecce tibi conjux religioni parat.
Sed quæ sufficient pendentia mausolea . . .
Si tua legitimè pendere facta juvat ;
Nulla quidam verum quot gallis corda . . .
Debentur meritis tot monumenta tuis.

A côté de la grande chapelle où étoit le maître autel, il y en avoit une autre de même forme et de même longueur; une inscription gothique, gravée sur une plaque de cuivre, apprenoit qu'elle avoit été construite, en 1401, des libéralités de Guillaume de Melun, comte de Tancarville.

On y lisoit plusieurs épitaphes dont voici les principales.

Lois Petibon, fils de Jacques, tisserant en draps, mort le 5 janvier 1604, sa femme et leur fils.

Jacques de Bordeaux, *prédicateur*, 16 juillet 1669.

Simon le Vaquier, *prêtre*, en 1619.

Robert le Maire, *lieutenant-général de M. le vicomte de Gisors pour le siège de Vernon, mort en* 1450, *et plusieurs de ses descendans.*

Claude Rose, *docteur de sorbonne, cordelier, mort en* 1685.

La chaire étoit taillée dans le mur et en face de l'autel.

XXII.

SAINT-SPIRE DE CORBEIL.

Département de Seine & Oise ; District de Corbeil.

HISTOIRE DE CETTE ÉGLISE.

L'ÉGLISE de Saint-Spire est ainsi nommée, parce que les reliques de S. Exupère, premier évêque de Bayeux, y sont conservées. Ce nom s'est formé très-anciennement par abréviation. Les lettres d'amortissement accordées par Charles VI, en 1384, nomment cette église *Sancti Spiritûs*, du Saint-Esprit, parce que le rédacteur de ces lettres ignoroit la véritable étymologie du nom Saint-Spire (1).

S. Exupère, selon les légendaires, vint en France avec Saint-Denis l'aréopagite (2), et ses compagnons ; tous arrivèrent à Auxerre ; leur dessein étoit de planter la foi dans les Gaules. Ils se séparèrent pour en parcourir les diverses contrées. Exupère eut en partage la Neustrie.

Exupère arriva dans le pays Bessin (3) ; le peuple qui suivoit la religion des Druides, parut bien disposé à l'écouter. Exupère dédia à Notre-Dame une chapelle sur le lieu où se trouve aujourd'hui la cathédrale, et bientôt, le nombre des fidèles augmentant, le força à en édifier une seconde.

Son corps fut inhumé dans une petite église bâtie au lieu où est aujourd'hui le faubourg Saint-Jean.

Quand les Danois ravagèrent la Neustrie, les fidèles sauvèrent le corps de S. Exupère et de S. Leu, et le portèrent au château de Palluau (4), nommé ainsi, parce qu'il étoit situé dans un lieu marécageux sur la rivière de Juine, à trois lieues de Corbeil.

(1) Le Bœuf, Histoire du Diocèse de Paris, Tome XI, page 171.
(2) Antiquités Nationales, Tome I, Art. VII, pages 5, 6.
(3) *Baiocassinum*.
(4) *Paludellum*, de *Palus*, marais.

SAINT-SPIRE DE CORBEIL.

On n'est pas d'accord sur l'époque à laquelle le corps d'Exupère fut apporté à Palluau. Jean de Saint-Victor prétend que ce fut en 863 ; mais le Bœuf pense qu'il s'est trompé, et qu'il faut lire 963 ; c'est le temps auquel on sait qu'un grand nombre de corps saints qu'on avoit enlevés de Bretagne et de Normandie, à cause des barbares que Richard, duc de Normandie, avoit fait venir contre Thibaut, comte de Champagne, furent dispersés en divers lieux dont Corbeil fut du nombre. En effet, on trouve, avec le corps de S. Spire, ceux de S. Leu et de S. Guenault. (5).

Le comte Aymon (6) ayant appris les miracles que ces corps saints faisoient à Palluau, fut les chercher en grande pompe ; il les fit placer dans deux châsses, et les porta dans son château de Corbeil où il bâtit une église pour les recevoir. Il y institua douze chanoines en mémoire des douze apôtres, et un abbé.

On ne parle guère des miracles de Saint-Spire ; si l'on en croit ses légendaires, il en fit peu pendant sa vie ; mais davantage après sa mort, et encore plus après sa translation. Galeran, concierge du palais de Philippe-le-Bel, en 1286, fut guéri d'une paralysie qui lui tenoit la moitié du corps. Baudouin, favori du roi, travaillé de la pierre, en rendit une grosse comme le petit doigt ; des noyés furent rendus à la vie ; des bateaux sauvés ; des perclus guéris, etc. etc. (7).

Cette église du comte Aymon fut la première construite dans le nouveau Corbeil.

Bouchard, son fils et son successeur (8), suivit l'exemple de son père : il donna aux chanoines le lieu où étoit construit leur cloître et leurs maisons canoniales.

L'église que le comte Aymon fit bâtir, au dixième siècle, sous le titre des douze Apôtres et de S. Exupère et S. Leu, evêques, n'est pas la même que celle qui existe aujourd'hui. Cette première église fut brûlée entre les années 1137 et 1144.

(5) Le Bœuf, Histoire du Diocèse de Paris, Tome XI, page 170.
(6) Antiquités Nationales, Tome II, Art. XV, page 1.
(7) Masson, vie de S. Exupère, Paris, 1614, *in-12*.
(8) Ant. Nat. Art. XV, page 1.

La reconstruction ne tarda pas beaucoup : elle eut lieu sous le règne de Louis VII ; cependant la dédicace n'en fut faite que le 10 octobre 1437, par Jean Leguise évêque de Troyes, délégué par Jacques du Chastelier, évêque de Paris.

Il y a eu plusieurs chapelles, en titre de bénéfices, fondées en cette église : on en trouve une de Saint-Clément, permutée en 1499 ; une de Saint-Pierre Alexandrin, à la nomination du chapitre, en 1503 ; une autre, sous l'invocation de Saint-Germain, évêque d'Auxerre, conférée en 1506 et 1560 ; une à l'autel de Saint-Louis, évêque de Marseille, conférée en 1525.

Celle du titre de Saint-Martin, située dans la même église, servoit de paroisse, elle est qualifiée cure ou église paroissiale, en 1482, et dite être à la présentation du chapitre. De même, en 1503, l'évêque de Paris y nomma le 23 octobre 1517, au refus du chapitre. On en trouve une autre nomination le 4 septembre 1537. Cette cure, dans l'église de Saint-Spire, est mentionnée au Pouillé Parisien, du quinzième siècle, sans spécifier de quel Saint elle est tirée.

Le curé est aussi désigné comme ayant douze livres de revenu dans la mense du chapitre.

La Barre (9) parle d'une chapelle différente de toutes les précédentes, et qu'il dit être située au cloître de Saint-Spire, et renfermer les fonts baptismaux. Il la dit titrée de Saint-Leu, évêque de Bayeux ; c'est apparemment la grande chapelle que l'on voit détachée de Saint-Spire du côté du septentrion, et qu'on appelle maintenant, de Saint-Gilles : sa construction paroît être du treizième siècle. (10)

On a vu plus haut, en parlant de Bouchard II du nom, sixième comte de Corbeil, l'extrait de la charte qu'il donna en 1070, pour l'exemption de la nouvelle enceinte dont il permit de former le cloître des chanoines de Saint-Spire : cette charte est souscrite, entr'autres, par Jean, abbé de Corbeil ; ce qui ne peut être entendu que de cette collégiale dont la première dignité portoit le titre d'abbé, sans que pour cela il y ait jamais eu de moines en

(9) Histoire de Corbeil, page 45.
(10) Le Bœuf, Histoire du diocèse de Paris, Tome XI, page 175.

cette église. Il est vrai que Jean voulut prendre un grand empire sur les chanoines et sur les biens de l'église; mais il en fut blâmé par ses successeurs. Cette abbaye étoit du nombre de celles qu'on appelloit abbayes ou églises royales, dont les deux frères du roi, Louis le jeune, appelé Henri, et Philippe furent abbés successivement. Le fait est certain à l'égard de l'église Saint-Spire : outre l'abbé, il y avoit un chantre. On trouve au cartulaire du prieuré de Long-Pont, dans un titre d'environ l'an 1140 : *Adam, cantor de sancto Exuperio*. Cette dignité étant d'un petit revenu, on lui unit, en 1394, une prébende.

Dès le douzième siècle, le prieuré d'Essone jouissoit d'une prébende dans cette église, selon le témoignage de Suger. Le prieur fut confirmé dans ce droit le 20 juillet 1544, aussi-bien que dans celui de tenir la première place auprès de l'abbé, lorsqu'il y sera en personne. L'abbaye de Saint-Victor fut aussi gratifiée, au douzième siècle, d'un canonicat dans la même église, par le prince Henri qui en étoit abbé, du consentement des chanoines, et cette prébende lui fut confirmée par une bulle d'Eugène III, et depuis, par arrêt du 27 avril 1560.

Sur la fin du même siècle, les chanoines de Saint-Spire furent en difficulté avec Maurice de Sully, leur évêque, touchant le droit de procuration. Le pape Clément III avoit déjà nommé les abbés de Pontigny et de Preuilly pour les régler ; mais les parties s'accordèrent à Melun, en présence de la reine Adèle et des évêques d'Auxerre et de Nevers, l'an 1190, et il fut arrêté que, si l'évêque de Paris venoit à Corbeil avec l'archidiacre du canton, ou sans lui, le jour de Saint-Spire, et qu'il y officiât, alors le chapitre lui payeroit cinquante sols pour sa procuration, et non à l'archidiacre, s'il y venoit sans l'évêque ; ni à l'évêque même, s'il venoit un autre jour.

En 1203, Eudes de Sully, successeur de Maurice, régla la résidence des chanoines dont l'abbé étoit alors un nommé Hugues. Il y eut encore quelques autres réglemens faits en 1208, 1260 et 1446, qui sont rappellés dans l'arrêt de la réformation de ce chapitre, du 6 septembre 1532, qui comprend un grand nombre d'articles. Un autre par le parlement, en 1544, au sujet des chanoines

SAINT-SPIRE DE CORBEIL.

perpétuels; et enfin le cérémonial de l'abbé fut réglé en 1690.

Dans un des anciens cartulaires de ce chapitre, on trouve, entr'autres singularités, le Chapitre de l'Ane, *Charta de Asino*; cette charte est de la reine Adèle : *Duos talamelarios et asinum unum qui moltam molentium ecclesiæ deferat, in perpetuum donavimus, anno domini* 1183. La donation de cet âne, pour porter la farine au chapitre de Saint-Spire, est confirmée par Philippe-Auguste, fils de cette reine, en 1184.

Une autre charte, *de Stagio Canonicorum, à Philippo Augusto*, 1203, porte huit mois de présence rigoureuse, et permet d'avoir des vicaires, de faire des études et des pèlerinages, etc.

Dans un autre titre, *de Procuratione Episcopi Parisiensis et archidiaconi*. Il est à remarquer que l'abbé de Saint-Victor, commissaire *ad hoc* dans cette affaire, dit aux chanoines de Saint-Spire : *noverit universita vestra.*

Un autre plus ancien étoit contre la permission qu'on avoit donnée à un juif de demeurer dans le cloître des chanoines : *ne judæus sit in claustro*; c'étoit sous l'abbé Hugues Clément. L'histoire latine du diocèse de Paris, par le père Dubois, contient plusieurs autres chartes semblables (11).

Le Pouillé Parisien, du quinzième siècle, fait ainsi l'énumération des revenus de cette église collégiale, en nommant le nombre des portions : *fabrica XXX libras ; prebendæ sex, quælibet XXX lib.; abbatia, pro unâ prebendâ, XXX lib.; quatuor aliæ prebendæ; quælibet XXX lib.; prebenda regis, XXX lib.; cantor ejusdem ecclesiæ, XXVIII lib.; capicerius, XXIV lib.; prebenda perpetua sancti Victoris, XXX lib.; communitas matutinarum, XXX lib.; communitas panis, XX lib.; communitas anniversarii XL lib.; beneficiali duo, XX lib.; tres, XV lib.; duo, XII lib.; curatus, XII lib.*

Il y est marqué que les canonicats sont à la nomination du roi.

Ce chapitre fut augmenté, au commencement du dernier siècle, par la réunion qui y fut faite de celui de Notre-Dame de la même ville; et le cloître de Saint-Spire servit à loger les chanoines; mais le nombre des prébendes qui auroit approché de trente, fut alors

(11) Voyez le Tome II de cet ouvrage, page 81.

réduit au nombre de seize, afin, dit la Barre, que les chanoines eussent meilleur moyen de desservir, en personnes, leurs bénéfices; ainsi, il y eut deux prébendes assignées pour l'abbé, une pour le chantre, neuf canonicats, et le revenu de quatre portions restantes fut employé à la fabrique de l'église, aux enfans-de-chœur auxquels le roi Louis XIII avoit consenti, cent ans auparavant, que l'on réunit une prébende, au paiement des prébendes de l'abbaye de Saint-Victor et du prieuré de Notre-Dame-des-Champs ; en même-temps, les chapelains furent réduits au nombre de six ; l'exécution de ces changemens se fit le 15 septembre 1601.

Voici la liste chronologique des abbés de Saint-Spire :

Parmi les douze chanoines dont le comte Aymon assura la subsistance pour le service de la collégiale de Saint-Spire, aucun ne fut désigné d'abord pour en être spécialement ce qu'on appelloit ailleurs prévôt, doyen, chantre ou chefcier. Le chef n'est mentionné, dans les anciennes chartes, qu'avec le titre de *premier entre ses égaux*.

Depuis long-temps néanmoins la cour de Rome lui donna le titre d'*abbé* dans l'index des taxes imposées au chapitre, appelé aussi *abbaye* sur le même tarif. Ces dénominations ont fait croire à plusieurs que c'étoit jadis une communauté régulière, mais sans fondement, et l'exemple de quelques abbés séculiers, sans être commendataires, prouve en faveur de la qualification constamment attribuée au premier dignitaire des chanoines de Saint-Spire. La nomenclature en a parue difficile aux auteurs du *Gallia christiana* ; et celle qu'ils y ont insérée, quoique de la main d'un abbé de Saint-Spire, laisse beaucoup à desirer du côté de la perfection : tâchons d'y suppléer (12).

I. JEAN I, fils de Fréderic de Corbeil, étoit abbé vers 1071, du temps du comte Bouchard. L'histoire ne fait point l'éloge de son gouvernement.

II. BERNIER portoit le même titre en 1127, peut-être est-ce le même qu'un doyen de l'église de Paris de ce nom et de ce temps-là.

(12) Celle-ci m'a été communiquée par M. Guiot, prêtre, ancien prieur de Saint-Guenault. Voyez ce que j'en dis à la fin de cet article.

III. Henri de France, fils de Louis-le-Gros, chanoine de Paris, et pourvu de plusieurs autres bénéfices. C'est lui qui procura une prébende de Saint-Spire à Saint-Victor de Paris, c'est-à-dire, au prieur de Saint-Guenault, à Corbeil, représentant ladite abbaye à la collégiale depuis 1146. Ce prince-abbé fut évêque de Beauvais, puis archevêque de Rheims, et mourut en 1175. Du Tillet qui parle de toutes ses dignités, ne dit pas qu'il fut abbé de Saint-Spire.

IV. Philippe de France, frère du précédent, lui succéda et donna à son tour une prébende de son chapitre au prieur d'Essône. Il existe une charte de 1155, où il prouve combien il avoit à cœur les intérêts de sa compagnie. Ce sixième fils de Louis VI *fut esleu évesque de Paris*, dit du Tillet ; *mais il céda à la vertu et doctrine de maître Pierre Lombard, son coesleu (tant dignes exemples avoit l'église lorsqu'elle estoit bien ordonnée)*. André Chovet appuye ces réflexions, et dit que la chose *advint environ l'an de grâce* 1140. Cette date et la précédente ne s'accordent guère avec celle de sa mort. Sur le marbre noir qui couvroit son corps, derrière le grand autel de Notre-Dame de Paris, sous la châsse de Saint-Marcel, l'épitaphe finit par ces mots : *obiit anno* 1262. Il y a plus d'un siècle d'erreur ; peut-être faut-il l'imputer à celui qui a gravé ce monument pour la collection que M. de Montjoie avoit fait faire de tous les tombeaux, avant que Notre-Dame fut réparée, comme elle est aujourd'hui.

V. Hugues Clément, d'une bonne famille du Gatinois, étoit doyen de Notre-Dame de Paris, et avoit l'abbaye de Saint-Spire en 1190 ; il attacha une prébende à la fabrique du chapitre. C'est sous lui et par ses soins que furent dressés les statuts et réglemens de la collégiale.

VI. Simon de Braiche, aumônier du roi Philippe VI, chanoine de la cathédrale de Paris, étoit abbé de Saint-Spire en 1354.

VII. Michel de Braiche, avoit les mêmes titres et qualifications que son oncle : on le trouve mentionné dès l'an 1354 ; celui de la mort ou de la résignation du précédent.

VIII. Jean II de Chaumont, chanoine de la Sainte-Chapelle, permuta, en 1448, son abbaye pour une cure au diocèse de Lyon; il avoit assisté à la dédicace de Saint-Spire en 1437. Il n'est pas le successeur immédiat de Michel de Braîche; mais on n'a rencontré aucune charte qui aidât à remplir le vide chronologique.

IX. Jean III de Mortis, conseiller au parlement de Paris, chanoine et chantre de la Sainte-Chapelle de Paris, fut abbé de Saint-Spire vers le milieu du quinzième siècle. Il fit renouveller, en 1454, la châsse de Saint-Spire, et c'est à cette époque que Charles VI, roi de France, procura, à la Sainte-Chapelle de Paris, la relique qu'on y possède de ce saint évêque. Si cet abbé fût resté à Corbeil, cette ville eût sûrement eu un historien de plus; et, avec le goût qu'il avoit pour les antiquités, il eût au moins fait des recherches utiles à la collégiale. Les mémoires qu'il a laissés sur l'autre chapitre où il possédoit la dignité de chantre, en sont une preuve indubitable. Son ouvrage, il est vrai, est resté manuscrit, mais Dubreuil l'a fondu presqu'en entier dans son *Théâtre des Antiquités de Paris*. Ce savant s'est trompé, suivant un autre écrivain, en assurant que *le bon seigneur, Jean de Mortis, est enterré en l'esglise des Célestins de Paris, derrière le benoistier*. L'abbé le Bœuf dit positivement avoir vu sa tombe à l'entrée de l'église-basse de la Sainte-Chapelle, et cite l'année de sa mort qui est *en 1484 au mois de may*. Ce qui a pu induire Dubreuil en erreur, c'est qu'en effet il y a un Jean de Mortis inhumé aux Célestins, et L. Beurrier, leur historien, en cite l'épitaphe à l'endroit indiqué; mais c'étoit l'oncle de l'abbé de Saint-Spire qui peut-être l'avoit été lui-même à la fin du quatorzième siècle; il est qualifié curé de Saint-Denis-de-la Chartre, chantre de la Sainte-Chapelle, conseiller du roi Charles V. Il mourut en 1404.

X. Nicolas I Mijon est cité en qualité d'abbé dans l'acte du chapitre général de 1491, où il fut question de la fête des Innocens qui se célébroit d'une manière si singulière dans la collégiale, comme dans tant d'autres églises du royaume.

XI. N. Moynardeau eut des difficultés avec ses confrères qui, en 1529, lui reprochoient de ne pas se conformer à certains canons du

du concile de Tolède, en ce que, contre les décrets de ce concile, il alloit au chapitre sans s'être fait raser la barbe et la tonsure : *eò quòd, contrà decreta concilii Toletani, barbâ et tonsurâ non rasis, ad capitulum accessisset.*

XII. Denis de Brévedent, sieur de Vanecroq, conseiller au parlement de Rouen, sa patrie, mourut en cette ville le 12 juillet 1542, et y fut inhumé dans le tombeau de sa famille, avec un Denis de Brévedent, abbé de la Trappe; leur sépulture est dans l'église de Saint-Sauveur de ladite ville.

XIII. Jacques Ranisy, dont on ne connoît que la mort arrivée en 1569.

XIV. Michel ii Mathis, natif de Corbeil, fut d'abord attaché à la musique du roi, puis chantre et abbé de Saint-Spire à la fin du seizième siècle.

XV. Gabriel Mathis, neveu du précédent, bachelier en droit canonique, l'un des aumôniers de Henri IV, curé de Notre-Dame de Corbeil, fut le dernier des abbés du chapitre du nom de Mathis et y fut inhumé vers 1633.

XVI. N. Lucas.

XVII. N. Bourbon.

XVIII. Jacques ii Geoffroy, grand-vicaire de Reims, étoit abbé en 1540, date qui prouve que les deux abbés précédens, ou étoient morts assez promptement, ou n'avoient fait que prendre possession et permuter. Le 24 octobre de l'année ci-dessus, il éprouva quelques mortifications dans le genre de celles qu'avoit essuyées l'abbé Moynardeau : on lui reprocha de se distinguer de ses confrères par un habit de chœur différent pour la forme et la couleur. On ignore s'il en mérita l'absolution; mais on sait qu'en la donnant, en 1652, au duc de Nemours, il reçut un coup mortel qui le mit au tombeau.

XIX. Robert de Launay, né à Corbeil où son père étoit prévôt, mourut la même année de sa nomination, il est enterré dans la collégiale.

XX. Jean iii de Launay, frère de Robert, lui succéda la

veille de l'Assomption, en 1652. Il plaida contre le chapitre, pour la préséance et la jurisdiction.

XXI. NICOLAS I DE LAUNAY, de la même famille, obtint le même bénéfice le 7 février 1681, et le posséda jusqu'à sa mort, en 1718. Il étoit chanoine régulier de la congrégation de France.

XXII. PIERRE DE LA LANDE abdiqua en 1731. Il est mort chanoine et prévôt de la cathédrale de Marseille, après avoir fait de vains efforts pour être prieur de la commanderie de Saint-Jean-en-l'Isle, proche Corbeil.

XXIII. JEAN IV FRANÇOIS BEAUPIED, docteur en théologie de la faculté de Paris, prit possession en janvier 1732. Il est auteur des *Vies et Miracles de S. Spire et S. Leu, évêques de Bayeux*. Il fit la translation des reliques de S. Renobert dans la nouvelle châsse, en 1738; il mourut le 18 novembre 1753.

XXIV. GUILLAUME-GIFFARD (fitz-Haris), irlandois d'origine, abbé le 8 avril 1754, mort le 13 mai 1778.

XXV. NICOLAS II TESTU, de Paris, curé de Mennecy, reçu abbé le 17 septembre 1778, décédé le 8 mars 1786, inhumé sous l'aigle du chœur avec les précédens.

XXVI. JEAN V SEGUIN, du diocèse de Clermont, vicaire-général du diocèse de Saint-Claude, a pris possession de l'abbaye le 13 juillet 1786.

Les noms des douze premiers chanoines, fondés par le comte Aymon, sont entièrement ensevelis dans la nuit des temps. Il faut se transporter à la fin du seizième siècle, pour connoître ceux existans alors, et qui se montrèrent d'une manière tout-à-fait digne de leur caractère. Dans un évènement public, on avoit dérobé un bras de Saint-Spire, leur commun patron : les saints ossemens de cette relique furent enfin recouvrés, et ils contribuèrent tous à la dépense d'un nouveau reliquaire plus riche que le premier. On lit sous sa base l'inscription suivante :

« L'an 1585 le 25 mai, ce saint reliquaire (ce qu'il contenoit)
» fut dérobé à Saint-Spire de Corbeil, et, l'ossement recouvert, fut
» icelui (reliquaire) refait l'année de l'union des deux chapitres de

» ladite ville, 1601 (les chapitres de Notre-Dame et de Saint-Spire)
» des deniers des vénérables abbés, Mess. Michel Mathis; Charles
» Guiard, chantre; Martin Hyet; Barthelemi de Château; Nicolas
» Germont; François le Roy; Honest Maillard; Jacques Pernelle;
» Tristan Canu; André le Roy; tous chanoines résidens, priant la
» postérité de le conserver, et prier Dieu pour eux. »

Pour les noms des douze derniers chanoines, on peut voir l'almanach de Corbeil de 1789, en ajoutant que le prieur d'Essône qui faisoit partie du chapitre, comme celui de Saint-Guenault, à Corbeil, et qui n'y est pas nommé, est M. Beaupoil de Saint-Aulaire, le troisième de sa famille qui ait possédé ce bénéfice.

Il existe encore, dans un des Mercures de France, vers 1730, une pièce de vers françois où les chanoines de Saint-Spire sont caractérisés, chacun suivant ses qualités. Cette petite galerie poétique est de Michel Godeau, ancien recteur de l'université de Paris, mort à Corbeil vers ce temps-là, et inhumé dans la collégiale.

Description de l'Église.

L'église et les maisons canoniales sont dans une enceinte fermée par une grande porte en ogive à quatre petites colonnes, figurée *Planche I*, *fig.* 1.

Aux deux côtés sont des piliers surmontés des figures de saint Exupère et de saint Leu, qui sont très-dégradées.

Au-dessus de ces pyramides étoient des tourelles actuellement détruites, et qu'on a remplacées par un toît conique en ardoises, surmonté d'une girouette.

La porte de bois, dont la gravure offre un battant fermé, est d'une structure fort ancienne à en juger par les ornemens qui y sont sculptés.

Dans le fond, on apperçoit l'église, à gauche, et les maisons canoniales à droite.

L'édifice porte des marques des différens siècles, il est très-simple et un peu écrasé.

La nef est entourrée de chapelles ; on y remarque, entre les piliers, vis-à-vis la chaire, un tombeau accompagné de deux petits enfans dans la douleur, sculptés avec assez de goût, *Planche I*, *fig.* 2. On y lit, sur une table de marbre noir, cette épitaphe :

Speramus bona illa quæ oculi non viderunt.

CY-DEVANT REPOSENT

Les corps des défunts Jean Tortauyn, apothicaire du roi, et Catherine le Maire, sa femme, qui décéda la première âgée de quarante-huit ans, le 14 mai 1631 ; et ledit sieur, son mari, ne pouvant vivre après celle qu'il avoit parfaitement aymée ; pressé de sensibles regretz, il décéda l'année suivante 1632, âgé de 52 ans. Il s'est rendu recommandable par le singulier savoir qu'il a acquis en la médecine qu'il a employée particulièrement au soulagement des pauvres, etc.

Au milieu de la nef est une tombe, *Planche III, fig.* 1, sur laquelle on voit une femme avec un bonnet de forme ronde, vêtue d'une cotte-hardie, attachée avec une ceinture, et d'un ample manteau ; elle est placée dans une niche gothique, au-dessus de laquelle sont deux anges avec des encensoirs.

Autour de cette tombe, on lit l'inscription suivante en petites capitales gothiques.

Anno Domini 1241, *in octavis sancti Martini hyemalis, obiit Alesia de Corbolio, quondam mater R. P. Reginaldi, Dei gratiâ Parisiensis episcopi, cujus anima requiescat in pace. Amen.*

Cette Alise étoit mère de Regnault, évêque de Paris, et simple bourgeoise de Corbeil. Il paroit que cet évêque avoit pris le surnom de Corbeil, parce qu'il y étoit né, et non parce qu'il étoit issu des anciens chevaliers et comtes de ce lieu. Aussi, dans l'ancien calendrier ou nécrologe de l'église de Corbeil, il est simplement appellé *Reginaldus Mignon, episcopus Parisiensis* : et sa mère est simplement dite *Alisia*, dans un acte du mois de juin 1260 ; elle étoit alors logée au cloître, chez Ansel, chantre de Saint-Spire.

Le chœur est séparé de la nef par une grille ; on y remarque,

plusieurs tombes plates, entr'autres celle d'une femme, *Planche III*, *fig.* 2, sur les marches du sanctuaire; elle a une coëffure en pointe, avec des pentes assez singulières; elle est vêtue d'une robe dont les manches sont étroites et boutonnées; elle a une longue cotte-hardie et un ample manteau. Ce qu'il y a de singulier, c'est que, quoique cette femme, dont le nom est effacé, ne fût, d'après l'inscription qui subsiste, qu'une simple bourgeoise, ce manteau paroît doublé de vair.

Autour on lit ce reste d'inscription.

...... *gnon, Bourg. de Corbueil, qui trespassa le dim. jour de la mi-août, à heure de grand-messe, l'an de grâce* 1333. *Priez pour elle.*

Le tombeau le plus curieux du chœur est celui du comte Aymon (13); il est placé dans une arcade fermée par une grille, *Planche II*, *figure* 1.

Cette niche est soutenue par des petits piliers, et accompagnée de deux pyramides. Dans le fond on voit un rang de petites arcades, dans chacune desquelles il y avoit autrefois de petites figures qui ont été enlevées; il y en avoit également sur les bords du tombeau, qui n'y existent plus.

Aymon est représenté couché sur sa tombe, les mains jointes; il a les cheveux courts. Il est couvert d'une cotte de mailles, et a par-dessus une cotte-d'armes, bordée de fourrure, attachée sur ses reins avec une ceinture ronde. Au-dessus de cette ceinture est un large baudrier où l'on voit alternativement représentée une tête d'ange ou d'enfant, et un griffon à deux têtes.

Le bout de ce baudrier retombe vers les jambes. Ce qu'il y a de singulier, c'est sa forme à l'endroit où l'épée est suspendue, ainsi qu'un grand écu qui est retenu à ce baudrier par une espèce de manche. L'épée dépasse l'écu et pose sur le replis du col du dragon à deux têtes placé sous les pieds du comte Aymon : le même dragon est représenté sur l'écu (14).

(13) Antiquités Nationales, Tome II, Art. XV, page 2.

(14) L'abbé le Bœuf, Histoire du Diocèse de Paris, Tome XI, page 171, prétend que ces armoiries sont des coquilles d'argent avec un lion dragonné de gueules; mais je n'y ai rien vu de semblable; il a aussi fort mal rapporté l'inscription.

Autour de la tombe, qui est de marbre noir, on lit une inscription dont les lettres très-bien achevées sont de marbre blanc et incrustées, à la mosaïque, avec beaucoup de patience et de peine, dans le marbre noir. Voici comme elle est conçue :

CY GIST

Le cors de hault et noble homme, le bon comte Hémon, jadis comte de Corbeil, qui fonda cette église et plusieurs autres. Dieu ait l'âme de luy. Amen.

Nous avons vu que l'église de Corbeil ne fut rebâtie que vers 1440 ; ainsi, ce tombeau peut avoir été fait vers 1450. Le costume du comte diffère beaucoup de celui que le sculpteur auroit dû lui donner; mais, la plus grande faute qu'il ait commise, a été de donner un écu chargé d'armoiries, comme si les armoiries existoient au neuvième siècle (15).

Le nom d'Aymon (16) rappelle naturellement celui de ces quatre guerriers, célèbres dans les Romans de Chevalerie, connus sous le nom des *quatre fils Aymon*, dont le plus fameux étoit Renauld, neveu de Charlemagne; mais l'Aymon dont il est ici question, a une origine bien différente.

Aymon fut le premier comte de Corbeil. Il étoit fils d'Osmond le Danois, gouverneur de la jeunesse de Richard I, duc de Normandie, qu'il tira si adroitement des mains du roi Louis d'Outremer qui le retenoit comme prisonnier à Laon. On lui donna pour femme Elisabeth, proche parente d'Hedwige, épouse de Hugues-le-Grand, duc de France, et par conséquent de l'empereur Othon I, frère d'Hedwige. Ce fut en considération de ce mariage (17) que Hugues-le-Grand lui donna le comté de Corbeil, qui faisoit partie de son duché de France. L'an 746, il se déclara pour Hugues et Richard, dans la guerre qu'Othon et Louis d'Ou-

(15) Histoire du Diocèse de Paris, Tome XI, page 172.
(16) Le nom de ce comte est écrit diversement : les uns le nomment Aymon, d'autres Haymon ; sur son épitaphe, citée ci-dessus, on lit Hémon.
(17) La Barre, Histoire de Corbeil.

tremer leur firent, et contribua à repousser les Allemands, qui étoient venus faire le siège de Rouen (18).

Aymon se rendit maître, en 950, du château de Palluau près de Corbeil. Nous avons vu que cette prise fut la cause de la fondation de Saint-Spire.

Le comte Aymon est ordinairement représenté perçant de sa lance un dragon aîlé, à deux têtes. Il y a dans Corbeil une rue dite le *Trou-Patris* : là est un égoût couvert, aboutissant à la rivière d'Etampes. Une tradition populaire veut que ç'ait été jadis le repaire d'un animal extraordinaire et redouté dans le pays, que le comte Aymon l'ait combattu et en ait été le vainqueur.

Par un surcroit d'ignorance, on a prétendu que ce dragon avoit deux têtes ; voilà pourquoi il a été ainsi représenté sur son écu.

Ces histoires de monstres combattus par les dieux, les demi-dieux, les héros et les saints, se retrouvent chez tous les peuples, et ornent ordinairement la vie des guerriers dont le courage a été utile à leur pays. Jupiter foudroye les Titans, Apollon perce de ses traits le serpent Python, Thésée enchaîne Cerbère, Hercule assomme l'hydre de Lerne, Méléagre tue le sanglier de Calydon, l'armée de Régulus attaque et détruit un énorme serpent, saint Michel triomphe du diable sous la forme d'un dragon, le même exploit relève la gloire de S. George ; sainte Marthe qui n'a jamais été en Provence, y délivre la ville de Tarascon de la tarasque ; S. Marcel purge les environs de Paris d'un monstre ; à Rouen, S. Romain délivre la ville de celui qui la désoloit, et qu'on appelloit la Gargouille ; un chevalier de l'isle de Rhodes dresse deux chiens à combattre contre un dragon de carton, et, suivi de ces deux auxiliaires, il va combattre l'animal qui désoloit l'isle, il en revient vainqueur mais couvert de blessures. Je ne finirois pas si je voulois raconter toutes les fables qui ont le même fondement.

On ignore l'année de la mort d'Aymon : Il eut plusieurs enfans, dont aucun ne lui succéda au comté de Corbeil, pour des raisons que l'histoire ne nous apprend pas (19) Nous avons vu que ce comté passa à Bouchart I, qui épousa sa veuve.

(18) Art de vérifier les Dates, Tome II, page 640.
(19) Antiquités Nationales, Art. XV, page 2.

Un des enfans que l'on donne à notre comte Aymon, étoit Thibaut, moine de Cormeri, puis abbé de Saint-Maur-des-Fossés. Duchêne conjecture que le père de ce moine et des autres enfans que l'on donne à notre Aymon pourroit bien être celui dont les romanciers ont tant célébré les quatre fils (20).

Le comte Aymon est fort célèbre dans le pays, quelques bonnes gens lui adressent des prières comme à un saint. L'auteur des fastes de Corbeil, manuscrit, décrit ainsi son antique sépulture, aux calendes d'août, jour de la fête patronale de cette église.

Attamen Haimonis tumulum tacuisse vetustum
 Effigiem, et comitis præteriisse nefas.
Marmore porrectus nigro, sed saxeus ipse;
 Ut vivus fuerat, sic cataphractus adest.
Scutum nobilitat Gryphus; vaginaque et ensis,
 In speciem ferri consociata rigent.
Circumstat ploratorum bis dena caterva,
 Arte laboratus marmore quisque suo est.
Clausus ità ex ferro intertextâ crate recumbit,
 Ut neque sic pateat vir, nequè sic lateat.

Parmi les autres sépultures, à remarquer dans la même église, est celle dont les fragmens sont rassemblés autour et sous l'aigle du chœur. On lit sur la bordure, en grands caractères :

Hic jacet

Magister Girardus de Guisia, physicus, quondam canonicus istius ecclesiæ qui obiit anno Domini 1036, *post purificationem B. V. Pro Deo, orate pro eo.*

La plupart des abbés de Saint-Spire ont été inhumés depuis sous cette grande tombe.

Une inscription d'un autre genre, et purement mémorative, à ne point omettre ici, est celle élévée sur le pilier droit du

(20) Art de vérifier les Dates, Tome II, page 640.

chœur;

chœur : Elle porte que la réparation de cette partie de l'église, a été faite par les libéralités du roi, il n'y a qu'un siècle : mais on n'a pas ajouté que c'étoit en particulier à la recommandation et par les soins d'un prieur de Saint-Guénault, membre du chapitre.

Anno R. S. H. 1686, extinctæ hæresios Calvinianæ primo. Lud. XIV, regum, christianiss. max. hanc columnam malè materiatam, ruinosam ædem sacram excidio proximo minantem, justus et pius fundator et patronus impensis regiis instauravit.

Les trois sièges des officians du côté de l'épître sont remarquables, en ce que leur ensemble offre une boiserie du seizième siècle, chargée de figures et d'allégories. La salamandre, qui, comme on sait, étoit la devise de François I, est un des ornemens de cet *ex-voto*: ce qui fait croire que c'est lui-même qui a voulu marquer ainsi sa reconnoissance, et celle de son peuple. *Planche II, fig. 2.*

Cette boiserie est d'une forme carrée ; au milieu s'élève une pyramide surmontée d'un christ ; aux deux côtés sont les figures de saint Jean et de la Vierge : au milieu de la pyramide est un médaillon portant la salamandre dont je viens de parler, dans les angles sont des têtes de mort.

Les montans sont ornés d'arabesques finement sculptées, et qui annoncent le goût du temps de François 1er (21), mais dont les figures sont singulières et paroissent très-étrangères à l'usage auquel ce siège est destiné. Les têtes de mort sont, comme je l'ai dit, sculptées dans les angles ; et sur le montant à droite, on voit, sur un vase, l'amour aîlé, avec son bandeau, tenant un arc et une flèche : il est dessiné séparément, *Planche II, fig. 3.*

Outre cette figure, il y en a une à peu près semblable au milieu de la boiserie, c'est un amour aîlé qui tient les lacs qui forment les arabesques. Voyez séparément, *Planche II, fig. 4.*

Outre ces figures, on voit encore des cartels qui offrent un cœur, un arc, un carquois, et d'autres emblêmes amoureux. *Planche II, fig. 5.*

(21) Voyez la Fontaine de Mantes, Antiq. Nat., Tome II, Art. XIX. page 44.

18 SAINT-SPIRE DE CORBEIL.

Les médaillons du milieu de ces sièges portent les images d'empereurs romains.

On prétend que ces figures sont relatives à quelque fléau public, dont on fut délivré sous François I, mais rien n'en porte l'indication. Il est plus naturel de penser que le sculpteur, sans penser à donner à cet ouvrage le caractère particulier qui lui convenoit, a suivi le goût de son siècle, où l'on faisoit un mélange bisarre de la galanterie et de la religion, reste des institutions chevaleresques. Nous avons vu que le maître-autel de Barbeau étoit traité de même (22), et toutes les arabesques du temps que j'ai eu occasion de voir, m'ont offert les mêmes inconsidérations.

Les stalles du chœur sont singulières et remarquables (23).

A l'entrée de ces stalles, du côté de l'évangile, on voit une figure du comte Aymon, ou Hémon terrassant un dragon à deux têtes. Voyez *Planche I*, *fig.* 3. Cet Hémon a pour pendant un Saint-Martin, près de la chapelle de ce saint où se faisoit l'office paroissial.

Les *miséricordes* de Saint-Spire sont très-curieuses et d'une grande antiquité. Entre chacune est une figure grotesque, ou plutôt un monstre, tel qu'un singe avec des plumes, un serpent à tête humaine, etc.; mais les figures qui sont sur chacune d'elles, sont encore plus extraordinaires.

(22) Antiquités Nationales, Tome II, Art. XII, page 5, Planche 77.

(23) Le stalle est un siège de bois, qui se hausse et se baisse au moyen de deux fiches françoises. Quand il est baissé, il forme un siège assez bas; étant levé, il présente un appui attaché sous le siège même, comme la moitié d'un cul-de-lampe un peu plus ample que la paume de la main, sur lequel, à proprement parler, on n'est ni assis ni debout, mais seulement un peu appuyé par derrière; les coudes portant par-devant sur une espèce de paumelle qui avance et qui est soutenue par une double console, une droite sur une renversée, un petit socle ou plinthe entre-deux, sur quoi porte le siège quand il est baissé, étant à-peu-près aux deux tiers de toute la hauteur, depuis les paumelles jusqu'en-bas.

Ce mot vient du latin *stare*. L'appui attaché sous le siège en forme de cul-de-lampe, porte le nom de *patience*, et, dans quelques ordres religieux, on lui donne encore celui de *miséricorde*, parce que l'ancien usage étant de chanter debout l'office divin, ce n'est que par indulgence que l'on a permis au clergé de s'y appuyer.

SAINT-SPIRE DE CORBEIL.

Toutes sont grotesques et ridicules : la plupart représentent des ouvriers exerçant leur profession, dans le costume de leur état.

J'ai fait graver celles de ces figures qui m'ont parues les plus extraordinaires par leur singularité, et dont le costume m'a semblé mériter d'être conservé. V. *Planche IV*.

N°. 1. Un homme en habit long, et un bonnet de docteur, renversé par terre, le visage triste, la tête appuyée sur son coude, couché sur le ventre et les pieds en l'air, porte sur ses reins le globe du monde, surmonté d'une croix manière dont les chrétiens le représentent, quoiqu'il n'y ait que la moindre partie des habitans du globe qui aient embrassé le christianisme.

2. Un homme avec un habit de moine et des oreilles d'âne, tient une marotte de la main gauche, et rit de fouler aux pieds deux autres personnages habillés comme lui, mais qui ont l'air très-tristes.

3. Un homme vêtu comme celui du numéro 1, mais avec un bonnet à corne, joue avec un homme qui a une culotte et une veste serrées, à un jeu que l'on nomme aujourd'hui *pet-en-gueule* ; leur attitude indique assez l'origine de l'étymologie de ce mot.

4. Un évêque prosterné et mîtré tient une marote dans sa main gauche.

5. Un homme nud et ayant l'expression de la douleur, est dévoré par un griffon.

6. Le globe du monde, surmonté d'une croix, telle qu'on l'a vu numéro 1, est rongé par une multitude de rats : quatre sont au-dehors; d'autres qui se sont fait jour dans son intérieur, montrent la tête ou la queue. J'ignore encore ce que peut signifier cette allégorie dont je n'ai pu trouver l'explication. J'ai vu dans l'église Saint-Jacques, à Meulan, un stalle absolument semblable.

7. Un jardinier s'efforce de renverser un arbre avec une corde.

8. Un cordonnier coupe, sur une table, un morceau de cuir avec un tranchet; derrière lui on voit des sandales suspendues.

9. Un menuisier poussant son rabot sur son établi; il a un habit large sans poches; mais il porte à sa ceinture une espèce de sac de

cuir, orné de petites houpettes, c'est son escarcelle (24). Derrière lui sont suspendus des ciseaux, des varloppes et un maillet.

10. Un apothicaire pile, dans un mortier, des ingrédiens qu'il tire d'un sac placé près de lui ; derrière est un récipient qui contient quelque liqueur en digestion.

11. Un porteur de bois sur des crochets ; il s'appuie sur une bûche.

12. Une femme tient un singe par les oreilles et lui coupe la tête avec une scie.

13. Un marchand de vin, de vinaigre ou de bière, traîne son tonneau sur une brouette.

14. Un alchymiste réfléchit sur la composition du grand œuvre ; un chat est posé sur son soufflet.

15. Un paysan, monté sur un âne, conduit un sac de bled au marché : au lieu d'être assis sur le sac, il a le sac sur sa tête.

16. Un sculpteur en bois occupé à faire une petite statue.

17. Un moissonneur liant ses gerbes.

18. Un buveur ; il est vêtu en docteur, avec une escarcelle à sa ceinture ; le vase qui lui sert à boire est plutôt une soucoupe qu'un verre.

19. Un berger va tondre un mouton ; il tient l'animal d'une main et les ciseaux de l'autre.

20. Un batteur en grange ; il a les jambes enveloppées de paille.

21. Un boulanger met son pain au four.

22. Un tailleur de pierres.

23. Un semeur.

24. Un vendangeur foulant la cuve.

25. Un moissonneur.

26. Un faucheur.

(24) Antiquités Nationales, Art. III, Page 136.

Ces stalles de Saint-Spire qu'on a dessinés au hasard, sont absolument dans le goût de quantité d'autres, et notamment de ceux de Cluny, place Sorbonne, à Paris. Il n'y a presque point d'arts libéraux ou mécaniques qui n'y soient représentés, sans compter les sujets bisarres qui sont autant d'énigmes, parce qu'on n'est pas au temps où ils ont été exécutés. Tout ce qu'il est possible de conjecturer, c'est qu'on a probablement voulu exprimer que dès-lors la ville de Corbeil étoit commerçante, et consacrer la reconnoissance envers les particuliers qui avoient contribué à la décoration de l'église, tels que le *cordonnier*, numéro 8, (les Chartreux de Paris en ont un pour fondateur) le *boulanger*, n° 21, et jusqu'au *bucheron*, n°. 11.

Peut-être sont-ce des emblêmes caractéristiques des noms des familles bienfaitrices du chapitre, ou simplement des chanoines existans alors ; cette conjecture est fondée sur les douze noms de ceux vivans au temps que fut volé un bras de Saint-Spire, et qui, après avoir été recouvré, fut enchâssé dans un reliquaire d'argent, sous lequel lesdits noms sont tous gravés. Dans cette hypothèse, le n°. 15 seroit pour un nommé le Meûnier; le n°. 19 désigneroit le Berger, nom qui figure en effet parmi les prévôts de Corbeil; le n°. 21 signifieroit le Brasseur, ainsi du reste. Quant aux autres allégories, comme les six rats qui rongent le monde, au stalle ci-devant abbatial, n°. 26; et l'espèce de mère-sotte qu'on voit avec sa marotte au n°. 2; et ce qu'on peut regarder comme le jeu du pet-en-gueule au n°. suivant, il faut avouer que ce sont autant d'énigmes, de même que la femme qui, au n°. 12, scie l'oreille d'un sapajou, et le chat posé sur le soufflet d'un chymiste, n°. 14.

Quoiqu'il en soit de ces *miséricordes*, c'est-à-dire, de ces sièges canoniaux, elles font toujours connoître quel étoit le goût et le ciseau des artistes dans les siècles antérieurs, à la renaissance des arts en France.

Les reliques sont mémorables dans cette église. Les corps de Saint-Spire et de Saint-Leu, évêques de Bayeux, n'étoient encore, en 1317, que dans une châsse assez simple, et enfermés séparément, couverts d'étoffe de soie, et d'une peau de cerf.

En l'année 1317, le 14 mai, celui de Saint-Spire fut tiré par

Gerard de Courtonne, évêque de Soissons, l'évêque de Sagonne, et l'abbé de Saint-Magloire, de Paris, délégués par l'évêque diocésain, et transféré dans une châsse précieuse, faite en partie aux dépens de Geoffroi du Plessis qui, dans sa jeunesse, avoit été secrétaire de la comtesse de Toulouse.

Comme la châsse de Saint-Spire avoit été endommagée dans le temps des guerres, il fallut la réparer en 1454 : Guillaume Chartier, évêque de Paris, y remit les reliques du saint le dimanche des rogations, le 26 mai, assisté de Bernard, évêque d'Albi. On fait encore mention d'une autre translation ou renouvellement de châsse; ce changement fut fait par Paul Hurault, archevêque d'Aix, député par le cardinal de Gondi, évêque de Paris, en 1619. On observe que tous les os de la tête s'y trouvèrent.

Le corps de saint Leu fut enchâssé séparément, et le tout fut porté processionnellement hors de la ville, au-delà du pont, dans le lieu dit le Tremblay, où l'évêque de Soisson fit l'éloge des saints. La mémoire de cette translation se renouvelle tous les ans le dimanche d'avant les Rogations.

Les reliques de saint Spire avoient été originairement déposées, comme je l'ai dit, dans le château de Palluau, dont on voit les vestiges vers le Bouchet, et sur les bords de la même rivière qui l'arrose. Il existe sur le côteau opposé, et sur la paroisse de Balancourt, une chapelle assez fréquentée, où elles ont été conservées. Après avoir bâti la collégiale de Corbeil, le comte Haymon les y transporta, et en confia la garde à perpétuité à douze chanoines qu'il dota pour acquitter ses intentions. Mais il est un temps dans l'année où le précieux dépôt est remis aux mains de ses anciens gardiens; et les habitans de Palluau ne manquent pas de se présenter le jour de la translation, pour porter la châsse au lieu de la station; honneur qu'ils partagent avec d'autres confrères dans la ville, et duquel ils ont toujours été fort jaloux, malgré la rigueur qui y étoit autrefois attachée; car c'étoit à jeun, et pieds nuds qu'il falloit remplir cet emploi : et il y a peu d'années qu'on voyoit encore des octogénaires suivre le cortège dans ces dispositions : elles n'étonneront pas ceux qui savent que c'étoient les mêmes pour les porteurs de la châsse de Sainte-Geneviève à Paris.

Le costume de ces pieux citoyens est tout-à-fait remarquable : tous en aube, une couronne de fleurs naturelles ou artificielles sur la tête, un bourdon à la main, surmonté de bouquets ou de perles, des rubans de diverses couleurs pour la ceinture et en sautoir : en cet état ils se succèdent d'espace en espace pour porter le fardeau à l'exemple de leurs ayeux, et ils y préparent leurs enfans. Leur nombre et leur décoration n'est pas ce qui frappe le moins dans la cérémonie. On chante un hymne dont voici le commencement :

Vos, ô sancta, quibus tollere pignora,
Ferventesque datur ducere per vias ;
Hic et jungite dextras,
Hic et jungite pectora.
Concurrunt. Dociles en humeros sacro
Supponunt oneri ; sarcina fit levis ;
Divo fortis amore
Hanc ultro pietas subit.
Florum dùm capiti stant diademata,
Tractant sceptra rudes, gemmea dum manus,
Quàm lætùm premit arcam
Albens turba sodalium !

La marche y est exactement décrite, les lieux et les églises par où l'on passe, la station dans la prairie du Tremblay, le discours qu'on y prononce, et qui a quelquefois été fait par des évêques, etc. Cette poésie est dans le goût de celle du savant Huot, pour la procession également annuelle à Notre-Dame de la délivrance, proche Caen. Il la composa à la sollicitation de l'évêque de Bayeux et de ses compatriotes, comme Horace fit son *Carmen sæculare*, à celle d'Auguste, la dix-septième strophe et les suivantes du chant annuel dont je parle, donneront une idée de la conclusion de cette fameuse procession, et bien différente de ce qu'en dit Malingre, dans ses *Antiquités de Paris et des environs*.

Campestri populos qui cathedra doces,
Narra flexanimi voce paraverit

Numen quanta patronis,
Servet quanta clientibus.
Sub quorum pedibus terra latet silens,
Hæc vos pectoribus semina condite ;
Hoc et rore madentes
Fructus edite debitos.
Transibat faciens qui populis benè,
Per sanctos eadem qui renovat bona,
Nobis hic via factus,
Det christus patria frui.

Ceux qui improuvoient les abus qui pouvoient se commettre la nuit du Vendredi-Saint, à la Sainte-Chapelle de Paris, ou à Saint-Maur-les-Fossés, le jour de la fête patronale, se sont également élevés contre ceux qui étoient un sujet de scandale à la messe de minuit de la translation de Saint-Spire. Cependant la tradition a prévalu.

Cette châsse, *Planche V*, est de vermeil, et d'un travail assez fini. On voit de chaque côté trois arcades ou niches ; celle du milieu est parsemée de fleurs de lis ; on y remarque saint Leu debout, avec sa crosse à la main. Les deux autres niches sont séparées par une colonne, ce qui les rend double ; chacune contient deux figures, ou de saints ou d'acolytes de l'évêque : dans l'ogive on voit un ange qui, les aîles étendues, plane à-la-fois sur les deux figures. Le toit de cette châsse est parsemé de fleurs de lis dans une mosaïque ; elle est entourée de petites pyramides dans le goût moresque : au milieu s'élève le simulacre d'un clocher surmonté d'une boule d'une fleur de lis et d'une couronne. Autour de cette châsse on voit serpenter une vigne d'un travail délicat.

Les figures 5, 6, 7, 8, sont celles de saints ou d'acolytes, dont plusieurs portent des vases. A l'extrémité est une Notre-Dame, *figure 9*, entre l'écussons de Corbeil, qui est une fleur de lis d'or dans un cœur de gueules, *fig.* 10, et celui du chapitre, *fig.* 11.

Cette châsse fut faite aux dépens du chapitre, en 1619.

A l'extrémité droite de la châsse, est une femme debout et couronnée : c'est Clémence de Hongrie ; elle est placée entre des

écussons

écussons : celui à droite est mi-partie de France et de Hongrie (25). Voyez *figure* 2 ; l'autre, *figure* 3, est l'écusson de Castille.

L'autre côté de la châsse est absolument semblable, à l'exception des figures. Celle du milieu, *figure* 4 représente saint Exupère assis. Il a deux belles émeraudes, l'une sur la poitrine, l'autre sur le ventre.

On montre, dans le trésor, le chef de saint Pierre-Alexandrin, et des reliques de Spiridion. Il y a aussi de chaque côté du sanctuaire une armoire grillée avec d'autres reliques : dans celle du côté méridional, est un buste qu'on dit être de saint Yon : dans l'autre sont plusieurs bras d'argent et de petites capsules en formes de tombeaux, et des espèces de philactères que l'on croit avoir été portés par chaque chanoine aux processions des rogations ou autres, lorsque c'étoit l'usage. On peut lire dans Guibert les tentatives qu'on fit sur le sacristain de Saint-Spire de Corbeil, pour retirer de cette église le corps de ce même saint Spire. M. de Sainte-Beuve s'est appuyé sur la tromperie dont usa le sacristain pour faire révoquer en doute d'autres reliques du même saint.

Cette châsse, dans les grandes solemnités est posée dans le milieu du retable en menuiserie du grand autel ; on y monte par un escalier de bois placé derrière ce retable. Au côté septentrional, à la même hauteur, est celle de saint Leu troisième évêque, de Bayeux ; celle-ci est aussi de vermeil, mais d'un goût plus moderne. Dans une châsse, du côté du midi, sont des reliques de saint Renobert, aussi évêque de Bayeux.

Le sceau de Saint-Spire représente saint Exupère avec le pallium, crossé, mîtré et auréolé, entre deux fleurs de lis.

(25) Les armes de Hongrie étoient d'abord de sable-au-loup passant d'argent ; elles furent ensuite d'argent à l'aigle déployé de Sinople. Le roi Geysa, disent les héraldistes, premier roi Chrétien, prit d'argent à trois mottes de terre, de Sinople à la croix archiépiscopale ou patriarchale de gueules en cœur, pour conserver la mémoire de l'église de Strigonie qu'il avoit commencé à bâtir, et qui fut achevée par son fils. Toutes ces origines paroissent un peu fabuleuses.

Enfin, on ignore en quel temps l'écusson de Hongrie fut encore changée pour être fascé d'argent, et de gueules de huit pièces, dont les quatre fasces d'argent représentent les quatre principales rivières de la Hongrie : le Danube, la Save, le Nyss et la Drave ; et les quatre autres fasces de gueules ou de rouge, dénotent le sol fertile en minéraux.

L'église de Saint-Spire s'apperçoit de fort loin sur la rivière.

Dans un itinéraire que Pierre le Vernier, chanoine et pénitencier d'Auxerre, traçoit, le siècle dernier, à Nicolas Mercier son ami, il l'invite à le venir trouver pendant les vacances, en suivant le cours de la Seine. Le poëte commence par le *Port-à-l'Anglois*, d'un côté, *Villeneuve-Saint-George* de l'autre ; suivent à l'opposé, *Athis* et *Juvisy*, puis Corbeil, où il apperçoit Saint-Spire, etc.

> *Disce viam. Magnæ digressum mœnibus urbis*
> *Sequana te recto deducet tramite, donec*
> *Veneris ad* Portum *cæsis cui nomen ab* Anglis (26).
> *Mox ubi quingentos sinuoso in littore passus*
> *Feceris, emergent* Sancti *delubra* Georgi (27);
> *Dein procul ad dextram viridanti in colle cacumen*
> *Ostendet sublimis* Athis (28), *quà nota* Givisi (39),
> *Tecta latent colle opposito ; tùm littore trito*
> *Regia mirantem, partitis tecta* Trichoris (30)
> *Antiquam te* Corbolii (31) *via ducet ad arcem,*
> *Purus ubi* Stampis (32) *lapsus decurrit* Iunna (33)
> *Atque* Exuperii *servat præsentia* Cives (34).

(26) Le Port-à-l'Anglois.
(27) Villeneuve-Saint-George.
(28) Athis.
(29) Juvisy. Voyez *Antiq. Nat.* Art. XVI.
(30) *Trichoris* signifie un château à deux ailes avec un grand corps de logis dans le milieu.
(31) Corbeil.
(32) Etampes.
(33) La Juine.
(34) Saint-Spire.

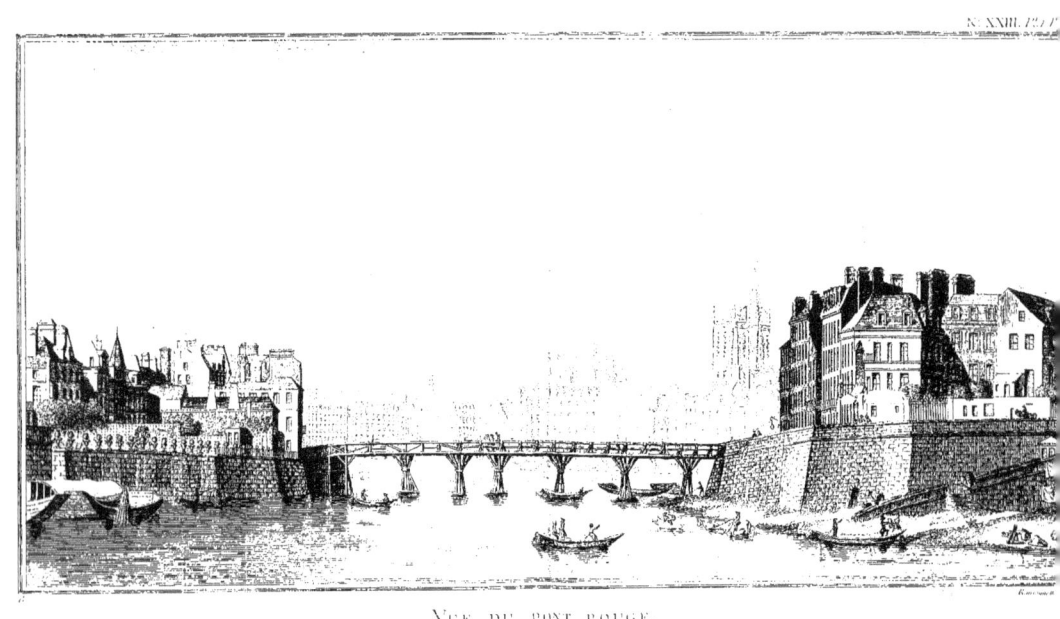

Vue du Pont Rouge.

XXIII.

LE PONT-ROUGE.

Département et District de Paris. Section de Notre-Dame.

Les ponts réunissent le double avantage de l'embellissement et de la commodité : il y en a beaucoup à Paris, et cependant il en est encore dont la construction seroit nécessaire.

Ce sont les divers accroissemens de Paris qui ont fait augmenter successivement le nombre des ponts, et il y a eu de longs intervalles entre les diverses époques de leur construction.

Du temps de César, il n'y avoit que deux ponts à Paris : un au septentrion, qui traversoit le plus grand canal de la Seine, et pour cela appellé le *grand Pont*.

L'autre au midi, sur le petit canal, et nommé le *petit Pont*.

Ces deux ponts furent brûlés par les habitans de Paris eux-mêmes, de crainte que Labienus, lieutenant de César, ne s'emparât de la ville, quand ils se liguèrent avec les autres Gaulois pour la défense de la liberté commune. Ils furent ensuite réparés, et ils existoient au temps de Julien.

Sous le règne de Childebert, le feu prit par hasard, pendant la nuit, à quelques maisons de ces deux ponts.

Cet accident se renouvella sous Chilperic.

Il n'y eut toujours que deux ponts à Paris, jusqu'en 1378. En 1413, on commença à bâtir le pont Saint-Michel et le pont Notre-Dame.

Les fondemens du Pont-Neuf furent jetés sous Henri III (1); il ne fut achevé que sous Henri IV.

Les autres ponts furent construits sous Louis XIII ; on peut assurer que jamais on n'a tant bâti que sous son règne (2).

(1) Sauval, Antiquités de Paris, Tome I, page 214, 215.
(2) *Idem*.

A

Le Pont-Rouge.

Le Pont que je décris servoit pour la communication de la cité avec l'île Notre-Dame.

Cette île a existé long-temps sans qu'on ait pensé à y bâtir des maisons, et alors il n'y avoit pas de pont.

On la nommoit île de Notre-Dame, parce qu'elle appartenoit à cette église. On l'appelle aujourd'hui île Saint-Louis.

Elle étoit partagée en deux par un petit bras de la rivière qui la traversoit dans l'endroit où est à présent l'île Saint-Louis. La plus grande de ces deux îles s'appelloit l'*île Notre-Dame*, et l'autre, l'*île aux Vaches*, parce qu'on y menoit paître les bestiaux.

En 1614, Christophe Marie, entrepreneur-général des ponts de France, s'obligea de joindre, en dix années, les deux îles Saint-Louis et Notre-Dame, de les environner de quais revêtus de pierres de taille, d'y bâtir des maisons, d'y faire des rues et un pont vis-à-vis la rue des Nonaindières. Il s'associa le Regrattier, trésorier des Cent-Suisses, et Pouiletier, commissaire des Guerres.

Marie et ses associés, après avoir fait bâtir une partie de l'île, se rebutèrent et cédèrent leur traité à Jean de la Grange, secrétaire du roi. Le contrat est du 16 septembre 1623. Ils reprirent ce traité en 1627, et ils furent enfin obligés de le céder à Herbert et aux autres habitans de l'île, par les soins desquels cette entreprise fut achevée en 1647 (3).

En 1617, Marie et ses associés ayant voulu commencer à faire travailler au pont de bois qui devoit faire la communication de l'île Notre-Dame avec la cité, le chapitre de Notre-Dame s'y opposa, et, malgré plusieurs arrêts du conseil obtenus par ces entrepreneurs, les oppositions du chapitre empêchèrent la construction de ce Pont. La Grange qui, en 1623, fut subrogé en la place de Marie et de ses associés pour l'entreprise des bâtimens de l'île, reçut de la ville les alignemens du pont de bois, mais la chose n'alla pas plus loin; et, en 1627, la Grange se désista de cette entreprise qui revint encore à Marie et à ses associés. Ceux-ci furent de nouveau traversés par le chapitre de Notre-Dame : on dit que ce ne fut qu'en 1642, que le roi promit de donner, dans un mois, au chapitre, 50,000 liv. pour la largeur de trente pieds du quai du port Saint-Landry que

(3) Hurtaud, Dictionnaire de Paris, Tome III, page 368.

le chapitre céda à Marie et à ses associés, pour faire la culée et le passage dudit pont de bois, à condition qu'il ne seroit fait, sur ce pont, ni maisons, ni boutiques, et qu'on n'exigeroit rien pour le passage des chanoines et de leurs domestiques.

Quelques habitans de l'île ayant été reçus en la place de Marie et de ses associés, ils firent travailler à un pont de bois qui avoit un chemin large de 4 toises, et des garde-fous de chaque côté.

Voici une anecdote qui prouve que ce pont existoit en 1634 :

Pour le jubilé que le pape accorda, en 1634, on ordonna, à Paris, une procession générale, de l'église cathédrale à celle des Grands-Augustins, le 5 juin. Comme les paroisses devoient se rendre de bonne heure à Notre-Dame, il arriva que trois de ces paroisses s'empressant de passer toutes à-la-fois par le pont de bois qui traversoit de l'île Notre-Dame à la cité, firent une si grande foule qu'il y eut deux balustrades du pont, du côté de la Grève, qui furent rompues. Plusieurs citoyens effrayés, et croyant que le pont fondoit déjà sous eux, se précipitèrent dans l'eau ; d'autres y tombèrent par l'ouverture des balustres, d'autres enfin étouffés ou écrasés par la multitude, augmentèrent le désastre. On compte qu'il y eût bien vingt personnes tuées, et quarante blessées. Le lieutenant civil averti de l'accident, dépêcha sur-le-champ des chirurgiens pour panser les blessés, et des archers pour empêcher un plus grand désordre (4).

Le pont de bois qui joignoit l'île Notre-Dame à celle du Palais, fut fort endommagé l'année suivante, 1710 (5) : on fut obligé de le détruire entièrement, et l'on n'a commencé à le rebâtir qu'en 1717, moyennant un péage accordé à l'entrepreneur pour quinze ans (6). Ce péage étoit de trois deniers par personne. Le roi l'a cédé à la ville, ainsi que le pont, en dédommagement de douze maisons abattues au Marché-Neuf, en exécution des lettres-patentes du 9 septembre 1734, le 11 du même mois,

(4) Lobineau, Histoire de Paris, Tome II, page 1361.

(5) *Idem*, page 1528.

(6) Hurtaud, Dictionnaire de Paris, Tome II, page 107.

Comme on peignoit alors ce pont en rouge, le nom de cette couleur lui est resté.

Ce pont étoit sujet à des réparations continuelles : la débacle emportoit souvent une partie dans les dégels. La municipalité vient de le faire démolir.

Le dessinateur a pris son point-de-vue du milieu du quai des Miramiones, vers la Place-aux-Veaux. On y distingue, à gauche, une partie de la cité; celle sur laquelle est bâtie l'église et le cloître de Notre-Dame.

On apperçoit, dans le fond, une des tours de Saint-Jacques-la-Boucherie, reconnoissable aux évangelistes qui décorent les quatre faces.

Sur le devant, on voit plusieurs maisons qui appartenoient aux chanoines, et le jardin appellé le terrain.

Dubreuil (7) a cru que le terrain étoit une île que Gaultier, chambellan, ou plutôt grand chambrier (8) de Philippe-Auguste, donna au chapitre de Notre-Dame, en 1190; mais cet auteur s'est trompé en confondant le terrain et l'île Saint-Louis. Cet espace s'est formé, par succession de temps, des gravois et décombres de la reconstruction de l'église de Notre-Dame, ainsi que quelques jardins du cloître qui donnent sur la rivière.

Le terrain s'appelloit, en 1258 : *La Motte aux Papelards*, *Mota Papelardorum*, et, en 1343 et 1356, *le Terrail*, *domus de Teralio*, C'étoit encore, au quinzième siècle, un espace inculte qui se terminoit en pente douce.

Les troubles qui agitèrent le royaume sous Charles VI, excitèrent la vigilance du chapitre, par les ordres duquel on y veilloit la nuit : on donnoit aux veilleurs deux bûches de mole, et deux cotrets.

En 1407, Charlotte de Savoie, seconde femme de Louis XI, y vint débarquer, et y fut complimentée par l'évêque et par le parlement.

Marie qui avoit fait un traité pour la construction des maisons

(7) Antiq. de Paris, page 46.

(8) *Camerarius*.

de l'île Notre-Dame, fut obligé, par arrêt du conseil des 6 octobre 1616 et 30 août 1618, de faire revêtir le terrain d'un mur de pierres de taille. La même condition fut imposée aux habitans de l'île qui furent subrogés à Marie, en 1643.

Comme cet ouvrage éprouvoit des lenteurs, le roi nomma des commissaires du conseil qui, par leur jugement du dernier août 1647, réglèrent la forme de ce revêtement; et, en conséquence d'un procès-verbal du 15 juillet 1651, il fut décidé que, des trente-neuf toises de distance qu'il y avoit entre le passage qui va du cloître à la rivière, et à la pointe du terrain, on en retrancheroit sept toises, et qu'on feroit un avant-bec pour rompre le fil de l'eau.

La ville rendit, le 27 du même mois, une ordonnance pour l'exécution de ce plan, et le chapitre de Notre-Dame qui, dès 1643, avoit accepté l'offre de 50,000 liv. que lui avoient fait les habitans de l'île, employa cette somme à ce revêtement. On a planté dans l'intérieur un jardin destiné alors pour les chanoines et les hommes seulement qu'ils vouloient bien y admettre.

On voit, à droite, l'île Saint-Louis, appellée autrefois l'île Notre-Dame, parce qu'elle appartenoit à cette église.

L'île Saint-Louis forme un carré de trois cents toises de longueur sur quatre-vingt-treize de largeur, couvert de maisons bien bâties, et bordé de beaux et larges quais revêtus de pierres de taille qui l'environnent entièrement. Le Pont-Marie et le pont de la Tournelle partagent ces quais en quatre, qui ont chacun leur nom. Celui qui règne depuis la pointe de l'île jusqu'au Pont-Marie, se nomme le *quai d'Alençon* ou *d'Anjou*; depuis ce pont jusqu'au pont de bois, on l'appelle *quai de Bourbon*; celui qui va du pont de bois au pont de la Tournelle, porte le nom de *quai d'Orléans*; et, depuis ce pont jusqu'à la pointe de l'île, on lui donne celui de *quai Dauphin*, ou *quai des Balcons*.

La rue Saint-Louis coupe cette île dans toute sa longueur, et est traversée par trois autres qui la coupent dans toute sa largeur.

Celle qui conduit du Pont-Marie au pont de la Tournelle, se nomme *rue des deux Ponts*; celle qui est située à sa droite, s'appelle *rue Regrattière*, du nom de Regrattier, l'un des associés de Marie. Elle coupe la rue Saint-Louis, et en est aussi coupée.

Dans la partie qui est du côté du Quai-Bourbon, il y avoit une enseigne où l'on voyoit une femme sans tête, ayant un verre à la main, et au-dessous étoient ces paroles : *tout en est bon*. Cette enseigne a fait donner le nom de *la Femme sans tête* à la moitié de cette rue; mais, ce qu'il y a de singulier, c'est qu'au lieu de nommer ainsi la partie de la rue où étoit cette enseigne, on a donné ce nom à la moitié où elle n'étoit point, pendant que l'autre retient le nom de *rue Regrattière*.

La troisième rue qui traverse cette île, est située à la gauche de la rue des Deux-Ponts, et se nomme *rue Poulletière*, du nom de Poulletier, autre associé de Marie.

Outre ces quatre rues, il y a, du côté du midi, les rues Guillaume et de Bretonvilliers qui ne vont que jusqu'à la rue Saint-Louis, et ne coupent que la moitié de l'île.

Le côté par où l'on voit l'île Saint-Louis, est le quai de Bourbon en face de celui des Miramiones; il est parfaitement bâti.

A gauche, on voit les maisons qui font face au Pont-Rouge; à droite, on apperçoit la tour de Saint-Gervais.

En face sont les maisons du Port-au-Bled.

On voit, à droite, la tour et la pyramide de Saint-Jean-en-Grève; vers le milieu, le clocher de la maison commune dont on ne peut appercevoir les bâtimens, et la maison fatale qui fait le coin de la rue du Mouton, qui a été témoin des scènes les plus sanglantes de la révolution.

Sur la gauche, s'élève, dans l'enfoncement, la tour de Saint-Méry.

TABLE ALPHABÉTIQUE
DES MATIÈRES
CONTENUES DANS CE VOLUME.

Les Chiffres Romains indiquent l'Article, & les Chiffres Arabes la Page.

A.

ABEILARD, XV. 8.
Académie des Sciences, XV. 3.
——des Inscriptions et des Belles-Lettres, XIV. 3.
Acarie, compagne du cardinal de Bérulle, XIV. 7.
Adam, abbé de Royaumont, XI. 14.
Adèle de Champagne, épouse de Louis VII. XV. 9.
Ægidius Cupe, XI. 3.
Agathe (reliques de sainte), XIX. 4.
Age (Antoine de l'), duc de Puilaurent, X. 25.
Albéric, comte de Dammartin, XVII. 6.
Alègre (Christophe d'), gouverneur de Gisors ; sa traitrise, XXI. 2 ; son procès, 3.
Alesso (André d'), XII. 20.
——(Anne d'), XII. 10.
——(Antoine d'), XII. 29.
——(François d'), XII. 20.
——(Jean d'), XII. 19 ; son épitaphe, 20.
——(Magdeleine d'), XII. 20 ; son épitaphe, 21.
——(Michelle d'), XII. 20.
——(Pierre d'), XII. 29.
Alexandre, III. 9.

Alisai (église de Saint-Germain d') ; XVII, 6.
Alise, mère de Regnault, évêque de Paris, XXII. 21.
Alix de Vermandois XIX. 26.
Amboise (George d'), XV. 13.
Amelotte (Denis), auteur d'une *Traduction du Nouveau Testament*, XIV. 26.
Ange Lâtard (l'), XX. 3.
Angelus (l'), sorte de prière, XIX. 5.
Anglois, IX. 1. X. 12.
Angoulême (Diane de France, duchesse d'), X. 16. 55.
Anguier (François), XIV. 9.
——(Michel), XIV. 5.
Anjou (Louis duc d'), frère de Charles V, XII. 13.
Annot (Jean), X. 42.
Anseau de Garlande, sénéchal, XV. 4.
Antoine, roi de Portugal, XIV. 16.
Arbaleste (Gui l'), XV. 14.
Arc-de-triomphe, X. 68.
Architecture gothique, XIX. 7.
Armoises (Charles-Louis des), XII. 20.
Arnaud de Nobleville, IX, 3.
Artois (comte d'), X. 5.
——(Philippe d'), XI. 7.
——(Robert d'), X. 8.

ij TABLE

Attichi (Louis-Doni d'), XII. 35.
Aubert (Mathurin), XII. 34.
Aubigné (Théodore-Agrippa d'), XIV. 14.
Aubray (Antoine d'); son épitaphe, XIV. 11.
Aubriot (Hugues), VIII. 2.
Auditoire de la ville de Mantes, XIX. 43.
Auger (Jean), XV. 7.
Autriche (Marie-Thérèse d'), X. 69.
Auxi (Philippe d'), Seigneur de Dompierre, X. 42.
Avrillot (Jacques), XII. 24.
——(Jean), XII. 24.
Aymon, premier comte de Corbeil, XXII, 2. 13. 14.
Azincourt (bataille d'), XX. 2.

B.

Baïf (Jean), X. 66.
Bailly (M.), maire de Paris, XII. 33.
Baiocassinum, pays Bessin, XXII.
Balivière (M. de), abbé de Royaumont, XI. 3.
Bance (Jean), XIV. 2.
Baptiste, peintre, X. 70.
Baptistère de Saint-Louis, X. 61.
Bar, gardien des princes enfermés à Vincennes, X. 27.
Barbeau (abbaye de); son histoire, XIII. 1. Nom des abbés, 2. Description de l'église, 5. Tombeaux, 6.
Barbier (Nicolas), XIX. 43.
Barboteau (Louis), XIV. 22.
Baronius, XIV. 1.
Barre (Jean de la), XV. 21.
Barrière (Jean de la), X. 15.
Bartholomée, abbé de Royaumont, XI. 1.
Bastille, VIII. 2.
Baudemont (André de), XV. 4.
Baudoyer (la porte), XVIII. 1.
Baudricourt, IX. 1.
Bavière (Isabelle de), X. 11.

Bazin (Claude), XII. 23.
——(Jérôme), XII. 23.
——(Simon), XII. 23.
Beaufort (le duc de) X. 25. Il s'échappe de la prison de Vincennes, X. 26.
——(duchesse de) XIV. 2.
Beaupied (Jean-François), XV. 22. XXII. 10.
Beaupoil de Saint-Aulaire, prieur d'Essône, XXII. 11.
Beaupuits (Robert de), XI. 41.
Beauté, lieu de plaisance dans l'enceinte de Vincennes, X. 12. 75.
Beauvau (M. de), X. 29.
Belemnites, espèce de pierres coniques, X. 62.
Bellai (Martin de), X. 43.
Bemere, ébéniste, X. 51.
Bentivoglio, cardinal, XIV. 9.
Bérard (Antoine), XIV. 2.
Berger (Claude), XV. 15.
Bergue de Villaines, XV. 11.
Bergues (Louis de), XIV. 15.
Berliche (Anne-Elizabeth de) X. 50.
Bernard (frère), X. 2.
Bernier, abbé de Saint-Spire, XXII. 6.
Bernot (Nicolas), X. 56.
Bertereau (M.), X. 65.
Bérulle (Claude de), XVI. 5.
——(Pierre de), XVI. 2. 3. Son histoire, 5. 6. Son ambassade à Rome, 7. Il est nommé cardinal. Sa mort, 8. Son tombeau, 9. Son épitaphe, 10.
Betford, IX. 1.
Béthune (Anne de), XII. 15.
Bettenger, boucher, XV. 7.
Bichebien, évêque de Chartres, XX. 42.
Binet (François), XII. 15.
Blanchard (Louis), XX. 4.
Blanche, fille de Jean II, duc de Bretagne, X. 7.
——(la reine), mère de saint Louis, X. 9.
——fille de saint Louis, XI. 12.

Blanche de Castille, XV. 9. XIX. 40. XX. 2.
Blancs-Manteaux de Paris (église des), XIX. 13.
Blastares (Matthieu), XII. 27.
Blondel, célèbre architecte, XVIII. 2. 4.
Bochard de Saron, X. 51.
Bocquet (Jean), XV. 21.
Bœuf (Jean le), XV. 22.
Boillive, IX. 3.
— de Domey, IX. 3.
Bois, clos de murs pour la première fois, X. 75.
Bois-Guillaume (Philippe de), XIX. 40.
— (Pierre de), XIX. 3. 40.
Boiseau (Nicolas), X. 79.
Bons-Hommes à Chaillot (couvent des), XII. 1. Origine de ce mot, 6. Fondation, 7. Histoire de cette maison, 12. Description du monastère, 15. Intérieur de l'église, 17. Richesses, cloître, vitraux, réfectoire, 30.
Bordeaux (Jacques de), XXI. 8.
Borzon, peintre, X. 69. 70.
Bossut (l'abbé), mathématicien, XIX. 11.
Bouchage (hôtel de), XIV. 2.
Bouchard I, comte de Vendôme et de Corbeil, XV. 2.
— II, comte de Corbeil, XV. 3.
Boucher de Bournonville (Henri du), XV. 22.
Bouette de Blemure, XV. 22.
Bouillon (Godefroi de), X. 61.
Bourbon (Anne-Geneviève de), X. 23.
— (Béatrix de), X. 8.
— (Jeanne de), X. 9. 33.
— (Nicolas), XIV. 24.
— abbé de Saint-Spire, XXII. 9.
Bourdon (Louis), X. 11.
— peintre, XII. 18.
Bourgogne (duc de), X. 5.
— (Jeanne de), X. 5.
Bourgoing (François), XIV. 2. 3. 22. 24.
— (Jacques), XV. 21.

Bove (Catherine de), XI. 15.
Brabant (Marie de), X. 5. XIX. 45.
Braiche (Michel de), XXII. 7.
— (Simon de) XXII. 7.
Braque (Nicolas de), X. 10.
Bretagne (Anne de), X. 14. XII. 7. 12. 13.
— (Guy de), XII. 13.
— (Marie de), XII. 13.
Brévedent (Denis de), abbé de Saint-Spire, XXI. 9.
Brézé (Louis de), X. 59.
Brinvilliers (marquise de), XIV. 11.
Brosse (Pierre de), favori de Philippe-le-Hardi, X. 5.
Buc (le captal de), XV. 11.
Bucy (Simon de), XVIII.

C.

CAGE DE FER, genre de supplice, X. 19.
Cal, signification de ce mot.
Calixte II, pape, XV. 8.
Calvin, X. 18.
Cambert, organiste, X. 66.
Camerier, (signification du mot), XII. 2.
Canu (Tristan), XXII. 11.
Capitan (Simon), XV. 20.
Caquier, architecte, XIV. 41.
Caraccioli (M. de), XIV. 9.
Cariulphe (reliquier de saint), XX. 41.
Carmelites (établissement des), XIV. 7.
Carmoy, peintre, X. 47.
Caron (Jacob-Radulphe le), XII. 34.
Casimir (le prince), X. 25.
Catherine, fille de Charles VI, XV. 12.
— de Sienne, XIV. 6.
Cavanille (Pierre de), XI. 15.
César de Bus, XIV. 9.
Chabannes (Antoine de), XV. 7.
— (Jacques de), X. 12 XV. 7.
Chabot (amiral), X. 23.
Chaillot, village près Paris, origine de

ce mot, XII. 31. Anecdote historique, 32.
Chaillou (Pierre de), XII. 20.
Challe, peintre, XIV. 5, 21.
Chally (Denys de), X. 12.
Champagne, peintre fameux, X. 69.
—— (comte de), X. 3.
—— (Philippe de), XVI. 19.
Chanterel (Claude), XII. 23.
Charbonnier (François), X. 52.
Charles IV, X. 7.
—— V, X. 10, 20, 21, 22, 33, 41, 42, 45, 74.
—— VI, VIII. 2. X. 12, 41, 42. XX. 2.
—— VII, IX. 1, 2. X. 10, 12, 13, XXI. 2.
—— VIII, X. 14. XII. 7.
—— IX, X. 14, 15, 66. XVI. 2.
—— de France, dauphin viennois, X. 11.
—— le Hardi, XIV. 15.
—— le Mauvais, XIX. 5.
Charlemagne, XIX. 12.
Charlotte de Savoie, XXIII. 4.
Chartreux de Paris (église des), XIX. 13.
Saint-Spire (chanoines de), difficultés avec leur évêque, XXII. 41. Donation d'un âne pour porter la farine ; énumération des revenus du chapitre, 5. Liste des abbés, 6. Description de l'église, 6. Description de l'église, 11. Nef, 12. Sièges des officians, 17. Forme des Miséricordes, 19. Châsse de Saint-Spire, 22. Hymne en son honneur, 23. Description de la châsse, 141. Trésor de l'abbaye, 25.
Chastelier (Jacques du), évêque de Paris, XXII. 3.
Château (Barthelemi du), XXII. 11.
Châtel (Jean), XIV. 2.
Châtelet (petit et grand), VIII. 1, 2.
—— (Charles - Antoine ; marquis du), X. 57.
Châtillon (l'amiral de), XII. 27.
Chaubert, IX. 3.

Chaumont (Jean II. de), abbé de Saint-Spire, XXII. 8.
Chaussée Brunehaut, XVI. 7.
Chemin (origine du mot), XVI. 4. Origine des grands chemins, 5. Réglements à ce sujet, 7.
Chesne (Marie le), XII. 25.
Chisi (cardinal), X. 51.
Clamecy (Gilles de), XV. 13.
Clémence de Hongrie, femme de Louis X, X. 6, 7. XXII. 24.
Clergé (impositions passées par le), X. 6.
Climens (Eudes), XI. 10.
Cloche (Jean de la), XVI. 1.
Clocher (baptême des), X. 46.
Clovis, X. 48, 73.
Cochery (Nicolas), XIX. 5.
Coctier (Jean), médecin de Louis XI.
Coignet de Marmèse (Laurent), XII. 23.
Comte (Charles le), auteur des *annales ecclesiasticæ Francorum*, XIV. 26.
Colloredo, X. 25.
Condé (le prince de), détenu à Vincennes, X. 27. Son élargissement, 28.
Condren (Charles), XIV. 2, 21, 24.
Conins, vieux mots, X. 13.
Conti (le prince de), X. 27.
Corbeil, petite ville près Paris ; étymologie de son nom, XV. 1. Premiers comtes de ce nom, 3. Devient domaine royal, est érigée en châtelenie, 41. Ses vicomtes, 5. Ses prévôts, 6. des rois viennent y habiter ; écoles, 8. Elle essuie plusieurs sièges, 11, 12, 14.
Corbeil (Adam de), XV. 19.
—— (Baudouin de), XV. 19.
—— (Edeline de), XV. 18.
—— (Eudes de), XV. 19.
—— (Eustache de), XV. 17.
—— (Féie de), XV. 19.
—— (Frédéric de), XV. 20.
—— (Garnier de), XV. 21.

Corbeil (Gilbert de), XV. 21.
—(Gilles de), XV. 17.
—(Guillaume de), XV. 17.
—(Jean de), chanoine, XV. 21.
—(Jean de), maréchal de France, XV. 20.
—(Jeanne de), XV. 20.
—(Machault de), XV. 18.
—(Michel de), XV. 17.
—(Milon de), XV. 19.
—(Perrenelle de), XV. 19.
—(Pierre de), XV. 18.
—(Renaud de), XV. 18.
—(Thibaud de), XV. 19.
—(Thierri de), XV. 18.
Cordeau (Claude), XV. 7.
Cordeliers de Paris (église de), XIX. 13.
Coste (Jean de la), XV. 21.
—(Nicolas de la), XV. 21.
Cotte (d'arme), XI. 17.
Coudray (Jacques du) IX. 3.
Coulon (Marguerite), XIX. 39.
Couronne d'épines (la), X. 3.
Cousin (Jean), X. 58, 60.
Coustou le jeune, sculpteur, XVI. 3.
Couturier (Jean le); son épitaphe, XIX. 39.
—(Philippe le), XIX. 39.
Coysevox (Antoine), sculpteur, X. 6.
Crépy (Simon de), XIX. 33.
Crétin (Guillaume), X. 52. Ses poésies, 53. Son épitaphe, 54.
Cromwel, X. 23.
Croui (Philippe de), duc d'Arcoste, X. 23.
Crypturius, explication de ce mot, X. 73.

D.

Dampierre (Gui de), XV. 10.
Dandam, avocat, XV. 23.
Dardenne (Michel-Gabriel), XV. 23.
Davy (Charles-François), X. 57.
Dehem (Jean), XII. 29, 33.
Deloynes de Gaueray, IX. 3.
Deran, jésuite, XIX. 10.
Desbois (Jean-Baptiste), XII. 33.
Deschamps (Jean), XIX. 6.
Desfriches (M.), IX. 2. 3.
Desoignes (Guillaume), XI. 15.
Deux Amans (Prieuré des), XVII. 1.
Dicq (Jean d'), XV. 7.
Dinan (Grégoire de), XXI. 6.
Domard (reliques de saint), XX. 41.
Donjon; étymologie de ce mot, X. 21.
Donjon (Jean du), XV. 17.
—(Pierre du), XV. 17.
Dorigny, peintre, 70.
Doyen (juridiction et pouvoir d'un); XIX. 6.
Dubois (Antoine), évêque de Béziers, XV. 13.
—(le cardinal), XIV. 20.
Ducroiset (François), XII. 34.
Dudrac (Marie), XII. 24.
Dunesme (Robert), XIX. 23.
Dupont (Nicolas), XII. 35.
Duprat (Antoine), XII. 18.
—(Guillaume), XII. 18.
Dupuis (Jean), XVI. 1.
Durand (Ursin), XII. 25.
Duval (Pierre), évêque de Séez, X. 5. 8.
Duvivier (Claude), XII. 20.

E.

Eldegarde, comtesse d'Amiens, XIX. 26, 38.
Eperon, XI. 17.
Esbattemens, X. 22.
Escauville (Marie d'), IX. 23.
Essône (prieuré d'), XXII. 4.
Estrées (Elisabeth-Rosalie d'), XII. 22.
—(Gabrielle), X. 16.
—(Jean), Maréchal de France, XII. 22.

Eudes, fils de Bouchard II, comte de Corbeil, XV. 3, 11.
Evreux (Jeanne d'), X. 7.
Exupère (saint); XXII. 1. Ses miracles, 2.

F.

FASTOL (Jean), XV. 7.
Femme-sans-tête (rue de la), XXIII. 3.
Fierte de Saint-Romain, XXI. 3.
Finet (Antoine), XII. 35.
Flesselles (Jean-Baptiste de), XV. 6.
Florette, conseiller au parlement, X. 47.
Foi (Raoul), chanoine de Beauvais, X. 29.
Fontenay (droit auquel sont astreints les habitans de), X. 12.
Foronet (Magdeleine), X. 57.
Foulques-le-Bon, comte d'Anjou, XV. 2.
Fouquet, surintendant des finances, X. 29.
—(Madeleine), X. 55.
Fourcy (Hugo), XII. 44.
François 1. X. 14, 42, 43, 60. XX. 13.
— d'Assise (saint), XII. 1, 2, 3.
— de Paule (saint), XII. 1. Il fonde plusieurs monastères, 2. Il se rend en France, 5. Sa mort, 8. Son corps exhumé par les Huguenots, 8.
— de Sales, XIV. 9.
Franc-salé (privilège du), X. 44.
Frézier (M.), ingénieur à Landau, XX. 10.
Fugger, historien de la maison de Habsbourg.

G.

GABRIEL, architecte, XX. 19.
Gaguin (Robert), général des Mathurins, XII. 6.
Galériens, XVIII, 5, 6.
Gambeson, Gambicon ou auqueton, XI. 16.
Gauchet (Jean), XIV. 9.
Gargouille (la), nom d'un serpent dont saint Romain délivra la ville de Rouen; XXI. 3.
Gaucourt, bailli de Rouen, XX, 3.
Gaulet (Jean), évêque de Grenoble; XVII. 7.
Gault (Jean-Baptiste), XIV. 3.
Geoffroi (Jacques II), abbé de Saint-Spire, XXII. 9.
Gérard de Courtonne, évêque de Soissons; XXII. 22.
Germont (Nicolas), XXII. 11.
Gibieuf (Guillaume), XIV.
Giffard (Guillaume), XXII. 10.
Gigaut de Bellefont (Marie-Françoise); X. 55.
—(Bernardin), X. 55.
—(Louise), X. 57.
—(Marie-Françoise), X. 57.
Gilbert, vicomte de Corbeil, XV. 6.
Girard de Guise, XXII. 16.
Giresme (commandeur de), X. 12.
Giry (François), XII. 35. XIV. 9.
Givisium, en françois, Juvisy, XVI. 2.
Givre ou serpent, ornement d'armoiries, XIX. 44.
Gloriette (signification du mot), XVIII. 3.
Godeau (Michel), XV. 22. XXII. 11.
Godet des Marais, évêque de Chartres, XIX. 46.
Gonsalve (saint); sa châsse, X. 45, 51.
Gorac (François), XII. 17.
Goubert (Charles de), XIX. 45.
Goujet, abbé, XIV. 9.
Goupil (Jean), X. 22.
Gourville, X. 28.
Grammont (abbaye de), X. 74.
Grand voyer de France (création de l'office de), XVI. 8.
Grantson (bataille de), XIV. 15.
Graville (Louis de), XV. 15.
Grégoire de Tours, XVI. 1.
— XIII, XIV. 1.
— XV, XIV. 2.
Grenetière (abbé de), X. 66.

Gruyn (Roland-Pierre), XV. 6.
Guérin (François), XII. 34.
Guesclin (Bertrand du), X. 12.
Gui Boutiller, XX. 3.
Gui de Donjon, XV. 5.
Gui le Baveux, XIX. 5.
Guiard (Charles), XXII. 2.
Guillaume, charpentier, X. 42.
— de Soissons, XIX. 11.
— comte de Corbeil, XV. 3.
— le Conquérant, XIX. 1. Ses cruautés en France; sa mort, 2.
— Longue-épée, duc de Normandie, XIX. 26.
Guise (le duc de), X. 43, 60.
Guyon (madame), X. 29, 30.
Guyonnet (Godefroi de), X. 36, 57.

H.

HABERT de Cérisi, XIV. 5.
Hallot, *Voy.* Montmorency-Hallot, XXI. 1.
Har (Gaspard de), X. 23.
Harcourt (Henri de), XI. 5. Son épitaphe, 6.
Harlay (Achille de), XIV. 23.
— de Bonneuil, X. 41.
— de Sancy (Nicolas de), XIV. 12. Ses services, 13. Mesure de son caractère, 14. Sa justification, 15. Son épitaphe, 18.
Haubert (étymologie du mot), XI. 16.
Haubigan (Charles-François), XIV. 22.
Hebert (Martin), XX. 7.
— (Pierre), XII. 34.
Hector Lescot, *dit* Jacquinot, IX. 2.
Hedwige, sœur d'Othon 1, et femme d'Hugues-le-Grand, XXII. 14.
Henri 1, X. 73.
— II, X. 14, 42, 43, 58, 60.
— III, X. 15, 23. XIV. 12.
— IV, roi de France, XX, 9. Ses campagnes dans la Normandie, 7. Son entrée à Rouen, 8. Il reçoit l'ordre de la Jarretière, 15.
Henri V, roi d'Angleterre, X. 11. XV. 12. Son invasion dans la Normandie, XX. 2. Il tente la conquête de la France entière, 3.
— IV, roi d'Angleterre, XX. 4.
— VI, IX. 1.
— de France, abbé de Saint-Spire, XXII. 7.
Herbert II, comte de Vermandois, XIX. 26.
— d'Ossonville (Claude), XXI. 4. Son épitaphe, 7.
Héribert, comte de Troyes X. 1.
Héron (Nicolas), X. 44.
Hervieux de la Boissière (Simon), XV. 22.
Hières (abbaye d'), X. 4.
Hongrie (armes de) XXII. 25.
Hôpital (Madeleine de), XVI. 2.
Hôtel-Dieu de Paris, XIX. 13.
Houssaye (François de la), X. 58.
Housseau, sculpteur, X. 68.
Housset (Jean du), XII. 33.
Hugues, abbé de Saint-Denis, XIX. 14.
— Capet, XV. 3.
— Clément, XXII. 7.
— de Crécy, XV. 3.
Hulen (Jacques de), X. 12.
Humbert, dauphin de Viennois, X. 9.
Hurault (Jean), XVI. 2.
— (Philippe), évêque de Chartres, XXI. 42.
Hyet (Martin), XX. 11.

I.

INSCRIPTIONS diverses dans les prisons de Vincennes, X. 37.
Isabelle de France, mère de Valentine de Milan, X. 9.
— fille de Charles-le-Mauvais, XIX. 40.

Isambert de Bagnaux, IX. 3.
Isburge ou Isemburge, femme de Philippe-Auguste, XV. 8.
Isle-aux-Vaches, XXIII. 1.
——— Notre-Dame, XXIII. 1.
——— Saint-Louis; sa description, XXIII. 5.
Ivon, abbé de Royaumont, XI. 14.

J.

JACQUES, roi d'Arragon, XV. 10.
Jaille (Honorat de la), X. 53.
Jaillier, architecte, X. 31, 34.
Jean de Corbeil, XV. 6.
——— fils de saint Louis, XI. 12. Son épitaphe, 13.
——— I, abbé de Saint-Spire, XII. 6.
——— II, roi de France, X. 9.
——— XXII, pape, X. 7.
Jeanne, fille de Charles V, X. 10.
——— d'Arc, IX. 1, 2.
——— de Bourgogne, XV. 10.
Jeannin (le président), XII. 33.
Joculateur, VIII. 2.
Joinville, X. 2.
Jolivet (Adrien), XII. 35.
Joly (Pierre de), X. 50.
Jomart (Marin), XII. 35.
Jourdain (Jean), XX. 4.
Jourdan (François), XII. 28.
Jousse (Mathurin), XIX. 10.
Joyeuse (François de), cardinal, XIV. 1.
Jules II, XIV. 17.
Juvisy (fontaine de), XIV. 1.

K.

KANOLE (Robert), XV. 11.
Kervenenoy (François), XV. 14.

L.

LABBÉ (Jean), X. 5, 6.
Labinus, lieutenant de César, XXIII. 1.
Lagrenée, l'aîné, peintre, XIV. 19.
Lain (Anne de la), XXI. 1.
Laisré de Boismignon (Catherine), X. 50.
——— (Charles-Emmanuel), X. 50.
Lamotte aux Papelards, nom ancien du terrain appellé à Paris l'Ile Saint-Louis, XXIII. 4.
Lande (Noël de la), XV. 6.
——— (Pierre de la), abbé de Saint-Spire, XXII. 10.
Langlés (M.), X. 63, 65.
Langlois (Michel), XVII. 8.
Laon (cathédrale de), XIX. 13.
——— (Jean de), XI. 18.
——— (Blanche de), sa fille, XI. 18.
Larsonneur (Anselme), X. 79.
Launay (Jean III. de), abbé de Saint-Spire, XXII. 9.
——— (Nicolas de), abbé de Saint-Spire, XXII. 10.
——— (Robert de), abbé de Saint-Spire, XXII. 9.
Laurencin-Persanges (Pierre-Antoine-François, comte de), X. 50.
——— (François-Alexis), X. 50.
Leber (Richard), X. 44.
Leclerc de Courcelles (Nicolas), XII. 20.
Letgarde, comtesse de Chartres, XIX. 26, 27, 31.
Lefevre (Catherine); son épitaphe, XIX. 38.
——— de la Falicère, X. 77.
Leguise (Jean), évêque de Troyes, XXII. 3.
Le Roy de Gomberville (Marie), XIV. 10.

Lesuyer,

DES MATIÈRES.

Lesenyer, valet de Philippe-le-Bel, XI. 15. 17.
Leu (Saint-), sa châsse, XXII. 22.
Lévrier (M.) Dissertation, XIX. 24.
L'Huilier (Jean), XV. 7.
— de Planchevilliers, IX. 3.
Libault (Abel), XII. 35.
Licocherer (Jean), XV. 18.
Lieur (Anne le), XII. 24. Son épitaphe, 25.
Ligarde, comtesse de Mantes et de Meulan, XIX. 24, 25, 34, 35.
Ligueurs (tentations des), X. 15.
Livret (Robert), XX. 4.
Lizieux (cathédrale de), XIX. 13.
Loches (château de), X. 19.
Long (Jacques le), auteur de plusieurs ouvrages & de la *Bibliothèque historique de France*, XIV. 27.
Longueil (Marie de), XI. 20.
Longueville (duc de), X. 27.
Lorme (Philibert de), XIX. 10.
Lorraine (Alphonse de), XI. 4.
— (Catherine-Henriette de), XIV. 2.
— (Croix de), X. 40.
Louis II. X. 7.
— VII, VIII, 1. XV. 8.
— IX (Saint) X. 2, 3, 4, 40. XI. 1, 2. XV. 9, 10.
— X, X. 6.
— XI, X. 14, 19, 23, 77. XII. 4, 5, 6.
— XII, X. 14, 19.
— XIII, X. 16, 65, 66. XIV. 3.
— XIV, X. 16. XVIII. 3, 4, 5.
— XV, XVI. 4, 8.
— comte d'Evreux, XIX. 4.
— de France, fils de saint Louis, XI. 8. Son épitaphe, 10.
— de France, roi de Naples, X. 9.
— fils du comte d'Alençon, frère de saint Louis. Son épitaphe, XI. 10.
Loustaleau (Marie de), X. 49.
Louvois (mort de), X. 29.

Lucas, abbé de Saint-Spire. XX. 9.
Ludovic Sforce, X. 19.
Lully, X. 66.
Luxembourg (Bonne de), mère de Charles V, X. 33.
— (Jean de), roi de Bohême, X. 8.
— (Pierre de), XVI. 6.
Luynes (duc de), X. 23.

M.

Macéré de Poissy (Gaspart), X. 55.
Maillard (Honest), XXII. 11.
Maindestre (Antoine), X. 57.
Maire (Catherine le), XXII. 12.
— (Jean le), X. 53.
— (Robert le), XXI. 8.
Maîtresses Béguines (couvent des), XX. 5.
Malinguehem (René), X. 58.
Mallebranche, auteur de la *Recherche de la vérité*, XIV. 27.
Mallet (Gilles), vicomte de Corbeil, XV. 6.
Malmusse (Colas de), IX. 3.
Mal s'y fiotte, nom d'une tour de Rouen, XX. 4.
Manchale (le), peintre, X. 69.
Manerium, manoir, X. 2.
Mangot de Vilarceaux (Thérèse), XIV, 12.
Mantes (Notre-Dame de), XIX. 1. Elle est réduite en cendres, puis reconstruite, 2. Revenus des moines, 3. Description de l'église, 7. Portail, 13. Construction de la tour, 17. Intérieur de l'église, 18. Cérémonie bisarre à une fête de Vierge, 21. Tombeaux, 23. Auditoire de la ville, 43. Fontaine, 46.
Marbœuf (madame de), XII. 33.
Marcenil (Pierre de), X. 7.
Marcoul (reliques de saint), XIX. 41.
Mareuil (Eudes de), XIX. 8.

B

Marguerite de Provence, femme de saint Louis.
Marie (Chrystophe), entrepreneur du pont qui à Paris porte son nom, XX. 2.
—— de Brabant, XIX. 4.
—— de France, fille de Charles VI, X. 11.
Marivel (Jean), X. 79.
Marot (Clément), X. 54.
Martel (Guillaume), seigneur de Baqueville, XX. 2.
Martin (saint), X. 48.
Mascaron (Jules), XVI. 26.
Massillon (Jean-Baptiste), XIV. 28.
Masson (Antoine), XII. 35.
—— (Jean-Baptiste le), XV. 21.
Mathis (Gabriel), XV. 22. XXII. 9.
—— (Michel), XV. 22. XXII. 9.
Mathurins de Paris (église des), XIX. 13.
Matignon (Amaury-Henri Guyon de), XII. 32.
Maulet (Yves), X. 56.
Maugis, fils de Richard, duc de Normandie, comte de Corbeil, XV. 3.
Maumont (Pierre de), XV. 7.
Maure (Jean-Joseph), XIV. 28.
Mayenne (duc de), X. 15.
Mazarin (cardinal), X. 55. Son épitaphe, 56.
Médicis (Alexandre), X. 16.
—— (Catherine de), X. 19. XII. 42.
Meignen (Henri le), XII. 13.
Meinières (le président), XII. 33.
Melun (Guillaume de), comte de Tancarville, XXI. 7.
Mercier (Jacques), XIV. 4.
Meré (Jean), XI. 14.
Metezeau (Clément), XIV. 4.
—— (Paul), XIV. 2, 4.
Mézerai (François-Eudes), XII. 33.
Méjon (Nicolas 1), abbé de Saint-Spire, XXII. 8.
Mineurs (frères), XII. 3.
Minimes, XII. 1. Leur origine, 3. Ils sont établis en France, 7. Règle de cet ordre, 8, 9. Formule du vœu, 10. Leur description dans la Monachologie, 11.
Mirabeau (prison de), X. 35.
Miséricordes, ou stalles dans les églises, XXII. 19.
Mytilène (Jean, archevêque de), XI. 2.
Modeste (saint), martyr, X. 44.
Moisset (Salvat), XIV. 22, 28.
Molardrin (Jacqueline), XII. 19.
Moliner (Jean), X. 54.
Moneta sacri Cæsaris, XIII. 18.
Montreuil, secrétaire du prince de Conti, X. 27.
—— (droit auquel sont astreints les habitans de), X. 12.
—— (Eudes de), XIX. 13.
—— (Pierre de), XIX. 13.
Mondragon (Jeanne de), XXI. 1.
Molay (Robert de), XIX. 23.
Montfaucon (dom Bernard de), X. 72.
Montgardel (Mariette de), XV. 22.
Montirel (Jean de), XI. 7.
Montirenel (abbaye de), X. 1.
Montjay (terre de), X. 4.
Montlhéri (tour de), X. 21.
Montmorency (Anne de), X. 61.
—— (Claude de), XXI. 1.
—— (François Hallot de), Ses services et sa valeur, XXI. 1. Ses exploits; sa mort, 2. Son épitaphe, 5.
—— (François de), XXI. 1.
—— (Françoise de), XXI. 6.
—— (Guillaume de), XXI. 1.
—— (Jean de), XXI. 1.
—— (Jourdaine-Madeleine de), XXI 5.
—— (Louis de), XXI. 1.
Montpensier (mademoiselle de), X. 24.
Morin (Jean), auteur des *Défauts du Gouvernement de l'Oratoire*, XIV. 25.
—— (Marguerite), XII. 22.
Moris (Jean III de), abbé de Saint-Spire, XXII. 8.
Moncy (marquis de); son épitaphe, XIV. 19.

Moutardier (Jean le), XV. 6.
Moutier, vieux mot, XIX. 14.
Moy (Charles de), XIV. 21.
Moynardeau, abbé de Saint-Spire, XXII. 8.
Muly (Denis-Louis), XIV. 22, 28.

N.

Naudé (Pierre), XII. 34.
Néry (Philippe de), XIV. 1.
Neufchâtel (Jean de), XV. 6, 7.
Neufville (François de), XV. 14.
—(Nicolas), XV. 14.
Nigella (Simon de), XIII. 21.
Nigeon (manoir de) maison de plaisance des ducs de Bretagne, XII. 12.
Nocey (Claude de); son épitaphe XIV. 19. Sa probité, 20.
—(Marie-Claude de), veuve d'André Desson, XIV. 20. Son épitaphe, 21.
Noir (Michel le), XII. 29.
Noisy (Pierre de), XI. 18.
—(Alix de), sa femme, XI. 18.
Normandie; ses rapports anciens avec l'Angleterre, XX. 1.
Normands, VIII. 1, 2. X. 9. XV. 2.

O.

Ogier (Philippe), X. 33.
Olivier le Mauvais, barbier de Louis XI, X. 77.
Opéra (origine de l'), X. 66.
Oratoire (congrégation de l'); Son origine en Italie, XIV. 1. Son établissement en France, 2. Esprit de l'institution, 3. Sa fondation, 7. Portail de l'église, 4. Bibliothèque, 23.
Oriflamme; elle est portée pour la dernière fois, XX. 2.
Orléans (siège d'), IX. 1.
—(Philippe de France, duc d'), fils de Philippe VI, X. 9.
Orléans (Philippe d'), X. 8.
—(Philippe de France, duc d'), régent, XIV. 20.
Ormes ou (Olivier le Fèvre d'), XII. 20. Son épitaphe, 21.
Ornano (maréchal d'), X. 24.
Osmond le Danois, XXII. 14.
Othon IV, X. 5.
Ouin (Jean-Baptiste), XV. 23.

P.

Palatin (le comte), X. 25.
Palluau (château de), XXII. 1.
Paris, VIII. 1.
—— nom de ses différentes portes, XVIII. 1.
—— époque de la construction de ses divers ponts, XXIII. 2.
—(Notre-Dame de), XIX. 11.
Paul X, XIV. 2.
Paule, patrie de saint François de ce nom, XII. 1.
Pavé des villes et des grands chemins, XVI. 8.
Payer en monnoie de singe (origine du proverbe), VIII. 2.
Pehu, seigneur de la Motte, XXI. 3. Son procès, 4.
Pelet (Gaspard de), vicomte de Cabannes, XXI. 5.
Pernel (Jacques), XII. 11.
Perrault (Charles), XIV. 9.
Porreau (Mathurin), X. 55.
Perrier (M.), entrepreneur de la pompe à feu de Chaillot, XII. 33.
Perrin (abbé), X. 66.
Perronet, XIX. 19.
Persan (baron de), X. 23.
Pesnel (Jacques), XVI. 2.
Petibon (Louis), XXI. 7.
Petit (Jean), X. 11.
Petit-Pont, VIII. 1.
Peuple, charpentier, X. 42.
Philibert Bernard, X. 68.

Philippe (Jean-Baptiste), XII. 22. Son épitaphe, 23.
— I, X. 73. XIX. 1.
— II, roi d'Espagne, XII. 14, 23.
— V, X. 7.
— VI, X. 9.
— Auguste VIII, 1. X. 2, 21, 74, 75. XIX. 4, 40.
— de Valois, X. 7, 8, 9, 20, 33.
— de France, abbé de Saint-Spire, XXII. 7.
— frère de Louis VII, XIX. 3.
— de France, frère de saint Louis, XI. 10. Épitaphe, 11.
— le Begue, XI. 18.
— le Bel, X. 6. XV. 10.
— le Catholique, X. 9.
— le Hardi, X. 5, 74, 75. XV. 10.
— le Long, X. 7. XV. 10.
Pictæ Parisienses, ou *Turonenses*, XIX. 1.
Pierre-Alexandrin (saint), son chef, XXII. 25.
Pinchault (Louis), XV. 22.
Pisan (Christine de), X. 78.
Pissote (la), discussion sur l'étymologie de ce mot, X. 78.
Piste ou Pitte, palais habité par Charles le Chauve. C'est aussi le nom d'une monnoie de ce temps, XIX. 1.
Plessis (Geoffroi du), XXII. 22.
Poitiers (Diane de), X. 42, 50, 59.
— (Jean), X. 59.
Poix (Nicolas de), XIX. 6.
Pompe à feu, XII. 33.
Poncet de la Grave, X. 17.
Pont-au-change, VIII. 1.
— Marie, XXIII. 2.
— Neuf, XXIII. 2r.
— Notre-Dame, XXIII. 2.
— Rouge, XXIII. 1.
— Saint-Michel, XXIII. 2.
Porcheville (Michel de), XIX. 16.
Portage (droit de), XV. 5.
Potence, ornement d'écusson, XIX. 20.

Poullerier, commissaire des guerres, XXIII. 2.
Poulletière (rue), XXIII. 6.
Prévôt (office de), XV. 6.
Prully (abbaye de), XIII. 1.
Pucelle (monument de la), IX. 1. Inscription, 3.
Puiset (le château de), XV. 4.

Q.

QUAI d'Anjou, XXIII.
— Dauphin, ou Quai des Balcons;
— de Bourbon, XXIII. 5.
— d'Orléans, XXIII. 5.
Quatroux (Isaac), XII 35.
Quentin Petit XIX. 17.
Quinquet (Sébastien), XXII. 15.
Quintin (Jean), XXII. 25. Son fanatisme, 26. liste de ses œuvres, 27. Son épitaphe, 28.

R.

RAIMOND d'Antioche, XIII. 7.
Rainaud, comte de Corbeil, XV. 3.
Ramée (la), gouverneur de Vincennes, X. 27.
Ramus (Pierre), XII. 27.
Ramsy (Jacques), abbé de Saint-Spire, XXII. 9.
Rantzaw (maréchal de), X. 27. XII. 28. Son épitaphe, 29.
Raoul (Jacques), XV. 7.
Raphaël, peintre fameux, X. 58.
Raschild (Aaron), calife, X. 62.
Reculet (Jean-Baptiste), XV. 23.
Regnaud de la Porte, XV. 12.
Regratier (le), trésorier des Cent-Suisses, XXIII. 2.
Regratière (rue), XXIII. 6.
Reiy de Mareuil, XI. 15.
René, duc de Bar, X. 60.
Renobert (saint); ses reliques, XXII. 25.

Retz (le cardinal de), XX. 29.
Rheims (église métropolitaine de), XIX. 12.
Richelieu (cardinal de), X. 24. XIV. 8.
Rivière (Perette de la), dame de Rocheguyon, XV. 7.
Robert, roi d'Ecosse.
—(François), XIX. 17.
Roche (Jean de la), XIV. 26.
Rochefoucaut (cardinal de la), X. 61.
Roy (Charles le), XII. 35.
Romains (les) font ouvrir de grands chemins, XVI. 6.
Rombaut (Ambroise), XII. 6.
Roncherer (le curé de), X. 38.
Rosni, duc de Sully, ministre de Henri IV, XX. 7.
Roque (Valentin de la), XV. 6.
Rose (Claude), XXI. 8.
Rosmadec (Sébastien de), XXI. 5.
Rouen; troubles dans cette ville, XX. 2. Siège, 3. Autre siège, 7. Assemblée générale des notables sous Henri IV.
Rougemont, gouverneur de Vincennes, X. 36.
Rouillard (Nicolas), XII. 34.
Rousseau, père et fils, sculpteurs, XV. 23.
Roy (André le), XXII. 11.
—(François le), XXII. 11.
—(Marie le), de Gombetville, XIV. 19.
Royaumont (abbaye de), XI. Description, 3. Eglise, 4. Chœur, 7. Tombeaux, 8.
Roze (Nicolas), X. 49.
Rubempré (Antoine de), XV. 6, 7.

S.

SACRÉ-PORT (abbaye de), XIII. 2.
Saint-André (François de), XV. 12.
Saint-Bernard (la porte), XVIII. 1. Description de cette porte, 3.
Saint-Denis (abbé de), X. 5. Abbaye, XX. 12.
Saint-Germain-des-Prés, XIX. 12.
Saint-Mandé, hameau, X. 75.
Saint-Maur (abbaye de), X. 73.
Saint-Médard de Soissons (l'église de), XIX. 12.
Saint-Michel (ordre de), X. 43.
Saint-Pierre et Saint-Paul (l'église de), à Paris, XIX. 11.
Saint-Remi, de Rheims (cathédrale de), XIX. 13.
Saint-Séverin (section de), VIII. 1.
Saint-Spire de Corbeil; origine de ce nom, XIX. 1. Sa fondation, 2. Dédicace, 1. Ses diverses chapelles, 3.
Saint-Victor (abbaye de), XX. 4.
Sainte-Chapelle de Paris (église de la), XIX. 13.
Sainte-Croix (le cardinal de), XV. 13.
Sainte-Croix de la Bretonnerie (église de), à Paris, XIX. 13.
Sainte-Marthe (Abel-Louis de), XIV. 5, 22, 25.
—(Pierre Scévole de), XIV. 25.
Salé de Bruyères (Guillaume), XI. 13.
Salviati XIV. 1.
Saluts aux armes de France et d'Angleterre, espèce de monnoie, XX. 15.
Sancy (le), diamant, XIV. 15. Détails y relatifs, 16.
Sandal, étoffe de soie, X. 3.
Sandras (Claude), XII. 23.
Sannier (Gilbert), XIV. 9.
Saux (Miles de), XV. 7.
Sceptre, XIII. 10, 11.
Scudéri (mademoiselle), X. 28.
Seauville (Jean de), XIX. 23.
Seguier (Louise), XIV. 5.
Seguin (Jean v), abbé de Saint-Spire, XXII. 10.
Seignelai (Guillaume de), VIII. 1.
Seine (crue excessive de la), VIII. 1.
Senault (Jean-François), auteur d'un

, livre, intitulé : *le Monarque*, ou *les devoirs du Souverain*, XIV. 22. 25.
Senneterre (Charles de), XII. 15.
— (Henri de), XII. 15.
— (Jean-Charles), XII. 15.
Séverin (Jacques), XV. 20.
Siam (ambassadeur du roi de), X. 67.
Simon, évêque de Paris, 40.
— (Germain), XII. 23.
— (Michel), XV. 20.
— (Gisberte), XIV. 27.
Sixte IV, XII. 3.
Soanen (Jean), XVI. 27.
Sorbon (Robert), XV. 10.
Sorel (Agnès), X. 13.
Soufflot, architecte, XIX. 19.
Soulas X. 22.
Soyer, ingénieur, IX. 3.
Spiridon (reliques de), XXII. 25.
Stalle, XXII. 18.
Standon (Michel), XII. 14.
Stuart (Robert), roi d'écosse, X. 10.
Suisses (les) fournissent, pour la première fois, des hommes et de l'argent à la France, XIV. 13.
Sully (Eudes de), XXII. 4.
— (Maurice de), XXII. 4.
Suvée, peintre, XIV. 23.
Sylvain (collège de), X. 72, 73.

T.

TALMUD, X. 3.
Tannegui du Châtel, XV. 12.
Tarenne (Jean), XII. 13.
Tarentaise (Saint-Pierre de), XV. 9.
Tarugio, XIV. 1.
Tellier (le), ministre, X. 38.
Templier (Etienne), X. 4.
Testu (Nicolas), abbé de Saint-Spire, XXII. 10.
Thelsphore de Rhodès, X. 19.
Thibaut, abbé de Royaumont, XI. 14.

Thibaut, moine de Cormeri, XXII. 16.
— comte de Champagne, XIX. 15, 20, 41.
— de Courville (Joachim), XI. 66.
— de Gallande, XIX. 14.
— le Tricheur, comte de Chartres, XIX. 26.
Thory (Geoffroy), 53.
Tirtaine ou tiretaine, X. 3.
Tottauyn (Jean), XXII. 12.
Touch (Marguerite de la), X. 49.
Toulonjon (Giraud de), XV. 7.
Tour (Pierre-François de la), XIV. 22, 28.
Tournelle (la), tour carrée près la porte Saint-Bernard, XVIII. 1, 5.
Trésorier d'un chapitre, ses fonctions; XIX. 4.
Trouson (Robert), XII. 34.
Trousseau (Jean), XV. 8, 19.
Troussel (Gui), XV. 8.
Tubi (Jean-Baptiste), statuaire, XVIII. 3.
Tude (M. de la), X. 38.
Turin (siège de), XI. 7.
Turquan (Jean), X. 79.

U.

URSINS (le chancelier des), XV. 12.

V.

VAL-DE-GRACE (monastère du), XIV. 2.
Valet (l'origine du mot), XI. 15.
Vallette (Louis - Thomas de la), XIV. 22, 28.
Valliere (madame de la), X. 67.
Val - Sainte - Marie (abbaye du), XIX. 14, 15.
Vandebergue de Villeboure, IX. 3.
Van-Obstal (Abraham), X. 68.
Vaquerie (la), premier président du parlement de Paris, X. 14.

Vaquier (Simon le), XXI. 8.
Varennes (Hugues de) XII. 14.
Vaucouleurs, IX. 1.
Vaugrimant, X. 25.
Veau (le), architecte, X. 68.
Vendôme (Alexandre, dit le chevalier de), X. 16, 25.
Venier (Pierre le), XVI. 2.
Verdun (cathedrale de), XIX. 13.
Verneuil (Robert de) XI. 14.
Vernon (Cordeliers de), XXI. 1.
Vernote) Gilon de), XIII. 2.
—(Guillaume), XIII. 22.
Veyn (François de), son épitahe. XII.
Vialard (Michel), X. 23.
Vicena ou *Vicenæ*, X. 1.
Vicomte (origine du titre de), XV. 5.
Vicus (signification du mot), XV. 2.
Vienne de Fuscado, mère de saint François de Paule, XII. 1.
Vieux palais à Rouen, XX. 1. époque de sa construction, 4. Le bastion, 5.
Vigni (Marie de), XV. 20.
Vignier (Jérôme) auteur de la *Véritable origine de la maison d'Autriche, d'Alsace, de Lorraine*, etc...... et d'un supplément aux *Œuvres de saint Augustin*, XIV. 24.
Vilcena. X. 1.
VINCENNES, château royal (origine du nom), X. 1, 2, 3, 4. Description du château, 17. Donjon, 21. Sa description, 31. Son histoire en vers, 32. Salle du conseil; salle de la question 34. Sainte-Chapelle, 40. Réglemens, concernant le chapitre, 45. Portail, 46. Intérieur de l'Eglise, 47. Tombes, 48. Vitraux de la Sainte-Chapelle, 58. Sacristie, 61. Nouveau château, 65. Porte en arc-de-triomphe, 68. Statues antiques, bois, 71. Pierre antique trouvée dans le bois, 72. Village, 78.
Vincent de Paule, XVIII. 5, 6.
Vision béatifique ou intuitive, X. 7.
Visitation (couvent de la) à Chaillot, XII. 32.
Vitraux de la Sainte-Chapelle de Vincennes, X. 58.
Vivian (chêne), XII. 25.
Vivier (chanoine de), X. 44.
Viviers (le cardinal), XV. 9.
Voie Appienne, XVI. 5.
— Aurellienne, XVI. 5.
— Flaminienne, XVI. 5.
Voisins (Nicolas de) XII. 29.
Vouet, peintre, XIV. 11, 12.

W.

WALERAN, comte du Vexin, XIX. 26.

TABLE DES AUTEURS

Cités dans les deux premier Volumes.

ABRÉGÉ de l'Histoire Ecclésiastique, civile et politique de la ville de Rouen, etc. Rouen, 1759, *in*-12.

ANSELME (le père). Histoire généalogique de France, 1726., 9 vol. *in-folio*.

ANVILLE (Jean-Baptiste d'). Mémoire sur l'Egypte ancienne et moderne, avec une Description du Golfe arabique. Paris, 1766, *in*-4°.

ARGENVILLE (d'). Abrégé de la Vie des plus fameux Peintres. Paris, 1762, *in*-8°.

ARGENVILLE (d'). Vies des plus fameux architectes et sculpteurs. Paris, 1790, 2 vol. *in*-8°.

ARCHÆOLOGIA, or Miscellaneous Tracts, relating to Antiquity published by the Society Antiquaries of London, 1770 et suiv. *in*-4°.

ATHANASII (sancti) Opera. ed. Montfaucon, 1698, 3. vol. *in-folio*.

BAILLET (Adrien). Vies des Saints, 1701-1703, 4. vol. *in-folio*.

BALUSIUS (Stephanus), *Capitularia Regum Francorum*. Parisiis, 1677, 2. vol. *in-folio*.

BALZAC (Jean-Louis Guez de). Recueil de tous ses Ouvrages, 1665, *in-folio*.

BASSOMPIERRE (François Maréchal de). Mémoires. Rouen, 1702, 3 vol. *in*-12.

BATSIUS (Guillelmus). *Vitæ selectorum aliquot Virorum qui doctrinâ, dignitate aut Pietate inclaruere*. Londini, 1681, *in*-4°.

BAYLE (Pierre). Dictionnaire historique et critique, quatrième édit. Amsterdam-Leyde, 1730, 4 vol. *in-folio*.

BEDÆ Opera, 1612, 4. vol. *in-fol*.

BECQUET (Anton.), *ex ordine Cælestinorum. Gallicæ Cælestinorum Congregationis Monasteriorum fundationes, Virorumque vitâ et scriptis illustrium, Catalogus chronico-historicus.* Parisiis, 1719, *in*-4°.

BENOIT XIV. *Cardinalis Prosper Lambertini Postea, sanctissimus Papa, Benedictus XIV, de Servorum Dei Beatificatione, et Beatorum Canonisatione.* Bononiæ, 1734, 4 vol. *in-folio*.

BERGIER (Nicolas). Histoire des Grands Chemins de l'Empire romain. Bruxelles, 1729, 2 vol. *in*-4°.

BERNARDI (sancti) *Opera*, edente Mabillon. Parisiis, 1719, 2 vol. *in-folio*.

BERNARDI (sancti) *Epistolæ*. Ces lettres

lettres sont imprimées dans le Tome IV de Duchêne, page 445. Celles de S. Bernard et de Pierre, abbé de Cluni, sont aussi imprimées dans leurs œuvres.

BERNARDI (sancti) *Vita in Operibus ejusdem*, edente Mabillon. Parisiis, 1719, 2 vol. in-folio.

BESSE (Guillaume). Recueil de Pièces servant à l'Histoire de Charles VI. Paris, 1660, in-4°.

BEURRIER (Louis), célestin. Histoire du Monastère et du Couvent des Célestins de Paris. Paris, 1634, in-4°.

BINGHAM (Joseph). *Origines Ecclesiasticæ*. Hall. 1724, 10 vol. in-4°.

BLANCHARD (Guillaume). Table chronologique. Paris, 1715, 2 vol. in-folio.

BLOCH (Marcus-Eliéser). Ichtyologie, ou Histoire naturelle, générale et particulière des Poissons, avec des planches enluminées d'après nature. Berlin, 1785, in-folio.

BOILEAU (Nicolas Despréaux). Œuvres, édition de Saint-Marc. Paris, 1772, 5 vol. in-8°.

BOLLANDI *Acta Sanctorum*. Antverpiæ, 1614 et suiv., 47 vol. in-fol.

BONFONS (Nicolas). La Fleur des Antiquités et Singularités de Paris, par Gilles Corrozet; augmentée par Bonfons. Paris; 1581 et 1586, in-16.

BORN (le baron de). *Specimen Monachologiæ methodo Linnæaná*. Augustæ Vindelicorum, 1784, in-8°.

BOUCHER D'ARGIS, avocat au ci-devant parlement de Paris. Mémoire Historique sur la Ville, Prévôté et Châtellenie de Montlhéry. Mercure de France, Juillet et Août, 1737. Paris, 1737, in-12.

BOUQUET (dom Martin). Recueil des Historiens des Gaules et de la France. Paris, 1738 et suiv., 11 vol. in-folio.

BOURGOIN (François). Vie de Pierre de Bérulle. Paris, 1644 et 1665, in-folio.

BRANTOME (Œuvres de). La Haye, 1740, 15 vol. in-12.

BRANTOME. Mémoire de la reine Marguerite. Liège, 1713, in-8°.

BRAUN (George). *Theatrum Urbium*. Coloniæ, 1572, 6 vol. in-folio.

BRIZARD. Discours historique sur la Politique et le caractère de Louis XI. Paris, 1790, in-8°.

BRIZARD. Du massacre de la Saint-Barthelemi, et de l'influence des Etrangers en France durant la Ligue. Discours historique avec les Preuves et développemens. Paris, 1789, 2 vol. in-8°.

CANTIPRATANUS (Thomas). *De Apibus, in quo ex mirificá Apum Republicá universá vitæ bené et christianè instituendæ ratio traditur*. Duaci, 1627, in-8°.

CARACCIOLI. Vie de Bérulle. Paris, 1764, in-12.

C

TABLE DES AUTEURS.

CARPENTIER (D. P.). *Glossarium novum ad Scriptores medii Ævi, cum latinos, cum gallicos Supplementum ad Glossarii Cangiani editionem.* Parisiis, 1766, 4 vol. in-folio.

CASSIANI *Opera.* Parisiis, 1642, in-folio.

CASSIEN (Jean). Conférences des Pères du désert. 1663, 2 vol. in-8º.

CAYLUS (Anne-Claude-Philippe de Thubière de Grimoard, de Pestels, de Lévi, comte de), Recueil d'Antiquités Égyptiennes, Étrusques, Grecques, Romaines et Gauloises. Paris, 7 vol. in-4º.

CHALLINE, panégyrique de la ville de Chartres, 1642, in-4º.

CHARPENTIER. Bastille dévoilée, ou Recueil de Pièces authentiques pour servir à son histoire. Paris 1789, 3 vol. in-8º.

CHRONICON *Fontanellense. V. d'Archéry (D. Lucæ) Spicilegium*, etc.

Chronique de Paris. Paris, année 1790, in-4º.

Chronique de Saint-Denis, ou grande Chronique de France, par Robert Gaguin. Paris, 1514, 3 vol. in-fol.

CIAMPINI (Jean-Justus). *Vetera Monumenta, in quibus præcipuè musiva Opera, sacrarum profanarumque structura, Dissertationibus, Iconibusque illustrantur*, 1690 et 1699, 2. vol. in-folio.

CLEMENT (dom), religieux Bénédictin de la congrégation de Saint-Maur. Œuvres, troisième édition. Paris, 1780. 3 vol. in folio.

Confédération nationale, ou Récit exact et circonstancié de tout ce qui s'est passé à Paris le 14 juillet 1790. Paris, 1790, in-8º.

COSPIANI (Philippi), *Nannetensium episcopi, pro patre Berullio Epistola apologetica.* Parisiis, 1622, in-8º.

COURAND (Élie), jacobin. Le Héros chrétien, ou Discours sur le sujet de la mort de Henri Chabot.. Angers, Avril, 1655, in-4º.

D'ACHERY (D. Lucæ). *Spicilegium sivè Collectio veterum Scriptorum qui in Galliæ Bibliothecis delituerant, etc.* Parisiis 1723, 3. vol. in folio.

DARGENVILLE. Vies des plus fameux Architectes et Sculpteurs. Paris, 2 vol. in-8º., 1791.

DE BURE (Guillaume), Catalogue des livres de la Bibliothéque de feu M. le duc de la Vallière. Paris, 1783, 3. vol. in-8o.

DESORMEAUX. Histoire de la Maison de Montmorenci. Paris, 1764, 5 vol. in-12.

DESTOUCHES (Philippe-Néricault). Œuvres. 10 vol. in-12.

Dictionnaire Ecclésiastique. Paris, 1777, 2 vol. in-12.

Dictionnaire historique, ou Histoire abrégée de tous les Hommes qui

se sont fait un nom, etc., par une société de Gens-de-Lettres. Caen, 1786, 8 vol. in-8°.

Dissertation sur l'Antiquité de Chaillot. Paris, 1736, in-12.

DONI D'ATTICHY. De Vitâ et Rebus gestis Petri Berulli. Parisiis, 1749, in-8°.

DREUX DU RADIER. Mémoires historiques-critiques et Anecdotes des Reines et Régentes, et des Favoris des Rois de France. Paris, 1763, 4 vol. in-12.

DUBREUIL (Jacques). Le Théâtre des Antiquités de Paris, 1639, in-4°.

DUCAREL. Anglo-Norman Antiquities considered in a tour through of Normandy. London, 1767, in-fol.

DU CANGE (Charles du Fresne). Glossarium ad Scriptores mediæ et infimæ Latinitatis. Parisiis, 1733, 10 vol. in-folio.

DU CHESNE. Histoire de la maison de Montmorenci. Paris, 1624, in-fol.

DU LAURE, Histoire critique de la Noblesse. Paris, 1790, in-8°.

DU LAURE (J. A.). Nouvelle Description des Environs de Paris. Paris, 1790, 2 vol. in-12.

DUSAULX. De l'Insurrection Parisienne et de la Prise de la Bastille. Paris, 1790, in-8°.

DU VERDIER (Gilbert Saunier, sieur). Histoire des Cardinaux illustres qui ont été employés dans les affaires de l'État, augmentée des Vies des Cardinaux de Bérulle, de Richelieu et de la Rochefoucault. Paris, 1653, in-4°.

DU VERRIER. Procès-Verbal de l'Assemblée des Électeurs de Paris, en 1789. Paris 1790, 3 vol. in-8°.

DUVIVIER (Claude), Minime. Vie de saint François de Paule. Rome, 1620, 1530, 1640, in-8°.

Encyclopédie. Paris, 1771-1765. in-folio.

EUSÈBE (Pamphyle), évêque de Césarée. De la Préparation et de la Démonstration Évangéliques. Paris, 1628, 2 vol. in-folio.

FELIBIEN (dom Michel), et LOBINEAU (dom Gui-Alexis), Bénédictins. Histoire de la Ville de Paris. Paris, 1725, 5 vol. in-folio.

FLAVII JOSEPHI, quæ reperiri potuerunt, Opera omnia, edente Sigiberto Havercampo. Amstelodami, 1726, 2 vol. in folio.

FRANÇOIS (dom Jean); et TABOUILLOT (dom Nicolas), Bénédictins. Histoire de Metz. Metz, 1769 et suiv., 5 vol. in-4°.

FROISSART (Jean). Histoire et Chronique. Paris, 1574, 4 vol. in-fol.

GAGUINUS (Robertus). Compendium super Francorum Gestis, à Pharamundo usque ad annum 1497. Parisiis, 1797, in-4°.

GAUCHET (Jean). Oraison de Pierre de Bérulle. Paris, 1629, in-8°.

GAUTHIER (André). Les Vies et les

Miracles des saints Pères Ermites, traduits de l'Espagnol du père Ribadeneira, et du Grec. Paris, 1686, 2 vol. *in-folio.*

GENDRE (Louis le). Mœurs et Coutumes des François dans les différens temps de la Monarchie. Paris, 1712, *in-12.*

GEORGET (l'abbé). Réponse à un écrit anonyme, intitulé : Mémoire sur les Rangs et les Honneurs de la cour. Paris, 1771, *in-8º.*

GIBBON (Edward). Esq. the History of the decline and Fall of the Roman Empire. Paris, 1887, 13 vol. *in-8º.*

GIRI (François). Vies des Saints. Paris, 1684, *in-folio.*

GODEFROY (Denis). Histoire de Charles VI. Paris, Imprimerie Royale, 1653, *in-folio.*

GOUJET (Cl. Pierre). De l'Etat des Sciences en France, depuis la mort de Charlemagne jusqu'à celle du roi Robert. Paris, 1737, *in-12.*

GOULU (Jean). Lettres de Philarque à Ariste, 1627, 2 vol.

GRAMONDUS (*Bartholomæus*). *Ludovicus XIII, sive annales Galliæ ab excessu Henrici IV. Parisiis*, 1641, *in-folio.*

GREGORII, *episcopi Turensis, Historiæ Francorum ecclesiasticæ*, etc. *Parisiis*, 1699, *in-folio.*

GROSLEY. Mémoire pour servir de suite aux Antiquités de Troyes de Nic. Camusat., 1753, *in-12.*

GUYOT (l'abbé). Almanach de Corbeil. Paris, 1789, *in-16.*

HABERT DE CÉRISI. Vie de Bérulle. Paris, 1646, *in-4º.*

HARLAY (Nicolas de). Son Discours. Il se trouve dans les mémoires de Villeroi.

HELYOT (Pierre), Picpus. Paris, 1714 jusqu'en 1721, 8 vol. *in-4º.*

HÉNAULT (le président). Nouvel Abrégé chronologique de l'Histoire de France. Paris, 1775, 3 vol. *in-12.*

HERMANT (Jean), curé. Histoire des Religions des Ordres Militaires, de l'Église, et des Ordres de Chevalerie, 1725, 2 vol. *in-12.*

HIERONIMI (*sancti*) *Opera, edente Martianni*, 1693-1706., 5 vol. *in-folio.*

Histoire des Antiquités de la ville de Mantes. Ms. 1762.

Histoire des troubles et des choses mémorables advenues, tant en France qu'en Flandre, depuis l'an 1562, jusqu'en 1577. Basle, 1579, 2 vol. *in-8º.*

Histoire littéraire de la France, par des religieux bénédictins de la Congrégation de Saint-Maur. Paris, 1733 et suiv. 12 vol. *in-4º.*

Histoire Universelle, par une Société de Gens de Lettres. Paris, 1780 et suiv., *in-8º.*

HOWARD (John). Etat des Prisons, des Hôpitaux et des Maisons de Force, traduit de l'Anglois. Paris, 1788, 2 vol. in-8°.

HURTAUD. Dictionnaire Historique de la Ville de Paris. Paris, 1779, 4 vol. in-8°.

JALLIER (M.). Rapport sur le Donjon de Vincennes. Paris, 1790. in-4°.

JOINVILLE (Jean, sire de). Histoire de Saint-Louis. Imprimerie royale, Paris, 1761, in-fol.

Journal de Charles VI. Paris, 1729, in-4°.

Journal de Verdun. Février, 1759.

JUSSIEU (Antonius). Plantæ per Galliam, Hispaniam et Italiam observatæ, et iconibus æneis exhibitæ. Parisiis, 1714, in-folio.

LA BARRE (Jean de). Antiquités de la Ville, Comté et Châtellenie de Corbeil. Paris, 1647, in-4°.

LA MARE. Traité de Police, Paris, 1722, 4 vol. in-folio.

LAMBECIUS (Petrus). Commentariorum de Bibliotheca Cæsarea-Vindobonensi, libri VIII, 1679, 8 vol. in-folio.

LANOVIUS (Franciscus). Chronicon generale ordinis Minimorum. Parisiis, 1635, in-folio.

LE BŒUF. Histoire du Diocèse de Paris. Paris, 1757, 15 vol. in-12.

LE GRAND. Fabliaux ou Contes des douzième et treizième siècles, traduits ou extraits d'après divers mo- numens du temps, Paris 1779, 4 vol. in-8°.

LE LONG (Jacques). Bibliothèque de la France. Paris, 1768. 5 vol. in-folio.

LENGLET DU FRESNOY (Nicolas) Journal de Henri III, roi de France et de Pologne. La Haye et Paris, 1744, 5 vol. in-8°.

Les Sorcelleries de Henri de Valois, Paris 1589, in-8°.

L'ÉTOILE (Pierre de). Journal de Henri IV, avec des Pièces et des Remarques. Paris, 1741, 2 vol. in-8°.

LINGUET. Mémoires de la Bastille. Londres, 1783.

LINNÆUS (Carolus). Systema vegetabilium, edente Jo. Andreâ Murray. Gottingue, 1784, in-8°.

LINNÆUS (Carolus). Systema naturæ, editio decima tertia, aucta, reformata. Jo. Frid. Gmelin. Lipsiæ, 1788, 4 vol. in-8°.

LOBINEAU (Gui Alexis), Bénédictin. Histoire de Bretagne composée sur les Actes et Auteurs originaux. Paris, 1707, 2 vol in fol.

LOUVET (Pierre). Histoire de la Ville et Cité de Beauvais, et des Antiquités du Pays de Beauvoisis. Paris, 1635, in-8°.

MABILLON (Jean), Bénéd. Annales Ordinis Sancti Benedicti. Parisiis, 1703-1713, 5 vol. in-folio.

MABILLON (dom Jean). Œuvres post-

humes, publiées par D. Thuillier, en 1724, 3 vol. in-4°.

MASSON. Vie de Saint Exupère. Paris, 1614, in-12.

MAYER (M. de). Galerie philosophique du seizième siècle. Paris, 1783, 3 vol. in 8°.

MAZIÈRE DE MONVILLE (l'abbé de), Vie de Pierre Mignard, etc. Paris, 1730, in-12.

Mémoires de l'Académie des Inscriptions et Belles-Lettres. Paris, de l'Imprimerie Royale, 1743 et suiv. in-4°.

MÉNAGE (Gilles). Dictionnaire Etymologique, ou origine de la Langue Françoise. Paris, 1750.

MEURISSE (Martin), évêque de Madaure, suffragant de l'évêché de Metz. Histoire de la naissance, du progrès et de la décadence de l'Hérésie de la ville de Metz, et dans le pays Messin. Metz, 1670, in-4°.

MÉZERAI (Eudes de). Abrégé chronologique ou Extrait de l'Histoire de France, etc. Paris, 1717, 10 vol. in-12.

MILLIN (Aubin Louis). Dissertation sur le Thos. Paris, 1788, in-4°.

MILLOT (Claude-François-Xavier). Elémens de l'Histoire de France, depuis Clovis jusqu'à Louis XV. Paris, 1769. 3 vol. in-12.

MIRABEAU (Honoré-Riquetti). Des Lettres-de-Cachet et des Prisons d'État. Hambourg, 1782, in-fol.

MONNOYE (Bernard de la). Noëi Bourguignon de Guy Barôzai. Dijon, 1720, in 8o.

MONSTRELET (Enguérand de). Chronique, contenant l'Histoire depuis l'an 1400, jusqu'en 1467. Paris, 1512, 3 vol. in folio.

MONTFAUCON (Bernard). Monumens de la Monarchie françoise, Paris, 1730, 5 vol. in-folio.

MONTPENSIER (mademoiselle de), fille de Gaston d'Orléans, frère de Louis XIII. Paris, 1728, 6 vol. in-12.

MORÉRI (Louis). Dictionnaire. Paris, 1759, 10 vol. in-folio.

MORIN (Guillaume). Histoire générale du Pays de Gâtinois, Sénonois, Hurepoix, etc. Paris, 1630, in-4°.

MOTHE LE VAYER (François de la). Œuvres. Paris, 1654, 2 volumes in folio.

NAIN DE TILLEMONT (Louis-Sébastien le). Mémoires pour servir à l'Histoire Ecclésiastique des six premiers siècles. 1693-1711, 15 vol. in-4°.

PALLIOT (Pierre). La vraie et parfaite Science des Armoiries. Paris, 1664, in folio.

PARAMO (Louis de), grand Inquisiteur espagnol. *De Origine et Progressu sanctæ Inquisitionis, ejusque utilitate et dignitate, libri tres.* Madrid, 1598: in folio.

PASQUIER (Etienne). Œuvres conte-

nant ses Recherches de la France. Amsterdam, 1723, 2 vol. *in-fol.*
PATIN (Gui). Lettres de Rotterdam, 1564, 5 vol. *in-12.*
PAULMY (le Voyer d'Argenson de), Mélanges tirés d'une grande Bibliothèque. Paris, 1780 et suiv. *in-8°.*
PELLERIN (Joseph). Recueil de Médailles, etc. Paris, 1768 et suiv. 9 vol. *in-4°.*
PERAU-CALABRE (Gabriel Louis) Continuation des Hommes illustres de la France, commencée par d'Auvigny. 1701, 2 vol. *in-folio.*
PERRAULT (Charles), de l'Académie françoise. Vies des Hommes illustres. Paris, 1699, *in-folio.*
PIGANIOL DE LA FORCE. Description Historique de la ville de Paris et de ses environs. Paris, 1765, 10 vol. *in-12.*
PISAN (Christine de). Vie de Charles V, dit *le Sage*, roi de France, dans le Tome III des Dissertations sur l'Histoire Ecclésiastique et Civile de Paris, de le Bœuf. Paris, 1743, 3 vol. *in-12.*
PONCET DE LA GRAVE. Mémoires intéressans pour servir à l'Histoire de France, ou Tableau historique des Maisons Royales, Châteaux et Parcs des Rois de France. Paris, 1788, 4 vol. *in-12.*
PRADILLON (Jean-Baptiste de Sainte-Anne). La Conduite de dom Jean de la Barrière, abbé et instituteur des Feuillans durant les troubles de la Ligue, sous Henri III. Paris, 1689, *in-12.*
Récit (le véritable) de ce qui s'est passé à la mort de Louis de Marillac, 1692, *in-8°.*
REGNIER (Mathurin). Œuvres. Paris, 1746, *in-12.*
RICHELET (César-Pierre), Dictionnaire François, etc. Lyon, 1759. 3 vol. *in-folio.*
ROSWEIDE (Heribert), Jésuite. Histoire des Pères du Désert. Anvers, 1628, *in-folio.*
ROUILLARD (Sébastien). Histoire de la ville de Melun. Paris, 1628, *in-4°.*
ROZET. Véritable Origine des Biens Ecclésiastiques. Paris, 1790, *in-8°.*
RUFINI *Opera*, édition de Laurent de la Barre. Paris, 1580, *in-fol.*
SAINT-FOIX (Germain François Poulain de). Essais Historiques sur la Ville de Paris. Paris, 1766, 5 vol. *in-12.*
SAINTE-MARTHE (Denis). *Gallia Christiana.* Parisiis, 1656, 4 vol. *in-folio.*
SAINTE-MARTHE (Denis). *Gallia Christiana.* Parisiis, *Typographiâ Regiâ*, 1715, 11 vol. *in-folio.*
SAINT-ROMUALD (Pierre Guillebaud de). Le trésor Chronologique. Paris, 1658. 3 vol. *in folio.*
SAINT-SIMON (le duc de). Mémoire. Paris, 1788, 3 vol. *in-8°.*

SAINT-SIMON (le duc de), Supplément aux Mémoires. Paris, 1789, 4 vol. in-8°.

Satyre Ménippée. Ratisbonne, 1709, 3 vol. in-12.

SAUVAL (Henri). Histoire et Recherches des Antiquités de la Ville de Paris. Paris, 1724, 3 vol. in-folio.

SERVIN. Histoire de la Ville de Rouen. Rouen, 1775., 2 vol. in-12.

SICARD (Claude), Jésuite. Nouveaux Mémoires des Missions. Paris, 1715, 9 vol. in-12.

SULPICII-SEVERI, Vita Sancti Martini. Parisiis, 1511, in-4°.

TARELLUS (Jacobus). Senonensium Archiepiscop. Vitæ. Senonis, 1608, in-4°.

TITUS LIV. PATAVINUS. Historiarum ab Urbe condita, libri qui supersunt XXXV, recensuit Notis, ad usum Scholarum accommodatis, illustravit J. B. L. Crevier. Parisiis, 1747, 6 vol. in-12.

THEVET (André), Cordelier. Histoire des Hommes illustres. Paris, 1584, in-folio.

THOMASSIN (Louis). Discipline Ecclésiastique. Paris, 1725, 3 volumes in-folio.

THUILLIER (René), Minime. Règle, Correctoire et cérémonial des Minimes. Paris, 1703, in-16.

TOUSSAINT DU PLESSIS. Description géographique et historique de la Haute-Normandie divisée en deux parties. Paris, 1740, 2 volumes in-4°.

VALLADIER (F. André), docteur en Théologie. Les Saintes Montagnes et Collines d'Orval, vive représentation de la Vie exemplaire et religieux Trépas du Révérend père en Dieu, Dom Bernard du Mont-Gaillard, etc. Luxembourg, 1629.

VELLY, VILLARET et GARNIER. Histoire de France, depuis l'établissement de la Monarchie, jusqu'au règne de Louis XIV. Paris, 1755 et suiv. 18 vol. in-12.

Vie privée de Louis XV. Londres, 1788, 4 vol. in-12.

Vie privée du Cardinal du Bois. Londres, 1789, in-8°.

VILLEFORE (François-Joseph Bourgoin de). Vie de Saint Bernard. Paris, 1723, in-4°.

VILLEROI (Neufville de). Mémoire d'État, etc. Paris, 1665, 4 vol. in-12.

VOLTAIRE. Œuvres complettes. Société Littéraire - Typographique. Kehl, 1785 et suiv. 70 volumes in-8°.

URRETA (Louis d'). Histoire de l'Ordre de saint Dominique, en Ethiopie, 1611.

USHER

USHER (Jacques), Anglois. *Antiquitates Ecclesiarum Britannicarum.* London, 1687, *in-folio.*

URSINS (Jean-Jouvenel des). Histoire du règne de Charles VI, depuis l'an 1380 jusqu'en 1422, Paris, 1653, *in-folio.*

WINCKELMANN (Jean). Histoire de l'Art chez les Anciens, traduite de l'allemand en François, par Huber. Leipsick, 1781, 3 vol. *in-4°.*

CATALOGUE
DES PLANCHES
CONTENUES DANS CE VOLUME.

ARTICLE VIII. Le petit Châtelet.

I. Le petit Châtelet.

ART. IX. Monument de la Pucelle.

I. Monument de la Pucelle d'Orléans.

ART. X. Vincennes.

I. Vue du château de Vincennes sous Charles V.
II. Donjon de Vincennes.
III. Salle du Conseil.
IV. Prison de Mirabeau. Statues antiques.
V. Portail de la Sainte-Chapelle de Vincennes.
VI. Figures du Portail. Vitraux.
VII. Tombeaux.
VIII. Intérieur de l'Eglise & Jubé.
IX. Vitraux. Ornemens.
X. Baptistaire de saint Louis.
XI. Figure de ce vase.
XII. Vue du Château, côté du Parc.
XII. bis. Porte triomphale. Porte gothique.
XIII. Statues antiques.

CATALOGUE DES PLANCHES.

ART. XI. Abbaye de Royaumont.

I. *Vue de l'Abbaye & du Palais abbatial.*
II. *Tombeau de Henri d'Harcourt.*
III. *Tombeaux des enfans de saint Louis.*
IV. *Tombeaux des enfans de saint Louis.*
V. *Vitraux. Tombeaux.*

ART. XII. Couvent des Bons-Hommes de Chaillot.

I. *Portail.*
II. *Détails du Portail.*
III. *Tombeaux.*
IV. *Tombeaux.*

ART. XIII. Abbaye de Barbeau.

I. *Vue de l'Abbaye. Tombeau de Fréminet. Stalles.*
II. *Grand-Autel. Tombeau de Louis VII.*
III. *Tombeaux.*

ART. XIV. Couvent de l'Oratoire, rue S. Honoré.

I. *Portail.*
II. *Intérieur de l'église. Grand-Autel.*
III. *Tombeau du cardinal de Berulle.*
IV. *Tombeau d'Antoine d'Aubray.*
V. *Tombeau de Harlay de Sancy.*

ART. XV. Ancien château de Corbeil.

I. *Vue du château & du pont.*

ART. XVI. Fontaines de Juvisy.

I. *Vue inférieure.*
II. *Vue supérieure.*

CATALOGUE DES PLANCHES.

Art. XVII. Prieuré des deux Amans.

I. Site du Prieuré, bâtiment, tombeau.

Art. XVIII. Porte Saint-Bernard.

I. Vue de la porte Saint-Bernard et de la Tournelle.
II. Statues & bas-relief.

Art. XIX. Notre-Dame de Mantes.

I. Portail. Fontaine de la Croix.
II. Tombeau de la comtesse Litgarde.
III. Auditoire de Mantes. Hôtel-de-Ville. Fontaine.

Art. XX. Vieux palais de Rouen.

I. Vue actuelle. Vue ancienne. Monnoies d'Henri VI.

Art. XXI. Cordeliers de Vernon.

I. Tombeau de Montmorenci-Hallot.

Art. XXII. Saint-Spire de Corbeil.

I. Portail. Le comte Aymon terrassant le dragon.
II. Tombeau du comte Aymon. Siège de l'officiant.
III. Tombeaux.
IV. Stalles.
V. Châsse de Saint-Spire.

Art. XXIII. Pont-Rouge.

I. Vue du Pont-rouge.

www.ingramcontent.com/pod-product-compliance
Lightning Source LLC
Chambersburg PA
CBHW051352220526
45469CB00001B/210